U0136606

楊英風全集

YUYU YANG CORPUS

景觀規畫Ⅲ　第八卷　Volume 8

Lifescape designⅢ

策畫／國立交通大學
主編／國立交通大學楊英風藝術研究中心
　　　財團法人楊英風藝術教育基金會
出版／藝術家出版社

感謝 APPRECIATE

國立交通大學　National Chiao Tung University

朱銘文教基金會　Nonprofit Organization Juming Culture and Education Foundation

新竹法源講寺　Hsinchu Fa Yuan Temple

新竹永修精舍　Hsinchu Yong Xiu Meditation Center

張榮發基金會　Yung-fa Chang Foundation

高雄麗晶診所　Kaohsiung Li-ching Clinic

典藏藝術家庭　Art & Collection Group

謝金河　Chin-ho Shieh

葉榮嘉　Yung-chia Yeh

許順良　Shun-liang Shu

麗寶文教基金會　Lihpao Foundation

許雅玲　Ya-Ling Hsu

杜隆欽　Long-Chin Tu

洪美銀　Mei-Yin Hong

劉宗雄　Liu Tzung Hsiung

捷拓科技股份有限公司　Minmax Technology Co., Ltd.

永達保險經紀人股份有限公司　Everpro Insurance Brokers Co., Ltd.

霍克國際藝術股份有限公司　Hoke Art Gallery

梵藝術　Fine Art Center

詹振芳　Chan Cheng Fang

對《楊英風全集》的大力支持及贊助

For your great advocacy and support to *Yuyu Yang Corpus*

楊英風全集

YUYU YANG CORPUS

景觀規畫Ⅲ

第八卷 Volume 8

Lifescape designⅢ

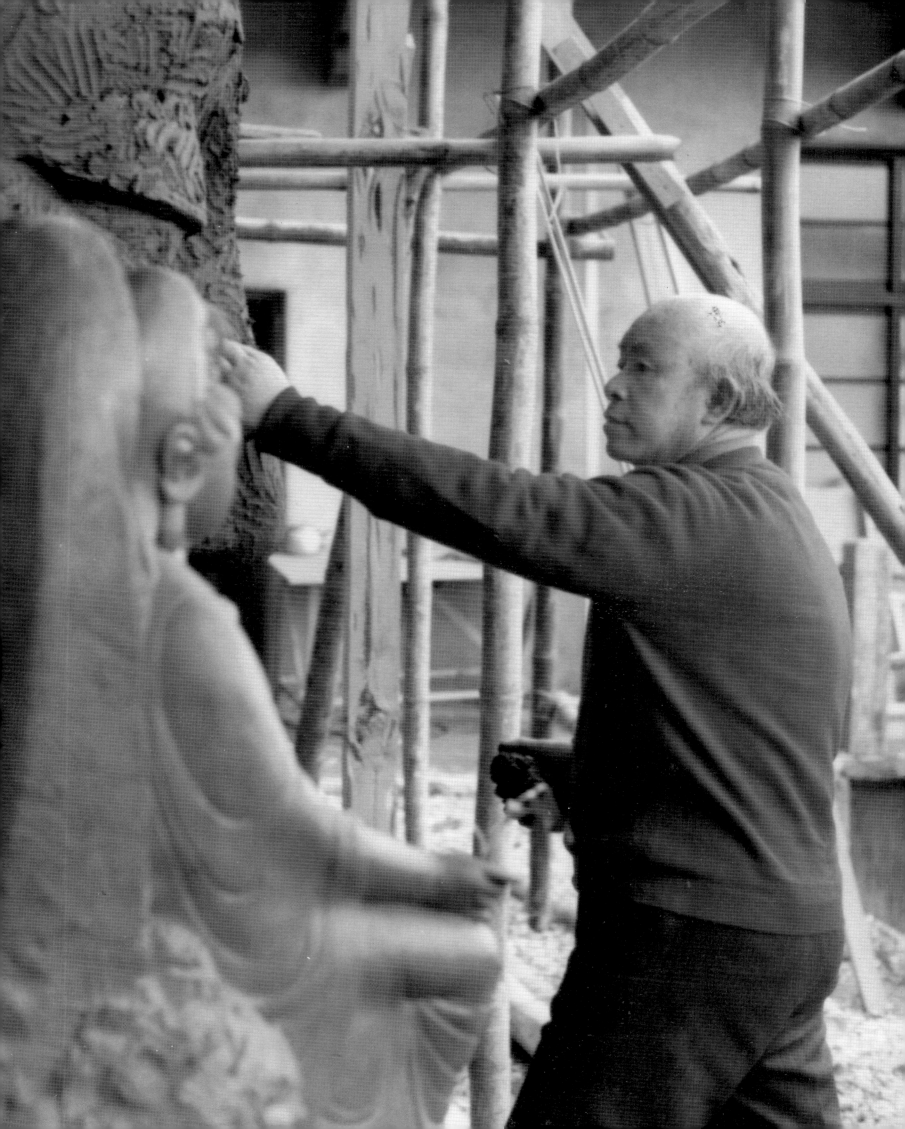

目 次

● 「案名附註＊號者為經編者調整」

Contents

目 次

Contents

吳 序

一九九六年，楊英風教授為國立交通大學的一百週年校慶，製作了一座大型不鏽鋼雕塑〔緣慧潤生〕，從此與交大結緣。如今，楊教授十餘座不同時期創作的雕塑散佈在校園裡，成為交大賞心悅目的校園景觀。

一九九九年，為培養本校學生的人文氣質、鼓勵學校的藝術研究風氣，並整合科技教育與人文藝術教育，與楊英風藝術教育基金會共同成立了「楊英風藝術研究中心」，隸屬於交通大學圖書館，座落於浩然圖書館內。在該中心指導下，由楊教授的後人與專業人才有系統地整理、研究楊教授為數可觀的、未曾公開的、珍貴的圖文資料。經過八個寒暑，先後完成了「影像資料庫建制」、「國科會計畫之楊英風數位美術館」、「文建會計畫之數位典藏計畫」等工作，同時總彙了一套《楊英風全集》，全集三十餘卷，正陸續出版中。《楊英風全集》乃歷載了楊教授一生各時期的創作風格與特色，是楊教授個人藝術成果的累積，亦堪稱為台灣乃至近代中國重要的雕塑藝術的里程碑。

整合科技教育與人文教育，是目前國內大學追求卓越、邁向顛峰的重要課題之一，《楊英風全集》的編纂與出版，正是本校在這個課題上所作的努力與成果。

國立交通大學校長
2007 年 6 月 14 日

Preface I

June 14, 2007

In 1996, to celebrate the 100th anniversary of the National Chiao Tung University, Prof. Yuyu Yang created a large scale stainless steel sculpture named "Grace Bestowed on Human Beings". This was the beginning of the relationship between the University and Prof. Yang. Presently there are more than ten pieces of Prof. Yang's sculptures helping to create a pleasant environment within the campus.

In 1999, in order to encourage the students' understanding of humanity, to encourage academic research in artistic fields, and to integrate technology with humanity and art education, National Chiao Tung University, cooperating with Yuyu Yang Art Education Foundation, established Yuyu Yang Art Research Center which is located in Hao Ran Library, underneath National Chiao Tung University Library. With the guidance of the Center, Prof. Yang's descendants and some experts systematically compiled the sizeable and precious documents which had never shown to the public. After eight years, several projects had been completed, including the Establishment of Image Database, Yuyu Yang Digital Art Museum organized by the National Science Council, Yuyu Yang Digital Archives Program organized by the Council for Culture Affairs. Currently, *Yuyu Yang Corpus* consisting of 30 planned volumes is in the process of being published. *Yuyu Yang Corpus* is the fruit of Prof. Yang's artistic achievement, in which the styles and distinguishing features of his creation are compiled. It is an important milestone for sculptural art in Taiwan and in contemporary China.

In order to pursuit perfection and excellence, domestic and foreign universities are eager to integrate technology with humanity and art education. *Yuyu Yang Corpus* is a product of this aspiration.

President of
National Chiao Tung University
Chung-yu Wu

張序

　　國立交通大學向來以理工聞名，是眾所皆知的事，但在二十一世紀展開的今天，科技必須和人文融合，才能創造新的價值，帶動文明的提昇。

　　個人主持校務期間，孜孜於如何將人文引入科技領域，使成為科技創發的動力，也成為心靈豐美的泉源。

　　一九九四年，本校新建圖書館大樓接近完工，偌大的資訊廣場，需要一些藝術景觀的調和，我和雕塑大師楊英風教授相識十多年，遂推薦大師為交大作出曠世作品，終於一九九六年完成以不銹鋼成型的巨大景觀雕塑〔緣慧潤生〕，也成為本校建校百周年的精神標竿。

　　隔年，楊教授即因病辭世，一九九九年蒙楊教授家屬同意，將其畢生創作思維的各種文獻史料，移交本校圖書館，成立「楊英風藝術研究中心」，並於二〇〇〇年舉辦「人文‧藝術與科技──楊英風國際學術研討會」及回顧展。這是本校類似藝術研究中心，最先成立的一個；也激發了日後「漫畫研究中心」、「科技藝術研究中心」、「陳慧坤藝術研究中心」的陸續成立。

　　「楊英風藝術研究中心」正式成立以來，在財團法人楊英風藝術教育基金會董事長寬謙師父的協助配合下，陸續完成「楊英風數位美術館」、「楊英風文獻典藏室」及「楊英風電子資料庫」的建置；而規模龐大的《楊英風全集》，構想始於二〇〇一年，原本希望在二〇〇二年年底完成，作為教授逝世五周年的獻禮。但由於內容的豐碩龐大，經歷近五年的持續工作，終於在二〇〇五年年底完成樣書編輯，正式出版。而這個時間，也正逢楊教授八十誕辰的日子，意義非凡。

　　這件歷史性的工作，感謝本校諸多同仁的支持、參與，尤其原先擔任校外諮詢委員也是國內知名的美術史學者蕭瓊瑞教授，同意出任《楊英風全集》總主編的工作，以其歷史的專業，使這件工作，更具史料編輯的系統性與邏輯性，在此一併致上謝忱。

　　希望這套史無前例的《楊英風全集》的編成出版，能為這塊土地的文化累積，貢獻一份心力，也讓年輕學子，對文化的堅持、創生，有相當多的啟發與省思。

國立交通大學前校長　張俊彥

Preface II

National Chiao Tung University is renowned for its sciences. As the 21st century begins, technology should be integrated with humanities and it should create its own value to promote the progress of civilization.

Since I led the school administration several years ago, I have been seeking for many ways to lead humanities into technical field in order to make the cultural element a driving force to technical innovation and make it a fountain to spiritual richness.

In 1994, as the library building construction was going to be finished, its spacious information square needed some artistic grace. Since I knew the master of sculpture Prof. Yuyu Yang for more than ten years, he was commissioned this project. The magnificent stainless steel environmental sculpture "Grace Bestowed on Human Beings" was completed in 1996, symbolizing the NCTU's centennial spirit.

The next year, Prof. Yuyu Yang left our world due to his illness. In 1999, owing to his beloved family's generosity, the professor's creative legacy in literary records was entrusted to our library. Subsequently, Yuyu Yang Art Research Center was established. A seminar entitled "Humanities, Art and Technology - Yuyu Yang International Seminar" and another retrospective exhibition were held in 2000. This was the first art-oriented research center in our school, and it inspired several other research centers to be set up, including Caricature Research Center, Technological Art Research Center, and Hui-kun Chen Art Research Center.

After the Yuyu Yang Art Research Center was set up, the buildings of Yuyu Yang Digital Art Museum, Yuyu Yang Literature Archives and Yuyu Yang Electronic Databases have been systematically completed under the assistance of Kuan-chian Shi, the President of Yuyu Yang Art Education Foundation. The prodigious task of publishing the *Yuyu Yang Corpus* was conceived in 2001, and was scheduled to be completed by the and of 2002 as a memorial gift to mark the fifth anniversary of the passing of Prof. Yuyu Yang. However, it lasted five years to finish it and was published in the end of 2005 because of his prolific works.

The achievement of this historical task is indebted to the great support and participation of many members of this institution, especially the outside counselor and also the well-known art history Prof. Chong-ray Hsiao, who agreed to serve as the chief editor and whose specialty in history makes the historical records more systematical and logical.

We hope the unprecedented publication of the *Yuyu Yang Corpus* will help to preserve and accumulate cultural assets in Taiwan art history and will inspire our young adults to have more reflection and contemplation on culture insistency and creativity.

Former President of
National Chiao Tung University
Chun-yen Chang

劉序

　　藝術的創作與科技的創新，均來自於源源不絕、勇於自我挑戰的創造力。「楊英風在交大」，就是理性與感性平衡的最佳詮釋，也是交大發展全人教育的里程碑。

　　《楊英風全集》是交大圖書館楊英風藝術研究中心與財團法人楊英風藝術教育基金會合作推動的一項大型出版計劃。在理工專長之外，交大積極推廣人文藝術，建構科技與人文共舞的校園文化。

　　在發展全人教育的使命中，圖書館扮演極關鍵的角色。傳統的大學圖書館，以紙本資料的收藏、提供為主要任務，現代化的大學圖書館，則在一般的文本收藏之外，加入數位典藏的概念，以網路科技為文化薪傳之用。交大圖書館，歷年來先後成立多個藝文研究中心，致力多項頗具特色的藝文典藏計劃，包括「科幻研究中心」、「漫畫研究中心」，與「楊英風藝術研究中心」。楊大師是聞名國內外的重要藝術家，本校建校一百週年，新建圖書館落成後，楊大師為圖書館前設置大型景觀雕塑〔緣慧潤生〕，使建築之偉與雕塑之美相互輝映，自此便與交大締結深厚淵源。

　　《楊英風全集》的出版，不僅是海內外華人藝術家少見的個人全集，也是台灣戰後現代藝術發展最重要的見證與文化盛宴。

　　交大浩然圖書館有幸與楊英風大師相遇緣慧，相濡潤生。本人亦將繼往開來，持續支持這項藝文工程的推動，激發交大人潛藏的創造力。

國立交通大學圖書館館長
2007.8　劉美君

Preface III

Artistic creation and technological transformation both come from constant innovation and challenges. Yuyu Yang at National Chiao Tung University is the best interpretation that reveals the balance of rationality and sensibility; it is also a milestone showing that National Chiao Tung University (NCTU) endeavors to provide a holistic educational environment leading to the development of a well-rounded and open-minded 'person.'

Yuyu Yang Corpus is a long-term publishing project launched jointly by Yuyu Yang Art Research Center at NCTU Library and Yuyu Yang Art Education Foundation. Besides its outstanding achievements in science and engineering, National Chiao Tung University (NCTU) is also enthusiastic in promoting humanities and social studies, cultivating its unique campus culture that strikes a balance between technological advancement and humanitarian concerns.

University libraries play a key role in paving the way for a modern-day whole-person educational system. The traditional mission of a university library is to collect and access informational resources for teaching and research. However, in the electronic era of the 21 century, digital archiving becomes the mainstream of library services. Responding actively to the trend, the NCTU Library has established several virtual art centers, such as Center for Science Fiction Studies, Center for Comics Studies, and Yuyu Yang Art Research Center, with the completion of a number of digital archiving projects, preserving the unique local creativity and cultural heritage of Taiwan. Master Yang is world-renowned artist and a good friend of NCTU. In 1996, when NCTU celebrated its 100th anniversary and the open house of the new Library, Master Yang created a large, life-scrape sculpture named "Grace Bestowed on Human Beings" as a gift to NCTU, now located in front of the Library. His work inspires soaring imagination and prominence to eternal beauty. Since then, Master Yang had maintained a close and solid relationship with NCTU.

Yuyu Yang Corpus is a complete and detailed collection of Master Yang's works, a valuable project of recording and publicizing an artist's life achievement. It marks the visionary advance of Taiwan's art production and it represents one of Taiwan's greatest landmarks of contemporary arts after World War II.

The NCTU Library is greatly honored to host Master Yang's masterpieces. As the library director, I will continue supporting the partnership with Yuyu Yang Art Education Foundation as well as facilitating further collaborations. The Foundation and NCTU are both committed to the creation of an enlightening and stimulating educational environment for the generations to come.

Director, National Chiao Tung University Library
Mei-chun Liu
2007.8

涓滴成海

　　楊英風先生是我們兄弟姊妹所摯愛的父親，但是我們小時候卻很少享受到這份天倫之樂。父親他永遠像個老師，隨時教導著一群共住在一起的學生，順便告訴我們做人處世的道理，從來不勉強我們必須學習與他相關的領域。誠如父親當年教導朱銘，告訴他：「你不要當第二個楊英風，而是當朱銘你自己」！

　　記得有位學生回憶那段時期，他說每天都努力著盡學生本分：「醒師前，睡師後」，卻是一直無法達成。因為父親整天充沛的工作狂勁，竟然在年輕的學生輩都還找不到對手呢！這樣努力不懈的工作熱誠，可以說維持到他逝世之前，終其一生始終如此，這不禁使我們想到：「一分天才，仍須九十九分的努力」這句至理名言！

　　父親的感情世界是豐富的，但卻是內斂而深沉的。應該是源自於孩提時期對母親不在身邊而充滿深厚的期待，直至小學畢業終於可以投向母親懷抱時，卻得先與表姊定親，又將少男奔放的情懷給鎖住了。無怪乎當父親被震懾在大同雲崗大佛的腳底下的際遇，從此縱情於佛法的領域。從父親晚年回顧展中「向來回首雲崗處，宏觀震懾六十載」的標題，及畢生最後一篇論文〈大乘景觀論〉，更確切地明白佛法思想是他創作的活水源頭。我的出家，彌補了父親未了的心願，出家後我們父女竟然由於佛法獲得深度的溝通，我也經常慨歎出家後我才更理解我的父親，原來他是透過內觀修行，掘到生命的泉源，所以創作簡直是隨手捻來，件件皆是具有生命力的作品。

　　面對上千件作品，背後上萬件的文獻圖像資料，這是父親畢生創作，幾經遷徙殘留下來的珍貴資料，見證著台灣美術史發展中，不可或缺的一塊重要領域。身為子女的我們，正愁不知如何正確地將這份寶貴的公共文化財，奉獻給社會與眾生之際，國立交通大學前任校長張俊彥適時地出現，慨然應允與我們基金會合作成立「楊英風藝術研究中心」，企圖將資訊科技與人文藝術作最緊密的結合。先後完成了「楊英風數位美術館」、「楊英風文獻典藏室」與「楊英風電子資料庫」，而規模最龐大、最複雜的是《楊英風全集》，則整整戮力近五年。

　　在此深深地感恩著這一切的因緣和合，張前校長俊彥、蔡前副校長文祥、楊前館長維邦、林前教務長振德，以及現任校長吳重雨教授、圖書館劉館長美君的全力支援，編輯小組諮詢委員會十二位專家學者的指導。蕭瓊瑞教授擔任總主編，李振明教授及助理張俊哲先生擔任美編指導，本研究中心的同仁鈴如、瑋鈴、慧敏擔任分冊主編，還有過去如海、怡勳、美璟、秀惠、盈龍與珊珊的投入，以及家兄嫂奉琛及維妮與法源講寺的支持和幕後默默的耕耘者，更感謝朱銘先生在得知我們面對《楊英風全集》龐大的印刷經費相當困難時，慨然捐出十三件作品，價值新台幣六百萬元整，以供義賣。還有在義賣過程中所有贊助者的慷慨解囊，更促成了這幾乎不可能的任務，才有機會將一池靜靜的湖水，逐漸匯集成大海般的壯闊。

<div style="text-align: right;">

楊英風藝術教育基金會

董事長　　釋寬謙

</div>

Little Drops Make An Ocean

Yuyu Yang was our beloved father, yet we seldom enjoyed our happy family hours in our childhoods. Father was always like a teacher, and was constantly teaching us proper morals, and values of the world. He never forced us to learn the knowledge of his field, but allowed us to develop our own interests. He also told Ju Ming, a renowned sculptor, the same thing that "Don't be a second Yuyu Yang, but be yourself !"

One of my father's students recalled that period of time. He endeavored to do his responsibility - awake before the teacher and asleep after the teacher. However, it was not easy to achieve because of my father's energetic in work and none of the student is his rival. He kept this enthusiasm till his death. It reminds me of a proverb that one percent of genius and ninety nine percent of hard work leads to success.

My father was rich in emotions, but his feelings were deeply internalized. It must be some reasons of his childhood. He looked forward to be with his mother, but he couldn't until he graduated from the elementary school. But at that moment, he was obliged to be engaged with his cousin that somehow curtailed the natural passion of a young boy. Therefore, it is understandable that he indulged himself with Buddhism. We could clearly understand that the Buddha dharma is the fountain of his artistic creation from the headline - "Looking Back at Yuen-gang, Touching Heart for Sixty Years" of his retrospective exhibition and from his last essay "Landscape Thesis". My forsaking of the world made up his uncompleted wishes. I could have deep communication through Buddhism with my father after that and I began to understand that my father found his fountain of life through introspection and Buddhist practice. So every piece of his work is vivid and shows the vitality of life.

Father left behind nearly a thousand pieces of artwork and tens of thousands of relevant documents and graphics, which are preciously preserved after the migration. These works are the painstaking efforts in his lifetime and they constitute a significant part of contemporary art history. While we were worrying about how to donate these precious cultural legacies to the society, Mr. Chun-yen Chang, former President of National Chiao Tung University, agreed to collaborate with our foundation in setting up Yuyu Yang Art Research Center with the intention of integrating information technology with art. As a result, Yuyu Yang Digital Art Museum, Yuyu Yang Literature Archives and Yuyu Yang Electronic Databases have been set up. But the most complex and prodigious was the *Yuyu Yang Corpus*; it took three whole years.

We owe a great deal to the support of NCTU's former president Chun-yen Chang, former vice president Wen-hsiang Tsai, former library director Wei-bang Yang, former dean of academic Cheng-te Lin and NCTU's president Chung-yu Wu, library director Mei-chun Liu as well as the direction of the twelve scholars and experts that served as the editing consultation. Prof. Chong-ray Hsiao is the chief editor. Prof. Cheng-ming Lee and assistant Jun-che Chang are the art editor guides. Ling-ju, Wei-ling and Hui-ming in the research center are volume editors. Ju-hai, Yi-hsun, Mei-jing, Xiu-hui, Ying-long and Shan-shan also joined us, together with the support of my brother Fong-sheng, sister-in-law Wei-ni, Fa Yuan Temple, and many other contributors. Moreover, we must thank Mr. Ju Ming. When he knew that we had difficulty in facing the huge expense of printing *Yuyu Yang Corpus*, he donated thirteen works that the entire value was NTD 6,000,000 liberally for a charity bazaar. Furthermore, in the process of the bazaar, all of the sponsors that made generous contributions helped to bring about this almost impossible mission. Thus scattered bits and pieces have been flocked together to form the great majesty.

President of
Yuyu Yang Art Education Foundation
Kuan-Chian Shi

Kuan - Chian Shi

為歷史立一巨石──關於《楊英風全集》

　　在戰後台灣美術史上，以藝術材料嘗試之新、創作領域橫跨之廣、對各種新知識、新思想探討之勤，並因此形成獨特見解、創生鮮明藝術風貌，且留下數量龐大的藝術作品與資料者，楊英風無疑是獨一無二的一位。在國立交通大學支持下編纂的《楊英風全集》，將證明這個事實。

　　視楊英風為台灣的藝術家，恐怕還只是一種方便的說法。從他的生平經歷來看，這位出生成長於時代交替夾縫中的藝術家，事實上，足跡橫跨海峽兩岸以及東南亞、日本、歐洲、美國等地。儘管在戰後初期，他曾任職於以振興台灣農村經濟為主旨的《豐年》雜誌，因此深入農村，也創作了為數可觀的各種類型的作品，包括水彩、油畫、雕塑，和大批的漫畫、美術設計等等；但在思想上，楊英風絕不是一位狹隘的鄉土主義者，他的思想恢宏、關懷廣闊，是一位具有世界性視野與氣度的傑出藝術家。

　　一九二六年出生於台灣宜蘭的楊英風，因父母長年在大陸經商，因此將他託付給姨父母撫養照顧。一九四○年楊英風十五歲，隨父母前往中國北京，就讀北京日本中等學校，並先後隨日籍老師淺井武、寒川典美，以及旅居北京的台籍畫家郭柏川等習畫。一九四四年，前往日本東京，考入東京美術學校建築科；不過未久，就因戰爭結束，政局變遷，而重回北京，一面在京華美術學校西畫系，繼續接受郭柏川的指導，同時也考取輔仁大學教育學院美術系。唯戰後的世局變動，未及等到輔大畢業，就在一九四七年返台，自此與大陸的父母兩岸相隔，無法見面，並失去經濟上的奧援，長達三十多年時間。隻身在台的楊英風，短暫在台灣大學植物系從事繪製植物標本工作後，一九四八年，考入台灣省立師範學院藝術系（今台灣師大美術系），受教溥心畬等傳統水墨畫家，對中國傳統繪畫思想，開始有了瞭解。唯命運多舛的楊英風，仍因經濟問題，無法在師院完成學業。一九五一年，自師院輟學，應同鄉畫壇前輩藍蔭鼎之邀，至農復會《豐年》雜誌擔任美術編輯，此一工作，長達十一年；不過在這段時間，透過他個人的努力，開始在台灣藝壇展露頭角，先後獲聘為中國文藝協會民俗文藝委員會常務委員（1955-）、教育部美育委員會委員（1957-）、國立歷史博物館推廣委員（1957-）、巴西聖保羅雙年展參展作品評審委員（1957-）、第四屆全國美展雕塑組審查委員（1957-）等等，並在一九五九年，與一些具創新思想的年輕人組成日後影響深遠的「現代版畫會」。且以其聲望，被推舉為當時由國內現代繪畫團體所籌組成立的「中國現代藝術中心」召集人；可惜這個藝術中心，因著名的政治疑雲「秦松事件」（作品被疑為與「反蔣」有關），而宣告夭折（1960）。不過楊英風仍在當年，盛大舉辦他個人首次重要個展於國立歷史博物館，並在隔年（1961），獲中國文藝協會雕塑獎，也完成他的成名大作──台中日月潭教師會館大型浮雕壁畫群。

　　一九六一年，楊英風辭去《豐年》雜誌美編工作，一九六二年受聘擔任國立台灣藝術專科學校（今台灣藝大）美術科兼任教授，培養了一批日後活躍於台灣藝術界的年輕雕塑家。一九六三年，他以北平輔仁大學校友會代表身份，前往義大利羅馬，並陪同于斌主教晉見教宗保祿六世；此後，旅居義大利，直至一九六六年。期間，他創作了大批極為精彩的街頭速寫作品，並在米蘭舉辦個展，展出四十多幅版畫與十件雕塑，均具相當突出的現代風格。此外，他又進入義大利國立造幣雕刻專門學校研究銅章雕刻；返國後，舉辦「義大利銅章雕刻展」於國立歷史博物館，是台灣引進銅章雕刻

的先驅人物。同年（1966），獲得第四屆全國十大傑出青年金手獎榮譽。

　　隔年（1967），楊英風受聘擔任花蓮大理石工廠顧問，此一機緣，對他日後大批精采創作，如「山水」系列的激發，具直接的影響；但更重要者，是開啟了日後花蓮石雕藝術發展的契機，對台灣東部文化產業的提升，具有重大且深遠的貢獻。

　　一九六九年，楊英風臨危受命，在極短的時間，和有限的財力、人力限制下，接受政府委託，創作完成日本大阪萬國博覽會中華民國館的大型景觀雕塑〔鳳凰來儀〕。這件作品，是他一生重要的代表作之一，以大型的鋼鐵材質，形塑出一種飛翔、上揚的鳳凰意象。這件作品的完成，也奠定了爾後和著名華人建築師貝聿銘一系列的合作。貝聿銘正是當年中華民國館的設計者。

　　〔鳳凰來儀〕一作的完成，也促使楊氏的創作進入一個新的階段，許多來自中國傳統文化思想的作品，一一湧現。

　　一九七七年，楊英風受到日本京都觀賞雷射藝術的感動，開始在台灣推動雷射藝術，並和陳奇祿、毛高文等人，發起成立「中華民國雷射科藝推廣協會」，大力推廣科技導入藝術創作的觀念，並成立「大漢雷射科藝研究所」，完成於一九八〇的〔生命之火〕，就是台灣第一件以雷射切割機完成的雕刻作品。這件工作，引發了相當多年輕藝術家的投入參與，並在一九八一年，於圓山飯店及圓山天文台舉辦盛大的「第一屆中華民國國際雷射景觀雕塑大展」。

　　一九八六年，由於夫人李定的去世，與愛女漢珩的出家，楊英風的生命，也轉入一個更為深沈內蘊的階段。一九八八年，他重遊洛陽龍門與大同雲岡等佛像石窟，並於一九九〇年，發表〈中國生態美學的未來性〉於北京大學「中國東方文化國際研討會」；〈楊英風教授生態美學語錄〉也在《中時晚報》、《民眾日報》等媒體連載。同時，他更花費大量的時間、精力，為美國萬佛城的景觀、建築，進行規畫設計與修建工程。

　　一九九三年，行政院頒發國家文化獎章，肯定其終生的文化成就與貢獻。同年，台灣省立美術館為其舉辦「楊英風—甲子工作紀錄展」，回顧其一生創作的思維與軌跡。一九九六年，大型的「呦呦楊英風景觀雕塑特展」，在英國皇家雕塑家學會邀請下，於倫敦查爾西港區戶外盛大舉行。

　　一九九七年八月，「楊英風大乘景觀雕塑展」在著名的日本箱根雕刻之森美術館舉行。兩個月後，這位將一生生命完全貢獻給藝術的傑出藝術家，因病在女兒出家的新竹法源講寺，安靜地離開他所摯愛的人間，回歸宇宙渾沌無垠的太初。

　　作為一位出生於日治末期、成長茁壯於戰後初期的台灣藝術家，楊英風從一開始便沒有將自己設定在任何一個固定的畫種或創作的類型上，因此除了一般人所熟知的雕塑、版畫外，即使油畫、攝影、雷射藝術，乃至一般視為「非純粹藝術」的美術設計、插畫、漫畫等，都留下了大量的作品，同時也都呈顯了一定的藝術質地與品味。楊英風是一位站在鄉土、貼近生活，卻又不斷追求前衛、時時有所突破、超越的全方位藝術家。

　　一九九四年，楊英風曾受邀為國立交通大學新建圖書館資訊廣場，規畫設計大型景觀雕塑〔緣慧潤生〕，這件作品在一九九六年完成，作為交大建校百週年紀念。

一九九九年，也是楊氏辭世的第二年，交通大學正式成立「楊英風藝術研究中心」，並與財團法人楊英風藝術教育基金會合作，在國科會的專案補助下，於二○○○年開始進行「楊英風數位美術館」建置計畫；隔年，進一步進行「楊英風文獻典藏室」與「楊英風電子資料庫」的建置工作，並著手《楊英風全集》的編纂計畫。

二○○二年元月，個人以校外諮詢委員身份，和林保堯、顏娟英等教授，受邀參與全集的第一次諮詢委員會；美麗的校園中，散置著許多楊英風各個時期的作品。初步的《全集》構想，有三巨冊，上、中冊為作品圖錄，下冊為楊氏日記、工作週記與評論文字的選輯和年表。委員們一致認為：以楊氏一生龐大的創作成果和文獻史料，採取選輯的方式，有違《全集》的精神，也對未來史料的保存與研究，有所不足，乃建議進行更全面且詳細的搜羅、整理與編輯。

由於這是一件龐大的工作，楊英風藝術教育教基金會的董事長寬謙法師，也是楊英風的三女，考量林保堯、顏娟英教授的工作繁重，乃商洽個人前往交大支援，並徵得校方同意，擔任《全集》總主編的工作。

個人自二○○二年二月起，每月最少一次由台南北上，參與這項工作的進行。研究室位於圖書館地下室，與藝文空間比鄰，雖是地下室，但空曠的設計，使得空氣、陽光充足。研究室內，現代化的文件櫃與電腦設備，顯示交大相關單位對這項工作的支持。幾位學有專精的專任研究員和校方支援的工讀生，面對龐大的資料，進行耐心的整理與歸檔。工作的計畫，原訂於二○○二年年底告一段落，但資料的陸續出土，從埔里楊氏舊宅和台北的工作室，又搬回來大批的圖稿、文件與照片。楊氏對資料的蒐集、記錄與存檔，直如一位有心的歷史學者，恐怕是台灣，甚至海峽兩岸少見的一人。他的史料，也幾乎就是台灣現代藝術運動最重要的一手史料，將提供未來研究者，瞭解他個人和這個時代最重要的依據與參考。

《全集》最後的規模，超出所有參與者原先的想像。全部內容包括兩大部份：即創作篇與文件篇。創作篇的第1至5卷，是巨型圖版畫冊，包括第1卷的浮雕、景觀浮雕、雕塑、景觀雕塑，與獎座，第2卷的版畫、繪畫、雷射，與攝影；第3卷的素描和速寫；第4卷的美術設計、插畫與漫畫；第5卷除大事年表和一篇介紹楊氏創作經歷的專文外，則是有關楊英風的一些評論文字、日記、剪報、工作週記、書信，與雕塑創作過程、景觀規畫案、史料、照片等等的精華選錄。事實上，第5卷的內容，也正是第二部份文件篇的內容的選輯，而文卷篇的詳細內容，總數多達二十冊，包括：文集三冊、研究集五冊、早年日記一冊、工作札記二冊、書信六冊、史料圖片二冊，及一冊較為詳細的生平年譜。至於創作篇的第6至12卷，則完全是景觀規畫案；楊英風一生亟力推動「景觀雕塑」的觀念，因此他的景觀規畫，許多都是「景觀雕塑」觀念下的一種延伸與擴大。這些規畫案有完成的，也有未完成的，但都是楊氏心血的結晶，保存下來，做為後進研究參考的資料，也期待某些案子，可以獲得再生、實現的契機。

類如《楊英風全集》這樣一套在藝術史界，還未見前例的大部頭書籍的編纂，工作的困難與成敗，還不只在全書的架構和分類；最困難的，還在美術的編輯與安排，如何將大小不一、種類材質繁複的圖像、資料，有條不紊，以優美的視覺方式呈現出來？是一個巨大的挑戰。好友台灣師大美術系教授李振明和他的傑出弟子，也是曾經獲得一九九七年國際青年設計大賽台灣區金牌獎的張俊哲先生，可謂不計酬勞地以一種文化貢獻的心情，共同參與了這件工作的進行，在

此表達誠摯的謝意。當然藝術家出版社何政廣先生的應允出版，和他堅強的團隊，尤其是柯美麗小姐辛勞的付出，也應在此致上深深的謝意。

個人參與交大楊英風藝術研究中心的《全集》編纂，是一次美好的經歷。許多個美麗的夜晚，住在圖書館旁招待所，多風的新竹、起伏有緻的交大校園，從初春到寒冬，都帶給個人難忘的回憶。而幾次和張校長俊彥院士夫婦與學校相關主管的集會或餐聚，也讓個人對這個歷史悠久而生命常青的學校，留下深刻的印象。在對人文高度憧憬與尊重的治校理念下，張校長和相關主管大力支持《楊英風全集》的編纂工作，已為台灣美術史，甚至文化史，留下一座珍貴的寶藏；也像在茂密的藝術森林中，立下一塊巨大的磐石，美麗的「夢之塔」，將在這塊巨石上，昂然矗立。

個人以能參與這件歷史性的工程而深感驕傲，尤其感謝研究中心同仁，包括鈴如、瑋鈴、慧敏，和已經離職的怡勳、美璟、如海、盈龍、秀惠、珊珊的全力投入與配合。而八師父（寬謙法師）、奉琛、維妮，為父親所付出的一切，成果歸於全民共有，更應致上最深沈的敬意。

總主編 蕭瓊瑞

21

A Monolith in History :
About The *Yuyu Yang Corpus*

The attempt of new art materials, the width of the innovative works, the diligence of probing into new knowledge and new thoughts, the uniqueness of the ideas, the style of vivid art, and the collections of the great amount of art works prove that Yuyu Yang was undoubtedly the unique one In Taiwan art history of post World War II. We can see many proofs in *Yuyu Yang Corpus*, which was compiled with the support of the National Chiao Tung University.

Regarding Yuyu Yang as a Taiwanese artist is only a rough description. Judging from his background, he was born and grew up at the juncture of the changing times and actually traversed both sides of the Taiwan Straits, Japan, Europe and America. He used to be an employee at Harvest, a magazine dedicated to fostering Taiwan agricultural economy. He walked into the agricultural society to have a clear understanding of their lives and created numerous types of works, such as watercolor, oil paintings, sculptures, comics and graphic designs. But Yuyu Yang is not just a narrow minded localism in thinking. On the contrary, his great thinking and his open-minded makes him an outstanding artist with global vision and manner.

Yuyu Yang was born in Yilan, Taiwan, 1926, and was fostered by his grandfather and grandmother because his parents ran a business in China. In 1940, at the age of 15, he was leaving Beijing with his parents, and enrolled in a Japanese middle school there. He learned with Japanese teachers Asai Takesi, Samukawa Norimi, and Taiwanese painter Bo-chuan Kuo. He went to Japan in 1944, and was accepted to the Architecture Department of Tokyo School of Art, but soon returned to Beijing because of the political situation. In Beijing, he studied Western painting with Mr. Bo-chuan Kuo at Jin Hua School of Art. At this time, he was also accepted to the Art Department of Fu Jen University. Because of the war, he returned to Taiwan without completing his studies at Fu Jen University. Since then, he was separated from his parents and lost any financial support for more than three decades. Being alone in Taiwan, Yuyu Yang temporarily drew specimens at the Botany Department of National Taiwan University, and was accepted to the Fine Art Department of Taiwan Provincial Academy for Teachers (is today known as National Taiwan Normal University) in 1948. He learned traditional ink paintings from Mr. Hsin-yu Fu and started to know about Chinese traditional paintings. However, it's a pity that he couldn't complete his academic studies for the difficulties in economy. He dropped out school in 1951 and went to work as an art editor at *Harvest* magazine under the invitation of Mr. Ying-ding Lan, his hometown artist predecessor, for eleven years. During this period, because of his endeavor, he gradually gained attention in the art field and was nominated as a member of the standing committee of China Literary Society Folk Art Council (1955-), the Ministry of Education's Art Education Committee (1957-), the National Museum of History's Outreach Committee (1957-), the Sao Paulo Biennial Exhibition's Evaluation Committee (1957-), and the 4th Annual National Art Exhibition, Sculpture Division's Judging Committee (1957-), etc. In 1959, he founded the Modern Printmaking Society with a few innovative young artists. By this prestige, he was nominated the convener of Chinese Modern Art Center. Regrettably, the art center came to an end in 1960 due to the notorious political shadow - a so-called Qin-song

Event (works were alleged of anti-Chiang). Nonetheless, he held his solo exhibition at the National Museum of History that year and won an award from the ROC Literary Association in 1961. At the same time, he completed the masterpiece of mural paintings at Taichung Sun Moon Lake Teachers Hall.

Yuyu Yang quit his editorial job of *Harvest* magazine in 1961 and was employed as an adjunct professor in Art Department of National Taiwan Academy of Arts (is today known as National Taiwan University of Arts) in 1962 and brought up some active young sculptors in Taiwan. In 1963, he accompanied Cardinal Bing Yu to visit Pope Paul VI in Italy, in the name of the delegation of Beijing Fu Jen University alumni society. Thereafter he lived in Italy until 1966. During his stay in Italy, he produced a great number of marvelous street sketches and had a solo exhibition in Milan. The forty prints and ten sculptures showed the outstanding Modern style. He also took the opportunity to study bronze medal carving at Italy National Sculpture Academy. Upon returning to Taiwan, he held the exhibition of bronze medal carving at the National Museum of History. He became the pioneer to introduce bronze medal carving and won the Golden Hand Award of 4th Ten Outstanding Youth Persons in 1966.

In 1967, Yuyu Yang was a consultant at a Hualien marble factory and this working experience had a great impact on his creation of Lifescape Series hereafter. But the most important of all, he started the development of stone carving in Hualien and had a profound contribution on promoting the Eastern Taiwan culture business.

In 1969, Yuyu Yang was called by the government to create a sculpture under limited financial support and manpower in such a short time for exhibiting at the ROC Gallery at Osaka World Exposition. The outcome of a large environmental sculpture, "Advent of the Phoenix" was made of stainless steel and had a symbolic meaning of rising upward as Phoenix. This work also paved the way for his collaboration with the internationally renowned Chinese architect I.M. Pei, who designed the ROC Gallery.

The completion of "Advent of the Phoenix" marked a new stage of Yuyu Yang's creation. Many works come from the Chinese traditional thinking showed up one by one.

In 1977, Yuyu Yang was touched and inspired by the laser music performance in Kyoto, Japan, and began to advocate laser art. He founded the Chinese Laser Association with Chi-lu Chen and Kao-wen Mao and China Laser Association, and pushed the concept of blending technology and art. "Fire of Life" in 1980, was the first sculpture combined with technology and art and it drew many young artists to participate in it. In 1981, the 1st Exhibition & Congress of the International Society for Laser Artland at the Grand Hotel and Observatory was held in Taipei.

In 1986, Yuyu Yang's wife Ding Lee passed away and her daughter Han-Yen became a nun. Yuyu Yang's life was transformed to an inner stage. He revisited the Buddha stone caves at Loyang Long-men and Datung Yuen-gang in 1988, and two years later, he published a paper entitled "The Future of Environmental Art in China" in a Chinese Oriental Culture International Seminar at

Beijing University. The "Yuyu Yang on Ecological Aesthetics" was published in installments in China Times Express Column and Min Chung Daily. Meanwhile, he spent most time and energy on planning, designing, and constructing the landscapes and buildings of Wan-fo City in the USA.

In 1993, the Executive Yuan awarded him the National Culture Medal, recognizing his lifetime achievement and contribution to culture. Taiwan Museum of Fine Arts held the "The Retrospective of Yuyu Yang" to trace back the thoughts and footprints of his artistic career. In 1996, "Lifescape - The Sculpture of Yuyu Yang" was held in west Chelsea Harbor, London, under the invitation of the England's Royal Society of British Sculptors.

In August 1997, "Lifescape Sculpture of Yuyu Yang" was held at The Hakone Open-Air Museum in Japan. Two months later, the remarkable man who had dedicated his entire life to art, died of illness at Fayuan Temple in Hsinchu where his beloved daughter became a nun there.

Being an artist born in late Japanese dominion and grew up in early postwar period, Yuyu Yang didn't limit himself to any fixed type of painting or creation. Therefore, except for the well-known sculptures and wood prints, he left a great amount of works having certain artistic quality and taste including oil paintings, photos, laser art, and the so-called "impure art": art design, illustrations and comics. Yuyu Yang is the omni-bearing artist who approached the native land, got close to daily life, pursued advanced ideas and got beyond himself.

In 1994, Yuyu Yang was invited to design a Lifescape for the new library information plaza of National Chiao Tung University. This "Grace Bestowed on Human Beings", completed in 1996, was for NCTU's centennial anniversary.

In 1999, two years after his death, National Chiao Tung University formally set up Yuyu Yang Art Research Center, and cooperated with Yuyu Yang Foundation. Under special subsidies from the National Science Council, the project of building Yuyu Yang Digital Art Museum was going on in 2000. In 2001, Yuyu Yang Literature Archives and Yuyu Yang Electronic Databases were under construction. Besides, *Yuyu Yang Corpus* was also compiled at the same time.

At the beginning of 2002, as outside counselors, Prof. Bao-yao Lin, Juan-ying Yan and I were invited to the first advisory meeting for the publication. Works of each period were scattered in the campus. The initial idea of the corpus was to be presented in three massive volumes - the first and the second one contains photos of pieces, and the third one contains his journals, work notes, commentaries and critiques. The committee reached into consensus that the form of selection was against the spirit of a complete collection, and will be deficient in further studying and preserving; therefore, we were going to have a whole search and detailed arrangement for Yuyu Yang's works.

It is a tremendous work. Considering the heavy workload of Prof. Bao-yao Lin and Juan-ying Yan, Kuan-chian Shih, the

President of Yuyu Yang Art Education Foundation and the third daughter of Yuyu Yang, recruited me to help out. With the permission of the NCTU, I was served as the chief editor of *Yuyu Yang Corpus*.

I have traveled northward from Tainan to Hsinchu at least once a month to participate in the task since February 2002. Though the research room is at the basement of the library building, adjacent to the art gallery, its spacious design brings in sufficient air and sunlight. The research room equipped with modern filing cabinets and computer facilities shows the great support of the NCTU. Several specialized researchers and part-time students were buried in massive amount of papers, and were filing all the data patiently. The work was originally scheduled to be done by the end of 2002, but numerous documents, sketches and photos were sequentially uncovered from the workroom in Taipei and the Yang's residence in Puli. Yang is like a dedicated historian, filing, recording, and saving all these data so carefully. He must be the only one to do so on both sides of the Straits. The historical archives he compiled are the most important firsthand records of Taiwanese Modern Art movement. And they will provide the researchers the references to have a clear understanding of the era as well as him.

The final version of the *Yuyu Yang Corpus* far surpassed the original imagination. It comprises two major parts - Artistic Creation and Archives. Volume I to V in Artistic Creation Section is a large album of paintings and drawings, including Volume I of embossment, lifescape embossment, sculptures, lifescapes, and trophies; Volume II of prints, drawings, laser works and photos; Volume III of sketches; Volume IV of graphic designs, illustrations and comics; Volume V of chronology charts, an essay about his creative experience and some selections of Yang's critiques, journals, newspaper clippings, weekly notes, correspondence, process of sculpture creation, projects, historical documents, and photos. In fact, the content of Volume V is exactly a selective collection of Archives Section, which consists of 20 detailed Books altogether, including 3 Books of literature, 5 Books of research, 1 Book of early journals, 2 Books of working notes, 6 Books of correspondence, 2 Books of historical pictures, and 1 Book of biographic chronology. Volumes VI to XII in Artistic Creation Section are about lifescape projects. Throughout his life, Yuyu Yang advocated the concept of "lifescape" and many of his projects are the extension and augmentation of such concept. Some of these projects were completed, others not, but they are all fruitfulness of his creativity. The preserved documents can be the reference for further study. Maybe some of these projects may come true some day.

Editing such extensive corpus like the *Yuyu Yang Corpus* is unprecedented in Taiwan art history field. The challenge lies not merely in the structure and classification, but the greatest difficulty in art editing and arrangement. It would be a great challenge to set these diverse graphics and data into systematic order and display them in an elegant way. Prof. Cheng-ming Lee, my good friend of the Fine Art Department of Taiwan National Normal University, and his pupil Mr. Jun-che Chang, winner of the 1997 International Youth Design Contest of Taiwan region, devoted themselves to the project in spite of the meager remuneration. To whom I would

like to show my grateful appreciation. Of course, Mr. Cheng-kuang He of The Artist Publishing House consented to publish our works, and his strong team, especially the toil of Ms. Mei-li Ke, here we show our great gratitude for you.

It was a wonderful experience to participate in editing the Corpus for Yuyu Yang Art Research Center. I spent several beautiful nights at the guesthouse next to the library. From cold winter to early spring, the wind of Hsin-chu and the undulating campus of National Chiao Tung University left me an unforgettable memory. Many times I had the pleasure of getting together or dining with the school president Chun-yen Chang and his wife and other related administrative officers. The school's long history and its vitality made a deep impression on me. Under the humane principles, the president Chun-yen Chang and related administrative officers support to the *Yuyu Yang Corpus*. This corpus has left the precious treasure of art and culture history in Taiwan. It is like laying a big stone in the art forest. The "Tower of Dreams" will stand erect on this huge stone.

I am so proud to take part in this historical undertaking, and I appreciated the staff in the research center, including Ling-ju, Wei-ling, Hui-ming, and those who left the office, Yi-hsun, Mei-jing, Ju-hai, Ying-long, Xiu-hui and Shan-shan. Their dedication to the work impressed me a lot. What Master Kuan-chian Shih, Fong-sheng, and Wei-ni have done for their father belongs to the people and should be highly appreciated.

Chief Editor of the *Yuyu Yung Corpus*
Chong-ray Hsiao

Chong-ray Hsiao

景觀規畫
Lifescape design

◆宜蘭森林開發處〔中正亭〕新建工程暨蔣公銅像設置案[*]

The plan of the Zhong Zheng Memorial pavilion and the statue of the Late President Chiang, Kaishek for the Department of Forest Development, Yilan County (1976-1977)

時間、地點：1976-1977、宜蘭

◆背景概述

　　行政院國軍退除役官兵輔導委員會森林開發處之總統蔣公銅像興建委員會計畫在宜蘭市
林森路森林開發處區內，辦公大樓前廣場興建總統蔣公銅像一座，特委託楊英風擔任其設計
一職，另協助規畫中正紀念亭閣美術工程施工事宜。　（編按）

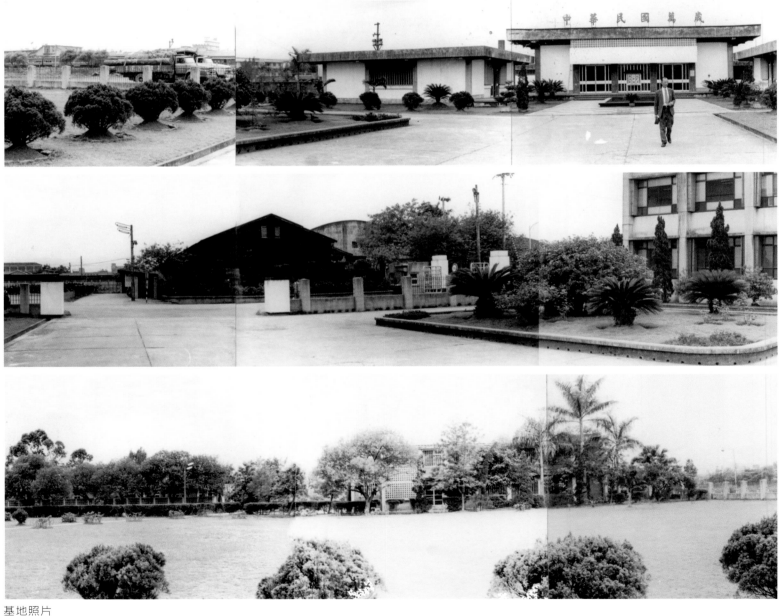

基地照片

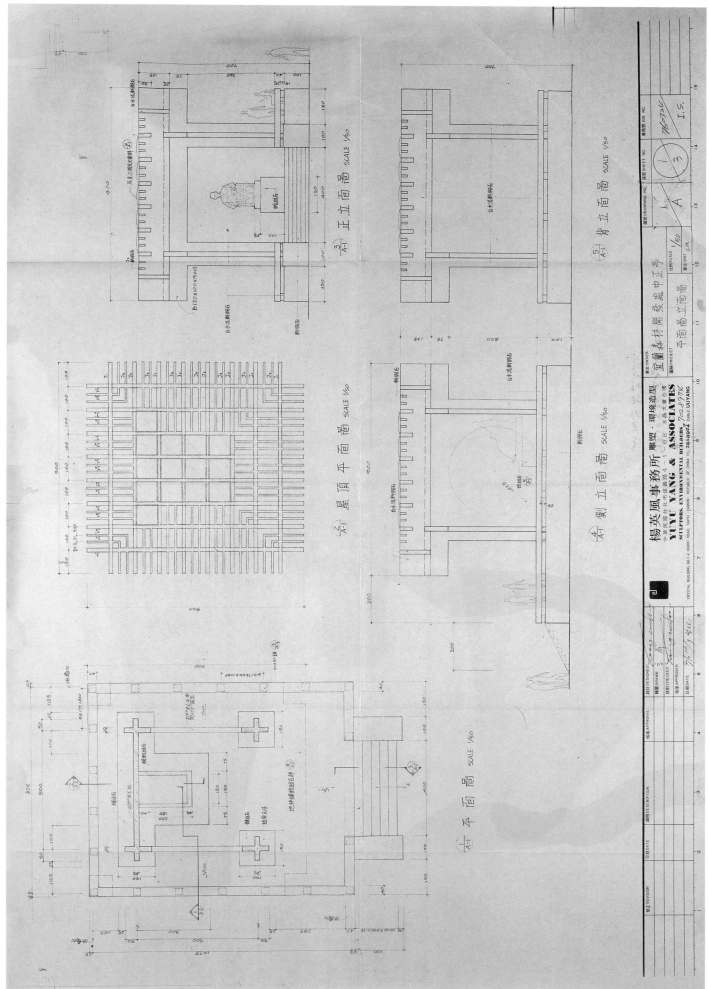

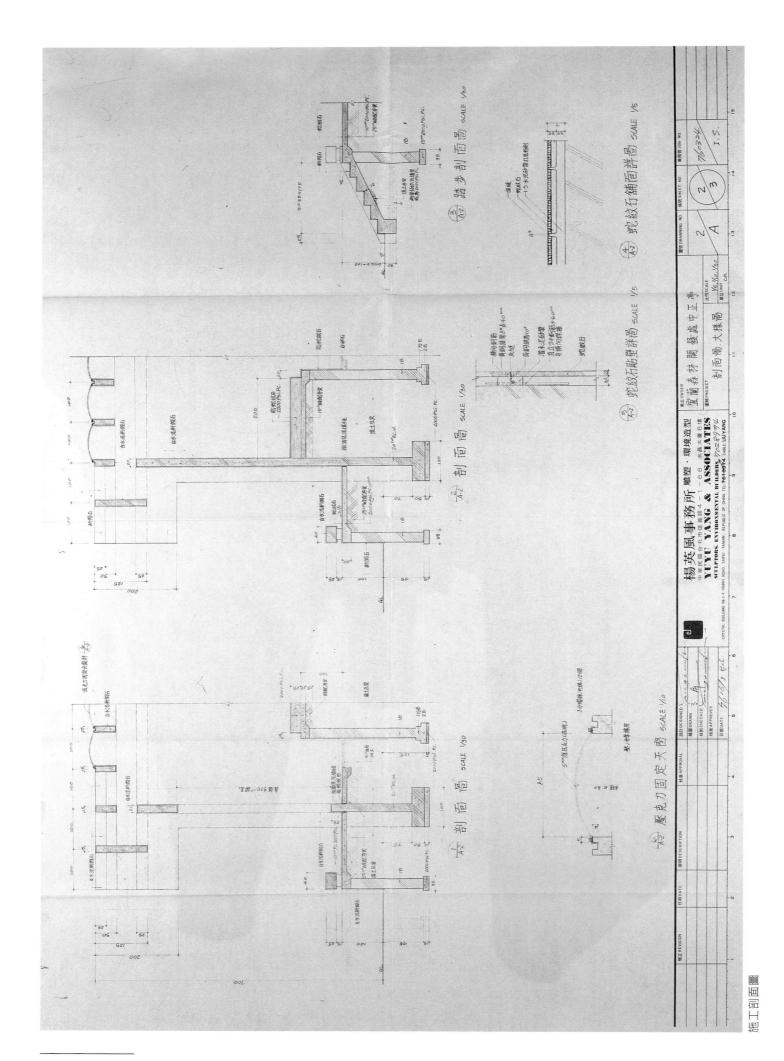

施工剖面圖

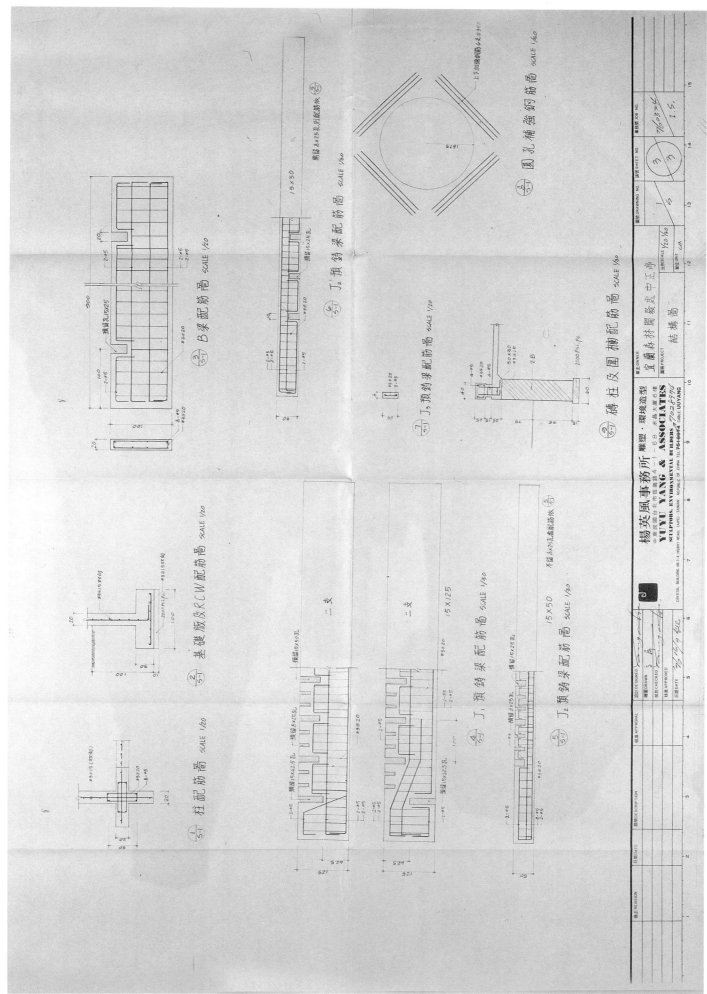

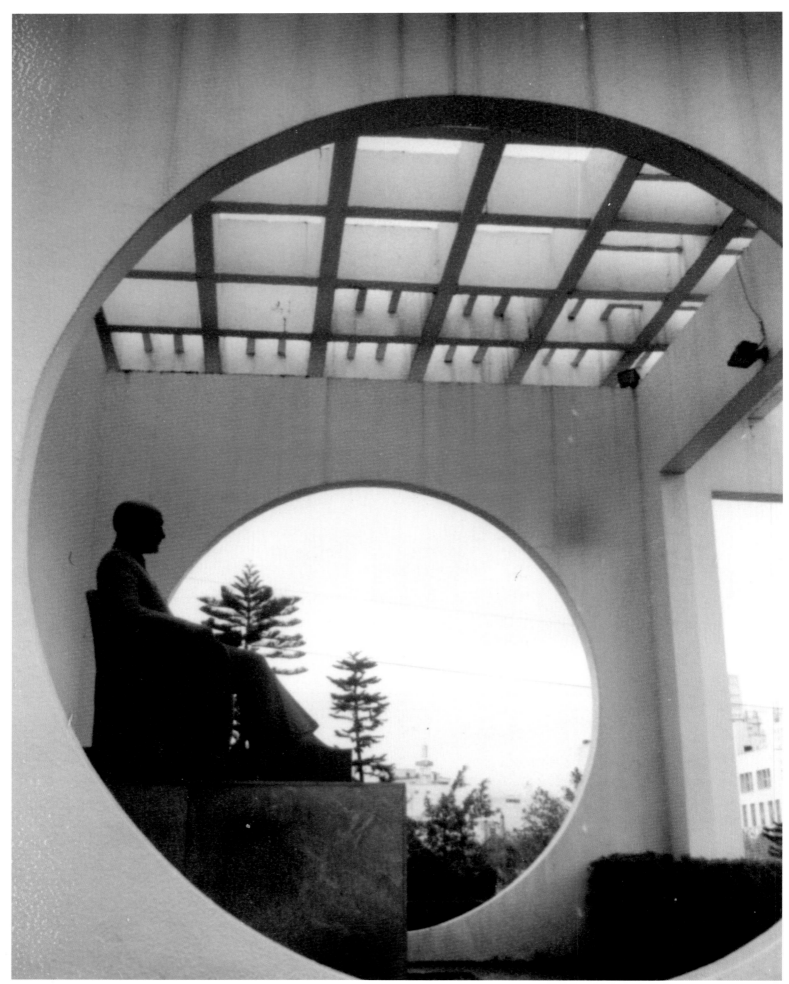

完成影像

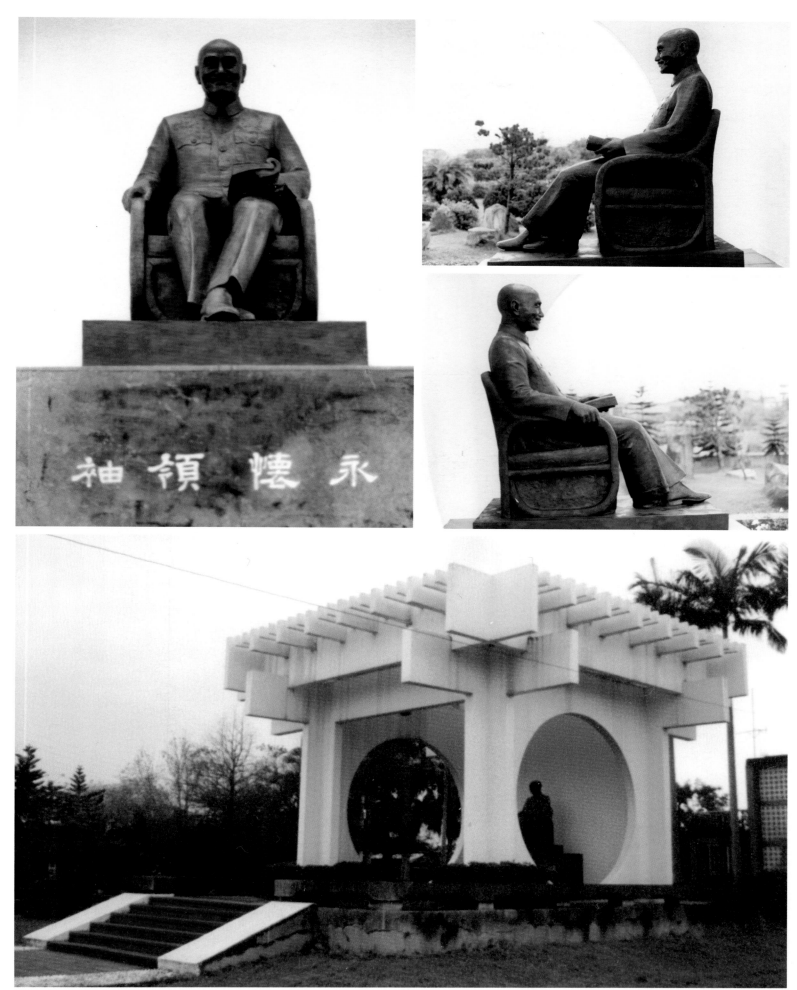

永懷領袖

完成影像

完成影像

1976.12.4　楊英風—宜蘭森林開發處

1976.12.13　行政院國軍退除役官兵輔導委員會森林開發處處長彭令豐—楊英風事務所

受文者：行政院國軍退除役官兵輔導委員會森林開發處
副本
收受者：
主旨：函復鈞處鈞森工字第六○○八號文
說明：
一、關於　總統坐像台座及地面蛇紋石日昨本人於市面發現一種新建
材－石英岩質地優良，觀感極佳，遠甚原預定使用之蛇紋石，故
決定予以變更採用此種石英岩為台座之外表材料。地面部份則以
宜屬地區出產之黑石或草山石片鋪設。如此則整體較之原來爲
調和，質樸渾厚。

二、前項更改並不影響於原先經費，一則可得比原計劃更佳效果，再
則可免去承包商以鋪設蛇紋石而有價格誤登招致損失之困擾，實
爲兩全其美。仍懇　鈞處允予變更。

三、中正亭所須用字銜仍請　鈞處先惠示全部字句以便計算字數，再
作大小配合。

四、台座因係坐像故無須安裝螺絲。

五、對內附照明位置圖，請查收。（前三項均已於前日當面向
鈞處工務組絞及，特用函再行補充。）

陳東喜先生

楊英風景觀雕塑環境造型股份有限公司

負責人：楊　英　風

中華民國六十五年十二月十八日

金山牌

1976.12.18　楊英風－行政院國軍退除役官兵輔導委員會森林開發處

速別：最速　密等

受文者：楊英風事務所
副本
收受者：

主旨：貴所惠予設計並承建施工中之「本處中正亭新建工程」茲因基層施工有走動現象，
煩請速子派員勘察處理，以策安全。

說明：
一、本處中正亭新建工程，承蒙　貴所精心設計及施工，並多次派員監督施工，謹致謝
忱。

二、茲因該工程茶進行基層施工填方夯實時，發現有走動現象，恐係基礎不良所致，爲免
影響結構安全，已暫停施工，敬請惠派本區域地質狀況辦理鑑定，並派員來處現場
決定繼續工進事宜。

（函）森林開發處　行政院國軍退除役官兵輔導委員會

批示
擬辦

處長　彭令豐

(65) 森工字第6241號

64.7.5,000份U

1976.12.20　行政院國軍退除役官兵輔導委員會森林開發處處長彭令豐－楊英風事務所

受文者	楊英風事務所
副本收受者	本處 輔導室 會計室

（函）行政院國軍退除役官兵輔導委員會森林開發處（發）

主旨：函覆 貴所設計施工中之本處中正亭台座及地面石料變更案。

說明：

一、復 貴所六十五年十二月十八日函。

二、本處中正亭內，總統坐像台座變更為石英岩（正面請用整塊），地面採用黑石或草山石片舖設

，本處同意辦理。

三、至於所用字衛請在台座正面刻「永懷 領袖」正楷四字即可（尺寸大小請 貴所設計配合），

並請將投光灯五盞灯具等惠予併入本工程內辦理施工。

處長 彭令豐

1977.1.4　行政院國軍退除役官兵輔導委員會森林開發處處長彭令豐—楊英風事務所

函

森林開發處公鑒

主旨：函覆 鈞處 六〇三一、六〇四一函。

說明：

一、鈞處六十五年十二月二十日、又六十六年一月四日函均收悉。

二、關於銅像台座正面石英岩，因限於材料規格，僅能以小片拼合，嫌損於整體之美觀，至字體大小為十六公分正楷鑄銅（如附圖）。

三、基礎走動問題，先日本人親往勘查結果，決定做地基加強，所依以變更之圖面已另函寄達，鈞處主運

四、永懷領袖四字仍望 鈞處賜寄字樣，俾代為鑄造。

絡承包商按圖施工，至所需絡貴正核算中。

楊英風事務所 楊英風

1977　楊英風—宜蘭森林開發處

行政院國軍退除役官兵輔導委員會森林開發處（函）

速別　速 件

保存年限

檔號

受文者　楊英風事務所

副本
收受者　本處
　　　　輔導室
　　　　會計室

批示

主旨：函復　貴所設計承建中之「本處中正亭工程」台座仍請採用虺紋石，正面為整塊，側面為見方多塊拼合辦理施工。

說明：

一、復　貴所66.1.10函。

發文
日期　中華民國陸拾陸年貳月廿捌日
字號　(66)森工字第
　　　0165
　　　號
附件

辦稿

二、該工程台座石料，貴所來函略以：「因石英岩限於材料規格，僅能以小片拼合」程本處李經長面洽　貴所楊教授結果，同意將台座正面貼整塊虺紋石，側面為見方多塊拼合之虺紋石，並請惠予辦理施工。

三、至於字銜當另行端字外「永護漆袖」正楷四字，請目石至左書寫，又基礎變更加強部份歡重實用。請速函寄本處辦理。

處長　彭令豐　公出
生產組組長趙文翹　決行

行政院國軍退除役官兵輔導委員會森林開發處處長彭令豐—楊英風事務所

1977.1.27　行政院國軍退除役官兵輔導委員會森林開發處處長彭令豐—楊英風事務所

行政院國軍退除役官兵輔導委員會森林開發處（函）

速別　最速件

保存年限

檔號

受文者　楊英風事務所

副本
收受者　本處
　　　　輔導室

批示

主旨：貴所設計承建施工中之本處中正亭工程，請惠予派員趕辦於三月卅一日以前完成，以便配合本處舉行紀念儀式需要。

說明：

一、該工程至目前整個RC構架已搆築完成，為顧及安全及使用需求，其預鑄梁吊裝以及其他粉飾噴漆等準備工作，敬請速予派員駐現場鑑定材料及加工督辦，以便配合工程進行。

二、至於基礎變更加強部份之費用，請速函寄本處辦理。

發文
日期　中華民國陸拾陸年參月卅日
字號　(66)森工字第
　　　0961
　　　號
附件

辦稿

處長　彭令豐
秘書何天壽　決行

1977.3.4　行政院國軍退除役官兵輔導委員會森林開發處處長彭令豐—楊英風事務所

1976.3.23　劉茂光—楊英風

1976.3.23　劉茂光—楊英風

1976.7.23
宜蘭森林開發處美工設計主任毛
德鄰—楊英風

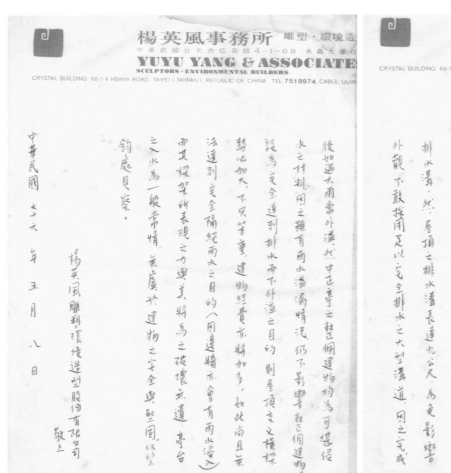

1977.5.8　楊英風雕塑環境造型股份有限公司－宜蘭森林開發處

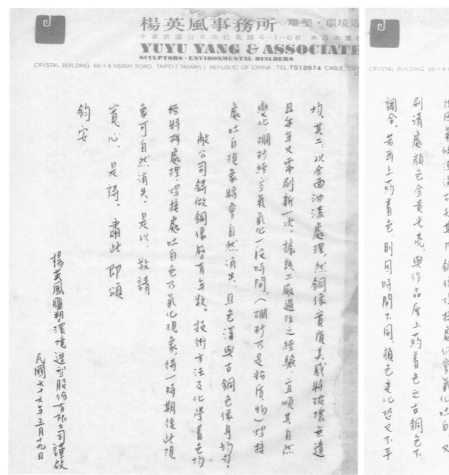

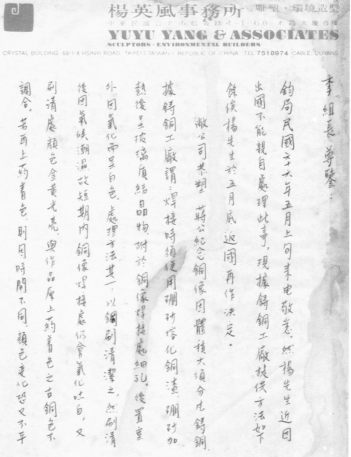

1977.5.19　楊英風雕塑環境造型股份有限公司－宜蘭森林開發處李組長

◆附錄資料

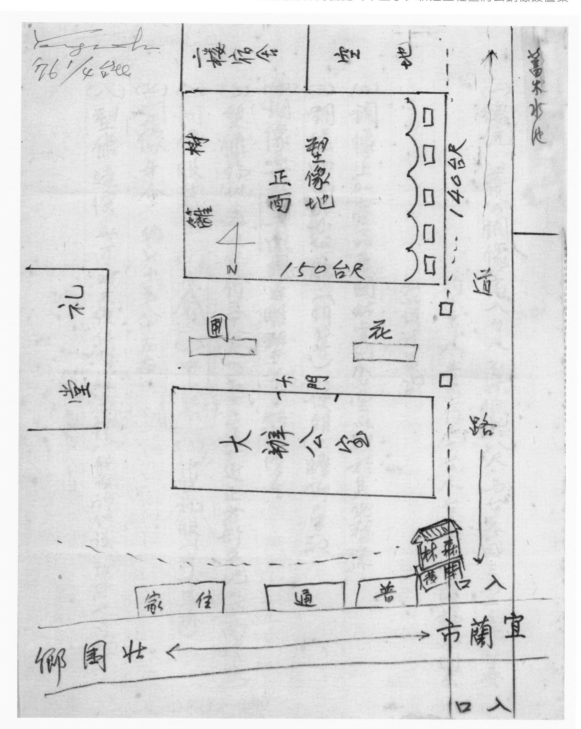

參考基地草圖

• 宜蘭市森林開發處銅像製造要求：

（一）總統蔣公銅像高八台尺，不得低於八尺，與台基成三與二之比。台基約十二台尺，共
　　　高約二十台尺，台基下有階梯，四周以設計美化。

（二）銅像上加亭，如美國林肯紀念堂以別於其他塑像。

（三）銅像面向大辦公廳（朝北方）以便朝夕瞻仰崇敬。

（四）銅像要楊英風親手雕塑，不可假手學生。

（五）塑像場地，每邊寬約五十公尺（一百五十台尺）近正方形平地。（正面稍長）

（六）銅像服裝：中山裝

（七）銅像年令（齡）：約七十至八十左右

（八）塑像造價：卅萬。

（資料整理／關秀惠）

◆沙烏地阿拉伯愛哈沙地區生活環境開發計畫案 ^{（未完成）}

The environmental development project for the Aihasha District in Saudi Arabia (1976-1977)

時間、地點：1976-1977、沙烏地阿拉伯愛哈沙地區

◆背景概述

　　台灣和沙烏地阿拉伯在 1970 年代初開始進行一系列密切的經濟合作，1976 年沙國計畫在全國各地建造綠化公園，希望借重台灣的藝術規畫人才，楊英風遂於 1976 年 5、6 月間奉派赴沙國考察以協助其公園設計。楊英風回國後分別提出了「愛哈沙地區生活環境開發計畫案」、「利雅德峽谷公園規畫案」，以及「農水部辦公大樓景觀美化設計案」等三個景觀規畫設計草案，可惜最後皆因故未成。

　　「愛哈沙地區生活環境開發計畫案」是沙國系列規畫案中最先完成的一個，內容包括了「愛哈沙生活環境開發學院構想」、「愛哈沙防沙林育樂設施規畫」、「石山 A 育樂觀光區之規畫」、「石山 B 觀光育樂規畫」、「Ohmsaba 溫泉、育樂、觀光區之規畫」（即後來之「AIN NAJJAM 溫泉區育樂觀光設施之規畫」）、「新社區的產生」、「鄉村市集的設置」等項目，規模相當龐大。（編按）

◆規畫構想

• 楊英風〈沙國愛哈沙地區生活環境開發計畫報告〉1976.7.31，台北

　　愛哈沙地區是我旅行沙國全國之後，所發現的一個甚為特殊而重要的區域，它有東部最美的綠洲之—— Hofuf，有充足的水源，完善的水利設施系統，農業發達，人民生活安定而富足。在對外關係上，它靠近首都利雅德、 Qatar、 Dhahran、 Daman 等各大重要行政區、港口區、油田區、石油化工區。並有便捷、優美的交通路線與以上各區聯絡。它更是國際交通路線上必經的要道。綜此內外因素，本區極可望吸引四周圍（如以上各大行政區、港口區、石油化工區）的優良條件如：人口、資金、技術、物質等，發展為一個極具規模的現代化城市和生活社區。

　　如果本區正視自己所擁有的優勢，馬上從事基礎性的開發規畫，率先做出一些示範性的、系統化的成果，相信各種吸引會即刻到來，屆時發展成為阿拉伯全國最美好的地區，最現代化、合理化的城市，人民能過精神與物質兼顧的生活，最能表現阿拉伯世界特色與優點的日子，是可以期待的。

（一）我慶幸世界上還有這麼一片美好的土地，沒有過份的現代科技文明，沒有公害、污染、沒有環境破壞，沒有奢侈浮華的生活形式，更慶幸的是：我們今天正站在要開發這片土地的起點上。在這片淨土上，沒有過去所留下的錯誤，而我們已經看到別人在開發上所犯的錯誤，我們可以跳躍別人的錯誤，而直接走上開發的途徑。

（二）在開發的過程中，移進新的科技、思想、材料等，將來是必然的趨勢，但是全盤原封不動的移入，是具有危險性的。第一，目前世界上高度運用科技來開發的國家，正在努力檢討科技的種種問題，挽救充滿公害的環境，這種工作非常困難。第二，科技文明是西方世界的產物，我們東方世界要運用之必須經過消化，用我們本地的環境條件

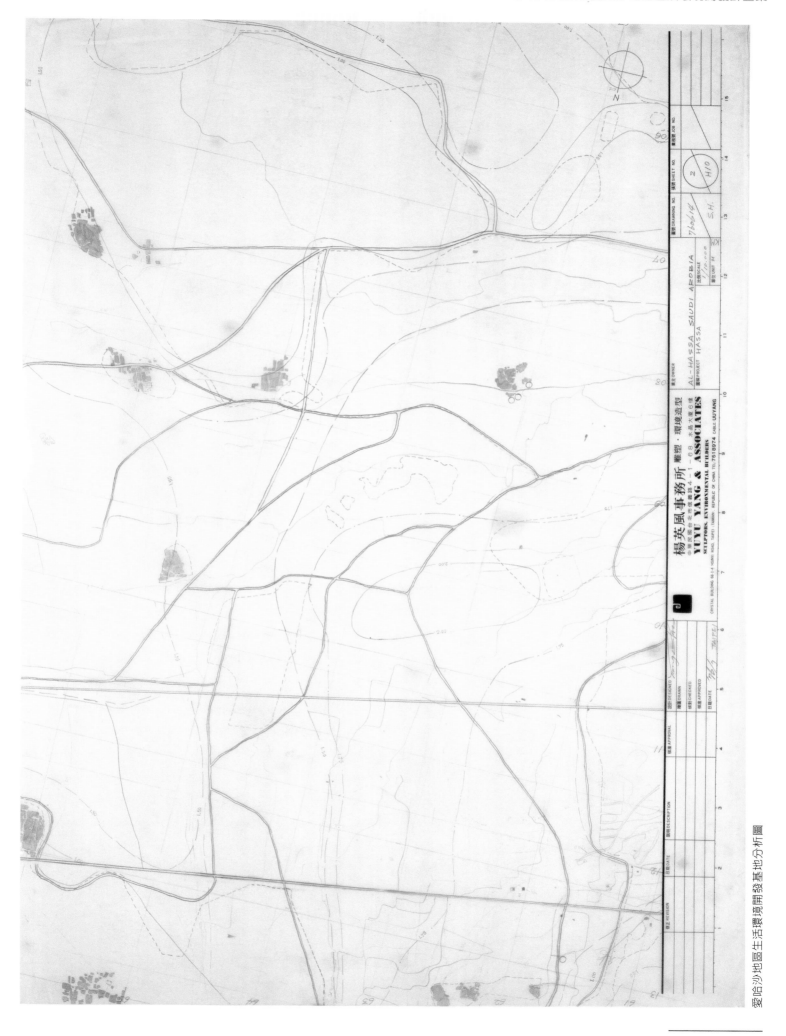

楊英風事務所 雕塑・環境造型
中華民國台北市復興南路4-1-68 水晶大廈6樓
YUYU YANG & ASSOCIATES
SCULPTORS, ENVIRONMENTAL BUILDERS
CRYSTAL BUILDING 6B-1-4 HSING ROAD, TAIPEI, TAIWAN, REPUBLIC OF CHINA TEL.7519874 CABLE. UUYANG

AL-HASSA SAUDI ARABIA

愛哈沙地區生活環境開發基地分析圖

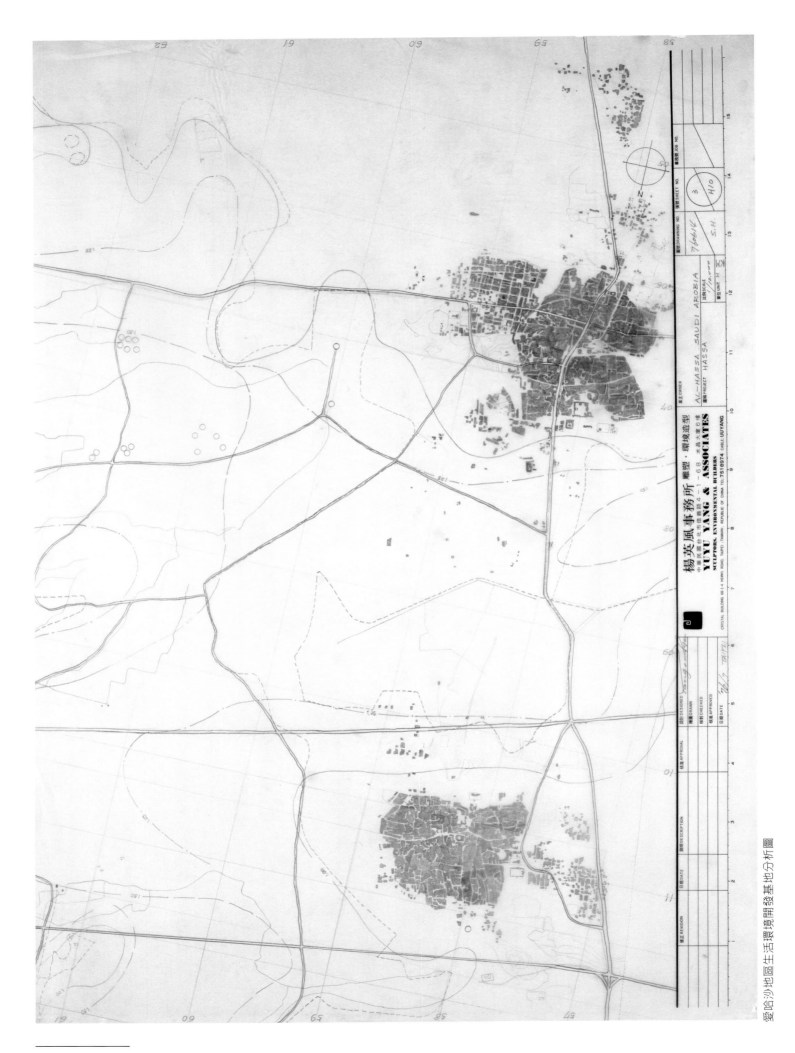

愛哈沙地區生活環境開發基地分析圖

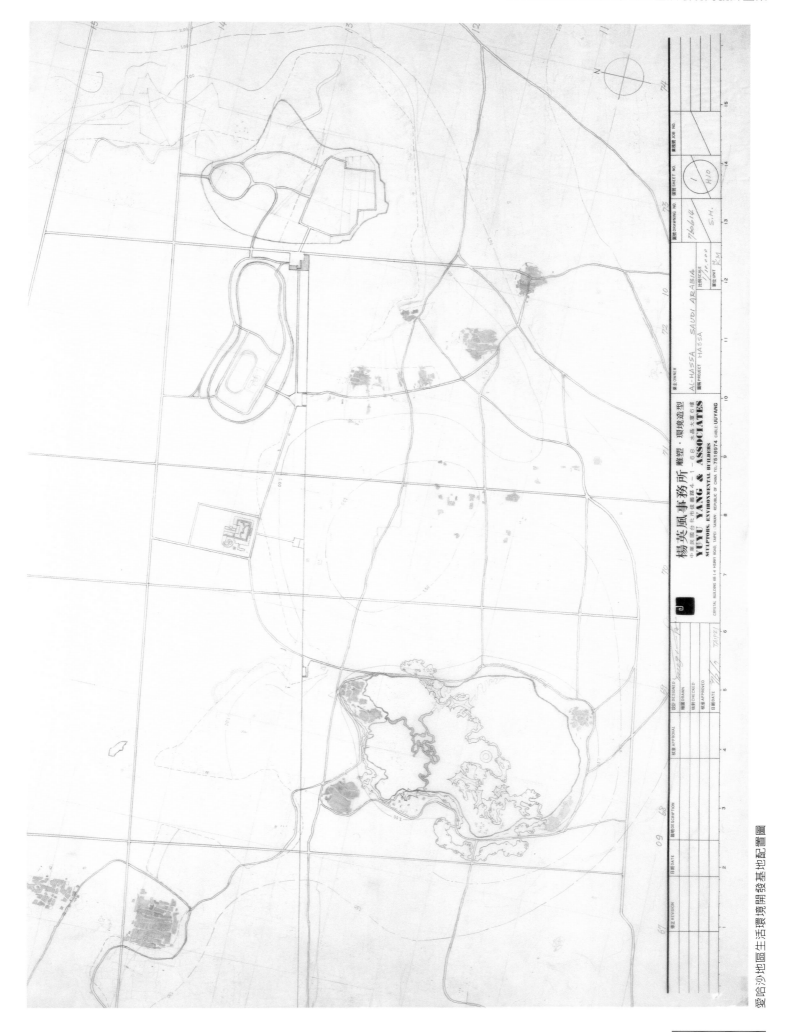

愛哈沙地區生活環境開發基地配置圖

重新衡量取捨再吸收方可運用。

（三）要研究環境的問題，其實就是研究人的問題，因為人可以製造環境。同時，我們要研究人的問題，也要一齊研究環境的問題，因為環境可以造人。這兩個問題，假定只顧單方面，絕對無法解決，因為環境與人的關係是相對的，一方的醜惡會馬上影響到另一方的醜惡。故今天我們要建設愛哈沙地區，整理環境，必須同時從「人」、「環境」兩方面著手，把「人」與「環境」視為整體，用相對的關係來把握。

（四）我們的開發是為了當地人，自己的人民的生活水準提高，自己環境的合理化。而不是為外國人，讓他們觀光，迎合他們的趣味。外國人不來，我們照樣要做，他們來了，讓他們進入我們的環境安排，享受我們的特點，看到我們自己真正的好東西，而非看

1976.5.29　楊英風於 BAHARA 考察所攝

1976.5　楊英風於 TAIF、HEMA、SAESSAD 考察所攝

到他們的自己的翻版。當然最重要的是，讓他們也能學習到我們世界中美好的事物。歸根結底就是民族性、地區性的表達要清楚。

（五）喚起全民關心地方建設的意識，建設是全民的事，不單是政府個人的事，因此今後對全民的教育很重要，在教育中介紹建設地方的知識，樹立建設的概念及中心思想。因此我們首先應設立一所開發學校，以學校來策動教育，以教育來發出行動，以行動達成美好的建設。關於學校將另行專述。

（六）我們在乎開發的「對」或「不對」，而不是快與慢。開發應有全盤性的計畫，而計畫也是從全愛哈沙地區的整體性著手，把整體計畫做好，以後按計畫逐步實施，時間拖得久一點都無所謂。不宜先從局部開始。

（七）開發的過程毫無疑問的會大量借重機器，我們應該重視人與機械之間關係平衡的保持。機械的人性化，是人在漸漸變成機械，是現代人對機械崇拜的結果。應該是機械要機械化，人要人性化，這是人跟機械合作時最聰明的政策。如此，人更人性化，才以正確方法掌握機械而不是被機械掌握。當我們被機械掌握就成了機械的世界，而不

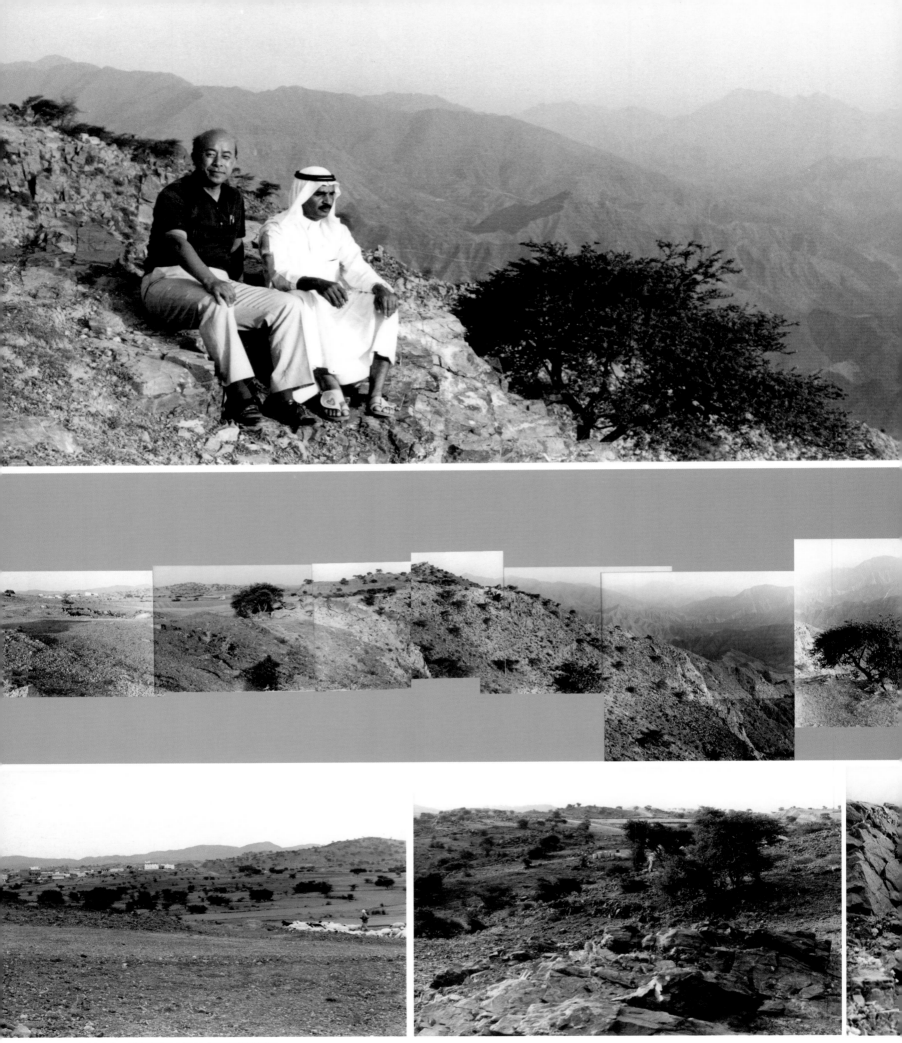

1976.6.3 楊英風於 ABHA 市郊考察所攝

是人的世界。

（八）　我們的開發，不是要到達儘量耗物資過奢侈浮華的生活的程度，這種目標曾經是過去高度開發國家的目標，但他們也知能源不是無盡的，地球不是不可消耗殆盡的，他們也正想走回節約的路上。我們要走的是返樸歸真的路線，保持我們民族傳統的樸素簡單的生活風格，珍視我們的資源，淨化我們的國土。奢侈腐化的享受一旦養成習慣，那麼再快的開發也無濟於事。

（九）　我們的自然雖是嚴酷的，難以接近的，但它仍是生長我們的土地，在發展的過程中不但不能破壞它，還要不斷想法與它親近，如何親近自然，把我們融入自然，恐怕就是我們最困難的課題，因為沙漠總是在跟我們作對，但不是沒有辦法，這就是我們在人為開發上當努力突破的目標。

（十）　假如愛哈沙地區建設完成，就可以成為其他地區開發的示範標準，其他地區見到愛哈沙的生活水準提高，環境優美舒適，亦當起而效尤。如此可望推動沙國全國的開發，這一期待不是空泛的。

（十一）以下所構想的計畫是我根據短期的考察所做的試探性的構想，跟實際的情況也許有誤差，當實際的開發要推動之前，這樣的構畫當經雙方互相檢討研究方可定案。類似的努力尚在不斷進行中。

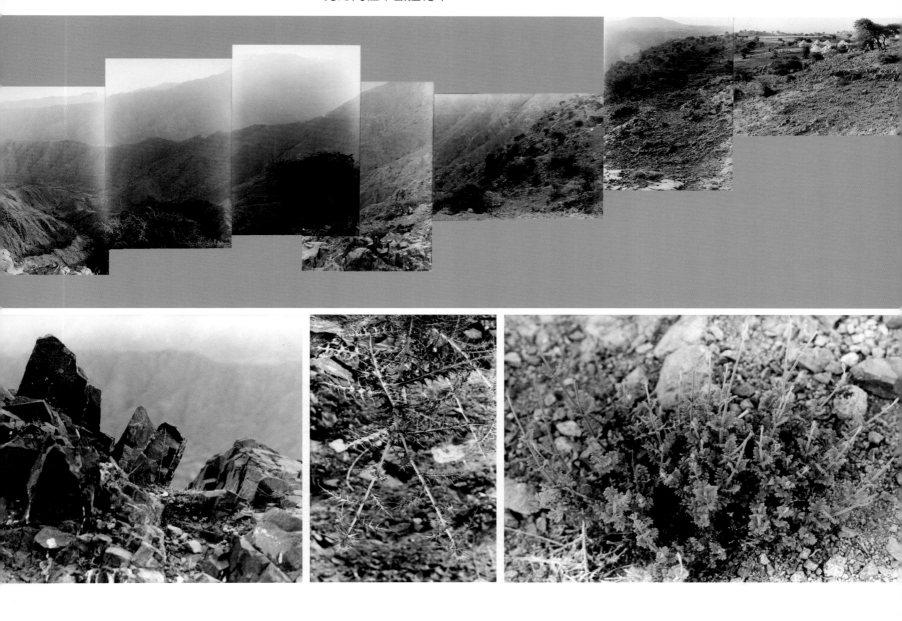

壹：愛哈沙生活環境開發學院構想

動機：為了配合愛哈沙地區的整體性開發，為了地方建設長遠的利益，我們需要一座較具規模的環境開發學校：

一、 推動環境建設的研究工作。

二、 訓練地方建設的人才。

三、 教育老百姓協助地方開發，配合地方建設。

分析：送學生出國留學，只能學到技術性的學問，而且是以外國的環境為模式研究與運用的，與本國本區的需要無關。待留學回來，一切對本地的研究瞭解，得重新開始，時間不是很大的浪費嗎？何不從外國聘請專家學者，直接到本地來教授我們的學生，以我們當地的環境開發為研究教學的對象，讓學生在學習的過程中就嘗試去瞭解自己的鄉土，為鄉土開發做計畫，學生學成以後就直接投身於地方建設工作，用地方人才，建設地方，這是最經濟最有效的人才運用，所以我們設想了這個學校。

校名：擬定為愛哈沙生活環境開發學校

校址：擬設於已開發的防沙林附近（防沙林南邊石洞口的東邊，位置如附圖）。

◆ 這是什麼性質的學院？

這個學院性質較為特殊，是純粹為地方開發，環境整理而設的技術性與藝術性並重的學院。它將造就建築師、工程師、藝術家、設計家等，各種建設上需要的人才，以及環境的改善者、保護者。

時代不斷改變，現代人愈來愈重視生活環境的美化，與生活環境的建設，生活環境是人能接觸到的任何地方，而非專指住屋、花園等，我們要使人們過真正的有意義的生活，就必須從整體性的建設開始，而這教育基本精神與教學原則在於：

一、謀求「科技」與「藝術」進展之平衡，結合「科技」與「藝術」的功能，了解今日世界所面臨的生活環境危機，並解除此項危機。

二、配合民族政策及特殊的地理環境引進理論與技術，有選擇性的吸收知識、傳播知識。

三、改善生活與文化的「形」，充實生活與文化的「質」。建立屬於愛哈沙地區有尊嚴有特性的生活空間。

擬設科系：

1 土木系　2 建築系　3 畜牧業　4 水利系　5 水土保持系　6 植物系　7 農業系

8 食品營養系　9 環境系（人文環境組與自然環境組）　10 園藝系　11 繪畫系

12 雕塑系　13 手工藝系　14 工業設計系

附設工廠及特殊教室：

1 翻鑄工廠　2 礦石工廠　3 陶瓷工廠　4 手工藝工廠　5 木工工廠

6 金屬工廠　7 編織工廠　8 模型製造工廠　9 食品加工實驗工廠

10 雕塑教室　11 攝影教室　12 繪畫教室　13 素描教室　14 音樂教室

15 版畫教室　16 製圖教室

附註：其中手工藝系，台中手工業研究所的規模可供參考。

◆ 如何辦此學校？

一、學生就是「工人」，工廠工場就是「教室」，教授與學生深入實際現場研習，活學活用。

二、學生就是生產者，學校就是生產所，利用學校的工廠及教室，從事實際的生產創作活動。

三、社會的需要就是全體師生的需要，才能與地方建設結合。

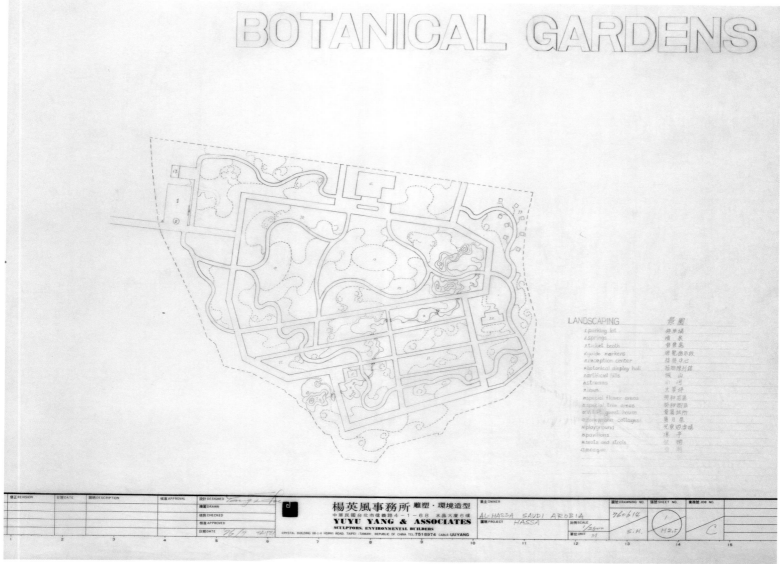

愛哈沙防沙林植物風景區規畫設計配置圖

◆ **學校主要的使命是：**

一、訓練自己的同胞參與地方建設（對內者）。

二、聘請外國的專家學者到當地來居住、做研究工作。如此創造出來的東西就有當地的性
　　格。（因此我們要懂得善用學校所請到的師資人材，儘量給他們方便和工作的環境。）

三、建教合一理想的實現，教育與建設企業並進，特別是有關美術性美化性的工作，應讓學
　　生各自學習，老師只是站在指導的地位。

◆ **學校附帶的使命是：**

一、從過去到現在到未來，把愛哈沙地區人文環境與自然環境的種種問題加以檢討、調查、
　　記錄，等於替地方做文獻的整理工作，然後編輯印刷，以作為地方建設的參考。

二、主辦當地的文化活動，提高人民的文化生活，以文教活動來代替娛樂活動。

三、負責民眾的精神教育，促使地方居民重視自己的文化，激發保鄉愛土的情緒。

◆ **學制：**

一、普通高中高職畢業者入學修習四年。

二、短期補習教育訓練班；沒有學歷者可參加修習可取得結業證明。或供從業的自修人員接
　　受再教育，取得正式結業證書。

三、運用師資組成研究所；供學生深造用。

愛哈沙地區的開發，是百年大計，不是短期間可達成的。所有人才依外來不是辦法。學校是一個人才儲訓中心，更是工作的基地。

貳：愛哈沙防沙林育樂設施規畫

地點：愛哈沙防沙林的密林地帶

面積：約二○○餘公頃。

現況：此二○○餘公頃的地區，自前是甚有規模的防沙林，植物茂盛、優美、水利、灌溉系統完備，基本道路系統已開闢，常有居民進入休息。

目的：如此規模的防沙林，成果委實得來不易，應設法予以運用，使其在防沙林的功能以外，又能成為人民賞心悅目的風景區、育樂區，故我們利用此美好的防沙林，建設為多目標多機能的育樂設施，供居民或遊客休閒或活動，增進生活的情趣、朋友的交誼。

宗旨：（一）儘量利用防沙林本身的特點，並強調之。

　　　（二）尊重本地的民風習俗。

　　　（三）以國民育樂、旅遊為目標，外國人的觀光次之。

　　　（四）表現愛哈沙地區的農業開發成果。

分區：整體防沙林分為下列各區進行育樂活動：

　　　（A）植物風景區

　　　（B）露營區

　　　（C）跑馬區

　　　（D）服務區

育樂區全域交通系統：

一、對外交通幹線

　　（一）公路：原有通利雅德之公路予以延長至防沙林。

　　（二）電車：路線由溫泉區經過石山到防沙林。為減少車輛的擁擠，及配合未來此區的育樂開發，與愛哈沙地區的總體建設，電車的設置實屬必要。它可輸送大量旅客，速度快、污染少、費用低，方便使用，當有效減少車輛的擁擠。電車形式可考慮單軌電車，總站設在育樂區的入口處。

　　（三）公路：原有的計畫道路一旦完成亦可達本區。

二、觀光道路

　　（一）對外聯絡以上三條幹道。

　　（二）路寬約二○至三○公尺，景觀優美，別樹一格，不僅為行車，而且為觀光遊賞，遊客一到此地便感受到特殊的氣氛，適愉之情油然而生。

　　（三）在轉入此觀光道路的轉角處，設一鮮明的 Landmark ，指示動線，標明育樂區到達矣！第一道迎接的表示。此 Landmark 也許是一項壯觀的景觀雕塑 Landscape sculpture ，夜間有良好的照明設備。

三、內部交通網道

　　（一）外部汽車禁止入內，減少車輛的擁擠及污染公害。

　　（二）故設內部的交通系統及工具，如公共小巴士或家族式輕便型小車，搭往內部各區。

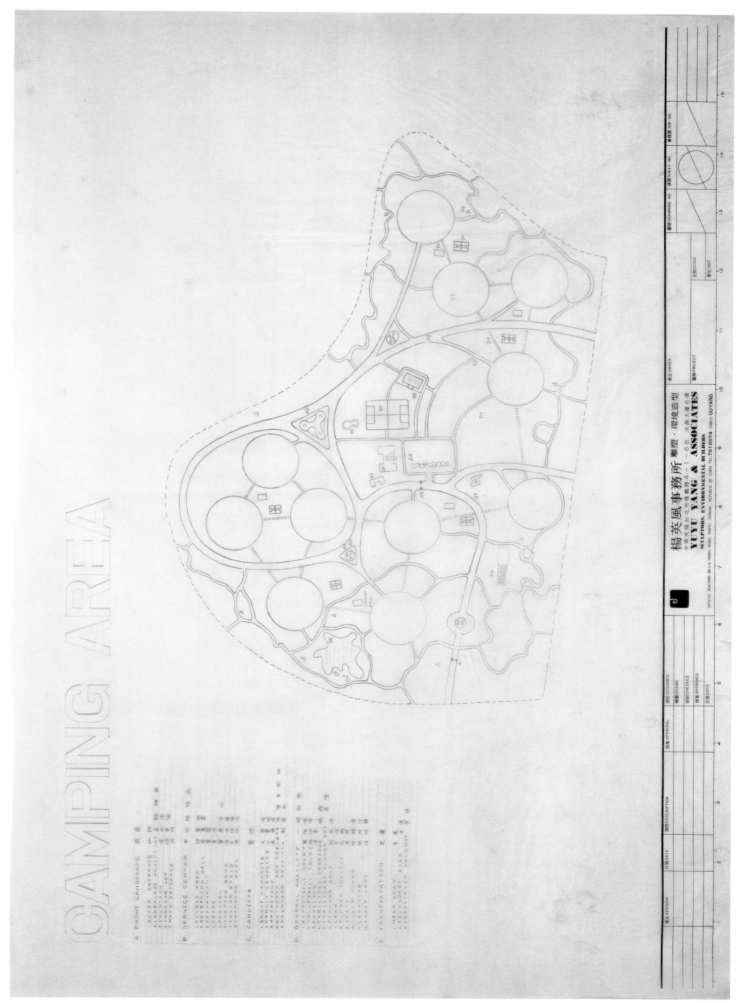

CAMPING AREA

A. FRONT LANDSCAPE 前景
　1. OUTER ENTRANCE 外門
　2. LANDSCAPE SCULPTURE 觀景雕塑
　3. FOUNTAIN 噴泉
　4. CAR PARK 停車場
　5. MEN ENTRANCE 男門

B. SERVICE CENTER 中心服務區
　1. PICNIC AREA 野餐區
　2. RESTAURANT HALL 餐廳會議廳
　3. SHOP 商店
　4. SHELTER 休息棚架
　5. RESTING DESK 休息桌
　6. SWIMMING POOL 游泳池

C. CAMPSITE 營地
　1. GROUP CAMPSITE 大營地
　2. WASH STAND 洗濯
　3. BATHROOM AND TOILET 浴室廁所
　4. DRINKING FOUNTAIN 飲水

D. GENERAL FACILITY 一般設施
　1. BASKET BALL COURT 籃球場
　2. VOLLEYBALL COURT 排球場
　3. PAVILION 涼亭
　4. TABLE UNDER CORRIDOR 桌椅走廊
　5. DRINKING FLOWER POT 飲水花盆
　6. FISHING POOL 釣魚池
　7. LADDER TRELLIS 爬梯棚架
　8. SEAT 坐椅
　9. CLOCK TOWER 鐘塔
　10. FLOWER BED 花圃可坐
　11. LIGHTING 燈
　12. TRASH CANS 垃圾桶

E. TRANSPATATION 交通
　1. MAIN ROAD 主要道路
　2. ROAD 道路
　3. PEPESTRIAN WALKWAY 步行人道

楊英風事務所 環境造型
中華民國台北市復興南路4-1-6號 水晶大廈6樓
YUYU YANG & ASSOCIATES
SCULPTORS, ENVIRONMENTAL BUILDERS
CRYSTAL BUILDING 6B-1-4 HENRY ROAD, TAIPEI, TAIWAN, REPUBLIC OF CHINA. TEL:7518974 CABLE:UUYANG

愛哈沙防沙林露營區規畫設計配置圖

四、 分區

（A）植物風景區：

一、以觀賞植物本身的美為主題

二、為靜態的遊賞區，偏重觀賞遊走，無劇烈的活動。

三、景觀上較細緻、柔和，用心安排。

四、植物實驗展示的提供。

面積：約五○公頃。

區分：（一）上部：林木較為稀疏，約廿五公頃。

　　　（二）下部：林木較為繁密，約廿五公頃。

　　　（三）接待中心。

　　　（四）本區入口。

　　　（五）交通系統。

（一）上部：此區林木較稀，較可作多變化之利用：

　　　　1.花園式苗圃：為實用及觀賞，苗圃整理如花園可遊賞，花苗樹苗又可移植到其他地區。

　　　　2.植物陳列館：為收集陳列植物的樣本館，表揚當地農業開發的成果。

　　　　室內展示館：為有關植物資料性的展示，如展示棗樹有關的種子、纖維、用途等之圖表、照片、實務等之資料。各種植物分門別類。

　　　　室外展示館：為植物生態生長之展示，以沙漠植物及特別培養之非沙漠性植物組成。形同植物園。此園有很高的屋頂，可透光，屋頂有灑水的設備，可模倣下雨。亦有溫度、濕度調節設備。

　　　　3.花房：用花房來培養美麗、稀有的多種花卉、供觀賞、研究。

　　　　4.動物飼養：飼養某些動物，使之與人甚為親近。

　　　　5.同類植物的聚落：把某種植物成片的種植，便成為各種植物的特景區。

　　　　6.泉水、流水設施供玩賞。

　　　　7.花圃，種植適宜當地生長的花卉。

　　　　8.假山、流水、花草之配置。

　　　　9.休息之涼亭、茶座、屏風（見模型）。

　　　　10.其他公共設施：如廁所、辦公室、儲藏室、坐椅、垃圾箱等。

（二）下部：此為林木生長較為美好繁密地區，故儘量維持現狀，設計為森林公園，有假山、流水、花草、涼亭、茶座、屏風，表現現有林木之美。

　　　　其他公共設施有：

　　　　1.兒童遊樂場：設簡單而具啟發性的兒童遊樂場。

　　　　2.蜜月屋：新婚夫婦渡蜜月的小型房屋。

　　　　3.特種花卉區：花卉成片栽植，成花海一片。

（三）接待中心：為較具規模之休息、接待所、設於本區入口處，中設廁所、餐廳、冷飲室、茶座、販賣部、貴賓招待所、辦公室、廣播中心，以便聯絡等。

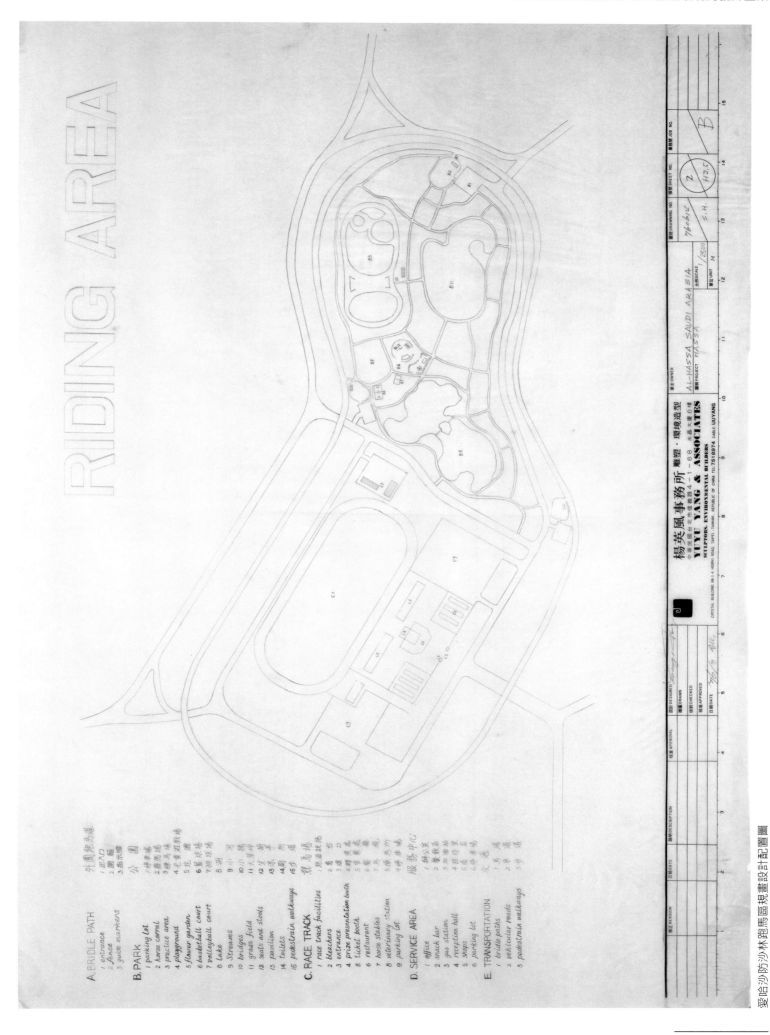

RIDING AREA

A. BRIDLE PATH 外圍跑馬道
1 entrance 出入口
2 fence 圍籬
3 guide markers 馬步示牌

B. PARK 公園
1 parking lot 停車場
2 horse corral 賽馬場
3 practice area 練馬場
4 playground 兒童遊戲場
5 flower garden 花園
6 basketball court 籃球場
7 volleyball court 排球場
8 Lake 湖
9 Streams 小河
10 bridges 小橋
11 grass field 大草坪
12 seats and stools 公椅
13 pavilion 涼亭
14 toilets 廁所
15 pedestrain walkways 步道

C. RACE TRACK 競馬場
1 race track facilities 競馬設施
2 bleachers 看台
3 entrance 出入口
4 prize presentation booth 贈獎處
5 ticket booth 售票處
6 restaurant 餐廳
7 horse stables 馬廄
8 veterinary station 獸醫所
9 parking lot 停車場

D. SERVICE AREA 服務中心
1 office 辦公室
2 snack bar 餐飲店
3 gas station 加油站
4 reception hall 接待室
5 shops 商店
6 parking lot 停車場

E. TRANSPORTATION 交 通
1 bridle paths 馬步道
2 vehicular roads 車馬道
3 pedestrain walkways 步道

ALHASSA SAUDI ARABIA
PROJECT HASSA

楊英風事務所 雕塑・環境造型
YUYU YANG & ASSOCIATES
SCULPTORS, ENVIRONMENTAL BUILDERS
CRYSTAL BUILDING 68-1-4 HSINYI ROAD, TAIPEI, TAIWAN, REPUBLIC OF CHINA TEL.7518974 CABLE:UUYANG

SHEET NO. 2
SCALE 1/2500
UNIT M

（四）大門入口處：為本區的進出口處。

 1.停車場：外來車輛停泊處，車輛不得入內。

 2.車站：內部交通系統的起站與終站。

 3.售票口。

 4.指示遊覽路線的告示牌。

 5.本區的 Landmark。

 6.泉水、花草之佈置。

 7.花棚管理室。

（五）交通系統──外面的汽車禁止入內。

 1.人行道。

 2.公共遊覽巴士。

 3.家族式小型輕便車。

附註：此植物風景區與其他地區之關係：

 1.與露營區相連，景觀上可統一。

 2.與跑馬區略為相隔，動能區分開，互不相擾。

（B）露營區：

一、提供遊賞、野營活動的場地。

二、為半動態半靜態的形式。

三、造景偏重自然發展並加添少數人工設備。

面積：約共五五公頃。

區分：（一）中心地帶

 （二）分為十一個營聚區（Group），每區約可容納二五〇人，總共約容納
 二七五〇人。

 （三）小營區（由 Group 分出來）。

動線：（一）參觀性動線：僅參觀遊賞之行動線。

 （二）宿營性動線：居住於營地者之行動線。

機能：（一）家庭式：供家族親友使用，小營區者。

 （二）公共式：一般性朋友使用，小營區者。

 （三）童軍活動：為眾多人集體式的露營，大營區者。

區距：營區（Group）之間適當的距離約為一三五公尺，此為國際標準者，為步
 行的適當距離。

 （一）入口：在本區入口處，設一清楚的標的物，也許是一座景觀雕塑，
 指示營區的動線和吸引注意者。另設停車場、噴水池。

 （二）中心服務區：在本區的中心位置設一個綜合服務中心，為十一個營聚
 區（Group）提供服務。各營聚區與中心服務區保持適當的距離約為
 五四〇公尺，步行約為六分鐘，以求聯絡上方便。

 1.餐廳：遊客飲食處。

 2.會客室：接待親友。

 3.醫療中心：傷患救治。

 4.圖書供應中心：供應圖書、畫刊、報紙等。

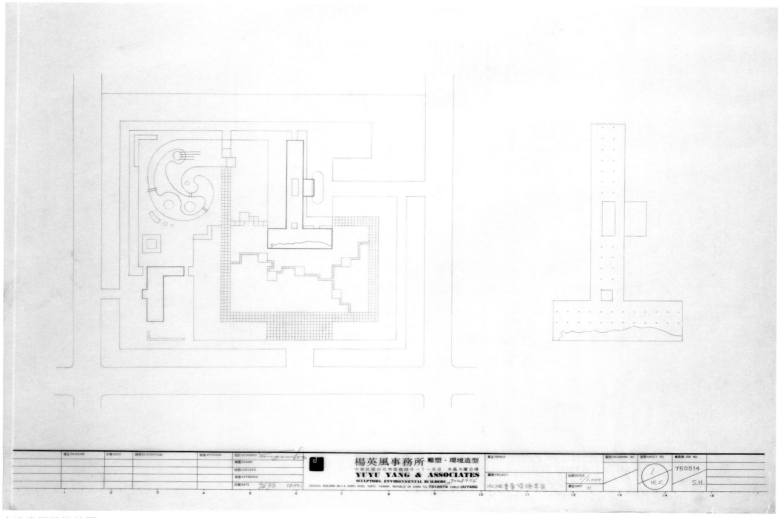

水池育樂設施草圖

　　5. 足球場。

　　6. 溜冰場。

　　7. 游泳池：分男用、女用、小孩用。

　　8. 販賣處：販賣露營用具、日用品。

　　9. 其他公共設施。

　　10. 野餐區：供遊客野餐用。

　　11. 其他公共設施。

（三）營地區：包括營聚區（Group）與小營區，包括：

　　1. 排球場。

　　2. 籃球場。

　　3. 洗滌台。

　　4. 浴室、廁所。

　　5. 飲水。

　　6. 涼亭。

　　7. 椅座。

　　8. 防火設施。

（四）交通系統：由觀光道路開車進來到中心區停車、泊車，另換內部自
　　　備輕便型交通工具入營區。

（C）跑馬區：

一、提供強有力而運動量大的活動區。

二、為動態活動區。

三、運用當地的動物特產（馬、駱駝）作為運動及遊戲的工具。

四、景觀上配合防沙林的存在。

面積：約為五十五公頃。

形式：（一）曲線封閉式。

（二）開放式。

機能：此跑馬區兼具以下兩種功能

（一）正式賽馬比賽用者，未來可按國際標準設置之。

（二）非正式、遊戲式之練習性使用，為娛樂成份較大者。

跑道：跑道約為四公里長。

（一）曲線封閉式跑馬區：限使用環形跑道以內的地區，分為二處：

　　1.練馬場：靠近其他兩個遊樂區、景觀上為粗壯坦率明朗的公園，以草坪、林木為主，沒有細膩的佈置。設有兒童遊樂場、座椅。此區供婦女、兒童使用，及一般練習用，畜養較馴良的馬。

　　2.競馬場：約有十一至十二公頃，可以正式比賽用（賽馬或賽駱駝）或表演用，有看台、馬房、停車場。

（二）開放式跑馬區：此區範圍在封閉式馬場以外的外圍，與跑馬道有適當的隔離不致互相干擾。此區景觀變化多，有密林中的跑馬道，有開擴的空地，有矮林道，騎馬遊走其間，自由自在。

　　出入口：設有三處，供上下馬道。

（三）服務中心：在練馬場與競馬場之間，設有：

　　1.養馬場。

　　2.馬醫診所。

　　3.遊客休息站。

　　4.餐飲。

　　5.廁所。

　　6.販賣馬具等雜物中心。

　　7.指示牌。

　　8.聯絡中心。

　　9.停車場。

（四）交通系統：

　　1.採人、馬、車分道系統，馬道與人行道、車道有適當的距離，必要時設立體交叉系統，馬道在上，車道在下。

　　2.其他林間馬道、人行道、自備輕便車道。

　　3.有保留道路，準備成為計畫道路，將來跑馬場全體工程完成後，可直接輸出入旅客，不經過觀光道路，為獨立的交通系統與其道路相通。

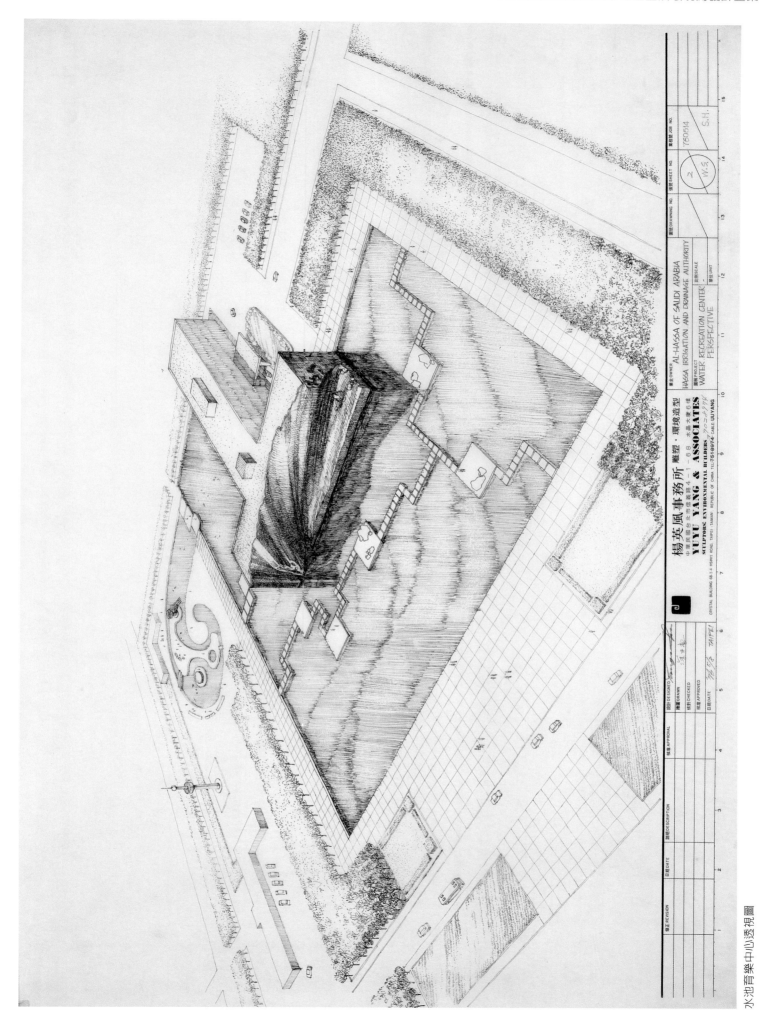

楊英風事務所 雕塑・環境造型
中華民國台北市敦化南路4－1－6・8 水晶大廈6樓
YUYU YANG & ASSOCIATES
SCULPTORS, ENVIROMENTAL BUILDERS
CRYSTAL BUILDING 68-1-4 HSINYI ROAD, TAIPEI, TAIWAN, REPUBLIC OF CHINA TEL:751-9974 CABLE: UUYANG

業主 OWNER
AL-HASSA OF SAUDI ARABIA
HASSA IRRIGATION AND DRAINAGE AUTHORITY

工程 PROJECT
WATER RECREATION CENTER
PERSPECTIVE

水池育樂中心透視圖

（D）服務區：

一、在以上三項育樂區之間，全育樂區的中央地帶。

二、此服務區有迎接面很大的廣場以疏散各方來的遊客（包括進來與出去的遊客）。

三、服務區專事服務，故設置服務性很強的設施，方便遊客使用，如指導全域遊覽路線的告示牌、解答問題的詢問台、尋人聯繫用的廣播站、紀念品賣店、餐飲店、郵局、電報、電話局、茶座、坐椅、安全守衛處，及各種公共設施：廁所、垃圾筒等。

四、停車場，設大型者，以便多量車子停泊。

五、景觀上處處表現歡迎開放的氣氛。

六、服務區後面有一個小型的表演台，供從事簡單的音樂表演活動及其他公眾發表性活動或音響的播放。

七、服務區形同公共關係區，也是對內部各育樂區的總聯絡區。

附註：全域統一設施系統者：

一、全域育樂區，除自然景觀以外，所有人工建築物都以雕塑方式處理之，求其造型上的美化。此項工作可由愛哈沙環境開發學校的師生共同研究創作。

二、全域設備預鑄的屏風式的圍牆和涼亭，與外界稍事隔絕，供家族或親朋的憩息。在其中另配置一些雕塑品，以介紹沙國的歷史文物為主題，加強文化性的內容，此工作亦可由環境開發學校的師生共同研創。

三、全域照明燈分為三種，一為專門照射草的，電源隱蔽。二為專門照射樹林者，電源隱蔽。三為路燈，照行車、行人道，以儘量採取一、二者為景觀特色。

四、全域所有標誌指示（如交通號誌、公共設施號誌），全用象形的圖畫式記號來表示，使觀者一目了然，不識字者亦能辨解。

五、全域所有建築、景觀佈置、植物、展示物都加以簡要的說明，如植物的特性、何時開花結果、產地、名稱等。如建築物景觀佈置為何要如此蓋的理由，讓人民在觀賞遊玩之餘，也在接受教育、吸收知識。說明的方式，採取與景觀調和而不搶眼者儘量化入自然。

六、全域各處都有地圖、遊覽圖作引導，讓客人知道自己目前在什麼位置，以及如何去別處。

七、全域設許多聯絡亭，供區內、區外聯絡，如廣播尋人，傳播消息，另設簡單的醫療處，急救臨時傷患。

八、全域有嚴密的防火設施，謹防發生火災。

參：石山Ａ育樂觀光區之規畫。

地點：防沙林的南邊緊接防沙林

環境：一、該石山係經長年風化成為連綿聳立如林的巨巖，偉岸雄奇，目前已時有觀光遊客紛然而至，皆讚賞不已。

二、石山四周有四個小村落，及一個二○○年左右的古教堂遺蹟。

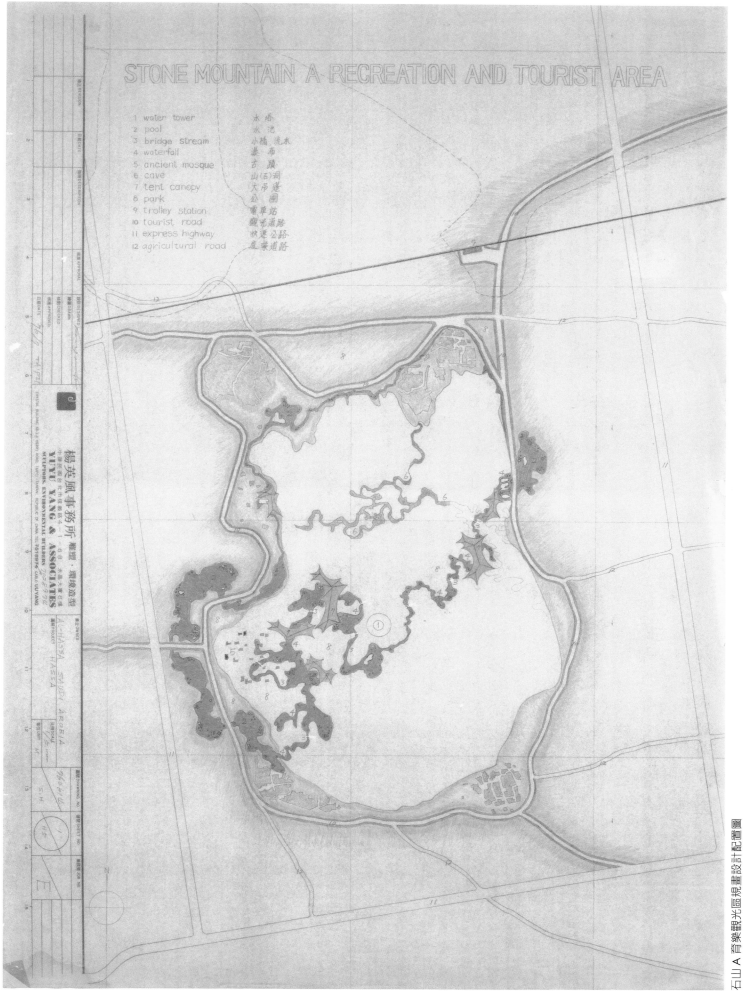

STONE MOUNTAIN A RECREATION AND TOURIST AREA

1　water tower　　　水塔
2　pool　　　　　　水池
3　bridge stream　　小橋流水
4　waterfall　　　　瀑布
5　ancient mosque　方廟
6　cave　　　　　　山(石)洞
7　tent canopy　　　大吊蓬
8　park　　　　　　公園
9　trolley station　　電車站
10　tourist road　　　觀光道路
11　express highway　快速公路
12　agricultural road　產業道路

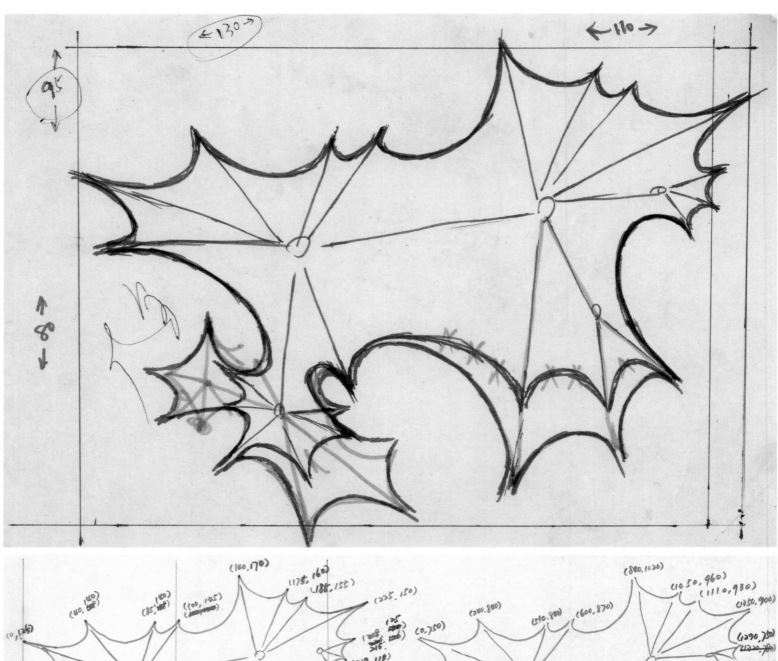

石山 A 育樂觀光區大型吊篷設計草圖

三、 石山下四周是茂盛的農業區棗園，是綠洲。

四、 目前石山下已有一條公路環繞石山，以聯絡四個村鎮。

五、 石山的四圍周邊地帶，石林的凹凸變化較大，可謂氣象萬千，靠古蹟之處，尤
　　　為壯觀。

六、 石山奇石的聳立，形成屏風式的效果；曲折回繞，山窮水盡疑無路，柳暗花明
　　　又一村，中國式的造園法則可以在此運用，構成人與自然之間較為細膩的溝通。

目的：此等條件看，本地區實充分具備了觀光勝地的優秀條件，觀光育樂價值極大，必須開發妥為運用，以供當地百姓或者附帶給外地來的人提供娛樂生活，故擬定此開發構想，以就教諸先輩。

◆ 規畫情形：

交通：一、屬於愛哈沙全域開發計畫中之單軌電車在此區經過，可輸送大量遊客到達。

二、通利雅德之公路延長至本區北部，亦可輸送旅客來往。

三、本區自備輕便型交通系統環繞通過本區，（亦可由本區續通往防沙林育樂區）設有多處停車站，便於上下遊覽。

四、本區石山下原有環繞石山的馬路一條，以之聯絡四個村落。今將此路擬闢為觀光花園大道，廣植植物花草、樹木，多設水池，可開車行駛其間，環繞遊走，觀光山影倒入水池，石山景觀之變化等。

五、在山洞入口處附近，遊客的流動最多，設一個車站，以便聚散大量的遊客。車站上設一個小的服務中心，替遊客作簡單的服務。

開山洞：一、目前的石山中，有一個山洞，但只有一截，遊人喜歡入內遊走，洞內頂上時有透光線之處，洞內異常涼爽，景觀至為突出。

二、今擬將此山全通，便其由山洞中直接通到古蹟這一邊的山邊。

三、因為山洞陰涼，可躲避炎熱的太陽，其景觀又特具奇幻形態，與外面風景又截然不同，另一方面，山洞是人類最原始的居所，人類天性喜歡接近它，因此我們有此開山洞的構想。

四、此山洞有路線可以通到山頂、接水塔。另有路可通山谷、石縫，再接到古蹟。

五、山洞的入口處，及出口處，均設有接待中心，給進出的遊客許多方便的服務，如簡單的賣店，盥洗設備、餐飲設備、聯絡詢問中心。這個接待中心也是用吊蓬的方式做。

築吊蓬：一、在山頂某適當地點，（約靠近古蹟處的山區）構築大型的吊蓬，形成陰涼的地帶，此乃人與自然親近的方法。否則灼熱的太陽將阻止人們遊玩石山。

二、吊蓬是帳蓬的運用，用帳蓬又是沙國生活中常備的居家工具，所以吊蓬是根據需要而產生的，附屬於當地風俗習慣的建置物。

三、此塊大吊蓬約為一二〇公尺見方，另有一小塊的吊蓬與大吊蓬相接銜，遠看如沙漠中隨處可見的帳蓬。

四、有了吊蓬就有蔭涼之處，然後在此蔭涼之處，建築遊樂設施，供遊客觀賞山石之美附帶從事一些娛樂活動，因為靠古蹟一帶山石特別雄奇優美。

植肥土：從外地搬運肥土來，填蓋在帳蓬下的蔭涼之處，以便造成花草、樹木的生長及花園的佈置，另配以小橋、流水於其中，以陪襯山石之美。石頭有植物及流水才能顯出柔和之美。

建水塔：在山頂某處建一水塔，雖為儲水用，但係一觀光性質的水塔，可以爬上去，登高觀覽四周的風景。

闢小溪：一、使水塔的水流下來成為小溪流，流經石頭與石頭之間，並使小溪流通過帳蓬地帶，使人們在蔭涼的帳蓬下亦享受戲水之樂。

二、使此小溪流到山下的古蹟邊，在古蹟邊建一水池，以容納小溪流下的水。古蹟有了水池，倒影入水中，景觀有變化，使人便容易親近此古蹟。水池的水，再

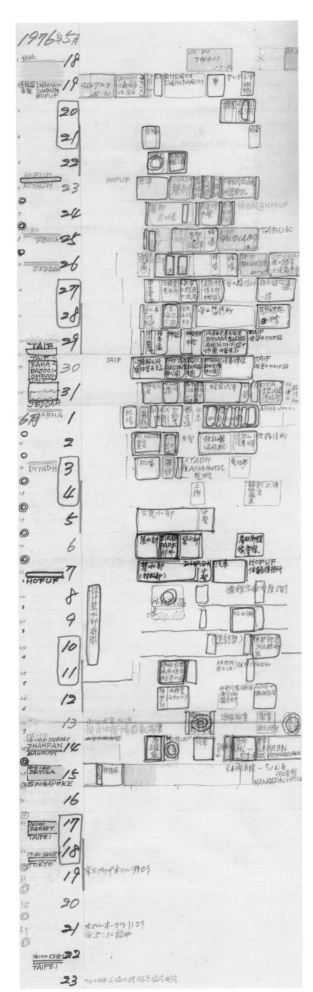

1976.5.18-6.23　楊英風赴沙考查工作記錄表

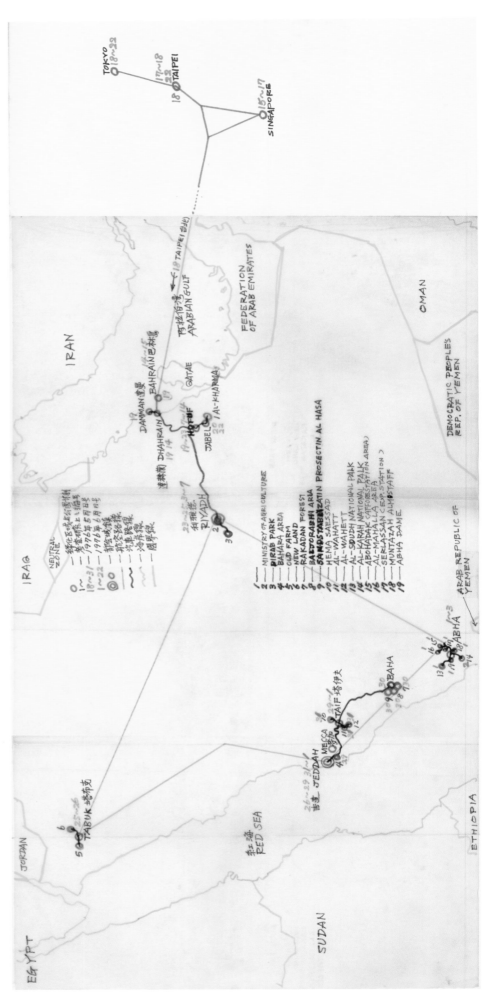

楊英風至沙烏地阿拉伯王國第一次協助公園設計全國旅行考查記要圖解

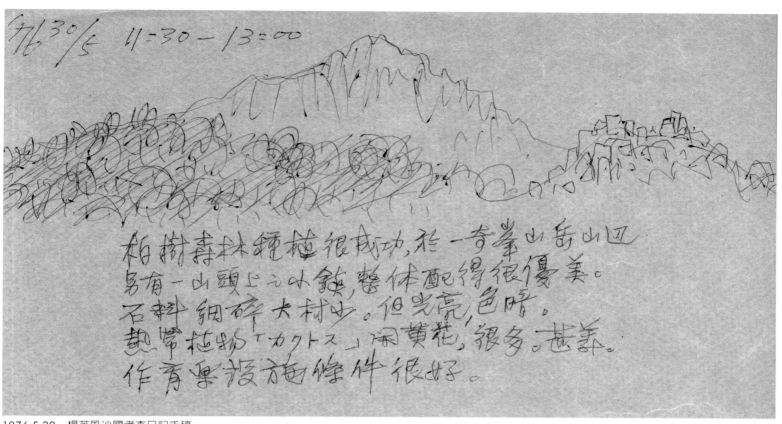

1976.5.30　楊英風沙國考查日記手稿

用馬達抽取到山上的水塔，再由水塔流下，造成水的循環。在此過程中，儘量不使水蒸發掉。

三、因為附近是綠洲區，水源當不至於缺乏，可視水量大小，把此類地區擴大。

附註：石山之景緻，堪稱絕景，目前就是沒有植物與流水，太過炎熱，故形成在外表上拒絕人們親近的式態。如此一來，有了蔭涼，有了植物、流水，必然吸引人們到此地遊玩。

育樂站：在觀光馬路與輕便型交通系統之間，設有許多育樂設施的休息站，每一站的設施都不同，遊戲的內容亦不同，讓遊客從這一站邊走邊玩而到了下一站。

棗樹下：此區為大片的棗樹耕作區，棗樹下面有蔭涼，可以妥為運用，發展簡單的休憩活動區，供從事音樂演奏，文藝美術等簡單的活動。這些活動藉著棗樹的遮掩，外面看不到。主要是方便農民的運用。農民利用自己的園地，就可以發展休閒生活，調劑生活，提高生活。遊客到達，一方面可以看到農民的生活的改善，一方面也可以參與其中從事自己的休閒活動。

肆：Ohmsaba溫泉、育樂、觀光區之規畫

地點：在愛哈沙的西南邊有一個溫泉叫 Ohmsaba

環境：一、此地因為有一個在全國而言非常稀少的溫泉，所以目前已成為一個小小的觀光遊覽地點。人們時常來此利用泉水療養病體和洗溫泉浴。

二、此溫泉已有簡單的設備，此設備有將近五○年的歷史。

三、此地也是沙漠中的小綠洲，有些雜樹和棗樹。

四、溫泉附近亦有一個石山，風景尚可，石山下不遠處，有水源地，供應 Hofuf 地區的用水。

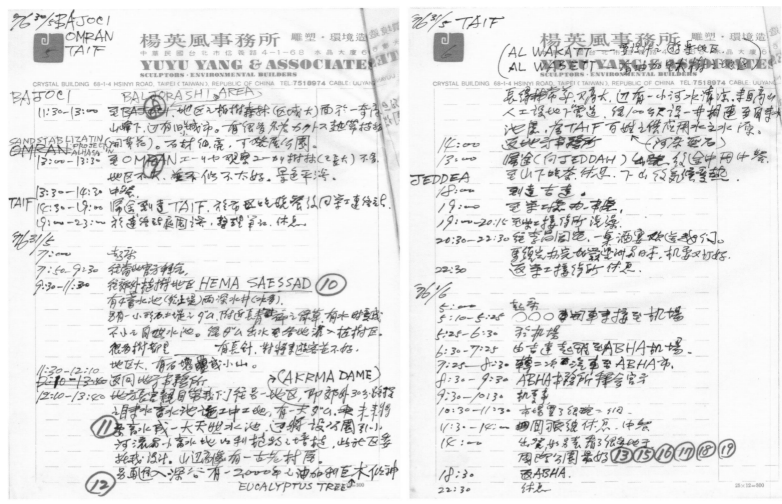

1976.5.31-6.1　楊英風沙國考查日記手稿

目的：故利用此溫泉的存在，擬開發本區為一個溫泉育樂觀光區，以進一步發揮它天然資源
　　　的特色。

◆ 規畫情形：

交通：一、　單軌電車：從防風林到此溫泉區約卅五公里，舖設東西橫貫的單軌電車交通系
　　　　　　統，電車的總站設於此區。是本區主要的交通幹道，可以輸送大量的遊客。

　　　二、　公路：從通利雅德公路的起點，另闢一條公路直接通到本區，此公路等開發完
　　　　　　成，尚可使之延長，環繞此地的石山，以便開發石山的遊樂設施。

　　　三、　支線公路：新開一條支線公路，直通 Hofuf，然後使之延伸接通舊有的公路車
　　　　　　道，再通到防沙林地帶。

區分：以此單軌電車的路線為界線，把本區畫分為西北區與東南區。西北區為靜態設施群，
　　　東南區為動態設施群。此界線延長到石山，石山也分為靜動兩區。

　　　靜態設施群：在電車道的西北面

　　　一、　泉水出泉的水源地：這是出泉水的地方，把這個地方，闢為名勝觀光地點，有
　　　　　　適當的佈置供參觀遊覽。但不供洗浴用，而是把水引到其他地點，在其他地點
　　　　　　洗浴。為參觀的目的，需設立一個小小的資料陳列館在其中，陳列全世界有關
　　　　　　的溫泉資料，也可以提供教育的功能，教給有關溫泉的知識。此泉水在當地頗
　　　　　　為珍貴，實有觀光的價值，如果在此洗澡，就無法供觀賞了。

　　　二、　療養院：泉水可以療養身體，故在此設立一個療養院，供人們利用泉水修養療

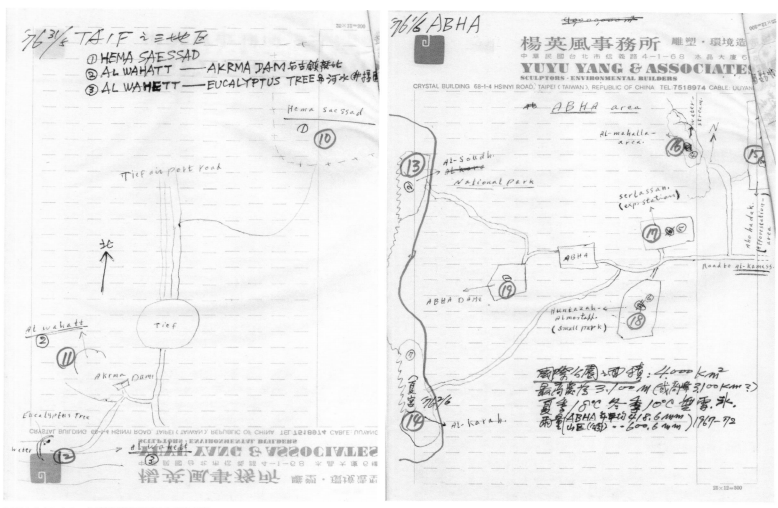

1976.5.31-6.1　楊英風沙國考查日記手稿

病（把泉水引到此療養院）。但此療養院在環境的氣氛上使之不像一般的醫院，避免醫院那種嚴肅單調的氣氛而給病人一種健康活潑的感覺。使人來此如同遊戲休息。醫療人員最好在穿衣上、態度上與普通人無大分別，不使病人產生恐懼。而覺得自在舒暢，如此當更有益於病人。此療養院宜特別注意環境的美化，保持安靜，四周圍有道路，與外界稍保持距離。

在建築物的景觀上，也不要像醫院的形式，能如以下所提到的旅館最為理想，使人感覺到此來不是住醫院，而是住旅館渡假。

三、高級旅館：分為兩種形式

（1）為普通的大型旅館建築，內部設有許多小房間，供住宿，有郵政、電報、電話、飲食、販賣等一切國際標準的服務，可以解決遊客所有旅行問題者。

（2）為獨立的家族式的小型旅館散佈在附近的樹林中，可供較長期性的居住，以從事靜態的休閒活動。

　　△把溫泉的水引到以上的兩種旅館內，供洗浴用。

　　△療養院與旅館之間有一條道路，穿過中間的森林地帶，及以下所稱的水池，再通往石山，接環繞石山的公路。

四、水池水塔：在石山下面開闢一個人工水池，在山頂上，建一個水塔，一方面供應此區居民用水，一方面供觀賞眺望。山頂上也開一個小水池，造成小橋流水、瀑布，水塔的水流經小水池，再流到石山下的大水池，再用馬達抽回水

塔，循環不息，如此的流水系統主要是美化石山的景觀。

五、露天公共溫泉：以上各區之溫泉廢水（療養院的除外）使之集中，過濾後再流到一個露天公共浴池供人民免費使用。在此浴池四周圍，設有許多小小的休息處，有販賣店、桌椅、屏風接待遊客。

附註：在此靜態設施群區，多開闢休憩公園，多植花草樹木。

動態設施群區：在電車道的東南面

一、普通旅館區：在電車站及電車道沿線的東南面，普通的旅館區，供大眾化的人民使用，費用低廉。溫泉的泉水也可以引到此處供使用。

二、商店街：沿馬路兩邊，都是商店街，所有販賣店集中此區，是一個商業區。可以延長到石山的下半部。商店街的後面為綠化地帶。也可以利用此綠化地帶從事生意活動，如林中的茶座、咖啡座等。

三、露天表演台：在石山的山腰某處，利用山的斜坡開闢一個露天的表演台，可供舉辦簡單的表演活動。較為喧鬧的活動，可在此舉行。

四、大會堂：在電車終點站的附近設一個公眾的會堂，供舉行展示、表演等活動。

五、住宅區：在本動態設施群的東北端，闢為住宅區，還有一個小學，供服務 OHMSABA 溫泉區的全體服務人員及其家屬居住，另外喜歡在此居住的人亦可以在此居住。

伍：石山 B 觀光育樂規畫

附註：愛哈沙地區共有大型石山三處。今以 ＡＢＣ 區別之，石山 A 為有四個村鎮包圍的石山。石山 B 為現在敘述的石山，石山 C 是溫泉區的石山。

地點：石山 B 在防沙林的北邊西側，利用現有的公路，石山 A 可以通石山 B，必要時多設一條馬路。

環境：此處石山的面積很大，山石的形態也很好看，變化也很多。其中有兩三座山的形態是互相呼應的。裏面有兩個山洞互相貫通，山洞矮而寬大。與石山 A 的山洞高而窄不同。

◆ 規畫大要：

一、民俗館（在山洞內）可以在山洞內蓋一層到二層的房子，把這房子設為民俗館，展示古代的生活用具、文物、圖畫或模擬實際的生活形態。供觀光或教育用。

二、帳蓬：蓋兩個大帳蓬（如石山 A 的帳蓬），引水種植花草、樹木。可以容納眾多遊客。

三、晚間設有美好的燈光照明設備，是一個很理想的納涼休憩場所。

四、設公共服務中心，有販賣店、飲食店等。

陸：新社區的產生

在愛哈沙地區的育樂設施建設過程中及完成後，勢必產生新的社區。形成人民的聚落。

新社區（1）：是現有的城鎮 Hofuf 與 Mubarraz 之間沿生出來的新社區，可能以商業活動為主。附近有水泉，可開闢為觀光地區。

新社區（2）：為防沙林育樂區、石山、學校、工廠等的工作人員、服務人員所形成的社區。當然外地人喜歡此區的，亦可進來住。

新社區（3）：為溫泉區工作人員、服務人員和外地居民所形成的新社區。

柒：鄉村市集的設置

市集（Hazar）在沙國，是一項古老而有的民間交易習慣，至今仍在城市鄉鎮中被當作最普遍的買賣場所而時常舉行。而此地所稱的鄉村市集乃是延續這種習慣而來的。我們建議在愛哈沙全域，以農民為對象，在農村聚集的地帶，選擇五個地點，做為固定舉行市集的地點，每一個地點，在一週內選擇一天舉行該區的市集，如此該區的農民就可以集中到該市集上去從事交易活動。那麼五個市集地點（也就是五個農業村落）在一週內輪流舉行市集各舉行一天，這亦符合了當地的習慣。這種市集，特別為農民而設的（不是為城市的居民而設的），故稱之為「鄉村市集」，可以方便當地的農民在自己居住不遠的地點從事交易活動。在市集上，當然除交易活動以外，還有附帶的許多民間雜耍藝術表演活動的進行，各種修補醫療活動的進行，一方面是交易，一方面也是娛樂，而且充分表現地方特色。對繁榮農村功莫大焉。

• 楊英風〈AIN NAJJAM 溫泉區育樂觀光設施之規畫〉1977.1，台北

前言：此規畫係依一九七六年七月所擬之「沙國愛哈沙地區生活環境開發計畫」中第肆部分
—— AIN NAJJAM 溫泉育樂觀光規畫大綱，而予以更進一步，更詳實之規畫，請對照所呈設計圖閱讀本報告。

基地範圍：（一）愛哈沙西南部，以溫泉區為基地。

Ain Najjam 溫泉區域建設計畫

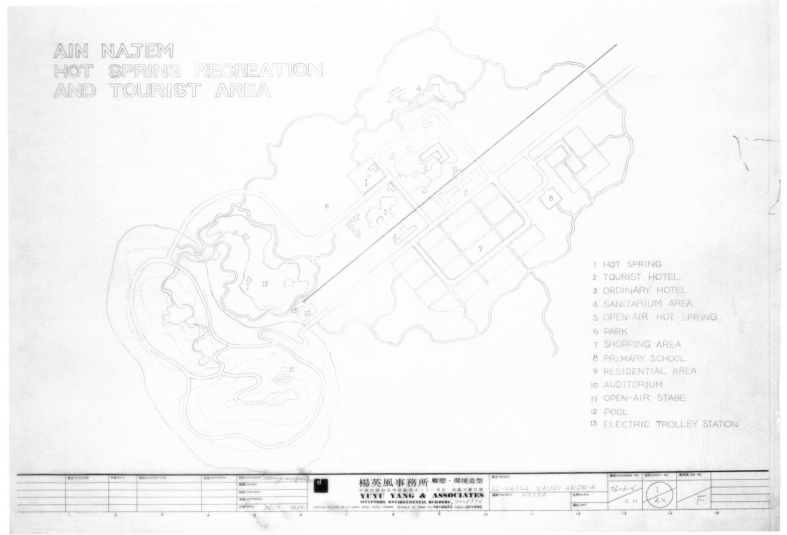

AIN NAJEM
HOT SPRING RECREATION
AND TOURIST AREA

1 HOT SPRING
2 TOURIST HOTEL
3 ORDINARY HOTEL
4 SANITARIUM AREA
5 OPEN-AIR HOT SPRING
6 PARK
7 SHOPPING AREA
8 PRIMARY SCHOOL
9 RESIDENTIAL AREA
10 AUDITORIUM
11 OPEN-AIR STAGE
12 POOL
13 ELECTRIC TROLLEY STATION

Ain Najjam 溫泉育樂觀光區規畫設計配置圖

（二）面積約十九餘公頃。

（三）不包括石山部分，也不包括未來的新社區（未來因溫泉區的開發，人口、
旅客、建設將逐漸集中，附近必要建設新社區）。

基地特點：（一）有棗樹及少數其他樹木。

（二）地表沙質較硬化，便於汽車行駛。

（三）溫泉沐浴設備歷史五十年。

規畫目標：利用溫泉資源，開發育樂觀光。

配置系統：（一）靜態設施群：公路幹道以北，以溫泉、教堂、旅館、療養院為主。

（二）動態設施群：公路幹道以南，以交通系統、菱形廣場、地下商場、小型劇
場。

壹：靜態設施群

第一單元：以溫泉為主題，建設有——

一、地下溫泉：為現代化溫泉，內部適度保留舊溫泉特色。

（一）設於地下，便於引水。

（二）大浴室 1 個，小浴室 12 個。

（三）有地下走道通旅館，療養院及地下商場、廣場等全域各設施群。

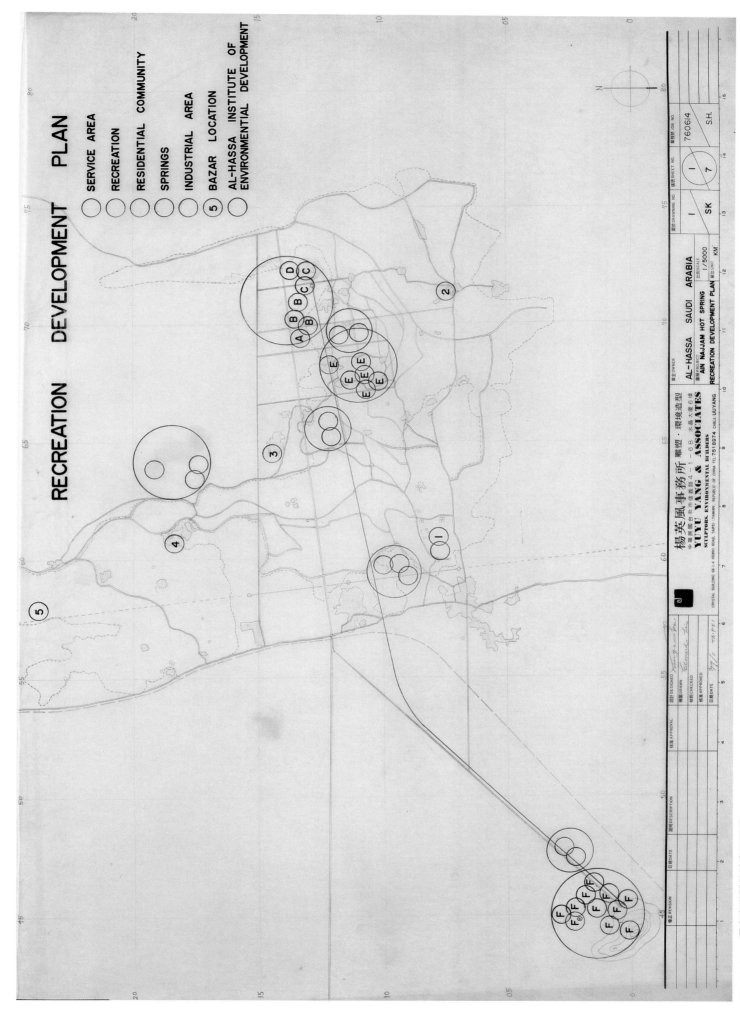

RECREATION DEVELOPMENT PLAN

- ○ SERVICE AREA
- ○ RECREATION
- ○ RESIDENTIAL COMMUNITY
- ○ SPRINGS
- ○ INDUSTRIAL AREA
- ⑤ BAZAR LOCATION
- ○ AL-HASSA INSTITUTE OF ENVIRONMENTIAL DEVELOPMENT

楊英風事務所 雕塑・環境造型
中華民國台北市復興路4-1-68 水晶大廈6樓
YUYU YANG & ASSOCIATES
SCULPTORS. ENVIROMENTAL BUILDERS
CRYSTAL BUILDING, 68-1-4, HSING ROAD, TAIPEI, TAIWAN, REPUBLIC OF CHINA. TEL:7519974 CABLE: UUYANG

業主 OWNER
AL-HASSA SAUDI ARABIA
委託案 PROJECT
AIN NAJJAM HOT SPRING
RECREATION DEVELOPMENT PLAN

比例 SCALE 1/5000 單位 UNIT KM

圖號 DRAWING. NO. I SK

張號 SHEET. NO. I
 7

業號 JOB. NO. 760614 S.H.

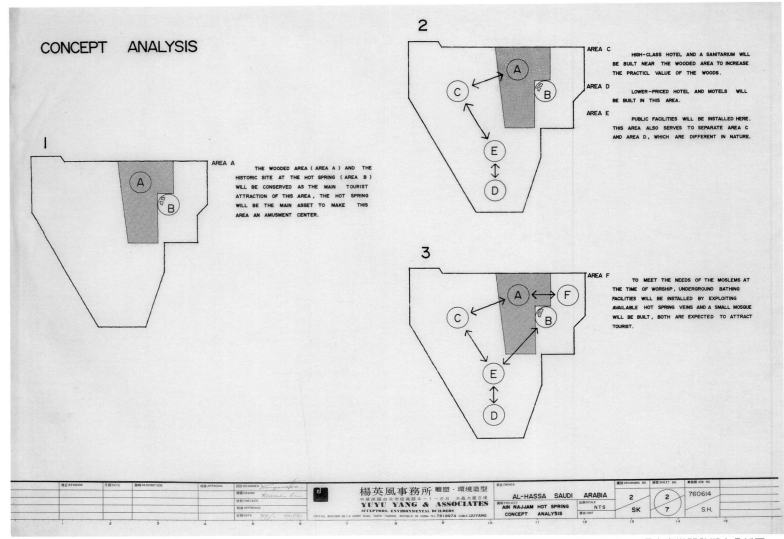

CONCEPT ANALYSIS

1

AREA A THE WOODED AREA (AREA A) AND THE HISTORIC SITE AT THE HOT SPRING (AREA B) WILL BE CONSERVED AS THE MAIN TOURIST ATTRACTION OF THIS AREA. THE HOT SPRING WILL BE THE MAIN ASSET TO MAKE THIS AREA AN AMUSEMENT CENTER.

2

AREA C HIGH-CLASS HOTEL AND A SANITARIUM WILL BE BUILT NEAR THE WOODED AREA TO INCREASE THE PRACTICL VALUE OF THE WOODS.

AREA D LOWER-PRICED HOTEL AND MOTELS WILL BE BUILT IN THIS AREA.

AREA E PUBLIC FACILITIES WILL BE INSTALLED HERE. THIS AREA ALSO SERVES TO SEPARATE AREA C AND AREA D, WHICH ARE DIFFERENT IN NATURE.

3

AREA F TO MEET THE NEEDS OF THE MOSLEMS AT THE TIME OF WORSHIP, UNDERGROUND BATHING FACILITIES WILL BE INSTALLED BY EXPLOITING AVAILABLE HOT SPRING VEINS AND A SMALL MOSQUE WILL BE BUILT, BOTH ARE EXPECTED TO ATTRACT TOURIST.

楊英風事務所 雕塑・環境造型
中華民國台北市信義路4-1-68 水晶大廈6樓
YUYU YANG & ASSOCIATES
SCULPTORS, ENVIRONMENTAL BUILDERS
CRYSTAL BUILDING 6B-1-4 HSINYI ROAD, TAIPEI, TAIWAN, REPUBLIC OF CHINA TEL:7518974 CABLE:UUYANG

AL-HASSA SAUDI ARABIA
AIN NAJJAM HOT SPRING CONCEPT ANALYSIS
760614

Ain Najjam 溫泉育樂開發概念分析圖

二、MOSQUE：為配合宗教習俗：沐浴然後禮拜——

 （一）故設小型 MOSQUE 於溫泉之上，便於沐浴後做禮拜。

 （二）為精神與健康結合的象徵。

 （三）具有觀光性質（限信徒）。

三、溫泉古蹟：利用原有五十年歷史之溫泉設備——

 （一）拆除部分，保留主題性的建築及設備，加以整理美化。

 （二）使成為歷史性古蹟，為地方特色，供參觀、紀念。

 （三）亦有地下道通其他設施。

四、其他：

 （一）停車場、公共設施。

 （二）運用棗林區，規畫為林園遊憩設施。

 （三）水池（美化景觀，加強溫泉「水」的氣氛）。

 （四）預留道路用地，以與未來附近的新社區溝通。

第二單元：以高級觀光旅館為主題，建設有——

一、觀光旅館：供休憩、渡假、為較昂貴之消費。

 （一）地上 12 層，地下 3 層（為機械設備及停車場）。

 （二）座北朝南，中心視野面對中心廣場。視野最佳。

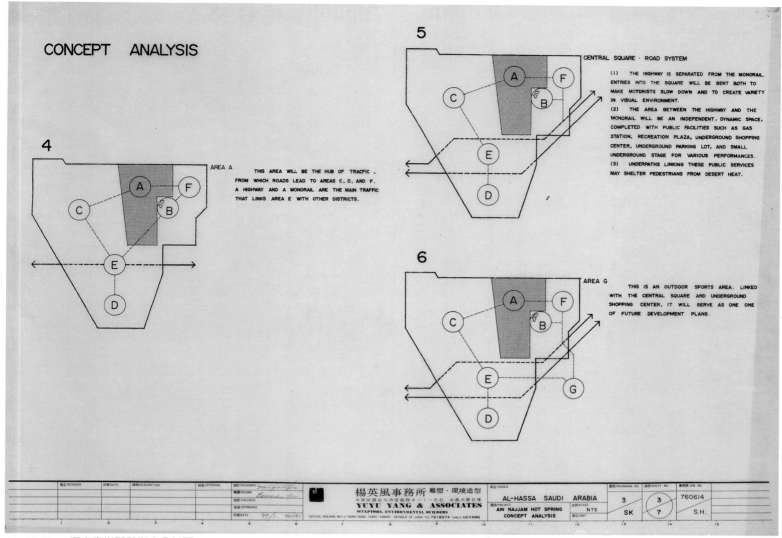

CONCEPT ANALYSIS

4

AREA A THIS AREA WILL BE THE HUB OF TRACFIC ,
FROM WHICH ROADS LEAD TO AREAS C, D, AND F.
A HIGHWAY AND A MONORAIL ARE THE MAIN TRAFFIC
THAT LINKS AREA E WITH OTHER DISTRICTS.

5

CENTRAL SQUARE · ROAD SYSTEM

(1) THE HIGHWAY IS SEPARATED FROM THE MONORAIL.
ENTRIES INTO THE SQUARE WILL BE BENT BOTH TO
MAKE MOTORISTS SLOW DOWN AND TO CREATE VARIETY
IN VISUAL ENVIRONMENT.
(2) THE AREA BETWEEN THE HIGHWAY AND THE
MONORAIL WILL BE AN INDEPENDENT, DYNAMIC SPACE,
COMPLETED WITH PUBLIC FACILITIES SUCH AS GAS
STATION, RECREATION PLAZA, UNDERGROUND SHOPPING
CENTER, UNDERGROUND PARKING LOT, AND SMALL
UNDERGROUND STAGE FOR VARIOUS PERFORMANCES.
(3) UNDERPATHS LINKING THESE PUBLIC SERVICES
MAY SHELTER PEDESTRIANS FROM DESERT HEAT.

6

AREA G THIS IS AN OUTDOOR SPORTS AREA. LINKED
WITH THE CENTRAL SQUARE AND UNDERGROUND
SHOPPING CENTER, IT WILL SERVE AS ONE ONE
OF FUTURE DEVELOPMENT PLANS.

楊英風事務所 雕塑・環境造型
YUYU YANG & ASSOCIATES
SCULPTORS. ENVIRONMENTAL BUILDERS

AL-HASSA SAUDI ARABIA
AIN NAJJAM HOT SPRING
CONCEPT ANALYSIS

Ain Najjam 溫泉育樂開發概念分析圖

(三)建築物半伸入棗林，與環境融為一體，增加棗林之利用。

(四)特色為建築內部有極高大的內空間，形成內天井。

(五)另特色為LOBBY之部分地面降低三層成為兩部天井，作用為——

　　1.氣候炎熱，盡量利用地下造成「地上如地下」之感覺。

　　2.擴展內空間深度，凹下部分成半隱蔽式空間。

　　3.地下商場通到此LOBBY的出入口，人走到凹下的邊緣，猶覺身置地上（因其下還有更低的空間），沖淡地下商場「地下」的感覺。

附註：此特色亦擬酌情小規模應用在地下街與地上建築相疊連的其他出入口。

二、水池配置：在觀光旅館後面，亦伸入棗林成為與棗林一體的林園佈置，為觀賞、游泳之用。

(一)觀賞性小水池，為景觀美化。

(二)成人泳池，供成人游泳。

(三)孩童泳池，供孩童游泳。

(四)在該旅館前另有圓形水池供觀賞及交通上之迴轉。

三、小型網球場：供運動、遊戲。

四、其他：

(一)停車場及公共設施。

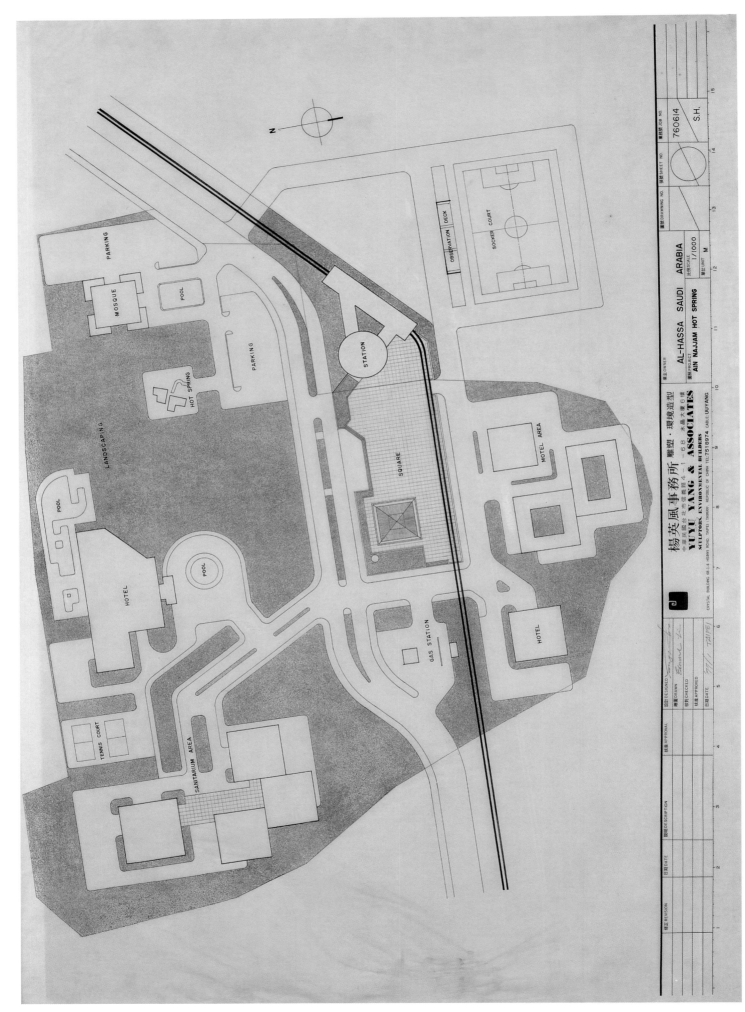

PARKING

MOSQUE

POOL

PARKING

LANDSCAPING

HOT SPRING

STATION

POOL

HOTEL

POOL

OBSERVATION DECK

SOCCER COURT

SQUARE

GAS STATION

MOTEL AREA

TENNIS COURT

SANITARIUM AREA

HOTEL

N

楊英風事務所　雕塑・環境造型
中華民國臺北市復興南路4-1-68　水晶大廈6樓
YUYU YANG & ASSOCIATES
SCULPTORS, ENVIRONMENTAL BUILDERS
CRYSTAL BUILDING, 6&1-4 HEAVY ROAD, TAIPEI, TAIWAN, REPUBLIC OF CHINA TEL:7518974 CABLE:UUYANG

業主OWNER AL-HASSA SAUDI ARABIA
業務PROJECT AIN NAJJAM HOT SPRING

設計DESIGNED
繪圖DRAWN
核對CHECKED
核准APPROVED
日期DATE

修正REVISION
日期DATE 說明DESCRIPTION

核准APPROVAL

圖號DRAWING NO.
張數SHEET NO.
比例SCALE 1/1000
單位UNIT M

業號JOB NO. 760614
S.H.

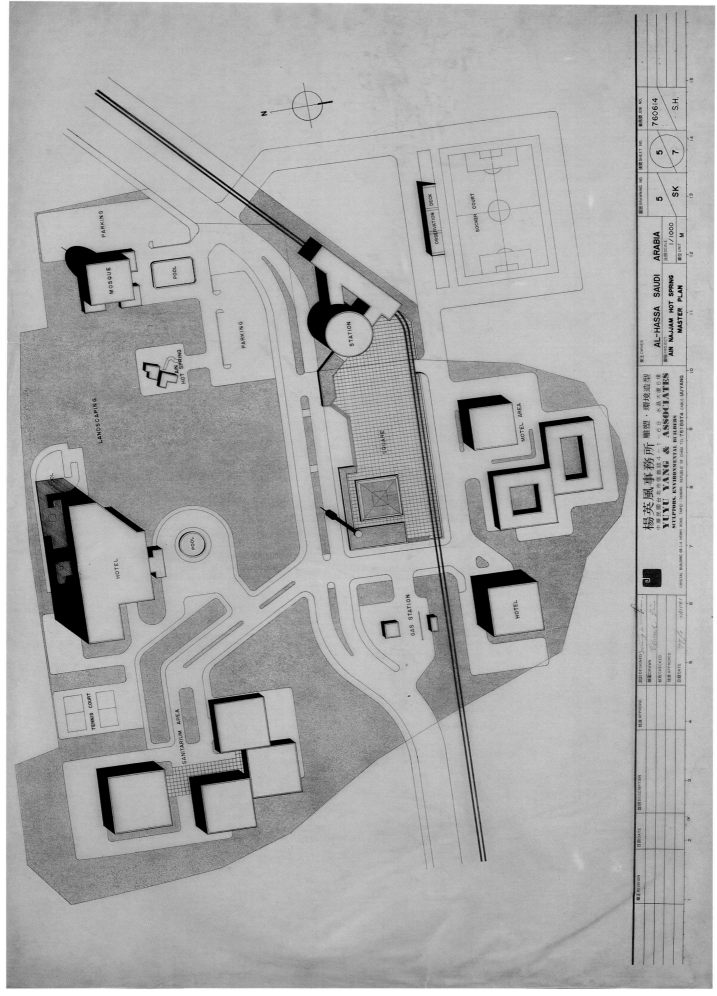

Ain Najjam 溫泉育樂開發總體規畫設計配置圖

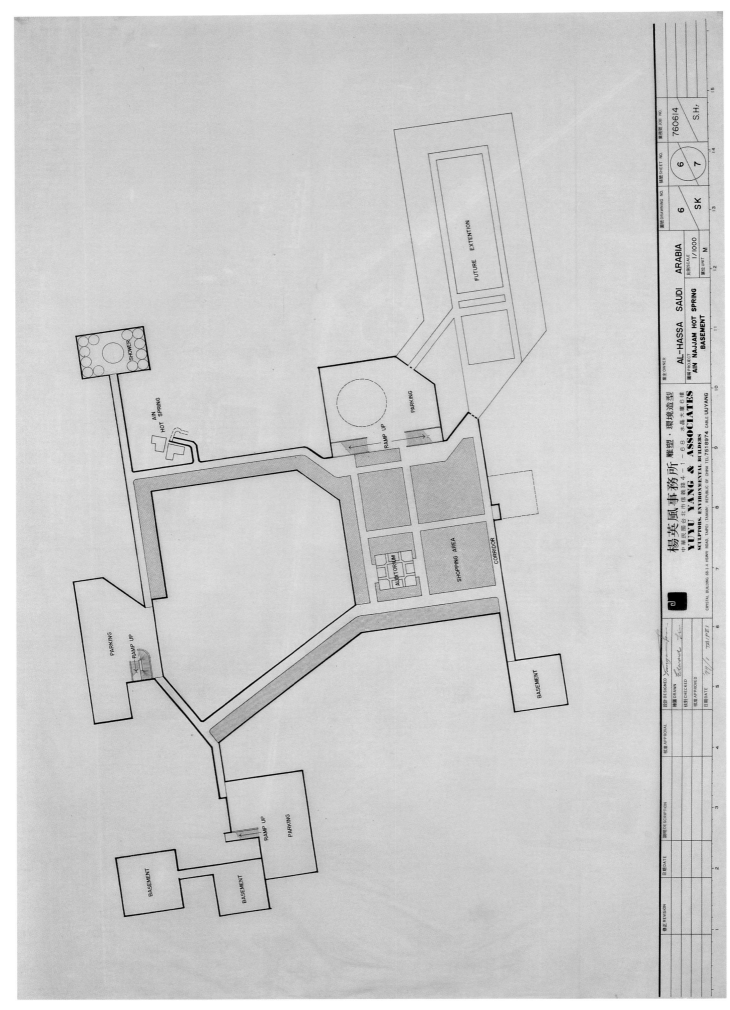

Ain Najjam 溫泉育樂開發地下層規畫設計配置圖

1977.2.14　經濟部―楊英風

（二）棗林間闢林園步道，設簡單遊憩設施，供遊走休憩。

第三單元：以療養為主題（溫泉有醫療效用），建設有――

一、保健醫療中心：四層樓，有醫療、保健、護理等設備。

二、普通房間：共三棟，互相連通，為旅館兼病房用途。

三、小型廣場：連接以上建築為一體，並供療養者、休憩者散步、交誼、集合及簡單活動。

四、交通設置：以上各建築可互相溝通，並便於病者及護理人員、醫療設備來往交通。另，
　　有地下道直接通往其他設施。

五、其他：停車場、花草樹木、景觀美化、公共設施。

　　附註：　一、此單元之景觀及建築儘量沖淡一般醫院之氣氛使療養者如過常人之生活。

　　　　　　二、此單元為求絕對寧靜，故以內部道路系統為界使此區與觀光旅館區略事隔
　　　　　　　　離。

　　　　　　三、本單元亦有溫泉設備。

貳：動態設施群：

第一單元：交通系統，以交通聯絡為主題，建設為――

一、公路及電車：

　　（一）從原有東邊進入本區之路線闢設公路及單軌高架電車道。

　　（二）公路幹道與電車之間拉開形成一菱型廣場，並貫穿之。

　　（三）分別有支道與各設施溝通，發展為內部交通網。

1976.2.12　經濟部—外交部　　　　　　　　　　　　　　　1977.2.22　楊英風—經濟部

（四）公路與電車平行進入，車輛可以高速行駛。

（五）行至本區入口，二車道分開，並轉彎，使其自然減速。此轉彎造成景觀上，視覺
上的變化，西邊出口亦然。

（六）道路系統無論對內對外，均避免與建築物直接相對，使建築物有充分的安全感。
並避免建築物成為視線的終點。

二、塔式車站：

（一）在車道入口轉彎處設圓柱狀高塔地面四層地下一層。

（二）為車輛駛入時遠遠即可望見之標的。為視覺焦點。

（三）此標的引起視覺上景觀上之變化，提示轉彎的到來。

（四）塔為立體汽車停車場，地面層為車站，頂層為餐廳等。

（五）另，相關建築為電車月台，二層樓，與塔身相連接。

（六）通地下商場。

（七）高塔與後述之大廣場相配合，景觀壯偉雄麗。

第二單元：以廣場活動為主題，建設有——

一、中心廣場：

（一）公路幹道與電車道之間，形成一獨立性的動態空間——即菱形廣場，是全域活動
及視覺中心。

（二）供從事遊戲、交誼、散步、集合、疏散、公共活動等。

（三）廣場高出地面 1.2 米，以隔開馬路，景觀獨立而統一。

1975.11.21
經濟部農業司丘啟螢—楊英風

البعثة الفنية الزراعية الصينية
بالمملكة العربية السعودية

Chinese Agricultural Technical Mission
to The Kingdom of Saudi Arabia

Head Office : P. O. Box : 143, Hofuf 　　　　الرئيسي : الهفوف ـ ص ـ ب : ١٤٣
Branch Office : P O. Box : 266, Dammam 　　　فرعي : الدمام ـ ص ـ ب : ٢٦٦

البعثة الفنية الزراعية الصينية
بالمملكة العربية السعودية

Chinese Agricultural Technical Mission
to The Kingdom of Saudi Arabia

Head Office : P. O. Box : 143, Hofuf 　　　　الرئيسي : الهفوف ـ ص ـ ب : ١٤٣
Branch Office : P O. Box : 266, Dammam 　　　فرعي : الدمام ـ ص ـ ب : ٢٦٦

البعثة الفنية الزراعية الصينية
بالمملكة العربية السعودية

Chinese Agricultural Technical Mission
to The Kingdom of Saudi Arabia

Head Office : P. O. Box : 143, Hofuf 　　　　الرئيسي : الهفوف ـ ص ـ ب : ١٤٣
Branch Office : P O. Box : 266, Dammam 　　　فرعي : الدمام ـ ص ـ ب : ٢٦٦

1976.7.8　駐沙國農業技術團團長林世同—楊英風

楊英風事務所　雕塑・環境造型
YUYU YANG & ASSOCIATES
SCULPTORS · ENVIRONMENTAL BUILDERS
CRYSTAL BUILDING 68-1-4 HSINYI ROAD TAIPEI TAIWAN REPUBLIC OF CHINA TEL 7516974 CABLE ……

楊英風事務所　雕塑・環境造型
YUYU YANG & ASSOCIATES
SCULPTORS · ENVIRONMENTAL BUILDERS
CRYSTAL BUILDING 68-1-4 HSINYI ROAD TAIPEI TAIWAN REPUBLIC OF CHINA TEL 7516974 CABLE ……

薛大使鈞鑒　敬肅者　英風此次之
赴河多蒙
台加厚之照拂益患事前已作適當之
安排始得官方多面之協助獲得一
切之便利今圓滿完成深感謝
此次之行程非常愉快尤以
離去僅託　李參事代為致意實
闊下在府上準備之酒宴更為榮寵
之至首次之去吉達盤桓數日受到
種種之照料二次雛預定有多日之久
當因臨時行期突更未能稍停勿
覺歉然
關於公園設計問題官方甚為熱
烈要求亦多現正依據資料草
擬規劃中完成後即寄上至祈
指正所有之圖表詳說明模型等當
呈如團錦注特此奉
闊臨紙神馳遙頌
道祺
　　　楊英風　敬上

（約）1976.7　楊英風—駐沙國大使薛毓麒

1976.7.31　駐沙國大使館經濟參事處李昌□—楊英風

(四)廣場直接可與其下之「地下商場」相通。

(五)以廣場為交通中心可方便通達各設施。

二、小型半露天劇場：

(一)提供簡單公共娛樂：民謠演唱、戲劇、表演等。

(二)舞台呈方型，斜凹在地下商場的地平面以下，斜面部分為看台，觀眾四面圍觀。

(三)舞台屋頂高出廣場，加透明罩蓋成為天窗，以採光，戶外空間亦延伸入內。

(四)突出的屋頂在廣場上形如一方亭，成為廣場之景觀配置之一。

(五)從廣場上亦可圍觀下望，觀賞表演。

三、LANDMARK：塑製碑狀高聳之雕塑造型物為 LANDMARK。

四、地下商場：在廣場下面設置地下商場，避炎熱天氣。

五、花草綠地。

第三單元：以加油站為主題，建設有——

一、加油站。

二、汽車維護設施。

三、公共設施。

四、公路幹道與電車道至此再轉彎合併前進。

第四單元：以汽車旅館為主題，建設有——

一、三棟二層樓之汽車旅館，上為居住空間，下為停車場空間，經濟實惠。

二、特色為一切以自助式為主包括膳食，設有簡單炊具。

三、旅館內有中庭（COURT）內外空間互相溝通，予人親切感，景觀有變化。

四、公共設施，管理員室、餐飲室、交誼廳。

五、通地下街及其他設施。

第五單元：以平價旅館為主題，建設有六層平價旅館建築物，適合低消費者休憩。

第六單元：為未來足球場預定地，提供大眾化運動空間。

◆相關報導

- 〈努力爭取中東市場——從中沙經濟合作會議說起〉《聯合報》1976.3.6，台北：聯合報社。
- 〈沙國同意供我所需石油　雙方合作在沙設煉油廠〉《中國時報》1976.3.10，台北：中國時報社。
- 嚴章勳〈中國公園輸往中東〉《世界日報》1976.3.25，紐約：世界日報社。
- 沈豐田〈名雕塑家楊英風　他最近要去阿拉伯　將帶去傳統的中華文化　不是專設計中國式公園〉《中國晚報》1976.5.10，高雄：中國晚報社。
- 蔡文怡〈楊英風明赴沙國　構思中國公園〉《中央日報》1976.5.17，台北：中央日報社。
- 〈楊英風自沙國考察歸來　設計興建公園　即將著手進行〉《中央日報》1976.6.23，台北：中央日報社。
- 〈中沙新航線〉《中央日報》1976.10.31，台北：中央日報社。
- 〈大事紀要〉《中國時報》1977.3.2，台北：中國時報社。
- 秦鳳棲〈中沙兩國增進友好關係〉《中國時報》1977.3.2，台北：中國時報社。
- 〈中沙經合會議　在利雅德揭幕〉《聯合報》1977.3.21，台北：聯合報社。

Kingdom of Saudi Arabia
Ministry of Agriculture & Water
Hassa Irrigation & Drainage Authority
P.O.Box 279 Hufof-Saudi Arabia

YUYU YANG & ASSOCIATES

Dear Mr. Yang;

I am very sorry for not writing to you earleir, I have been very bussy. I have discussed with the Deputy Minister your propasal for the parks. Please send your report and drawing to the Deputy Minister of Agriculture and Water thraugh the proper chennel (your Gov.) and state clearly that any further effort from your part for this work should be paid for.

I made this clear to the Deputy Minister and he agrees. I am leaving tomorrow to Europe andthe states for three weeks, when I come back I will write you about any further progress.

My greeting to your family and to Miss NORALIU.

Yours sencerely
Abdul Latif Al-Ajaji

HIDA GENERAL DIRECTOR

1976.9.14 沙國農水部水利局局長艾賈吉 Abdal Latif Al-Ajajy —楊英風

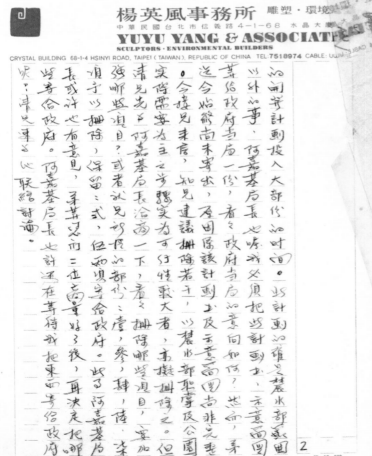

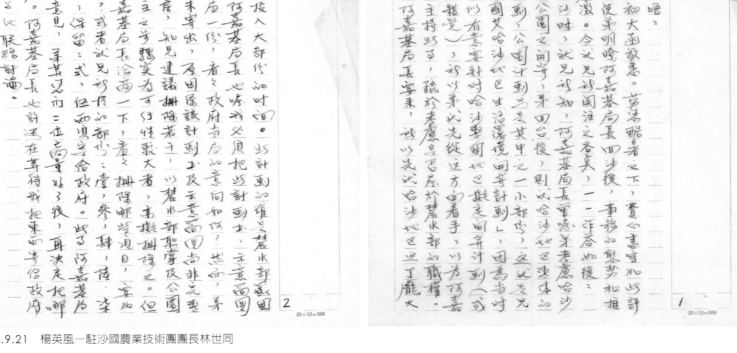

1976.9.21 楊英風—駐沙國農業技術團團長林世同

1976.9.21　楊英風—駐沙國農業技術團團長林世同

『中國公園』輸往中東

中華民國決定派名雕塑家及公園造型名家楊英風敎授前往沙烏地阿拉伯，協助他們設計並監造中國式公園。此項決定是於三月中旬在中沙兩國經技合作會議中決定的。

在十五年前，楊英風敎授曾經替中東國家黎巴嫩設計過中國式公園，因此，中東國家都知道中華民國有一位公園設計家楊英風。此次是沙國主動在中沙經技合作會議中提出此項請求。

在此次會議之前，沙國曾與楊敎授接觸過，沙國希望在他們國家的幾個大城市中都分別建設中國公園。這些工程都打算請楊敎授設計和監造，都希望楊敎授能在沙國多辛苦一段期間，期使這個想法能够實現。

中沙兩國經技合作協定已完成簽約，楊敎授將等待書面通知後，再擇期前往。首先，將在沙國停留一兩個月，到各城市勘查公園預定地，並廣泛了解當地人民生活和居住環境，打算將當地生活與環境這些因素納入中國公園設計中。觀察探畢搜集資料帶回國着手研究並設計，到了發包施工時，再前往實地監造。

楊敎授說，他對中東國家稍有了解。中東多屬回敎國家，他們渴望接觸到東方文化。他認為，中國文化之一的中國公園能有機會在沙國設置，將是東方文化在中東播種的開始。

中國公園有何特色呢？中國人從古至今，人人敬愛大自然。但若與西方公園造型比較，就可看出有許多不同之處。楊敎授說，中國人天天看它，說不出其所以然。

他說，在中東建造中國公園，並非把大陸或台灣公園名勝抄襲過去。而是根據中國人對公園造型的思想，並觀察中東當地大自然環境和人民生活，造出一座他們生活所需要的中國式公園。例如，大自然題材、公園布局、建造材料，均盡量在當地取材，以中國公園造型展示出來，但絕不破壞當地文化。如此，當地人民看起來才會感到很柔和很安詳。

楊敎授說，西方公園造型與中國公園比較起來，就有許多大不相同之處。西方公園是以幾何組型，例如圓形、四方形；又如水之處理，中國公園是順流而下，從山頂、山谷至河流；西方公園則用壓力產生噴泉。又如樹木的排列修整，一定要求行列整齊；這些都顯示出西方公園造型是充滿控制大自然、壓制大自然，表示人力強大的想法，表現出來的是強烈、突出、矛盾；與中國公園強調的順從大自然、表現柔和安詳等想法，恰恰相反。現代國際間公園造型，西方已有覺悟，開始逐漸吸收東方大自然柔和的想法。

比如，在大型公園中，山水谷莊之造型是來自大自然；庭園中的假山景物，也是大自然的縮影。所用的材料如樹木花草石塊，均採自大自然，並且力求與大自然相仿。中國人在喜愛之餘，把大自然搬到身邊來，在人生過程中欣賞它，享受它。並且，在敬愛心中，存有順乎自然的想法；所以，中國公園造型整個看起來很柔和。

了中國公園設計與中國居住環境的庭園設計。不論公園或庭園，它的題材、布局，使用的材料，均取自大自然。中國人從古至今，人人敬愛大自然；在喜愛之餘，把大自然濃縮在生活起居環境中，乃產生了。

（本報駐台記者：嚴章勳）

嚴章勳〈中國公園輸往中東〉《世界日報》1976.3.25，紐約：世界日報社

沈豐田〈名雕塑家楊英風　他最近要去阿拉伯　將帶去傳統的中華文化不是專設計中國式公園〉《中國晚報》1976.5.10，高雄：中國晚報社（右頁圖）

中國　一期星　日十月五年五十六國民華中

中國晚報

中華郵政七九四○號執照登記第一類新聞紙　今日出版二張　新台幣二元五角全月七五元　中華民國四十四年十二月廿五日創刊

董事長兼社長　劉恒修
發行人　楊祖念
第七五四八號
社址：高雄市新樂街二三四號
訂報：552947
廣告：553305
採訪組：554564　557225
鄰里長專用電話：564687
秘　書　室：559163
董事長室：563826
台北總管理處：3937743
電報掛號：4007

名雕塑家
楊英風

他最近要去阿拉伯

將帶去傳統的中華文化

不是專設計中國式公園

【本報記者沈豐田特稿】即將於近期內隨程飛赴沙烏地阿拉伯的名雕塑家楊英風先生，不日將去設計中國式的，是中國傳統題自然的精神，不是去設計阿拉伯國家的公園。楊英風是應邀負責替中國向阿拉伯國家設計三座國家公園，這三座國家公園是前此不久阿拉伯與我國簽訂五年經建合作計劃中的一部份。

本月八日，他悄悄的抵達高雄，來高雄的目的，是為一個國家公園催生。他怕怕的抵達高雄，來高雄的目的，以說都是日式的平房，這是違反自然，破壞自然的景象，是不能表達出美感。說，他是為一個國家公園催生，他是一位雕塑家，而怒略了他在建築方面的成就。

楊英風於民國十五年生於宜蘭縣，抗戰前赴日，居北平八年，先後卒業於日本東京美術學校、北平輔仁大學美術系，羅馬藝術學院雕塑系及羅馬徽章雕塑系，台灣師範大學藝術系，以東京美術學校建築系先後接受建築教育的。也就是說，他是最先接受建築教育的。

他不止一次接受外國政府的邀請，遠次奉派赴阿拉伯去大顯身手，是舉舉大者而已。

先此，他替新加坡最著名的四十層禮厉建築物設計造型時，為新加坡政府所實識，進而延攬他設計雙林花園，替阿拉伯國家設計三座國家公園，未沾染絲毫畫筆塔中寶思幻想。

…他最近要去阿拉伯，將帶去傳統的中華文化，不是專設計中國式公園…

（以下內文因版面限制省略）

◆附錄資料

• 楊英風〈沙烏地阿拉伯「公園及景觀」設計報告〉1977.2.23，台北

1976.5.18　葉榮嘉—李昌謨
（葉榮嘉為楊英風引薦的名片）

　　　　謹呈
經濟部部長　孫

　　民國六十五年五月十九日至六月十五日，英風承蒙　貴部派往沙烏地阿拉伯王國，為協助並計畫沙國建設公園，考察沙國各處之公園預定地。今，六十六年二月廿三日，謹將考察「觀感」、「建議」、「初步設計構想」報告如下：

考察地點：所考察之地點有下列之公園預定地（亦是計畫中或實施中的造林區）。

（1）HOFUF　　1. AL-KHARMA（JABEL）AREA

　　　　　　　2. AIN NAJJAM HOT SPRING

（2）RIYADH　3. MINISTRY OF AGRICULTURE AND WATER

　　　　　　　4. DIRAB PARK

（3）TABUK　　5. OLD FARM

　　　　　　　6. NEW LAND

（4）JEDDAH　7. BAHARA AREA

（5）BAHA　　8. RAKADAN FOREST

　　　　　　　9. BALJORASHI AREA

　　　　　　　10. SANDSTABLIZATIN PROSECTIN AL HASA

（6）TAIF　　　11. HEMA SAESSAD

　　　　　　　12. AL-WAHATT

　　　　　　　13. AL-WAHETT

（7）ABHA　　14. AL-SOUDH NATIONAL PARK

　　　　　　　15. AL-KARAH NATIONAL PARK

　　　　　　　16. ABOHADAK（AFFORESTATION AREA）

　　　　　　　17. AL-MAHALLA AREA

　　　　　　　18. SERLASSAN（EXP. STATION）

　　　　　　　19. MUNTAZAH ALMOSTAFF

　　　　　　　20. ABHA DAME

設計區分：茲將以上各地綜合分為六大地區，以便敘述。

（一）利雅德地區（RIYADH AREA）

　　（1）農水部辦公大樓庭園景觀美化──在首都利雅德。農水部（MINISTRY OF AGRICULTURE AND WATER）辦公大樓庭園景觀之整建美化、闢設休憩場所。初步設計、估價已完成，並已提交沙方。詳情請參閱設計圖、估價單及設計分析報告書。

　　（2）大峽谷動植物實驗所附屬之小型「動植物天然公園」。即為（RIYADH DIRAB PARK）之一部分。在利雅德西南方廿五公里處之廣大的峽谷中。谷中有一小型簡單的動植物研究所，約佔十甲地。目前先以實驗所庭園為整建目標，設小型「動植物天然公園」，以後再擴展為整個大峽谷建為大型天然動植物公園。初步設計圖已完成，擬提交沙方。

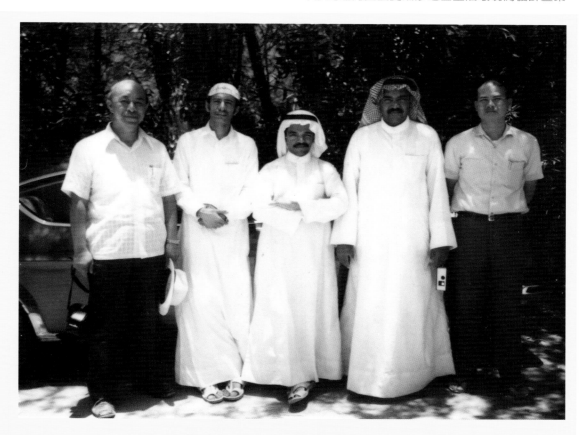

1976.4　楊英風（左一）於沙烏地阿拉伯
考察時，攝於 HOFUF 防沙林公園計畫區

（二）愛哈沙地區（AL-HASSA AREA）──本區有東部最好的綠洲 HOFUF、充足的水源、完善
　　的水利設施，和較完整的各項地圖，測量資料，故首先著手爲它進行各項較詳細的設計。
　　已完成的規畫及設計如下：

（1）愛哈沙生活環境開發學院規畫。

（2）愛哈沙防沙林育樂設施規畫。

（3）石山 A 育樂觀光區之規畫。

（4）AIN NAJJAM 溫泉區育樂觀光設施之規畫。已完成設計簡圖及初步估價並提交沙方。

（5）石山 B 觀光育樂規畫。

（6）新社區規畫。

（7）鄉村市集之規畫。

（三）塔布克區（TABUK AREA）──此區氣候較爲寒冷，土地遼闊，自古以來即爲兵家國防重
　　地，亦是對國際間交通要衝。目前已開始有都市計畫，並畫出此都市計畫的中心部位，擬
　　建設公園，分爲兩區，尚在設計中。

（四）吉達區（JEDDAH AREA）──爲港口、商業區，郊外有造林區。開發整理宜配合商業、港
　　口都市的性格而規畫之。尚在設計中。

（五）塔伊夫區（TAIF AREA）──本區天然景態特具大陸性氣勢，群山高大雄偉，地勢變化多
　　姿，自然風景優美秀麗。由平地爬上高山區有完善的公路，從吉達到此區約 8 小時車程。
　　此區具深厚之開發潛力，值得大力開發，可成爲美好的觀光遊憩區。然開發重點乃在：把
　　此區跟回教中心麥加連接起來，視爲一個系統，成爲一貫的旅行帶。到麥加一定到塔伊
　　夫，到塔伊夫一定到麥加。因爲塔伊夫的偉奇壯麗的自然景觀特質，如跟麥加的宗教特質
　　融爲一體，就可以藉偉大秀麗的自然氣勢，來增加宗教的崇高性、獨一性、偉大性。這是
　　人力無法做到的，可以藉自然做到。換言之，亦是把聖地麥加的範圍擴大到塔伊夫。如
　　是，偉大的宗教加上偉大的自然，就表達沙國壯偉的氣勢。

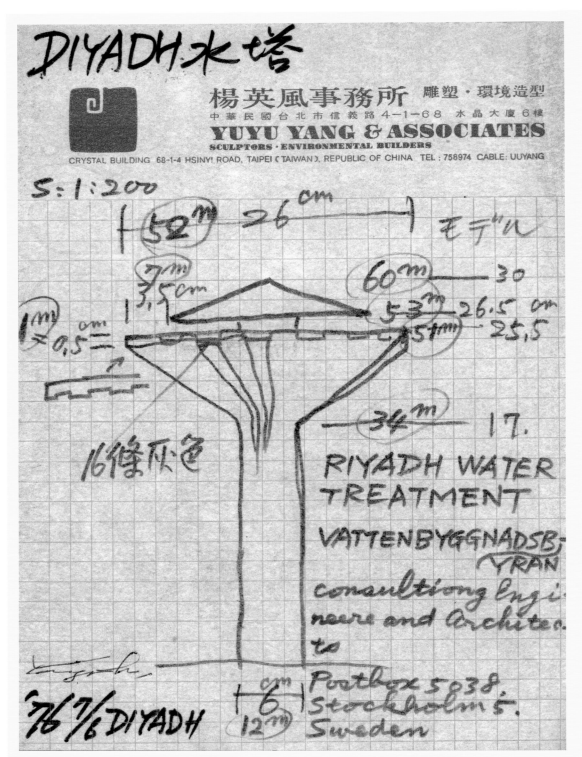

1976.6.7 楊英風手繪 DIYADH 水塔

（六）巴哈及阿巴哈區（BAHA ABHA AREA）——此兩區實可連為一區，為岩質的高原地帶，約二○○○公尺高，氣候涼爽適宜冠於全國，年平均溫在攝氏10°－18°之間，可種植麥類，花草樹木青苔極易生長。已經畫為國際公園的預定地。曾請美國專家勘察過，其建議以空中纜車為交通線連絡高原地區與紅海邊。個人以為本區的建設特色應為：發展本區為針對國際性來往的特區。重點之一為：建設一個國際性的公園；邀請其他國家來建設各國風格的公園，但要與本地區的環境、自然、民俗調和，不能破壞本地區的特色，並非把各國自己的公園搬過來就了結。這種公園是給沙國人民一個認識國際的教育機會，對國際認識的起點，教育性較強。對國際人士而言，當然可做為觀光的目標；因此本區可將國內的特色展示於國際，將國際的特色展示於國內。本區設計尚在規畫中。

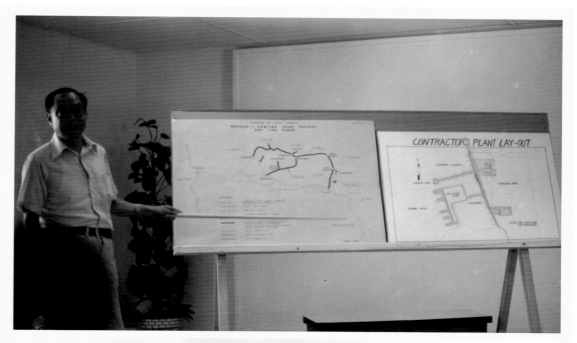

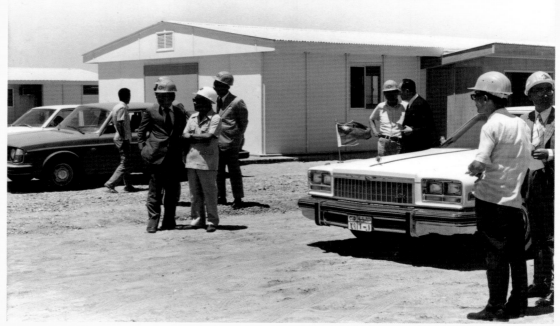

楊英風於吉達參觀所拍攝的照片

以上六大區，則各依其氣候、地理、地質、環境、歷史、民俗、習慣等之特色，調和、整理、開發、綠化之。

總感想與建議

沙國立國不久，爲「原始」與「現代」之突然會合，故在建設上呈現著若干不調和的狀況。外國人在其地的開發，均完全站在自己的立場和習慣，去觀察評價、去建設，故產生許多沙國的誤解，甚至在建設上造成許多極端矛盾的存在，因此新的建設反而造成新的破壞。這破壞將會影響到民族的自尊和民族的前途，而不只是本身的特質被剝奪。如我在塔伊夫看到的新都市計畫，建設沒有特色及主張，只是紊亂的商業行爲的結果。所以我的觀感與一般人有很大的距離；我不認爲他們的保守爲落後，我認爲這是他們「保護自己」的方式，這比建設還重要，沒有妥善深入的計畫，建設就是破壞。故費瑟國王所堅持的精神：現代化而不破壞傳統精神，是偉大的見地，也是我們該有的目標。

因此，我站在「美學」、「環境」的立場，覺得我們協助沙國建設，應有一個重大的目標：

就是，一切步驟不能離開當地的環境、自然、人民、民俗、歷史、習慣等原則。

這個觀點，又恰好是我們中國文化所最能有所貢獻的：因為中國文化的特質，是最關心自然、照顧自然、了解人性。在這個觀點上，來協助沙國，並不是我個人的立場，而是我們國家的立場。當然，我們必須深刻了解的，中國文化不是給他們中國宮殿，而是給他們、助他們了解他們的自然之可貴，而運用得宜，造成美好的生活環境、生活文化，這當然是百年大計，不是一時半載可以成就的。

以環境造型的力量、景觀的整理，加上中國文化對自然的尊重，不違背當地的傳統、保持特點，這就是現代化的步驟。這樣出來的才是屬於沙國的。故從事此工作，一定要深入觀察、確實了解當地的一切。而不是一次就能完成設計的，以我個人而言：或許要窮畢生的精力去做，才能具現一二成果。

因此，在這個計畫中，我想到要設立一個「愛哈沙生活環境開發學院」，培養當地人才，運用當地人才來建設當地，不要完全依賴外國，這是深謀遠慮的作法。

對阿拉伯世界，我所以比較認識和關心是因為過去曾二度至貝魯特，替其設計國際公園中的中國公園，看到當地極端西化和保守兩個矛盾在嚴重的衝突著，充滿殖民主義的色彩，雖然有建設，但只是巴黎的縮影，而沒有自己的風格，以致失去「自己」。嚴重到演成內部的種種不安、暴動、流血等。有此為警惕，所以對沙國的建設，我強調不要重蹈四周圍其他阿拉伯國家被毒害的覆轍，要保持自己的立場，避免失去自己。

與文化結合的建設

剛才在上面所確定的建設路線，如保持沙國地區特色，依據自然人民、人文的條件去開發：雖然是公園設計的宗旨，但並不屬於單純的物質建設，而是屬於精神建設。所以這是一條文化的路線，是站在文化考慮中，而生出來的路線，不單純是依賴經濟。我們要協助沙國，當然也要從文化的觀點、人性的立場替他做全盤性的計畫，甚至用國家的文化力量去參與才行。因此，希望　貴部能將此番意義轉達教育部，聯合教育部來共同協助沙國推展公園計畫中之「愛哈沙生活環境開發學院」之構想，建設文化性的、教育性的生活休閒空間。

綠化就是現代化

沙國公園的建設，不是商業買賣行為，而是國土的整理，國家綠化運動的根本。我們不但要考慮綠化，更要考慮綠化之後的人民生活實質。所以綠化和綠化之後的用途同樣重要，值得深思。

我充分了解到，沙國的現代化，不是汽車洋房的建設，而是與自然調配的綠化，所以我說，沙國的現代化就是綠化，如何綠化就是如何現代化，二者是同一個問題。

這自然化、綠化，就是中國順自然的精神文化特質，我們如運用這聖賢大道的文化精神，加以現代的常識，一定能替沙國解決別國無法解決的問題，而建設成美好的生活空間。

農業建設可大力推展

農業方面的發展，更是綠化的重點，需要我們大力去協助推展。這方面，經濟部已派有農耕隊協助，但均屬小地區小規模的，而成就斐然，甚受當地的重視。

依我觀察，尤其是西部高原地帶，氣候、水土各方面的條件都很好，只是缺乏人為的耕耘、照顧，否則在農業方面，實在大有可為。所以我建設（議），在農業方面，我國可以以此

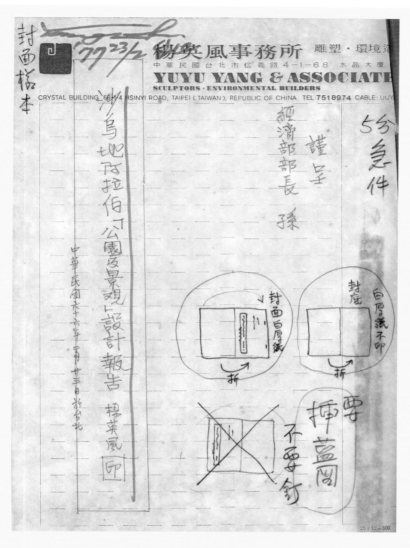

1977.2.23 楊英風針對沙國規畫案報告所
設計的封面樣本

區為握點，做大規模的協助沙國開發農業，不但促進基本民生糧
食的增產，對綠化及至於現代化，績效更大。此高原地帶的開發
條件，在全國而言，實屬第一，很容易開發，只是沙國民族習
慣，不諳農耕，這是我國以農立國的特長可以彌補的。

農業做的、觀光方面的目的——綠化，就可以在其中順便完
成，才是積極的目的。我覺得比高原地帶比塔伊夫地區潛力更
大、更重要。景觀公園建設，順著農業開發之後，其整理出來的
成果，當比東方的日本，在景園方面的成就更為可觀。

此次沙國農水部部長 AL-SHEIKH 來訪，可否請 貴部就此點
與之商議，討論與之建立大規模的「農業綠化」合作計畫的可能
性，開發高原地帶。

沙國本身當然也是以「綠化」為全國建設的總目標。我這次
旅行所至地區，全部是沙國有計畫的造林區預定地。他們未來改
善生活的希望，實繫於此。這也是他們關心自然的開端。

綠化運動最重要的，是農植物的照顧，和生活習慣的改善。
有了農業以後，就有了農耕的生活文化，與遊牧生活有所不同。
農耕文化不是奢侈，而是簡樸，沙國人民應該保持過去簡樸的生
活特色，繼往開來，才有現代化的希望。

綠化運動也是國際性的運動，我們如果對沙國有所貢獻，也
是我們國家的光榮，這種國際合作，比單純的經濟合作，更有意
義，值得大力爭取。

經濟的考慮

英風自考察歸來後，從事以上公園計畫之設計、構想工作，已逾半年，工作至為龐雜。迄
今完成若干項目之設計規畫，已提交沙國有關方面。自始英風獨立負擔此間之所有設計工作經
費，開銷至鉅，迄今並未支領沙國分文費用，實感萬分艱辛。誠盼 部長與之會談時，將此面
告沙國農水部部長，詢求如何解決經費支付問題。

以上報告　敬呈
經濟部部長　孫

楊英風　謹呈
楊英風事務所
台北市信義路四段一之六八號
水晶大廈六樓
電話：七○二八九七四
中國民國六十六年二月廿三日於台北

（資料整理／黃瑋鈴）

◆沙烏地阿拉伯利雅德峽谷公園規畫案^{（未完成）}

The lifescape design project for the Riyadh National Park, Saudi Arabia (1976-1977)

時間、地點：1976-1977、沙烏地阿拉伯利雅德

◆背景資料

　　1976 年第一屆中沙經濟合作會議決議，由我國派遣專家協助沙國興建公園，於是楊英風接受沙國農業水利部之邀請至沙國考察訪問，回國後陸續完成愛哈沙生活環境開發計畫、本案及農水部辦公大樓景觀美化設計案。然這些規畫案皆因故未成。（編按）

名稱：利雅德峽谷公園（RIYADH DIRAB PARK），性質為小型天然動植物公園。

地點：在利雅德西南方廿五公里處，有一受侵蝕而形成的大峽谷，谷中有一動植物實驗所，佔地約十甲。實驗所有動物（馬、肉牛）百分之七十，植物（牧馬草、樹木）百分之三十。設施尚稱簡陋。今擬建設一附屬公園把實驗所的整體景觀美化，此附屬於實驗所的公園亦為小型的天然動植物公園，佔地約 2.5 甲。

環境：實驗所地處峽谷中央地帶，天然風景雄奇偉壯，人工種植之樹木，牧草相當成功，並飼有馬、肉牛等。區內有 1.5 個深水井，充分供應水源。地下水於地下九○○公尺深處，故每鑿一新井需沙弊約四○○萬元。

目的：擬針對實驗所本身從事景觀美化及建設公園，俾充分發揮實驗所的動植物研究功能。並且附帶提供遊客訪者以休閒、活動、賞玩、參觀等樂趣。因實驗所近利雅德，往來遊客甚多，故亦可開發之成為利雅德附近之觀光特區。

展望：目前實驗所經費有限，公園建成後，必歸所裡自行管理。又，水源不多，人力不足，故建設僅屬小型之公園。將來擬擴展到整個大峽谷，開闢成一個大型的天然動植物公園。因有天然谷壁做屏障，不需設欄築籬，可任動物遊走與遊客親近。此計畫亦為沙國既定之遠程目標，故大峽谷已畫為未來大型天然動植物公園之預定地。

（以上節錄自楊英風〈利雅德「峽谷公園」(RIYADH DIRAB PARK）規畫書〉1977.2.25。）

◆規畫構想

公園設計區分

　　全域依性質分為下列八大區：請對照設計圖英文字母標示。

A：大門區

B：花園道路區

C：水池區

D：假山區

E：預鑄屏風庭園區

F：飛鳥區

G：動物區

H：跑馬道區

各區均有之設施與設計宗旨

基地照片（右頁圖）

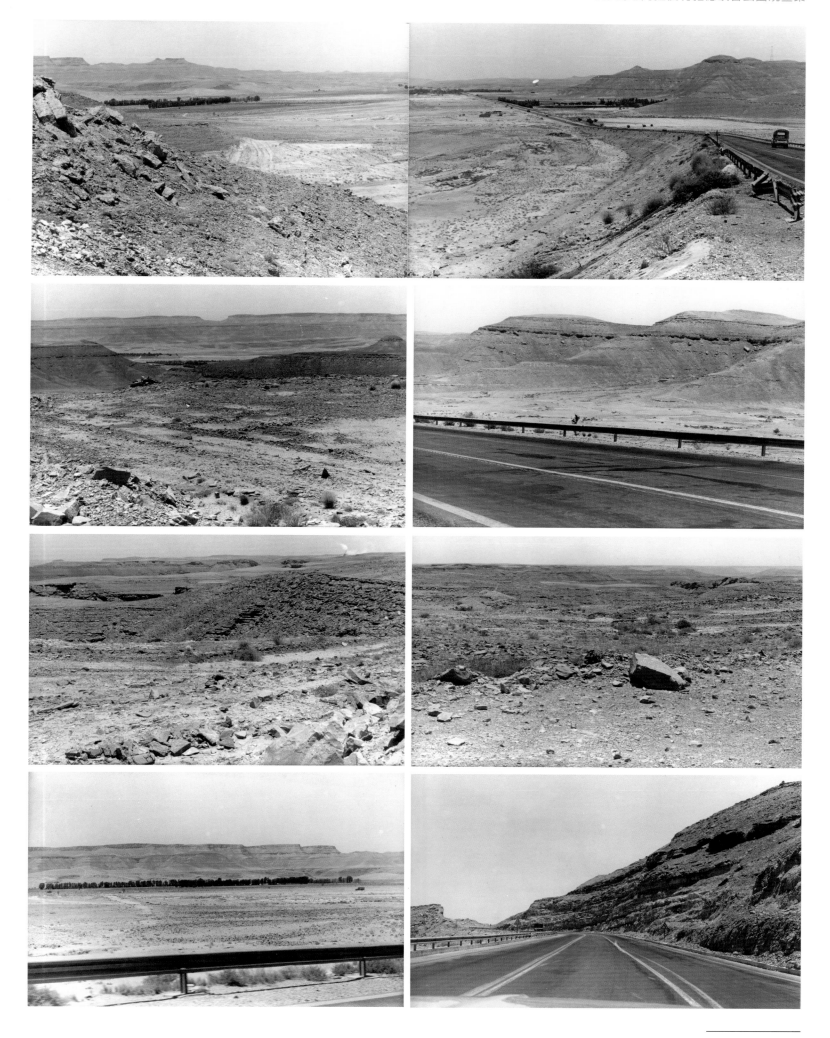

基地照片

（一）全域各區係獨立性之特區，但區與區之間又互為關連、互相關照，互相調和。設施與
　　　設施之間的變化是漸變的，不會有突兀的感覺。

（二）各區均依自然環境、地理地勢、民俗習慣、文化特質而設計。

（三）設施力求簡便、單純、大部分為現有物資之運用。

（四）景觀上在規矩中、單純中求變化。

（五）強調與保留了原來動植物實驗所的形式與功能，不過是把實驗所公園化罷了。

（六）廣植花草樹木，並有音響設備，播放自然的風聲、流水聲、動物飛鳥的鳴叫聲、或音
　　　樂。加強動植物存在的效果，使動植物感覺有伴侶、有生氣。遊客亦覺得輕鬆有趣。

分區設計說明

A ： 大門區

　　　為全域進口處，設有二層樓建築物，其中置有——

　　　（一）地下停車場：地下室闢為停車場。

　　　（二）接待所：樓上設接待室，有餐廳、室內休息、娛樂等空間。

　　　（三）總辦公室：全域之行政、管理之辦公室總部。

　　　（四）浮雕：本區入口處，斜面牆壁設一牆面浮雕，為本區之標誌，入口之象徵，亦為
　　　　　　景觀美化的造型物。

B ： 花園道路區

　　　由大門區，貫穿全域，是本區主要人行道路，可通往各設施群。只能行人不能行車，

又，置有多種景觀美化設施如花圃、屏風於馬路中，故又為散步的花園廣場，及稱之為花園道路，不是單純的道路。

（一）路寬十八公尺。

（二）路面鋪設當地之石片。

（三）道路有二度45°角之轉彎，使行路方向有所轉變，遊免直趨而入，一望到底的單調。增加景觀的變化。

（四）路當中散置一些四方形的花台，花台四邊周圍可供遊客坐下憩息。另外又設一種方形平台，可作桌椅，亦可坐於其上休息。因此，馬路亦是可供散步，遊走、觀賞的花園。

（五）路上或路邊亦置有若干組合式屏風，好似屏風跑到馬路上來。造成景觀變化，可供休息靠坐。

（六）此路又穿過水池區，然經過水池區時，以水中的踏板來代替橋樑，行人可以踩踏石板通過水池。也可以下到水池中戲耍。此設計的特點；係馬路與水池渾然結為一體，而且顯得與水特別親近，帶領人主動與水結合，合於當地氣候的需要。珍貴的水從井中引上來，不但供人們觀賞，又供戲耍，是人們所希望的。

（七）馬路末端是漸漸昇高的階梯，階梯上是一個廣場。

（八）馬路所經過的設施；如水池區、屏風區、假山區、跑馬區、飛鳥區等，都由這條馬路把它們連貫成為緊密的一體。故此路是本公園的景觀主幹。

C ： 水池區

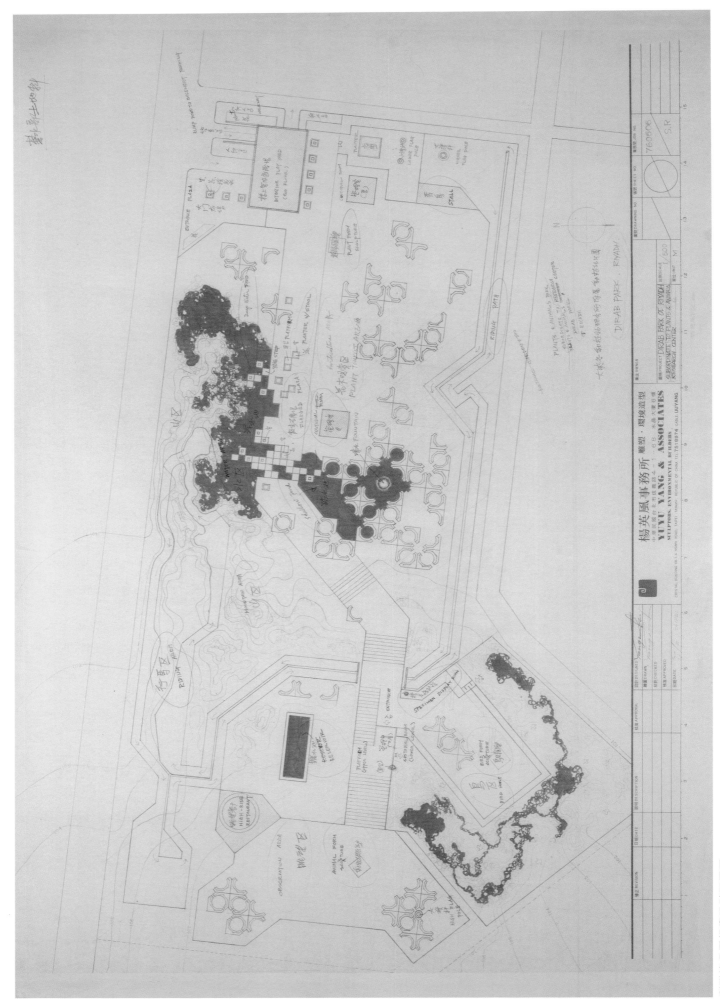

利雅德公園規畫設計配置圖

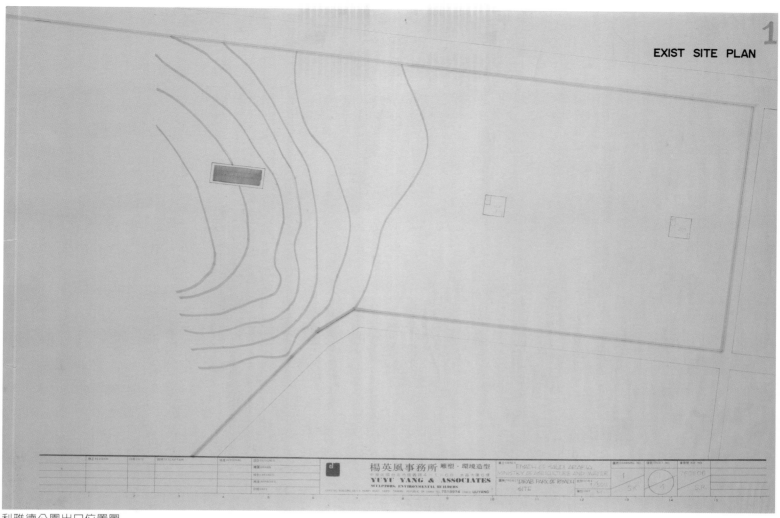

利雅德公園出口位置圖

本水池區由人工挖掘造成，一部分傍依假山，為自然形水池，一部分伸入花園道路區及屏風庭園區，而為圖案式水池。水源為抽取井水，置儲水池，再循環流至所有水池。

（一）地勢平坦，故挖水池，造成高低彎曲自然形式之水池，增加景觀上的變化。

（二）氣候酷熱乾燥，水的存在很珍貴、很重要，人們可獲得水的滋潤和調節。水池裝水不但供觀賞，亦可供實際下水戲耍。從踏板，極易涉入水池中戲水玩賞。

（三）水池中亦置有方形的花台，花台旁邊可坐下休息。

（四）水池伸入花園道路及屏風庭園區者，則為另一種趣味之水池，即由「預鑄屏風」組合、排列、圍繞所形成的水池；呈規則的圖案式變化。

（五）由於屏風可做大小單元的排列組合，與水池結合後，故形成許多半隱蔽式、半隔離式的大大小小水池空間，可供個別、家庭、和團體的休閒使用。

（六）此屏風水池所構成的空間中，可以倚靠屏壁或沿座坐蹲休息，聊天喝茶、欣賞水景、或下水戲嬉。跟沙國建築中，家庭有水池的設備有異曲同工之妙。

（七）屏風水池造成景觀上諸多變化如：屏風的水中投影、屏風與屏風之間空間的穿越透視變化等，趣味無窮。

（八）在此圖案式屏風水池中，有西式的噴泉設備互相搭配，造成噴水景緻。

（九）此圖案式屏風水池延伸入 E 區的庭園中，而 E 區庭園亦以屏風為主要設施，故二者均有屏風做為景觀上的特點，故二者獲得調和一致的氣氛，水池與 E 區的庭園亦結為一體。這是設計上一大特色。

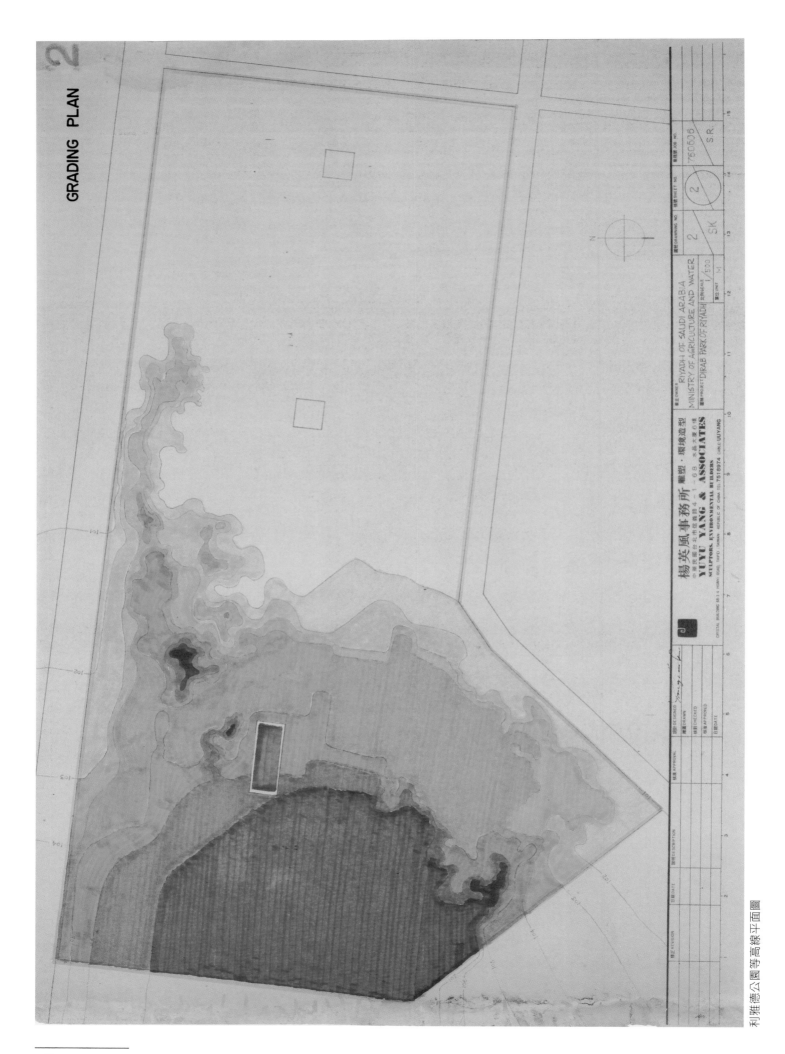

GRADING PLAN

楊英風事務所 雕塑·環境造型
YUYU YANG & ASSOCIATES
SCULPTORS, ENVIRONMENTAL BUILDERS

RIYADH of SAUDI ARABIA
MINISTRY OF AGRICULTURE AND WATER
DIRAB PARK OF RIYADH

利雅德公園等高線平面圖

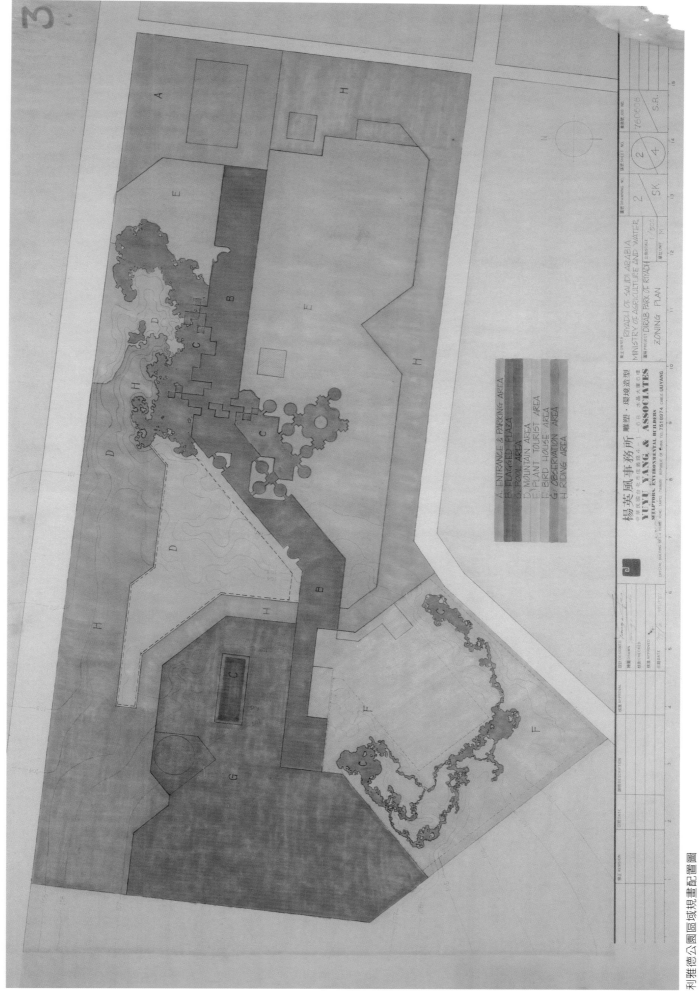

A. ENTRANCE & PARKING AREA
B. FLAGGED PLAZA
C. POOL AREA
D. MOUNTAIN AREA
E. PLANT TOURIST AREA
F. BIRD HOUSE AREA
G. OBSERVATION AREA
H. RIDING AREA

楊英風事務所 雕塑・環境造型

YUYU YANG & ASSOCIATES
MELFTORS ENVIRONMENTAL BUILDERS

RIYADH OF SAUDI ARABIA
MINISTRY OF AGRICULTURE AND WATER
DIRAB PARK OF RIYADH
ZONING PLAN

利雅德公園區域規畫配置圖

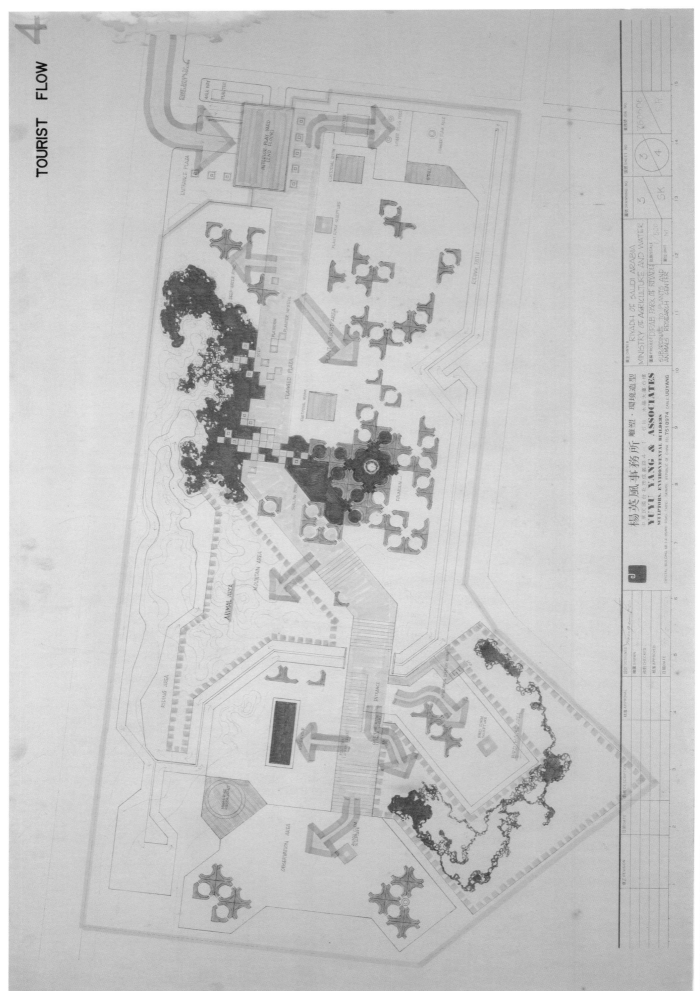

利雅德公園遊客動線規畫設計圖

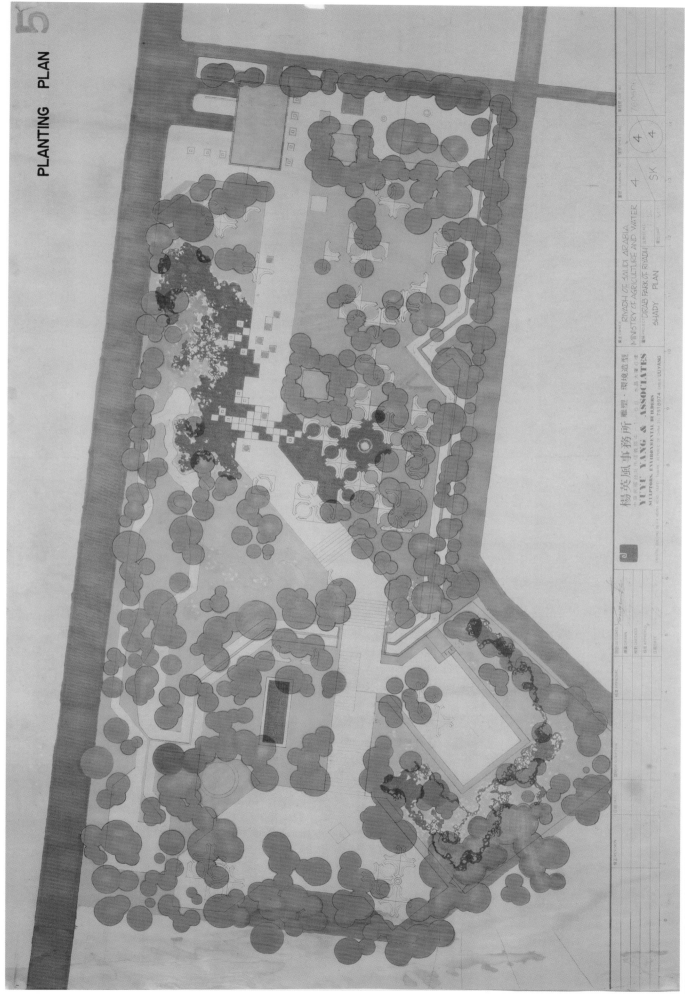

PLANTING PLAN

D：假山區

本假山區係堆土搬石築成，也是造成地勢景觀上高低凹凸不同的變化，並且增加土地骨架的力量。

（一）假山與水池互相搭配造成「山水」互相依偎，剛柔互相調和的景態，予人一種平衡感，充實感。綠化之後，人們可以享受到綠蔭下的生活，與原來的遊牧生活不盡相同了。所以堆石引水，造成人工的山水自然，作為人們生活中可親近的自然，享受自然的樂趣，並使人們習慣於親近自然。

（二）本公園北面緊臨馬路，藉假山可以隔絕馬路，造成獨立性而完整性的空間。

（三）假山可造成瀑布，水流入水池。並需搬來肥土，種植花草樹木，將實驗所栽種植物的成果運用到自然景觀上，以自然景觀之美好，表現實驗所的成就。

（四）假山上放置若干不妨礙植物生長的動物自由活動，與人親近，且表現實驗所若干特性。

（五）假山靠北邊之部分，遊客不能走入，遊客只能觀賞不能進入，但為跑馬道所穿繞、所通過。

E：預鑄屏風庭園區

此區在花園道路的二側，以南側為主要設施區。設置許多屏風散開在此區。以屏風代替室外的房屋或涼亭的作用，供休憩、觀賞。

（一）以水泥預鑄之屏風、排列組合成圖案、散置於地面上，造成許多休憩空間。屏風四面多植花草樹木，造成蔭涼。

（二）據悉和富夫地區（HOFUF）有工廠便於作此預鑄屏風的工廠。因該工廠係從前水利局開發當地水利灌溉，而由德國人計畫經營的工廠，曾製造水泥預鑄水管及設施。故可運用其預鑄設備來製造所需的預鑄屏風。

（三）屏風組合成大大小小的單元，造成半隱蔽式、半隔離式的空間，主要以家庭單元為最多，適合家庭或二三好友的聚會休閒活動。沙國人民習慣不受外人干擾，亦不干擾他人，此屏風的作用是合於此項習性的。

（四）屏風安置的位置，是按有規律的自由組合排列，造成圖案式的規則變化。在景觀上造成有變化的空間；特別是從屏風的透空處、貫穿相連看出去，可以造成視覺上諸多奇幻美妙的感覺。

（五）屏風以預鑄方式生產，可大量運用在本公園各地，造成許多大大小小的休閒性活動空間，並可機動變化其組合，成為本公園中的一大特色。

（六）沙國民族為崇尚圖案的國家，圖案的運用是其藝術文化中的一大特色。故運用屏風來做圖案排列，不但有實用價值，而且也表達了沙國的藝術文化特質。阿拉伯文化所運用的圖案排列，經常過於繁密，顯得過於拘束和人工化。而在此屏風的圖案設計中，我把緊密的排列組合解散開來，疏鬆開來，取得一種自由自在的，輕鬆暢通的情趣，與自然調和。這就是表現出沙國文化的現代化。

（七）此區有二棟舊房子暫時可做管理室、倉庫，必要時可拆除或整修。

（八）有一象徵本區的雕塑造型物。

F：飛鳥區

本區為斜坡地帶，總共高出地面約 5 公尺，闢作「自然鳥園」。

（一）本區亦設假山、水池、種植物花草，造成山水蔭涼處以適合鳥類的生態環境所需

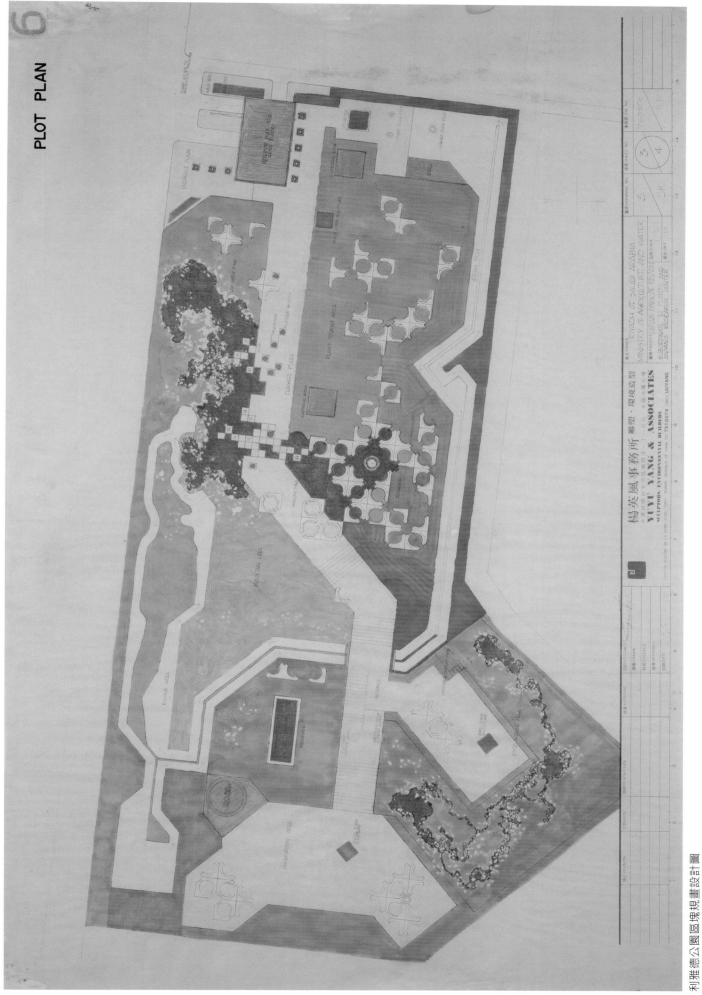

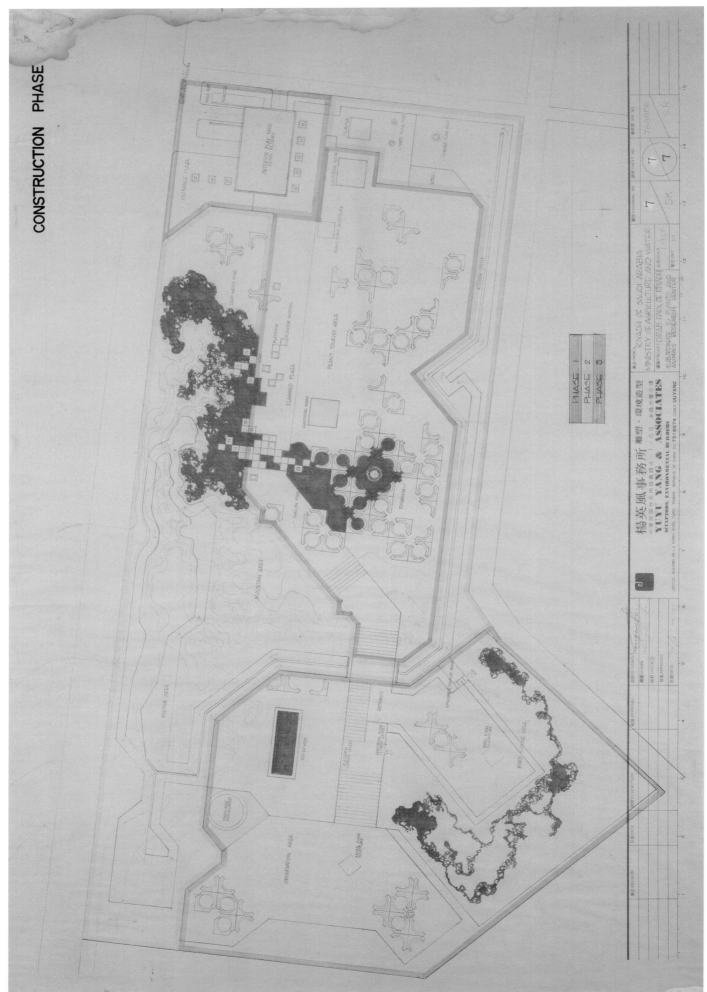

利雅德公園建造時程規畫設計圖

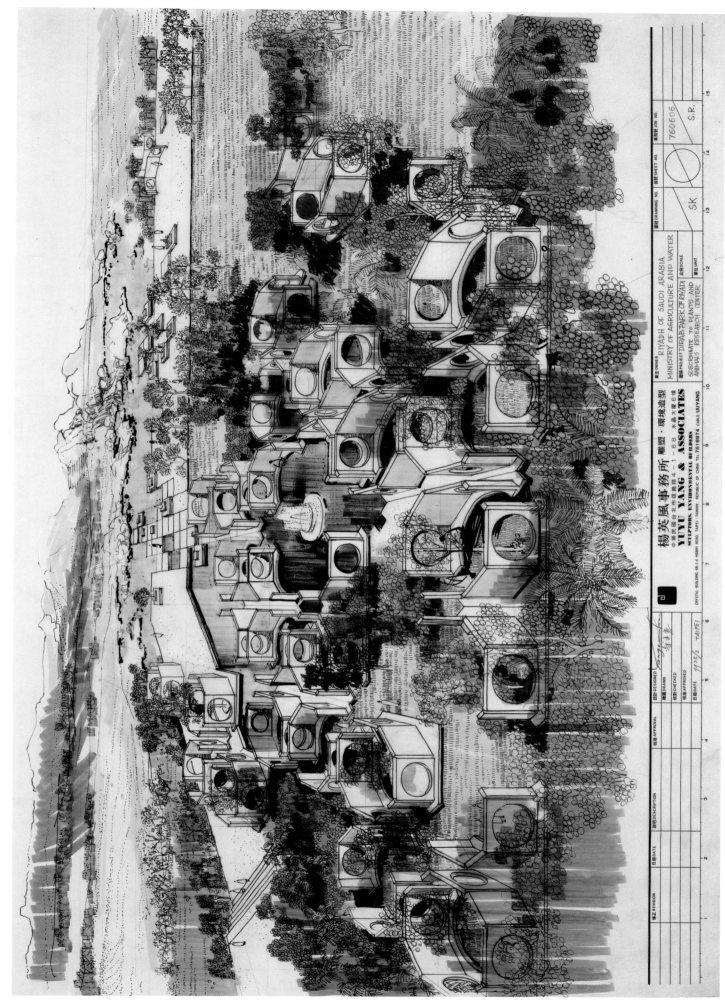

利雅德公園鑲嵌屏風庭園透視圖

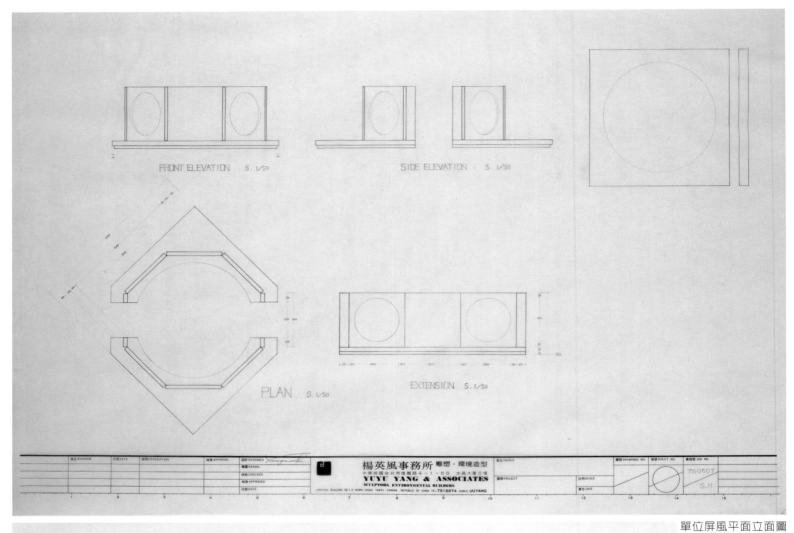

FRONT ELEVATION S. 1/50

SIDE ELEVATION S. 1/50

PLAN S. 1/50

EXTENSION S. 1/50

楊英風事務所 雕塑・環境造型
YUYU YANG & ASSOCIATES
SCULPTORS. ENVIRONMENTAL BUILDERS

單位屏風平面立面圖

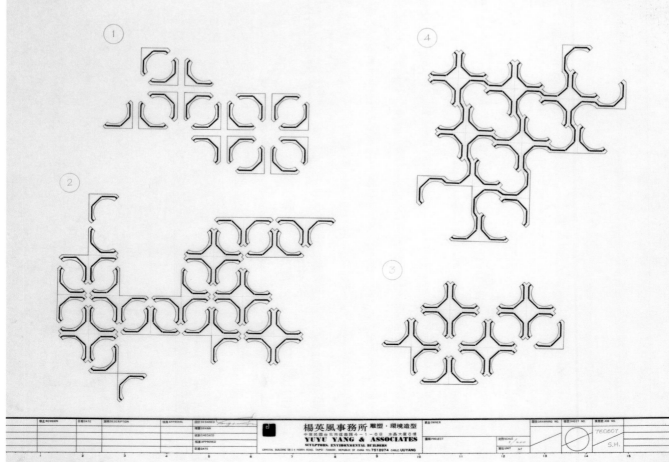

楊英風事務所 雕塑・環境造型
YUYU YANG & ASSOCIATES
SCULPTORS. ENVIRONMENTAL BUILDERS

利雅德公園預鑄屏
風排列組合平面配
置圖一

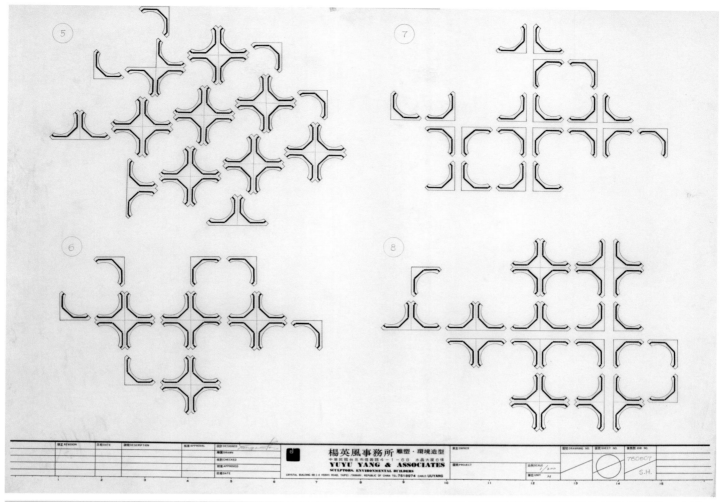

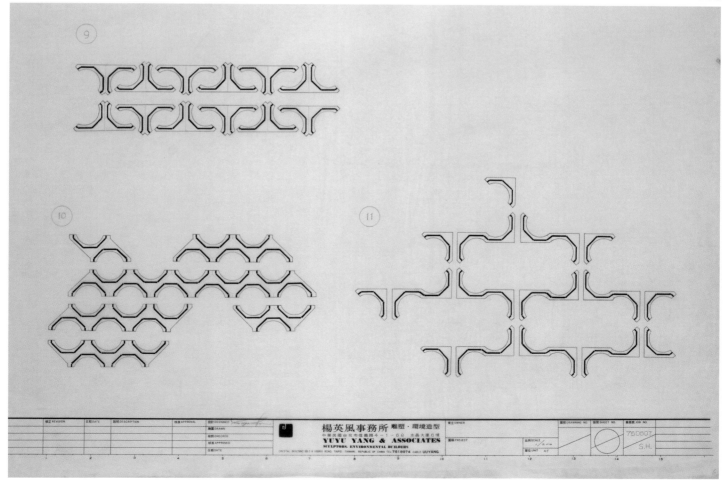

利雅德公園預鑄屏風排列組合平面配置圖二～三

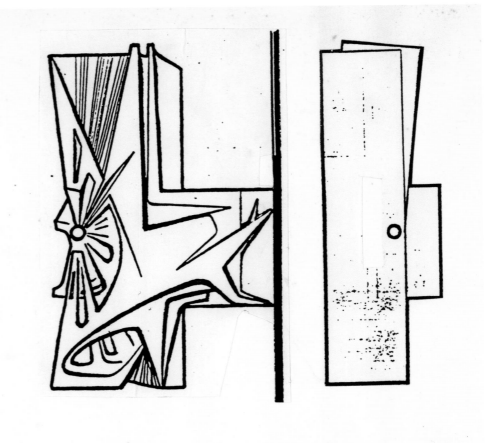

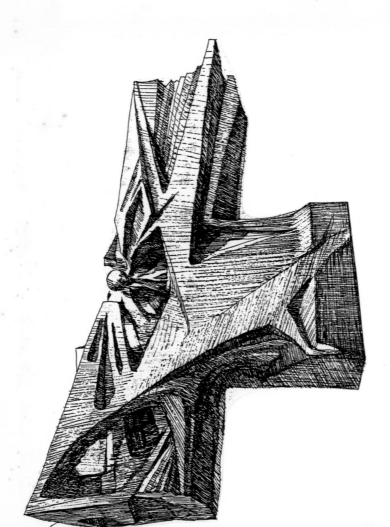

"巨陰" 作 品 說 明

開闊宏壯的巨木造型，具「地舉落龍蟄勢地
雲」的氣魄。向下為碩實穩固的磐根真基，向
上則發展為參天巨林，象徵開茂成物、工奉達
化的頹革，終會衍結成翠流陰，彩響深館。
而樹陰透過下的光燁，交相輝映，處處流露出
追求超越想與創新的活力。

1976 楊英風 作
作品 藝術，高33×寬69×深21cm

利雅德公園景觀雕塑〔巨陰〕（〔綠蔭〕）透視、立面、平面圖及作品說明

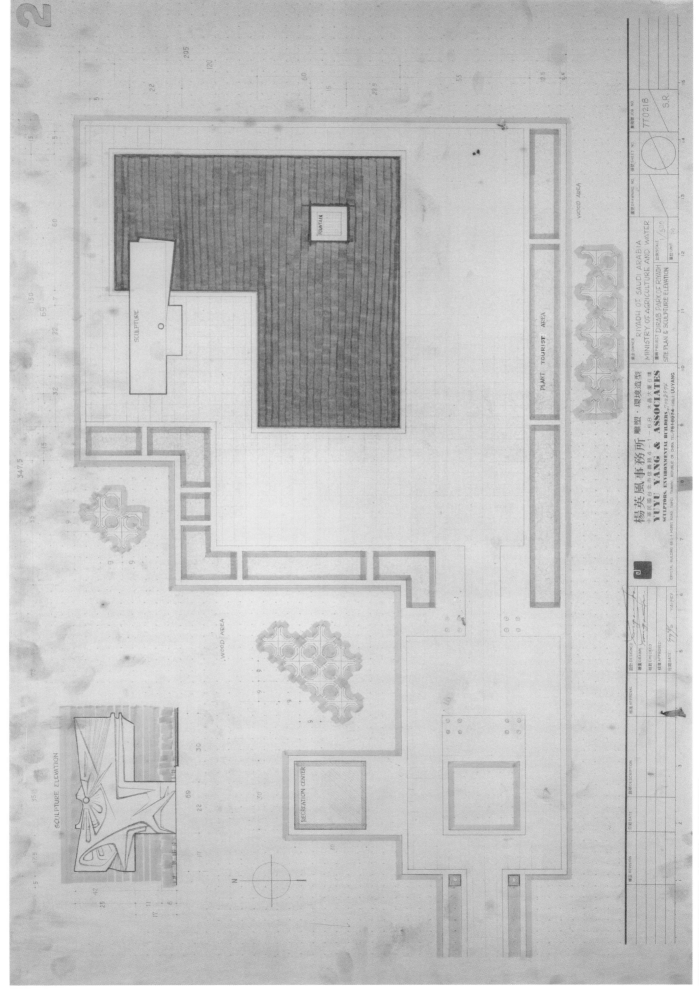

利雅德峽公園景觀雕塑〔綠蔭〕平面配置圖

要。此假山水池與前者假山水池屬同一性格與同一系統者。

（二）擇適合當地氣候地理之飛鳥，置於山水林木之中，有大型網罩保護不致飛走，人們可以行走其中，親近之、賞玩之。為天然鳥園。表現實驗所若干性格。

（三）鳥園區中設一長方形廣場，供人們遊走聚散。廣場亦置屏風供休息。另置有一高聳之象徵飛鳥的雕塑造型物，為本區標誌，亦是美化環境的造型物。

G ： 動物區

本區為花園道路盡頭所形成的一個廣場區，有階梯上來。

（一）本區亦為動物放行區，擇實驗所動物任其在此棲息活動，人可參觀、親近之。

（二）設一旋轉的瞭望塔，居高臨下，遠眺近觀，覽全域於眼底。塔中設餐廳，休息室，係觀光性高塔。

（三）本區亦有廣場，供人聚會遊走。

（四）本區在山坡上，亦設有象徵動物的雕塑造型物，為標誌，作為面對花園馬路 45°轉彎的指標。此高處的雕塑造型物，讓遠處的人們看見，有告訴人們、吸引人們前來的作用。

（五）本區亦有屏風的組合單元。

H ： 跑馬道區

運用實驗所所飼馬匹，設跑馬道區。

（一）跑馬預備區：設有馬房及準備跑馬之各項事務所需場地。本區有三處立旗桿處，與雕塑造型物遙遙相對互相呼應，並有大花圃乙座。

（二）跑馬道區：跑馬道為徑型可來回之小型跑馬道。此徑道幾乎穿繞經過本公園之大部分區域：由本公園之南側到北側的假山區。中間經過屏風區、鳥園區，穿越（地下）花園道路最後到達假山區。繞過假山的背後，再折回原路。來回共一二〇〇公尺長的路程。

（三）騎在馬上，沿固定的路線，以馬當車，自由自在，緩步行進，可以看到本公園所有設施及活動。雖然跑馬道與各區稍事隔離，亦有與之打成一片的感覺。真是走馬看花、看人、看景、看物，別有一番趣味。

附註：〔綠蔭〕景觀雕塑建築物之設立

本人特別設計了一個雕塑造型物，名稱為〔綠蔭〕。以象徵「樹林及林下的綠蔭」以及「綠化的希望」等意義。此雕塑造型物亦為建築物，高四十二公尺，寬六十五公尺，厚廿六公尺，內部闢為房間，可茲利用。人們可爬上去居高下望，觀賞景物。

此雕塑的建築物前面配置以水池，倒影進入水池，甚為優美壯觀。「林木和水」原本是沙國未來的希望和今後全力以赴的目標。以此雕塑象徵一個「綠色的希望」，和追尋的目的。

希望未來在利雅德大峽谷天然動植物公園入口區設立之，以表現農水部和沙國種樹方面、農業、水利方面的既有成就和未來的希望。

（以上節錄自楊英風〈利雅德「峽谷公園」（RIYADH DIRAB PARK ）規畫書〉1977.2.25 。）

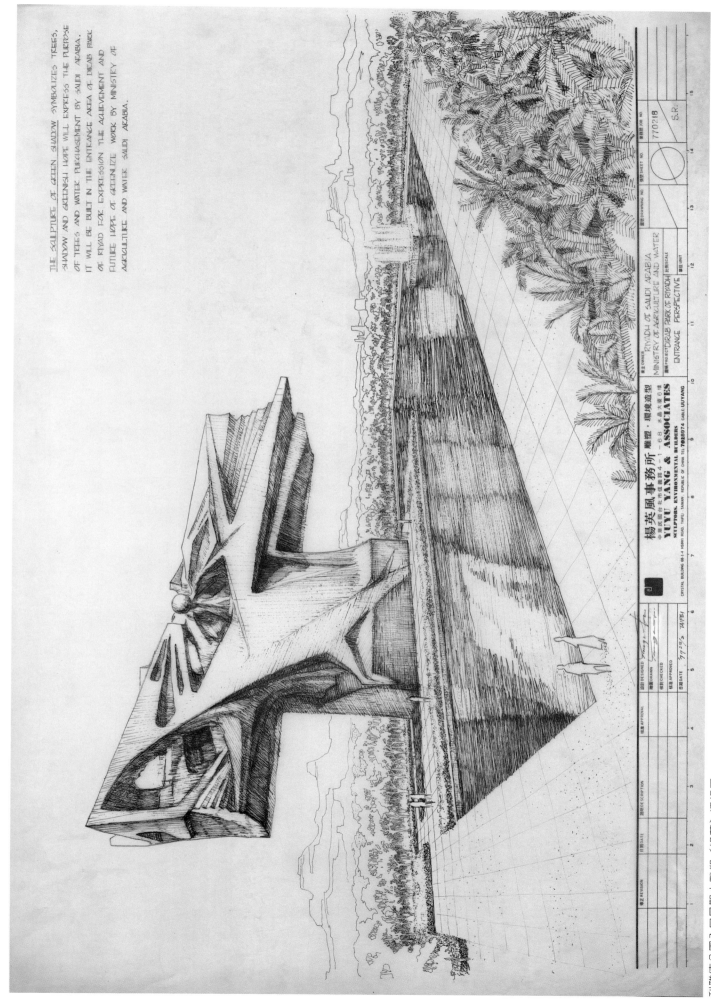

THE SCULPTURE OF GREEN SHADOW SYMBOLIZES TREES, SHADOW AND GREENISH HOPE WILL EXPRESS THE PURPOSE OF TREES AND WATER ENCOURAGEMENT BY SAUDI ARABIA.
IT WILL BE BUILT IN THE ENTRANCE AREA OF DIRAB PARK OF RIYAD FOR EXPRESSION THE ACHIEVEMENT AND FUTURE HOPE OF EXTENSIVE WORK BY MINISTRY OF AGRICULTURE AND WATER SAUDI ARABIA.

楊英風事務所 雕塑・環境造型
YUYU YANG & ASSOCIATES
SCULPTURE, ENVIRONMENTAL BUILDERS

RIYADH OF SAUDI ARABIA
MINISTRY OF AGRICULTURE AND WATER
DIRAB PARK OF RIYADH
ENTRANCE PERSPECTIVE

利雅德公園入口景觀大雕塑〔綠陰〕透視圖

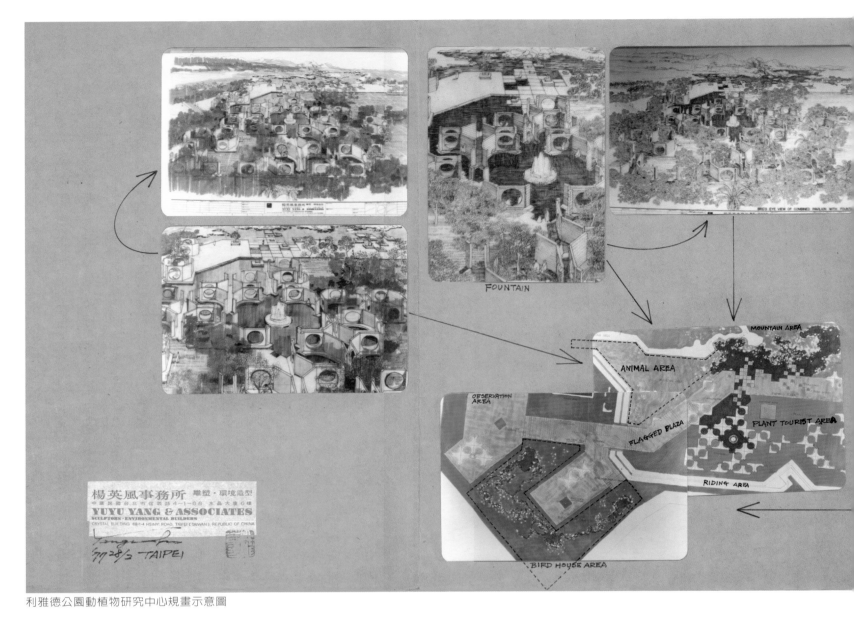

利雅德公園動植物研究中心規畫示意圖

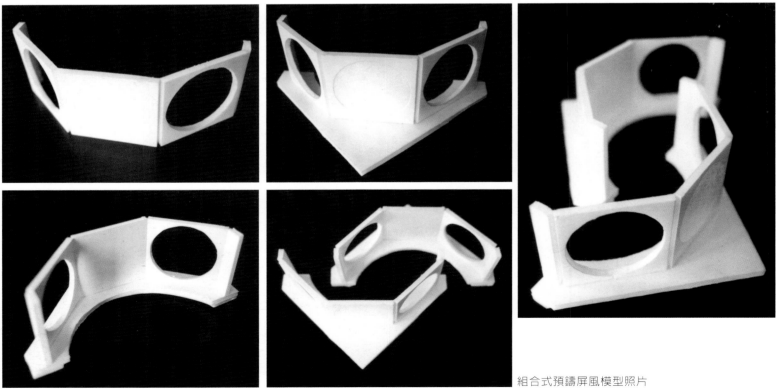

組合式預鑄屏風模型照片

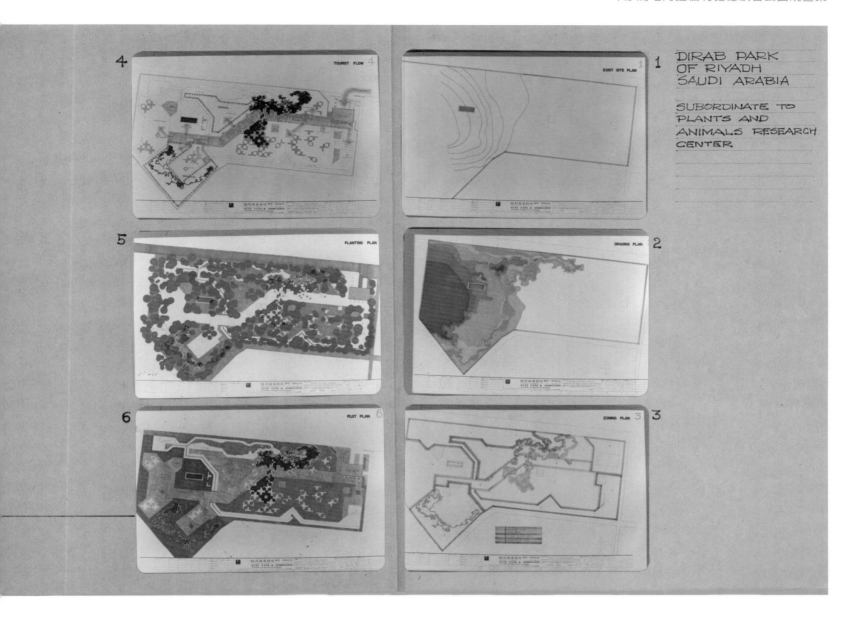

DIRAB PARK
OF RIYADH
SAUDI ARABIA

SUBORDINATE TO
PLANTS AND
ANIMALS RESEARCH
CENTER

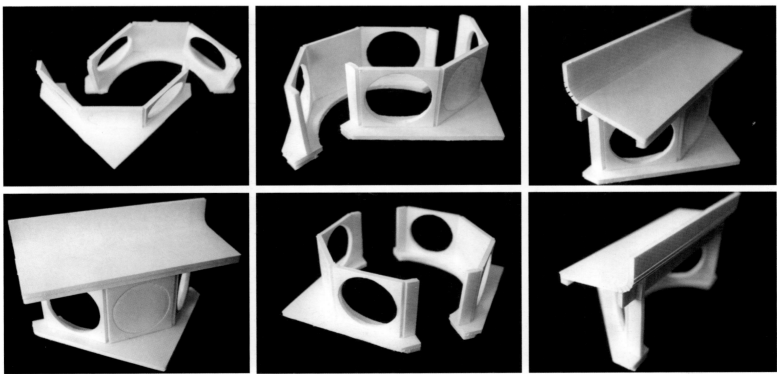

組合式預鑄屏風模型照片

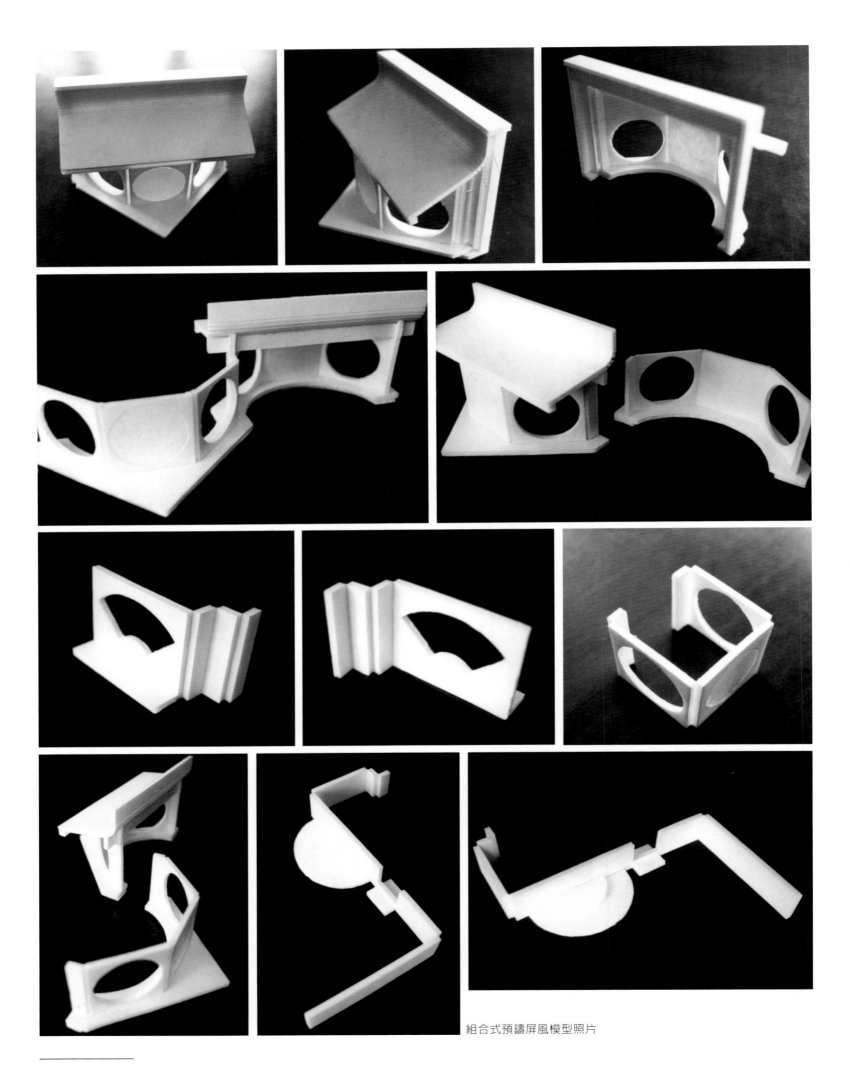

組合式預鑄屏風模型照片

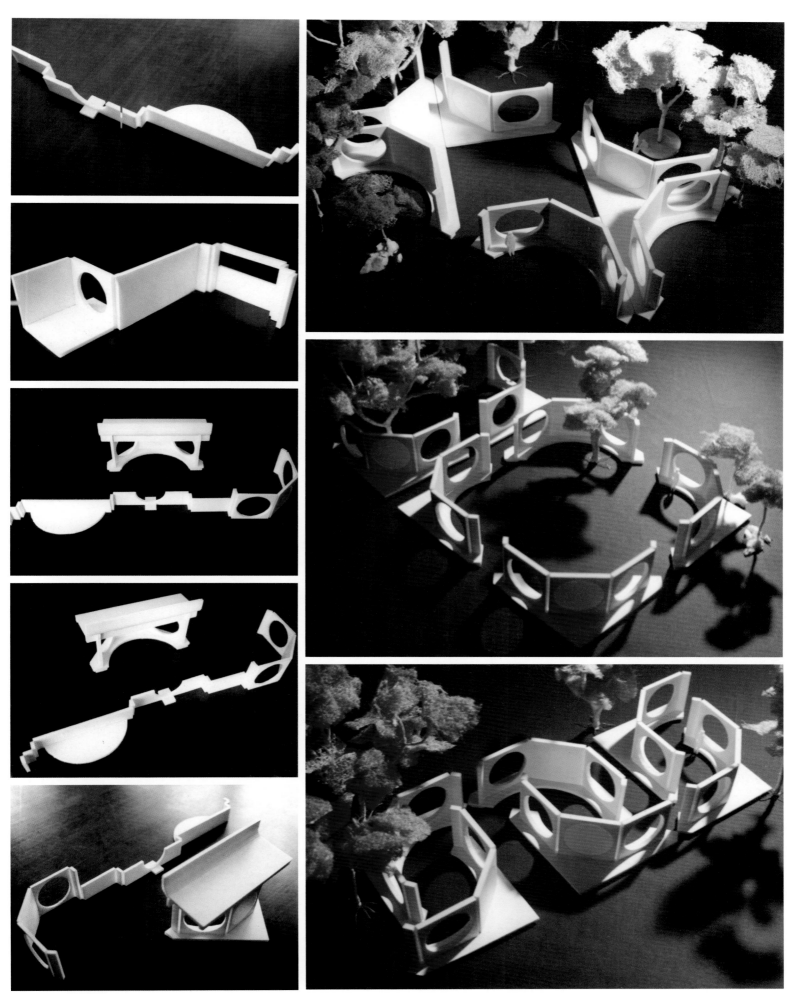

組合式預鑄屏風模型照片　　　　預鑄屏風庭園模型照片

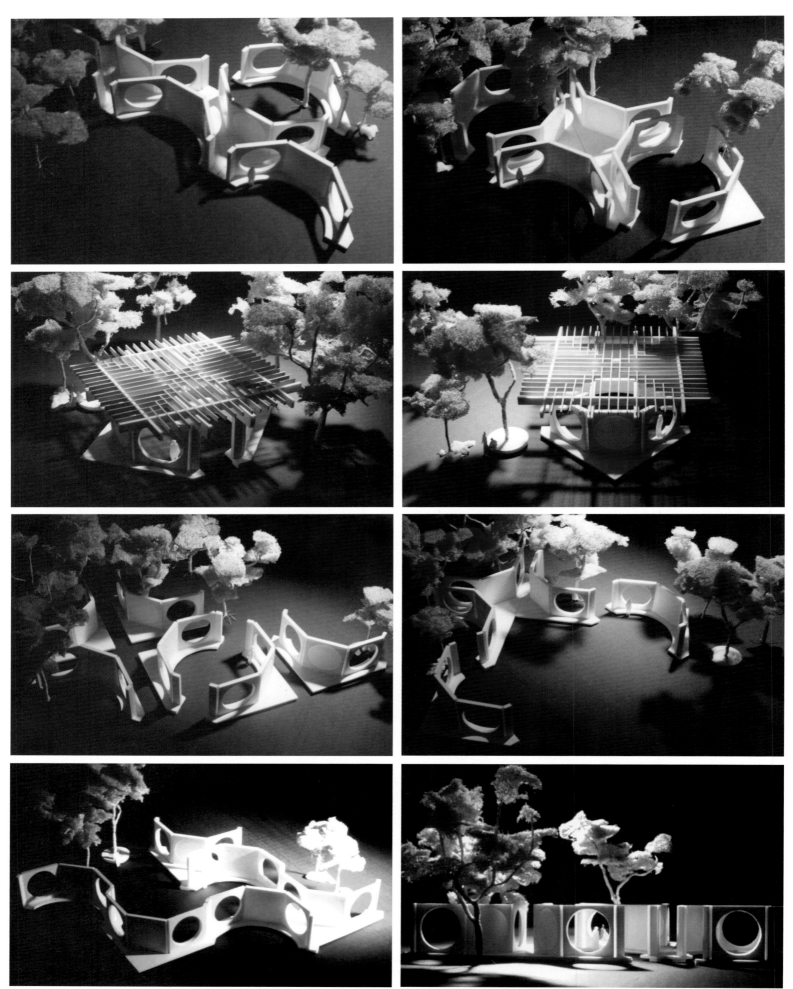

預鑄屏風庭園模型照片

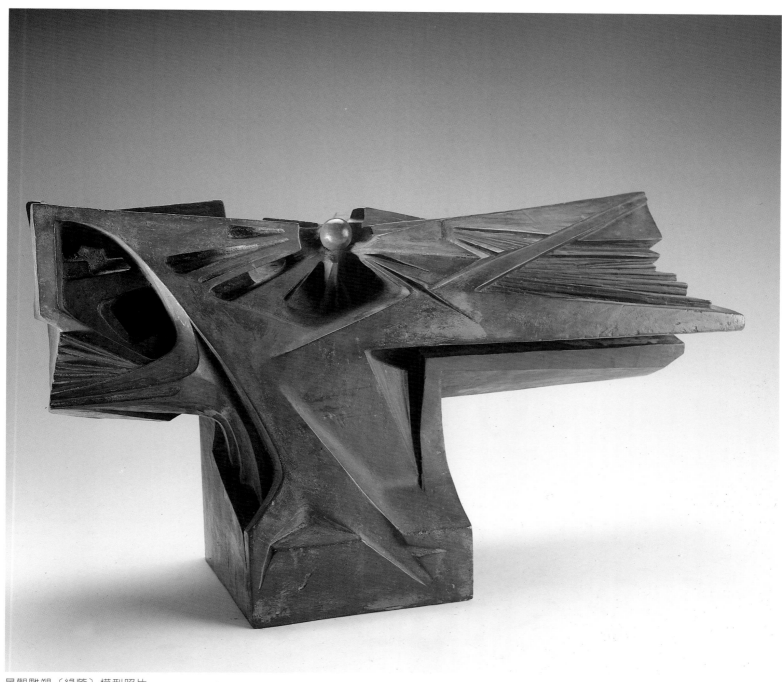

景觀雕塑〔綠蔭〕模型照片

楊英風事務所 雕塑・環境造型
中華民國台北市信義路4-1-68 水晶大廈6樓
YUYU YANG & ASSOCIATES
SCULPTORS · ENVIRONMENTAL BUILDERS
CRYSTAL BUILDING 68-1-4 HSINYI ROAD TAIPEI (TAIWAN) REPUBLIC OF CHINA TEL 7518974 CABLE: UUYANG

Dr. Mohammed Saadi March 14, 1977
Ministry of Agriculture and Water
Riyadh
Saudi Arabia

Dear Dr. Saadi:

　　Last February 28, I was greatly honored by Minister Dr. Abdul Rahman Abdul Aziz Al-Sheikh and his suite Dr. Mansur M. Aba Hussayn and Dr. Al-Ajaji who inspected my park designs, expressed their appreciation and gave me practical suggestions and instructions.

　　A complete set of the designs, models, blue prints, reports and photographs will be delivered to your Ministry personally by Mr. Lin Shih-tung, who will give necessary and detailed explanation on my behalf.

　　Enclosed is a copy of the letter to the Minister. If you have any suggestions or instructions, please write me.

　　As a result of my visit to many places in Saudi Arabia last year, I understand that many of these areas are highly valuable for the construction of parks. However I could not complete all the designs within a short period of time, and I do hope that I can go on with the work I have done thus far and present more designs harmonious with local customs and religious belief. I firmly believe that the modernization of your country does not consist only in automobiles and Western-style buildings. What is more important is nationwide greening, environmental improvement through this greening, and eventual betterment of modern life for all Saudi Arabians.

　　I have especially designed a sculptured structure entitled "Green Shade" which symbolizes such ideas as the "refreshing shades in the woods or under trees" and the "hope for greening". This sculptured structure may also serve as a building. 42 meters high, 69 meters wide and 26 meters deep, it has an interior which can be utilized as a room. Visitors can climb up there and look out over the landscape. A pool will be constructed in front of this sculptured structure. Reflecting this structure in the water, this pool will present a magnificent view to visitors. "Trees and Water" are essentially the future hope of Saudi Arabia and the goal toward which she will mobilize nationwide efforts. This sculpture symbolizes a "Green Hope", a target of pursuit.

　　I hope I have the pleasure to continue to serve your country. I also hope I can hear from you very soon.

 Sincerely yours,

 Yuyu Yang

1977.3.14　楊英風—沙國農水部次長 Dr. Mohammed Saadi

楊英風事務所 雕塑・環境造型
中華民國台北市信義路4-1-68 水晶大廈6樓
YUYU YANG & ASSOCIATES
SCULPTORS · ENVIRONMENTAL BUILDERS
CRYSTAL BUILDING 68-1-4 HSINYI ROAD, TAIPEI (TAIWAN) REPUBLIC OF CHINA. TEL 7628974 CABLE: UUYANG

DIRAB PARK OF RIYADH
SUBORDINATE TO PLANTS AND ANIMALS RESEARCH CENTER

ESTIMATE (SR.)

PHASE I
FLAGGED PLAZA	3,816M² x 1,000	3,816,000.-
COMBINED PAVILION	84 x 30,000	2,520,000.-
PLANT TOURIST AREA		4,891,500.-
PLANT FORM SCULPTURE		300,000.-
WATER POND	1,100M² x 2,000	2,200,000.-
TOTAL		13,727,500.-
		15,000,000.-

PHASE II
FLAGGED PLAZA	162M² x 1,000	162,000.-
COMBINED PAVILION	8 x 30,000	240,000.-
RIDING PATH		7,662,000.-
STALL		200,000.-
MOUNTAIN AREA		10,255,500.-
SHALLOW POND AND FOUNTAIN	1,900M² x 2,000	3,800,000.-
TOTAL		22,319,500.-
		25,000,000.-

PHASE III
FLAGGED PLAZA	7,579M² x 1,000	7,579,000.-
COMBINED PAVILION	31 x 30,000	930,000.-
UNDERGROUND PARKING AND ENTRANCE PLAZA		25,000,000.-
HIGH-RISE RESTAURANT		2,000,000.-
BIRD HOUSE AREA		7,366,000.-
WALK WAY	1,800M² x 1,000	1,800,000.-
SPECIMEN DISPLAY ROOM		1,271,000.-
BIRD FORM SCULPTURE AND ANIMAL FORM SCULPTURE		600,000.-
TOTAL		46,546,000.-
		50,000,000.-

PHASE I	15,000,000.-
PHASE II	25,000,000.-
PHASE III	50,000,000.-
TOTAL ESTIMATE	90,000,000.-

 Yang — '77 27/2 TAIPEI

利雅德峽谷公園動植物研究中心估價單

◆附錄資料：楊英風考察時所攝之利雅德郊外民屋照片

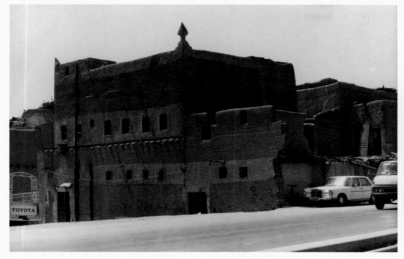

（資料整理／黃瑋鈴）

◆沙烏地阿拉伯農水部辦公大樓景觀美化設計案 ^{（未完成）}

The lifescape design for the Farm and Water Department office building, Saudi Arabia (1976-1977)

時間、地點：1976-1977、沙烏地阿拉伯利雅德

◆背景資料

1976年第一屆中沙經濟合作會議決議，由我國派遣專家協助沙國興建公園，於是楊英風接受沙國農業水利部之邀請至沙國考察訪問，回國後陸續完成沙國愛哈沙生活環境開發計畫、沙國利雅德峽谷公園景觀規畫及本案。然這些規畫案皆因故未成。*（編按）*

◆規畫構想

• **楊英風〈「沙國農水部辦公大樓景觀美化」設計分析〉** 1976.7.1

設計地點：沙烏地阿拉伯（RIYADH）農水部（Ministry of Agriculture and Water）辦公大樓

設計目的：該辦公大樓落成不久，景觀尚未整建。今需建置庭園、開闢休憩場所。

設計原則：一、依據當地氣候地理條件。

　　　　　二、依據民情風俗需要。

　　　　　三、運用當地天然素材。

設計面積：四二、○○○平方公尺。

設計分區：一、進出口區——參見設計圖A、B'、B"、C、C"部分。

　　　　　二、中央行車廣場區——見D部分。

　　　　　三、中央庭園區——見E、E'、E"部分。

　　　　　四、邊側庭園區——見F'、F"部分。

　　　　　五、內部庭園區——見H、I部分。

　　　　　六、後部大樓進出口區——見J部分。

　　　　　七、停車場區——見G、G'、G"、G"'。

　　　　　八、水塔區——見K部分。

一、進出口區——面臨機場大道，見設計圖A、B'、B"、C'、C"部分

　　現有狀況——

　　(一)進口出口之間距離太近，而且進口出口都呈窄小，氣勢不足，難與門內壯大建築配合。

　　(二)建築與景觀稍趨幾何圖形，缺乏變化。

　　(三)有圍牆過於封閉，作法稍嫌古老。

　　新設計——

　　1．進出口移位——見圖示B'、B"部分（B'為進口，B"為出口）

　　　　(一)將進口與出口之間的距離拉長擴大為八十三公尺。

　　　　(二)使進口與出口各面對H型辦公大樓牆上的不銹鋼雕塑。該雕塑一者象徵「農業」、一者象徵「水利」，合為農水部的標誌。

　　　　(三)進出口各設兩支燈柱，燈柱下種植花草。

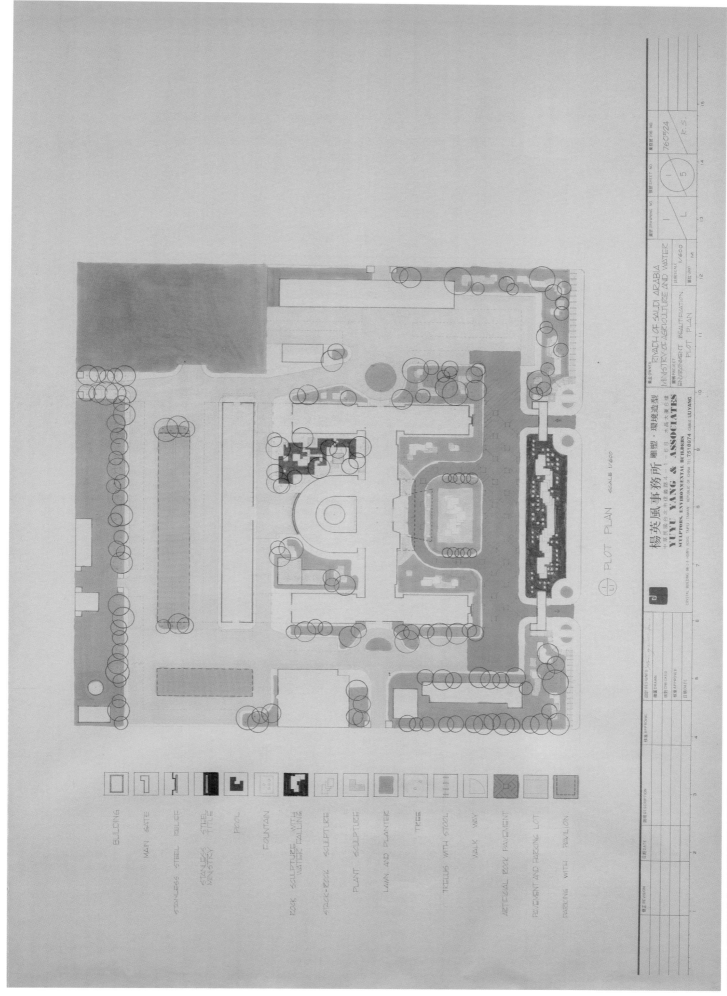

⊕ PLOT PLAN SCALE 1/600

BUILDING
MAIN GATE
STAINLESS STEEL RELIEF
STAINLESS MINISTRY STEEL TITLE
POOL
FOUNTAIN
ROCK SCULPTURE WITH WATER FALLING
ROCK-POOL SCULPTURE
PLANT SCULPTURE
LAWN AND PLANTER
TREE
TREE WITH STOOL
WALK WAY
ARTIFICIAL ROCK PAVEMENT
PEDMENT AND PARKING LOT
PARKING WITH PAVILION

楊英風事務所 雕塑・環境造型
YUYU YANG & ASSOCIATES
中華民國台北市建國路4-1-6 8 水晶大廈6樓
SCULPTURE, ENVIRONMENTAL BUILDERS
CRYSTAL BUILDING 6FL L-1 CHIEN KOU ROAD TAIPEI TAIWAN REPUBLIC OF CHINA TEL 7519874 GABLE UUYANG

業主OWNER RIYADH OF SAUDI ARABIA
MINISTRY OF AGRICULTURE AND WATER

業名PROJECT
ENVIRONMENT BEAUTIFICATION
PLOT PLAN

比例SCALE 1/600

圖號DRAWING NO. I L 5
圖面SHEET NO. I 5
檔案號JOB NO. 760924 R.S.

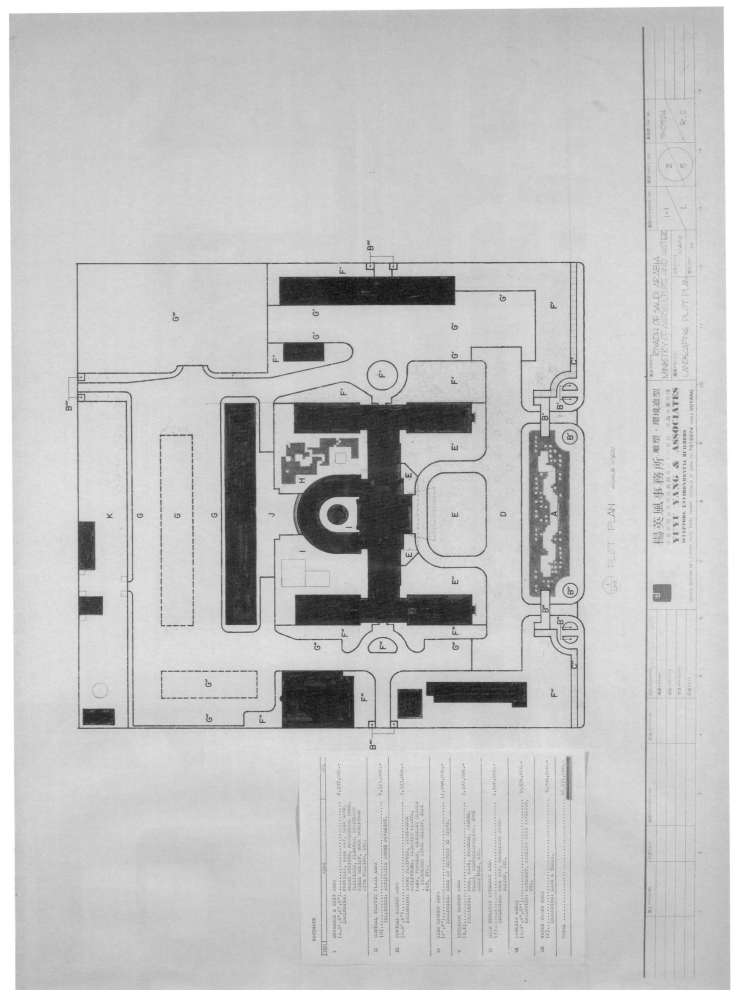

沙國農水部景觀規畫區域配置圖

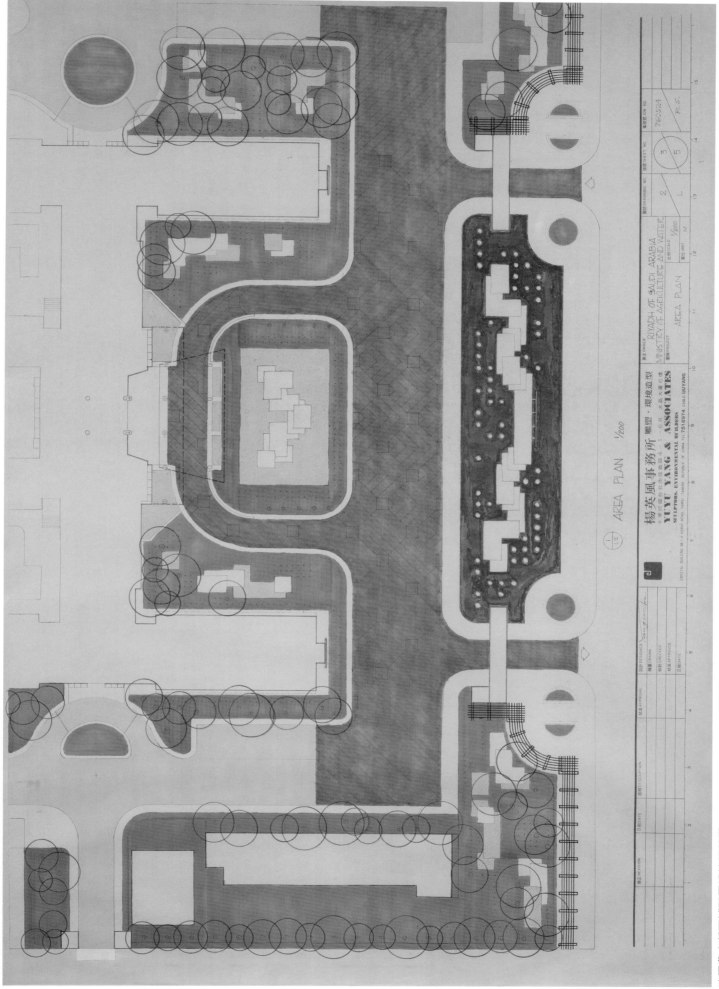

AREA PLAN 1/200

楊英風事務所
YUYU YANG & ASSOCIATES
SCULPTORS, ENVIRONMENTAL BUILDERS

RIYADH OF SAUDI ARABIA
MINISTRY OF AGRICULTURE AND WATER

AREA PLAN

沙國農水部區域配置綠地細部圖

（四）進出中央斜線部分供汽車通行。其兩旁為人行道。

（五）進出口守衛室在花架下面。

Ⅱ・水池區代替圍牆──見圖示 A 部分，是景觀美化的重點

（一）此水池在進出與出口之間，長 72 公尺，寬 17 公尺，深 1 公尺。

（二）此水池代替原有的圍牆，可以阻擋通行，但無牆的形式；不阻擋視線，讓人從馬路上可望見 H 型建築及其景觀。因為農水部與民生關係密切，故應對大眾開放，親近大眾。

（三）水池中的堆石雕塑，是運用當地石山的石材，切割成塊，堆疊在水池中，大小高低各有變化，是石山的縮小與搬移，也是現代化的雕塑。

（四）流水從石塊上流下來，變成高高低低的瀑布泉水。

（五）約 60 個噴水孔，輪流交替噴出喇叭形的泉水。晚間有燈光照射變成彩色噴泉。

（六）水池中央的石塊上鑲有農水部的招牌，不銹鋼製，水流經字體的後面，為字體的襯底。

（七）水池旁邊所有地區是人行道及休憩場所。

Ⅲ・花架區代替圍牆──見圖示 G'、G" 部分以及 F'、F" 部分

（一）花架在進出口左右兩邊，花架上攀爬植物。

（二）花架形成圍牆，有阻擋作用，但形式自由美觀，充滿植物的綠意生趣。

（三）花架下面在進出口處，各設守衛室。

（四）花架後面是庭園。在整體上屬於前庭部位。見 F'、F" 部分。

（五）該庭園有石堆（與水池中者相同），有植物修剪成石塊狀，與石塊相配合相排列，有樹木、有花、有草地。

進出口區新設計的特點：

1.開放的：傳統封閉式圍牆變為水池花架，是一種開放式的圍牆，也是庭園的一部分，一種設計兩種用途。景觀可變為活潑、開朗、壯觀。

2.自然的：水池、花架，都是自然素材的運用，把自然氣息帶入庭園，調和熱燥的氣候。

3.庭園的：整個進出口區就是一個庭園。進出口瀕臨機場馬路，馬路上植有茂盛的樹木。我們若站在馬路上看，農水部的風景歷歷在目，成為馬路風景的一部分。若從農水部向外看，馬路上的風景又歸納為農水部庭園風景的一部分。所以，整個農水部與林蔭馬路合為一個一體的大庭園。

二、中央行車廣場──見圖示 D 部分

現有情況──此區現為停車場，汽車散停各處，景觀稍顯雜亂。

新設計──

Ⅰ・停車場移位──見圖示 D 部分

為了美觀及交通流暢，停車場移至後方或邊區，見圖示 G、G'、G"、G''' 部位。

Ⅱ・地面改鋪石塊，並拼成圖案，供行人、汽車通行。

（一）取用當地的石頭。

沙國農水部區域平面配置圖

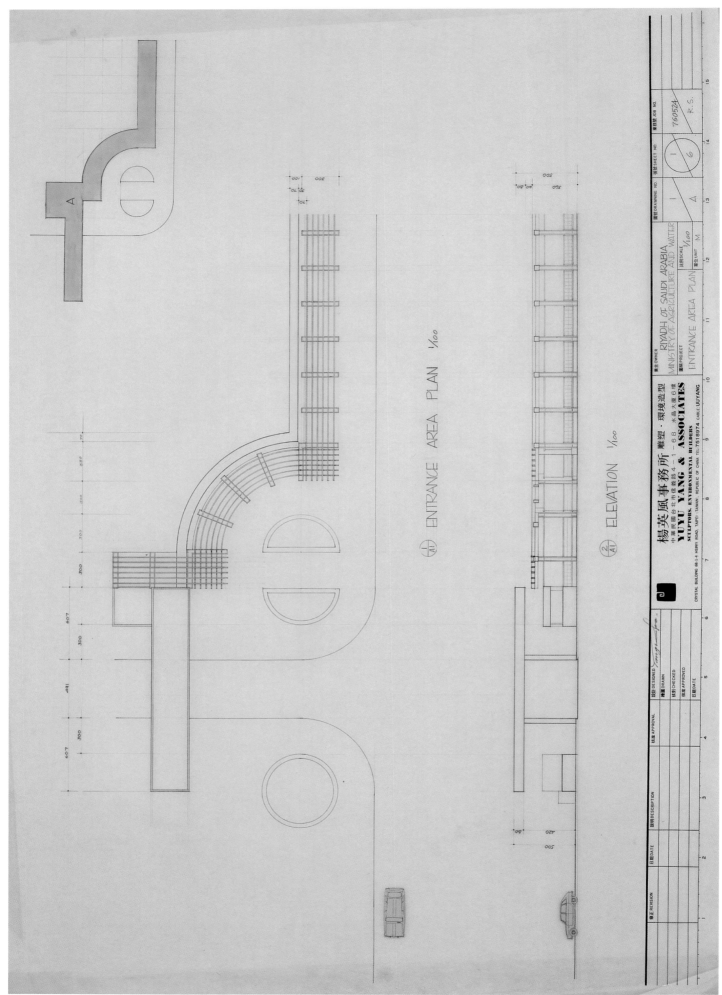

ENTRANCE AREA PLAN $^{1}/_{100}$

ELEVATION $^{1}/_{100}$

楊英風事務所 雕塑・環境造型
YUYU YANG & ASSOCIATES
SCULPTORK. ENVIRONMENTAL BUILDERS
CRYSTAL BUILDING 6A-1-4 HSINYI ROAD, TAIPEI, TAIWAN, REPUBLIC OF CHINA TEL:7510974 CABLE:ULYANG
中華民國台北市信義路四-1-6.8 水晶大廈6樓

RIYADH OF SAUDI ARABIA
MINISTRY OF AGRICULTURE AND WATER
ENTRANCE AREA PLAN

沙國農水部入口主門及圍牆設計圖

126

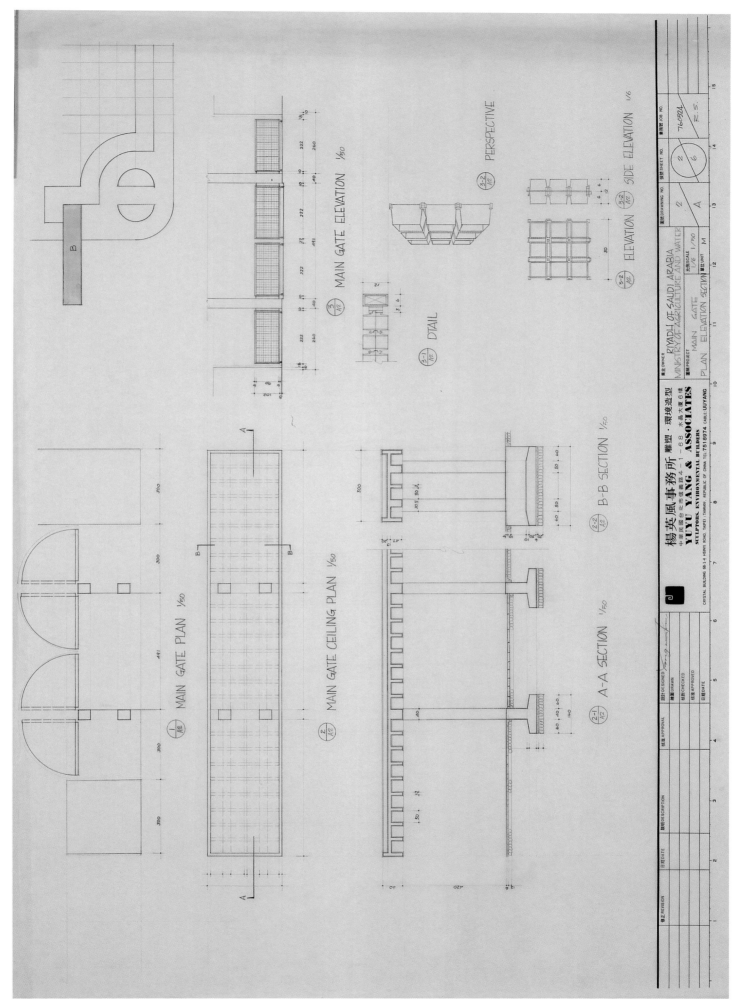

MAIN GATE PLAN 1/50

MAIN GATE CEILING PLAN 1/50

A-A SECTION 1/50

B-B SECTION 1/50

MAIN GATE ELEVATION 1/50

DTAIL

PERSPECTIVE

ELEVATION 1/6

SIDE ELEVATION 1/6

楊英風事務所・雕塑・環境造型
中華民國台北市信義路4-1-68 水晶大廈6樓
YUYU YANG & ASSOCIATES
SCULPTURE, ENVIRONMENTAL BUILDERS
CRYSTAL BUILDING 98.1.4 HSINYI ROAD, TAIPEI, TAIWAN, REPUBLIC OF CHINA TEL:751 8974 CABLE: UUYANG

RIYADU OF SAUDI ARABIA
MINISTRY OF AGRICULTURE AND WATER
MAIN GATE
PLAN ELEVATION SECTION

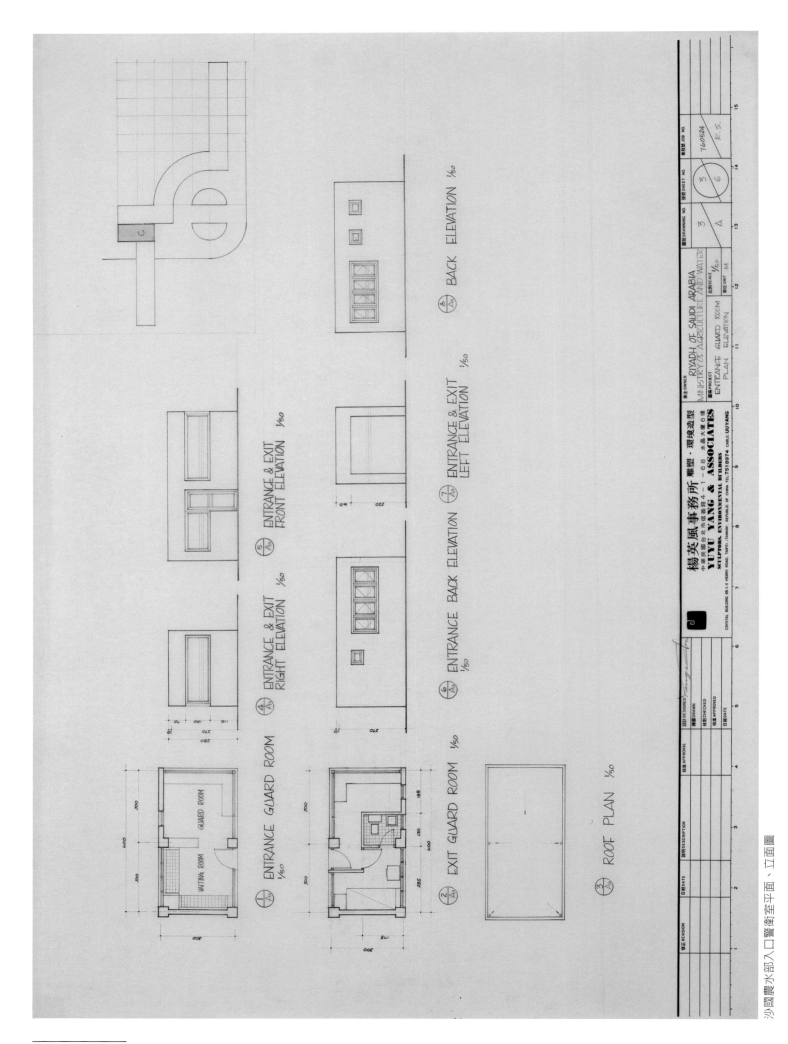

沙國農水部入口警衛室平面、立面圖

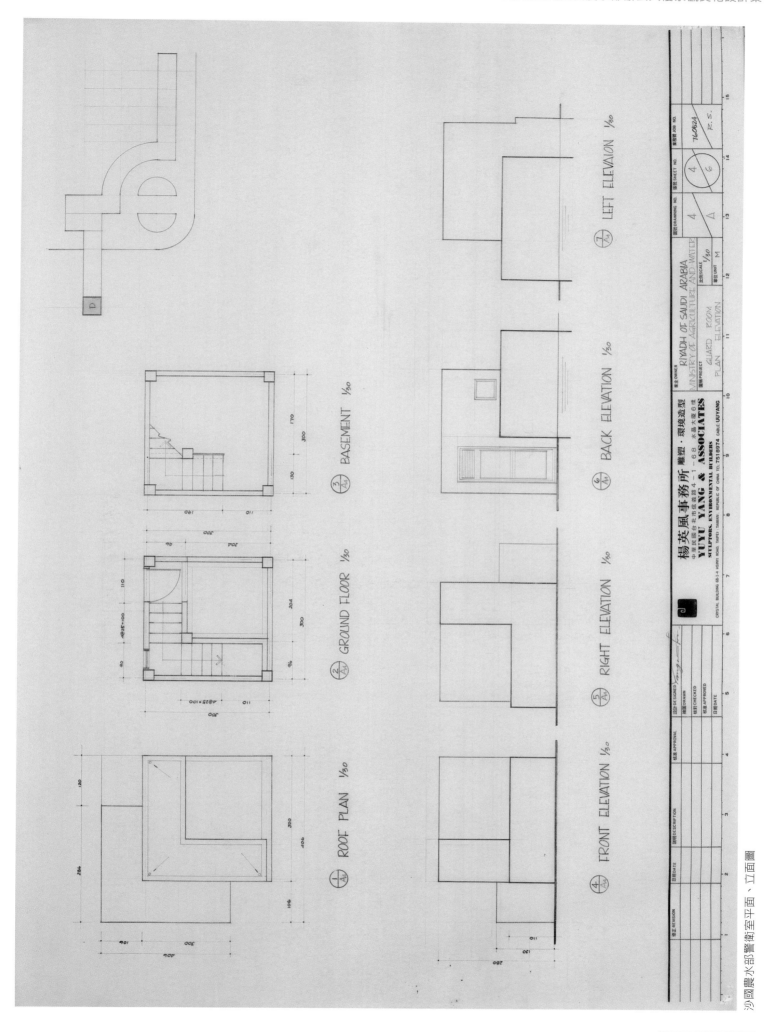

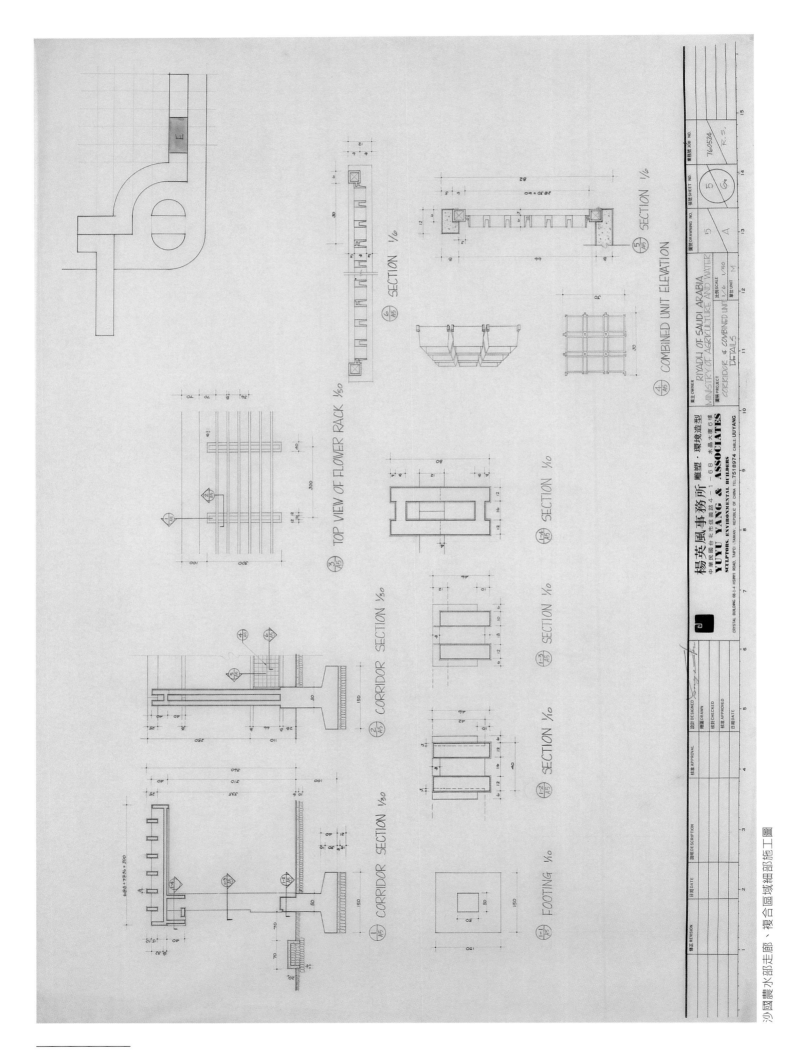

沙國農水部走廊、複合區域細部施工圖

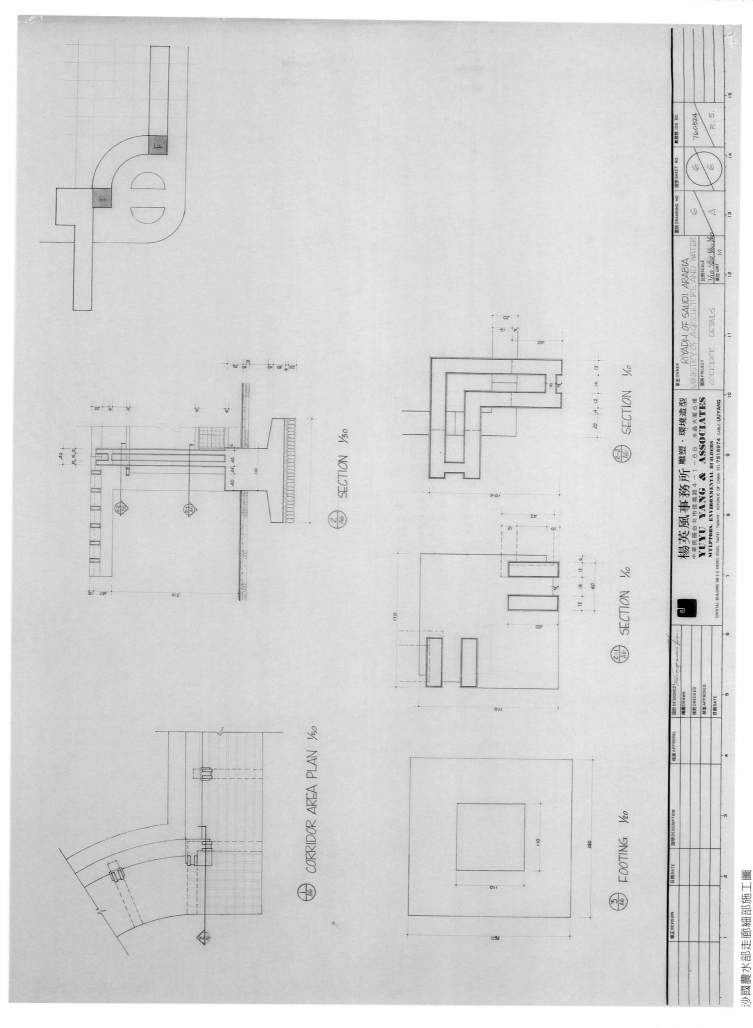

沙國農水部走廊細部施工圖

（二）圖案兩邊向中央傾斜，是指示方向的暗示，使通行者自然向中央注意。

（三）圖案愈到中央愈富變化，強調了中央部位的重要，製造景觀的中心點，亦為利用視覺效果指示並轉移行車的方向。

（四）圖案如此的變化，不僅是為變化本身，而是為實際功能上的需要。

三、中央庭園區——在 H 型建築之中央地帶，包括 E、E'、E"

現有情況——僅中央部分形成四方突起的花圍，兩旁植椰子樹其餘尚未整理。

新設計為——

Ⅰ·中央石塊方台——見圖 E 部分

（一）此方台沒有斜坡（為直角），用石塊砌成，再植以爬藤類植物，形成一個綠色的大方塊。

（二）在此方台上也堆起較多量的石塊（與水泥中的石塊堆法相同）形成高低厚薄不同的石頭雕塑。石塊旁邊植以草地。草地上的黑石塊，是景觀的重心。

（三）石塊的堆疊在中央，強調了中央部位的重要。

（四）石塊的堆疊等於現代雕刻，而且是取當地的材料，與地理條件、環境配合。

（五）石塊與草地之間種植一些較細小的花草，來襯托石塊的巨大，並減少人工機械的感覺。

（六）方台兩邊原有的椰子樹不動。方台下面種花草。

（七）此方台上沒有樹蔭，只供觀賞，不便乘涼休息。

Ⅱ·庭園區——見中央方台之左右側 E'、E"

（一）原停車場移開。

（二）種花植草。

（三）堆石（如前述之堆石方法）。

（四）種植物然後將植物修剪如石塊狀之方塊,有高低厚薄長短，我們稱之為樹塊。

（五）在石塊與樹塊之間種植小花草。

（六）種較大樹木造成蔭涼，並調和建築物的幾何圖形。

（七）此地區可供休息、活動、觀賞。

此中央方台及庭園區的設計特點是：

1.把植物剪成石塊狀，跟石塊排列混合，因為基本的建築物是方型的，所以把植物也剪成方塊，以與建築物調和，求景觀上的統一。

2.此區地勢較高，從馬路上一目瞭然，故形成全域的中心。

四、邊側庭園區——於 H 型建築的外側，見圖 F'、F"

（一）與前述庭園相同，但多植樹木造成蔭涼。

（二）花、草栽植。

（三）石塊可供人上去坐，做法與前述石塊堆疊相同。

（四）供觀賞、休息、活動。

五、內部庭園區——見圖 H、I 部分

Ⅰ·水池區——見 H 部分

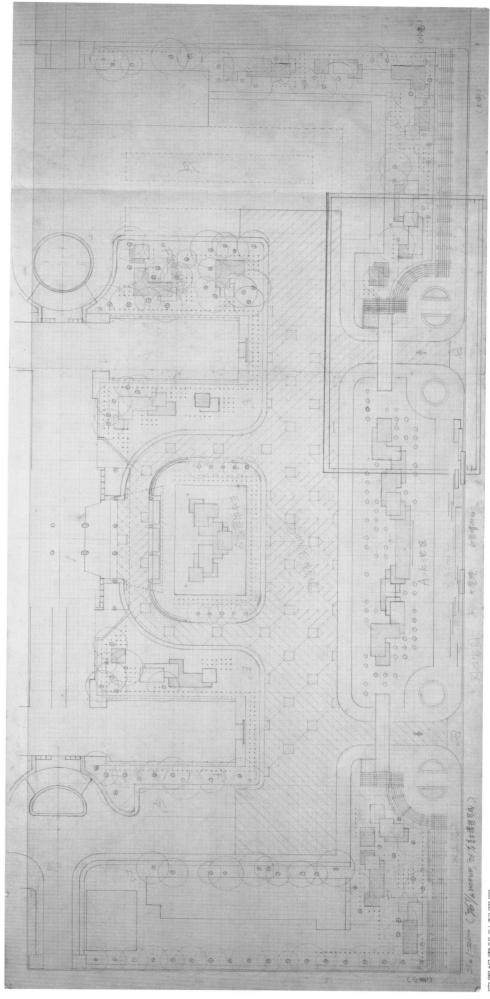

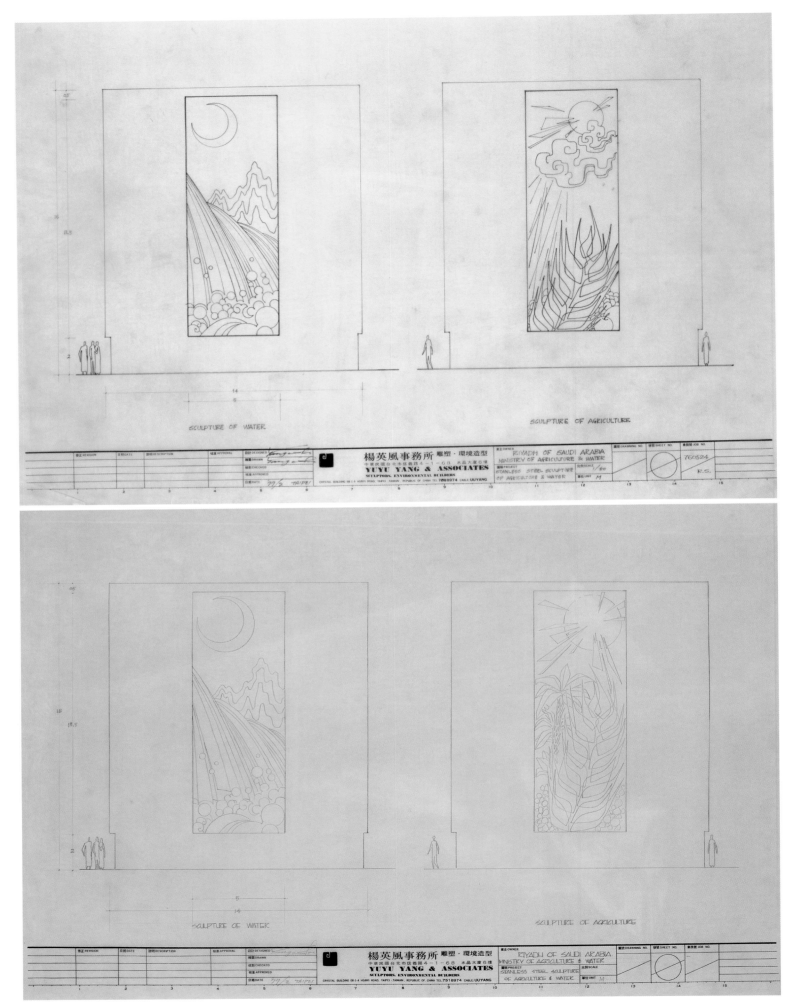

SCULPTURE OF WATER

SCULPTURE OF AGRICULTURE

SCULPTURE OF WATER

SCULPTURE OF AGRICULTURE

沙國農水部不銹鋼景觀雕塑規畫設計圖

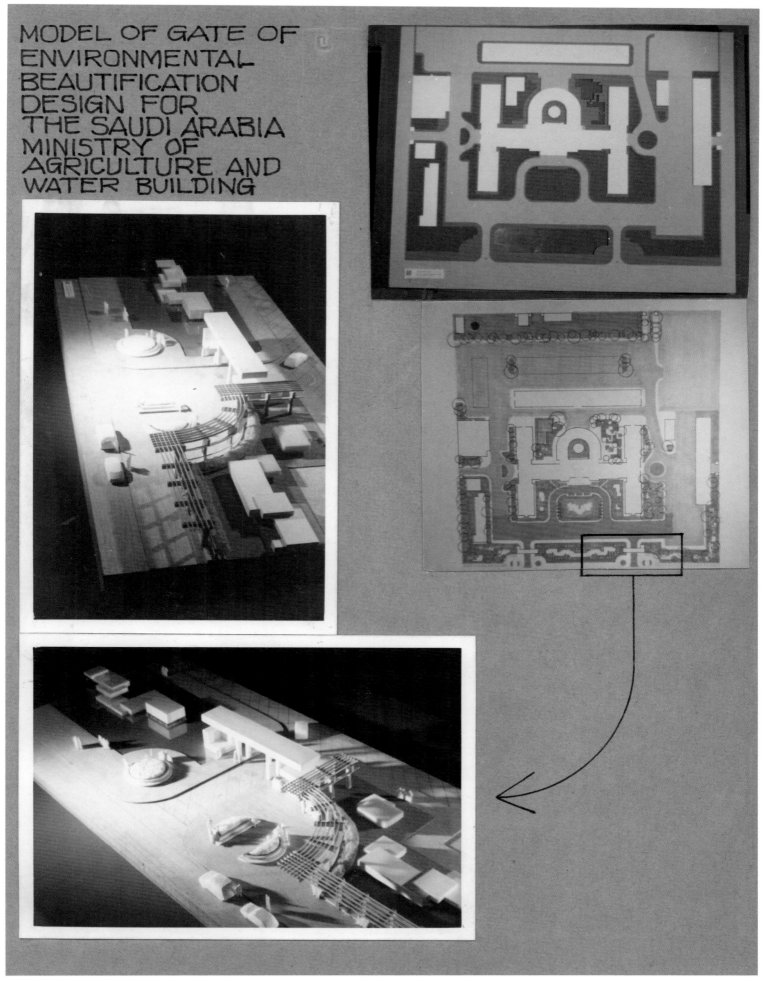

MODEL OF GATE OF
ENVIRONMENTAL
BEAUTIFICATION
DESIGN FOR
THE SAUDI ARABIA
MINISTRY OF
AGRICULTURE AND
WATER BUILDING

沙國農水部入口細部模型照片及模型圖

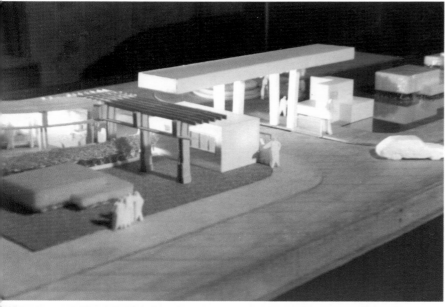
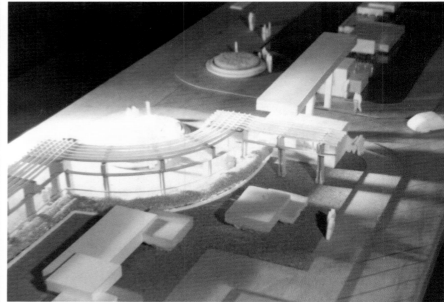

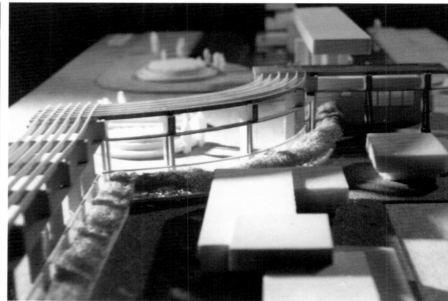

（一）開闢水池，水池中有小石塊的堆疊變成腳踏的石墩可以踏著石墩通過水池。

（二）有兩塊大石頭在中間會噴水，如泉水。

（三）此地有一個小房子，用爬藤植物把它遮蓋掉。

（四）花、草、樹，等與前面的相同。

Ⅱ·樹塊石塊混合庭園──見圖Ⅰ區

（一）樹塊處理與前同。

（二）石塊有四個，與樹塊互相調配。

（三）兩個方型大建築物以爬藤植物遮蓋掉，使與庭園景觀調和。

（四）花草樹木處理與前同。

內部庭園區主要是提供辦公大樓的職員休閒活動的場所。

六、後部大樓的進出口區──見圖示 J

現有情況──它是後面大樓的進出口，原有四層階梯進出大門口，汽車進來要繞彎，在
交通上並不理想。

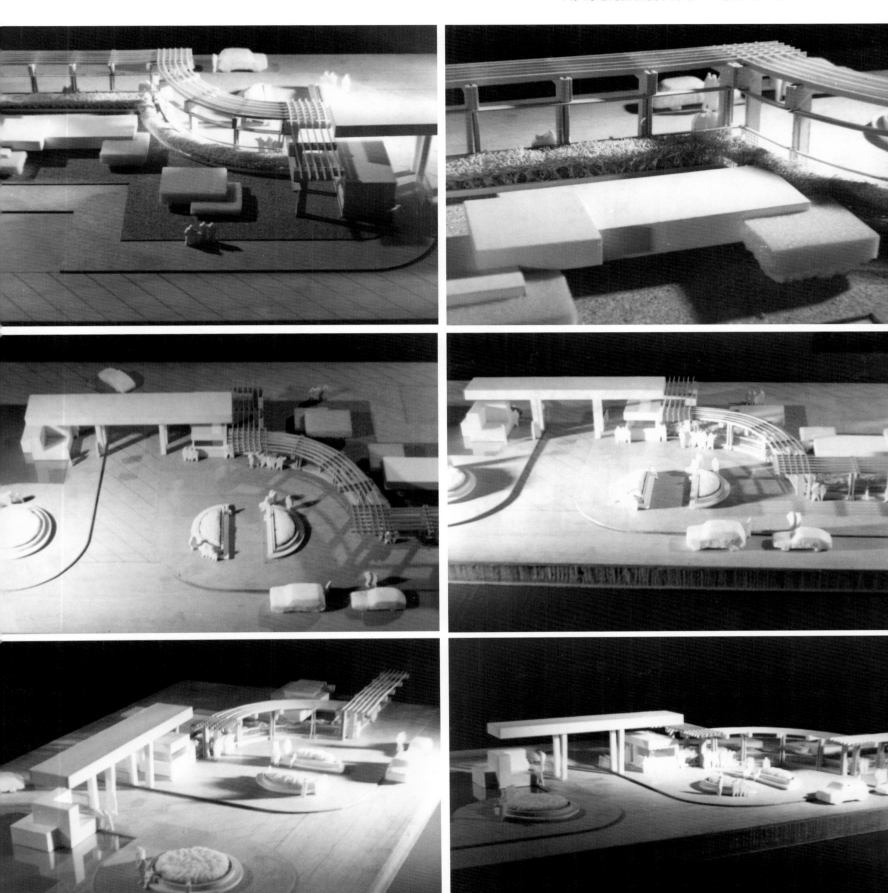

模型照片

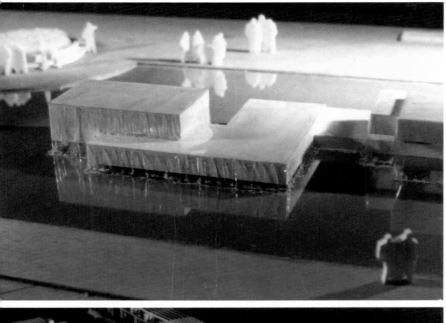
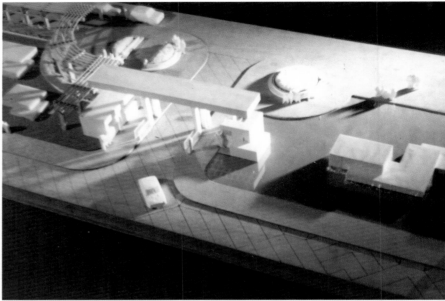
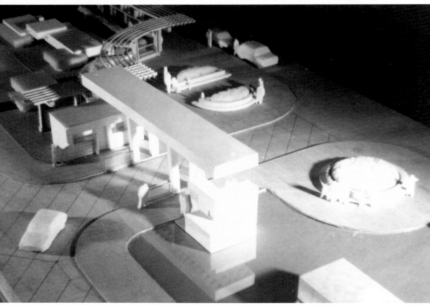
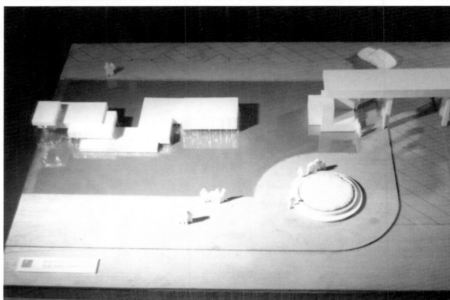

<div align="right">模型照片</div>

新設計——見圖示 J

（一）在該大樓進出口左右各造一段斜坡，在進出口正門造一個平台，如此汽車就可以由
斜坡直接開到大門口的平台上，解決高低的差距。

（二）人行道也可以順著此斜坡走上來到門口。原來的設計人行道一到門口就沒有了，人
只好擠下汽車道。

（三）在平台的對面建築物的牆上要塑製一面彎曲的不銹鋼浮雕，美化進出口的環境。不
銹鋼的反射，可以把空間擴大，增加大門口的氣派。

七、停車場區——見圖示 G 、 G' 、 G" 、 G"' 部位

（一）G 區為有棚停車場。

（二）G' 區為無棚停車場。

（三）G" 區為有棚與無棚的停車場。

（四）G"' 區為汽車修護場，為保養修理汽車之廣大場所。

（五）設法於適當地點設司機休息室。及設車主招呼車輛的設備。

八、水塔區——見圖示 K 部分

　　水塔附近有房屋，為使整體景觀統一，用樹木花草把平房地區整個圍圈起來。留有出入口。

• ESTIMATE

ITEM	AREA	SR.
I	ENTRANCE & EXIT AREA （A，B'，B"，C'，C"..	8,537,000.—
	INCLUDING：FOUNTAIN, WALK WAY, MAIN GATE, GUARD STATION, MECHANICAL ROOM, TRELLISES, PLANTER, STAINLESS STEEL RELIEF, ROCK SCULPTURE WITH FALLING, ETC.	
II	CENTRAL TRAFFIC PLAZA AREA （D）..	4,515,000.—
	INCLUDING：ARTIFICIAL STONE PAVEMENT.	
III	CENTRAL GARDEN AREA （E，E'，E"..	5,393,000.—
	INCLUDING：STONE PLATFORM, STACK-ROCK SCULPTURES, CLIMBING PLANTS, LAWN, FLOWERS, SHRUBBERY BLOCKS, STAINLESS STEEL RELIEF, WALK WAY, ETC.	
IV	SIDE GARDEN AREA （F'，F""..	11,640,000.—
	INCLUDING：SAME AS SECTION III ABOVE.	
V	INTERIOR GARDEN AREA （H，I）..	3,192,000.—
	INCLUDING：POOL, LAWN, FLOWERS, SHRUBS, TREES, SHRUBBERY-BLOCK, ROCK SCULPTURE, ETC.	
VI	REAR BUILDING ENTRANCE AREA （J）..	1,400,000.—
	INCLUDING：WALK WAY, STAINLESS STEEL RELIEF, ETC.	
VII	PARKING AREAS （C，G'，G"，G'"..	9,554,000.—
	INCLUDING：PAVEMENT, PARKING WITH PAVILION, ETC.	
VIII	WATER TOWER AREA （k）..	4,200,000.—
	INCLUDING：LAWN & TREES.	
TOTAL		48,431,000.—

The estimate above is excerpted from Yuyu Yang, "Analysis of Proposed Environmental Beautification Design for the Saudi Arabia Ministry of Agriculture and Water Building," 1977.2.1

楊英風事務所 雕塑・環境造
中華民國台北市信義路4-1-68 木晶
YUYU YANG & ASSOCIATE
SCULPTORS · ENVIRONMENTAL BUILDERS
CRYSTAL BUILDING 68-1-4 HSINYI ROAD, TAIPEI (TAIWAN), REPUBLIC OF CHINA TEL 7028974 CABLE

From
Yuyu Yang
Feb. 9, 1977

To
Mr. Said Ahmed Soweed

Dear Mr. Soweed,

I believe you have received my letter dated July 3, 1976 through Mr. Lin Shih-tung. It was delayed by some postal disorder and sent back to me. I had to ask Mr. Lin to forward it to you personally.

Because it was difficult to make accurate cost estimate involved in the Environmental Beautification Plan for the Ministry of Agriculture and Water, I could not finish it earlier. Now I have worked out three complete sets of detailed diagrams, analysis of the design, slides and a list of costs estimate. Once these documents arrive in Saudi Arabia, Mr. Lin will forward them to you.

I have also made a model for the beautification plan. I intended to send it along with the above-mentioned documents, but then a letter from Mr. Lin which arrived today said that Mr. Fussain and Mr. Al-Ajaji will be visiting Taipei from Feb. 17 to 23, so I have changed my mind and decided to send it out after they have taken a look at it. I am, however, going to enclose here-with a set of photoes of that model.

I am working on plans for other parks. I will send them to you when I finish them.

Thank you very much for what you did for me during my visit to your country last year. I hope you will find a chance to visit us in Taiwan.

Sincerely yours,
Yuyu Yang

PS. Enclosed here with a set of photoes, 2 sets of analysis of the design. A set of detail diagrams will be received with another mail box in the same time.

1977.2.9　楊英風— Mr. Said Ahmed Soweed

楊英風事務所 雕塑・環境造
中華民國台北市信義路4-1-68 木晶大廈6
YUYU YANG & ASSOCIATES
SCULPTORS · ENVIRONMENTAL BUILDERS
CRYSTAL BUILDING 68-1-4 HSINYI ROAD, TAIPEI (TAIWAN), REPUBLIC OF CHINA TEL 7518974 CABLE UUYANG

March 10, 1977

H.E. Dr. Abdul Rahman Abdul Aziz Al-Sheikh
Minister of Agriculture and Water
Riyadh, Saudi Arabia

Your Excellency:

During Your Excellency's recent visit to the Republic of China, I was highly honored by the warmth and attention with which you received me on February 28 and heard my detailed report on the park designs that I have made for Saudi Arabia.

My designs for the Ministry of Agriculture and Water, as well as other areas, will be altered in accordance with Your Excellency's valuable and practical suggestions regarding the use of water. Utilization of water will be cut to a minimum in order to emphasize its preciousness, and to impress upon the people the necessity of treasuring this rare resource.

From May 19 to June 15 last year, I visited Saudi Arabia on a tour arranged by Your Excellency's ministry (the Ministry of Agriculture and Water) for the purpose of assisting in park design. During the tour I visited 20 proposed park sites in seven major areas: Hofuf, Riyadh, Tobuk, Jeddah, Baha, Taif, and Abha.

This tour of nearly a month's duration gave me a deep understanding of and respect for the natural environment and the people of Saudi Arabia, and resulted in a greater appreciation of and confidence in the country's extensive and systematic program of park planning. Upon returning to Taiwan, therefore, I set to work immediately on the various items included in this program.

The large scale and complex nature of this park design has cost me much time, effort, and money. Many of the items in the program have already been completed, such as the landscape beautification for the Ministry of Agriculture and Water building, the small zoological garden for Riyadh's Dirab Park, and the whole system of plans—including development of the living environment,

1977.3.10　楊英風—沙國農水部部長希克博士 H.E. Dr. Abdul Rahman Abdul Agig Al-Shaikh

楊英風事務所 雕塑・環境造
中華民國台北市信義路4-1-68 木晶大廈6
YUYU YANG & ASSOCIATE
SCULPTORS · ENVIRONMENTAL BUILDERS
CRYSTAL BUILDING 68-1-4 HSINYI ROAD, TAIPEI (TAIWAN), REPUBLIC OF CHINA TEL 7518974 CABLE UUYA

recreation and tourist facilities, and landscape beautification—for the Al-Hassa area. Your Excellency reviewed the designs and models of these plans, and questioned me about them, during our meeting on February 28. I am confident that you now have a general understanding of the work I have done.

The amount of effort that I have put into this project over the past several months, and the plans that have so far been completed, have, I am sure, exceeded the amount of work that could have been expected based on the expenses for 35 days of travel that I received in Saudi Arabia. Further, I alone have borne the expenses that have been incurred in the past nine months of work on the project, and the burden is more than I can bear any longer. I must frankly inform Your Excellency's ministry, therefore, of my economic inability to continue the project on my own, and I hope that Your Excellency's ministry will further study and consider my designs and concepts as soon as possible.

A complete set of the related designs, models, and reports will be delivered to Your Excellency's ministry personally by Lin Shih-tung, director of the Chinese Agricultural Technical Mission to the Kingdom of Saudi Arabia, for study and reference. Director Lin will also explain the plans in detail to Your Excellency and other concerned personnel of the Ministry of Agriculture and Water.

My sincere request is this: that if Your Excellency's ministry decides to go ahead with this project and carry out the designs that I have suggested, or if a decision is made to choose any part or parts of the plans for execution, Your Excellency's ministry or other concerned agency will formally engage my services or commission me to come and carry out the work myself, and will state clearly such conditions as the compensation or salary I am to be offered. The work can officially proceed after a contract has been signed. The budget that I have suggested for the project was arrived at only after careful study; but the specified amount is just an ideal to aim for and can be adjusted if necessary.

1977.3.10　楊英風—沙國農水部部長希克博士 H.E. Dr. Abdul Rahman Abdul Agig Al-Shaikh

楊英風事務所 雕塑・環境
中華民國台北市信義路4-1-68 木晶大廈
YUYU YANG & ASSOCIAT
SCULPTORS · ENVIRONMENTAL BUILDERS
CRYSTAL BUILDING 68-1-4 HSINYI ROAD, TAIPEI (TAIWAN), REPUBLIC OF CHINA TEL 7518974 CABLE U

Since I am not employed by my government, nor do I represent my government in any way, the government of the Republic of China has given me no salary or compensation of any sort in relation to this project. My government did me the honor of recommending me to Your Excellency's country for this project, but I have undertaken it on my own as a private individual; for this reason, I cannot carry the project beyond what has already been done. Further work must wait until Your Excellency's ministry or other agency employs or commissions me formally to go ahead with the job. Your Excellency's ministry will, I am sure, understand the necessity for this legal procedure.

For myself, I am full of interest and confidence in this grand and difficult project, and I have the utmost respect for the resolute nation-building spirit of Your Excellency's people. This feeling of respect is reflected in my designs, as is my high esteem for Saudi Arabia's natural environment and its people and traditions. These are the principles on which my designs are based.

There would be no greater honor for me personally, or for my country, than to have an opportunity to carry out these park development plans under the guidance of Your Excellency's ministry, and to contribute a bit of my effort toward the realization of an even better and fuller life for the people of Saudi Arabia.

I beg that Your Excellency will transmit a copy of this letter to Dr. Mohammed Saadi. I discussed these plans with Dr. Saadi during my last visit to Saudi Arabia, and was treated by him most graciously.

Your humble servant,
Yuyu Yang

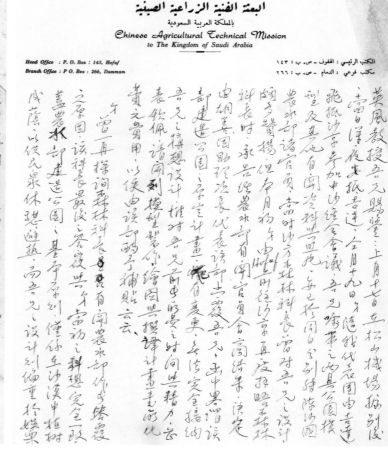

البعثة الفنية الزراعية الصينية
بالمملكة العربية السعودية
Chinese Agricultural Technical Mission
to The Kingdom of Saudi Arabia

Head Office : P. O. Box : 143, Hofuf
Branch Office : P. O. Box : 266, Dammam

1977.4.13 中華民國駐沙烏地阿拉伯農業技術團團長林世同—楊英風

Ministry of Agr. & Water
Riyadh, Saudi Arabia

وزارة الزراعة والمياه

Prof. Yuyu yang,
Crustal Building,
68-1-4 Hsinyi Road,
Taipei (Taiwan),
Republic of China

Dear Prof. Yang,

Thank you for your most gracious and informative letter.
The park designs and models completed by you for implementation
in the Ministry and various other locations are excellent and
well received.

We wish to thank you for the effort you have expended,
both physical and conceptual, without compensation in behalf of
the Kingdom of Saudi Arabia.

It is with regret that we must inform you that the work
related to this project has been suspended. Feel assured that
when this project is resumed, you will be notified.

please submit a statement of the costs and expenses
incurred in preparing and developing the plans and models
submitted to us.

Your ability and dedication are commendable.

Thank you,

Yours sincerely,

Mansur Aba Husayn
Assistant Deput. Minister for
Research and Development

K/M.

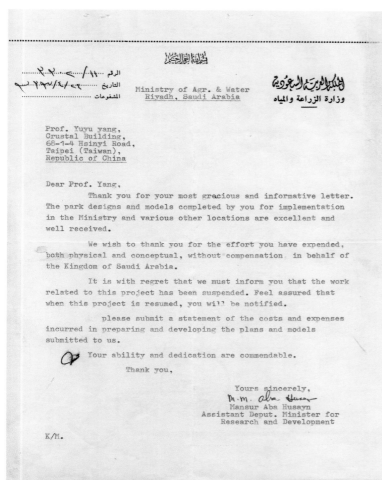

1977.4 沙國農水部助理次長 Mansur Aba Husayn（胡善因）—楊英風

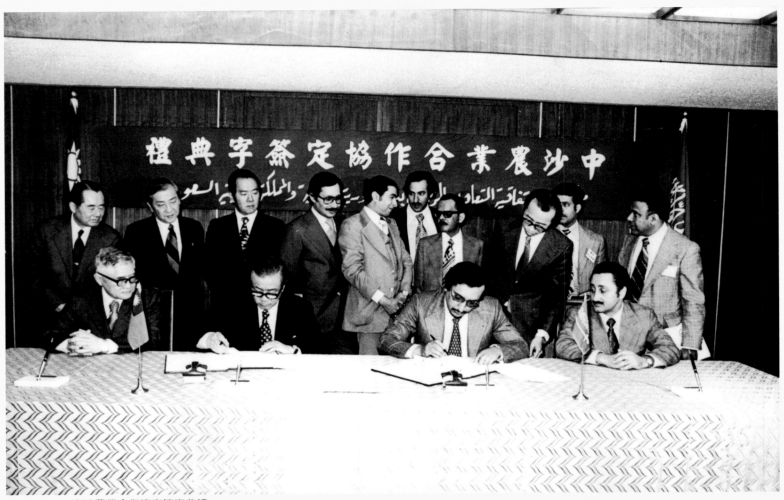

1977.2.26　中沙農業合作協定簽字典禮

1977.2.25　沙國農水部助理次長 Dr. Mansur M. Aba Husayn（胡善因）來訪楊英風事務所，詳細研究為沙國所設計的公園等設計作品

1977.2.25 沙國農水部助理次長 Dr. Mansur M. Aba Husayn（胡善因）來訪楊英風事務所，詳細研究為沙國所設計的公園等設計作品

1977.2.28　沙國農水部部長希克博士 H.E. Dr. Abdul Rahman Abdul Agig Al-Shaikh（右）於台北圓山大飯店召見看楊英風為沙國設計的公園模型、藍圖等作品

1977.2.28　沙國農水部水利局局長艾賈吉 Mr. Al-Ajaji（右）於台北圓山大飯店召見看楊英風為沙國設計的公園模型、藍圖等作品

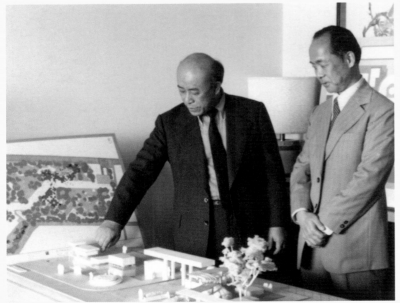

1977.2.28　沙國農水部部長希克博士 H.E. Dr. Abdul Rahman Abdul Agig Al-Shaikh 於台北圓山大飯店召見看楊英風為沙國設計的公園模型、藍圖等作品。右為駐沙國農技團團長林世同

1977.2.28　沙國農水部部長希克博士H.E. Dr. Abdul Rahman Abdul Agig Al-Shaikh 於台北圓山大飯店召見看楊英風為沙國設計的公園模型、藍圖等作品。當時之隨員有助理次長胡善因、水利局局長艾賈吉 Mr. Al-Ajaji 等六名官員與家眷

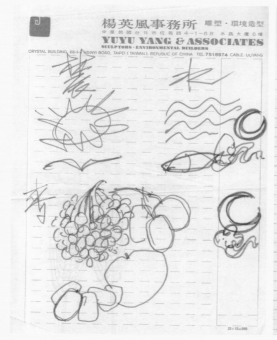
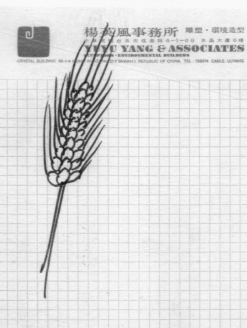

楊英風設計沙國農水部辦公大樓牆上的不銹鋼景觀雕塑所繪之草圖

（資料整理／黃瑋鈴）

◆台灣省教育廳交響樂團新建大樓浮雕與景觀設計

The relief and the lifescape design for the Symphony Orchestra of the Education Department (1977)

時間、地點：1977、南投霧峰

◆背景概述

　　1977年，楊英風承辦台灣省政府教育廳交響樂團新建大樓的演奏廳景觀設計工程，內容包含演奏廳牌樓及門庭雕塑工程等，然現今作品已損毀。*（編按）*

◆規畫構想

一、裝置環境：南投縣霧峰台灣省教育廳交響樂團新建大樓配合正面外牆（高15公尺、寬35公尺）與內廳（高5公尺、寬30公尺）之景觀所需要而設計。如附圖景觀雕塑乙式。

二、雕塑名稱：「乘著音符的翅膀飛翔」

三、主題含意：取樂音的流動、音韻的飛揚、旋律的起伏、音符的跳躍等意象，構想而成。

四、雕塑素材：鏡面不銹鋼片

五、雕塑結構：

　　1. 由19片大小不同之長方形不銹鋼片裁剪電焊組合而成之一件整體環境性景觀雕塑作品。

　　2. 每片有相同方向的切線，分三段由一角切向另一角。

　　3. 90度角與斜面的構成與變化，每一片作品都不盡相同。

　　4. 每片不銹鋼雕塑作品之間有關聯性，發展變化有起承轉合之組織性。

六、雕塑特色：

　　1. 因此19片作品的不銹鋼片，全係類同造型統一性格之彎曲及斜面變化，象徵音樂的完整性、統一性。

　　2. 每片不銹鋼作品的關連、組織、變化象徵音樂各種樂器、各種聲調、音調、情調的變化、秩序與組織性。

　　3. 鏡面不銹鋼雕塑作品依自己建築物牆與周圍樹木、花草、庭物、日夜光線等色彩景象

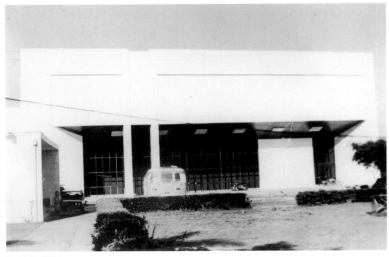

建築物照片

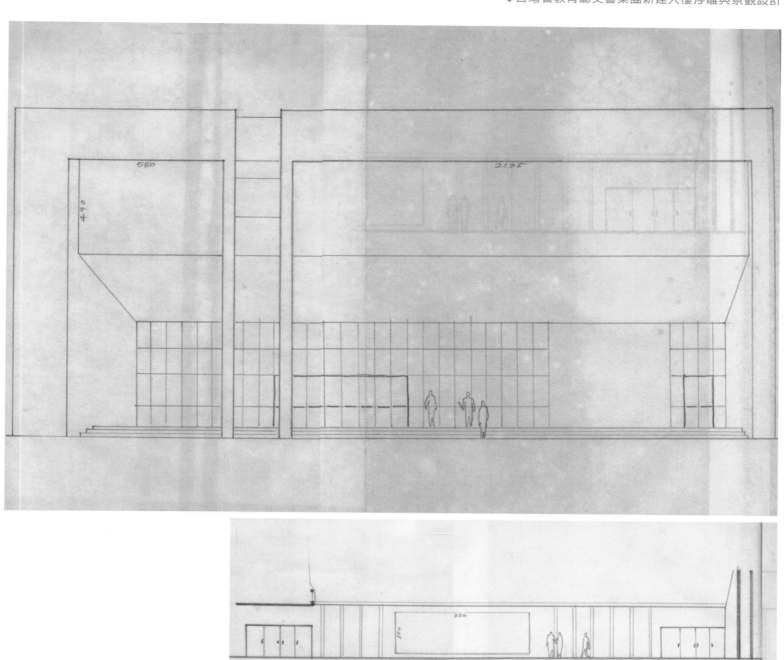

建築物現況立面透視圖

　　反射入各片作品中，形成凹凸鏡。故由不同角度與不同時間之觀賞可造成鏡內現象變
　　化萬千之有趣效果。

4. 幾何長方形，及規則的切割彎曲，跟既成建築之嚴謹的幾何線條所構成的環境背景協
　　調，與之緊密結合，並強調主題所涵蓋的意義，表達高度音樂文化環境之特性。*（以
　　上節錄自楊英風〈「乘著音符的翅膀飛翔」不銹鋼景觀雕塑美術作品及報價說明書〉1977.8.20 。）*

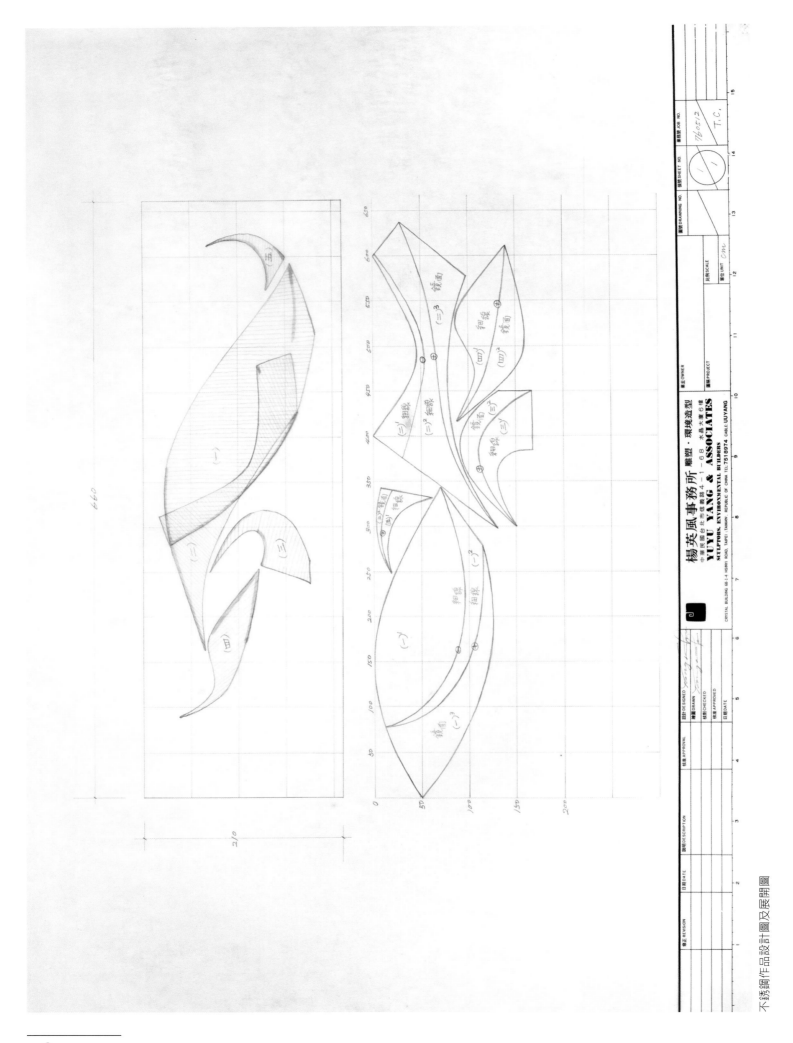

不銹鋼作品設計圖及展開圖

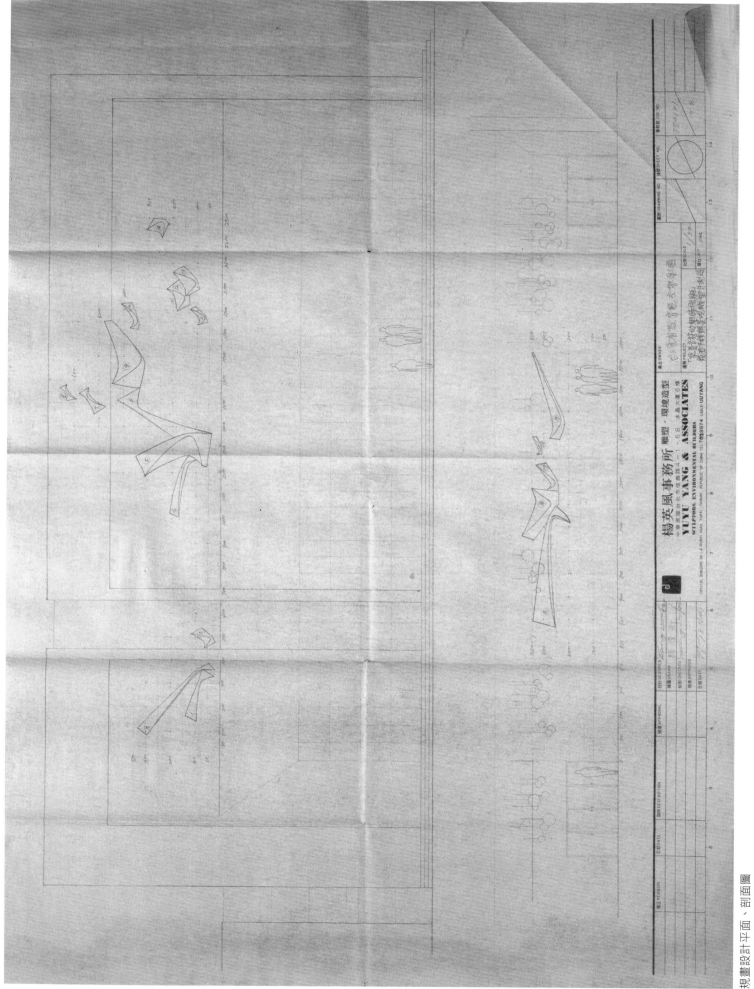

楊英風事務所 雕塑‧環境造型
YUYU YANG & ASSOCIATES
SCULPTORS. ENVIRONMENTAL BUILDERS
CRYSTAL BUILDING NB-1.4 HORN ROAD, TAIPEI, TAIWAN, REPUBLIC OF CHINA. TEL 7039974. CABLE UUYANG

規畫設計平面、剖面圖

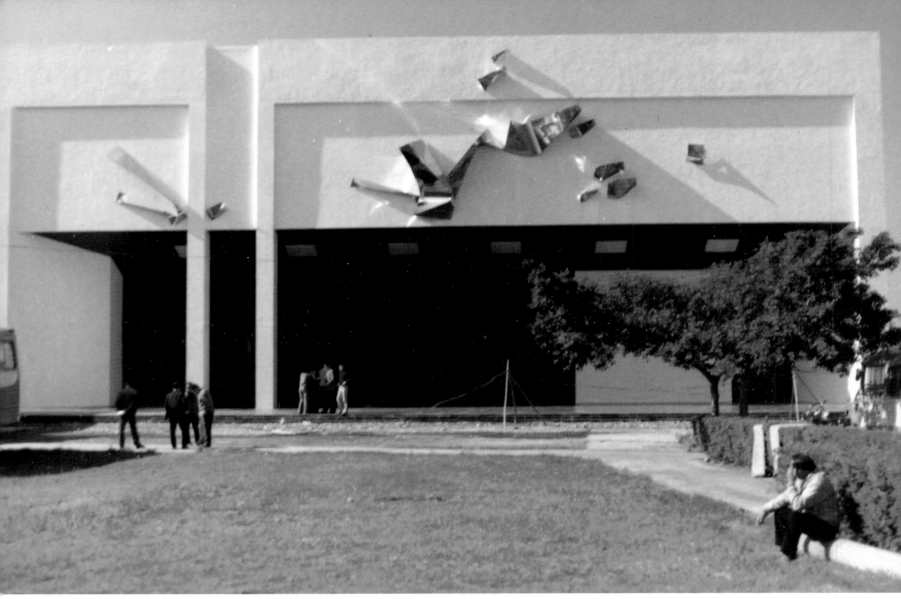

室外不銹鋼浮雕〔乘著音符的翅膀飛翔〕完成影像

1978.1.19　台灣省教育廳交響樂團團長鄧漢錦—楊英風事務所　1977.12.10　楊英風—台灣省教育廳交響樂團

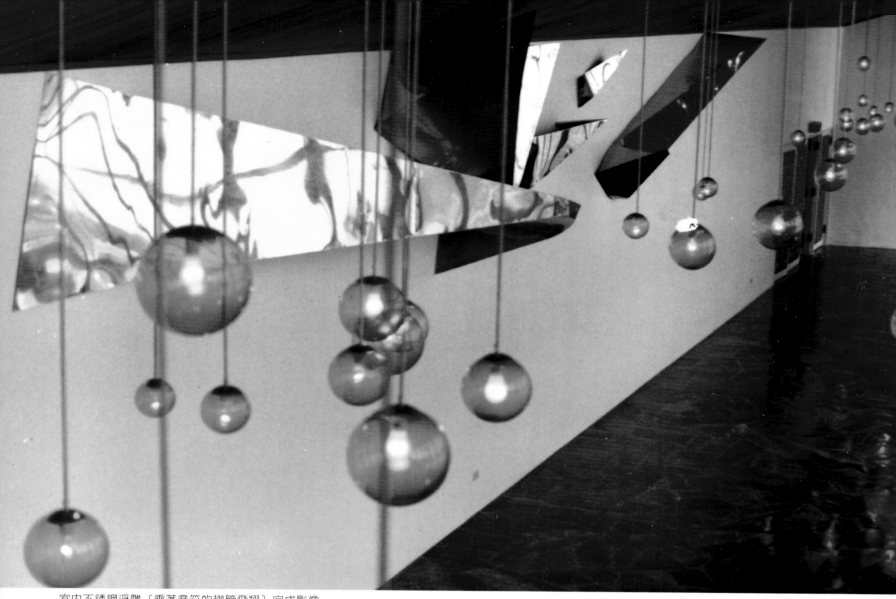

室內不銹鋼浮雕〔乘著音符的翅膀飛翔〕完成影像

工作進度表

（資料整理／關秀惠）

◆美國加州萬佛城西門暨法界大學新望藝術學院規畫設計案 *

The west entrance design for the Ten Thousand Buddhas City and the plan for the Chinwan Arts School of Dharma Realm Buddhist University, California, U.S.A. (1976-1980)

時間、地點：1976-1980、美國加州萬佛城

◆背景概述

在舊金山市由度輪法師（宣化上人）創辦的中美佛教總會因購得土地，欲在舊金山市以北之原舊金山市立療養院所在位址設立萬佛城及當時美國第一個佛教大學——法界大學。宣化上人委託楊英風進行大學城的設計規畫，並聘請楊英風為藝術學院院長，負責藝術學院的規畫、師資、招生、宣傳等相關事務。

楊英風在1976-1980年間於台、美、日各地奔走宣傳，並促成法界大學與日本富山美術工藝學校諦結姐妹校，日本富山美術工藝學校的學生可於暑假期間至萬佛城法界大學研修；亦曾為「功夫及體育學系」、「醫學院」的成立奔走盡力。在具體的規畫設計上，楊英風曾提出〈加州「萬佛城」規畫要旨〉及〈加州萬佛城『法界大學藝術學院』規畫要旨〉，亦曾針對萬佛城的西門、如來寺提出景觀規畫的藍圖和構想（因故未成），及完成〔法界大學新望藝術學院徽章〕設計。 *(編按)*

◆規畫構想

• 楊英風〈加州「萬佛城」規畫要旨〉1977.1.18，台北

「一切世間的藝術，如沒有宗教的性質，都不成為其藝術。但宗教如沒有藝術上的美境，也不成為其宗教。」

錄自弘一大師傳——

前言：

一、感謝中美佛教總會之邀請，使個人有機緣參與此「萬佛城」之偉大構畫。

二、今所提者，係根據貴會所供資料，在想像中所構畫之要旨耳，待實地考察後，方進一步詳實規畫之。

三、個人對佛教教理所知有限，然以藝術工作者對提昇「靈性世界」之一貫衷誠，謹述管見，尚祈指正為感。

名稱：「萬佛城」

目標：發揚佛教教義，達成救人救世功德，建立永久靈性基業。

基地：1.面積180甲，群山環抱，林木參天。

2.舊金山北方約100公里處之Talmage（達摩吉）。

3.屬南加州，氣候良好，經年萬里晴空。

淵源：1.原為加州州政府之精神療養院。

2.有30年之歷史，現有房舍60餘棟。

3.基本生活設備齊全，中有一完整之醫院。

目的：1.現由中美佛教總會購下，改名為「萬佛城」；擬建為世界佛教中心，佛門聖地。

2.在其中擬先創設一完整大學，名為「法界大學」，有佛學院、文理學院、藝術學

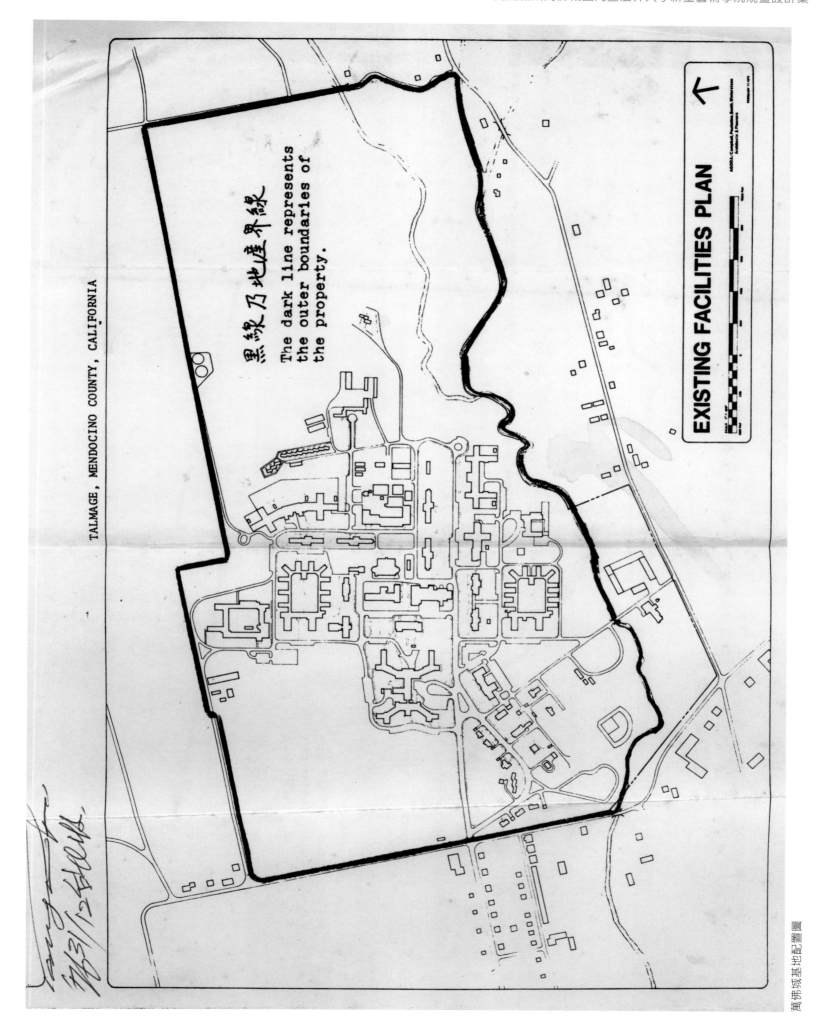

TALMAGE, MENDOCINO COUNTY, CALIFORNIA

黑線乃地產界線

The dark line represents
the outer boundaries of
the property.

EXISTING FACILITIES PLAN

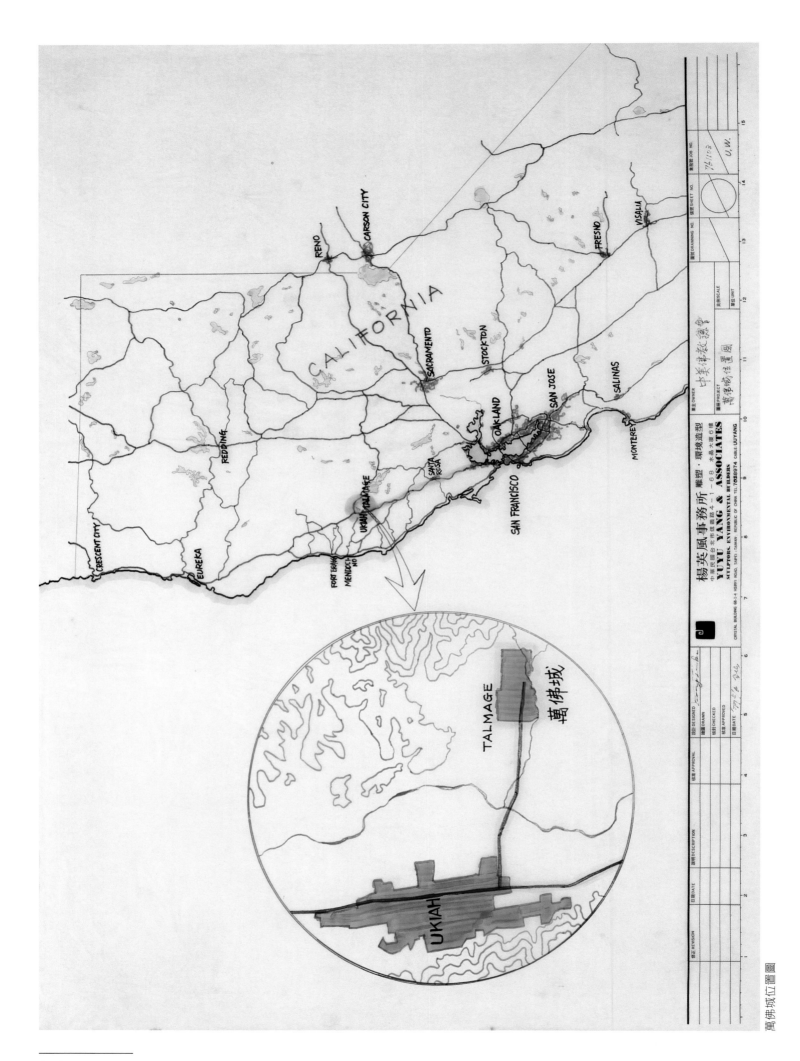

萬佛城立置圖

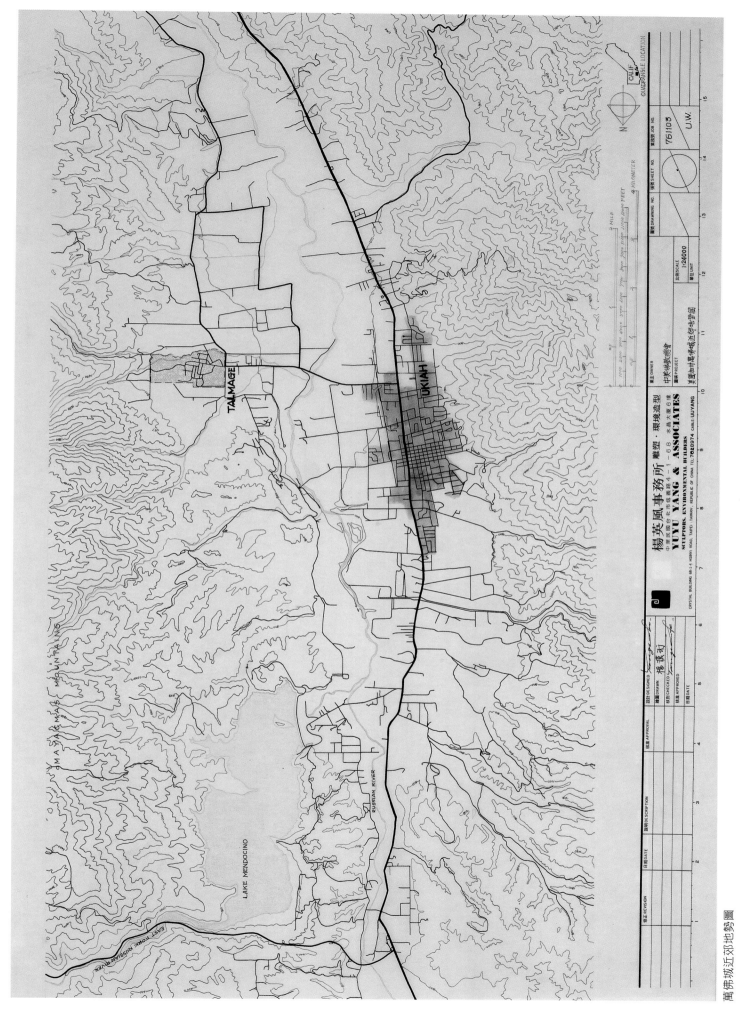

萬佛城近郊地勢圖

院。已立案，約今年二月招生。

3. 中美佛教總會現設於舊金山之金山寺，由渡輪法師主持，現有中美信徒約千餘人，（海外信徒無以數計）受戒弟子數百人，高僧女尼數十人，合為推動此偉大計畫之主要力量。

壹、 建設宗旨

一、佛教與現代美學結合，以現代美學配合佛教真理從事建設。

二、因佛教的最高境界「悟」境，即是現代美學「美」的境界。

三、佛教要發揮在「現在」與「未來」的世界中，而不僅是存在於「過去」。

貳、 建設系統——所有建設應以性質區分為兩大系統——

一、動態系統（即知性的）：為物態的教育性、展示性、說明性、活動性。即使人由觀看、觀察而「知」「得」的境界，對人而言是「入」「容」「受」的階段。

二、靜態系統（即感性的）：為脫離物態，昇入「悟」界，故是感性的境界，是「在」的境界，中亦包括修持、養性。至此境界，人是「自發的」、「創造的」階段。

「動態設施群」如——

　　佛門聖地及佛國縮影：

　　把歷來佛教聖地及佛教國；如印度、我國、日本、泰國、錫蘭等，取其精華，製成小型縮影，各別安排在各個館或各特區展示。

（一）特別強調其具有歷史意義者，及有價值之佛教古蹟。

（二）注重其個別特質及表現成就。（各宗派、各國、各地）

（三）如此，透過參觀，如親臨周遊各佛境，關於佛教源流、歷史、傳播、各地各派之特色，可獲得清晰概念。

（四）由於了解及接近，而對各佛國佛地發生親切感，減少排斥心理，進而互相比較觀摩。

（五）此外，從宗教的發展，亦可了解環境、歷史、民族之不同產生的結果亦不同，使人知道應該關心生活環境的問題。

　　展示的安排——

（一）每個佛國佛地先有一個室，再擴為一個館，再擴為一個區。由室內到室外。

（二）實物、圖片、圖表、圖書、電影、幻燈、模型等配合展示。包括古蹟文物，佛像之復原及仿製的展示。

　　陳列的方法——

（一）陳列室要像美術館，燈光、櫃檯、色調、音響均要設計。

（二）陳列之物件應給予隆重的位置，特殊的關照，如美術品的陳列處理。觀眾參觀亦當如看美術品的心情。

（三）如是方可提高展示品的價值，方可見展示的重要性。

（四）為了豐富陳列品，古董法器，佛物的收購，蒐集應提早開始。

（五）資料必要時可放大陳列。

「靜態設施群」如——

　　禪堂、佛堂、律堂、道場等：

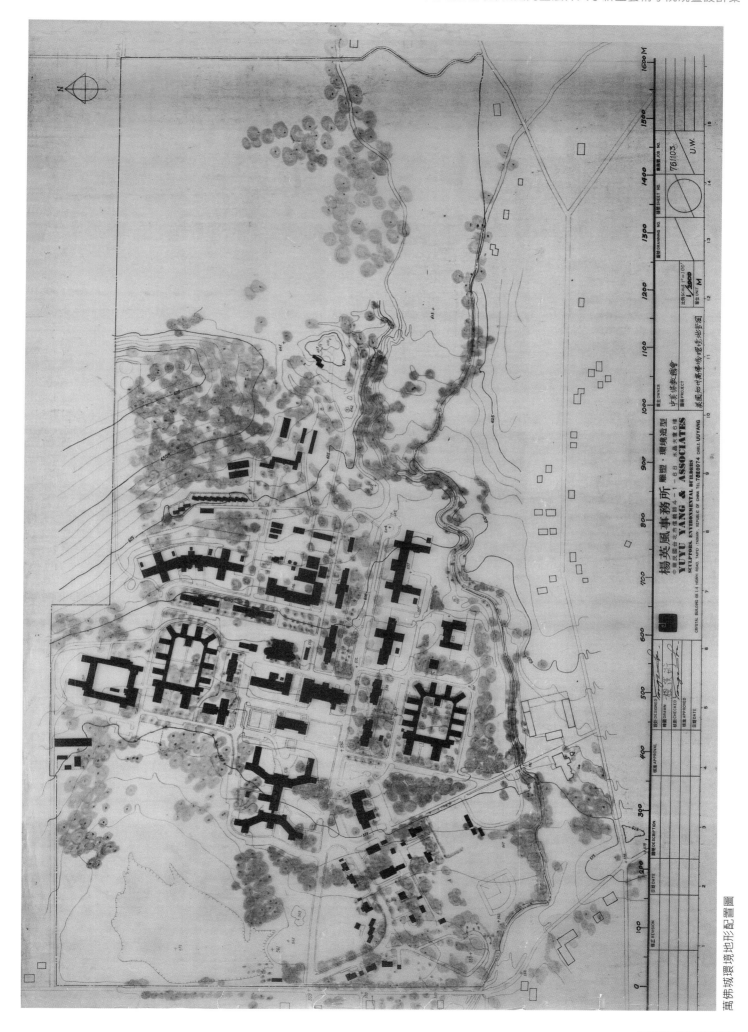

萬佛城環境地形配置圖

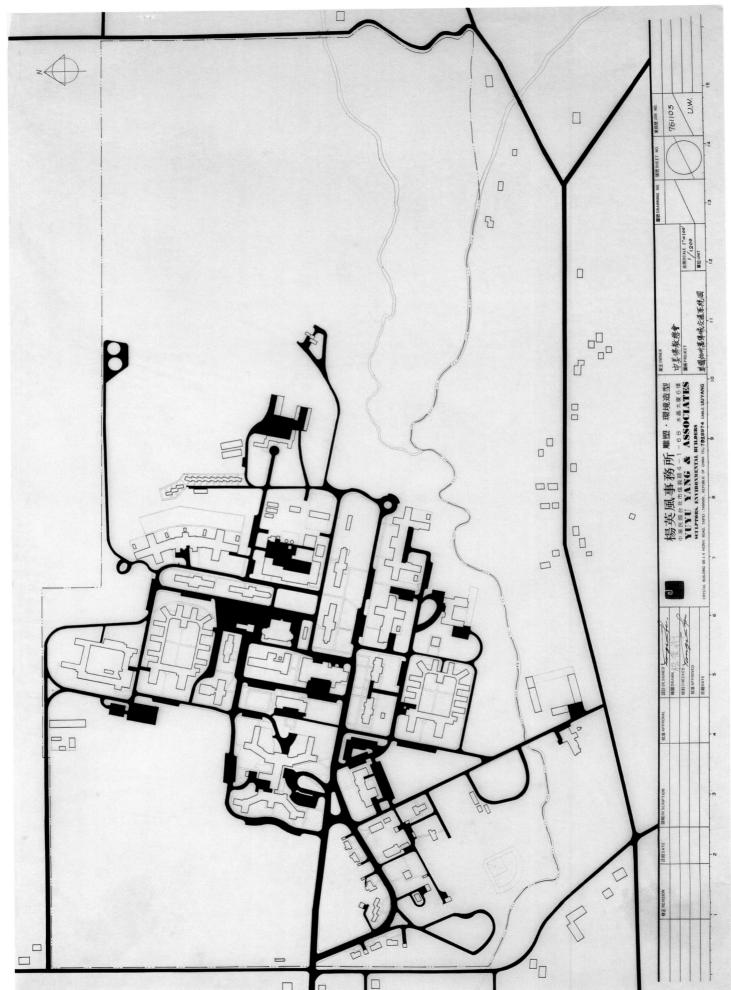

萬佛城交通系統圖

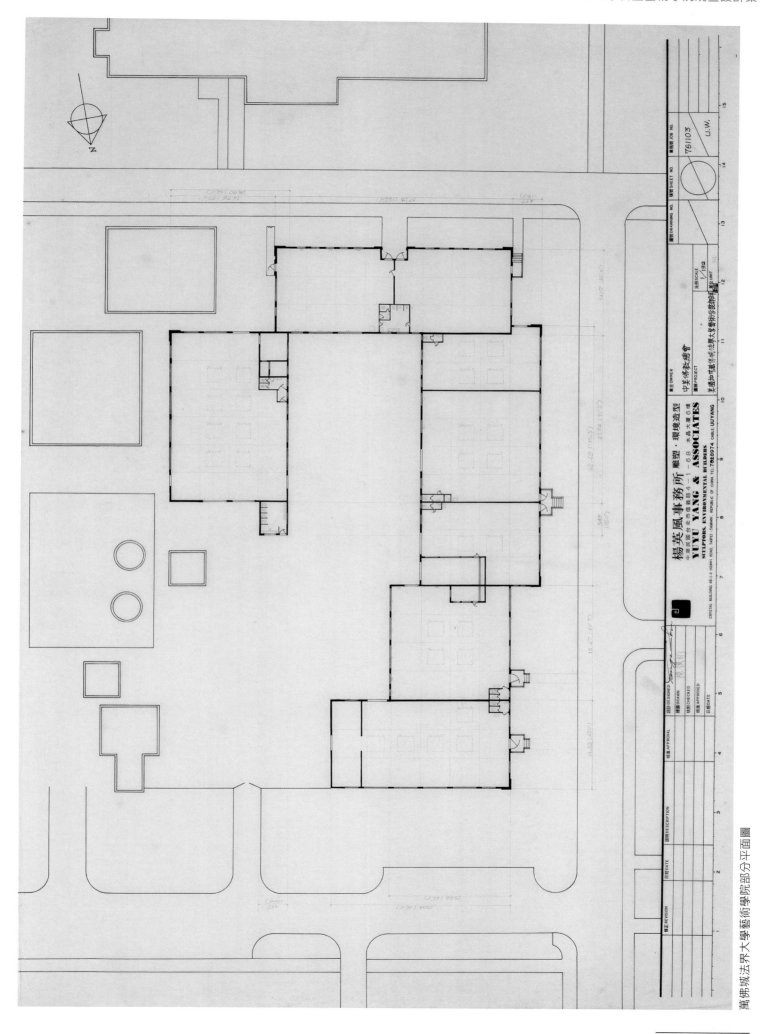

楊英風事務所・雕塑・環境造型
YUYU YANG & ASSOCIATES
SCULPTORS. ENVIRONMENTAL BUILDERS

萬佛城法界大學藝術學院部分平面圖

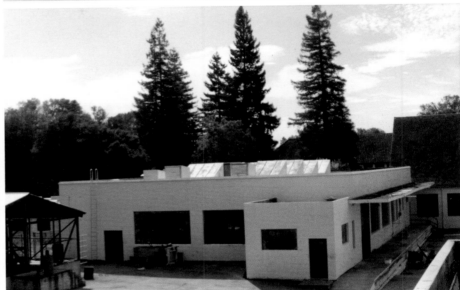

基地照片　法界大學藝術學院校舍

為修身養性，參悟佛理之設置，在空間上宜講求——

（一）自然的環境和建設完全與動態設施方面不同。

（二）盡量去掉裝飾性，虛假的存在。

（三）尋找全域環境中最重要的部分來建設。

（四）是絕對的忘我與自然的回歸。

（五）建設物或許是隱藏在樹林中的，不易看見，使人一到便很自然的進入清淨無為，
　　　參悟萬物的境界。

（六）依據各宗派之特色來建置空間。

（七）必要時在重點處做一些特殊的設施，導引不同層次的人進入「修」「悟」的境界。
　　　並且使每一層次的人在靈性上都有發揮，昇華的機會，都有獨到的境界可以體
　　　會、發現。

（八）有時最好是空無一物的大自然，不會擾亂五官的感覺才能達到緊閉六門的境界。
　　　這是用環境來使人超脫忘我。

（九）在生活中有關的設置，用俱、工具、用品、物件，等，都盡量求其簡鍊、單純、
　　　樸素（雖然材料是新的）。

基地照片　法界大學藝術學院校舍

（十）這樣的要旨就是與現代美學同一道脈，美與宗教合一的境界就是在此出現。現代
　　美學的運用，其實就是宗教的境界。（尤其是佛教，講究純一，超然於物態之
　　上，參悟自然之理，去蕪存菁等，都是現代美學的原理）尤其是在美國的環境
　　中，有高度精密的工業技術和美術修養，製作的能力其實也是可以達到宗教的境
　　界。所以我強調「美與宗教結合」是目前推展教義唯一的路徑，因為這才與時代
　　性配合，與地區（美國）的習慣吻合。關於這一點，也許一時無法在此詳細說
　　明，請待留與諸君見面時再進一步研討。
　　附註：所有建築物應是由動態設施群漸進為靜態設施群，也就是由淺入深的境
　　界，比較合乎人的習性，亦較容易瞭解。萬佛城雖有動態的設施，但決非某某樂
　　園式的五花八門，瞬息萬變的「動」。嚴格說來，萬佛城整體的感覺還是靜態
　　的；在靜中體驗更微妙的宇宙之「變動」。

參、　其他原則

一、現有建築物部分保留──

　　卅年歷史之建築物，不一定要全部改變，適度的予以保留亦可作為歷史紀錄的一部份。

基地照片 法界大學佛學院

但有些建築需要再予以簡化，使之更為清淨單純。必要時也用色調來統一，形狀則維持現狀。

二、景觀及建築物的整理——

綜合所有佛地佛國的特點，最後要建立成為自己的風格與特點，造成別的地區所沒有的氣氛，所以「萬佛城」並非「集合」而已，應有「創造」。再者，要遵從當地環境的條件，並運用大自然的力量與當地人民的生活合一，促成大自然與人民生活結合的建設。不要把台灣或唐人街的做法搬進去，要根據現有的環境與自然「再生」。

三、環境、生活、人與自然——

人在這個環境中生活，並觀察大自然與自然調和，然後產生幻覺，而後產生創造；創造自己生活的樂趣和人生的信心，這才具有未來的意義。這也是國際性的路線和目標。

四、自然的法門——

宗教是帶人回到自然法門，佛教尤其更具這種力量，所以「萬佛城」也應該是回歸自然的法門。讓人們通過這裡與自然合一，脫俗超塵，遊於萬物之上。

五、減低公害——

宗教的目的係減低靈性公害（當然也包括實際上的公害——環境公害），因其追求人性及人性的昇華。今日的科技如果在人性的範圍中發展就不會造成公害，所以靈性可以消滅公害。

六、 寬大為懷，包羅萬宗——

除了佛教以外，世界各地對「神」的宗教性研究，和反宗教性的研究，也希望包羅在
此地從事。如馬雅人對太陽神崇拜的研究等。我們亦設有研究所，收集這方面的資料、
論述供人參考研讀。如此，佛教以外的人士也會進來研究。不排斥而寬宏大量，才能
建立學術地位。其實，每一宗教依據其立場均有存在的理由，也讓人們站在各宗教立
場去研究，比較種種問題。從另方面講，由於彼此的互辯論互推究，各人所追求的真
理愈形堅實明顯。繼而發現彼此互通或互相影響之處，認識了自己的價值，也認識了
別人的價值。總之，要經得起考驗，才有世界性的意義，作為世界佛教中心就名實相
稱了。

七、 男女老幼的境界不同，在各種設施中，型態上、規模上宜略予區別，使其適當的了解
以及接受。譬如兒童看大人的東西或大人看兒童的東西都不合適。應用不同的方式引
導其走進來。

八、 不偏不倚、公正公平——

在資料的收集與整理方面，儘量做到不偏不倚公正公平。包容各宗各派，將其發展沿
革影響，予以系統化整理，把縱橫體系做清楚。如此一看，即可知自己的信仰屬於哪
一派哪一支，任何人都可以在這裡找到屬於自己信仰方面的資料。而且也能看到別宗
教的概況，和彼此間的關係、影響。如此各人不至於固執認定自己的信仰就是最好的，
因為他也能看到別人好的一面。萬佛城包容一切的主題即可達成。

九、 關於佛像的建立——

希望在最高境界的地區不立佛像，環境保持絕對的空靈狀態，才能把人帶進「化境」。
讓人們在自己的生活中豎立起自己的佛像，在心靈中創造自己的佛像。要信徒自己生
出來的佛像才是他們自己永久的神，「像」已不是像，而是活活的信仰。我認為佛的
真理係在發現宇宙的生命力量。西方近代注重科技、迷信機械，把人類基本的機能活
動代替了，剝奪了人的人性，如是，人就看不見宇宙的生命力量，自己更無法完成宇
宙給予的生命力之發揮。佛是導引追求靈性的世界，也是恢復人性的世界，讓我們在
發現宇宙的生息至理。宇宙生命就是佛，所以雖然看不見一尊佛像，看見了宇宙的生
命，就等於看見千萬尊佛像。佛像不一定在廟裡，然一定是在大自然的生命中。

十、 關於佛像的塑製——

在某些地點佛像還是必要立的，為教育、為紀念、為敬拜等，故然塑製佛像先從模倣
開始，而非自己新創佛像。譬如仿大同雲崗雲曜法師所刻的五尊大佛像，該像有其高
妙深遠的境界，非今日之人所能做出者，故如仿塑立出，讓遊客信徒參拜，也多少體
會到其獨有的氣氛。模倣之前要經過慎重選擇，選歷代各地最具有意義，最具有代表
性者。而雕塑家在模擬的工作中要修養身性，把雕塑室當做道場，精神貫注，進入其
中境界。要有與出家人一樣的心志去磨練，去工作才能完成好作品。

十一、 建金山寺——

在全域擇最適當、最幽靜的地區建金山寺，是修身養性的總部，崇拜敬禮的中心，
是行政傳播的中樞。此乃正式的金山主寺，而市中心之金山寺可作為聯絡中心或分
寺。

十二、 金木水土火雕塑造型物——

以中國五行金、木、水、火、土五種物質基本元素的代表做主題做成雕塑造型物，

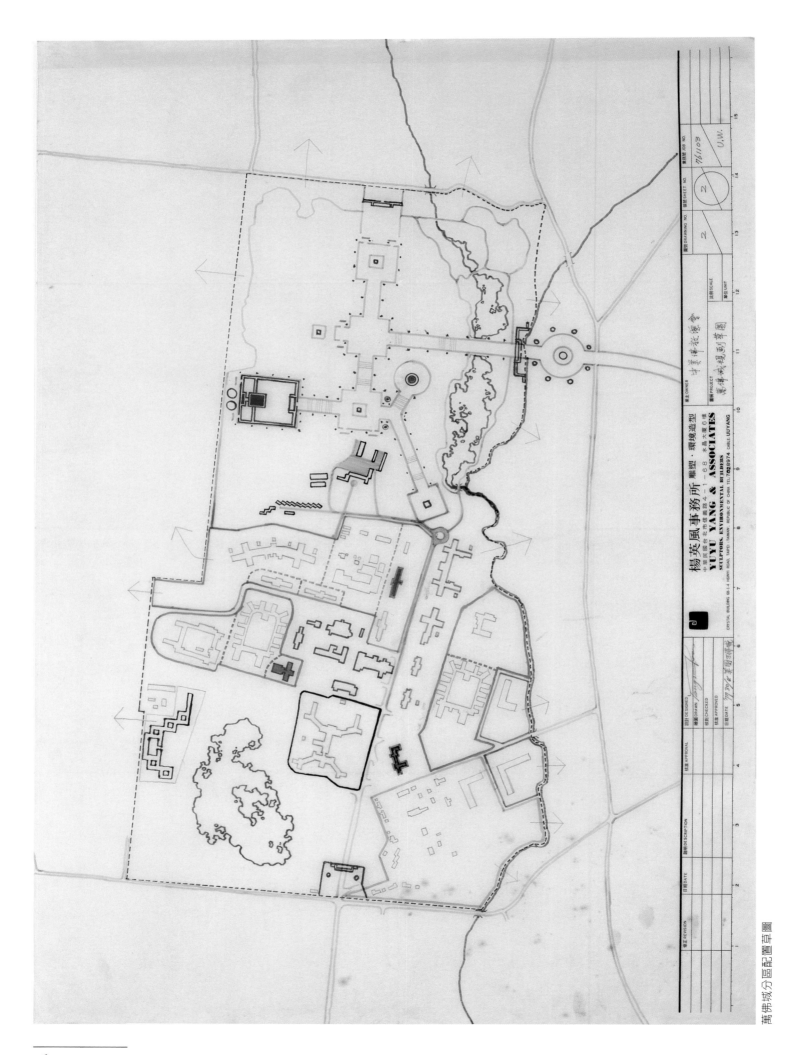

楊英風事務所・雕塑・環境造型
YUYU YANG & ASSOCIATES
SCULPTORS, ENVIRONMENTAL BUILDERS

萬佛城分區配置草圖

164

佈置在環境中，作為一種境界的導引或者氣氛的象徵。這五種元素是自然五大性質的代表，可以導引人歸回自然。並且，以美國高度精密的科技和優秀的材料，來從事塑製，相信可以做到很純一的境界，既是佛教的境界，又是美術的境界。

十三、音響設備的運用——

音響的運用在此地是很重要的，因為它無形無質，但是可以造成氣氛，在空無一物中，又若有所「物」。如播放林間鳥叫，海潮聲，流水聲，（或人們可以自由選播）讓人彷彿置身於大自然，回到大自然。

十四、心靈學研究所——

創設心靈學研究所，透視心靈力量把活動研究、實驗紀錄、做成報告、證實靈界的活動，靈性的存在等。

十五、國際雕塑公園——

找一個恰當的地區設立國際雕塑公園。把現代最好的雕塑家請來，在當地生活、研究、享受自然的氣氛，追求美的最高境界，做出純美的作品。這種作品就是發揮靈性的作品，可與宗教中純一無礙的境界結合。（有靈性的作品就是現代藝術家所追求的路線）另一方法：把古代佛像跟現代美術品不斷想像結合而做出新的藝術品，而其中又有佛的真理。如此，佛教就可以發揚到現在以至於未來。個人以為這是世界性的路線，追尋佛理人理的路線。

十六、傳播媒體需要設計——

舉凡對內對外的傳播工具如書冊、畫冊、名信片、雜誌、幻燈片、信紙信封等都需要統一設計，力求簡單純樸去掉裝飾性。

• 楊英風〈加州萬佛城『法界大學藝術學院』規畫要旨〉1977.4.5，台北
一九七七年四月五日赴美行前於台北

前言：

　　『萬佛城』之法界大學有藝術學院的設立，實堪稱偉大而撼人心弦的鉅獻。蓋因藝術與宗教關係甚為密切。又其至理原溯自同源。自古以來，無論中外，『宗教』與『藝術』之結合，均造成文化、藝術上輝煌的史蹟，成為人類精神文明的瑰寶。

　　如西方文藝復興時期的美術與基督教的結合，（大師如米開蘭基羅者）產生藝術上燦爛的大推動。無數的劃時代性傑作誕生了，亦造成了宗教的『人性化』、『普及化』，而深植入民眾的生活中去。談到西方的文化，『宗教』與『藝術』的結合，是其發展的主幹。宗教與藝術互增光輝，互襯精義。

　　而在中國，中國的美術史，特別是雕塑史的部份，乃不出佛教美術的範疇。佛教成為中國人生活中的一部份，其教義亦重大的影響到中國人的藝術觀與人生觀；使之崇尚自然，追求天人合一的境界。而在藝術家而言，其以宗教家的精神，獻身於一個理想，不計名利，把自己化入『眾生』，創造無數文物、藝術品，結果自己不存在了，而文化卻一代比一代更豐富的傳延下來。

　　然而，當今之世，美術或其他藝術，不論中西，都『獨立化』的漸漸脫離了宗教的形式與精神，而藝術家亦就不復有宗教家的那種奉獻犧牲的志職。藝術就愈走愈偏狹，愈脫離群性而陷入個人內心極偏僻的角落，專注於個人一點小自我的表現與滿足，而遺忘了『大我』

的完整性創造的參與。

所以，聞知法界大學的設立藝術學院，是十分令人振奮的創舉。讓我們重新產生一個希望；乃是在這樣一個宗教性的學院中，以宗教的感動力，重新塑立藝術的精神，重新堅定藝術家的本質，以專精無慾的心志追求『美』，而這樣的『美』的境界亦就是佛教的至境。如此的藝術才真正有益於世道人心的滌淨，助人在剎那間參悟永恆。

而在另一方面，佛教的傳揚，大義的覺悟可以借藝術為媒介，深入民間生活與群眾真正結合。

因此，不論站在藝術立場或宗教立場，此學院的設立都是必要而明智的，可寄予廣大深遠的期望的。

故，在此舉出一些個人對於設立此學院的構思，就教於諸位先輩。

藝術學院的基本精神：

（一）入學的學生，不必限定其宗教信仰必為佛教。其他的宗教信仰者，或無宗教信仰者，只要其有志趣入學，都一概容受。因為學院整體的環境是佛教莊嚴的氛圍所點化形成的生活環境，在此，隨時隨地可以充分的體會到宗教性與藝術性的緊密結合。一個非佛教徒，在此環境中，其心性自然而然會有所變化，而在不知不覺中接受陶冶。有此度量，才能『度化』真正有能力的藝術工作者，發揮所長，有益眾生。當今，在所有的宗教中，誰能打開這個『門限』，誰就成為進步合時代的宗教，而為廣大的信者所繫所盼。

在美國這個十分尊重自由與人權的國家中，設立一個宗教性但不限定信仰的藝術學院，有自由研究學術的風氣，是有特殊意義的，與有必要的。因為這樣便符合了美國自然環境的氣勢『寬大為懷』的性格，也符合了美國的自由平等的立國精神。彼此互相尊重各自的人文歷史文化背景，實為合於『天時、地利、人和』的原則。不執著於某種規範而自成規範。如此，佛教在美國必能迅速傳揚，發展為與美國精神結合的佛教，而成為世界佛教聖地的願望是可實現的。有朝一日對西方文化將產生莫大的影響。

（二）在這個藝術學院中，沒有排外的意念，而能與其他宗教和睦相處，進而慢慢會同化之、結合之。有此度量，佛教就比其他宗教容易『入門』，而逐漸可發展為世界性的宗教。而且，禪宗的思想：無言的教化，不立文字，以心傳心，亦是一種最徹底的與自然神會，以靈感交往，亦與萬物相應。此終將發展成為世界的，國際間的思想主流。站在美國的立場看，這完全是美學上的最高境界。今天的時代，美學應該抓住這個與自然結合的重點，把人與人的劃分打破，去投入一個不著於任何『色相』的自然，這亦是佛理的重點。

（三）我相信研究美術原不可能脫離宗教精神，而此藝術學院，恰好能豎立宗教精神，加強為『大我』犧牲的熱忱的訓練。如此很容易讓學生了解這方面的重要性。學生出校門就自然有宗教的素行，不但對藝壇有所影響，而且也必定把其思想投射在日常生活中。

藝術學院的環境處理：

本藝術學院的校園景觀處理，大致上可從二個方面著手。

（一）外圍的環境整理──

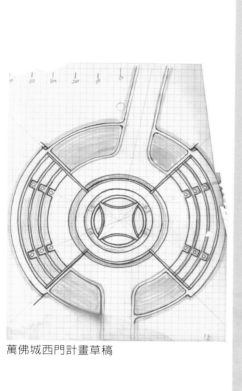

萬佛城西門計畫草稿

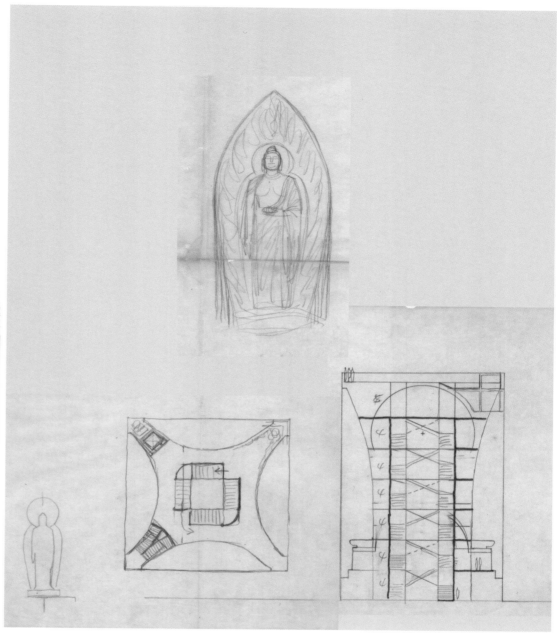

西門平面、立剖面圖及佛像等草稿

學院外圍環境，其實就是萬佛城的整體大環境，萬佛城的一切設施其實就是藝術學院本身理念的延伸與發揮所具現的環境。在這大環境包容的小環境中，學院內與學院外的環境是一體的，是同一個系統的，其整理的方式當然亦是一致的。同樣的單純和有規律。而且藝術學院的理論可以在外圍的大環境實現——推展實際的建設，是為『建教合一』。所以進行萬佛城的建設，也等於在推動學校的目標與學院的精神。學院與萬佛城實為一體相輔相成的。關於這方面環境建設，當訓練一批專業人才，悉心研究，從事統一性的協助建設。

（二）內在的環境整理——

學院本身一切設施、材料、工具、機件等，應力求單純樸素，不裝修、不造假、坦誠、實在。而現有自然環境的整理，從關心整體到每個角落都善加利用，不單是為工作，有時亦是為氣氛的造成，此景觀氣氛的塑造可加強環境中靈性境界的拓建。

在景觀方面引導人們與自然親近，強調人與自然的可親性，但在不著痕跡的情形造成，人工的設施最後還是回到自然的位置。所有的設施和變動最後還是歸屬於自然。

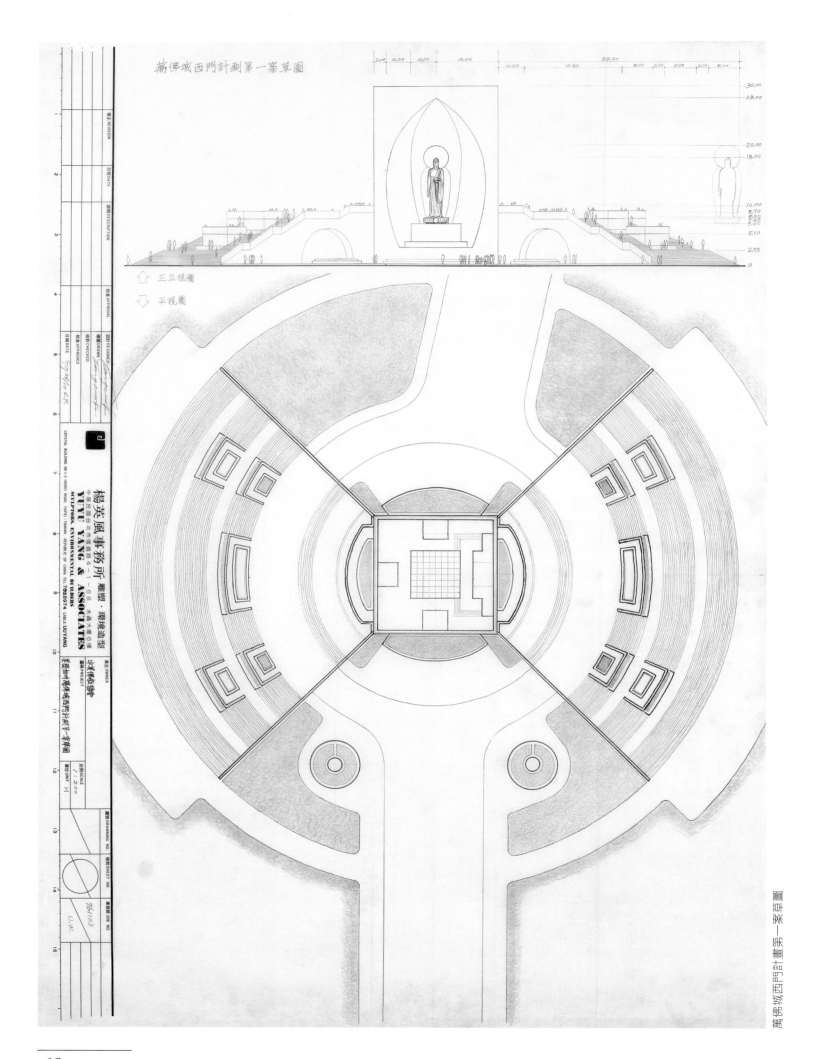

萬佛城西門計劃第一案草圖

正立視圖

平視圖

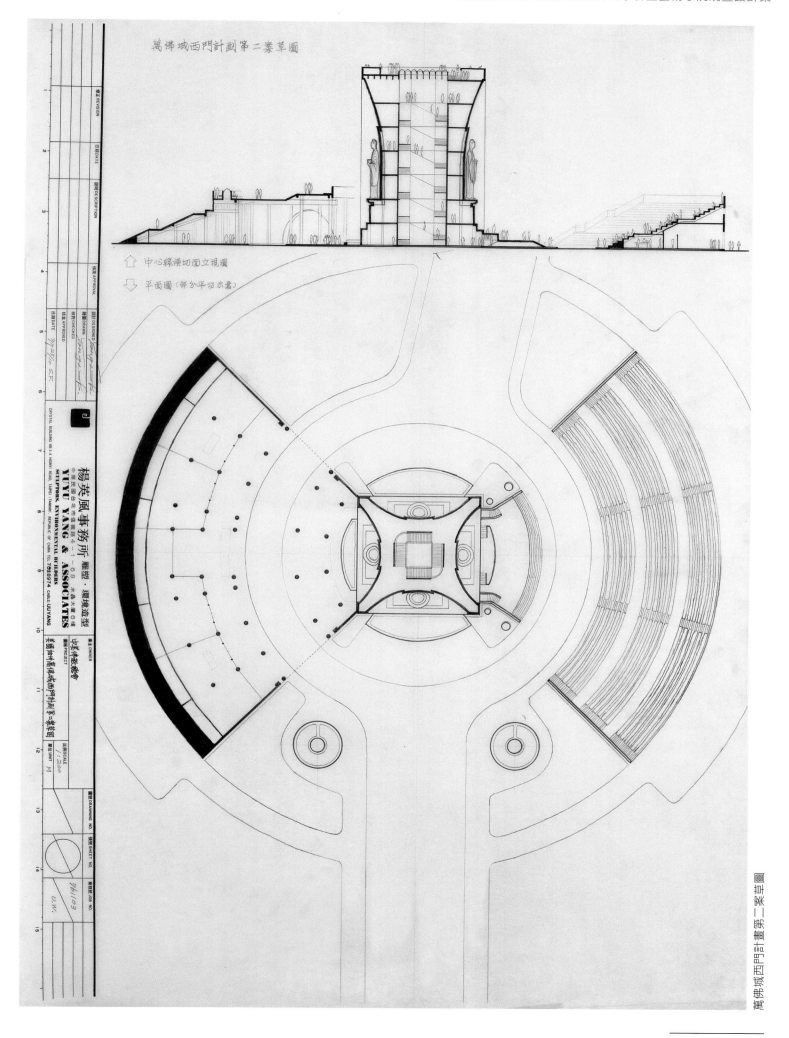

萬佛城西門計劃第二案草圖

⬆ 中心線橫切面立面視圖

⬇ 平面圖（部分平切示意）

不誇示所花的財力造成壯大的『門面』，也許花錢很多但看不出來，卻以平實的面目出現。

材料的特性，讓它充分顯露出來，這也是美學的基本原理。

如此形質的環境，將使生活造成一個樸素的典型。

藝術學院的生活：

（一）師生共同住校，形成一個大家庭。課內、課外師生之間可以隨時隨地互相研究，增進知識、技巧與情感。同時也把萬佛城當作一個大家庭，每人有責任去愛護它，為它工作，為它犧牲。

（二）師生之間，學生之間，協力合作研究所有問題，關心所有問題，在一個統一的觀念與目標下，大家通力合作各展所長。在專門性、專業性的訓練中，也要重視彼此之間的配合。於集體工作的訓練中，學習尊重別人，不標榜個人英雄主義。

（三）在此校園生活中，表達出一種和睦相處，互助互愛的生活本質，純樸實在，與社會一般風俗大不相同。使外來參觀者有所感觸，進而學習、模倣。如此便可發揮具體的力量傳揚佛理。

國際性展示空間的設立：

在學院中應有一個國際性的展示空間，也就是藝術學院中自己的藝術館。收羅世界各地的美術品。一方面也可以舉辦國際性的展覽會，邀請各地藝術家參展，推展藝術活動、文化的交流。

藝術之家的設立：

這是藝術家或外賓的接待所，供他們短期或長期的居住和工作。有工場、工具、材料的供應。讓他們在這個環境中有所體驗，而工作、創作藝術品。如此，可以互相觀摩，增進藝能。有此設備國際間的藝事交流就很容易。

科系的劃分：（此為大致的劃分，詳細者俟考察後研定）

個人依志趣、能力，選擇適合自己的科系。但並非個人專修的以外什麼都不接觸，所以有共同科目是必須學習的如──

（一）人體環境學：有關個人身體者如人體工學、服飾學、儀態學等。

（二）生活環境學：有關室內室外生活空間者。

（三）自然環境學：有關國土、公園、都市者。

因為『環境學』與美術的關係不可分離。

個別科系：

（一）生活藝術系：研究新生活文化，改善風俗習慣，因此系與宗教關係甚密切，對後世人生目標之把握指出途徑。

（二）環境美術系──分為室內、建築、社區、景觀等設計分組，此系甚為重要，可以直接有幫助『萬佛城』環境的建設。

（三）繪畫系──分為中國繪畫、水彩、油畫、版畫等組別。

（四）攝影系──包括電影、視聽基本常識及專業攝影學。

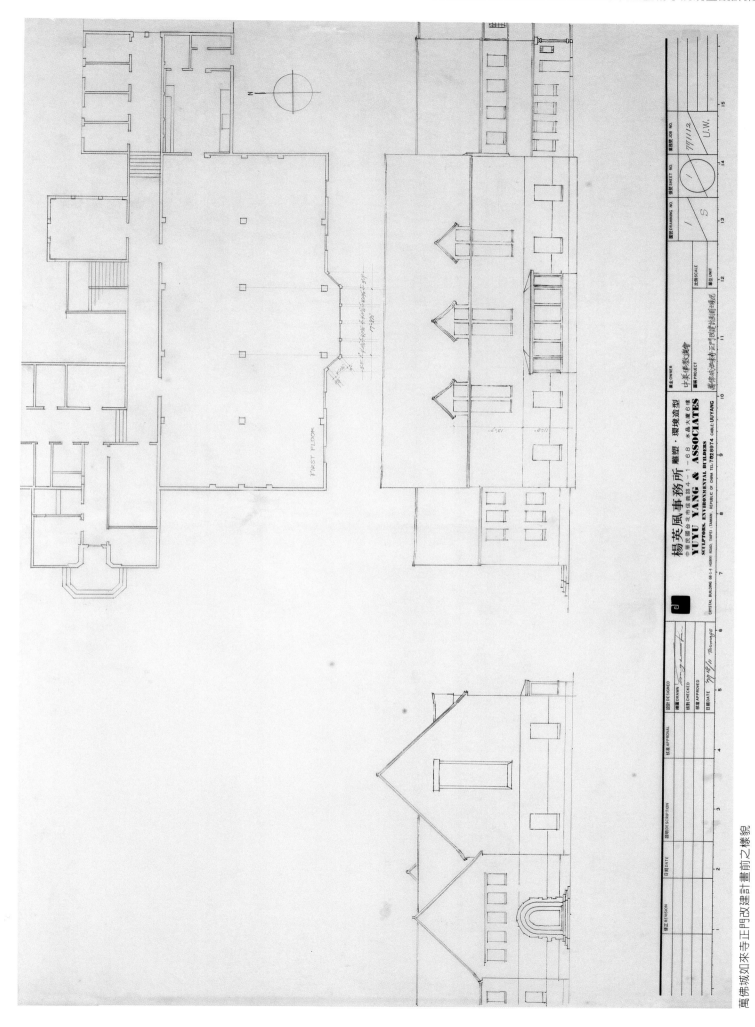

萬佛城如來寺正門改建計畫前之樣貌

FIRST FLOOR

楊英風事務所・雕塑・環境造型
YUYU YANG & ASSOCIATES
中華民國台北市信義路4-1-68 水晶大廈6樓
SCULPTORS, ENVIRONMENTAL BUILDERS
CRYSTAL BUILDING 68-1-4 HSINYI ROAD, TAIPEI, TAIWAN, REPUBLIC OF CHINA TEL:7028974 CABLE: UUYANG

業主 OWNER 中美修禪護會
工程名稱 PROJECT 萬佛城如來寺正門改建計畫規畫現況

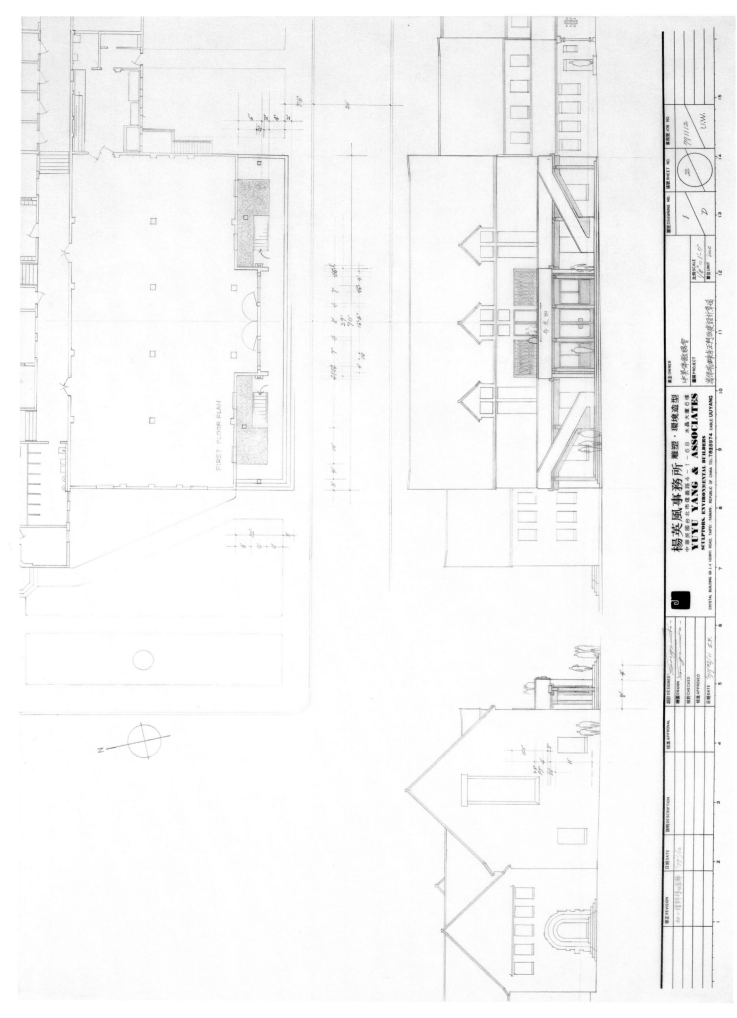

FIRST FLOOR PLAN

楊英風事務所 雕塑・環境造型
中華民國台北市信義路四段4-1-68 水晶大廈6樓
YUYU YANG & ASSOCIATES
SCULPTORS, ENVIRONMENTAL BUILDERS
CRYSTAL BUILDING 68-1-4 HERNYI ROAD, TAIPEI, TAIWAN, REPUBLIC OF CHINA TEL 7628974 CABLE: UUYANG

萬佛城如來寺正門改建設計草圖

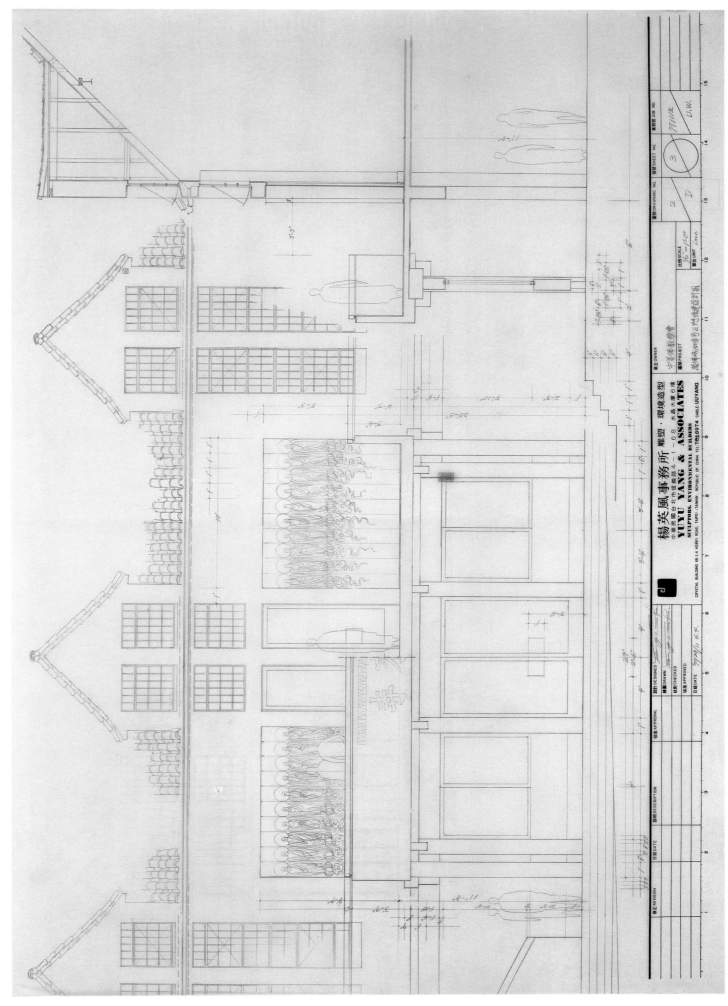

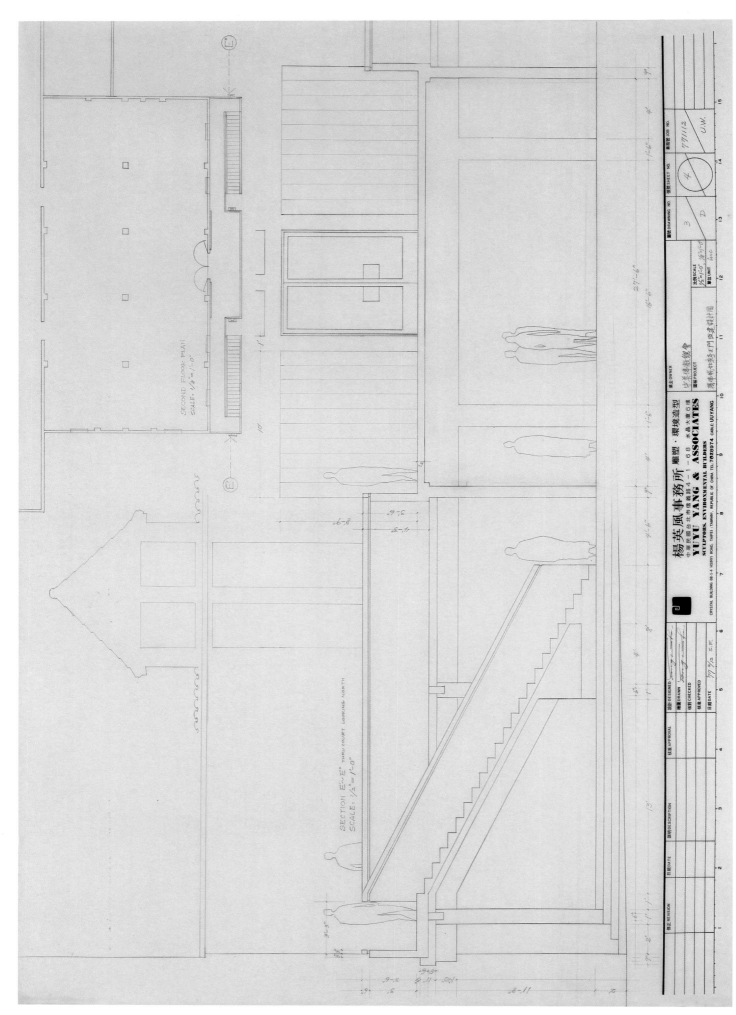

萬佛城如來寺正門改建設計圖

（五）光體美學──研究光學與美學的關係，為新的科技專業學。

（六）雕塑系──分為泥塑、木雕、石雕、金屬、塑膠、其他等組別。

（七）工藝系──包括陶瓷等其他分組。

（八）園藝系──對環境建設很重要。

其他選修科目：音樂、文學、哲學、戲劇等。

　　以上，為赴萬佛城行前之簡單構想聊備參考，詳細的規畫當俟實際察考該地及藝術學院的整體環境之後，始作確實的提案。

• 楊英風〈美國加州法界大學藝術學院簡介〉 1977.9.15

校名：法界大學（Dharma Realm Buddhist University）

校長：度輪宣化禪師（The Venerable Tripitaka Master Hsuan Hua）

院名：藝術學院（The School of Creative and Design Arts）

院長：楊英風（Yuyu Yang）

校址：美國加州達摩鎮萬佛城（City of The Ten Thousand Buddhas, Box 217,Talmage, California 95481,U.S.A.）

通訊處：美國加州達摩鎮，郵箱二一七號（Box 217,talmage California 95481 U.S.A）

法界大學藝術學院的設立：

　　本藝術學院屬於法界大學，為該大學三學院之一。（其他是佛學院── The School of The Hsu Yun School of Buddhist Studies，文理學院── The School of Letters and Science）

　　法界大學設於萬佛城內，是西方第一所佛教大學，由中美佛教總會於一九七六年九月二十三日奉美國加州教育部核准創設，是美國一所正式大學，可頒授文學助理、文學士、佛學士、文學碩士、佛學碩士、哲學博士、佛學博士等學位。

法界大學藝術學院的環境：

一‧自然環境：

　　1 位置：　法大藝術學院於萬佛城內，萬佛城在舊金山北方一一五英哩孟德西諾郡（Mendocino）瑜珈市(Ukiah)之東側的達摩鎮（Talmage）從舊金山經過金門大橋，沿一○一號公路北上，約二小時半車程即達。

　　2 景觀：　屬於瑜珈谷的牛山國家遊樂區（Cow Mountain National Recreation Area）四周環繞森林，草原農地及葡萄園，一片牧野風光，景色佳美，附近無工廠、公害、污染，有河流、湖泊、溫泉及聞名的紅木原始森林公園。氣候溫和乾燥（華氏43.2度至76度）。

　　3 面積：　萬佛城全部面積二四○英畝（一八○甲），地勢略有起伏。

二‧人造環境：

　　1 現有建築物四十餘棟，都是美國近百年以來鄉村建築的典範，真材實料，為鄉村化、自然化、家庭化的建築，有五十年的歷史。

　　2 道路系統完善，庭園設計美觀大方。

　　3 樹木花草集加州各種類之植物栽植五十年，已蔚然成長為一座植物園，小鹿、松鼠、

野兔出沒其間，一片祥和繽紛。

4 公共設施齊備：有教室、宿舍、禮堂、體育館、游泳池、醫院、消防、食堂、洗衣、空調、福利社等設施，可供二萬人居住活動。

藝術學院的教室：

使用數棟位於樹叢中及寬闊草地上之建築物，分為大小教室、習作場並附有鐵工、木工、陶工等工廠設備，以及雕塑、繪畫、設計等工作室。

內部空間高大，天窗採光，外表無廠房氣息，幽雅有緻。

藝術學院的宗旨：

求個人的小宇宙——心靈與生活。

與外在的大宇宙——環境與自然和諧並存，相輔相融，生化出人類真、善、美、聖的文明成果。

一・善

藝術與宗教的結合：

一切世間的藝術，如沒有宗教的性質，都不成為其藝術。但宗教如沒有藝術上的美境，也不成為其宗教。

藝術與宗教互增光輝，互襯精義。宗教的本質是單純、無私、專一、誠摯，與藝術的本質相同。當今藝術的學習與工作，應本宗教精神，犧牲自己，吃苦耐勞，不計名利，專心一志，獻身藝術理想與社會眾生。此乃遺忘『小我』參與『大我』的完整性創造。

在宗教的感動力中，重塑現代藝術精神，以無欲致純的志職，追求美的境界，止於人性的至善，藝術的至善。

二・美

保護人性尊重自由：

不執於任何教條與形式，但求心性靈性之無礙，自在、自由，以便發揮創造。並立於人之本位，逐漸陶冶氣質，追求心靈之美，人性之美。致力於生活之美。完成社會之美，眾生之美。

三・真

在生活中創造走回自然：

進入現實生活，學習、研究、創造，謀求藝術與技術的平衡進展。研究當今世間生活環境之危機，去除虛偽，減少修飾，但求純一無雜，返璞歸真，導向與自然和諧的生命結合。

現實是較低層次的『真境』，自然是較高層次的『真境』，從現實邁向自然，是漸次邁向『頂真』。

四・聖

提昇人性超然物我：

發揮人性至真、至善、至美的極致，即是活出生命的精義，亦是提昇人性於超然物我之境界，而與宇宙恆久流長之生命相融通，即『天人合一』。

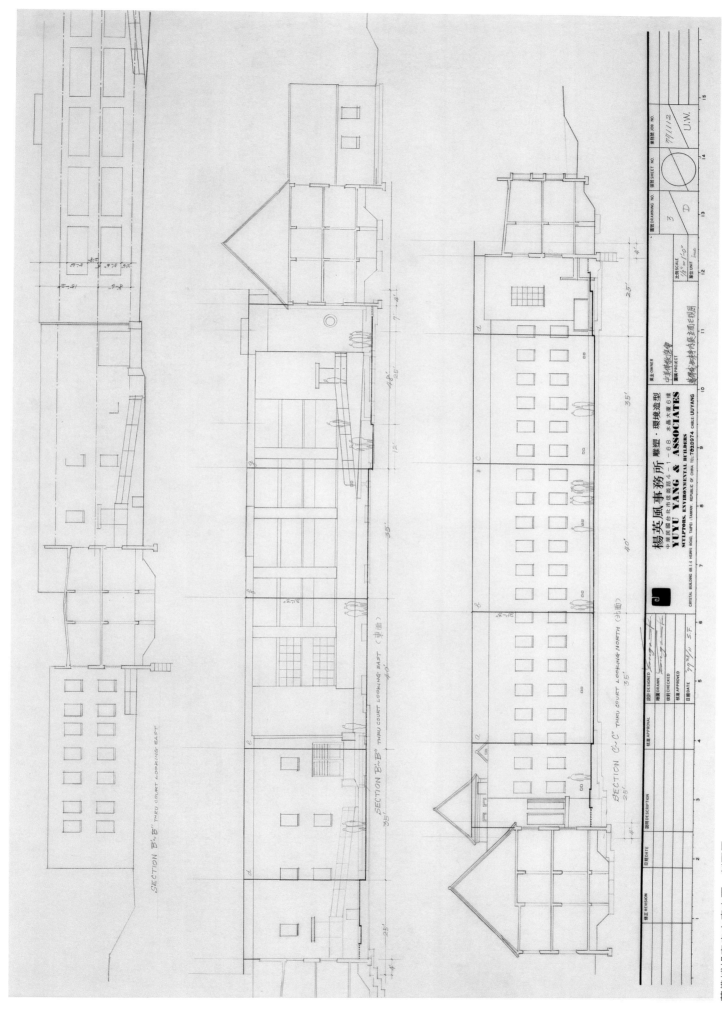

SECTION "B-B" THRU COURT LOOKING EAST

SECTION "B-B" THRU COURT LOOKING EAST （東面）

SECTION "C-C" THRU COURT LOOKING NORTH （北面）

楊英風事務所
中華民國台北市信義路4-1-6.8 水晶大廈6樓
YUYU YANG & ASSOCIATES
SCULPTORS, ENVIRONMENTAL BUILDERS
CRYSTAL BUILDING 68-1-4 HSINYI ROAD, TAIPEI, TAIWAN, REPUBLIC OF CHINA. TEL:702-2974 CABLE UUYANG

業主 OWNER　中美佛教總會
專案 PROJECT　萬佛城如來寺內庭連通正視圖

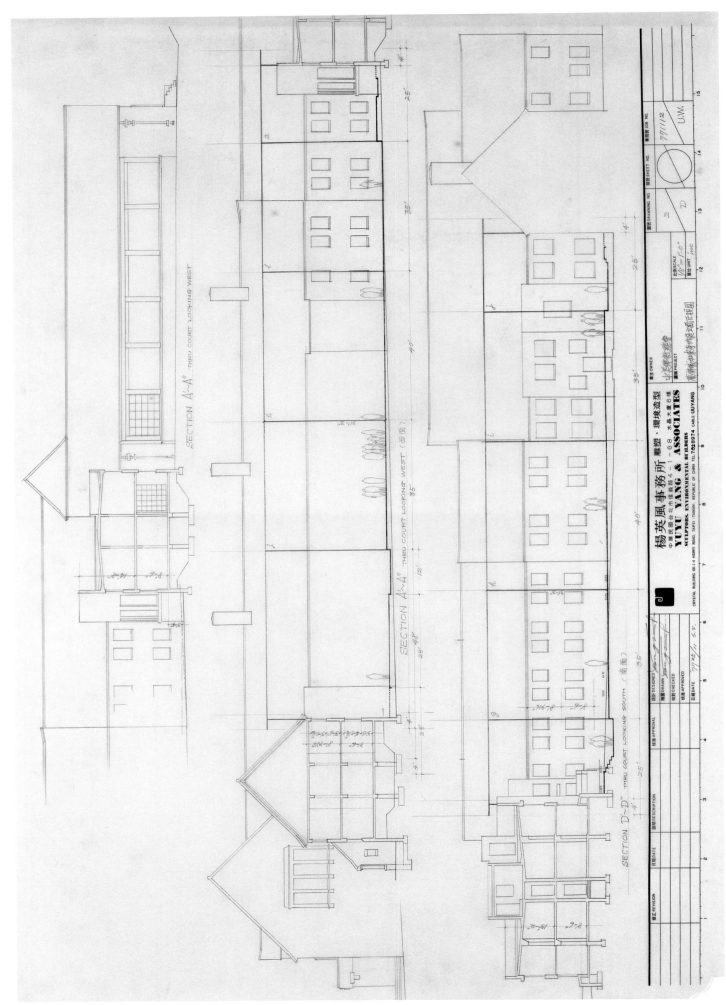

萬佛城如來寺內庭立面、剖面圖

藝術學院入學資格及條件：

一‧一般學生。

二‧社會一般人士，不拘年齡性別，可選擇興趣之科目研修習作。

三‧國際文化、教育、藝術工作者，在院內短期或長期居留，從事研究、工作、創作、教學。

四‧技術性專家（不限具有美術性者）。

藝術學院之科系：

一‧設計系

　　系旨：設計在於增進生活之美化。

　　　　　設計在於增進環境之淨化。

　　　　　設計在於增進精神之純化。

　　　　　設計在於增進自然之了解。

二‧繪畫系

　　系旨：培養生活繪畫家，維護藝術節操。

　　　　　凝鍊東方整體觀的生活藝術特質。

　　　　　養成活潑純真的繪畫精神與技巧。

三‧雕塑系

　　系旨：把握整體性的造型訓練。

　　　　　理解宇宙立體存在的事實。

　　　　　肩負建設社會創造環境的責任。

　　　　　探究東西立體美學的精奧。

　　　　　正視社會的需要，調理工商業化的缺陷。

藝術學院教學特點：

為藝術＋學術＋人性＋經濟＋技術。

一‧師徒制的教與學：

　　學生務必受到充分照顧，建立教授與學生間之直接研討關係，設立以教授專家為單元之教室。

二‧家庭式的學習生活：

　　師生教職員均住校，師生之間保持密切聯繫，學生有疑難隨時可請教於教授，為群體研究生活、合作的訓練。

三‧實習與生產：

　　學院自設工廠工房，供教授與學生應用，俾達學以致用，參加實際生產創造活動，開闢生產實用途徑，如木工、鐵工、陶工、大理石工等。以工廠、工房為教學單元，以生產項目為實習單位。以建設萬佛城環境與未來社區為全院實習要項。

四‧職業教育與專業訓練：

　　專業性的技術訓練與藝術本質的研究同時並進，並與校外工廠、研究所等保持密切聯繫合作。學生即工人，實習即生產。為職業及專業性訓練奠基。

法界大學新望藝術學院（The Chinwan Arts School of Dharma Realm University），座落在美國加州萬佛城，她遠離塵囂，到處紅木參天，滿是湖光山色。到那裡深造的藝術追求者，她的使命是：在一個圍繞著美麗大自然的寧靜環境裡，以及宗教靈性氣氛裡，培養、參悟、激發出對未來世界，美的創造意念。

法界大學新望藝術學院的周圍環境，的確是一個使人們沉入自然，激發出創造靈感的好地方。她的周圍是「牛山國家遊樂區」，有細細的河流，清澈的湖泊，美好的溫泉，更有舉世聞名的紅木原始森林公園。那裡空氣清新，氣候宜人，到處盛產著葡萄及各種水果。校園內更遍植全加州各地的花木，常有小鳥、松鼠、野兔、小鹿出沒其間。

這塊寧靜、祥和的淨土，固然是研究佛法的最好地方，但也同時是培養最高藝術情操最理想的園地。離開萬佛城不遠的海邊美麗的小鎮曼德西諾城（Mendocino），集中住了二、三千位藝術家，那裡是當年嬉皮的發祥地。對現今科技世界，以及人慾橫流的社會感到失望的嬉皮，他們要找尋一塊沒有被「公害」破壞的淨土，去享受他們所追尋的自然，最後找到了北加州的這塊地方，不是沒有原因的。

法界大學新望藝術學院，不只是專為佛教徒設立的學院。在那裡無論宗教信仰如何，都一樣受到歡迎。藝術學院雖然超脫宗教，在藝術範圍內自由發展，但我們也期待著宗教氣氛能為那裡生活的藝術家，帶來其他藝術學院所沒有的靈性激發。

藝術與宗教有密切的關連，自古以來，無論中外，宗教與藝術結合，都曾為藝術的世界，造成極大的震撼。他們的結合所形成的文化，藝術的輝煌成果，已成為人類精神文明的瑰寶。

西方文藝復興時期，藝術與天主教的結合，有了類似米開朗基羅的大師的誕生，並產生了許多給後世極其深遠影響的劃時代作品。

佛教在中國也曾為中國藝術帶來了新的生命，使得中國的藝術得以走向崇尚自然，追求天人合一的康莊大道。

因此，在法界大學藝術學院進修的藝術家，將可因著那裡特有宗教氣氛，重新塑立藝術的精神，以專精無慾的心志，探索美的種種，參悟美的創作意念。

法界大學新望藝術學院依據美國教育當局的核定，得頒授文學士、文學碩士與哲學博士的學位。在計畫中逐步設立的學系與研究所包括：1. 美術系（繪畫、版畫、雕塑）。2. 環境設計系（景觀、建築、室內設計、手工藝設計）。3. 大眾傳播系（新聞、廣播電視、美工印刷、工商美術）。4. 戲劇系（戲劇、舞蹈、音樂）。5. 農學系（農藝、園藝、農產加工）。6. 養生系（保健、食品改良、中藥、針灸、醫藥）。

研究所的設立包括：1. 宗教藝術研究所。2. 環境藝術研究所。3. 生活藝術研究所。4. 科學藝術研究所。5. 傳播藝術研究所。6. 沙烏地阿拉伯生活環境改善研究所。

從法界大學藝術學院計畫逐步推展設立的學系與研究所中，可以看出此一藝術學院的目標與理想——踏入「生活美學」，使美學與各種科技結合，為人類的生活環境，找尋出新的生活體系，使人類得以生活在美的環境中。

今天大多的藝術學院，所培植出來的藝術家，大都將其畢生精力沉迷於純藝術裡。他們走向個人主義的自我感情發洩，他們脫離了與社會生活環境美化的關係，他們不知道促進社會美化是他們刻不容緩的重責大任。

法界大學藝術學院要訓練藝術家，走進自然，使他們將來成為走向人性與自然的藝術

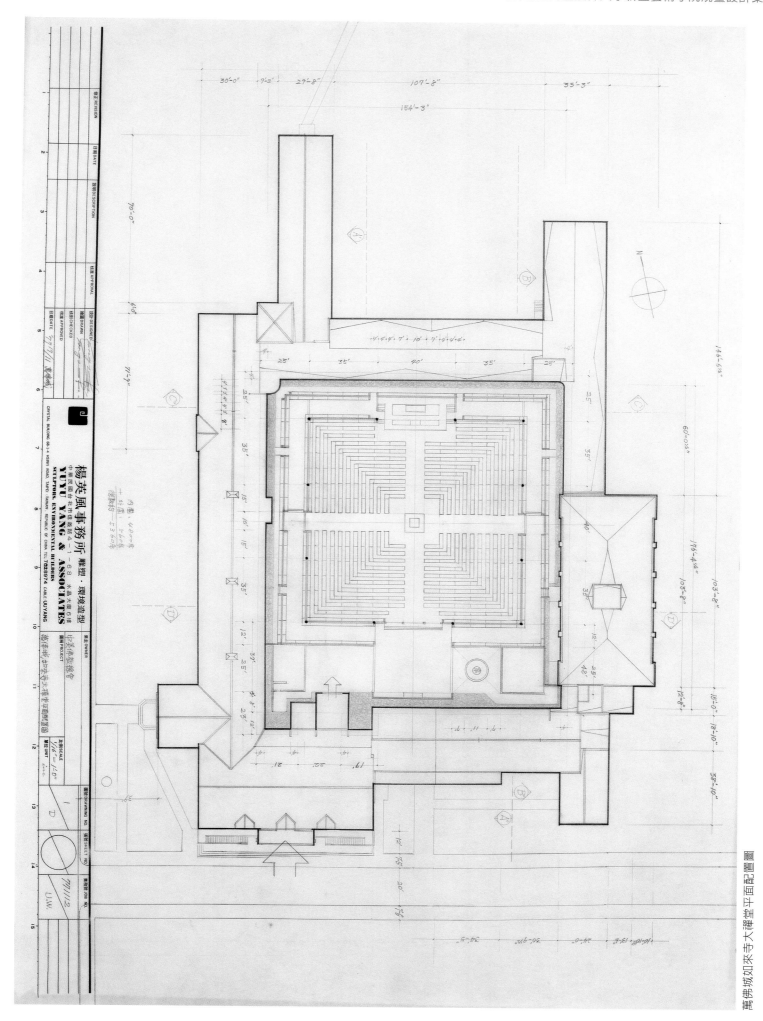

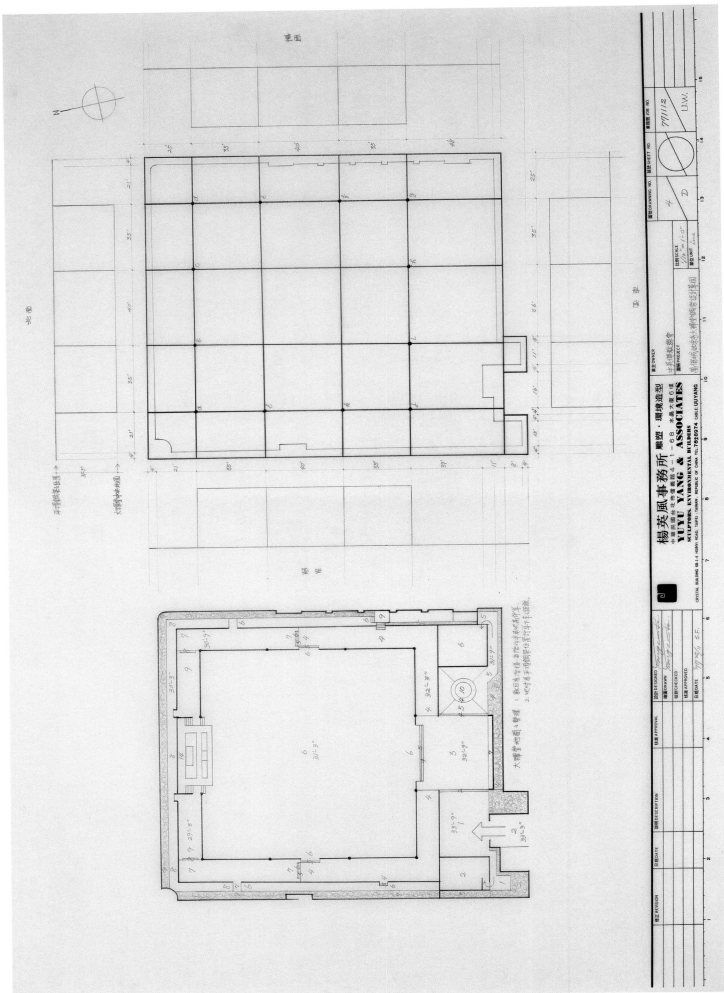

萬佛城如來寺大禪堂鋼架設計草圖

182

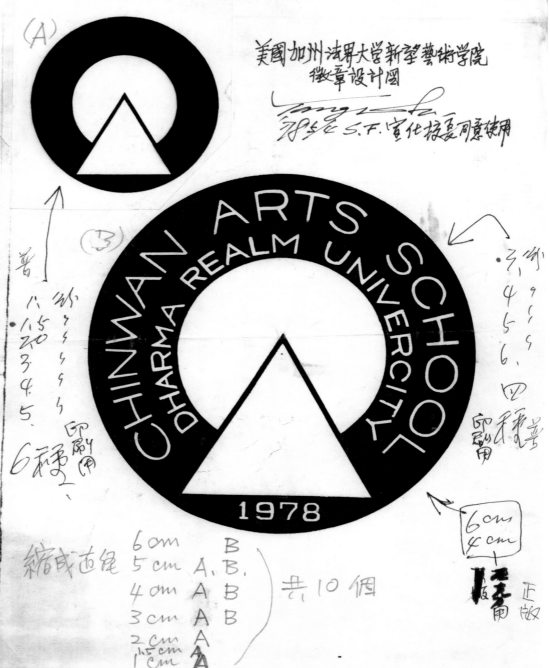

界大學新望藝術學院徽章設計草圖

法界大學新望藝術學院徽章設計圖

家，使今天造成許多心靈公害的「純科技」，因著與藝術結合，能為人類創造出美的世界，美的生活環境，並激發起人們美的心靈。

建築物的本身，建築物的裡裡外外，與建築物相連的庭園、社區，非但需要藝術家的參與，同樣的，一張報紙，一本雜誌，一種商品的造型、包裝，一幅電視的畫面，一個舞台的設計，同樣需要結合藝術家的心力，才能使之盡善盡美。

假如我們要將藝術向更深一層的開發，以使人類的生活更完美，我們該想到如何利用科學上的聲與光，利用農田裡的作物，庭園裡的花木，做為我們的「顏料」，畫在人類生活環境的這張畫布上，以使這個世界更完美。

做為一個入世的藝術家，我們為何不可以用美食，用太極拳，用中國功夫，用中藥，用針灸做雕塑的工具，以人體為塑材，將一個人塑造得更美，更快活，更充滿生命力！

法界大學藝術學院另外將努力以赴的一項工作，是配合很多專家，將萬佛城建造成一個

世界佛教的聖地，使東方的很多優點，在那裡與西方的種種長處結合，並使萬佛城能成為推動整個世界和平、快樂、繁榮的一個基地。

因而法界大學藝術學院應逐步推動的工作，還包括：舉辦國際宗教博覽會，以介紹人類精神文明的發展過程，而與專為介紹人類科技文明的一般博覽會相比。此外還將興建佛教資料陳列館，將世界各佛教聖地，以及佛教國家，如印度、中國、日本、泰國、錫蘭等地的佛教文物，塑像、建築物、古蹟之縮影等，以分別代表各地之佛教館加以陳列。並配合聲、光之變化，將各地佛教之特質、源流、歷史，作生動的介紹。

法界大學藝術學院的目標與理想，或許正可由其簡明的院徽所代表的意義，作最好的說明：

院徽的圖案是一個正三角形切入一個圓內。圓所代表的，是一個藝術家所應有的胸懷，他必需以圓所合蓋的「宇宙天地」立心；圓也代表了一個藝術家所應有的表現，他必需像圓那樣的充實、飽滿，像圓那麼的廣澤世界。

正三角形所代表的是，一個藝術家所應有的修養，他必需訓練成像正三角那樣的穩重、禪定、寂靜；像正三角那樣的巍巍如山。正三角的三個邊，更代表了我們這裡的藝術家，所必需具有的智、仁、勇，所將要成就的立德、立功、立言。

法界大學在美國的成立，被認為已在西方的世界播下了新的希望，很多人相信，這所大學將能更具體地推展濟世度人的理想，而且更有效的領導著學術踏進精神的文明。

法界大學的新望藝術學院也被認為，在這麼一個虔敬，這麼一個充滿了自然生機的環境裡，必能將美學與自然，美學與人性，結合在一起，負起美化世界，美化人類生活與心靈的重責大任。這些也是我們期之以自勉，並努力以赴的理想。

◆相關報導（含自述）
- 楊英風〈萬佛城之旅〉《中國時報》1977.8.13，台北：中國時報社。
- 楊英風口述、劉蒼芝執筆〈和平‧快樂‧繁榮　萬佛城與法界大學的心路歷程〉《明日世界》33期，1977.9.1，台北：明日世界出版社。
- 楊英風〈萬佛城與大乘傳揚〉《今日生活》第134期，頁37-39，1977.11，台北：今日生活雜誌社。
- 楊英風〈我理想中的法界大學新望藝術學院〉1978.6.10，台北。
- 〈中美佛教總會在美創辦大學〉《中央日報》1977.4.9，台北：中央日報社。
- 程榕寧〈國人在美主持興建萬佛城　宣揚中華文化盡心力　設大學醫院安老院服務華人希望國內同胞多多捐助設備〉《大華晚報》1977.6.26，台北：大華晚報社。
- 蔡文怡〈度輪法師弘揚佛法　在加州興建萬佛城　楊英風受託作設計規畫〉《中央日報》1977.7.13，台北：中央日報社。
- 蕭果照〈萬佛城參觀記〉《菩提樹》1977.7.25。
- 果濟〈「萬佛城」所導引的新文化理想（上）、（下）〉《台灣新生報》1977.8.30／31，台北：台灣新生報社。
- 王廣滇〈中國人在美國創辦的第一所佛教大學「法界大學」〉《聯合報（國外航空版）》1977.9.15，台北：聯合報社。
- 蔡文怡〈楊英風談法界大學藝術學院〉《中央日報（國際航空版）》1977.9.22，台北：中央日報社。

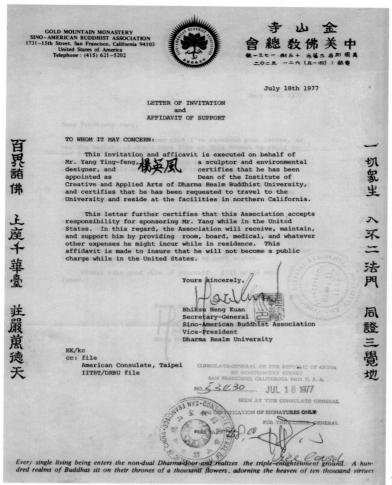

一切眾生　入不二法門　同證三覺地

百界諸佛　正庭千華臺　莊嚴萬德天

Every single living being enters the non-dual Dharma-door and realizes the triple-enlightenment ground. A hundred realms of Buddhas sit on their thrones of a thousand flowers, adorning the heaven of ten thousand virtues.

1977.7.18　萬佛城藝術學院院長聘書

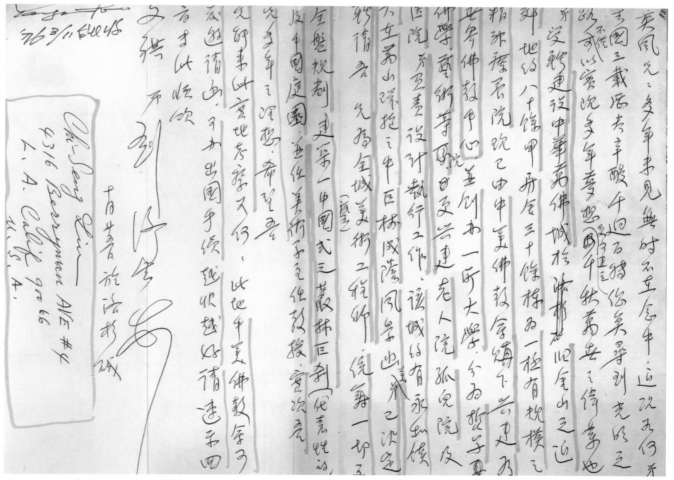

1976.10.25　劉濟生—楊英風

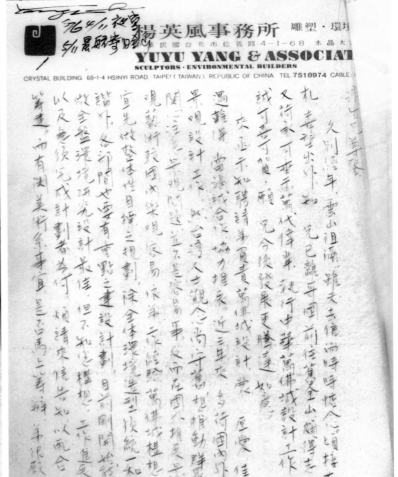

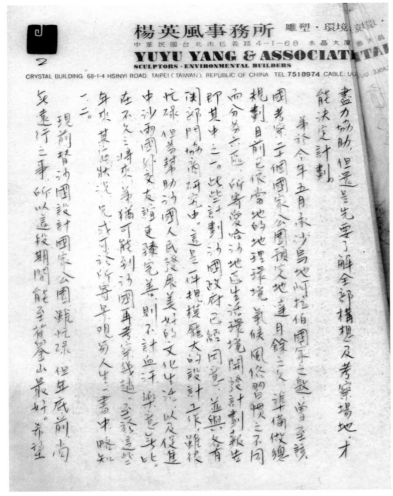

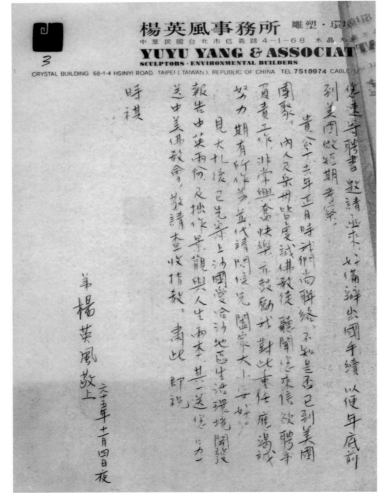

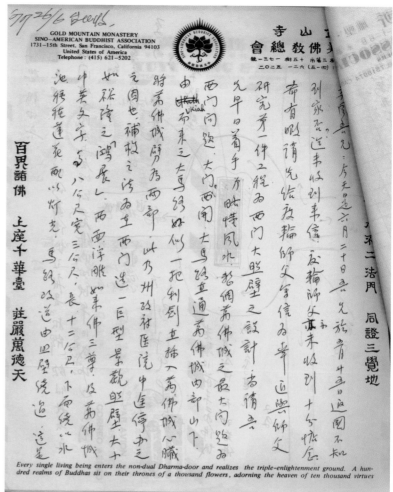

Every single living being enters the non-dual Dharma-door and realizes the triple-enlightenment ground. A hundred realms of Buddhas sit on their thrones of a thousand flowers, adorning the heaven of ten thousand virtues.

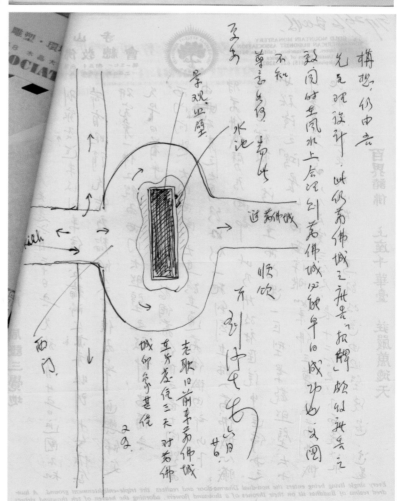

1977.6.20 劉濟生—楊英風

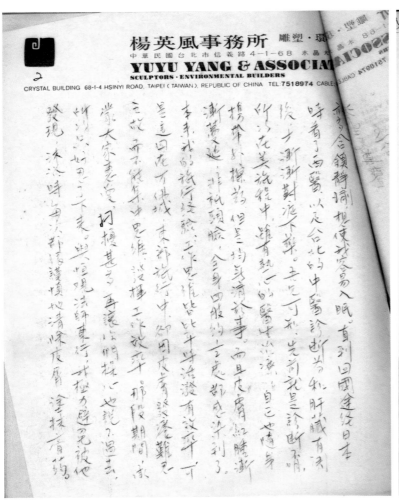

1977.7.10　楊英風—劉濟生

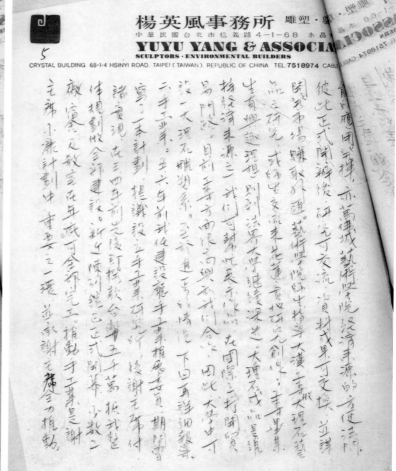

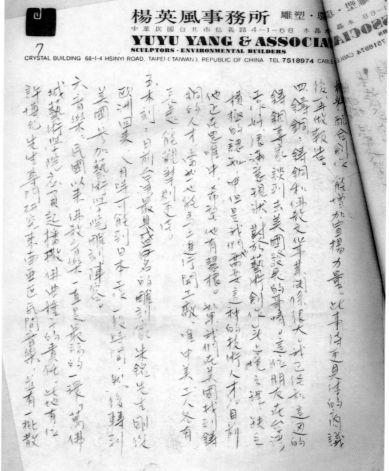

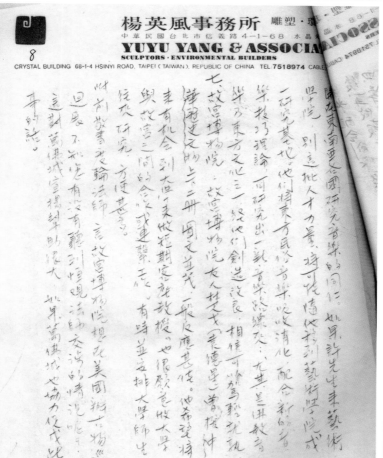

1977.7.10　楊英風—劉濟生

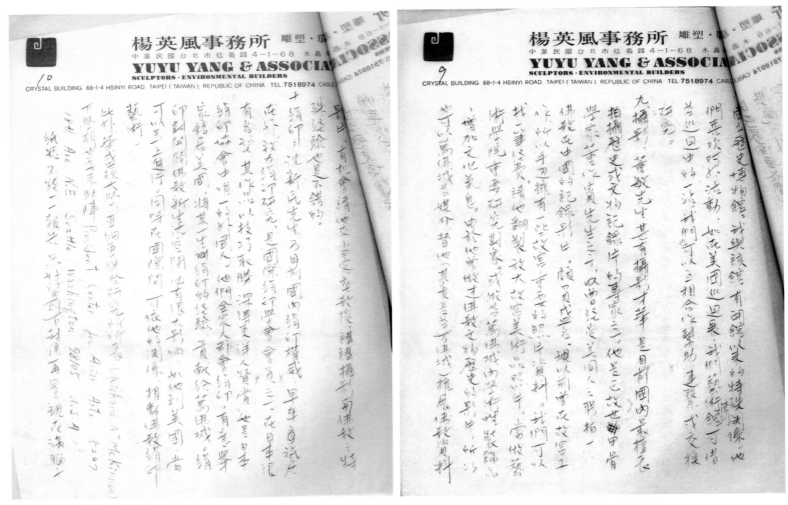

1977.7.10 楊英風—劉濟生

- 〈將主持美國法界大學藝術學院的楊英風先生訪問記〉《工業設計與包裝》第12期，1977. 9，台北：中華民國工業設計與包裝中心。
- 陳威立〈法大藝術院長楊英風羅省談擴大藝術領域〉《新光大報》1977.11.5，洛杉磯。
- 〈天祥週末節日 訪問雕塑家楊英風〉《世界日報》1977.12.8，紐約：世界日報社。
- 〈楊英風講佛教藝術〉《中央日報》1978.2.18，台北：中央日報社。
- 楊明〈美佛教法界大學建築 楊英風應邀設計規畫〉《中華日報》1978.2.26，台南：中華日報社。
- 〈美國加州佛教城與法界大學簡介〉《中外》260期，1978.2，香港：中外雜誌。
- 劉承符〈度輪法師事蹟〉《民族晚報》1978.3.11/12/13，台北：民族晚報社。
- 黃章明〈楊英風教授談 美國‧佛教‧藝術〉《出版與研究》第18期，第2版，1978.3. 16，台北：出版與研究雜誌社。
- 楊艾俐〈為宣揚中華文化 于斌在美奔走 創設法界大學〉《台灣新生報》1978.5.4，台北：台灣新生報社。
- 王廣滇〈中國人在美國創辦的第一所佛教大學〉《新動力》1978.5，台北：新動力雜誌社。
- 郭方富〈法大新望藝術學院的第一課〉出處不詳，約1978。

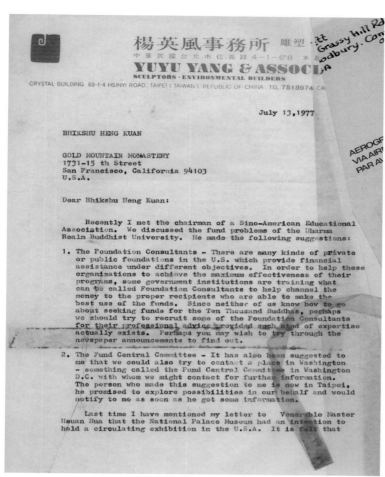

楊英風事務所 雕塑·環
中華民國台北市信義路4-1-68 水晶
YUYU YANG & ASSOCIA
SCULPTORS · ENVIRONMENTAL BUILDERS
CRYSTAL BUILDING 68-1-4 HSINYI ROAD, TAIPEI (TAIWAN), REPUBLIC OF CHINA TEL 7518974 CA

July 13, 1977

BHIKSHU HENG KUAN

GOLD MOUNTAIN MONASTERY
1731-15 th Street
San Francisco, California 94103
U.S.A.

Dear Bhikshu Heng Kuan:

Recently I met the chairman of a Sino-American Educational
Association. We discussed the fund problems of the Dharma
Realm Buddhist University. He made the following suggestions:

1. The Foundation Consultants - There are many kinds of private
or public foundations in the U.S. which provide financial
assistance under different objectives. In order to help these
organizations to achieve the maximum effectiveness of their
programs, some government institutions are training what
can be called Foundation Consultants to help channel the
money to the proper recipients who are able to make the
best use of the funds. Since neither of us know how to go
about seeking funds for the Ten Thousand Buddhas, perhaps
we should try to recruit some of the Foundation Consultants
for their professional advice provided such kind of expertise
actually exists. Perhaps you may wish to try through the
newspaper announcements to find out.

2. The Fund Central Committee - It has also been suggested to
me that we could also try to contact a place in Washington
- something called the Fund Central Committee in Washington
D.C. with whom we might contact for further information.
The person who made this suggestion to me is now in Taipei,
he promised to explore possibilities in our behalf and would
notify to me as soon as he got some information.

Last time I have mentioned my letter to Venerable Master
Hsuan Hua that the National Palace Museum had an intention to
hold a circulating exhibition in the U.S.A. It is felt that

楊英風事務所 雕塑·環
中華民國台北市信義路4-1-68 水晶
YUYU YANG & ASSOCIA
SCULPTORS · ENVIRONMENTAL BUILDERS
CRYSTAL BUILDING 68-1-4 HSINYI ROAD, TAIPEI (TAIWAN), REPUBLIC OF CHINA TEL 7518974 CABLE

such kind of activity should be arranged under the sponsorship
of an American National Museum and the auspices of the U.S.
government. The exhibition would undoubtedly help promotion
the image of the Ten Thousand Buddhas. Please let me know
what you and Venerable Master Hsuan Hua think about this.
Has there any action taken along this line?

Though the electrical porcelain kiln seems to work well,
I suggest that you try the gas kiln, because the gas kiln
can turn out better works. If there is any glaze kiln specialist
in America, it would be great. Otherwise, I wish to recommend
an antiques maker, Mr. Kao Tung-Lang, an expert in imitating
the Sung Dynasty porcelain, who lives in Shih-Pai. His products
are popular in Japan, and have won admiration of the Japan pottery
and porcelain specialists. We are good friends and I expect
to invite him to be the visiting professor of the Dharma Realm
Buddhist University. The Ten Thousand Buddhas can also be an
ideal gateway for the introduction of his products to the U.S.
and it will bring the Ten Thousand Buddhas another finacial
source. I am positive that his presence at the Ten Thousand
Buddhas would contribute immensely to the artistic excellency
and the creation of new characteristics and skills of the products.
I believe your agree that the importance of making the product-s
appealing to the market and he is an ideal person to make this
possible.

For my skin trouble, I have not communicated with Pat Lin
Reedy or Mr. VanDam yet. I have just finished the letter of
Chi-Seng Liu, which discussed many things about the school,
I don't want to repeat again here, because Mr. Liu will covey
the message to you. Please inform A&B what I suggested to you
in this letter to him and Venerable Master Hsuan Hua.

When I came back to Taipei, my skin desease became seriouser
and seriuuser. Fortunately, I met a good doctor later, who said
that I will recover before September. Please don't worry. I
am sorry that my skin trouble presented my turn answering
later. I am grateful for your taking care of me and your instruc-
tion while we were travelling on the America East. I will go
to U.S.A. around the end of September. Because a group of
Korea artists would make a visit to Taipei, and I must stay
here to host them. That means I won't be able to leave Taiwan

1977.7.13　楊英風—釋恆觀

楊英風事務所 雕塑·環
中華民國台北市信義路4-1-68 水晶
YUYU YANG & ASSOCIA
SCULPTORS · ENVIRONMENTAL BUILDERS
CRYSTAL BUILDING 68-1-4 HSINYI ROAD, TAIPEI (TAIWAN), REPUBLIC OF CHINA TEL 7518974 CABLE

before they return to Korea. And by the way, I would visit
some friends in Japan, when I am on the way to U.S.A. Under
most circumstances, I am afraid I may arrive at the Dharma
Realm Buddhist University rather late. I wish this would not
course too much difficulty to the starts of the school. Finally
how about the recruitment of new students? I propose that the de
ments of Painting, Sculpture and Design should begin to advertise
for students. At present, I am drawing up the species of these
three departments' curriculum contents. If I had done it, I
would have sent it to you and Venerable Master Hsuan Hua.

Sincerely Yours,

YU YU YANG

YY/zz

1977.7.13　楊英風—釋恆觀

DHARMA REALM UNIVERSITY
City of Ten Thousand Buddhas ● P.O. Box 217 ● Talmage, CA 95481 ● (707) 462-0939

Extension: 1731-15th St
San Francisco, CA 9410
Telephone: (415) 861-96

April 8th 1979

Professor YY Yang
Taipei

Professor Yang, please read this with your wisdom:

The Venerable Master, Chancellor of Dharma Realm, has received
your recent letter. We are sorry to hear that your mother in law
is not yet well, and that you have not been feeling well.

Over the last two years you have travelled around the world,
talking with people and advertising so that now the Chinwan Arts
School of Dharma Realm Buddhist University, and YuYu Yang as Dean
of the Chinwan Arts School, are known world wide.

At this time you should be at the University, developing the
Chinwan Arts School. Your absence reflects very badly both upon
yourself and upon Dharma Realm University.

Now is the time to devote your effort to developing a curriculum,
recruiting students, and so forth. Many American students are eager
to study at the Buddhist Art School (Chinwan). The seeds you have
planted in the travelling you have done over the last few years will
slowly bear fruit as the Art School program develops. You can't expect
the fruit to flower immediately.

Frankly, your absence from the campus at the City of Ten Thousand
Buddhas at this time is irresponsible, and also the waste of an
excellent opportunity for which you have worked very hard, along
with the rest of us.

Please let us know your intentions. If you do not wish to
continue in the position of Dean of the Art School, which means
your presence on campus a significant part of the school year,
often enough to develop and insure the good administration of
the Art School, please advise us as soon as possible.

Please write to me as soon as you receive this and let me know
your ideas. At this time we can only consider your silence to mean
that you do not wish to continue as Dean.

Sincerely yours, in Dharma,

Heng Kuan

PS We have heard from Toyama. They wish to come again this year.
Have you been in contact with them?

1979.4.8　釋恆觀—楊英風

CHINWAN ARTS SCHOOL
DHARMA REALM UNIVERSITY
City of Ten Thousand Buddhas · P.O. Box 217 · Talmage, CA 95481 U.S.A. · (707)462-0939
Extension: 1731-15th Street, San Francisco, CA 94103
Telephone: (415)861-9672

（一）

恒觀法師吾兄道鑒：敬啟者一別數月思念至殷
乙榮懷間悉車
華翰展誦之餘不禁感慨萬端令人有不得已於
言者回顧之初履聖地之際弟獲以菲材蒙
上人賞識畀予藝院主任及吾
兄等厚愛相與弟亦一本精誠之敬業精神欲為創
建藝院之美好遠景而獻身三年來臨淵履薄
戰戰兢兢回顧一家生計及岳母況瘠僕之於風塵之
間但求耕耘不計得失弟之的以棄絕名利成為萬
佛城之一員非以托庇海外為目的而間山千里遠涉
重洋到處奔波要以實現弟童稚時期對創建
人類精神生活之憧憬別無他祇以藝院草創

（二）

伊始人才經費諸待大力充實乃謀取外援不得不
竭智彈慮傾其棉力多方企畫爭取支村捫心自
返幸氣急情逾越之處故每次到校處務促膝長
談暢敘表曲盡得一吐甘苦
兄獨惠青睞多所鼓勉情比手足何愛我如斯步
竟責以離校之過誠為昧察事實一切事非功
過自有斑斑明証為象周知何必辯解
為今之計東院文化基金之籌募之玆眉目短期內可有
成數而今秋招生早車策畫之中元月間陪同日東佛
教團體到校訪問古有詳細計議上達錫蘭之行意
義重大務希設法參加俾英商大計配合施行中
關於日東富山學生見習一事吾即例辦理可協調中

（三）

佛誕幸
重蒙焉　專此奉達　恒觀
道祺
　　　　　弟　楊英風拜啟
　　　　　　四月三十日於美金山

VIA AIR MAIL

Bhikshu Heng Kuan
Gold Mountain Monastery
1731-15th Street
San Francisco
California 94103
U.S.A.

From: Yuyu Yang
Crystal Building
68-1, 2th Sec., Hangji Rd.,
Taipei, (100) R.O.C.

1979.4.30　楊英風—釋恒觀

192

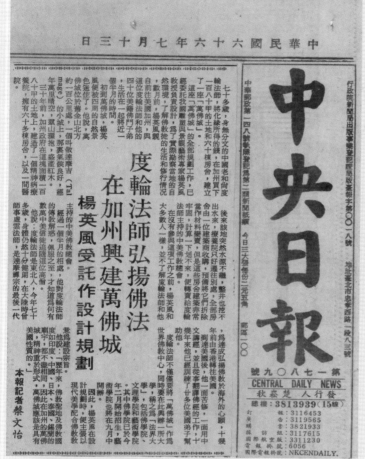

中央日報 CENTRAL DAILY NEWS

中華民國六十六年七月十三日

度輪法師弘揚佛法
在加州興建萬佛城
楊英風受託作設計規劃

本報記者蔡文怡

蔡文怡〈度輪法師弘揚佛法 在加州興建萬佛城 楊英風受託作設計規畫〉《中央日報》1977.7.13，台北：中央日報社

中國時報 CHINA TIMES

中華民國六十六年八月十三日 星期六

萬佛城之旅 楊英風

楊英風〈萬佛城之旅〉《中國時報》1977.8.13，台北：中國時報社

行政院新聞局出版事業登記證局版臺報字第○○二八號　社址台北市延平南路二一七號

中華郵政臺字第九號執照登記為第二類新聞紙類　今日三大張每份二元五角每月七十五元

台灣新生報

第一一五二九號

TAIWAN SHIN SHENG DAILY NEWS

董　　事　　長：李白虹
發行人社　　長：石永貴

總　　　機　3813790-8（十線）
訂　　　報　3813791轉55分機
廣　　　告　3113712
工商新聞　3813790-8轉 44·45·46分機
船期服務　3821001　3617100 3617346　3617164
採　　　訪　3115617
通　　　訊　3118023
電報掛號　2450　郵區：100

「萬佛城」所導引的新文化理想

果濟

大約四年前，我們各大報的社會新聞，刊出了一則不大不小的新聞，大意不外乎是這樣，「一位年青的美國比丘，為了祈求世界的和平，衆生的福祉，從舊金山的金山禪寺出發，作三步一拜的磕頭禮拜，直到距離一千英哩的西雅圖爲止，預計一年才可到達，它是一種誠懇而偉大的壯舉……」

當時有些人看到這則新聞，不過是把它當作「新聞」來看，或者是：美國人眞會玩花樣，這又是怎麼一回事啊？誰也沒有去深思追究，然後這件事就很快的在大家記憶中消失了。

四年後的今天，在美國加州舊金山以北的地方，有一個名為「萬佛城」式的佛教勝地誕生了，附屬於它的一所正式美國高等教育學府——「法界大學」亦設立了。

這就是四年來，他們默默走出來的一條路，雖然辛苦備嘗，但總走路愈寬，目標愈清楚，同行的人亦愈多。過去，本人曾在國內從事佛教工作多年，然後旅居洛杉磯，在一個偶然的機緣中，開始參與「萬佛城」與「法界大學」的獻身工作。如今，在此把它介紹給諸位，並不是專為宣傳佛教，而最重要的是說明美國一部份的新一代青年，如何努力找尋一條通往「人性」、「自然」與「和諧」的文化精神道路，而在他們那種競爭於物質生產與消耗的大社會中，逐漸樹立一種前所未有的新氣象與新信念。

英國史學家湯恩比（Arnold J. Toynbee 一八八九—一九七五）認為，這二次世界大戰結束後，人們恐懼戰爭、厭惡戰爭、竭全力製造和平的「假相」，政客、資本家合作犧牲原則，在把經濟擴張為生活上的最高目的，是違反道德的。因為這無異是在讚美貪婪。他說：「人類之所以異於其他生物者，在於他的自動抑制慾縱貪婪的意志力。如果我們不以這種意志力約束自己」，則遭到敏於追求，決無得不到的東西。」在耽溺於生物層面（物質層面）的醒覺之後，他們開始要求「精神層面」的生活，美國青年的嬉皮風，在越戰與國……

美國青年與社會，開始對美國文化與生和生產值置於一定限度之內。我們的努力將限於以有限的資源，為「生物層面」的每一個人提供足夠的食物與醫療。湯氏並認為除了「生物層面」之外，還包括人類智力、藝術和宗教（Noosphere here）可供人類去開發。這一層後生物……

為什麼被目為世界天堂的美國，會有這麼多青年懷疑他們自己的文化與生活？……

人慾橫流，道德淪喪，人們養成過度消耗與浪費的積習，加上公害問題、能源危機接踵而至，使世界陷入一片驚濤駭浪之中，六十年代，成羣結隊的美國青年，蓬頭垢面，在城市、校園、山野裏遊蕩着，實則為了逃避「經巨怪」的壓迫，種種行為是為了「離經叛道」，唾棄「遺世獨立」的生活，揚棄「現代文明」與「物質享受」的桎梏……

但是「嬉皮運動」只是反射問題的一種羣體行為，缺乏成熟的理念與思想體繫，而西方的「生物層面」不過是薄薄的一層土壤、空氣和水。」人類在有限的資源，有限的文明及傳統思想尋求答案。中國的易經、禪宗、以及印度的瑜珈，甚至中國的易經……都開始大為流行。全美現有天地等，都開始大為流行。（上）

二百五十個道場，大部份是日本式的禪院或印度瑜珈教授場所，還有功夫場地，如柔道場等，但最風行的還是坐禪與瑜珈術。去年五月由美返臺的朱一雄教授就說：「美國在二個戰爭（韓戰、越戰）之後，百姓變得不受國家的重視，政府威信喪失，而教會也沒有什麼力量……討論人生問題……

「物質的享受，結果是痛苦，是永遠無法滿足的更深的慾望。」

朱一雄教授去年五月，率美國維吉尼亞州華李大學藝術系的學生十數人來訪我藝術界。他說：「我的學生中，有半數以上是吃素的，奇怪吧？眞的，不吃肉、不殺生、不結婚……」學生們的種菜、養雞、爬山、白天做工，從事體力勞動。晚上就到我家裏來，點些香燒，談談易經，圍着火爐細說古往今來，有時我也放點幻燈片、錄音帶介紹一點中國的東西。

但是，想要深入，仍然得更關閉自己，一部份青年，經過長期的訓練，仍然得更關閉自己的境界是有限的，一點中國的東西。中國的易經，經過長期的金山的巡迴，便漸漸一部份青年，經過長期的金山寺了。在逃避的的境界是自然的，一自然的步入舊金山的金山寺了。在逃避的一個與外界截然不同的天地，他們發現了一個與外界截然不同的……

果濟〈「萬佛城」所導引的新文化理想（上）〉《台灣新生報》1977.8.30，台北：台灣新生報社

中華民國六十六年八月三十一日　星期三　新生報

「萬佛城」所導引的新文化理想

果濟

談到「金山寺」，首先要介紹一位不凡人物，度輪法師，清末出生，東北吉林省雙城縣人，十九歲正式出家，曾追隨虛雲和尚修行。民國卅八年，將佛教傳統正法傳授與達香港，十五年前，度輪法師隻身前往美國，就在舊金山默默開始其宏法傳道的工作。

在舊金山一所舊樓內就是開始傳戒的道場，聚集逐漸增多的洋弟子，在他的指導下，參與佛典和戒律。度輪法師對弟子的教導，完全是按照中國傳統的道風、大叢林、大道場的規矩，一絲不苟。

首先，在心理上就要放棄一切物質享受的準備，嚴守戒律，勤修苦行。譬如在「食」的方面，除了嚴守「吃素」原則而外，並力行二項原則，一則是實行「乞食」，並力行二項原則，一則是實行「乞食」，一則「日食一餐」。他們不但沿門托缽，還在附近垃圾堆中檢食。他們不發食，許多美國人養成浪費的習慣，把食物不完的食物，即裝入塑膠袋中棄置門外或垃圾場，實際上都是新鮮的食物，比丘們的這種行為，日久為居民知道，大受感動，就把餘剩的食物送過來。而日食一餐的訓練，是把自己從喜歡吃得很飽的習慣中解救出來。這些行為完全符合今天節約資源的觀點，有如湯恩比主張「把我們有限的資源，限於如何以有限的努力，為每一個人提供足夠的食物與醫療。」如果全世界的人，每人少吃一口，那就有多少人在飢餓中的人走向世界弘揚佛法，就定名為：「萬佛

「萬佛城」在達摩市（Talmage）瑜珈谷的牛山國家游樂區（Cow Mountain National Recreation Area）。

美國，也是西方第一所佛教大學的設立，更具體的展現其濟世度人的理想，以及其關心學術追求精神文明的目標。

這些美國青年比丘，在萬佛城中更能融修行於生活中：生活本身就是修行，工作也是修行，不是只唸經不做事。一位洋比丘負責全區化糞池的清理工作，天天日以繼夜的工作毫無怨言，還有一位比丘，負責全城的房間開關，渾身繫

設備完善，去年九月廿三日已經獲准建校，正式校名為「法界大學」（Dharma Realm Buddhist University）是他們要設法回應長久以來發自內心的那個渴望──使自己或社會從過度物質陷溺中拔出來，重建精神生活，再造屬於大世界人人平等享受的文明，追求一個有別於當今價值判斷下的另一種生命，奉獻的、無我的、大我的生命。

今年五月八日，度輪法師的另外兩個美國弟子：恒實與恒朝繼四年前的恒由與恒具，發願從洛山磯三步一跪拜，走到「萬佛城」，全程約六百餘英里，將費時一年。

那天，他們從洛山磯金輪寺出發。他們以虔誠、緩慢、嚴肅的姿態跪拜；走三步，跪下、伏身，頭頂着地，然後雙手翻過來朝上，在頭邊慢慢如開花般的伸張打開手掌。事先他們已經天天練習了一年，心要定，意要誠，步調要有一定的規矩。就如同平常跪拜的動作，做起來很大。如今他們已在路上這樣行走了三個月，他們勇往直前，靜靜的、虔誠的苦難，默默為人類前途，祈求一線光明遠景。

（下）

聯合報
國外航空版

UNITED DAILY NEWS
OVERSEAS EDITION

發行人 王惕吾

【國內版總號九四五四號】
第四九六五號
（今日一大張）

每份每月航寄：歐美非洲各地區美金四元二角
亞澳地區美金二元四角

中華郵政登記認為第二類新聞紙類
中華郵政台字第○七五號
執照登記認為第二類新聞紙類

中華民國．社：台北市
址：忠孝東路四段五五五號

555, Chung-Hsiao E. Road, Sec. 4
TAIPEI TAIWAN
REPUBLIC OF CHINA

P.O. BOX 43—43 CABLE UNIDAILY

本報創刊日為國內銷路最大民營報紙　中華民國十四年九月十六日

中國人在美國創辦的第一所佛教「法界大學」！

本報記者 王廣滇

從舊金山，走過著名的金門大橋，再沿一○一號公路北上，約經兩個小時的車程，人們便可看到一片由青山翠谷，以及繽紛楓林所環繞著的「萬佛城」。在那裏，最近新成立了一所大學——一所由中國人所辦的大學，而且是在西半球所成立的第一所佛教大學。

在西半球弘揚佛學

這所佔地兩百卅七英畝，取名為「法界大學」（Dharma Realm Buddhist University）的佛教大學，一共有六幢校舍，自從去年九月經美國教育當局立案後，便已正式成立。成立的當時只有一個佛學院，預定近期將再成立文理學院與藝術學院，並且預定明年二月間同時招收美國與各地區的留學生。

擔任法界大學校長的，是原籍吉林雙城縣的度輪宣化禪師。這位在美國領導佛學研究的著名學者，非但要把「法界大學」做為佛教研究的基地，而且他還要在新成立的文理學院與藝術學院內，弘揚中華博大精深的文化。我國著名藝術家楊英風教授，已受聘為法界大學藝術學院的院長。

宣化禪師是在民國卅八年大陸淪陷時，離開了被赤化的中國大陸，到達了香港。十七年前再由香港到達美國，展開他在美國宏揚佛法的心願。誰都不會想到，宣化禪師能憑著信心，毅力與勇氣，能在短短十七年後的今天，創立一所頗具規模的佛教大學，並且更有力地肩負起在西方發揚中華文化的重任。

現年七十七歲的宣化禪師，早在他十六歲的時候，已開始向人們宏揚佛法了。十七年前初抵美國時，他在舊金山一幢很小很舊的建築物裏，一點一滴，默默地向西方社會講述佛法。很快地他得到了一羣學識淵博的學者，做為他的弟子。

宣化禪師擔任校長

擔任宣化禪師的弟子中，有些是哲學博士，有些是大學中著名的教授，而且在他的領導下，將十餘部佛教重要的經典，從事英譯的工作。當這些佛典英譯出版後許多這方面的學者都讚嘆為佛典中不朽的譯作，因而使得更多的人，因而認識了這位默默耕耘的宣化禪師。

沒有多久，宣化禪師的信徒愈來愈多，他們成立了「中美佛教總會」，而且他們在一個很巧的機緣中，購得了在加州孟德西諾郡達摩市的「萬佛城」。接著並獲得美國教育當局的批准，在萬佛城成立了「法界大學」。依照美國教育當局者的規定，法界大學得頒授文學士、佛學學士、文學碩士，佛學碩士，哲學博士以及佛學博士等學位。

法界大學除了有教室、圖書館、宿舍、健身房、游泳池、運動場外，還有如來寺、大慈菩院等供僧尼修行參禪之用。有居士林供信徒研究佛法、修行參禪。而且在計劃中還將分期創辦少年感化院、小學、中學、世界宗教中心、國際譯經院，以及佛教美術館、博物館等。他們從購買萬佛城，創立法界大學開始，便都是著許許多多願為佛法的弘揚而輸財輸力的人，一點一滴的捐輸而累積成的。今後他們的發展壯大，也將靠著這股來自世界各方的力量。

楊英風教授指出，這塊寧靜祥和的地方，是研究佛法的最好地方，這也同時是培養最高藝術情操最理想的園地。他認為，今天的藝術家大遍植全加州各地的花木，常有松鼠、野兔木，小鹿出沒其間。固然優美的太平洋海岸、空氣清新、氣候宜人，到處盛產葡萄及各種水果、校園內更是訓練學生走進自然，使他們將來成為走向人性自然的藝術家。

法界大學的藝術學院將設有「繪畫」、「雕塑」與「設計」三系，今後預計還要增設「景觀」、「電影」、「舞蹈」等系。

「瑜珈谷」中「萬佛城」

據最近返國的法界大學藝術學院院長楊英風教授說，在萬佛城中的法界大學，環境之美是少有的。「萬佛城」在達摩市肥沃的「瑜珈谷」中，環繞著它的，是「牛山國家遊樂區」。萬佛城的周遭，有細細的河流，清澈的湖泊，美好的溫泉，以及風景，更有舉世聞名的紅木原始森林公園，以及風景。

推展濟世度人理想

楊英風說，藝術學院的學生，常常不一定是佛教徒，而且他們的創作也不會受宗教的局限。但他認為，在這樣的一個環境裏，學生必會受到佛教與中華文化的影響，而使他們在創作時更有靈性，更能把美學與人性，自然結合在一起，使他們的作品返璞歸真，並使他們在負起美化世界的重任時，能脫離自我，進入「大我」的完整性創作。

法界大學的成立，已給很多人帶來了新的希望。因為他們相信，這所大學必能更具體的推展濟世度人的理想，而且必能更有效的領導著學術路進，達到美化人生與淨化人心的目標。

王廣滇〈中國人在美國創辦的第一所佛教大學「法界大學」！〉《聯合報（國外航空版）》1977.9.15，台北：聯合報社

中華民國六十六年九月廿二日 星

行政院新聞局出版事業登記證局版臺報字第○○一八號

郵區一○○

每月每份美歌非地區航寄美金三元五角　亞澳地區航寄一元六角　平寄世界各地均美金一元六角

中央日報

第一七八八○號

國際航空版

CENTRAL DAILY NEWS
INTERNATIONAL EDITION

發行人 曹聖芬

社址：中華民國臺北市忠孝西路一段三十八號

83 Chung Hsiao W. Rd. Sec. 1
TAIPEI TAIWAN
REPUBLIC OF CHINA
CABLE: NKCENDAILY

楊英風談 法界大學藝術學院

本報記者　蔡文怡

「以宗教的感動力，重新塑立藝術的精神」，我國景觀藝術家楊英風，已接受美國加州法界大學藝術學院院長的聘書，他將朝著這個方向，把東方文化介紹到西方社會。

昨天下午五時，他帶著一疊計畫搭機赴美，「今後我將奔走於國內、舊金山之間，必要時還得從國內找些藝術家去幫忙。」

楊英風在談到他的新工作時說：「這所藝術學院的教室等於在工廠，我呢，就好比是個大工頭。我和學生們將在一種樸實、單純的環境中

藝術的精神」，使東方精神匯合，透過藝術創作表現出來。」

法界大學設於萬佛城內，位於舊金山以北一百多哩的達摩市瑜珈谷的中山國家遊樂區。學校全部面積有二百四十英畝。在一片樹林中，現有四十餘棟美國式「鄉村建築」的校舍，附近天然環境極佳，有小溪、草地、湖泊和溫馴的野生小動物。

「這裡真是個修養心性、創作藝術的好地方。」去年，法界大學校長度輪宣化禪師，曾委託楊英風去

實地勘察，從事校園規劃，並聘請他主持藝術學院。

楊英風指出：中國美術史，特別是後期雕塑史的部分，仍不出佛教美術的範疇。佛教直接影響了中國人的藝術觀和人生觀，「崇尚自然，追求天人合一的境界」，正是東方藝術的精髓所在。

反觀今日世界，美術或其他藝術不論中西，都漸漸脫離了宗教的形式與精神，藝術之路愈走愈偏狹，愈脫離人羣而陷入個人內心極偏辟的角落，專注於個人自我表現，

遺忘了「大我」的創造。

在他主持的藝術學院中，他希望個人的小宇宙——心靈與生活和外在的大宇宙——環境與自然，兩者能和諧並存，相輔相融。

法界大學藝術學院目前有設計、繪畫、雕塑三系。入學對象，除一般學生外，還歡迎社會人士去選擇有興趣的科目研修作。楊英風說，現在南洋地區也有四十多人申請入學，而臺灣也有六百人申請入學。

對於這所藝術學院的教學特色與學教學，他說：將採取「師徒制」的教授和學生們過着「家庭式」的學習生活，同時在廣大的校園中，以達到學以致用的目的，自的工房、工廠，以設與校外的工廠和研究所合作，以求藝術與實際生活打成一片。

蔡文怡〈楊英風談法界大學藝術學院〉《中央日報（國際航空版）》1977.9.22，台北：中央日報社

星期　中華民國六十七年二月二十六日

行政院新聞局出版事業登記證局版臺報字第○○二二號　中華民國三十五年二月二十日創刊

中華郵政台字第五…號　…照登記為第二類新聞紙類　今天出版三大張　每月七十五元

中華日報

號四五六一一第
CHINA DAILY NEWS

發行人許聞淵　社長錢長震

美佛教法界大學建築
楊英風應邀設計規劃

篤信天主教的楊英風，這回成了美國佛教「法界大學」的設計規劃人。

法界大學由居住美國的中國籍度輪法師創辦，位於風景幽美的舊金山萬佛城區。佔地一八○甲，建築六十棟，該處自然景觀頗為壯麗，有涓涓河流、溫泉，以及紅木原始森林，對環境設計有獨到見解的楊英風，應邀對該處做設計規劃工作，正可一展所長。

法界大學創校不到兩年，目前學生僅六十人，但是東方文化現在在美「正為吃香」，不少黃髮碧眼的老外，對禪學、佛學趣之若鶩。因此，這所設在美國的佛教大學，來日將「大為可觀」。

楊英風去年春天應邀赴美，先做了一個半月的研究，然後著手工作，據他表示，為配合當地自然景觀，將把這所大學，設計成世界佛教中心與觀光勝地。

法界大學目前僅有佛學院，但該校已正式聘請楊英風為藝術學院院長，目前正緊羅密鼓籌備之中，預計九月正式開課，同時開設的，還有文理學院。

依據楊英風構想：藝術學院將開繪畫、雕塑、設計、景觀、建築等課程，亦將介紹東方文化最精采的部分，構想中，他還將開「養生系」，傳授中國人的養生之道，以及生活的藝術，譬如打拳、打坐、人生觀念、風俗習慣等等。

在西風東漸的同時，東方文化亦同時在西方掀起狂熱，佛教大學的設立，才只是其一而已！

本報記者楊明

楊明〈美佛教法界大學建築　楊英風應邀設計規畫〉《中華日報》1978.2.26，台南：中華日報社

出版與研究

Publishing & Research Semimonthly

中華郵政臺字第三九四號登記為第一類新聞紙

中華民國六十七年三月十六日出版

第十八期 每份全年五十元 半月刊

行政院新聞局出版事業處登記局版臺誌字第七八號

發 行 人：黃 成

編 輯 委 員 本 刊

特約編輯外國顧問：Dr. Robert L. riok

社 址：台北市福林路三段B樓

電 話：八〇一四九二三號

印 刷 者：承印

社 址：台北市福林路三段五號

* Airmail Postage Included

Rate: US$6.00 (Europe & America)
US$5.00 (Asia)

P.O.Box 1803, Taipei, Taiwan, R.O.C.

美國・佛教・藝術

談楊英風教授

■ 黃章明

黃章明〈楊英風教授談 美國・佛教・藝術〉《出版與研究》第18期，第2版，1978.3.16，台北：出版與研究雜誌社

199

法大新望藝術學院的第一課

郭方富

美國加州法界大學新望藝術學院與日本富山美術工藝專門學校，在隆重的典禮以及人們的祝福聲中，於今年四月廿五日，在富山市府公會堂，正式結盟為姊妹校。

新望藝術學院成立以來，日本富山美術工藝專門學校是她結盟的第一個姊妹校。與地方，還有很多藝術的學府，也正向法界大學伸出她們友誼的手。相信不久，新望將被圍繞在一羣性質相近、性情相投的姊妹中，相互作為團結在一羣的地方，是日本最著名的鑄銅工藝區，從事鑄銅業的人口多達萬餘人。其次它的造紙業、陶瓷藝術的交流，並從而携手為創造美的人類生活環境而奮鬥。

富山美工專門學校雖然不是一個歷史最悠久、規模最龐大的藝術學府，但却是一個充滿了希望與活力的學校。它所在的富山縣，是日本極具傳統特色的地方，是日本最著名的鑄銅工藝區，從事鑄銅業的人口多達萬餘人。其次它的造紙業、陶瓷藝術，以及手工藝，更在日本佔着一席重要的地位。同時它還是日本漢醫、漢藥的中心。

該校校長片桐幹雄先生，原是出身大阪的一位建築師，他在富山的事業，使他與富山縣結下深厚的良好關係。起先他在縣裏創立富山設計學校，其後擴展為美工專門學校。他年輕，有活力，有構想。學生也像他那樣，充滿幹勁和創意。

這倆所學府的結盟，得力於大阪藝術大學教授田中健三的撮合。他與新望學院院長楊英風教授，是十數年的老友，而且同是國際造型藝術家協會的會員，在該協會裏並分別擔任日本與中華民國的代表。當楊教授接掌藝術學院後，他便從中撮合這兩所藝術學府的結盟。

為了這倆所學府的結盟，片桐幹雄、田中健三與楊英風三位先生，曾先後在東京、大阪、富山、舊金山、萬佛城與台北作多次的磋商，這可以看出兩校結盟的慎重，以及他們所付出的心力。

結盟後的三個月，也就是七月廿八日的傍晚，十四位年輕活潑的男女學生，在片桐校長率領下，自富山縣飛度輪法師出國而往到達舊金山市。同行前來的尚有田中健三教授及一位隨行的翻譯片山寬美小姐。第二天，在參觀過金門公園的博物館、科學館後，一行到達舊金山市區的「金山寺」，因校結盟而由恆觀副校長代表歡迎接待。同時介紹另一位副校長祖炳民先生及幾位教授與大家見面，祖副校長將法界大學創校的經過以及學校中比丘、比丘尼等吃齋苦行的情形略作介紹。在用過晚膳後，即乘坐校車，往北直駛車程約三小時的萬佛城法界大學校區，接受為期十六天的短期研習。

實際的研習課程共計六十個小時，分配在十天完成。百分之八十以上為設計專業科目，包括：視覺設計、美國現代商業設計、美國現代室內設計、美國現代雕塑與建築、最新鐳射藝術等。另外並有陶瓷及攝影分組專門科目。其他的課程是有關佛教與藝術關係的介紹。每天清晨各有半小時的中國功夫練習及靜坐訓練，中國功夫是教授最基礎的太極拳，靜坐主要訓練養成身心合一，意志集中。對於從事造形工作，用心用腦的年輕人，這是一項新鮮而適切的課程。

參觀的項目除了與專業有關的各個設計機構、大場所以外，並使他們有機會去接觸美國的名山、大海以及叢林等大自然的環境，對於生長在狹小國度的學生，這真是讓他們大開了眼界。

住宿在法界大學的這段期間，全部學生都遵照校內一向嚴格的戒律，不抽煙、不喝酒，僅特別於晚上一餐准於吃齋素食。這一批初抵美國的亞洲學生，的確在他們尚未來之前，一般想像中，美國是像電影上好萊塢那種極盡豪華享受的生活，或像拉斯維加斯揮霍奢侈的黃金世界；萬萬沒想到下了飛機，所接觸的是一遍鳥叫蟲鳴的林木，是一處孕育東方宗教文化的淨土，完全沒有想像中的熱門音樂、牛排大餐、吃角子老虎……。隨着本接受慣了全盤美國化、自由放任教育方式的學生，這樣一個出乎意外的環境，尤其對於這些在日本不但在萬佛城，也在其他各種不同的場合，親身體驗到東方文化在美國被重視，被應用。過去對於東方及西方之間的價值觀念開始有所轉變，這種觀念的改變，勢將影響他們所從事的設計工作，而有助於對東西方文化精華的吸取。這可能是他們此行最大的收穫了！

八月十四日下午開始，在金山寺的二樓有一個簡單的學生作品展示會，展出這段時間所作的簡單視覺設計及攝影等作品。隨後由楊院長主持發給每人一份結業證書，按照加州教育法規授予「有關藝術特殊研修課程——五‧五個學分」。最後在充滿離情的惜別晚餐會後，結束了全部研習活動。翌日在互道珍重聲中，他們分成數組分赴東部、南部等地區，繼續旅行參觀活動。而於廿一日在洛杉磯市會合，返回日本。

這次的活動是告一段落了，它是這兩個姊妹校結盟的實際表現，也是新望藝術學院的第一個起步。我們預期更密切的交往將繼續展開下去，更積極、更具信心的步驟將不斷地向前邁進。

（法界大學新望藝術學院副教授郭方富寄自加州舊金山市）

郭方富〈法大新望藝術學院的第一課〉出處不詳，約1978年

萬佛城及法界大學的創辦人度輪法師（宣化
上人）

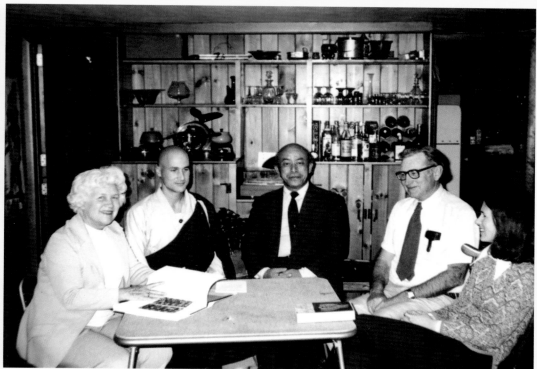

1977.5.13　楊英風（中）與法界大學之恒觀法師（左二）

楊英風為宣傳萬佛城所設計的報紙廣告

THE CITY OF TEN THOUSAND BUDDHAS
NAMES THREE NEW ADMINISTRATORS

Renowned sculpture and environmental designer Yang Ying-feng arrived in American in mid-April to undertake what he calls the "major cultural contribution of his life" as director of the artistic and enviromental development of the City of Ten Thousand Buddhas, and Dean

of the School of Creative and Applied Arts, Dharma Realm Buddhist University. Upasaka Yang, age 60, has just completed a commission from the Government of Saudi Arabia to design public parks and environments for public housing. Upasaka Yang's accomplishments include design of the environment and major sculpture for the Republic of China's exhibitions at the Spokane World Fair in 1974 and the Osaka World Fair in 1970.

Professor C.S. Liu who has been named Director of Administration for the City of Ten Thousand Buddhas, resides at the City with his wife, Dr. Grace Liu, M.D. and acupuncturist. Professor Liu, who led a citizen's group to renovate the war-gutted National University Hospital in Taipei in the early 60's, is also a renowned

photographer as well as a poet. In addition to his administrative duties, he will teach at Dharma Realm Buddhist University.

continued on page 107

1977 年間萬佛城月刊《金剛菩提海》刊載之楊英風簡介

VAJRA BODHI SEA
海提菩剛金

Vol. vi series 16 **no. 83**
Vol. vii series 16 **no. 84**
Vol. viii series 17 **no. 85**

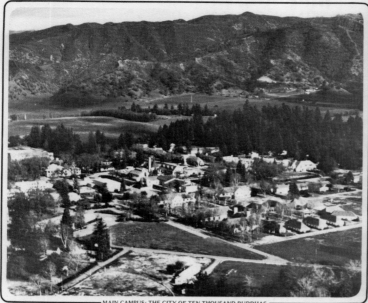

MAIN CAMPUS: THE CITY OF TEN THOUSAND BUDDHAS

Dharma Realm Buddhist University
City of Ten Thousand Buddhas
Talmage, California 95481
(707) 462-0939 or 462-9946

Non-profit organization
U.S. Postage
PAID
San Francisco, CA
Permit No. 9580

VERSE ON RETURNING THE LIGHT

Truly recognize your own faults
And don't discuss the faults of others.
Other's faults are just your own faults,
Being one with everyone
is called great compassion.

— Ven. Master Hsuan Hua

GUIDING IDEALS

To explain and share the Buddha's teaching;
To develop straighforward minds and hearts;
To benefit society;
To encourage all beings to seek enlightenment.

TO TEACH AND TRANSFORM

Dharma Realm Buddhist University was founded in 1976 by the Sino-American Buddhist Association, under the guidance and leadership of the Venerable Master Hsuan Hua, Abbot of Gold Mountain Monastery in San Francisco, of Tathagata Monastery at the City of Ten Thousand Buddhas, and of Gold Wheel Temple in Los Angeles. The Association's goal, in establishing a Buddhist University in America, is to bring the principles of the Buddha's teachings to a wide range of people, and to encourage beneficial change in higher education and promote leadership and prosperity in society at large.

At Dharma Realm Buddhist University, students and faculty work together to develop the process of teaching and learning so that it is not only intellectual but spiritual and moral. Their aim is that the work of scholarship be guided by the principles of goodness. Therefore, each student at the University strives to act with unselfishness, equanimity, and wisdom in his or her daily life. Each works to free his or her nature from the habits of materialism and self-seeking which afflict and endanger modern society. Each is given the opportunity to explore and discover in himself or herself what true principles underlie human existence and what it means to be truly human. In this way, whatever walk of life students follow after graduation, their years of study will have provided them a firm basis for a peaceful, vigorous, and intelligent life which will be of transforming benefit to the world and to the universe—to the Dharma Realm.

The teachings of the Buddha are the basis of Dharma Realm Buddhist University. Buddhism, however, is not an "ism" in the sense of its being a fixed creed to which believers must adhere. Its teachings of compassion and wisdom are universal, and Buddhism could rightly be called by any other name which would stress this universality:

Buddhism is the teaching of living beings, because it is the teaching that is studied by all living beings, regardless of the particulars of individual belief or conviction they may hold at the moment.

Buddhism is the human religion, because all human beings have in common the Buddha-nature and the capability of becoming Buddhas.

It is the religion of the mind, for humans and all living beings have minds, and it is on the mind-ground that one works to achieve enlightenment.

Thus Buddhism does not separate itself from any other religion, but to the ends of space and the Dharma Realm, it unites all beings, religions, and philosophies in a single family. It recognizes that religions have no intrinsic existence in and of themselves, but that they act as medicines which share a common goal: to cure living beings of their illnesses of greed, hatred, and stupidity. This is the goal of Dharma Realm Buddhist University.

THE FIVE DIVISIONS

Dharma Realm Buddhist University offers the Bachelors, Masters, and Doctoral Degrees. The University operates on a two semester system, with additional four-week summer sessions. Part time as well as full-time students are accepted. The University's academic curriculum is separated into five divisions.

The College of Buddhist Studies offers degree-candidates the opportunity to pursue their studies with one or more emphases: on the theory and practice of meditation, on selected schools of Buddhism, on the study and cultivation of the moral codes, on Pure Land practices, and on the Secret School. The College also offers courses for students in other fields who wish to broaden their understanding of Buddhist principles. In all cases, practical application of what one studies and learns is emphasized.

The University Library

The College of Translation exists to further the work of translating the teachings of the Buddha into Western languages, and to assist in the translation of other works not specifically in the Buddhist tradition, in order to promote harmony and understanding among peoples of all nations. Students in the college take courses in a variety of subject areas in different colleges in the University, with an emphasis on translation work.

The College of Letters and Science offers degrees in a variety of specialties in the humanities, sciences, and the applied arts. Courses of study allow students to develop and deepen a major interest while applying the principles of goodness to all that they have learned. The College now offers degrees in Chinese Language and Literature, Chinese Philosophy, and General Studies. The College plans a Department of Psychology, and other courses will be developed as students require them.

The Chinwan College of Fine Arts plans undergraduate and advanced degrees, with courses of study in graphic arts, sculpture, wood carving, ceramics, photography, calligraphy, painting, ceramics, environmental design, and the history of art. Ideals and techniques of both Western and Asian art are taught with a view towards both a blending and a continuation of both traditions.

The Institute for the Study of East-West Medicine is in the process of developing programs of study in Eastern medicine for Western medical settings. The programs of study will be conducted in conjunction with the City of Ten Thousand Buddhas Medical Center, including the already established Acupuncture Clinic and the planned East-West Health Center, Tushita Palace Hospital, and the home for senior citizens.

SPECIAL PROGRAMS

The World Religions Center of Dharma Realm Buddhist University has been established to sponsor conferences, seminars, courses of study, and trans-religious gatherings to promote mutual understanding, good will, and unity of purpose among all the religions of humankind. The University believes that through the united strength of religious peoples everywhere, the spirit of compassion, peace, and happiness will be renewed in the world.

The University Museum will house both permanent and traveling collections of international Buddhist and secular art. Display and research areas will be provided, a representative collection of Buddhist and Asian art will be developed, and special collections of art forms of the Americas will also be developed.

English as a Second Language is offered as an intensive program stressing personal attention and individualized instruction. It is available both to students who wish to qualify for admission to the University and to members of the larger community.

Summer Study and Meditation Sessions are held twice annually for regular University students, for people in the community, and for students from other institutions who wish to learn first-hand about Buddhism. In each session, three or four weeks of study are followed by one week of intensive meditation.

Meditation and Recitation Sessions from one to four weeks in length are held several times yearly at both University campuses. Stressing meditation, recitation of the names of the Buddhas and Bodhisattvas, or recitation of mantras, the sessions allow participants the opportunity to concentrate their energies on a rapid advance towards enlightenment.

Instilling Virtue Elementary School at the City of Ten Thousand Buddhas offers a bi-lingual English and Mandarin Chinese program, with an emphasis on individualized attention to a solid academic foundation and to the development of each child as a complete person. While not part of the University proper, Instilling Virtue School offers University students with children the opportunity to carry on their own studies while placing their children in school on campus.

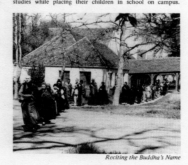

Reciting the Buddha's Name

THE UNIVERSITY COMMUNITY

Dharma Realm Buddhist University is a part of the City of Ten Thousand Buddhas, a major international center for world Buddhism. The City is set among over 200 acres of groves and meadows in Mendocino County, California, 110 miles north of San Francisco.

The quiet country landscape and mild climate of the beautiful Ukiah Valley provide an ideal surrounding for study, spiritual growth, and wholesome friendship. Taking part in a community devoted to pure and unselfish living can itself be the most beneficial and inspiring experience among all the educational opportunities at the University. Being a Buddhist and joining religious activities for their own sake are not required of students, but all residents of the community, students and non-students alike, undertake the work of regulating their conduct and making their hearts peaceful and harmonious. In particular, residents pledge not to engage in violence of word or action or in illicit relations between the sexes, and to do without achhohol, tobacco, and drugs.

In addition to its main campus at the City of Ten Thousand Buddhas, Dharma Realm Buddhist University also offers classes at Gold Mountain Monastery in San Francisco, where the life of the City of Ten Thousand Buddhas is carried out in an urban setting.

The Sino-American Buddhist Association, founder of Dharma Realm Buddhist University, was established in 1959 to bring the genuine teachings of the Buddha to the West. In accordance with this intent, monasteries, convents, meditation centers, and the University have been built in America. The Association's Buddhist Text Translation Society, and its monthly journal, *Vajra Bodhi Sea*, publish English translations of the teachings of the Buddha (the Sutras) and a variety of other Buddhist writings. At the City of Ten Thousand Buddhas, schools, health facilities, an art museum, a World Religions Center, and other community undertakings have been planned or are already established. The work of the Association is carried out under the guidance of its founder, the Venerable Master Hsuan Hua.

法界大學簡介

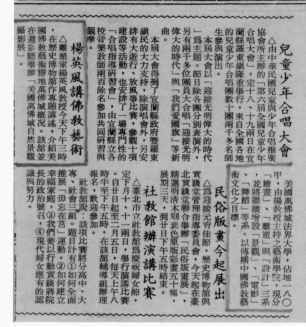

中華民國六十七年二月十八日

行政院新聞局出版事業登記證局版臺報字第〇〇一八號
地址臺北市忠孝西路一段八三號　郵區一〇〇
中華郵政到一四八號執照登記為第二類新聞紙類　今日三大張每份二元五角

中央日報
CENTRAL DAILY NEWS
發行人曹聖芬
第一八〇二九號

兒童少年合唱大會

△由中華民國兒童與少年合唱推廣協會所主辦的「第六屆全國兒童少年合唱大會」，定十八、十九兩日在宜蘭縣羅東鎮重慶行，來自全國各地的兒童少年合唱團數十團兩千多名師生同聚與演出。

本屆大會以「迎接光明偉大的時代」為主題。節目除各團分別表演外，另有兩千多位團員大合唱「迎接光明偉大的時代」與「我們愛國旗」等新曲。

本屆大會得到了宜蘭縣政府歷羅東鎮民的大力支持，除演唱會外，另安排有大遊行、放風箏比賽，參觀十項偉大建設等活動，也安排一場專門性的「合唱指導研習會」，由宜蘭縣立各校音樂教師兩百餘名參加共同研習與觀摩。

楊英風講佛教藝術

△雕塑家楊英風教授今天下午三時，在歷史博物館作專題講述，介紹美國佛教藝術勝地萬佛城概況。該館並舉辦「美國萬佛城自然景觀攝影展」。

社教館辦演講比賽

△為迎接元宵佳節，慶祝婦女節，歷史博物館與臺北市立社教館為慶祝婦女節，推展「敬老尊賢」運動，定下月十、十一兩日，舉行演講比賽，今天起本台北實踐堂聯合舉辦「民俗版畫展」，精選明清木刻套色原版彩畫五十幅，展期三天，到廿八日下午五時結束。

民俗版畫今起展出

△為迎接元宵佳節，歷史博物館與台北實踐堂聯合舉辦「民俗版畫展」，精選明清木刻套色原版彩畫五十幅，展期三天，到廿八日下午五時結束。自廿日起至廿五日，每天下午二時半至五時止，在該館精講堂辦理社教節目，歡迎參加。

國立歷史博物館
佛教藝術專題講述

主講人：楊英風教授
講題：美國佛教藝術勝地—萬佛城（并展出當地圖片）。
時間：本月十八日（星期六）下午三時
地點：本館遵彭廳（臺北南海路）
歡迎聽講

楊英風事務所　雕塑·環境造型
中華民國台北市信義路4-1-68 水晶大廈6樓
YUYU YANG & ASSOCIATES
SCULPTORS · ENVIRONMENTAL BUILDERS
CRYSTAL BUILDING 6F-1-4 HSINYI ROAD TAIPEI TAIWAN REPUBLIC OF CHINA TEL. 7518974 CABLE: UUYANG

國立歷史博物館　1978年2月18日起至3月2日止
「美國萬佛城自然景觀攝影展」展出目錄

編號	標題	地點
1	觀自在	萬佛城
2	千手燒	萬佛城
3	千然麗	萬佛城法界
4	眼明暗	萬佛城
5	眼明光	萬佛城法界
6	觀明動	萬佛城法界
7	音不慧 山	萬佛城法界
8	音蓮逍	萬佛城法界
9	角遠遊	萬佛城法界
10	般若葉 庭	萬佛城法界
11	菩蔭滿 利	萬佛城法界
12	叢叢別	萬佛城法界
13	自在嚴	萬佛城法界
14	莊花井 花	萬佛城法界
15	花田 花	萬佛城法界
16	回憶草 樹	萬佛城法界
17	斜陽草 樹	萬佛城法界
18	金紅似火	萬佛城法界
19	燃燒自己照亮別人	萬佛城法界
20	慧燈	萬佛城法界
21	星光燦爛	萬佛城法界
22	繁星	萬佛城法界
23	幼松	萬佛城法界
24	潤	萬佛城法界
25	熟透	萬佛城外 葡萄園一景

1978.2.18 為配合在國立歷史博物館展出的萬佛城景觀攝影，楊英風演講佛教藝術（〈楊英風講佛教藝術〉《中央日報》1978.2.18，台北：中央日報社）（上圖）

楊英風於1978年2月18日至3月2日在國立歷史博物館舉辦「美國萬佛城——自然景觀攝影展」展出目錄（左圖）

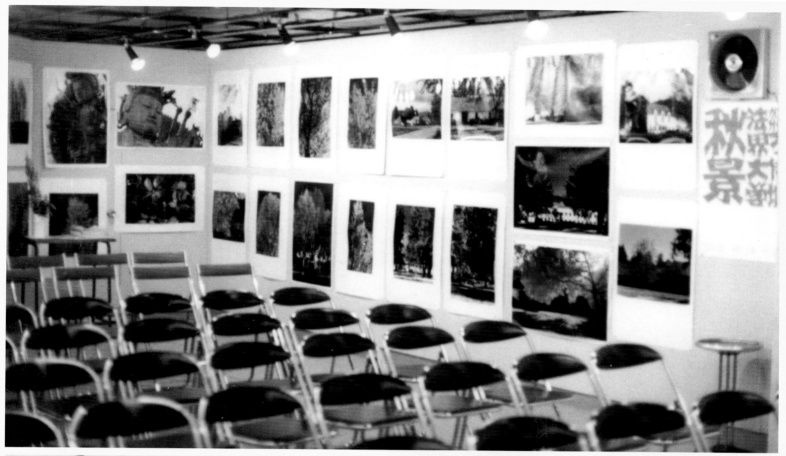

1978.3 日本富山美術工藝學校展出楊英風的萬佛城系列攝影作品

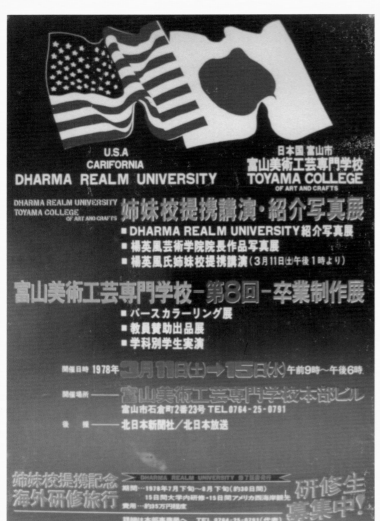

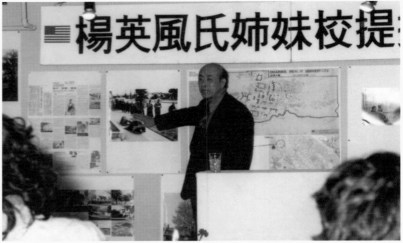

1978.3.18 楊英風（右）至與法界大學諦結姐妹校的日本富山美術工藝學校演講，左為工藝學校校長片桐幹雄

法界大學與日本富山美術工藝學校諦結姐妹校舉辦相關活動的宣傳海報

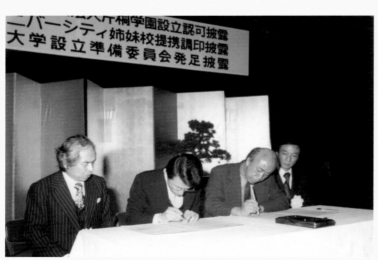

1978.4.25 法界大學與日本富山美術工藝學校諦結姐妹校

1978.4.25 法界大學與日本富山美術工藝學校諦結姐妹校

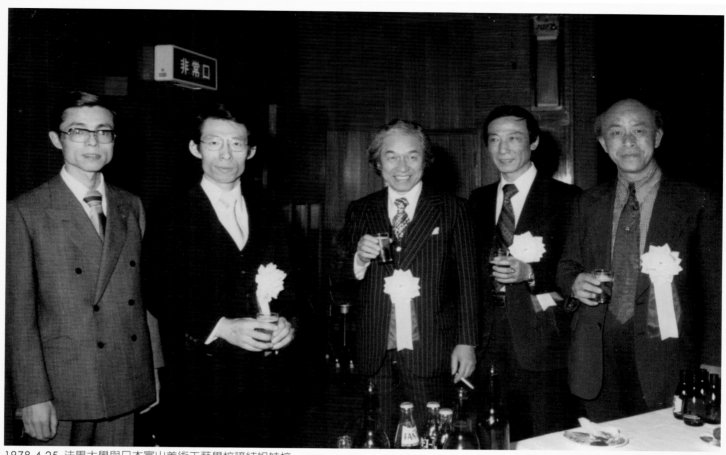

1978.4.25 法界大學與日本富山美術工藝學校諦結姐妹校

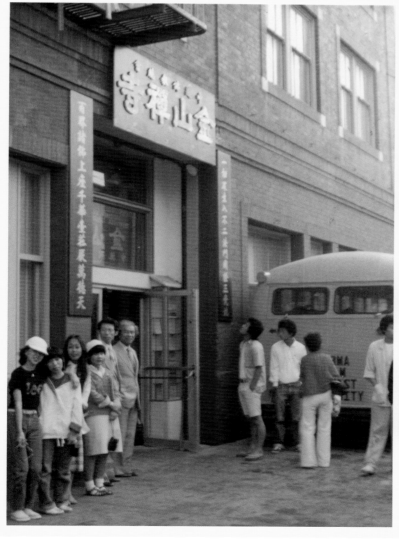

日本富山美術工藝學校師生至法界大學交流研習記錄照片

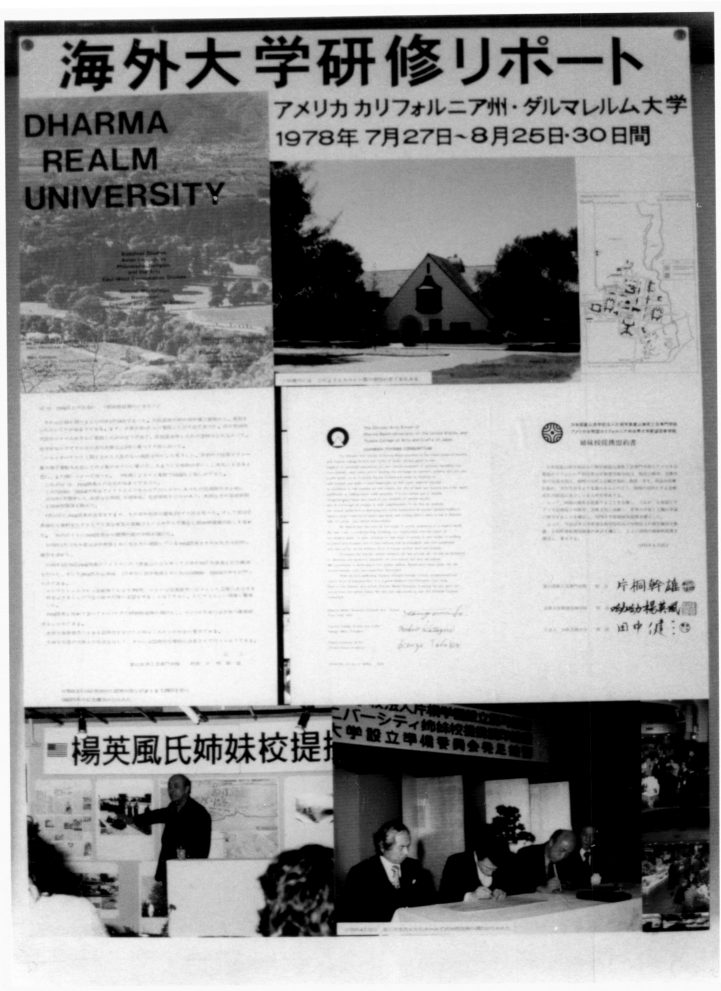

日本富山美術工藝學校師生至法界大學交流研習紀錄檔案

日本富山美術工藝學校師生至法界大學交流研習紀錄檔案

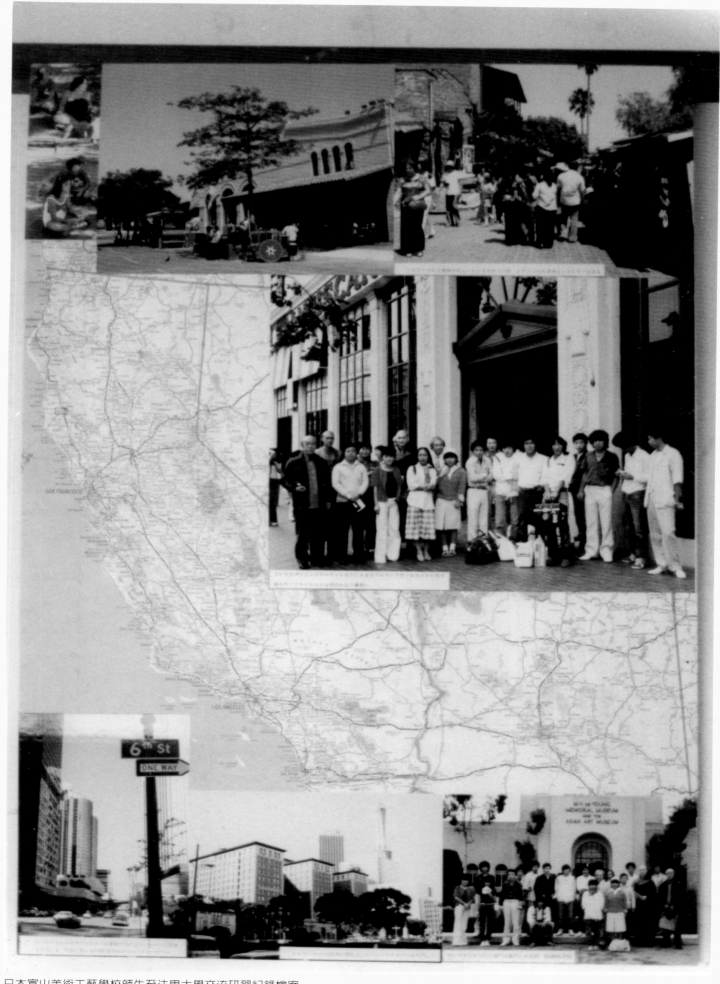

日本富山美術工藝學校師生至法界大學交流研習紀錄檔案

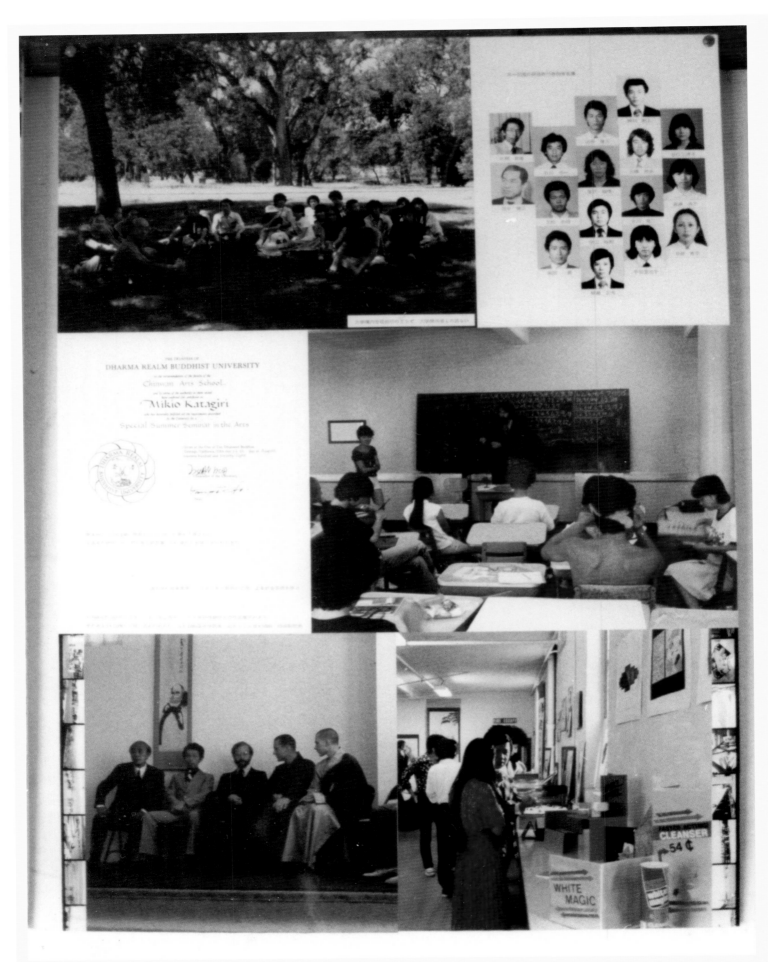

日本富山美術工藝學校師生至法界大學交流研習紀錄檔案

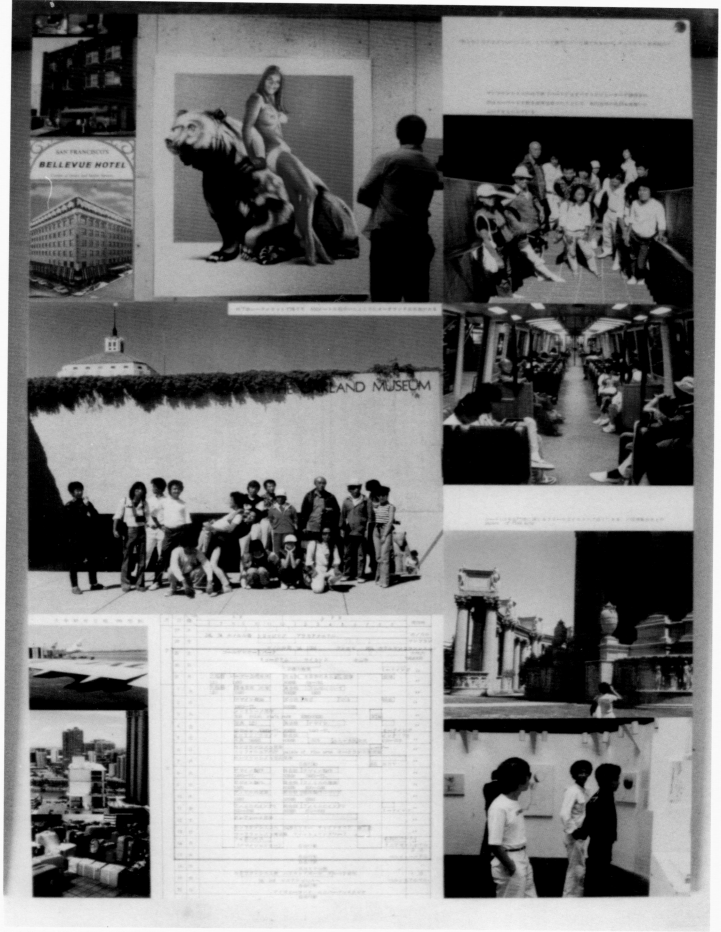

日本富山美術工藝學校師生至法界大學交流研習紀錄檔案

（資料整理／黃瑋鈴）

◆獅子林商業中心〔貨暢其流〕大雕塑設置計畫^{（未完成）}

The grand lifescape for the Lion Forest Commercial Center (1978)

時間、地點：1978、台北

◆規畫構想

• 楊英風〈〔貨暢其流〕景觀大雕塑建置及含意之說明〉1978.10.1，台北

一、 主題：〔貨暢其流〕

二、 素材：不銹鋼。鏡面與線面素材。內部鐵架結構，防銹處理。

三、 尺寸：高510公分，寬760公分，厚420公分。（建立後之實際尺寸）詳見圖。（編
按：參照規畫設計圖）

四、 地點：暢流廣場中心位置。即台北市西門獅子林、來來、六福三大商業大廈之間行人
步道廣場。

五、 內含：

(1) 擇自　國父民生主義理想：人盡其材、地盡其利、物盡其用、貨暢其流。

(2) 暢流廣場三大商業大廈：獅子林、來來、六福為民生重地，貨暢其流則能提高民
生。〔貨暢其流〕不銹鋼大雕塑作品在造型上可以還原成一塊樸素的材料，象徵貨
品來自單純的物質，由此變為有用的貨物，只要把材料作適度的切割，則貨品源源
而出，成為大眾所喜愛的日用品。如有源之水，不斷地暢流著。故本作品命名為
〔貨暢其流〕。

它站在土地上，形體略斜，以一種有生命的舞姿型態，不斷向人群演說。它說明著
當地的繁榮和富庶，說明著這一帶是商業中心之中心、精華之精華，說明著這個地
區未來無窮的發展與昌隆。

它存在的價值在於象徵，而不在於裝潢，它所代表的是這個地區的整體價值，這個
地區的整體目標，以及民生文明的程度，民族文化的內涵。

(3) 景觀雕塑的重要性：在現代文明的影響下，人類的生活空間在急驟地改變，馬路快
速地出現，大廈紛紛的矗立，整齊劃一的秩序給都市帶來了呆滯和沉悶。機械化
的規格破壞了人類藝術的美感。這是我們生活環境嚴重的問題。因此，景觀雕塑以
強有力的存在給都市的幽谷帶來陽光，為單調的建築帶來生氣。其天真純樸的造
型，引人作欣然一笑，其清新雋永的靈氣賦予城市以新的生命。因此景觀雕塑已經
成為世界各國一項新興的傾向，它默默的發揮著轉移氣氛的影響力，使城市和廣場
成為老百姓們喜愛的地方。西方的建築總要為一棟大廈的建築保留百分之三至百分
之十的費用，作為美化環境的預算，以庭園設計與景觀雕塑來成為大眾可親、可愛
的生活空間。

說明

楊英風

一、主題：「貨暢其流」

二、素材：不銹鋼、銅管與銀面素材，按特殊結構、特殊量體。

三、尺寸：高約十公尺，寬約七○公分，長約五○○公分（實際尺寸依實地之考慮）按其圖。

四、場景：

五、內容：暢流貨暢之位置。

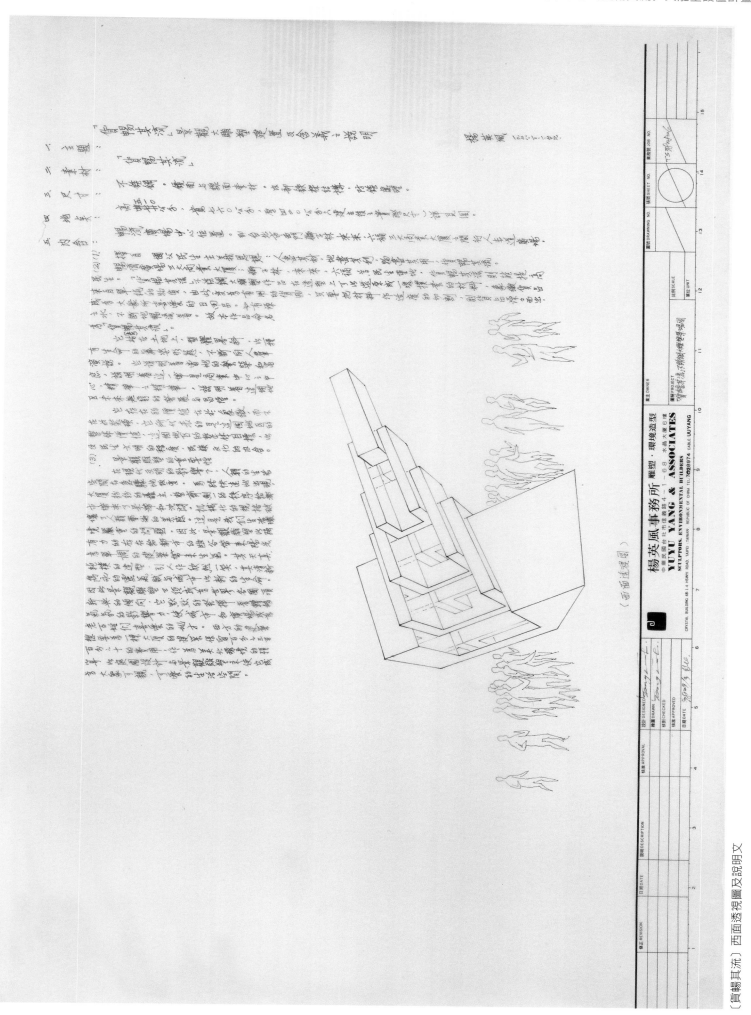

（西面透視圖）

楊英風事務所　雕塑・環境造型
YUYU YANG & ASSOCIATES
SCULPTORS, ENVIRONMENTAL BUILDERS
中華民國台北市復興南路4─1─6日　水晶大廈6樓
CRYSTAL BUILDING 48-1-6 HSING ROAD, TAIPEI, TAIWAN, REPUBLIC OF CHINA　TEL:7028974　CABLE: UUYANG

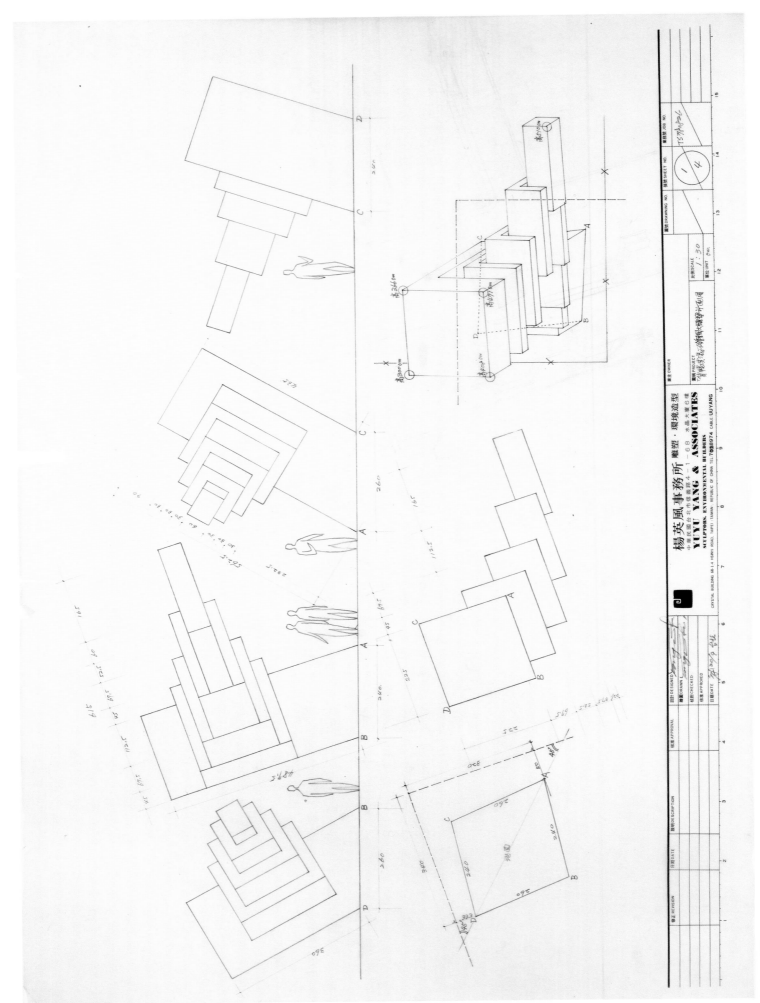

規畫設計圖

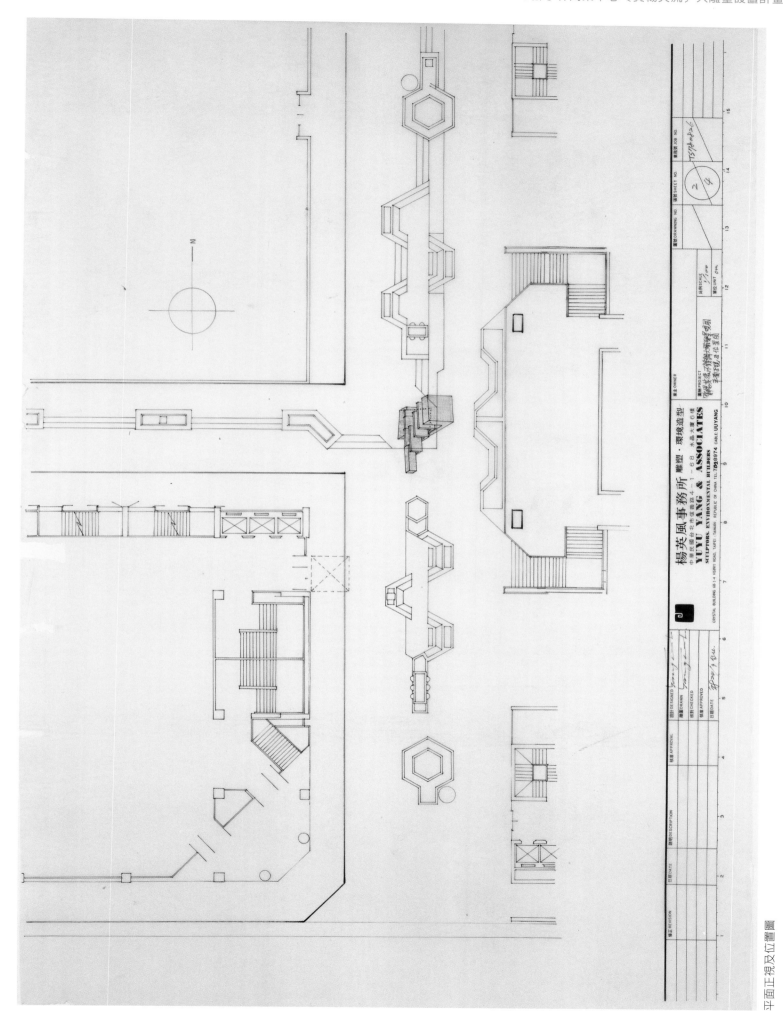

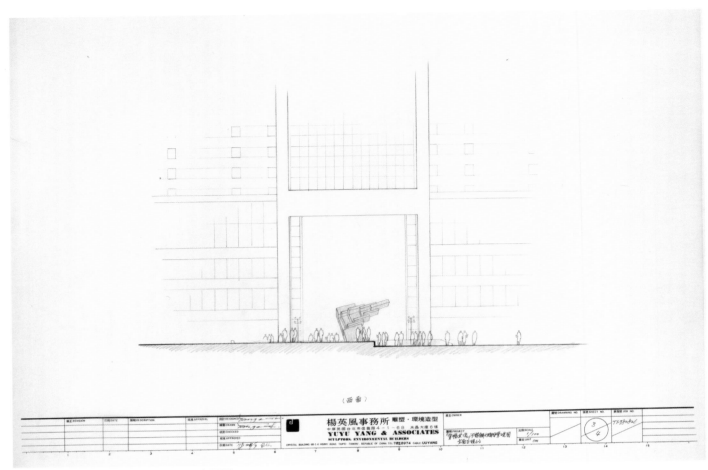

〔貨暢其流〕平面、立面圖及坐落之立面圖

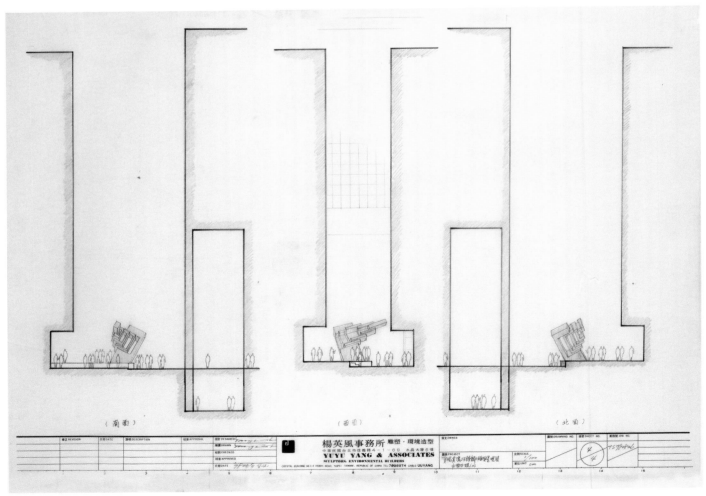

〔貨暢其流〕座落地點之平面圖與周邊建築物關係之立面圖

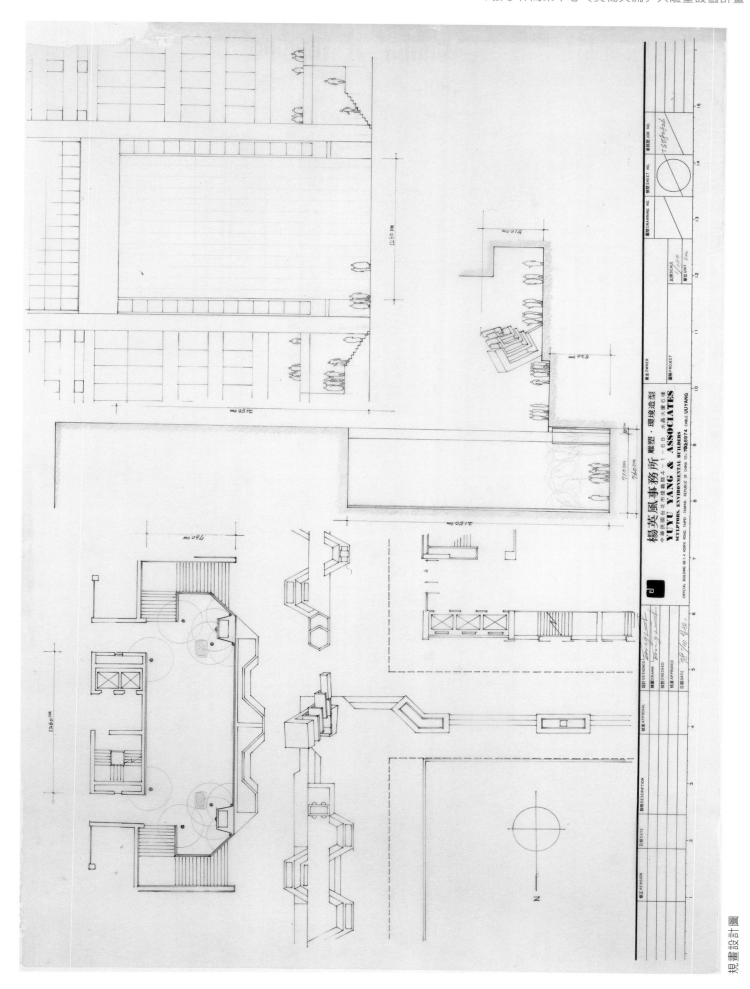

規畫設計圖

（資料整理／關秀惠）

◆中國大飯店大直林木桂先生墓園設計

The cemetery design for Mr. Lin, Muqui in Da Zhi, Taipei city (1979)

時間、地點：1979、台北

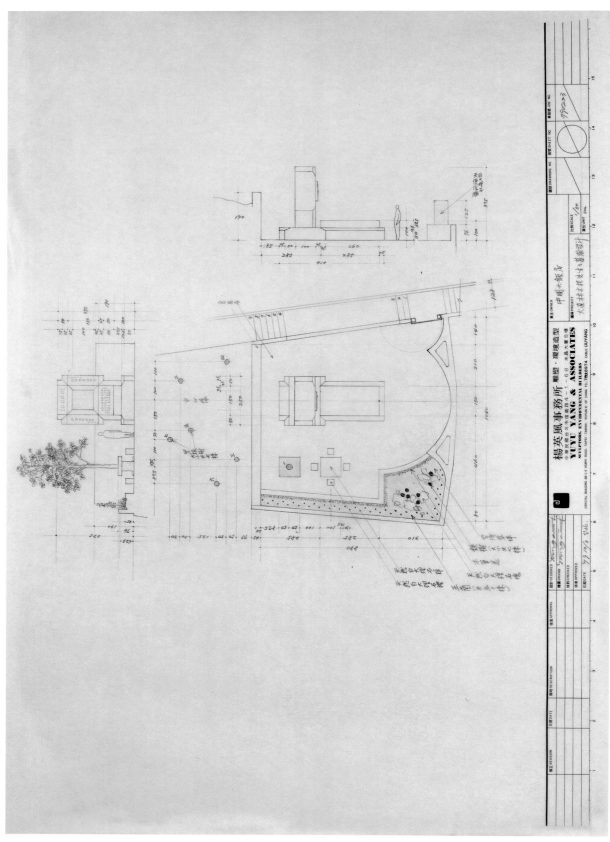

墓園設計之平面、立面、側面圖

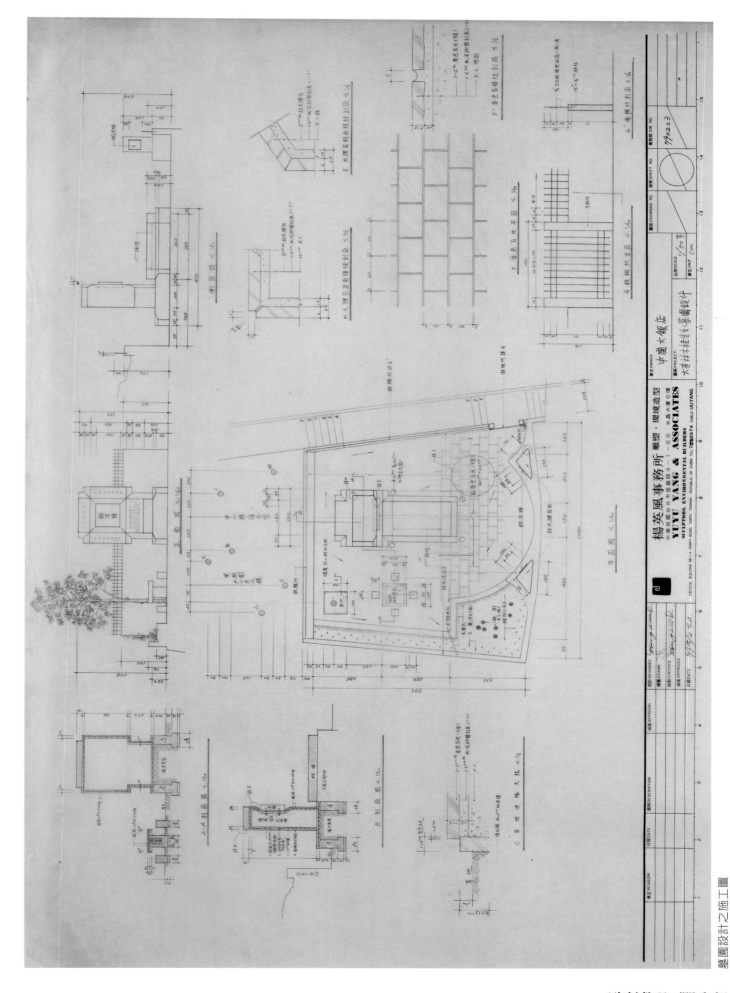

楊英風事務所 雕塑·環境造型
中華民國台北市敦器4－1－68 水晶大廈6樓
YUYU YANG & ASSOCIATES
SCULPTORS, ENVIRONMENTAL BUILDERS
CRYSTAL BUILDING 68-1-4 HENRY ROAD, TAIPEI, TAIWAN, REPUBLIC OF CHINA. TEL:7052974, CABLE: UUYANG

中國大飯店
大直林桂先生墓園設計

◆台北市青年公園美化水源路高架牆面浮雕壁畫工程概略設計^{（未完成）}

The grand relief project to beautify the bulkhead of the Shui Yuan viaduct nearby the Taipei Youth Park (1979)

時間、地點：1979、台北

◆背景資料

一、規畫宗旨：

1. 實現李市長市政建設中關於青年公園大長壁浮雕之構想，將青年公園對面一公里長河堤水泥牆壁塑造成雄渾壯闊的雕塑景觀，於美化台北市容之外，更令之為一具有代表性之偉大藝術品。

2. 本美術工程擬由國內數十位雕塑作家攜手創作，其意義即為應合時代需要，團結眾人之智慧和力量，同心協力，創造一實同體的精神象徵。

3. 藝術作品必須具有本國文化色彩方有價值，青年公園大長壁浮雕美術工程提供此絕佳之創作篇幅，供國內藝術家充份發揮才華，不但有機會表現民族精神之精華，更能擴展文化傳統之泉源。

4. 本工程全部經費擬由工商業捐款營建，此舉適符合世界先進國家之潮流，即工商業基於對社會環境須負起責任之認知與覺醒，紛紛捐獻巨額資金，從事對生活環境最直接影響的文化藝術之建設。工商業這種對社會功能機體的反哺作為，此為第一次在國內

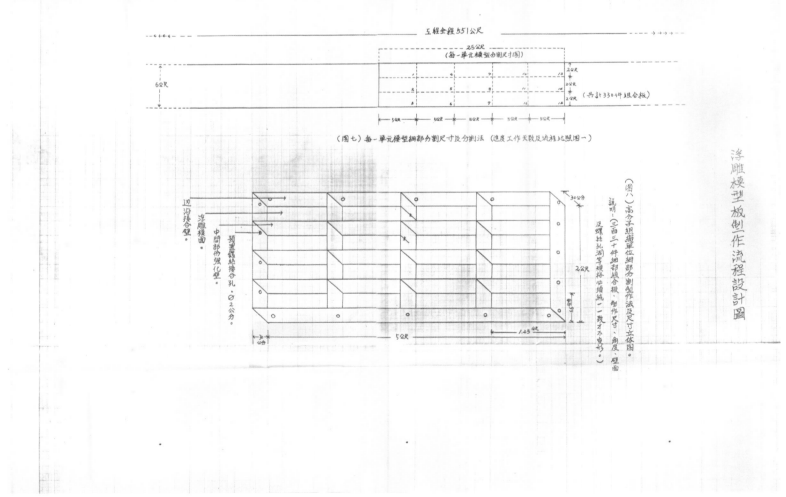

浮雕模型板製作流程設計圖

藉本工程大規模的推動。（以上節錄自〈青年公園大長壁浮雕美術工程企畫書〉。）

二、目的：

帶給全國青年同胞在亂世中的指標。

逢此國家突遭巨變，國際政爭戰亂，敵我混淆之時代，處於此黑暗境界之世局中，我同胞更應以敏銳的眼光，壯志的抱負，莊敬自強處變不驚的心理，堅強的團結在三民主義的旗幟下，結合在蔣總統　經國先生的領導中，為理想、為自由、為中華民國的命脈而戰。

青年是國家前途的依據，一切的責任、使命及偉大的創造，都依據在青年們的雙肩，因此，必須給予青年們對時代的認識，對責任、使命的瞭解，以及實踐未來歷史的目標。在復國建國的行進中，心理建設實是重於一切，沒有健全穩固的心理，就沒有意志堅強的思想；因此，所必須帶給青年們的是一種感知的教育與啓示。

有鑑於此，此項工程的設計及製作施工是必須而迫切的，這是政府對青年們思想導引的具體指示，為之，則帶給全國青年同胞在亂世中前進的指標。

三、邊際效果：

（1）對來華觀光之外籍觀光客，展現中華民國在精神上大團結的影像。中華民國在過去、在現在、在將來一目了然的影印在所有參觀者的腦中，實是最好的一種觀光外交成果。

（2）燃起青年們共鳴之心，鼓勵向上的精神，擔負承先啓後繼往開來的責任。

（3）增加台北市之觀光資源。

（4）美化台北市之市容，為北市造景。

（5）升高青年公園的旅遊價值。

（6）消除青年公園灰色圍幕似的高牆，而改變成為特殊的景觀藝術品，以配合青年公園建設的意義。

（以上節錄自〈台北市青年公園美化水源路高架牆面浮雕壁畫工程概略設計書〉1979.1 。）

◆規畫構想

・〈青年公園大長壁浮雕美術工程企畫書〉

一、構想

1.青年公園大長壁浮雕美術工程，依據李市長之意見，擬以創作一優美之景觀雕塑之工作視之。主題及內容不取過份嚴肅的材料，而在充份表現一件整體美術作品之壯觀與魄力。

2.本美術工程為國內僅見之龐大藝術工作，故擬集合國內雕塑作家之群力，平均分配篇幅，由作家全權負責所分畫的面積，獨立製作，並達成合眾人之作品為一件作品的效果。

3.參與本美術工程之雕塑作家，擬給予國內水準以上之優厚報酬，其目的在提供國內文化和藝術工作者更佳之創作環境和待遇，寄望因此而開啓社會重視文化藝術工作的風氣，以帶動國內美術水準的提升，和美術作品的蓬勃發展。

4.隨壁畫工程籌備的同時，擬設立一培養美術人才之訓練班，在第一流的師資指導下，以壁畫美術工程為「實習」教室，邊進修邊創作，可以互相觀摩切磋，提高作品水準，另一方面即為儲備未來國內對美術人才的大量需要。

5.本工程無論在美術上、效果上、經費上都是屬於全台北市民的，這件美術作品的成

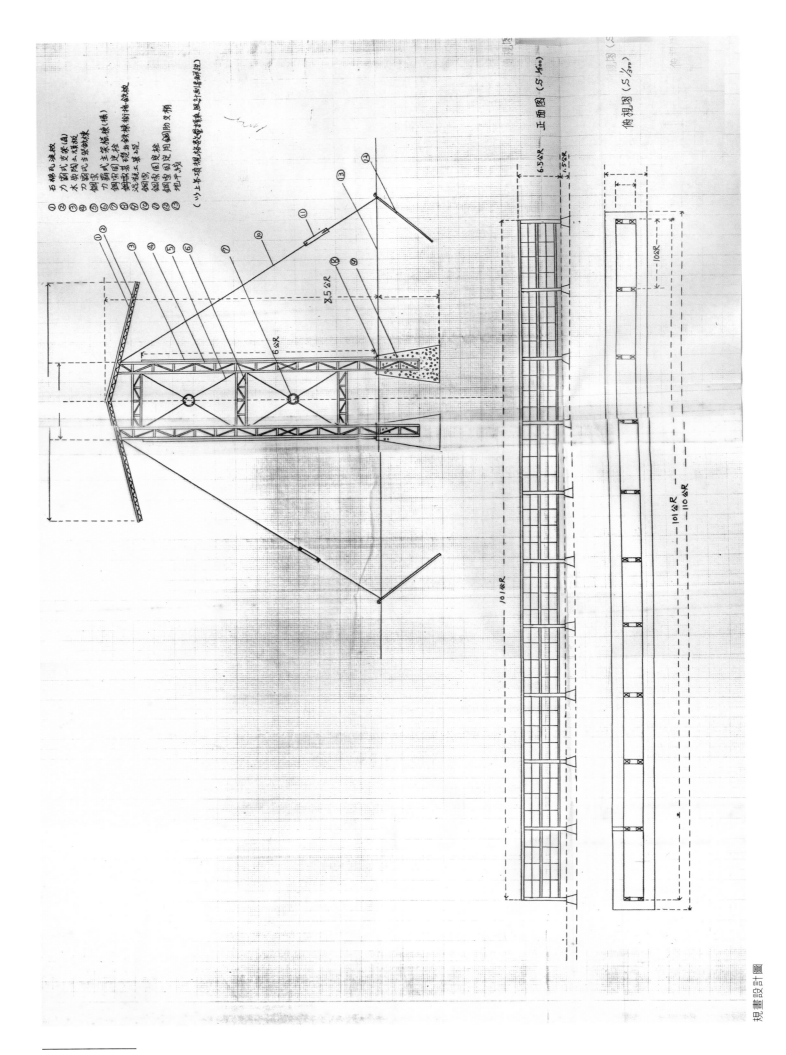

規畫設計圖

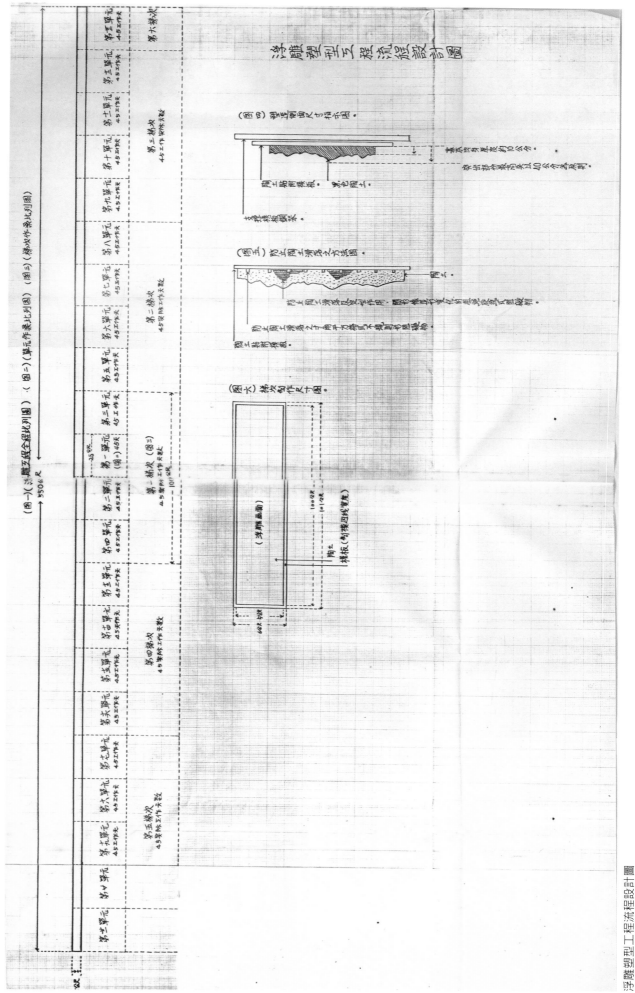

浮雕塑型工程流程設計圖

敗，事關每一位市民的榮譽，所以本工程擬採取開放式的作法，不但廣泛徵求市民的意見，並於工程期間設立展覽室，供市民參觀俾了解整個工程概況。

6. 基於本美術工程係開放式做法，一本宣傳性的刊物實屬必要，因是擬發行一份「通訊」型態的刊物，以報導工程實況及有關美術方面的文字，來配合整個工作的進展，將此專業性的工作，普遍傳播給社會大眾。

二、內容：

1. 青年公園大壁美術工程係以「青年建國」為主題，在歷史時空上擬將主題分為如下內容：

（1）國父領導革命的磅礡史實。

（2）總統　蔣公之豐功偉蹟。

（3）復興基地的建設。

（4）大陸青年反抗共產暴政的革命行動。

（5）青年要立光復神州的擎天壯志。

（6）青年是建設三民主義新中國的天驕。

（7）中華文化復興責任在青年肩上。

（8）各大項中之細部內容，可由雕塑作家提出構圖後再予決定。

三、表現

1. 在角度上。令行駛中的汽車、散步中的人、立定觀賞的遊客、以及在青年公園裡活動的市民，無論從任何方向、任何距離，均對大壁浮雕產生「美」感。

2. 在表現上。令觀者在遠處看，大壁浮雕為一抽象的作品；在近處看，為一半抽象的作品，趨前視之，又可逐一觀賞具象的雕塑。

3. 在舖排上。不用編壁報的方式來經營整個篇幅。所有的內容，均以隱喻、簡單而寓意鮮明的畫面來表達。不以琳琅滿目的內容來充塞，而代之以能夠強調出主體意義的勾勒，並留出足夠的空白，讓觀者沈思、休息。

4. 在結構上。令整個大壁浮雕的結構，像樂曲一般，有主弦律，有休止符，有高潮，並且可以分段觀賞，亦可以概括欣賞整體。

5. 在段落上。各段落之畫分，以及畫面所顯示的意義，均以不同的氣氛來造成，而各段落各畫面之意義，又完全以「氣氛」來烘托，來顯示。

• 〈台北市青年公園美化水源路高架牆面浮雕壁畫工程概略設計書〉 1979.1

一、構想：

（1）浮雕是在所有藝術的創作形像中，較諸繪畫、攝影……等更具令人容易接受與領悟的表達方式，它所能表達的思想與觀念的傳達。可以給予任何程度與階層的人們直接感受；不管年齡、生活水準、教育程度，都能在那逼真的造像上看出展現的內容，也更是容易產生共鳴感知的一種完美表現作品。

（2）550 公尺× 5 公尺的巨形整體作品，在世界上是空前的浩狀巨作，此作品的展現能令全世界人們的注目與重視，因此除了景觀效果外實也是政府最偉大的文化財產；尤其是國難維艱的現在，我們更須以嚴肅與敬業的精神達到高水準的創作，將來這也許是對國際上文宣工作與對匪政戰的代表性作品；我們更應以最大宣傳方式吸引國內外人士一睹此一作品中所表達的——中華民國青年的精神力量。

二、製作內容之大綱：

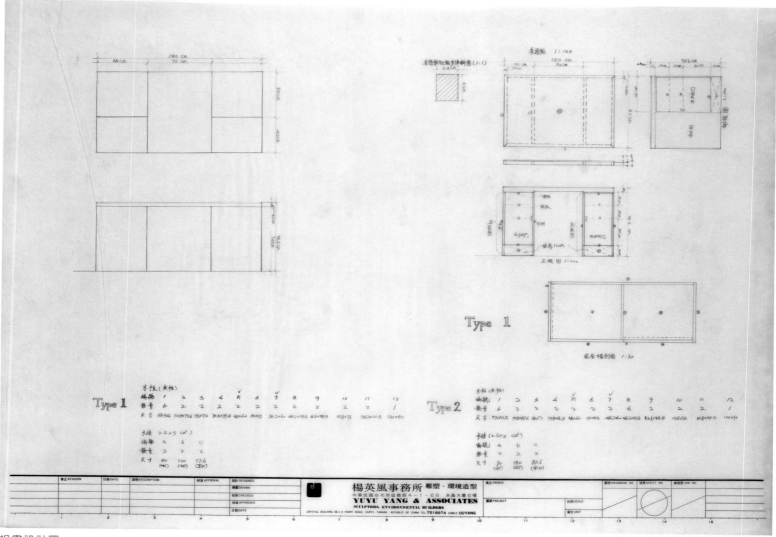

規畫設計圖

（1）中華民國建國史。

（2）國父領導國民革命史蹟。

（3）故總統　蔣公之豐功偉績──黃埔建軍、東征、北伐、剿匪、抗日、建設反攻復國
　　基地。

（4）中華民族五千年傳統文化思想，在台灣的發揚光大。

（5）三民主義思想在復興基地的發揚光大與建設成果。

（6）全民團結在總統　經國先生領導下。

（7）大團結的精神力量。

（8）浩大的十大建設。

（9）龐大的經濟建設。

（10）強大的三軍力量。

（11）豐碩的國防實績──自製武器的展現及兵工後勤工廠高度作業績效。

（12）復興基地安定繁榮的高度生活水準；民主、自由在基地上的光芒。

（13）在鐵幕中的同胞，暴政煉獄下悲慘的景象，敵後同志及大陸同胞抗暴行動如火如
　　荼的展開。

（14）現在──我們要負的使命。

（15）未來──我們要走的路。

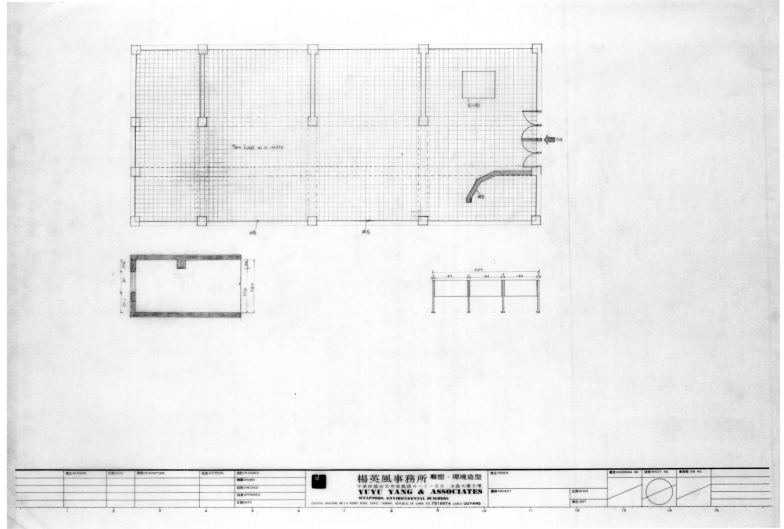

（16）那些──我們要完成的歷史責任。

（17）三民主義的光、同胞的愛──解救大陸同胞、光復神州、重建三民主義的偉大新
中國。

（18）世界大同之道。

三、製作內容分解：

（一）中華民國建國史（第一次大團結）。

1. 國父鼓吹革命。

表現（1）在國內、在鄉里間，喚醒國人的靈魂，讓全國同胞認清滿清政府的腐
敗，救國救民的時代艱巨任務必須靠全國同胞團結起來，推翻滿清政
府才能挽救亡國亡民的命運。

（2）在國外留學生中倡導革命思想、國家觀念。並吸取革命的幹部及建
立組織，鼓舞愛國留學生的愛國熱忱。

（3）在華僑社會中鼓吹革命思想，華僑對革命事業所貢獻的力量。

（4）知識份子對革命事業的貢獻。

2. 首創興中會。

表現（1）在日本創建興中會情形。

（2）國父與陸皓東等同志創製黨旗情形。

（3）國父與同志們策畫革命目標之情形。

3. 發展海外組織。

表現（1）國父在海外各地建立革命組織之情形。

（2）華僑對革命事業出錢出力的貢獻情形。

（3）華僑為革命之母。

4. 廣州之役。

表現（1）廣州之役革命同志前赴後繼，壯烈犧牲與清軍戰鬥之場面。

（2）革命同志為救國而犧牲自我的精神力量。

（3）廣州之役帶給清廷的震撼力。

（4）黃花崗七十二烈士。表現黃花崗七十二烈士偉大壯嚴的景況，以供後
世青年們景仰與效仿。

5. 武昌起義成功。

表現（1）武昌起義之戰況。

（2）武昌起義成功的歡騰場面。

6. 中華民國建立。

表現（1）民國建立全國同胞歡欣鼓舞慶祝場況。

（2）中華民族──漢、滿、蒙、回、藏、苗等大團結的景象。

（3）國父定都南京，就任第一任大總統。

（4）背景必須襯以南京總統府的實際景觀。

（二）中華民國的統一過程。（領袖　蔣公的豐功偉績）

1. 二次革命。

表現（1）袁世凱的昏暈帝制夢想。

（2）國父領導革命同志二次革命討袁情況。

2. 黃埔建軍。

表現（1）蔣公就任黃埔軍校校長建立革命的軍隊。

（2）黃埔軍魂──英勇犧牲精神。

（3）蔣公對學生教育的景象。

3. 東征。

表現（1）表現東征的戰況。

（2）革命黨軍的英勇團結之犧牲精神。

4. 北伐。

表現（1）蔣公領導北伐的一體戰況。

（2）黃埔軍的勇猛為國犧牲精神與團結的意志。

（3）北洋軍閥的懦弱潰散。

（4）背景以軍閥據點比照先後秩序的表現出來。

5. 剿匪。

表現（1）國軍強大的陣容與剿匪之戰況。

（2）匪黨三千里大流竄、匪軍愴惶潰敗而逃入老巢延安。

（三）全國第二次大團結。

1. 抗日戰爭。

表現（1）抗日之英勇戰況。

　　　（2）蘆溝橋之役。

　　　（3）日軍大舉殘害屠殺我同胞。

　　　（4）日本加緊侵略我中國領土。

　　　（5）我空軍之英勇戰果。

　　　（6）抗日不分男女老幼，戰爭不分全國上下，全國大團結在　蔣公領導下
　　　　　景象。（堅苦奮戰情形）

　　　（7）全國同胞踴躍捐獻愛國金之動人場面。

　2.十萬青年十萬軍。

　　表現（1）全國青年在　蔣公號召下大團結景象。

　　　（2）青年同胞的愛國熱忱，犧牲為國的犧牲精神。

（四）成功勝利，建國強國。

　1.抗戰勝利，取消一切不平等條約，光復失土。

　　表現（1）抗戰勝利全國各族同胞之歡欣慶祝場面。

　　　（2）取消不平等條約。（蔣公與四國領袖聚會協談景象）

　　　（3）接受日本投降之歷史性鏡頭（何應欽將軍接受日軍投降之景象）。

　　　（4）光復台灣、澎湖。台灣同胞之慶祝場面。

　2.俄帝助匪赤化大陸，同胞不幸慘遭暴政殘害。

　　表現（1）俄帝以軍事物資助匪製造暴亂，以圖赤化中國。

　　　（2）匪陰險狡詐，顛覆我同胞之團結愛國心。

　　　（3）同胞不幸淪入暴政煉獄中之悲慘命運。

　3.先總統　蔣公復職台灣，整軍，建設。

　　表現（1）全國同胞熱忱擁護先總統　蔣公在台復職之熱烈場面。

　　　（2）在台重整軍備，加強訓練，鞏固國防。

　　　（3）開始在復興基地的偉大建設。

　　　（4）背景以總統府表現。

　4.三民主義思想在復興基地的發揚光大與建設成果。

　　表現（1）復興基地在三民主義的建設藍圖之下，全國擁護政府的政策，實施耕
　　　　　者有其田、三七五減租的土地改革計畫。

　　　（2）三民主義──民有、民治、民享帶給基地同胞的幸福生活與自由、民
　　　　　主的思想。

　　　（3）經濟政策在三民主義藍圖下建設的偉大成果。

　5.中華民族五千年的傳統文化思想，在台灣的發揚光大。

　　表現（1）儒家思想在台灣的延續發揚。（孔孟思想）

　　　（2）倫理觀念在台灣的發揚。

　　　（3）古人帶給我們的文化遺產。

　　　（4）五千年傳統文化是我們反攻復國的根本。

（五）第三次全國大團結。

　1.全民在總統　經國先生領導下。

　　表現（1）總統　經國先生就任，全國軍民同胞團結鼓舞的景象。

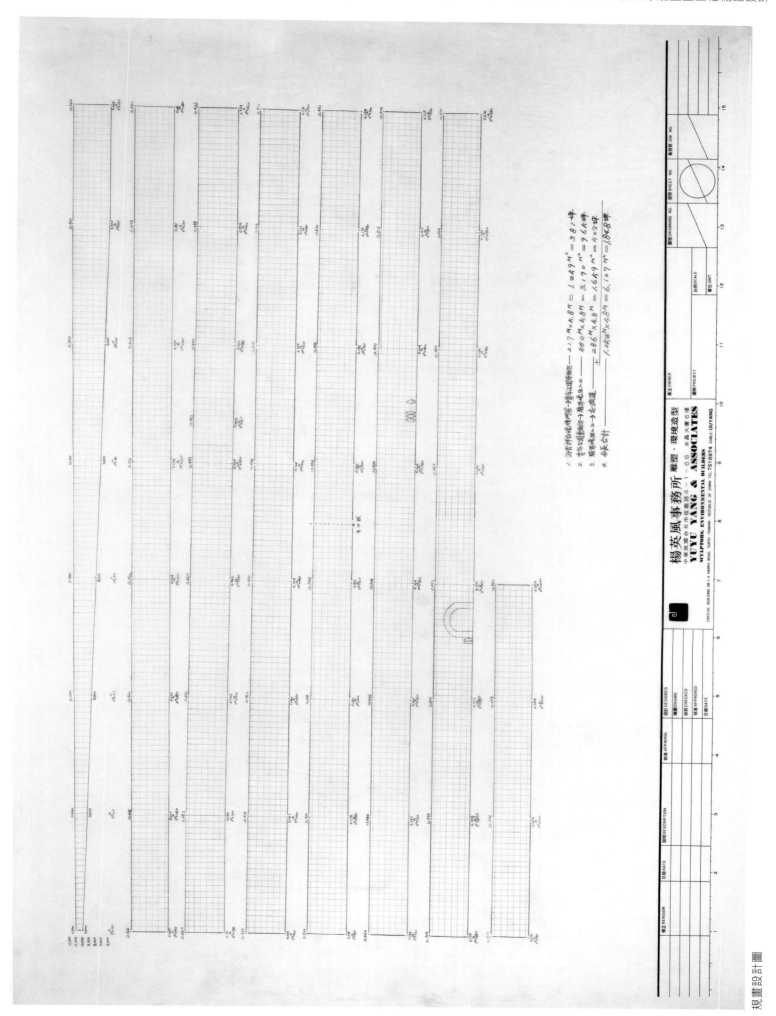

1. 污水排出最終閘門所→青年公園牌樓起止 = 217 M × 6.8 M = 1,269 M² = 381 坪

2. 青年公園牌樓起→大橋西端止z = 660 M × 6.8 M = 3,190 M² = 968 坪

3. 新重水橋→b→公流處 = 286 M × 6.8 M = 1,669 M² = 502 坪

4. 全長合計 ───── 1,463 M × 6.8 M = 6,107 M² = 1,848 坪

楊英風事務所 雕塑・環境造型
中華民國台北市信義路4－1－68 水晶大廈6樓
YUYU YANG & ASSOCIATES
SCULPTORS. ENVIRONMENTAL BUILDERS
CRYSTAL BUILDING 6B.1-4 HSINYI ROAD, TAIPEI, TAIWAN, REPUBLIC OF CHINA. TEL.7518974 CABLE UUYANG

（2）各族各行各業堅定的信心，獻出全民的赤誠力量為政府做復國建國的後盾。

　　　（3）全球華僑忠誠效力於政府的反攻復國大業與擁護總統　經國先生的領導。

2. 大風浪中的怒吼，"團結"之聲的共鳴，處變不驚，莊敬自強。

　　表現（1）國際逆流與政亂之世局中，全國同胞奮起再團結的景象。

　　　　（2）自強運動的風起雲湧，全國同胞踴躍獻金為國防建設基金。

　　　　（3）知識份子與愛國學人為國奉獻與動人的愛國熱忱。

　　　　（4）各行各業堅守崗位，努力生產報國。

3. 強大的國軍。

　　表現（1）陸軍的英勇陣容，自製陸軍武器的精密。

　　　　（2）陸軍嚴格訓練下的高素質與士氣熾旺的表現。

　　　　（3）枕戈待旦的決心表現。

　　　　（4）空軍的英勇陣容，自製空軍戰機的英姿。

　　　　（5）空軍地勤的高度精密技術。

　　　　（6）空軍護守基地空防，隨時準備反攻戰鬥的信心。

　　　　（7）海軍的英勇艦隊雄姿與進步的海軍裝備。

　　　　（8）海軍精密武器的展現。

　　　　（9）海軍防護基地海域，隨時反攻登陸的決心。

　　　　（10）後勤作業的高效率生產線。

　　　　（11）兵工武器的研究發展。

　　　　（12）國防精密武器的研究發展。

4. 十大建設的豐碩成果。

　　表現（1）表現全體工程人員忘我的犧牲精神為建設基地而團結努力。

　　　　（2）十大建設內容的深遠意義。

　　　　（3）十大建設各個工程的浩大壯觀景象。

　　　　（4）十大建設帶給國家現代化建設的目標。

5. 經濟再建設。

　　表現（1）經濟建設高速進度下的結構轉變。

　　　　（2）工業建設高速進度下的結構轉變。

　　　　（3）民間支持國防精密工業發展的重要性。

　　　　（4）精密科技的發展目標。

　　　　（5）對外貿易的強化與大貿易制度的建立。

　　　　（6）對外貿易的豐碩成果。

6. 復興基地安定繁榮的景象。

　　表現（1）台灣同胞高度的物質生活水準。

　　　　（2）台灣同胞高度的精神生活水準。

　　　　（3）安定繁榮的景象。

　　　　（4）國民所得的增加與高度比率。

　　　　（5）自由思想帶給台灣社會的安定力量。

7. 我們的使命。

　　表現(1) 建設發展的長程目標。

　　　　　(2) 研究發展的長程目標。

　　　　　(3) 經濟發展的長程目標。

　　　　　(4) 教育發展的長程目標。

　　　　　(5) 文化發展的長程目標。

　　　　　(6) 堅定國策方針，朝復國強國目標前進。

8. 未來，我們要走的路。

　　表現(1) 同舟共濟，團結一體的決心。

　　　　　(2) 今日不做革命的鬥士，明日將淪為海上難民。

　　　　　(3) 政治上朝向獨立自主的大道勇進。

　　　　　(4) 工業上朝向工業大國努力。

　　　　　(5) 經濟上邁進世界經濟大國。

　　　　　(6) 軍事上成為不可震憾的勇者。

　　　　　(7) 青年們！『只要有我在，中國一定強』的信念。

9. 掌握良機，反攻復國。

　　表現(1) 政戰的成果展現。

　　　　　(2) 軍事反攻的良機已現。

　　　　　(3) 全國軍民同胞的吶喊！反攻、反攻。

　　　　　(4) 軍、政的決戰，解救大陸同胞。

　　　　　(5) 國軍與全國同胞英勇犧牲精神。

10. 大陸同胞在鐵幕中的生活慘狀。

　　表現(1) 匪偽窮兵黷武的侵略野心。

　　　　　(2) 匪軍散渙的士氣，投誠的決心。

　　　　　(3) 頑匪必將潰敗，正義必將勝利。

　　　　　(4) 大陸同胞在暴政下的慘況。

　　　　　(5) 大陸同胞與敵後英雄英勇壯烈的抗暴景象。

　　　　　(6) 大陸同胞渴盼國軍早日反攻的期待心理。

　　　　　(7) 共產主義思想與政策帶給中國的悲劇。

11. 光復勝利後重建富強康樂的三民主義新中國。

　　表現(1) 光復大陸後全國同胞的慶祝熱忱。

　　　　　(2) 我們的國都　南京。

　　　　　(3) 重建大陸，三民主義在中國的重建成果。

　　　　　(4) 偉大的國家。

　　　　　(5) 偉大的文化。

　　　　　(6) 偉大的民族。

12. 世界大同。

　　表現(1) 中國與世界愛好和平的國家、民族共享自由、民主的安泰世界。

　　　　　(2) 人類的真正歸宿──和平、博愛。

　　　　　(3) 中國──未來領導世界走向和平的大國。

（以上前言及內容大略係初步定稿，至盼上級單位能提供改革意見及製作內容完整資料）

四、浮雕工程人員組織、地點及工程流程設計

（一）地點及工程面積。

　　1.地點：青年公園正對門之高架牆面。

　　2.環境面積：千餘公尺，高度六公尺餘。

　　3.總工程面積：長度一千公尺，高度六公尺。

　　4.浮雕工程面積：長度五百五十公尺，高度五公尺。

（二）前導組織及前導作業。

　　1.長程組織：

　　　　任何一項重大之工程，皆必須具備完整的組織與慎密的計畫，才能順利的依照進度施工完成，責任制度的建立在技術性的工程中更需強調，所以在施工前必須完成企畫與指揮作業的單位，依此需要，在這專業性的浮雕工程中，必須有如下的長程作業人員：

　　　　（1）總負責人一員：需對專業浮雕學識深厚，技術優秀，且具豐富之工作經驗，有領導統御能力的人，負施工期間之一切責任。

　　　　（2）財務管理一員：有掌管財務及購材經驗，負一切款項之支納、材料工具及一切應用物資的採購；負財務及一切應用物資調配運用責任。

　　　　（3）會計事務一員：負工程中一切帳務及協助財務上業務之責任。

　　　　（4）人事管理一員：負招募聘雇各項工程進度中之普通及特殊專業技術工作人員；及作業期間在生活上和非技術性的作業規則管理責任。

　　　　（5）技術管理三員：

　　　　　　A、土木工程：具土木建築工程之經驗，負監督基架工程、鋼筋工程、灌漿工程及模板裝卸工程技術性及工程進度之責任。

　　　　　　B、浮雕工程：具繪畫、雕塑深厚基礎及能力者，需對大型藝品塑造施工有經驗者，負塑造工程中技術性及進度的監督之責。

　　　　　　C、模具工程：需對高分子組織之模具製造有深厚經驗者，並對大型模具之分解製作有施工經驗；負模具製作之技術及進度上監督之責。

　　　　（6）倉庫管理一員：負倉庫及一切工地之物料保管責任。

　　　　（7）安全管理四員：負現場工地及非現場工地，作業中及非作業中之一切安全責任。

　　　　（8）烹飪事務三員：供給近百餘名工作同仁之伙食服務。

　　　　（以上合計長程工作人員共拾伍員人數）

　　2.前導作業設計及需要

　　　　（1）作業場地：

　　　　　　A 現場工地：因場地緊臨的是雙線道路，在施工中必要有施工之空間，所以一定得封閉單線道路，改為單線雙向通車。封閉長度為一千零二十公尺，寬度為牆面至安全島。

　　　　　　B 非現場工地：本工程之作業是以分解施工法製作，在塑造作業場地及基本設備方面可以花費較小的經費而得到相同的效果，所以作業不需在青年公園現場，也不用全程的長度來做為作業場地的標準；分解分段製作

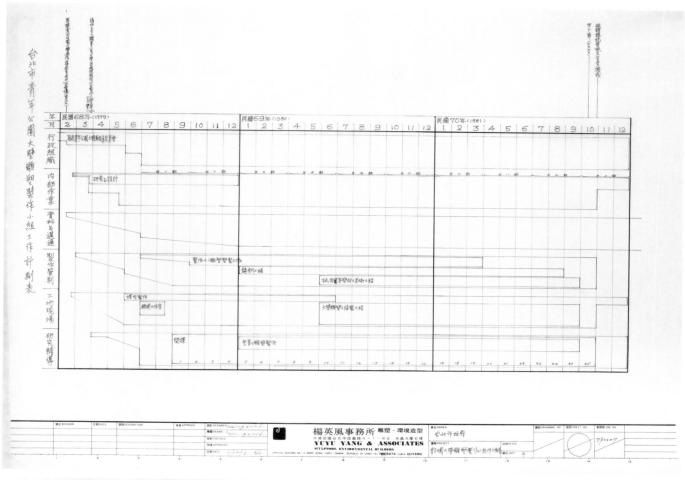

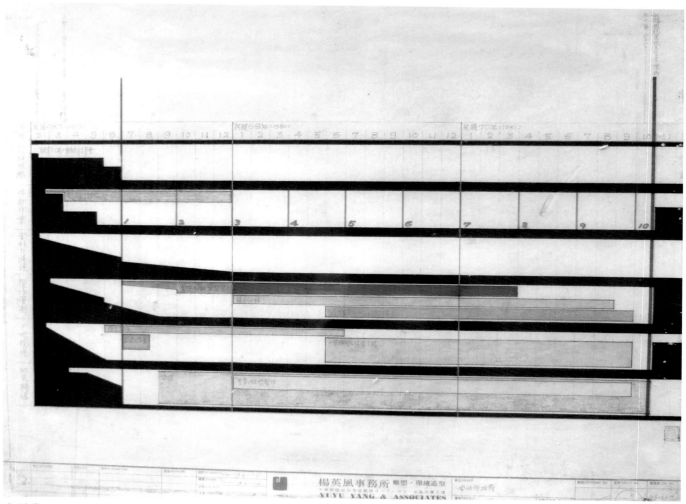

工作計畫

以 25 公尺×5 公尺為一單元，4 個單元為一個梯次（如圖五）（*編按：見浮雕雕塑工程流程設計圖*）四組塑造人員同時作業則需 101 公尺×6 公尺之製作板面（如圖九）（*編按：原稿佚失*）待第一梯次 4 個單元作業完畢後，馬上轉移至第二板面塑造第二梯次之 4 個單元，第一梯次之塑成品則由製模小組接替，如此循環作業，共需 120×40 公尺面積之作業空間（如圖十）（*編按：原稿佚失*）。

（2）非現場工地，場地環境條件：

A 風向穩定，風力微弱之地點。

B 交通運輸方便。

C 接連作業場地可租借辦公室、倉庫及員工住宿者。

D 地質必需堅硬、地面平坦者。

（3）辦公室等用地：

A 辦公室（雛形樣品陳列室）需約卅坪。

B 員工宿舍（預定遠途員工約 1/2 住宿約 40 人）需房地約四十坪。

C 餐廳（預定 80～100 人同時用餐之空間）需房地四十坪。

D 倉庫，需約二百餘坪。

E 全部合計需約三百餘坪。

（4）雛形樣品制作。

A 每一重大之工程，在正式施工之前必須先製作小型之工程模型，以為施工之參考及依據，並在製作中尋求未來可能發生的缺點，可以及時的加以修改彌補；尤其是大型藝品的集體創作，更需雛形樣品製作的誘導，使參與之工作者瞭解工程的全貌及各項細節重點，可使心理上進入製作狀況。

B 樣品的展現可為本工程目的的先期宣傳效果，並可為長官，來賓及執行單位在簡報及工程進度解析中，讓視查與參觀者得到明晰的答覆與瞭解。

C 樣品的製作可為將來完成後的色彩定型，並且獲得了更改及變化的機會，可以減少錯誤而造成經費的浪費。

D 樣品展示之際可以恭請總統　經國先生蒞臨指導，並為本工程作品賜名提字，以增本作品之重要性與價值。

E 雛形樣品陳列於工地會客室，以利來賓及上級指導人員蒞臨時可為簡報及進度的說明。

F 樣品之作業場地可先行利用倉庫空間。

G 雛形製作人員共需人數可分：

a 組長四人：分為四段製作。

b 組員十六人：每組四人。

c 陶土保養及運送工四人：每組一人。

（5）現場作業場地設備之施工。

A 工作台架：

工作台架的選擇視工作內容而定，市面上有現成規格的活動工作鋼架可以利用，現場工程需要鋼架的需要量頗大，6 公尺×1000 公尺的鷹架

費用是驚人的,所以一切的鋼架使用皆以租借為宜,且活動鋼架的機動性良好,可以以最小的數量達到同樣的工作效率。

現場工地需要鋼架的工程部分是:

a 鋼筋架構,下水管道處理。

b 上模、拆模。

c 灌漿。

d 上彩。

e 及其他隨時需修飾時的需要。

B 電源鋪設:一切機器動力所必需。

C 工地安全圍牆:

阻擋外人隨意進入,以免施工時造成不必要的災害,長 1000 公尺寬約 3 公尺 U 形製作。

D 安全警衛室:

現場安全人員使用及休息之必需。

(6) 非現場作業場地設備及施工。

A 整地:地面之平坦與否關切著作業之進度、準確性及安全性,所以在一切工程架構之初,尤其不可突略了整地的重要性。

B 模板鋼基架:

a 模板及塑料(陶土)之重量,是數十噸重的,所以基架之構造必須以鋼材製作,在建造時必先顧及風向、風力以及防震度之安全率,每一梯次之製作模板必須一體而成,兩個梯次之模板可以裝立於基架的兩面(如圖一)(編按:見浮雕雕塑工程流程設計圖);各單位之接合必須使其緊而完全的焊牢,以免鬆脫而造成重大之災害。

b 本鋼架工程部分可委託鋼架工程公司承造再以租用方式使用,在費用估算上可以減低成本的浪費。

C 模板:

a 模板之施工可以使用直接施工法及間接施工法,最重要的必須重視模板與基架間組合的牢固,切忌以鐵絲或他種易蝕材料接合,否則模板的倒垮是足以造成工作人員生命的危險。

b 模板之表面需加釘適當之寸條,每 0.5 公尺平方需釘成規則或不規則之精面阻擋物,以免造成塑料的滑落而延誤塑造製作之進度(如圖五)(編按:見浮雕雕塑工程流程設計圖)。

c 活動工作架:

利用現成規格之活動鋼架,其機動性及高度均可隨意調整。唯組合時需要注意重心的穩定性。依作業之要求,非現場共需六組工作架,每組工作架由 9 個單位組成,共需五十四個單位。

D 非現場工地安全圍牆:

長度 120 公尺,寬度 80 公尺,圍牆之正門必需注意可容大型工程車輛的進出空間。

(三)第一期工程　塑造　製模

1. 第一階段：形像塑造。

(1) 浮雕之塑造技術是專業性的，因之人材之取用必需經過專業性訓練，且需具備工作經驗者為限，同一體裁之內容及構圖因製作者素質之不同，而所表現的水準差異是很大的，尤其是本工程浩大的場面，所展現的一切是代表國家的學術水準與榮譽，若因為經費預算的刪減不足而取用低素質之工作者，其所得的效果也許完全破壞了本工程設計的目的，甚而遭受外賓或有識之士的漠視，這些反效果的顧忌是先需予以重視的。因之在人才任用之設計，國內師大、藝專每年均造就此一人才可為本階段任用之基本；又因本階段之工程屬於短期限之工作性質，所以將來在招募此一人才時，或可能遭遇些微困難，或人才不足現象，但是若在基本待遇及其他方面能讓工作者認為有足夠的吸引力，要羅致一些優秀的雕塑人員是不成問題的。

(2) 本階段是採分解細部塑造法，所以在每一單元之連接部分，必須注意畫面立體高度、角度、弧度之連貫效果，不可有每一組合面不均現象發生，以免造成畸形人像，尤其是總統及先聖先賢等雕像，不可有分割接模遺跡之存在，必需表現仁慈、偉大、莊嚴之氣質。

(3) 因本作品是屬於大眾性的，必須任何水準程度的人都能一目瞭然的接受，所以表現的技巧必需是寫實而細膩的，不可有強調個人之創作個性，必要求取整個畫面作風的統一感。

(4) 浮雕是一種表現平面立體感的藝術，空間中的任何形像的組合必須穩重而實在的表現在同一境界裡，不可有部分的形像脫離了組合的空間，所以在塑製進行中得隨時觀察任何一單元，在分解塑造時的整體感覺統一性與空間層次統一感。

(5) 本階段工作人員初步預計分為四組同時作業，每組設組長一人，組員九人、陶土運送工二人，土質保養工二人，每組合計人員是十四員，四組共需人員五十六員。

(6) 本階段需三百個實際工作天數。

2. 第二階段：高分子組織塑鋼模板製作。

(1) 高分子組織塑鋼模板之優點可分下列：

a 質地輕巧、牢固、抗壓性強、抗強力大。

b 收縮率微小，影響精密度不大。

c 搬運、施工方便快速。

d 裝組施工方便。

(2) 高分子組織塑鋼模板之施工，因此一製作面積龐大，所以必須採用直立式分解製作法，將每一單元之面積分解為 5 × 2 公尺之模板，因此總工程量將達三百三十餘件模板（如圖十一）*（編按：原稿佚失）*。

(3) 每一分解單位的四邊必需使用堅硬而薄的鋁質隔離板，在儘可能不破壞塑造面重要部分的完整下，分解單位可以做適度尺寸的調整。

(4) 脫模時必需使用適當而勻衡的力量，以免造成高分子組織的變形或斷裂，脫模時寧可破壞土質原塑品而必須保持模板的完整。

(5) 每一分解單位的角度必須有規則性，以免造成裝組施工時產生了整體變形

的可能性。

（6）每一分解單位必需填註地位編號，以免裝組階段混亂而造成牛頭馬尾的現象。

（7）本階段工作人員分為三組、設組長三人，組員二十七人，共三十人。

（8）本階段需三百個實際工作天數。

（四）第二期工程　鋼筋架構　模板架構　灌漿

　　1.第一階段：鋼筋架構，地下水排水系統架設。

　　　（1）本製作是以水泥灌製而成的，當數十噸重水泥需加附於牆面上時，需慎重的計算它的牢固性，所以現場及非現場的製作均需配合完整的鋼筋比例，以策堅固、安全。

　　　（2）現場牆面先作適當的施工前處理，以增力水泥的附著力，每隔一公尺必須打椿，使鋼筋深入牆面，必需使浮雕之肉身與牆面本身完全結合成一體才能牢固。

　　　（3）鋼筋的使用必需以 5～7 公分為原則。

　　　（4）鋼筋架構間隔不能大於 30 公分。

　　　（5）牆面原有之下水排水系統可保有幹道之系統，其他細小之排水組織可以封閉，在 550 公尺的局部單面封閉將不影響高架路面的安全。

　　　（6）幹道排水架設在鋼筋架設同時進行，排水管必需埋穩於浮雕的肉身之內，所以管道的裝配突出部分不得超出 10 公分，否則將來按裝浮雕將發生問題。

　　　（7）排水管出口處於浮雕的下方，因此長度的預計必須準確，否則管道若被混凝土填滿則將來必無法處理。

　　2.第二階段：合模。

　　　（1）分解模板的組合是本工程最重要的定型階段，如若組合得不完善，將造成傾斜、變形的後果；況分解模板總數在 330 片，長度 560 公尺，所以必需慎重細密的裝接起來；可以分成若干單元，分段裝配。

　　　（2）當每單元合模時，需切實注意每片間的密切，合模縫必需減至最小的程度，螺絲必須定位而緊密的結合。

　　　（3）模板組合好後，要注意灌漿時水泥所造成的強大壓力，所以撐架必須牢固，以免造成脫落崩倒，則就前功盡棄了。

　　　（4）隔離劑必須均勻而適當的刷塗，以免拆模時造成不必要的困難。

　　　（5）拆模時必須力量勻衡，切忌用鐵器挖拆，以免造成浮雕表面的破壞，也不可用鐵器敲打或其他強硬方法；必須對好角度、弧度，用氣壓式下模法。

　　　（6）支撐木材必需選用較好的木材。

　　3.第三階段：灌漿。

　　　（1）本階段材料採用預拌式混凝土，以車次／2m³ 為單位拌製泥，須注意水泥、沙及細石的比例，否則易造成作品表面的龜裂現象。

　　　（2）碎石的採用以直徑二公分以下為原則，若使用大直徑之碎石恐會造成畫面空洞太多現象，則將來修補就不易處理了。

　　　（3）灌漿之同時定要使用強力震盪器，做徹底的震盪處理，使一切氣泡完全消除。

　　　（4）水泥的色澤必需配合畫面著色處理的需要加以染色。

（五）第三期工程　邊框　總統賜名製作　修補　彩色　鋼磚鋪設

1.邊框的制作。

作品完成之後，必須盡善盡美的去修飾它，邊框佔了很大的地位，因為作品的邊沿線是隨畫面起伏而不平的，若不以邊框的平衡，它會令人有種擴散而不集中的感覺，邊框可以使畫面求得統一的集合感，尤其是此件浩大壯觀的畫面，人們視覺與視線的角度是不能一眼就把整個畫面擺在眼裡，假如在距離（100公尺左右）的地位來欣賞這個畫面，則只能做局部的觀賞。所以邊框的目的在強調這個大製作的一體性，能讓人感覺出一種氣壯山河般的浩大氣概，即此邊框的製作可以說與畫面是一體性的。

2.浮雕畫面修補。

（1）當拆模完工之際，畫面上必然留下了無數的合模縫及氣泡空洞，這時一定要用手工具一一的鏟平及補合，使畫面平坦與統一。

（2）若有粗條的合模縫時，可以用手提研磨機予以修平。

（3）修補必需盡善盡美，否則給人們一個製作粗陋的感覺，將帶給觀賞者不良的觀感反應。

3.總統提名製作。

（1）凡一件重大或特殊意義之工程，為了表現重要性，必要恭請最偉大的名人予以提字，以增製作上之氣勢，尤其本作品是表現全國青年大團結的在總統　經國先生領導下而朝向未來歷史前進，所以一定必須恭請總統的提字，才能顯現本作品的重要性，也必能廣收宣傳之效果。

（2）提字將放大而立體製作。

（3）提字的放置處另行決定。

（4）放大倍數另行決定。

4.彩色。

（1）上彩是本作品之最後一道施工，也是最重要的一環，彩色的好壞可以影響作品的素質，成功的上色技巧予人產生畫面的全面立體感、空間感、色彩及深奧感；再則色度的適當運用可以彌補塑造時所無法表現的豐富情感表現。

（2）上彩之前，先行做部分實驗，因為水泥漆是一種快速乾燥的化學顏料，必須對顏料之運用要深具心得後，上彩時才能控制得當，而節省不必要的浪費現象。

（3）彩色的類別可分下列諸項，可取其一而行。

　　　a.仿古銅色。

　　　b.仿紅銅色。

　　　c.仿青銅色。

　　　d.多色調彩色。

　　　e.仿石雕。

　　　f. 仿木雕。

　　　g.仿一切可塑、可雕之材料色彩。

　　　（彩色的決定可以在雛形樣品製作時，先做多方面的實驗再行定案）

5.貼置紅鋼磚或白色磁磚。

台北市政府青年公園大同工程壁畫製作及計劃設計小組用箋

敬公尊鑒：謹啟者　本月二十日陪
同李市長　趙前面聽
訓示事　交下「台北市青年公園
大壁畫構想」一冊　捧誦之下深
覺主題正確設想周詳　是宣
闡釋國民革命之光榮史蹟与中
華民國建國及反共復國之偉大
史實　緬懷中華文化之道統与

小組懷手工作責任之沈重自當
以寫實手法以該五項主題內容
作成大壁畫　題材內容之張示或
有影繪圖誤更當隨時
賜擲俾能遵循照製感銘之餘
謹率申謝　至於外佇種之流言
純屬閒人閑語肯意毋庸清聽聞
至祈

明察勾石所敬　是幸　身此謹請
鈞安
　　　晚　楊英風謹上
　　　　　七月廿七日

1979.7.27　楊英風—敬公

登輝市長吾兄勛右　聞於青年公園
壁畫籌備　聞已有初步擬議面未欣
慰日前承面囑時承蒙
盛意托畀應欽　指導委員會主任委員
各義深懼弗勝　惟頣以顧問身份參此
一歷史性工作　亦之努力景匡多自揣摩
此項壁畫應自甲午戰役割讓台灣

激起本省及全國同胞抗禦外侮開始
延仲至國父建臺索革命推翻帝制發
其後黃埔建軍東征北伐八年抗戰擊
敗日本光復台灣之史實以訖於政府在此
改力三民主義國家建設為包括此項基本
建設會開有系統的作整體安排使每
年對我革命歷史用欣賞此壁畫完

令瞭解而激發其愛國家愛民族之
熱情謹擬其計畫方案上程隨函奉
上藉供參政　專此並頌
勛祺
　　　何應欽　敬啟　近月十一日
附計畫方案乙件

1979.7.11　何應欽—李登輝（時任台北市長）

英風　先生：

　　青年公園河堤壁雕計畫公諸社會後，普遍引起各界人士的關切，仁者見仁，智者見智，意見紛紜莫衷一是，本報站在大眾傳播者的立場，特邀請文化藝術界人士，於本月十五日（星期三）下午二時，在聯合報九樓（台北市忠孝東路四段五五五號）舉行河堤壁畫問題座談會。並邀請壁畫原始構想人李登輝市長及設計製作人楊英風先生出席聽取各方意見，或對河堤壁雕計畫提出背景說明。

　　這是一個衆所關切的文化建設問題，敬請閣下準時出席，發表意見。謝謝。

　　　　署安
　　　　敬頌

　　　　　　　民生報編輯部　謹啓
　　　　　　　　　　八月十一日

河堤壁雕座談會題要

一、從台北整體文化建設看青年公園河堤壁畫的意義和價值。

二、河堤壁畫的構想，建立在一種什麼樣的理論基礎和事實基礎上？

　㈠從美學理論看；

　㈡從周圍環境看；

　㈢從視覺效果看；

　四從文化或藝術意義看；

　㈤從安全問題看；

　㈥從交通問題看；

　㈦從自然景觀看。

三、從帶動藝術創作的觀點看河堤壁雕具有什麼意義。

四、經費來源問題。

五、其他。

（1）紅鋼磚的舖設是重要的，因為在那千餘公尺長度上，只有短部分是浮雕，而其他部分仍是水泥的灰色，那將大煞風景，所以必須予以美化，也增加對浮雕色彩的視覺效果。

（2）紅鋼磚預計舖設的面積是一千公尺，高度是六公尺餘，如扣除浮雕的面積，實際面積是三千七百五十平方公尺。

（六）驗收

1.為了顧及必要時的修改及其他意外增添的事務，所以在善後工程之前先行初步檢驗，若一切規格及製作均無任何問題發生，才可以開始善後工程，否則一切設備及工具均撤走了後，才發生問題而重新設備，意外的經費損失是很重大而可觀的。

2.若在檢驗之中發生了任何問題，必需切實而快速的校正完畢，再行請求復驗，直至一切問題均妥善解決後，領取完工證明書及辦妥一切手續方可從事善後工程。

（七）善後工程

善後工程可分成兩部分：

1.現場部分：

（1）拆除一切鷹架及作業設備。

（2）修復施工期中損毀的原有設備。

（3）美化現場環境。

（4）現場照明設備（另案處理，必需與公園路燈管理處協調設計）。

2.非現場工地部分。

（1）拆除一切鋼架、水泥樁、模板等設備。

（2）拆除圍牆、辦公室、寢室餐廳、倉庫之設備。

（3）修復原場地及房舍之設備至原狀，並退租解約。

（八）建議事項

1.本作品的完成是動用政府及民間的龐大資金，以及多數人思想的集合，所以必須要達到它應有的效果，在完成後希望有關單位必須配合計畫性的對國際、國內，以及對匪的實際宣傳方法，使本作品的影響力達到最高的程度，而不僅只是點綴市容的美化而已。

2.希望有關單位能計畫性的在青年公園場地多舉辦國際性的及國內青年團體的大規模活動，讓廣大的青年群眾有機會得到觀賞此一巨作的充分時刻。

3.配合此一巨作的完成，希望有關當局能改善及美化跑馬場的環境，使青年公園、本作品、跑馬場能成為一體的全國青年活動中心。

4.對本作品長期保養方式建議：不管是任何材料之作品，若長期的露天，任憑風吹雨打，其表面之光澤色度均會遭受傷害，尤其是處在上是環河高架道路，下是雙線道路，每天塵灰增加率是十分驚人的，因此不出數月，一切的明艷色彩將蒙上了黃灰的灰塵色所掩蓋，並且水泥漆也有一定年歲的壽命，在經過若干年後或許產生褪色及顏料剝落的現象，這些現象有"人為的"和"自然產生的"，因之此一作品也需像房子或機器般在一定的時間內加以清除保養，修補遭破壞或剝落之漆彩。對於投資如此浩大經費的作品，有關單位是必須對保養問題有個計畫性的安排。此一作品的保養是一則專門知識，負責保養人員必需

略具化工知識及浮雕彩色法之專業工作人員；不是沖水刷洗就可以完成了事的作業，如此可能更加速破壞畫面的色彩，因之建議有關當局把負責保養的責任與工作加附在原製作單位機構，使其做有系統的安排，在保養上做計畫性的長程預算才是根本之道。

依此構想，有下列諸方式，呈有關單位參考：

（1）定案定期保養——在一定的時間內撥一定的預算做一次保養作業。

（2）定案不定期保養——在一定時間內撥一次預算做數次不定期的保養作業。

（3）定案長期機動保養——在一定時間內撥一次預算，作品若發生問題則隨時進行保養作業。

以上諸點也關係著台北市容的整潔問題，和作品長期效果的發揮，以及青年公園整潔統一的美感，希望有關當局能予採納，是幸。

◆相關報導

- 〈青年公園堤壁史畫　經費約需六千餘萬　民國七十年蔣公誕辰日完成〉《聯合報》第 6 版，1979.6.16，台北：聯合報社。

- 陳長華〈北市提防大壁畫　藝術界議論紛紛　多數贊成，問題在表現什麼？〉《聯合報》第 7 版，1979.6.24，台北：聯合報社。

- 〈大壁雕塑進行規劃　將聘名家擔任顧問〉《聯合報》第 3 版，1979.6.27，台北：聯合報社。

- 〈楊英風談大壁浮雕　強調藝術價值　要求盡善盡美〉《聯合報》第 3 版，1979.7.1，台北：聯合報社。

- 〈大壁畫規劃宏偉　將招訓專上青年　面積六千多平方公尺　主要材料為高級鑄銅〉《聯合報》第 6 版，1979.7.4，台北：聯合報社。

- 胡再華〈藝術無價、豈止區區六千五百萬？　生活景觀、展現青年公園大壁畫！〉《中國時報》1979.7.24，台北：中國時報社。

- 〈何應欽談大壁畫構想〉《中央日報》1979.7.25，台北：中央日報社。

- 〈河堤大壁畫　穿錯的鞋子〉《民生報》1979.8.1，台北：民生報社。

- 〈大壁畫非當務之急〉《自立晚報》1979.8.4，台北：自立報社。

- 〈李市長改進都市景觀的構想不應該受到頓挫〉《中國時報》1979.8.9，台北：中國時報社。

- 陳文和〈大壁畫・觸暗礁　李市長・戚戚然　缺少共鳴感　惹來閒氣不少　藝術界傾軋　教他意興闌珊〉《自立晚報》1979.8.9，台北：自立報社。

- 〈何應欽談「畫」　大壁畫須從台灣畫起　兩幅畫不是同一回事〉《台灣新生報》1979.8.10，台北：台灣新生報。

- 林惺嶽〈河堤面貌・不宜以「大浮雕」化妝〉《民生報》1979.8.13，台北：民生報社。

- 〈專家學者　參與本報文化座談　河堤浮雕　引發觀念之辯〉《民生報》1979.8.16，台北：民生報社。

- 徐南琴〈青年公園大壁畫　藝術家集體創作　楊英風表示十月動工　預計兩年後大功告成〉《中國時報》約 1979，台北：中國時報社。

- 〈青年公園大壁畫案　市府表示尚待解決〉《民生報》1979.9.11，台北：民生報社。

青年公園大壁畫
藝術家集體創作
楊英風表示十月動工
預計兩年後大功告成

【本報訊】雕塑家楊英風表示：青年公園大壁畫，將於今年十月完成。

雕塑家楊英風昨日表示，大壁畫長一〇五三公尺，高五點八公尺，從水源路之工務局瀝青拌合場起，騎馬場至交流道上，是一項十分艱鉅的任務。

這項經費以材料費、訓練費、酬勞、石頭等共有專家學者六十多人參與規劃，壁畫的設計及指導技藝人才製作，宜揚民族傳統文化、發揮社教美育功能、啓迪青年市民愛國情操、美化市容空間、提高國民休閒情趣及促進國民精神團結完成。

楊英風同時指出：大壁畫製作過程大約分為下列十項階段：① 決定題材及區域符號、② 圖畫、③ 繪製草圖、④ 美術工程之程序計畫、⑤ 塑造模型、⑥ 鑄銅、⑦分配塑製模板、⑧ 鑲嵌工程、⑨ 鑄製成品、⑩ 景觀工程。

同時將招考大專以上技藝類科畢業生五十八人施以二年的教育訓練，以一面培養藝術界工作者，一面參與製作，開學以後，希望有志青年踴躍報考，九月間招考，預定八月間招考報名，將來完成後，對李市長，他對李市長，他全力獻身於此。

他希望能在七十年的十月卅一日，將作為紀念先總統蔣公彪炳勛業的獻禮。

雕塑家楊英風說：藝術家本身不是火災等破壞因素，認定不會有影響，大家可以應放心。

【本報記者徐南琴特稿】

文化建設大手筆
花幾千萬不算多

楊英風同時強調，關於路面震動和自然災害如颱風、地震、雨水、雷電等因素，認定不會有影響，大家可以放心。

生活景觀、展現青年公園大壁畫！
藝術無價、豈止區區六千五百萬？

本報記者 胡再華

「花六千五百萬元塑一件大壁畫！」這事任誰聽了，都會忍不住咋舌瞪眼。

雖然北市青年公園大壁畫可能將是全世界絕無僅有的一座，它的長度——一千公尺，足堪傲視國際，但問題是：它能否躋身為國際一流的藝術精品？

一旦完成之後的壁畫無法達到這個要求，這將是一大筆投資的浪費。

楊英風〈青年公園大壁畫　藝術家集體創作　楊英風表示十月動工　預計兩年後大功告成〉《中國時報》約1979，台北：中國時報社（上圖）

胡再華〈藝術無價、豈止區區六千五百萬？　生活景觀、展現青年公園大壁畫！〉《中國時報》1979.7.24，台北：中國時報社（右圖）

何應欽談大壁畫構想

臺北市政府雖已敦請何應欽將軍為青年公園大壁畫指導委員會的主任委員，但何將軍還在考慮要不要接受。

何將軍在接受記者訪問時說：「我的構想，是利用青年公園大壁畫，來表現我們中華民國的國民革命史蹟，作成一系列的六十五幅國民革命史蹟大壁畫。可是我的這個想法，並不一定能為人同意，有些藝術界人士主張要表現純粹藝術，說是如果不能使這幅大壁畫成為傲視國際藝壇的互構，那麼花六千多萬元就等於白費了；所以我還沒有決定要不要作這個指導委員會的主任委員，如果沒有決定要作，我作這個主任委員就沒有什麼意義了。」

何應欽將軍的看法是：如果把這個大壁畫，表現我們的時代精神，使其有超越藝術品的更高層次的意義，成為臺北市的一座「精神堡壘」，則是值得去做的。

何應欽將軍為了能把他的這個想法表達給市政當局，他特別把他的這個想法打印成小冊子，並於上週五（二十日）邀請臺北市長李登輝，到他的辦公室茶敘，李市長對他的構想，十分贊同。

何將軍也非常高興李登輝採納他的主張。他說：「照我的想法，實在不須要六千多萬元，大約兩千多萬元就夠了。」

何將軍的這個想法，使國父建黨革命乃至實施憲政這一連串的史蹟，可以用壁畫的方式，有力的表現給世人。這是很有意義的事。

由於我們是自由開放的社會，著眼點與何將軍不同，但他卻很在意不同觀點的看法，他說：「我現在並未決定要作這個主任委員，如果要作指導委員會的主任委員，各方看法見仁見智。有人認為應該做，因為耗資六千萬元，殊有意義；有人認為應該做，在當前推行改革之後，各方看法見仁見智之際，不應該做，因為須耗資六千萬元。但我決定採納我的構想，任何人都有權表示」他說：「我作這個主任委員，自由開放的社會，任何人都有權表示。」

（本報記者劉本炎）

〈何應欽談大壁畫構想〉《中央日報》1979.7.25，台北：中央日報社

河堤大壁畫 穿錯的鞋子？

【本報訊】這一陣子藝術圈子裏最熱門的話題，離不開青年公園的河堤壁畫與台北市美術館遲未動工的緣由。

昨日下午在台北版畫家畫廊舉行的林燕畫展酒會中，畫家吳昊、李錫奇、朱為白、陳道明，詩人羅門、林綠相聚的話題，也脫不了青年公園河堤壁畫。

「這真無聊！」吳昊說：「花六千五百萬元來粉飾一面壁畫，當真是現階段文化建設最急迫的？」

「堤防壁畫是種植爬藤，這樣才能與青年公園綠地交相輝映。」陳道明慢條斯理地說。

詩人林綠在旁直點頭，他說：「什麼樣的衣裳配什麼樣的鞋子？我覺得公園與堤壁之間的環境，利用大自然植物爬藤最好。今天其事者有沒有考慮到公園與堤壁之間的雙線快車道？在青年公園這一端怎麼去欣賞壁畫的精美？」

羅門認為壁畫可以美化台北市，立意很好，但要花這麼多錢，就值得考慮了。

朱為白提出台北市美術館遲未動工，「這筆鈔如果拿來蒐藏美術品，那教育下一代的意義更深刻。」

〈河堤大壁畫 穿錯的鞋子〉《民生報》1979.8.1，台北：民生報社

何應欽談「畫」 大壁畫須從臺灣畫起 兩幅畫不是同一回事

【本報訊】何應欽上將昨天在出國前夕，談了臺北市青年公園賽克壁畫，認為很不錯，李市長說青年公園源本本地談了臺北市「大壁畫」的問題，他所構想的大壁畫是「中華民國國民革命史蹟」的問題，他不清楚要怎麼做，不過，應該問「我們壁，似乎也可以加以美園有一千公尺長的小腦化、利用，後來並陪同是民主國家，應該問大家的意見。」同何將軍等去看過長牆後，他看了長牆後，

何將軍說，臺北大壁畫的事，是四位上將參觀市政建設時引起的，當時何將軍看到圓山下小公園的馬路旁那個地方，他認為地點不太適合，他認為最理想的地點應該是在那個地方，因為他構想的是一幅「中華民國國民革命史蹟」，不能放在一般人討論的畫並不是一回事。

至於臺北青年公園大壁畫的問題，何將軍說，這畫是「中華民國國民革命史蹟」，而且這畫必須要從臺灣畫起，和目前一般人討論的畫並不是一回事。

何將軍特別指出，「國民革命史是以臺灣為起源的，因此這幅大畫也必須以中日甲午戰爭後的臺灣為起點。這是非常重要的起點。」

他說，中日甲午戰後，中國割地賠款，臺灣同胞也掀起悲憤抗日大陸同胞悲憤抗日，可是「國民革命的史源也是以臺灣為起源的，因此這幅大畫也必須以中日甲午戰爭後的臺灣為起點。」

國父孫中山先生認為，要反日抗清腐敗，要先推翻滿清建立民國。惟有推翻一日是不可能的，就是先推翻滿清，建立民國，要從甲午戰後做起，這幅大壁，建立民國。因此，這幅大壁畫要從甲午戰到推翻滿清，打倒軍閥，建立在臺灣，三民主義的模範省。臺灣，建立三民主義生聚教訓的模範省。

〈何應欽談「畫」 大壁畫須從台灣畫起 兩幅畫不是同一回事〉《台灣新生報》1979.8.10，台北：台灣新生報

李市長改進都市景觀的構想不應受到頓挫

社論

台北市青年公園對面河堤上規劃配置一個大壁雕，一方面使之美化，一方面又發揮共同參預公共建設的精神，對商界捐助，以發揮共同參預公共建設的精神，對李市長來說，似已有相當長時間的構想和籌劃。但是河堤壁雕之成為社會上的熱門話題，受託設計的楊英風氏宣佈其擬籌內容及六千五百萬元的經費預算之後，贊成者少，反對者多，因此李市長乃有上述的表示。

反對的意見大抵可分為兩類：①青年公園前面配置大浮雕，地點不適合，環境不適宜，難期發揮理想效果。②六千五百萬元是一筆大數目，工商界捐助，以已有相當的熱門話題……等等，其他可以優先辦。

反對的第一部分理由，純粹是屬於技術性的範疇，這個大浮雕如何製作，能否發揮最大效用，不妨彙集各方意見，作進一步的客觀分析，如果上述反對的第一部分理由，純粹是屬於技術性的。但在稱人廣眾的公共場所，設置一項大規模的藝術作品，以供市民們游目騁懷？在各個社區中，也有若干小型的公園和廣場，為什麼不設置一些精緻生動的雕塑，駐足欣賞，這是市政建設上一項值得珍視的創意。

如何利用青年公園對面的大河堤，一方面又發揮教育意義，同時其經費由工商界捐助，似乎已遭受了挫折。李登輝市長前天表示，河堤壁雕並不是非做不可。如果大家有意見，可以考慮不做。

我們認為近年來台北市政建設的方向，有一難能可貴的地方，就是逐漸注意到文化建設的推展，以提升市民精神生活的境界。而青年公園的大壁畫也是構想之一。當然，與處處都在大興土木的各項工程建設相比較，在整個的市政預算中，文化建設所佔的比重是微乎其微的。甚至因為物質建設也有迫切需要，所以這些文化建設項目不能不乞援於工商界的捐助或活動本身的。

台北市建設的突飛猛晉是任何人都能感受得到的，但同樣的感受是雜亂無章，毫無個性，毫無特色。人們到歐洲各國去旅遊，在街道上，在閭巷街間，隨處可以接觸到這一國家的文化自豪，走向廣場，走向街頭，以廣大的蟲衆相見。羅馬的噴泉雕刻、巴黎的濃蔭香榭、倫敦的鐘聲塔院、瑞士的湖光山色，都反映各自民族文化的特徵。我們向以傳統悠久的中華文化自豪；只有少數人有餘力和美術館去欣賞藝術的傑作。要整個改變都市景觀當然不是一朝一夕之事，但是反而且也非市政府力之能逮。但是，小規模的公衆場所著手應該是辦得到的。火車站前廣場、西門町圓環，這兩個市民出入的孔道，所見到的除了擁擠的人頭，嘈雜的車輛外，便只有一些標準鐘、精神堡壘、車禍傷亡陣列，不問青年公園是不是適宜的地點，大浮雕是不統計牌等了。難道不能代之以幾件雄渾、壯闊的美術作品，使過往的市民接觸到一點美的氣息嗎？

我們希望市政府立即選定更多的地點，作更多的規劃。而工商界也應選定更多的地點，另行規劃。同時並應竭力贊助，樂觀其成。使台北市的景觀，展現新的氣象。

於此：我們願意提出呼籲，青年公園壁畫引起的波瀾不應該頓挫當初倡導公衆藝術的創意，如果不合適，就立即進行，如果不合適，則立即選定其他地點，就立即進行。而工商界也應竭力贊助，樂觀其成。使台北市的景觀，展現新的氣象。

大壁畫非當務之急

社論

早幾天，一家報紙上刊出一幅漫畫，題目似乎是「啼笑皆非」，畫面上有一幅巨額一六千五百萬元，及至尾巴上拖着長長的黑煙，好有人動腦筋，高額估價之後，認為此一壁畫倘使能使北市添藝術情調，應予促成，市長既然讚同，這件事便被哄抬成熱門計劃，由某些人密鑼緊鼓進行籌備。

無論從那一個角度來考慮，我們認為臺北市目前都沒有必要花如此巨款，踵事增華，替一、臺北市人口日增，市政建設在進度上已，據聞，如果這筆龐大的壁畫預算要循正常程序，編列預算，送請市議會審議，可能難於通過，熱心人士打算請李市長出面募捐籌款，因此，李市長以一介書生，大可不必以身勸李市長之時，易干物議，尤須鄭重考慮，藉免自貽伊戚。

一位監察委員，原始動機在美化青年公園環境，他可能不知道會要花費如此巨額一六千五百萬到八千萬，此費用。剛好臺北市監察委員已不願意再討論這件事了。這位書生氣質的市長李登輝，學者從政，一心求好，認為此一長既讚同，這件事便被哄抬成熱門計劃，由市民有何好處，連藝術界的人士也多持懷疑態度，不乏人在報紙上寫文章，表示反對。

千萬元，用於改善市民行的問題，至少可購三四十部新車，分配各線行駛，對目形不足的公車出車率，不無小補，如用之於增加急救醫療設備，充實消防器材，其意義都比在青年公園圍牆上，弄幅壁畫要切實。二、使臺北市增加文藝氣質，方式很多，例如新公園中的露天音樂臺，年深日久，已顯得老態龍鍾，如果把這裏佈置成一美好環境，定期舉行音樂、電影、晚會，觀衆必踴躍，對增進「文化氣氛」，究竟對臺北市民有何裨益。青年公園圍牆的壁畫，由各民衆服務社或軍中康樂隊，替一理，如果把這裏佈置成一美好環境，定期舉行音樂、電影、晚會，觀衆必踴躍。

，畫面上有無遠街爆炸案後，救死醫傷的醫療設備不足；公共汽車裏面乘客擠得像沙丁魚，尾巴上拖着長長的黑煙；自來水點點滴滴，多人排長龍在等着取水……這些市政上的嚴重缺失，無人理會，反倒是對青年公園圍牆上一幅壁畫，最低費用六千五百萬元，很受市政當局的重視。這幅漫畫具有強烈的諷刺性，給市民內心留下深刻的印象和很多的感慨。本報早於六月廿二日刊出此一消息，之後亦有連續報導。幾乎絕大多數，都認為值此市政百端待舉之日，實在沒有必要，花費如此巨大經費，毫無改進跡象。主要的原因，是車輛不夠，更間精力，投諸不急之務，募捐之事，易干物議，尤須鄭重考慮，藉免自貽伊戚。

見，曾接獲甚多讀者的電話與投書，綜合各方意見，青年公園大壁畫（或浮彫），最先建議者是此不急之務。

大壁畫・觸暗礁
李市長・戚戚然

缺少共鳴感　惹來閒氣不少
藝術界傾軋　教他意興闌珊

（本報記者陳文和特稿）

為了大壁畫的事，臺北市長李登輝最近有些意興闌珊！

得不到那份藉大壁畫美化市民心靈的共鳴，李市長心中難免有那份抹不去的落寞感！

文化精神建設也是市政建設之一端，他以一介書生主持市政，念茲在茲的是如何提昇臺北市的文化氣質，在他的心目中，大壁畫非但美化了青年公園，美化了臺北市，也更應可美化臺北市民的心靈，這大壁畫的建設又豈不如開一條馬路呢？

就像稍早，他倡行的排隊運動，李登輝希望藉着排隊運動，使臺北市民能夠守秩序，進而促使臺北市成為一個有秩序的都市，也是個有朝氣的都市。

對一個書生市長的那份「感性滿足」實不可言喻！

正因為這樣，當他有了大壁畫的構想後，他認為也應得到大家的支持，未料，卻隨即招來反對的聲浪，他有些個詫異，怎麼美化市民心靈的事，居然有人會反對。

詫異之後，他直覺的認為反對的就那幾個人而已，況且他心中有一股「吾心信其可行，雖排山倒海之勢，也不能阻擋」的熱流，他還是勇往直前，熱切的進行大壁畫的工作。同時他也敦請何應欽將軍出任大壁畫興建委員會主任委員，期以何敬公的聲望來排除若干不必要的不利因素。

然而，在此期間，反對的聲浪非但未見稍抑，反而日漸高漲！

據說曾有人向李市長進言，認為連藝術界也反對，係因他們反對李登輝將大壁畫的事責成楊英風，換句話說，藝術界有人眼紅，他們杯葛楊英風，是不願見大壁畫順利完成，而一切榮耀歸於楊英風。

反對、傾軋的劍鋒是針對楊英風個人，不是李登輝市長，更不是大壁畫這件事。這個說法，使得李市長非常痛心，藝術家不應有這種心理，因此他半公開式的呼籲藝術界要團結合作，發揮藝術真、善、美的精神。

可是，大壁畫的事卻一直得不到足夠的共鳴，而且興論界也紛紛反對，認為大壁畫的籌建，在時空上不十分妥切，且非市政建設當務之急，最好延緩到以後再找適當時機再做。

至此，他警覺於書生做文化建設與市政建設的差異，他心中所想那股藉大壁畫美化青年公園、美化臺北市、美化臺北市民心靈的念頭，非但得不到共鳴，也惹來淡淡的理性挫折感，於是乎，李登輝意興闌珊的說出：「大壁畫不是非作不可」的話來，這個態度的轉變，其中含有幾許的落寞感啊！

有人認為：「見賢思齊，從善如流」向為書生本色，李市長的這段大壁畫「試煉」，其態度的轉變，非但不失書生從政的本色，也顯現了他的政治擔當。

陳文和〈大壁畫・觸暗礁　李市長・戚戚然　缺少共鳴感　惹來閒氣不少　藝術界傾軋　教他意興闌珊〉《自立晚報》1979.8.9，台北：自立報社

河隄面貌・不宜以「大浮雕」化妝

林惺嶽

正反相對的意見

幾個值得探究的問題

喧賓奪主的構想

謀定而後動

我的建議

林惺嶽〈河堤面貌・不宜以
「大浮雕」化妝〉《民生報》
1979.8.13，台北：民生報社

河堤浮雕 ── 引發觀念之辯

劉文潭
大不是偉大　不能夠並論
（台灣大學哲學系教授）

林惺嶽
應該優先考慮　建大眾美術館
（畫家）

譚鳴皋
有意創作藝術　恐會弄巧成拙
（市議員）

報生民
文化建設座談會
主席：河堤浮雕

（獻慶高揚記者本報）

・與會學者專家座談「河堤浮雕」

座談主題：河陵浮雕

時間：十五日下午二時

地點：本報九樓會議室

與會人士：（按發言順序）李亦園、劉文潭、譚鳴皋、林惺嶽、李祖原、何明績、謝孝德、廖、席德進、葉啟政、何懷碩、盧雲、楊英風

紀錄整理：陳小凌、宋晶宜、盧瑋鑾

李祖原
休閒輕鬆場地　不宜嚴肅主題
（建築師）

圖由上至下為：（左）何明績、李祖原、林惺嶽，（中）劉文潭、譚鳴皋，（右）李亦園等　（獻慶高揚記者本報）

何明績
不必花很多錢　也可美化市容
（教授、雕塑家）

謝孝德
剖析浮雕設計　顯然不夠精緻
（畫家）

席德進
估量多少能力　再做多大的事
（畫家）

楊英風
一面歸納意見　一面待命興工
（雕塑家）

葉啟政
應使文化生根　重視創作體系
（台大社會系教授）

何懷碩
改善台北氣質　除病重於美容
（畫家）

青年公園大壁畫案 市府表示尚待商決

· 畫展 ·

【本報訊】台北市政府為配合文化建設，現正積極進行新建社會教育館、美術館、天象館、增建圖書館、遷建動物園、籌建青少年活動中心等各項文化建設工程。增改建圖書館計總館一所、分館十一所，預定七十年度起分年發包施工，預定七十二年以前可全部完成。

曾引起各方討論的青年公園大壁畫的籌建，因為必須集思廣益，審慎從事，其有關籌建工作的進行，雖曾成立籌建指導委員會，但實際的籌建工作，迄目前為止，僅只提出了初步構想規劃方案，有關大壁畫的題材內容，如何規劃設計，經費總額以及籌措方式與來源等問題，均尚未獲致具體的結論，現在徵求各界意見，作進一步的研究中，目前尚未作任何具體的決定。

主辦單位指出：當初籌建青年公園大壁畫的動機，是基於社會人士的建議與美化青年公園前的堤壁和配合周圍地區的景觀，認為青年公園長達千餘公尺的堤壁應加以美化利用，如能雕繪革命建國史畫，定可兼收美化市容、景觀與激發國人愛國情操之效，因此乃邀請藝術界人士進行研究。

有關大壁畫的籌建經費問題，應採用何種方式籌措，市府亦尚未討論決定，雖有熱心社會公益與工商界人士響應支持，表示自願捐獻共襄盛舉，但市府迄未作任何表示承諾與接受。對於約需籌建經費六千五百萬元之說，僅係初步規劃構想中一項估計而已，籌建指導委員會目前亦尚未作任何討論。

【本報訊】藝專雕塑科副教授何恒雄於十五日起在台北歷史博物館舉行雕塑個展，展期九天。

何恒雄專攻雕塑有二十多年，藝專雕塑組畢業後即擔任該校助教，此次展出作品有六十多件。

【本報訊】西窗五友畫會於今（十一）日在台北省立博物館舉行第二次聯展。

〈青年公園大壁畫案　市府表示尚待解決〉《民生報》1979.9.11，台北：民生報社
〈專家學者　參與本報文化座談　河堤浮雕　引發觀念之辯〉《民生報》1979.8.16，台北：民生報社（左頁圖）

• 楊英風，1979.7.3，台北

各位記者、小姐、先生們大家好：

這次本人因公務的關係，代表政府單位參加國際文化交流活動，剛剛從日本回來，對於青年公園大壁畫的事，聽說國內報紙上刊載了一些意見，可見社會各界對這件事很關心。

這幾天新聞界的朋友們，紛紛要我表示一下看法，也希望對大壁畫的規畫、設計的情形說一說，今天有這個機會來和各位見面，感覺非常榮幸。

一、大壁畫的緣起

首先要說一下，所謂的「大壁畫」並不是用顏料或什麼油漆塗刷在水泥牆上的一幅圖畫，下一場雨，曬過太陽可能就會壞掉，它是集合很多件雕塑作品鑲嵌在壁面上，加上附屬景觀而構成的綜合作品。主要材料是高級鑄造用銅合金，將銅料等等用高溫鎔合成一種合金，灌製成功的，每一位雕塑家的雕塑作品的面積是約 20 平方公尺，將來把這些銅雕鑲嵌在大壁面上，構成一幅整體的畫面。所以關於路面震動和自然災害如颱風、地震、水、火災等等破壞因素，從一開始設計就考慮到了，各位可以放心，原先就沒有忽略這些因素。

這次決定把青年公園正對面沿淡水河岸這座水泥堤防壁面加以美化乃是出於李市長遵行中央方面，加強文化建設的決策而來，想想看，這條長達一公里多，高度約為兩層樓面灰黯的壁面有沒有需要把它整理出來，使整個青年公園周圍的整體景觀美化起來呢？因此我們把大壁畫雕塑的製作，擬訂了六項準則。

1. 宣揚民族傳統文化

2. 發揮社教美育功能

3. 啓迪青年愛國情操

4. 美化市容觀光空間

5. 提高市民休閒情趣

6. 促進國民精神團結

一切的規畫、設計和製作都要依據以上這 6 項準則進行，缺一不可，至於題材內容問題，也是非常重要的，原來的計畫是依據李市長本來三月十五日中央總理紀念週、施政報告第四節「中華民國建國及反共復國之偉大史實」為範圍。但也有一些意見認為歷史上不乏一些以寡擊眾，以少勝多，以一當百，反敗為勝等等。青少年為國盡忠，可歌可泣，視死如歸，奮揚就義中興復國的史實，也可以襯托出今天國家的需要和青年們的責任來，關於這個問題，台北市政府大壁畫指導委員會第二次會議上曾經討論過，並決定再詳加研議，總而言之，製作小組一定慎重將事，並歡迎各界多多表示高見。

二、歡迎各界多多指教

這項任務，確實是非常艱鉅，本人承蒙李市長厚愛徵召，約聘為市政府大壁畫指導委員會兼任製作小組的召集人，邀請了名家學者 60 多人，合力進行規畫、設計，乃至製作的各個階段的工作，對於這許多專家學者們，大家為了國家的需要，為推行文化建設，挺身而出。不要求薪水也不要求待遇，本人是由衷的敬佩和感謝。

而我個人呢？我本人在美國有個職業（美國加州法界大學藝術學院院長）負了行政責任，也很忙，同時對國內情形，非常生疏，我本人學識經驗都很淺薄，實在不足以當此重任，應該由一位更合適的人選來擔任這個責任才好。

可是這次蒙李市長好意的堅持，本人辭也辭不掉，本人實在感覺責任太大，十分的惶恐，感到很為難，市長這麼賞識，尤其是我們政府剛剛完成了震驚全世界的十項經濟建設。接著馬

上又開始十二項建設，而文化建設就是首要的項目。國家當前的情勢，當前的處境，真是國家興亡，匹夫有責，也不允許任何個人逃避責任，好在李市長已經作了很好的安排，並且親自督導這件事情，本人才產生了信心，勉強應承，承擔製作小組的工作，今後還希望社會各界多多指教。

三、製作小組、專家學者

專家學者六○多人參與規畫設計及指導技藝人才製作，專家們區分為兩大類：

1. 題材內容方面：史、哲（包括遺教、三民主義）、大眾傳播、教育青年輔導、觀光旅遊、文藝藝術理論、民俗藝術、區域民族文化、藝評。

2. 技術製作方面：造型設計、雕塑、油畫、國畫、水彩畫、建築、陶瓷工藝、美術鑄造，這些位名滿中外的學者專家們都是無待遇、無酬勞的榮譽職務，大家為了政府的需要，由李市長敦請，無條件的參與工作。

四、製作小組歡迎有志青年參與製作

在前述專家學者指導之下，大壁畫雕塑製作過程中，各個階段的工作都是十分緊湊而繁複的，大約分為：

1. 決定題材以及區段編號。
2. 圖畫、畫面分割與組合。
3. 繪製草圖供備審議。
4. 美術工程之程序計畫。
5. 塑造模型。
6. 鑄造模型樣板。
7. 分配給專家們塑製作品。
8. 加工處理作品之鑄銅。
9. 鑲嵌工程。
10. 景觀工程。

等等步驟。當前坊間從事藝術雕塑實務人才雖多，但流派紛雜，水準不齊，並多忙於自身經營之事業，且也未必均能合於本工程統一景觀，全盤規畫作業之性質，因之準備：

1. 擇優遴選具有良好聲譽及經驗之技藝人才，半數約二十五人，以包製方式，給予工作酬勞，參加雕塑工程。

2. 招考大專以上技藝類科畢業生五○人施以（內含招部分民間木、石技藝優秀人材）兩年之教育訓練，以建教合作方式在職研究進修教育，使其專業技能提高至相當於研究所碩士階段之進修程度，一律給予碩士班公費待遇及伙食，一面參加製作，並培養藝術界後起人才，參與李市長籌畫中之雕刻公園計畫，使台北市能在今後短短的三兩年內改善景觀，關於甄訓考試辦法和藝術教育進修中心之教育計畫，正在研擬之中，俟奉核定後即可公佈，預定八月間招考，九月間開學，希望有志青年踴躍報考，共同為復興民族文化，參與地方建設而貢獻心力。

五、監院袁委員不反對

最近本人訪日期間，報紙傳說監察委員袁晴暉先生反對此事，經刊布後袁委員曾約見本製作小組人員詳細垂詢規畫內容之後，當即盛讚規畫設計之詳密可行，不但不反對，反而要求轉告李市長樂觀其成，所以外間種種傳言並非事實，請各位瞭解。

（資料整理／關秀惠）

◆廣慈博愛院蔣故總統銅像及其周圍環境工程暨慈恩佛教堂設計 *

The statue of the Late President Chiang, Kaishek, the lifescpe project, and the Ci En Buddhist Temple for the Guang Ci Protectory in Taipei City (1979)

時間、地點：1979、台北

◆背景資料

　　廣慈博愛院，位於台北市松山區福德路兩百號，面對青山翠谷，環境清幽，院址廣達一萬八千餘坪，為遠東最具規模的社會福利機構，隸屬於台北市政府社會局。（以上節錄自〈台北市綜合救濟院〉小冊，1971.10.31。）

　　當時博愛院聯絡人婁伯朝先生邀請楊英風設置蔣故總統銅像一座，而後台北貢噶精舍向博愛院申請在院內設置慈恩佛教堂，其規畫亦交由楊英風設計。

　　廣慈博愛院今已拆除。（編按）

◆相關報導

• 〈廣慈博愛院院慶　老人孤兒同歡樂　獻建蔣公銅像揭幕〉《聯合報》第6版，1979.7.2，台北：聯合報社。

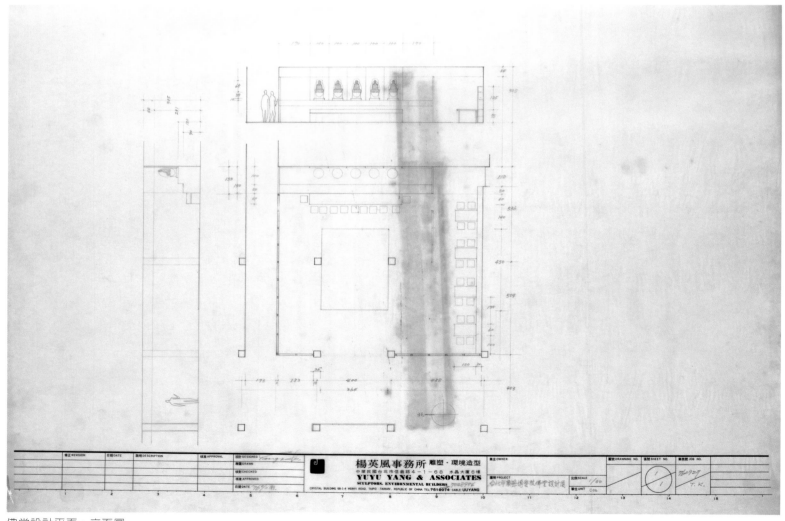

佛堂設計平面、立面圖

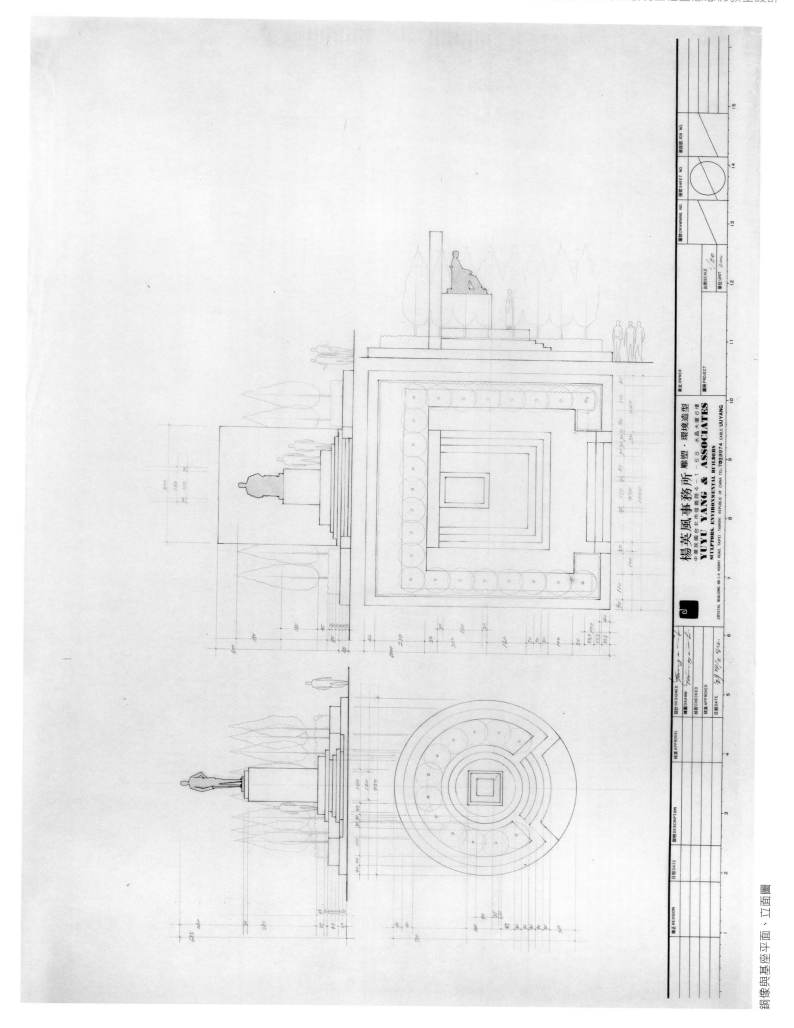

楊英風事務所　雕塑・環境造型
中華民國台北市信義路4－1－68　水晶大廈6樓
YUYU YANG & ASSOCIATES
SCULPTORS, ENVIRONMENTAL BUILDERS
CRYSTAL BUILDING 68-1-4 HSINYI ROAD, TAIPEI, TAIWAN, REPUBLIC OF CHINA TEL:7959874 CABLE: UUYANG

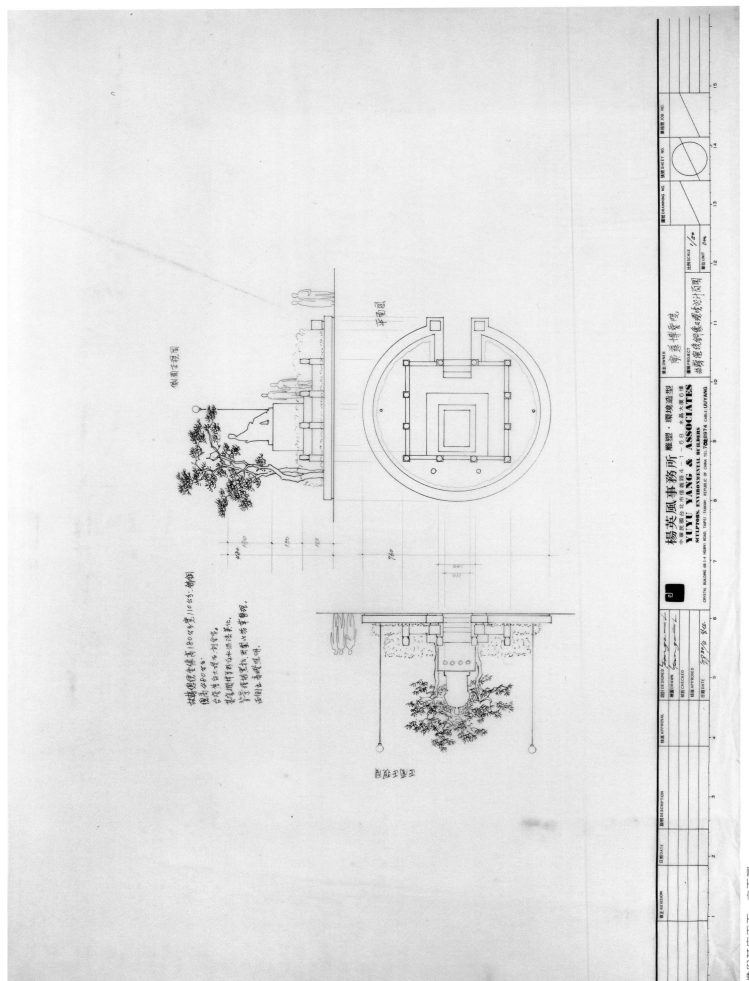

銅像與基座平面、立面圖

254

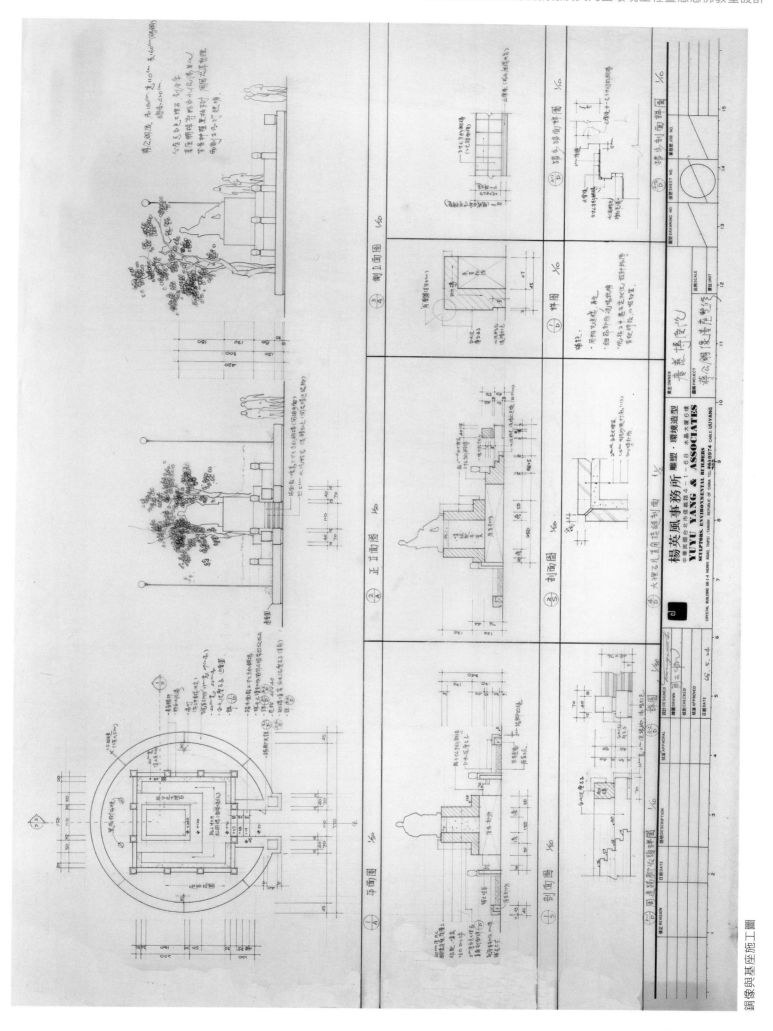

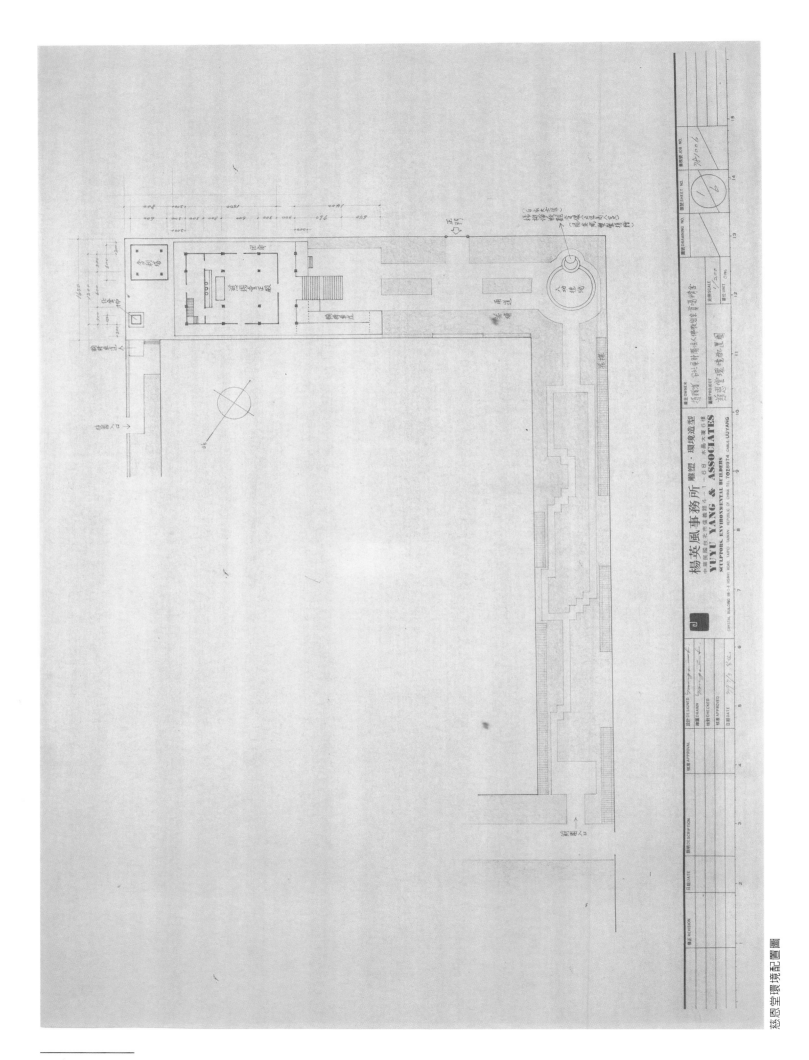

慈恩堂環境配置圖

256

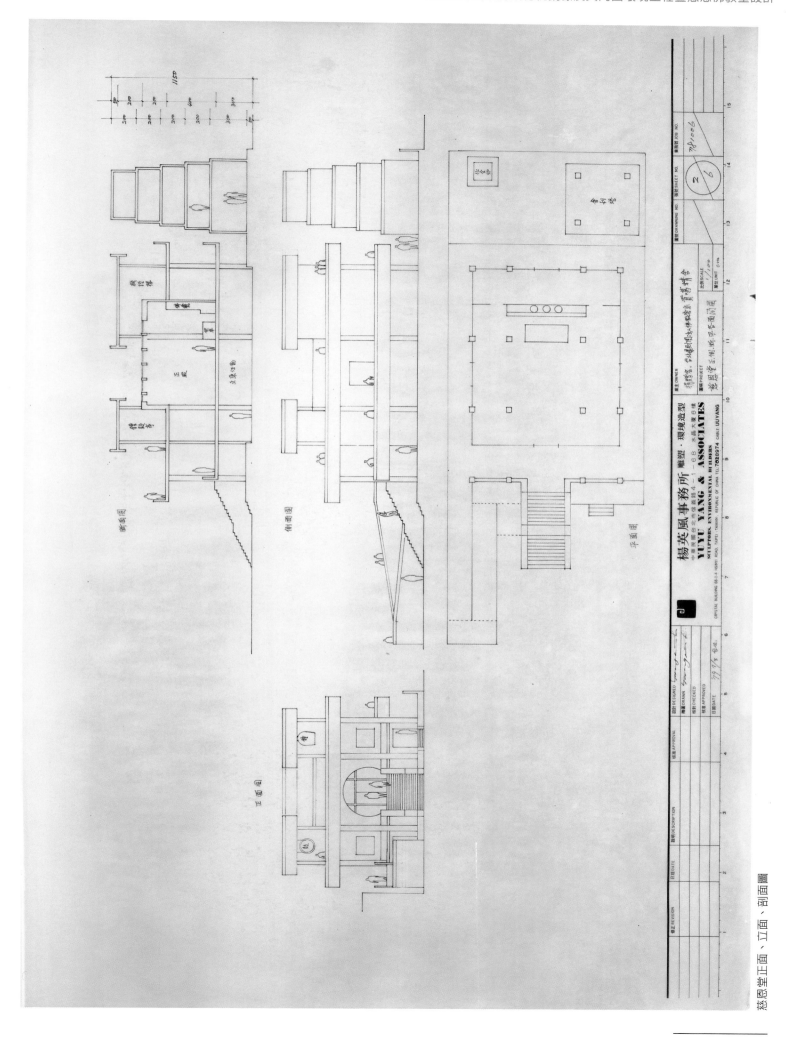

慈恩堂正面、立面、剖面圖

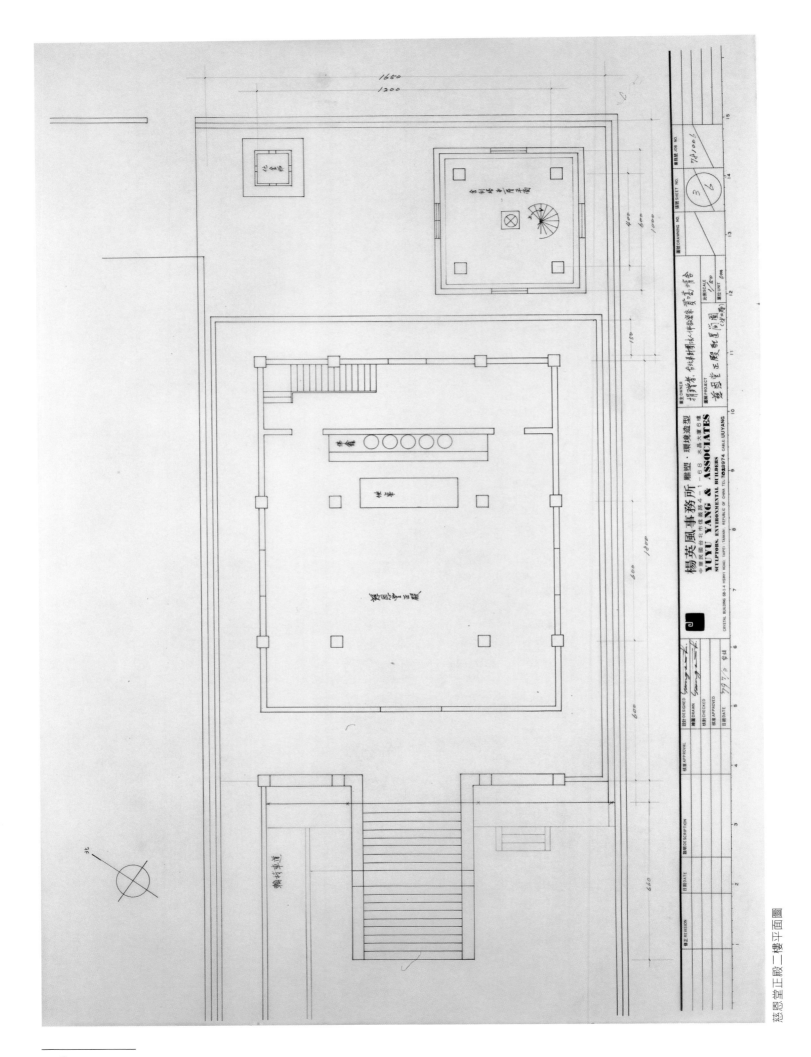

慈恩堂正殿二樓平面圖

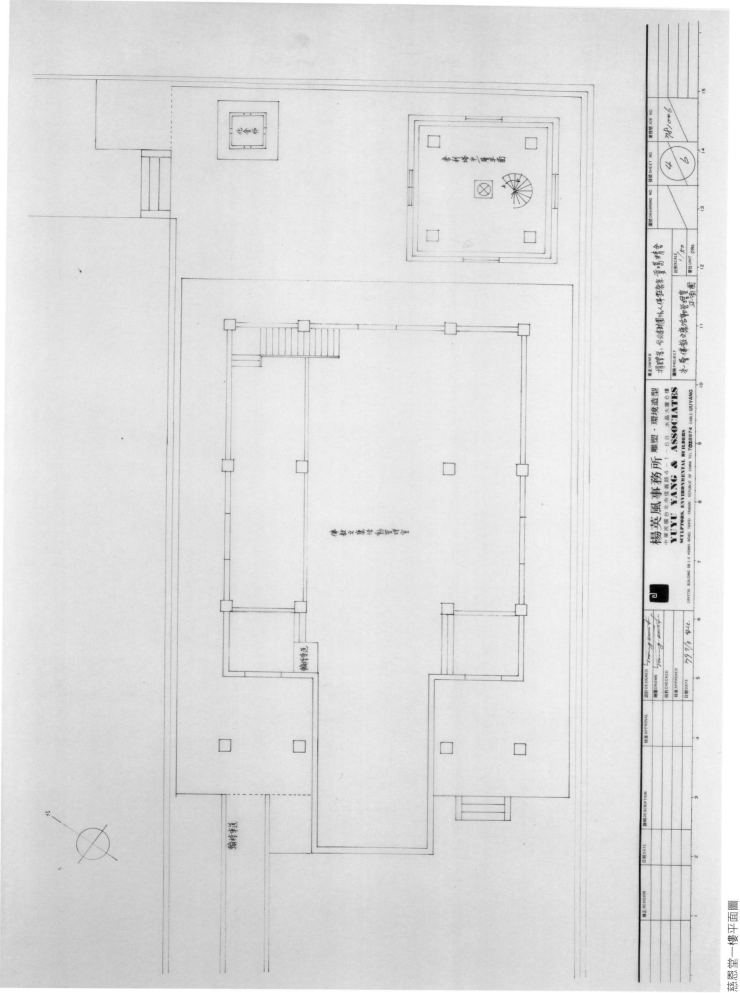

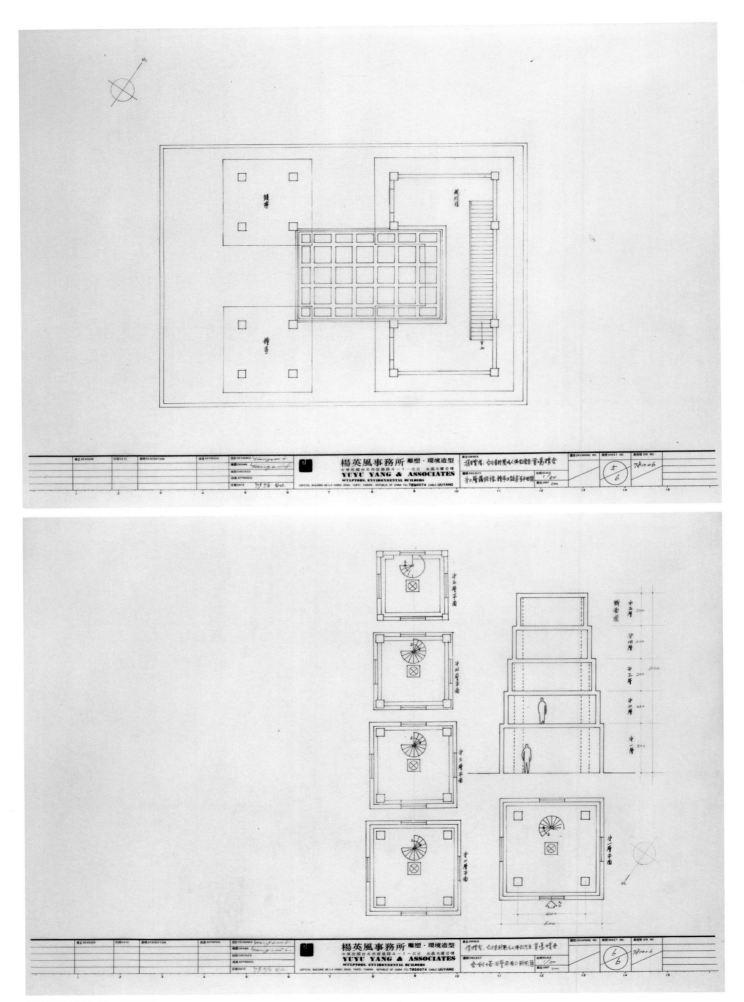

舍利塔各層平面、剖面圖

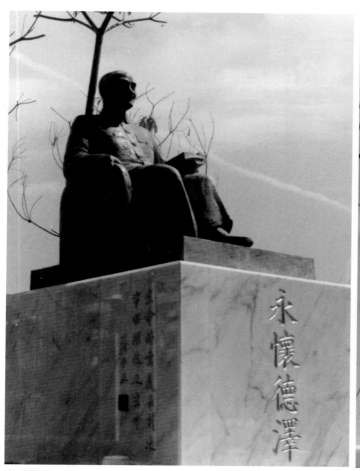
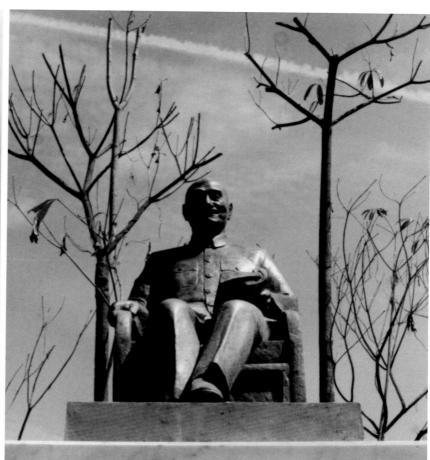

完成影像

1976.10.2　申書文—廣慈博愛院（部分文件佚失）

1976.10.2　貢噶精舍申請籌建慈恩佛教堂

院長、貴院各位同仁：

本人謹代表貢噶精舍董事會答謝貴院的歡迎和接待（引導）我們參觀，無任感激！對貴院這種廣慈博愛工作卓著的成效，久懷敬佩之忱。一個健全的社會，必須有其安全福利措施的一環，貴院正從事這一環安老懷幼的神聖工作，貢噶精舍同仁，願以宗教團體立場、竭誠支持，擬向貴院捐助一所佛教殿堂的佈置，這是我們此行參觀的目的。

本來，我國傳統儒家文化和大乘佛教思想，其仁愛和慈悲、入世精神是一致的，為此我們特敬請名彫塑家楊英風教授前來觀察俾便設計殿堂的種種佈置，希望能達到肅穆和諧、澄明心靈的作用，對貴院信佛者，有所助益，並藉以將東方文化思想的風格，表達展示於世人之前，敬請貴院賜予適當的場所和必要的協助，完成這份心願。

謝謝！

申書文　敬啟

六十五年十月二日

蔣故總統銅像設置完成典禮當天盛況，當時任職台北市長的李登輝蒞臨主持

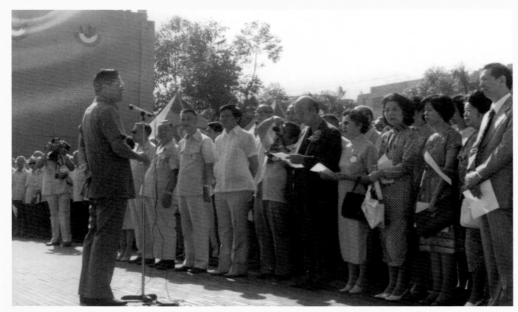

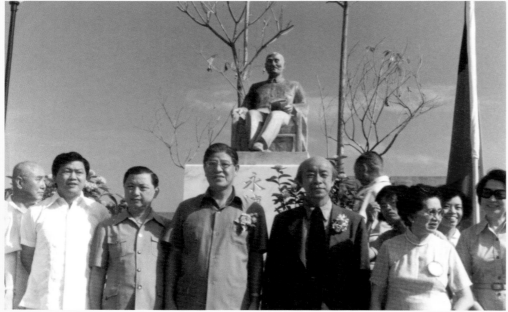

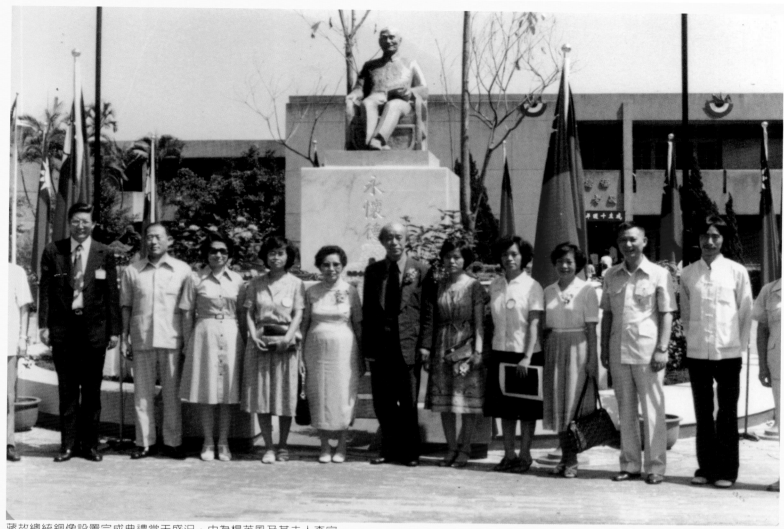

蔣故總統銅像設置完成典禮當天盛況，中為楊英風及其夫人李定

工作紀要

（資料整理／關秀惠）

◆台南安平古壁史蹟公園規畫案

The lifescape design for the Historical Relics Park at Anping Fort, Tainan (1975-1980)

時間、地點：1975-1980、台南

◆背景概述

「安平古堡」為台南觀光勝地，觀光遊客，日以千計，本會為紀念民族英雄鄭成功開台之功績，去年先在古堡恭建鄭成功銅像乙座，以供遊客觀賞，惟大部分遊客未及注意憑弔古堡右側，具有歷史價值之卓立城牆。本會基於獅子會崇高服務精神，於民國六十八年七月在城牆之北闢建「安平古壁史蹟公園」一處，藉以增進國民維護史蹟之觀念及緬懷先聖先賢創業之精神，園內恭建民族英雄鄭成功開拓史蹟浮雕並塑造古代生活之立體人像多件，廣植花木，掩映其間，使蒞臨觀光者，得徜徉容興，具體認識台灣開拓之史事，則其仰弔古垣之餘，必將興發保存古蹟之觀念，而於觀光事業之發展尤大有助益。

工程建造期間，承蒙台南市長蘇南成先生鼎力支持，楊英風教授規畫設計，黃典權教授撰記述史，吳昭明先生隸筆書丹，以及姊妹會日本尼崎東暨鹿兒島薩摩獅子會之贊助，得以順利告竣。*(以上節錄自黃枝德〈捐建安平古堡史蹟公園由來〉《台南安平古壁史蹟公園特輯》1980.3。)*

楊英風從1975年開始即曾受當時台南市長張麗堂邀請，協助整修台南市各級古蹟，其中包括安平古堡等；爾後，接受台南西區國際獅子會承請，規畫了安平古堡史蹟公園。楊英風於此案中共完成〔獅子〕、〔古時陸上交通〕、〔古時理髮〕、〔古時士農工商〕、〔古時耕田〕、〔古時海上運輸〕、〔古時陸上運輸〕等七件立體雕塑作品及包括〔古時台南〕、〔鄭荷海戰〕等十件史蹟浮雕。1997年11月，台南市政府以修護一級古蹟台灣城殘蹟之名將此史蹟公園拆除，現僅留下史蹟浮雕。*(編按)*

◆規畫構想

• **楊英風〈規畫安平古壁史蹟公園有感〉《台南安平古壁史蹟公園特輯》**1980.3

一、古蹟的整理要以歷史故事來烘托出往昔的情調：

> 安平古壁屬安平古堡的一部份，這一堵已剝蝕了的紅磚牆，生滿了許多盤根錯節的古藤植物，紅綠相襯，古趣盎然，以此為主題配以當時的生活情境，如三百年前士農工商社會之生態，他們的衣著打扮、旅行工具、農耕情形等，選樣地表現出來，輔以文字說明；並選擇適當位置，用幾面浮雕勾畫出一位「極一生無可如何之遇，缺憾還諸天地，是創格完人」的民族英雄鄭成功，光復台灣的戰史，讓入園遊賞者駐足於各項雕塑之前，自然有緬懷先烈與發思古之幽情的作用，果能如是，則古壁古堡整理發揚之目的已達。

二、台南這一文化古都的風格在哪裡？

> 台南原為一海港都市，安平初為荷蘭人竊佔，俗稱紅毛港，鄭成功光復後台南成為反清復明的戰時首都，操練水陸雄師，都以台南安平為大本營，安平港在三百年前正是滿泊艨艟巨艦的軍港。當時漳、泉、閩、粵的明末遺民浮海來奔，大多以台南為集散地，他們奉明正朔，協力抗清，繁榮了此一港都，同時也由此逐漸走向台灣的南

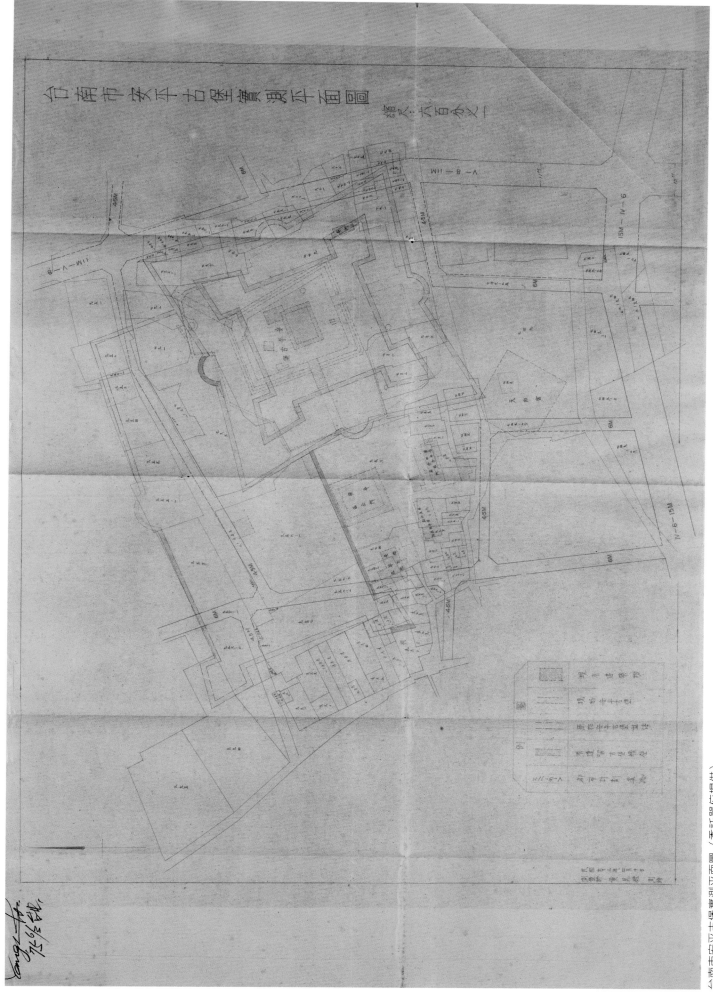

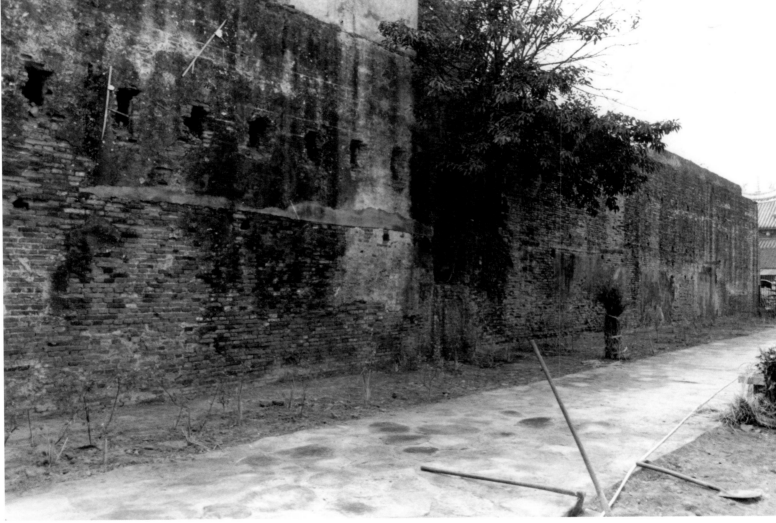

基地照片

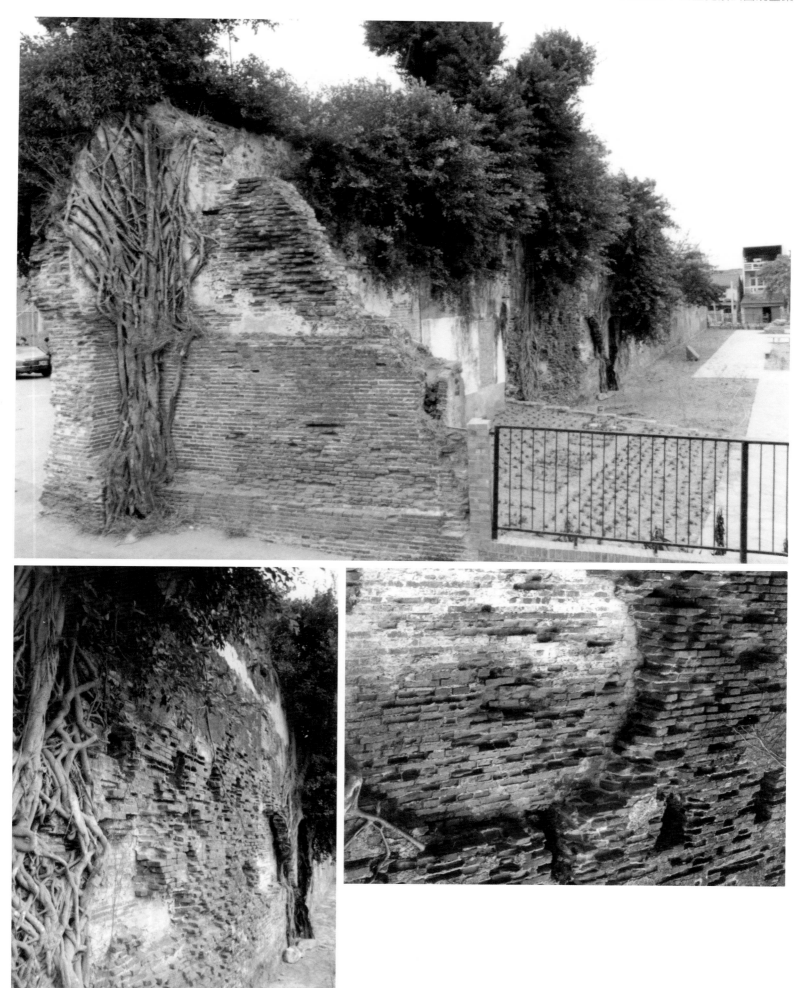

基地照片

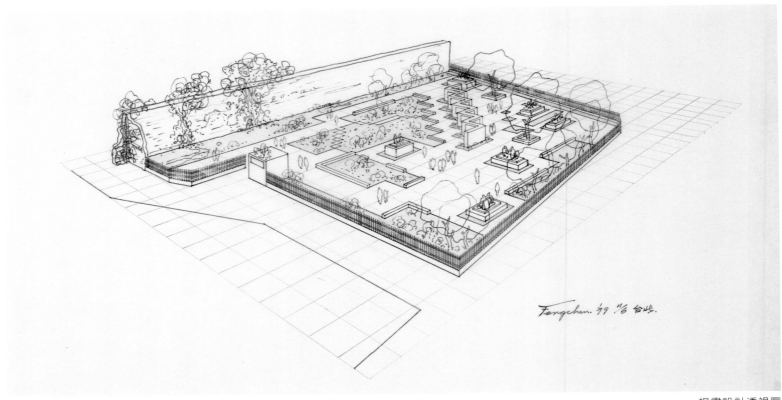

規畫設計透視圖

北西東，從事於四外開發，隨著鄭氏來台的諸將士，大都紛落籍於台南附近，所以台南的古蹟就特別多。嗣後清季台灣道衙，設置於此，並奉旨建立孔子廟堂，號稱全台首學，科舉時代趕考的士子們必須到此一試，始有西渡爭魁天下的希望。所以台南是一脈相承大陸的民俗民風，如勤儉、樸實、寬容、忍讓、重信、尚義等善良風俗，更由於深入不毛，開拓海疆，落籍的閩粵移民們對宗族團結與鄉土觀念也極其濃厚而保守。因此，可以說台南的風格，除了古蹟文物特多之外，純樸保守應是台南的特色。

三、此次整理安平古壁公園，獲得蘇市長及市政府協助頗多，蘇市長有心把台南市現代化起來，這是令人很興奮的事，每一祠廟幾乎都有它可歌可泣故事淵源，總不能為了一新市容或拓寬六線道，硬把這些史蹟文化全部剷除吧！所以，與其把這麼多的古蹟原封不動地移建他處，就不如在台南市區外另謀開發一個嶄新的計畫都市，讓新舊兩個台南市並存，既可保留著原有古樸而保守地文化城風格，以符合文化建設保存文物的宗旨，同時也不妨礙新台南市現代化的發展。十幾年前我求學意大利時，就常看到羅馬市區許多有趣的怪現象，就是對發掘及保存古物古蹟一事成為全民共同的責任，無論是政府或民間每於興工營建時，一發現地層下有廢牆斷柱，即馬上停工，並報請政府古物保存單位前來循蹟挖掘；因為羅馬市區下面就是二千多年前古羅馬的舊址，由於古羅馬久被塵封土淹，湮沒不彰了，凡觸及地下層古蹟的新建工程，都必須無條件變更設計，甚或根本須要遷地另建，才達到保存古物的目的。所以當我們遊覽羅馬市區，常看到一幢極現代化的大廈，忽然缺了一個角或是中分為二，或者是建築物的地樓及地下室成為古蹟參觀的出入口，街巷盡頭有時突然低下去，或者出現一個顯示古蹟的廣場等等不一而足。由於羅馬市民們對諸多古蹟是如此的偏愛和尊重，市區的建物與街道普遍呈現著一種以維護古蹟為重心的扭曲形態，他們認為祖先遺留的斷垣廢柱才是最重要的，因為一經破壞，就再也找它不回來了，所以舉國上下審慎地處理古

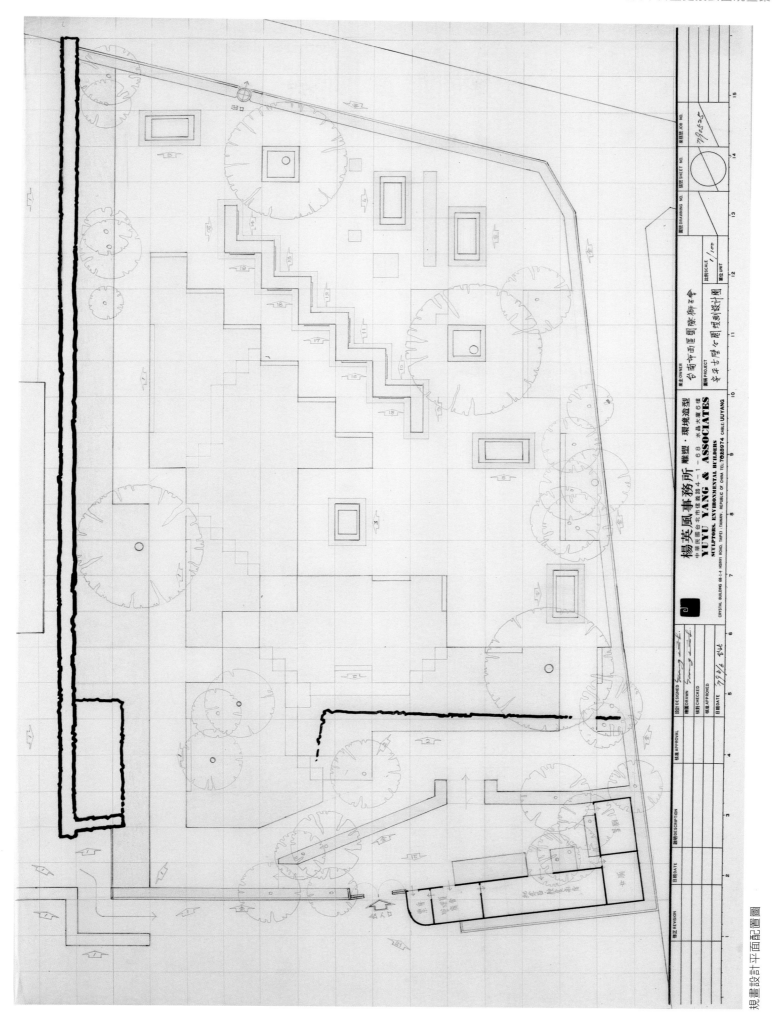

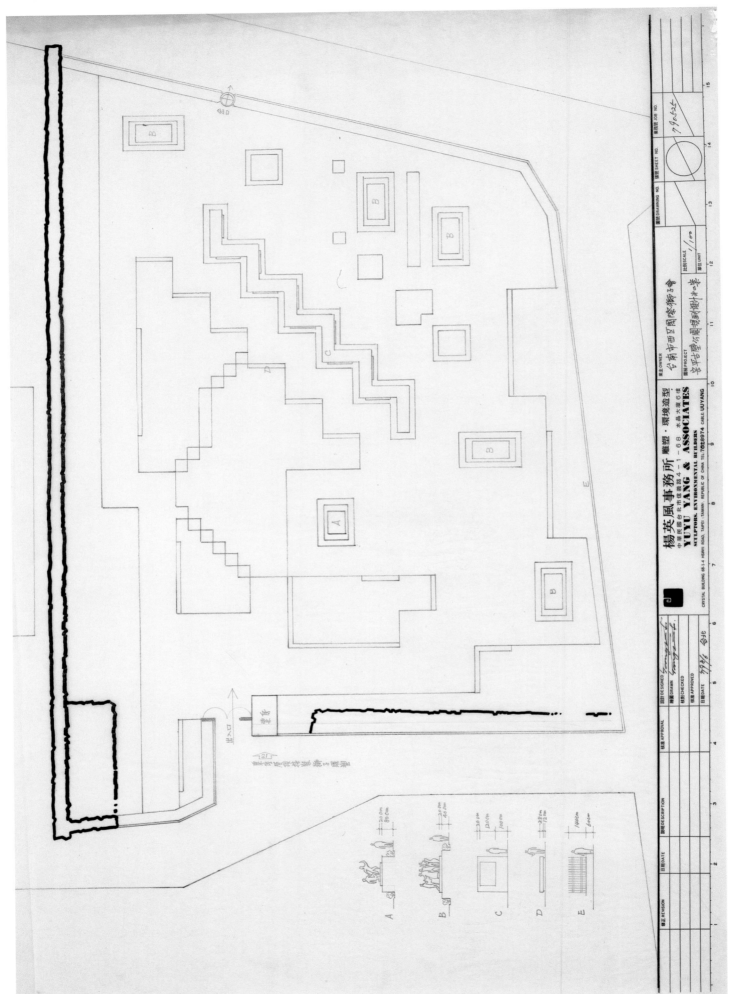

規畫設計平面配置及立面圖

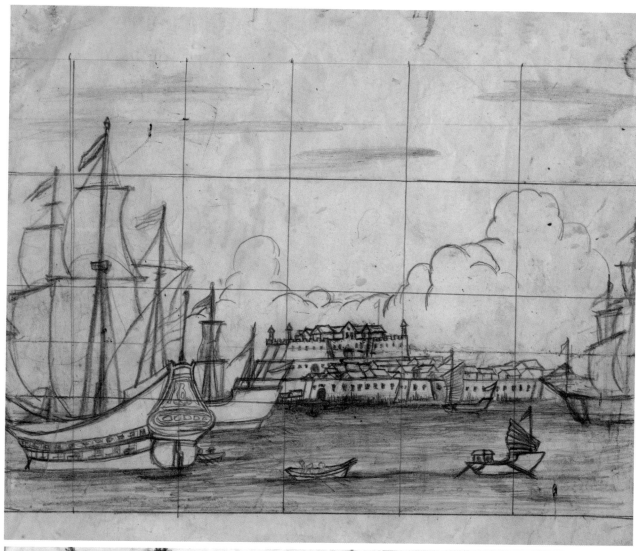

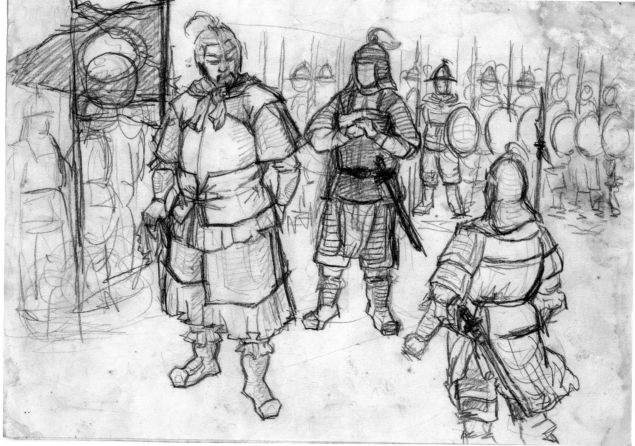

浮雕草圖

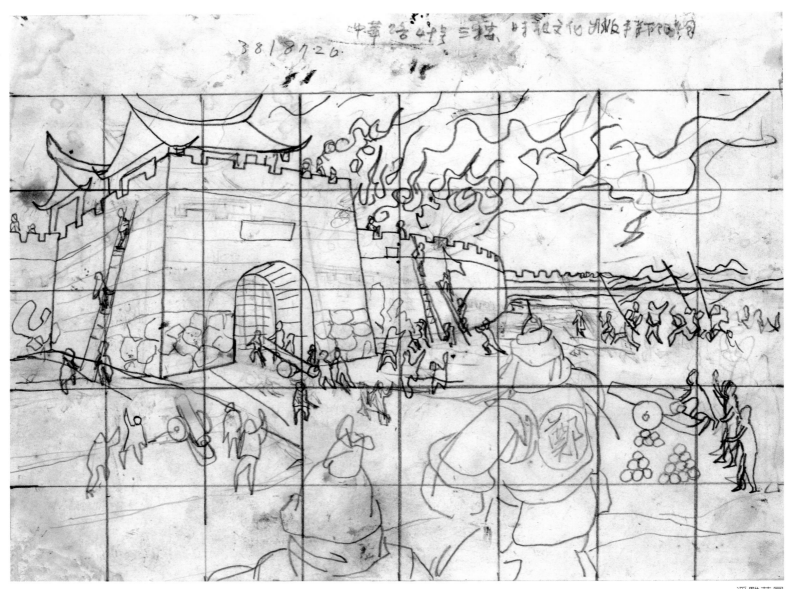

浮雕草圖

蹟，造成現在那份古今並觀的怪異感，這份怪異感也就是羅馬市特有的風格，可說舉
世無雙。後來羅馬市政府決心在羅馬郊區數十公里處另闢新市區，成為今天完全現代
化計畫都市——新羅馬市，我覺得我們的台南市，大可仿此而行，則維護古蹟文化和發
展現代化就不會彼此礙手縛腳地煞費躊躇了。

四、像安平古壁這種類型的古蹟公園，本省各地區相當地多，台南恐怕算是最多的了，如
　　果能配合每一古蹟及該地區現況特色，將原已存在的大小公園略加整理，設置一些足
　　以表達文化造型的藝雕作品，點綴在公園內適當位置，把原來貧乏單調甚至髒亂的園
　　地，變成有秩序有深度，賦予生命活力的可觀性，使入園者除了遊憩之外，還可在有
　　意無意間獲知一點先民們當年開墾及生存的情狀，撫今追昔，曉得過去那些風俗文物
　　當時的意義，這不正是宏揚祖先們的崇儉惡奢，順應自然以及尊天敬祖的固有道德文
　　化嗎？站在美化鄉土，保存古蹟和響應政府文化建設的立場，地方人士實該結合當地
　　工商界的支援，輕而易舉地就可做到本籍地文化建設的目標，就不會讓獅子會的善舉
　　專美於前了。

五、這種史蹟文化式的雕塑公園，比之於圖書館影響力要來得廣泛而容易，因為它不需要

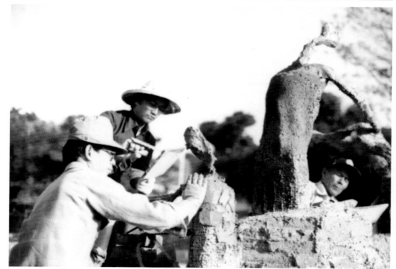
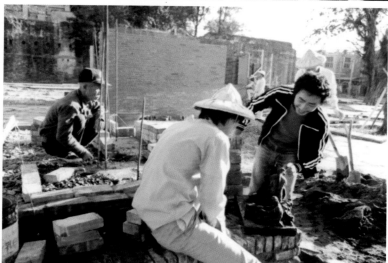
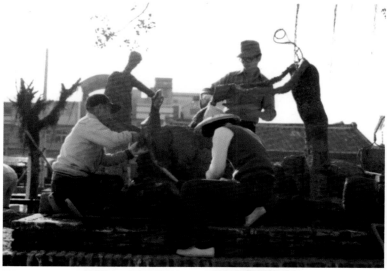
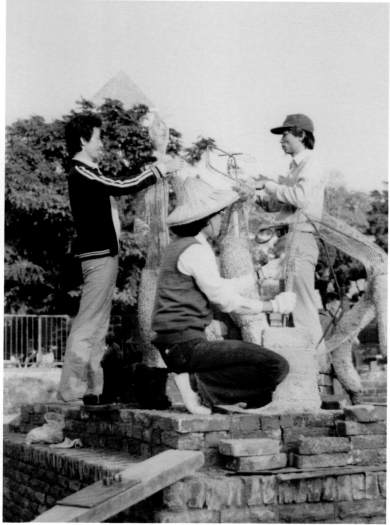
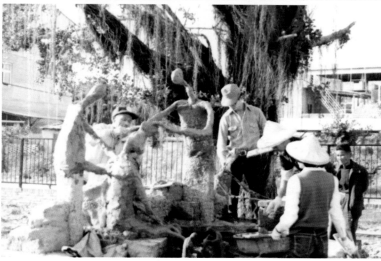

施工照片

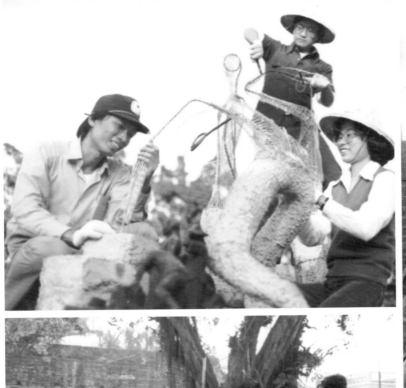

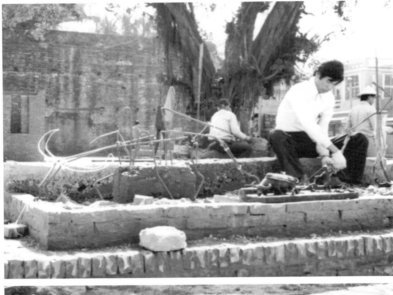

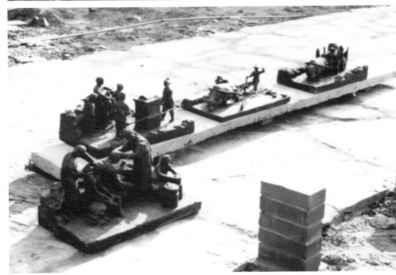

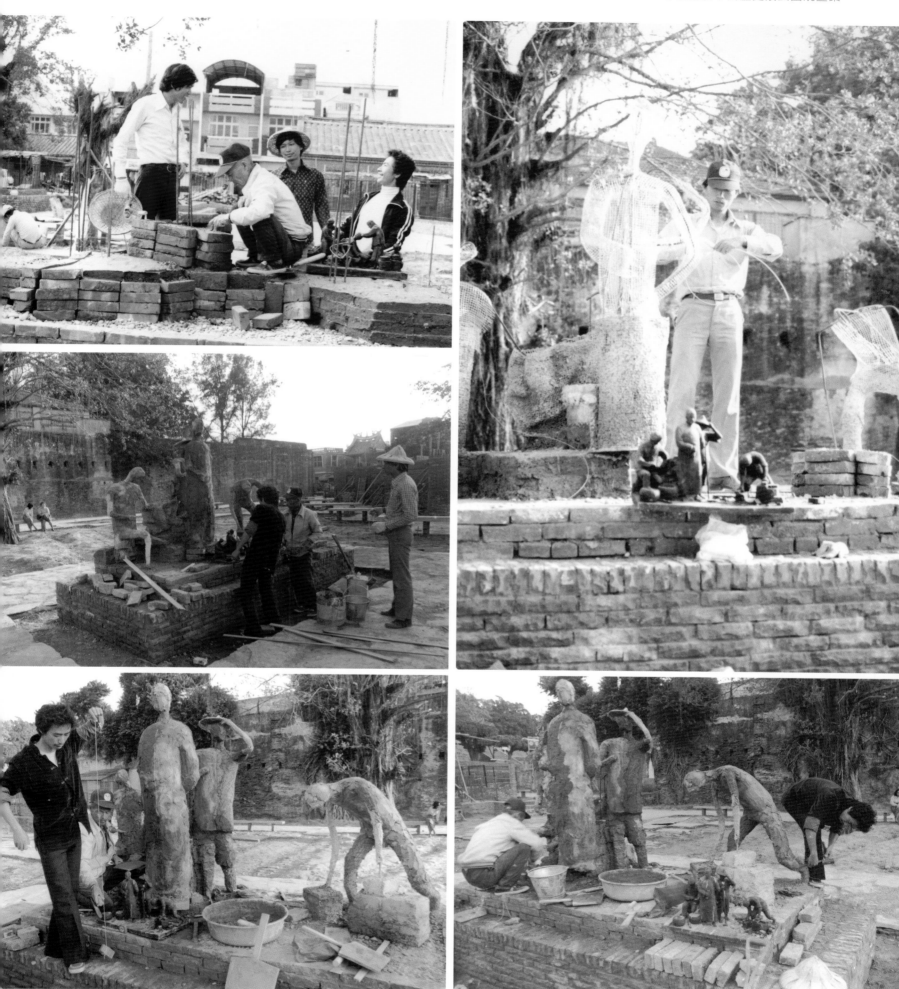

施工照片

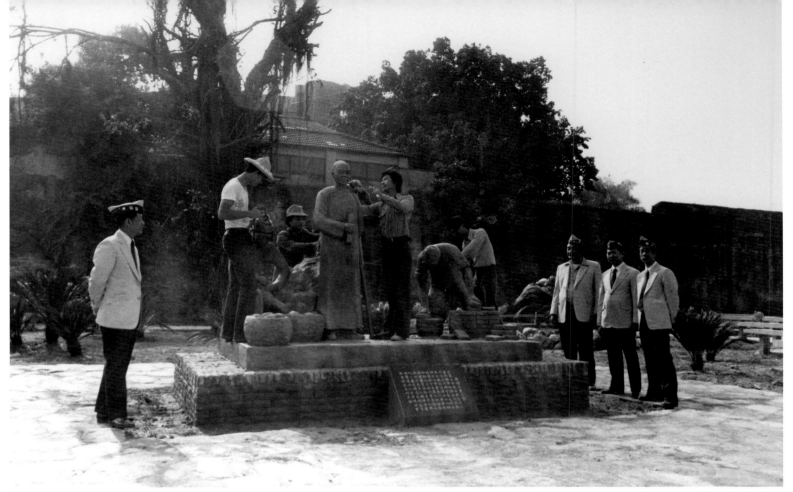

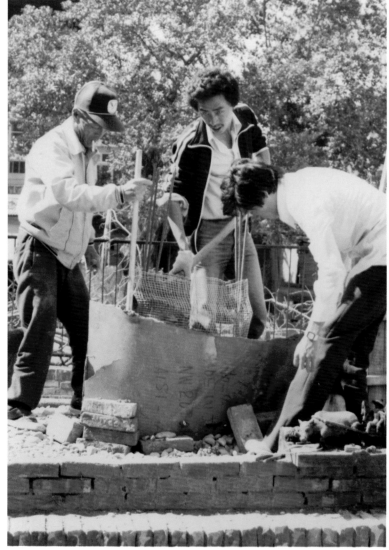

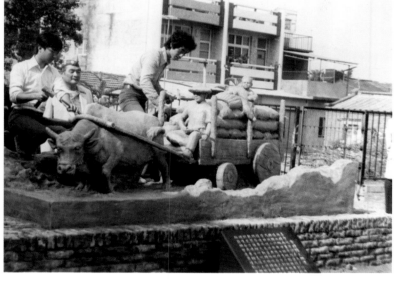

施工照片

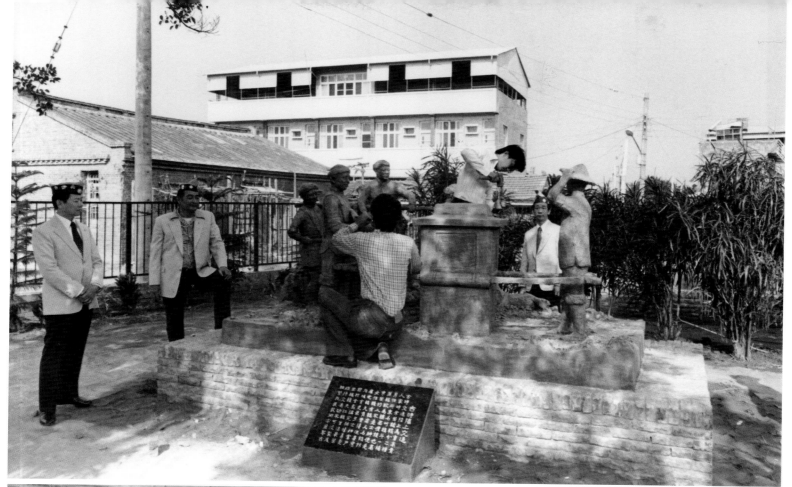

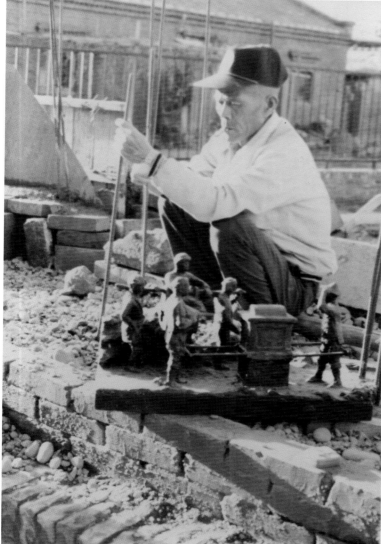

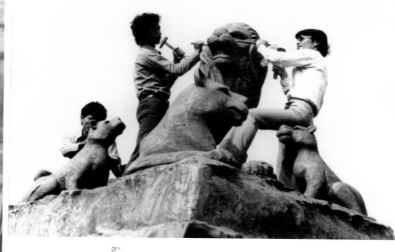

施工照片

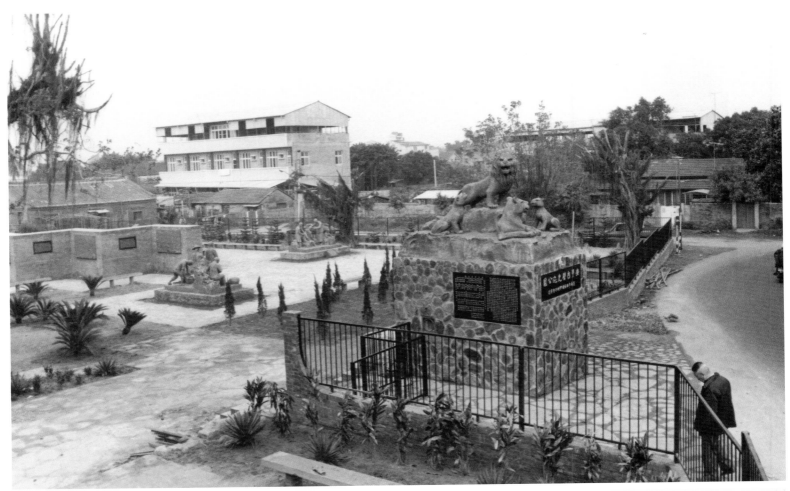

完成影像

太深入的閱讀能力和太多的時間去鑽研，它是寓教於遊，耳濡目染於無意中吸收；若比之於展覽會或史博館，前者有一定時間性，如公園中藝雕的恆常性供人憑弔，後者櫥窗中陳列，冷冷地擺著，無身歷其境的親切感，不若園中遊客與藝雕比肩於綠陰紅花之間，並立觀賞於光天化日之下來得生動真實，而且費用較省，建樹及效果也比較顯著。

◆相關報導（含自述）

- 楊英風〈規畫安平古壁史蹟公園有感〉《台南安平古壁史蹟公園特輯》1980.3，台南（另載《楊英風景觀雕塑工作文摘資料剪輯 1952-1986》頁118，1986.9.24，台北：葉氏勤益文化基金會；《牛角掛書》頁118，1992.1.8，台北；楊英風美術館）。

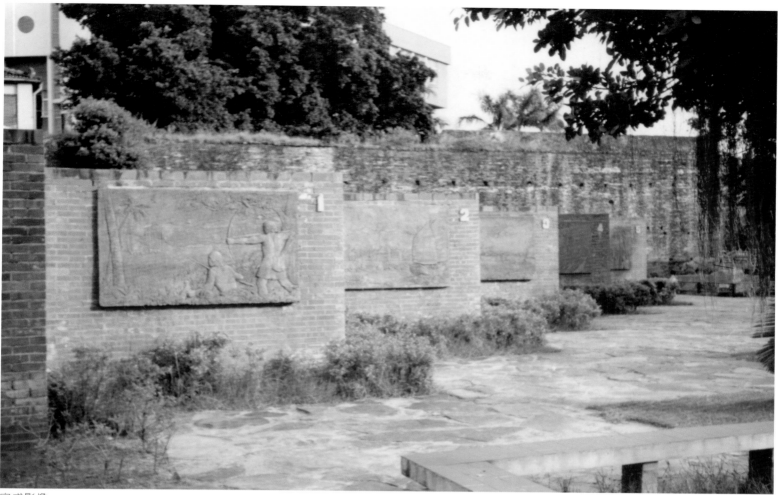

完成影像

- 〈名勝古蹟觀光價值高　蘇南成指示妥為維護　西門獅子會捐建公園將竣工　安平古堡停車場秩序需整頓〉《台灣新生報》1980.1.11，台北：台灣新生報社。
- 〈市長重視安平古蹟　請各單位致力維護　並參觀興建中史蹟公園〉《台灣新聞報》1980.1.11，高雄：台灣新聞報社。
- 〈台南市長指示所屬　注重古蹟名勝維護〉《自立晚報》約 1980，台北：自立報社。
- 〈市長巡視安平　重視古蹟整修　同意市地出租建妙壽宮文物館〉《中華日報》1980.1.11，台南：中華日報社。
- 〈安平區衛生所新廈　將由市府補助興建　市長昨深入安平區訪問　願為里鄰解決實際困難〉《中國時報》1980.1.11，台北：中國時報社。
- 〈安平古壁史蹟公園　預定三月一日開放　園內設置十幅浮雕六座立體塑像　介紹鄭成功開台史實及先民生活〉《中央日報》1980.1.18，第六版，台北：中央日報社。
- 〈安平史蹟公園竣工　三月一日開放參觀　園內浮雕塑像栩栩如生　緬懷先賢開台肅然起敬〉出處不詳，約 1980。
- 〈安平古壁史跡公園　預定三月一日開放　西區獅會捐建免費提供參觀〉1980.1.18，出處不詳。
- 〈西區獅會捐建石壁古蹟公園　安平古堡旁增添一處勝景　描述先民開台拓疆片斷國內首創第一座〉《台灣時報》1980.1.18，高雄：台灣時報社。
- 溫福興〈雕塑史蹟‧思古幽情　古早古早的景象重現〉《聯合報》1980.4.1，台北：聯合報社。

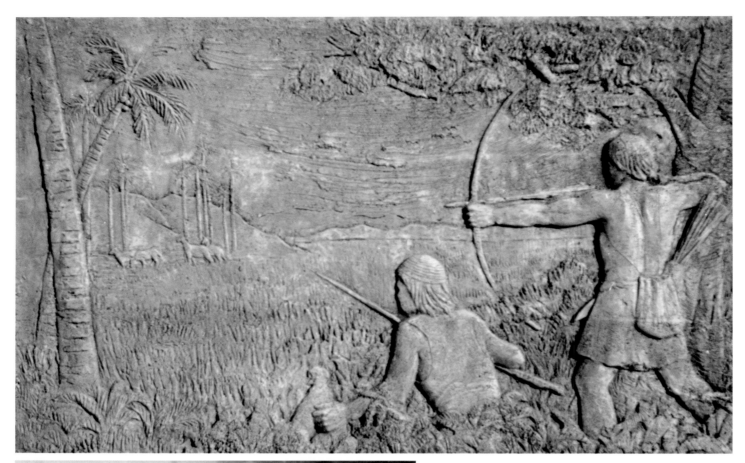

史蹟浮雕完成影像〔古時台南〕

史蹟浮雕完成影像〔古時台南〕（2008，陳柏宏攝）（下圖）

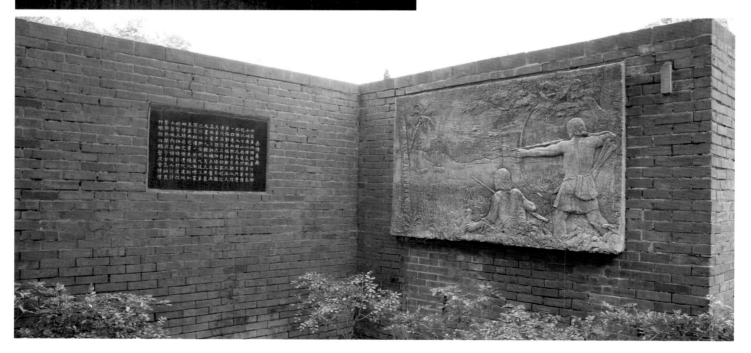

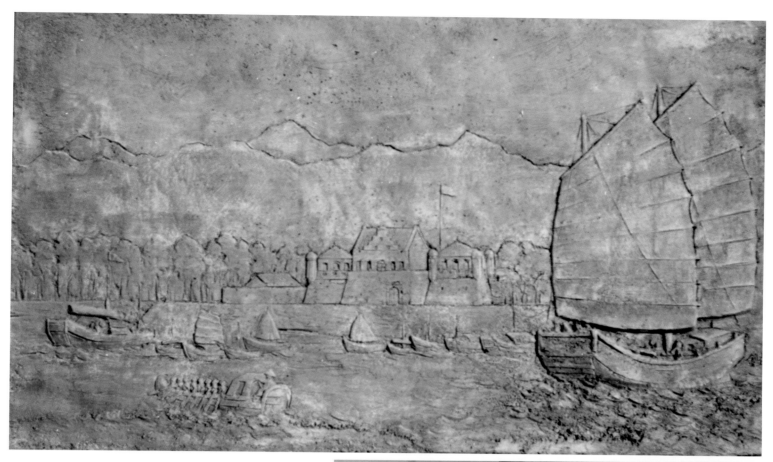

史蹟浮雕完成影像〔赤崁樓〕

史蹟浮雕完成影像〔赤崁樓〕（2008，陳柏宏攝）（下圖）

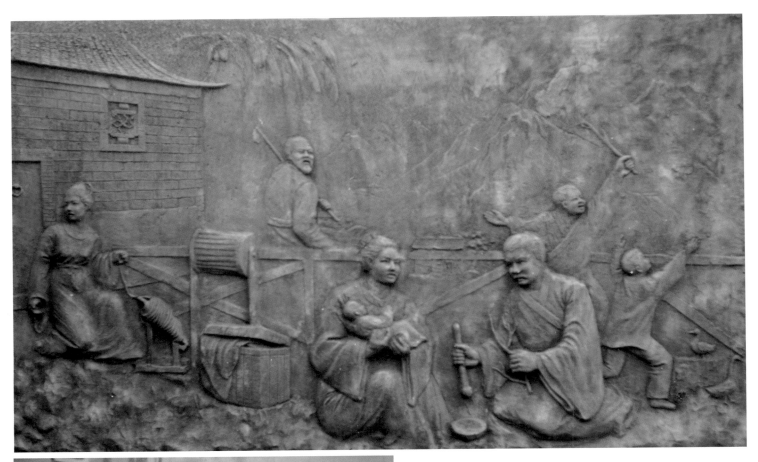

史蹟浮雕完成影像〔明代臺灣康樂家園〕

史蹟浮雕完成影像〔明代臺灣康樂家園〕（2008，陳柏宏攝）（下圖）

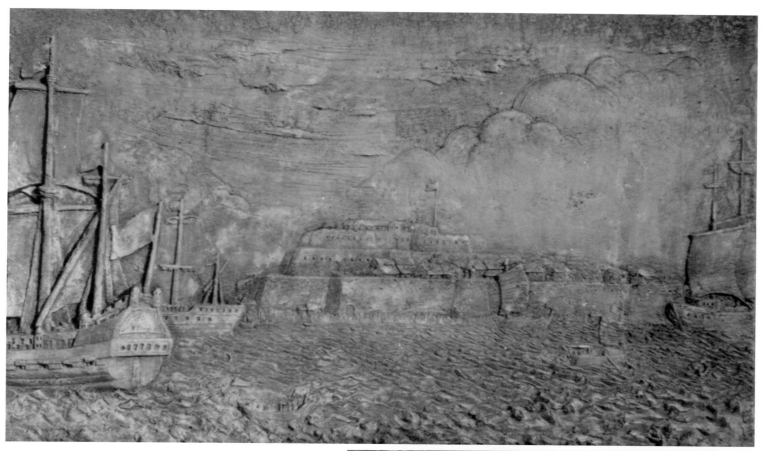

史蹟浮雕完成影像〔熱蘭遮城〕

史蹟浮雕完成影像〔熱蘭遮城〕（2008，陳柏宏攝）（下圖）

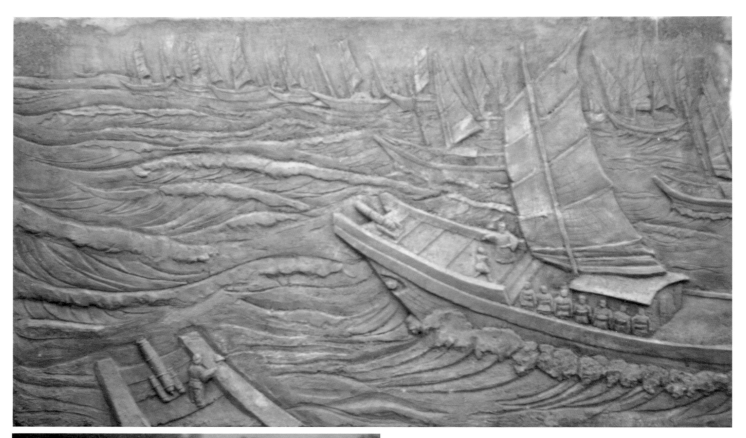

史蹟浮雕完成影像〔鄭成功反攻〕

史蹟浮雕完成影像〔鄭成功反攻〕(2008，陳柏宏攝)（下圖）

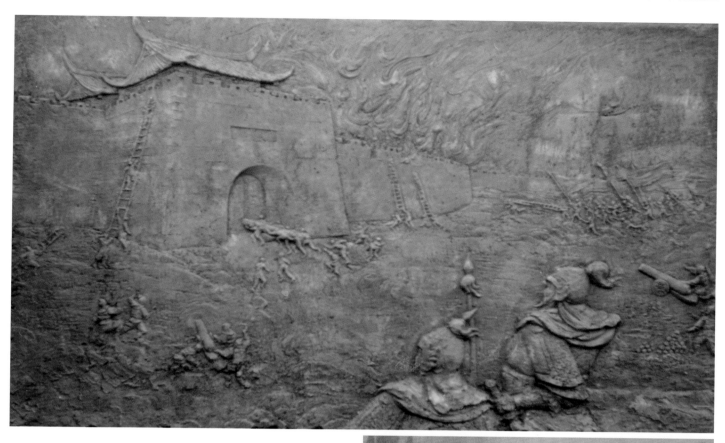

史蹟浮雕完成影像〔鄭成功反攻漳州城〕

史蹟浮雕完成影像〔鄭成功反攻漳州城〕（2008，陳柏宏攝）（下圖）

鄭成功反攻漳州城

明代福建八府分治漳州一區，推城南彊獨著，鑑山沼漳海，又一地甘明末抗清大將最盛。國姓成功平原抗清，義會闡建，其地火輝萬所屬其中，禮義交會。軍事鎬作目地居禮，用兵鎬作永曆六年鄭氏，也廢陸枕標六年，始攻團克龍霄，長圍要衝入清，反逆久藉，風景涌產寄應，南都寧浙罷燕，不振失利稱受，燃豐形諸雕塑之表精忠。

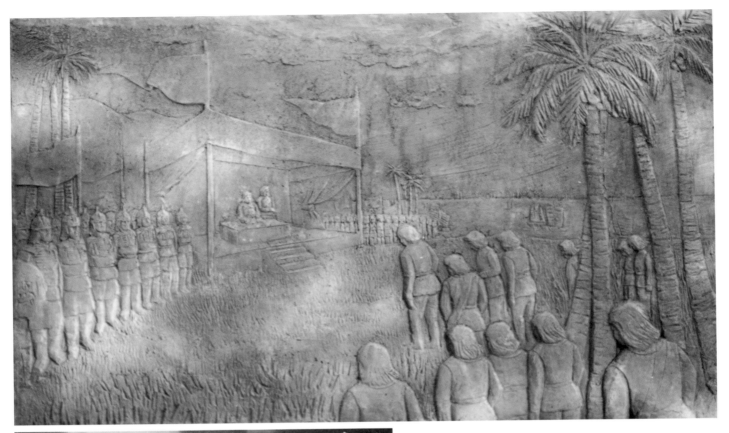

史蹟浮雕完成影像〔鄭成功接受荷軍投降〕

史蹟浮雕完成影像〔鄭成功接受荷軍投降〕（2008，陳柏宏攝）（下圖）

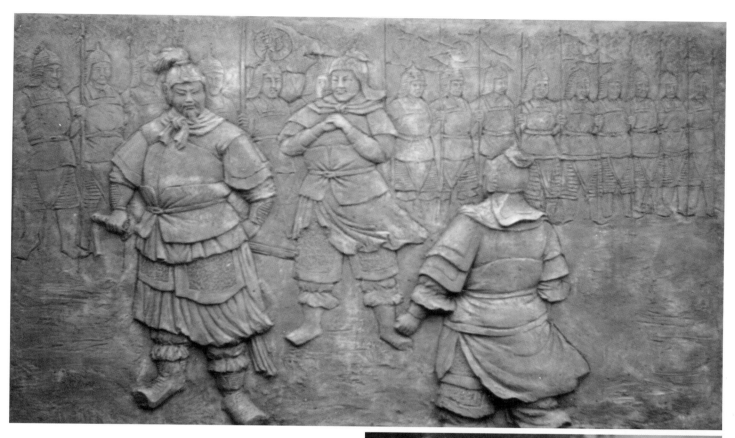

史蹟浮雕完成影像〔鄭成功督戰〕

史蹟浮雕完成影像〔鄭成功督戰〕（2008，陳柏宏攝）（下圖）

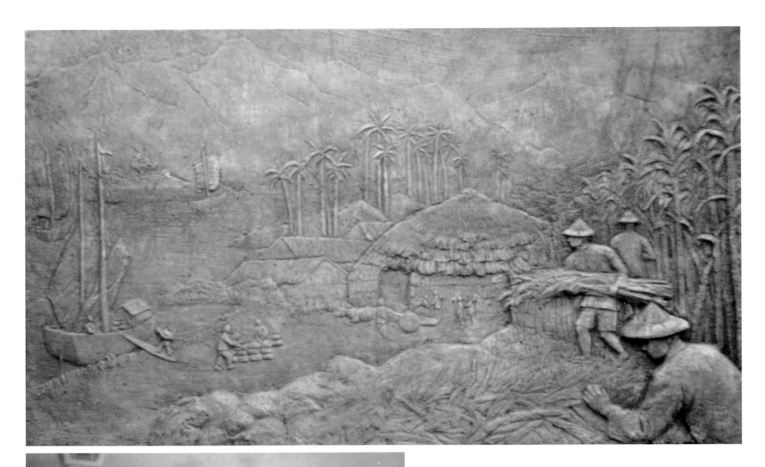

史蹟浮雕完成影像〔鄭成功開發糖業〕

史蹟浮雕完成影像〔鄭成功開發糖業〕（2008，陳柏宏攝）（下圖）

雕塑既孝真相並資甪哦　遺風利垂勘考可得製成　巨二蕢噴薑厂觀参賞民参常樂居方　今蕢麻均雷官民参常樂居　大粒疢噴薑厂觀　石鍋包西蕢運售遠方圓　最初熱入香王圍頂如蘇升　作為始硬蔗間之製糖事業濟　當物初來廊求是食經升業濟　深洴都關及聚落至個繁　三霞都成文林鳳甫北　衛鎮霞營基莊最右　左營鎮前宿右武　長毛揆軍營畢武後勁前鋒　采許占勤都分兵四處前墾令　辦法連圍設廊刻像力通令　延平郡王克復臺灣先訂　鄭成功開發糖業

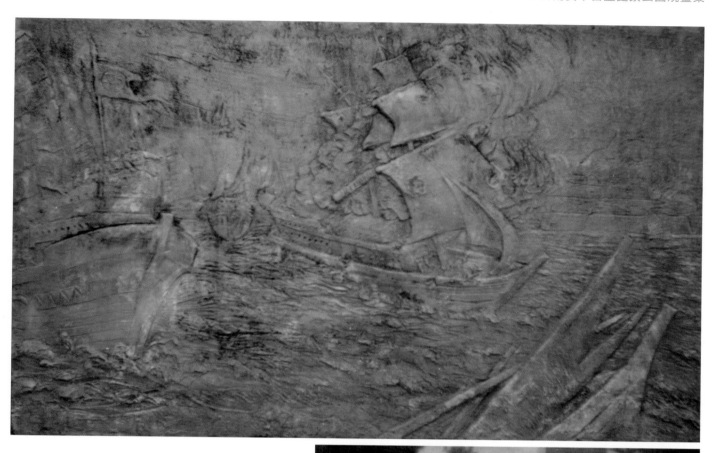

史蹟浮雕完成影像〔鄭荷海戰〕

史蹟浮雕完成影像〔鄭荷海戰〕（2008，陳柏宏攝）（下圖）

鄭荷海戰

永曆辛丑年為明朝永曆十五年西曆一六六一年廿四月十六作西曆一六六一月廿四日大信自田改為明朝永曆十五年荷蘭強勢西曆五五月荷蘭人不勝氣氛鄭氏艦艦荷蘭強人瑞士揚五度鄭氏艦設備完善海師數完善海師數完善城一六一八諸光遶乎降城苦荷蘭百里戰役荷蘭猛攻戰軍自信莫及將火荷襲捕勝荷勝人不勝鄭氏宵鳥火槍焚料木氣度鄭氏艦潛活有進將火荷襲捕勝

史蹟浮雕現況（2008，陳柏宏攝）（本頁、右頁圖）

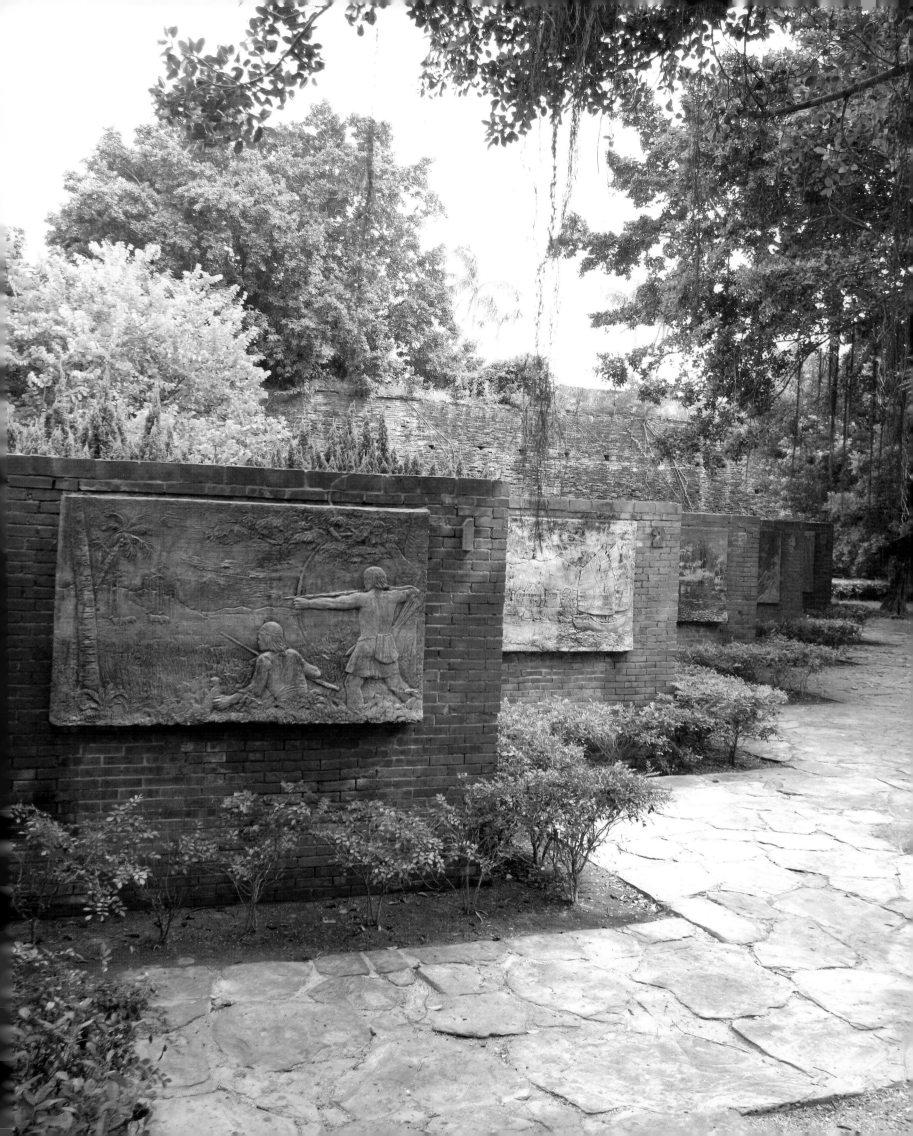

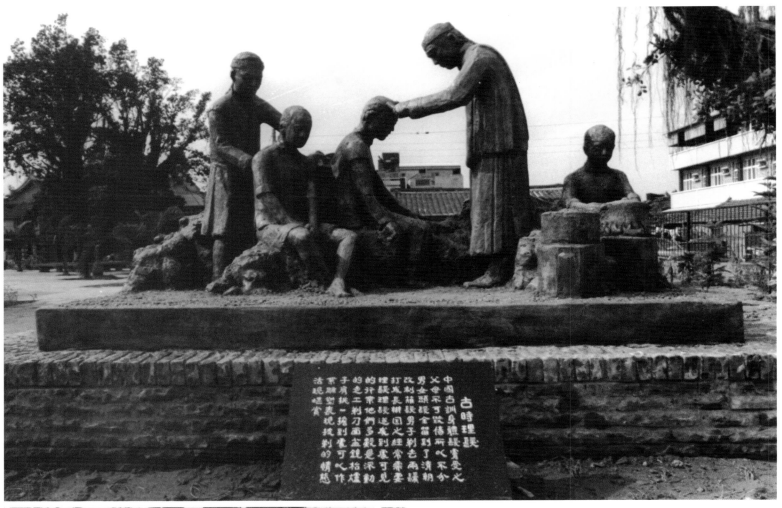

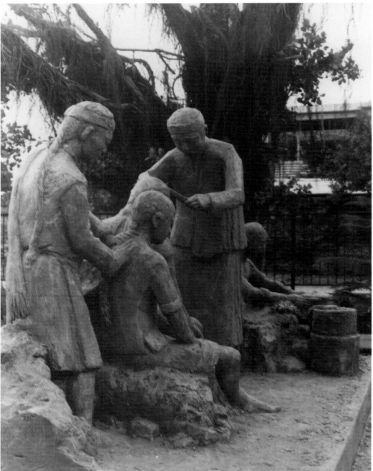

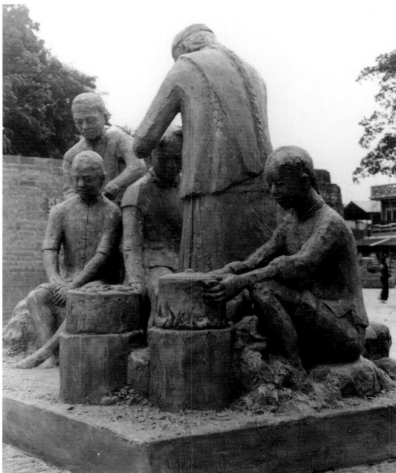

古時理髮

雕塑完成影像〔古時理髮〕

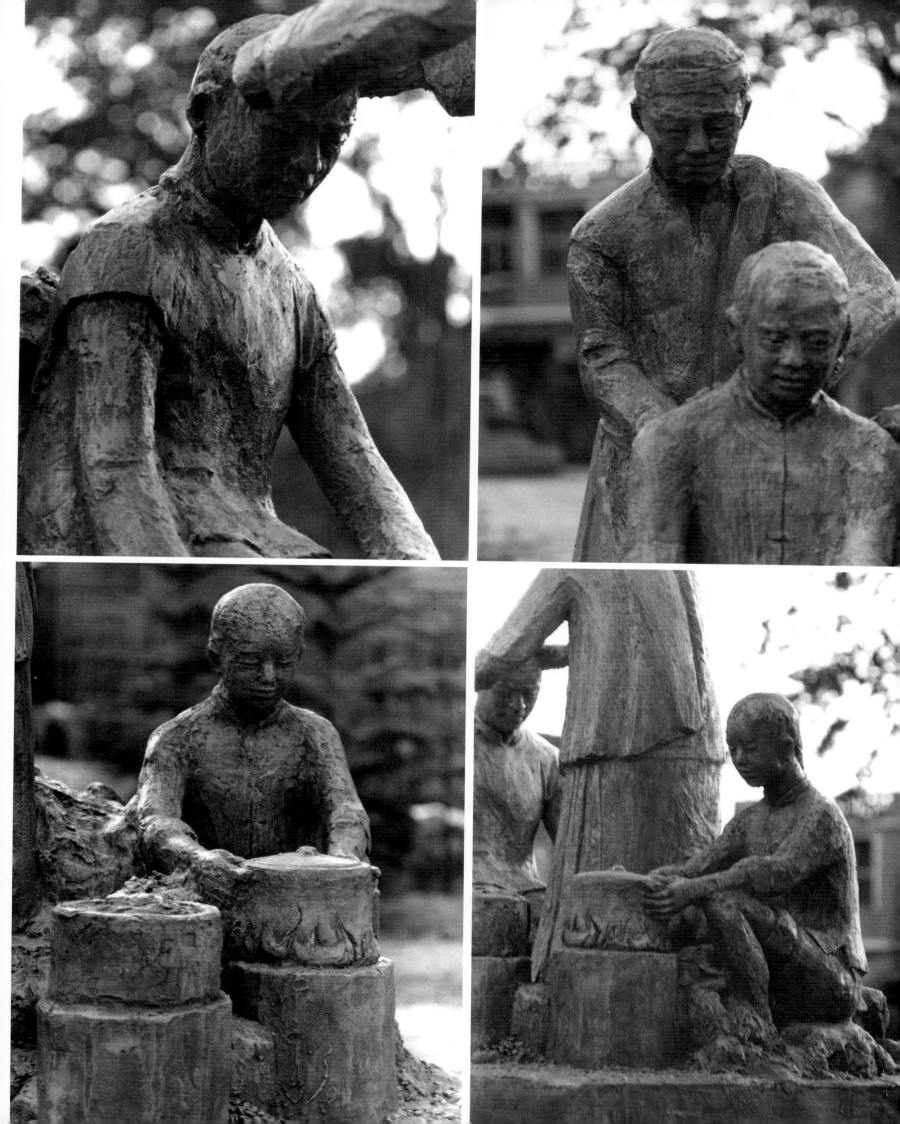

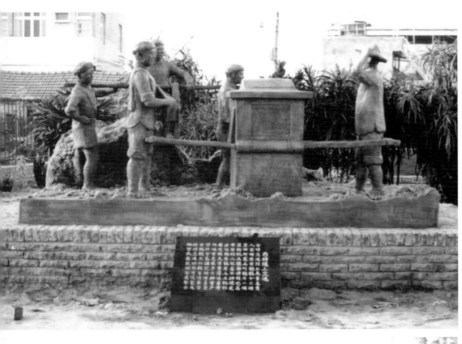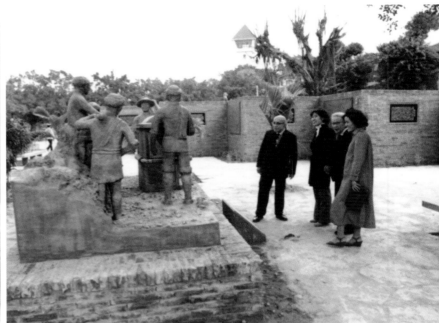

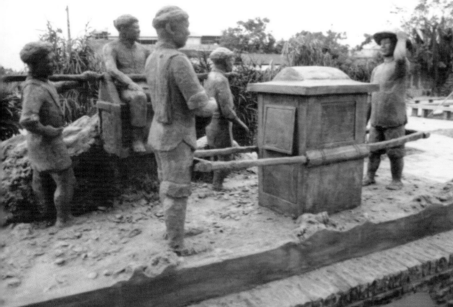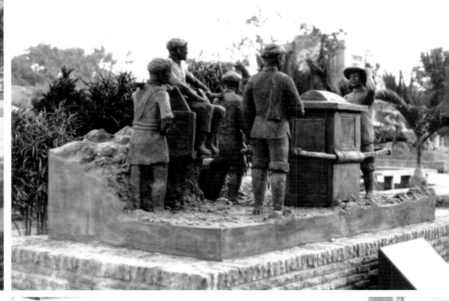

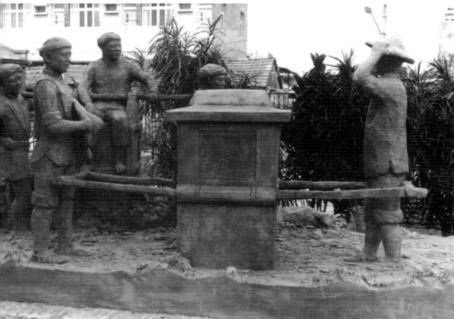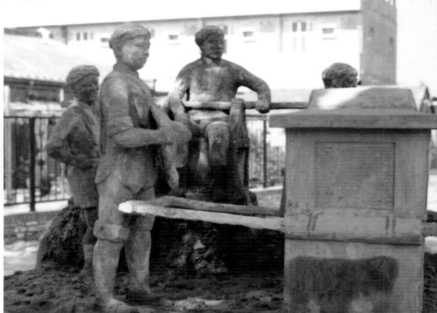

雕塑完成影像〔古時陸上交通〕

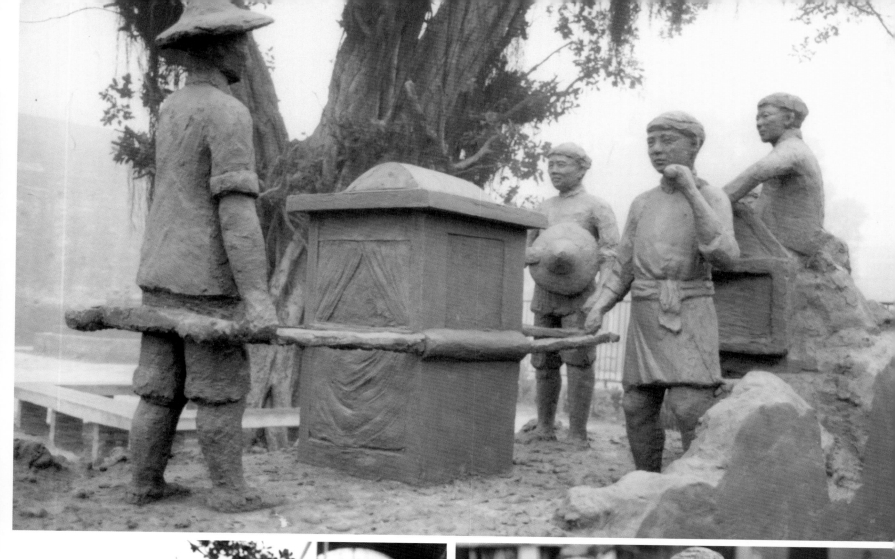

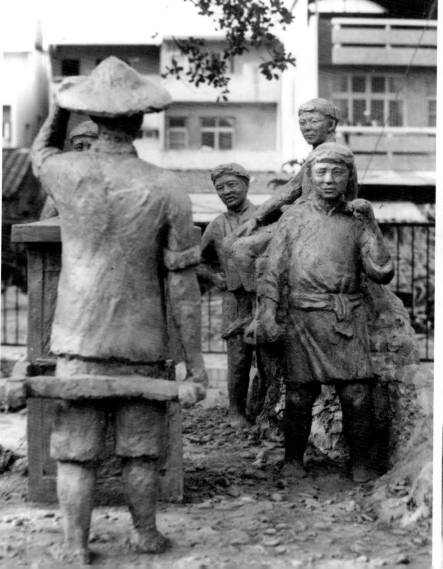

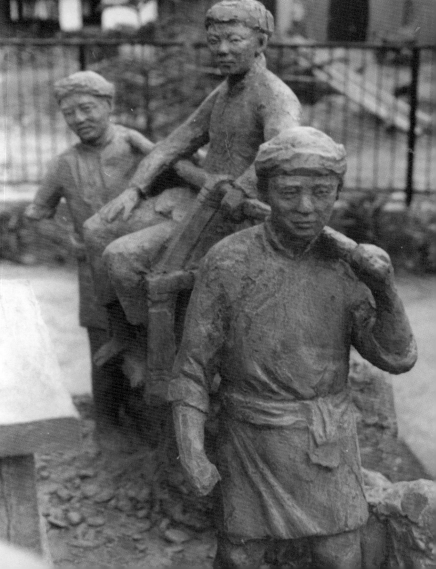

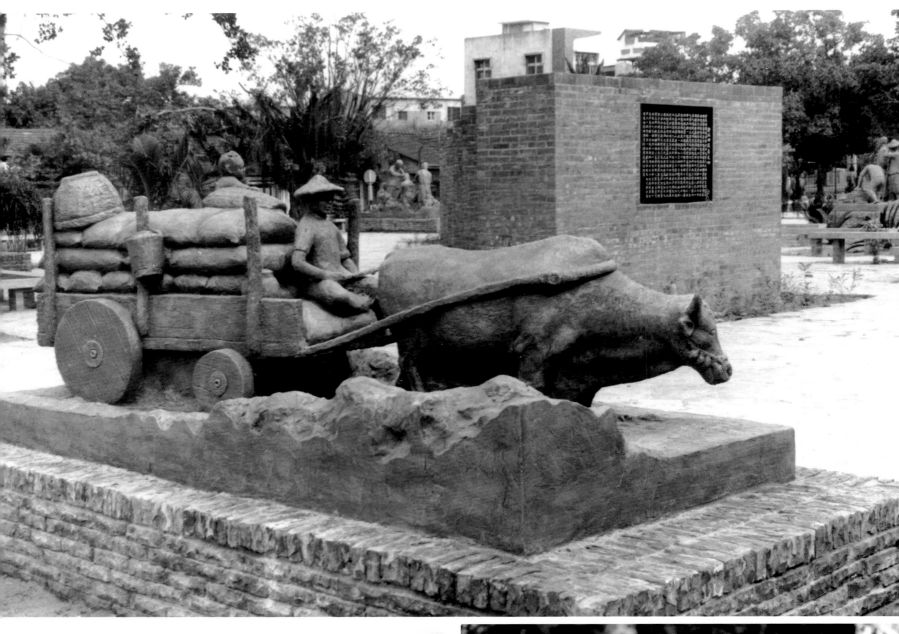

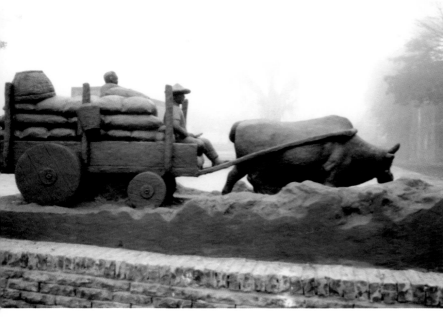

雕塑完成影像〔古時陸上運輸〕

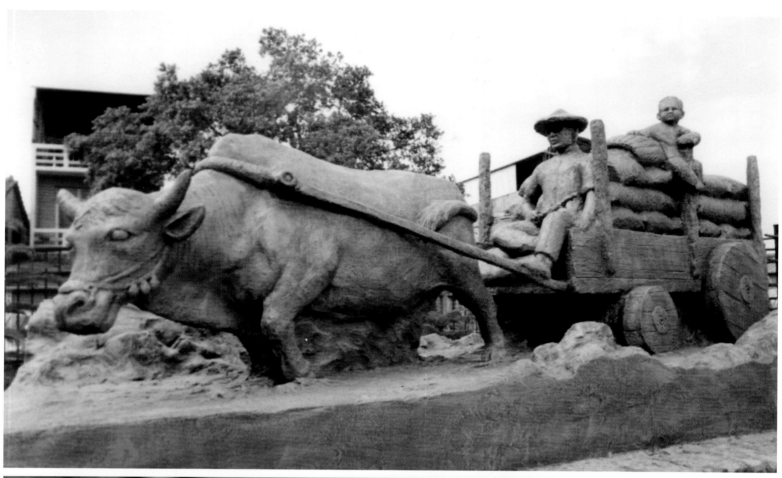

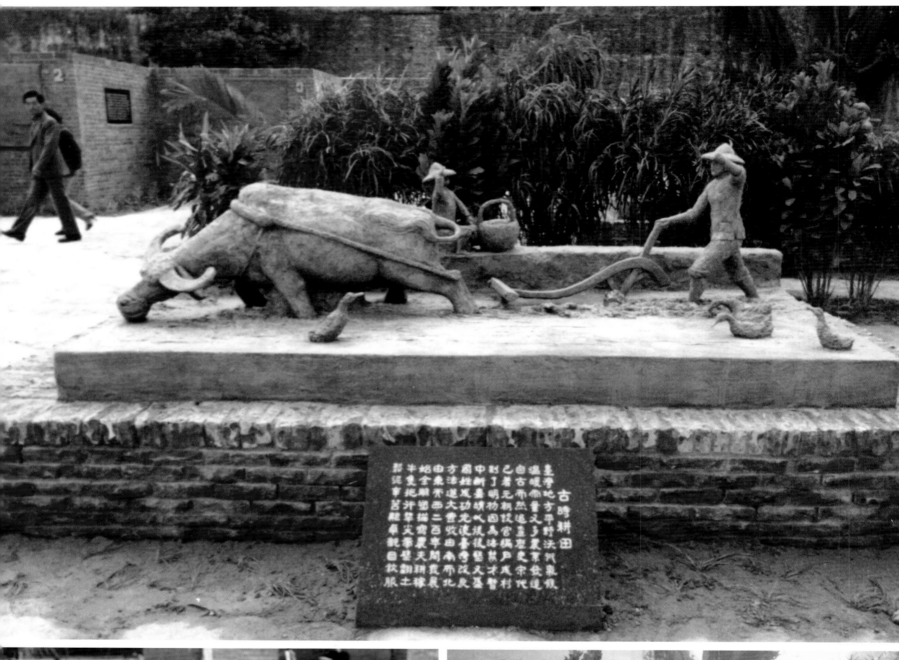

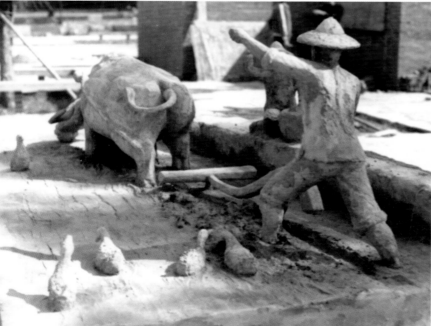

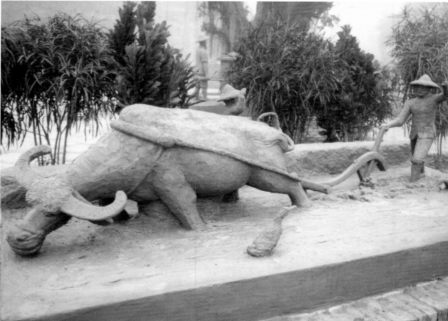

雕塑完成影像〔古時耕田〕

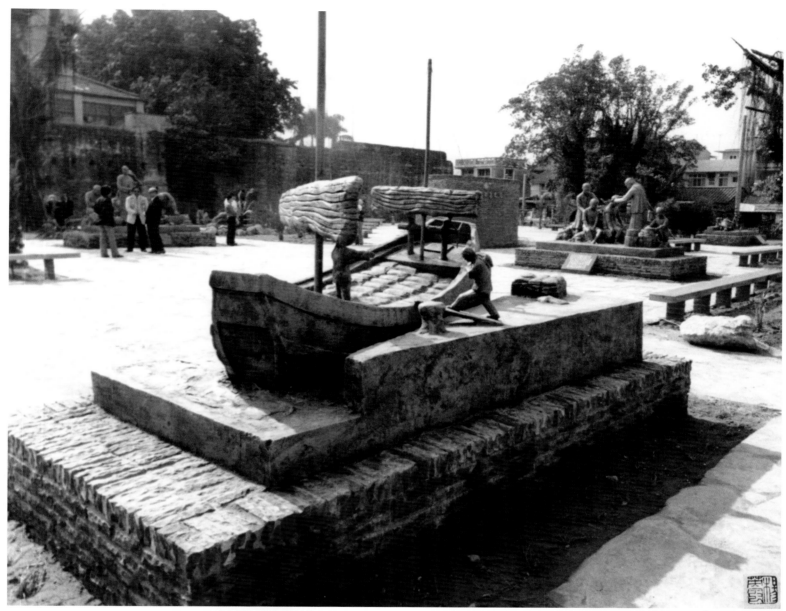

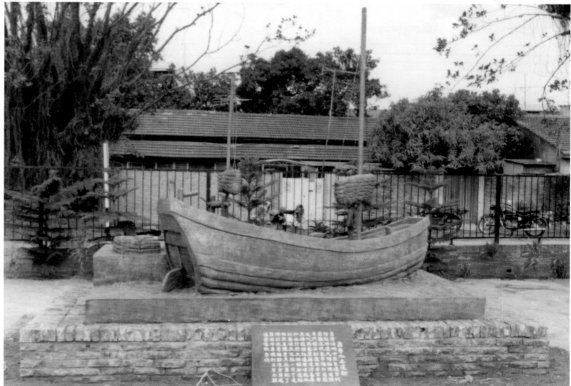

雕塑完成影像〔古時海上運輸〕

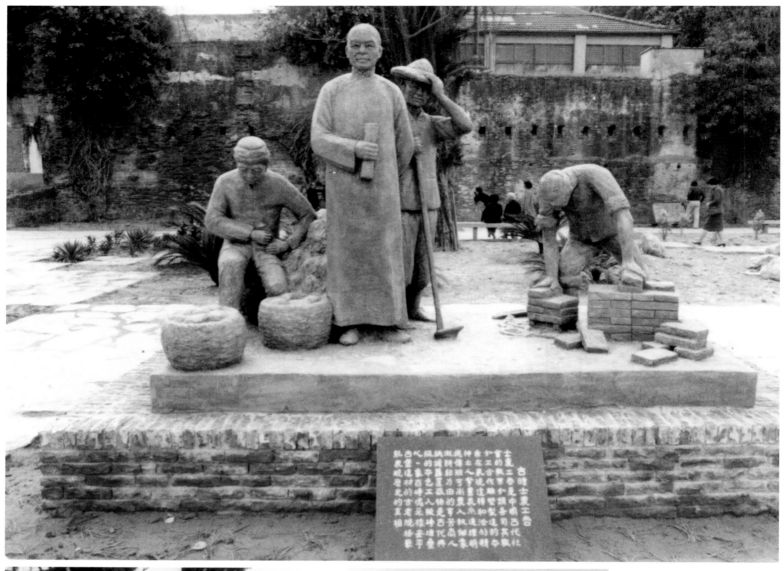

雕塑完成影像〔古時士農工商〕

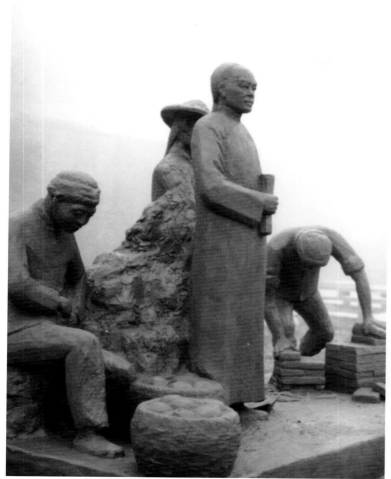
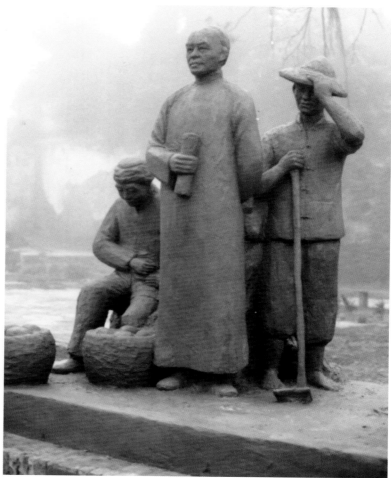
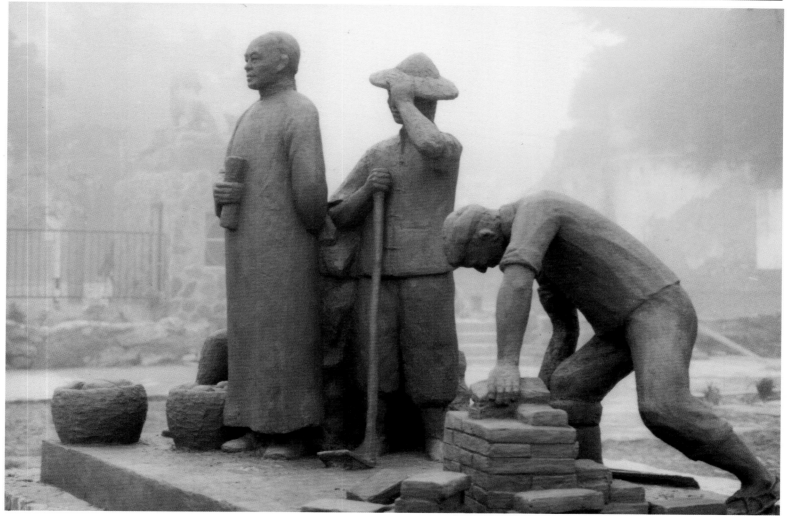

英風先生 勛鑒：

關于本市眷修名勝古蹟工作經驗學識均甚豐富，敬提供意見，以臻完善，本市現正配合觀光年積極整修名勝古蹟，素仰先生對于前項工作經驗學識均甚豐富，敬祈多予指導，以資邁進，不勝企盼之至。專此

敬頌

勛綏

晚 張麗堂 拜啟 六十四年三月一日

台南市政府

1975.3.1　台南市長張麗堂—楊英風

台南市政府（函）

受文者：

副本收受者：台灣省政府民政廳、交通處、本府民政局、工務局

主旨：檢送本市延平郡王祠、赤崁樓、安平古堡整修規劃草案及中央研究院民族學研究所協助本府設計民族文物館及民俗工藝館計劃草案各乙份暨諮詢古蹟工程計劃書副本陸份，請惠予指導並擬於本月十日邀請本市指導，如無法抽身，亦請提供意見以臻完善。

說明：依「觀光事業規劃指導小組」六十二年五月廿八日省府第一一九六次例會主席指示敦請有關美學古蹟、建築、園藝等專家所組成。二依據台灣省交通處第〇三〇四四號函副本辦理。

市長張麗堂

楊英風先生 台南市民義路四段一六八一水晶大廈六樓

1975.3.3　台南市政府—楊英風

英風先生台鑒：

本市於64.3.4.以南市民字第一五九七九號函邀先生撥冗蒞臨指導本市古蹟整修以臻完美諒蒙鑒察，茲檢送勘查時間表乙份敬請答照。肅此敬

情

崇安

晚 張麗堂 拜啟 64.3.3.南市民字第15979號

1975.3.4　台南市長張麗堂—楊英風

楊英風教授台鑒：

謹啟

1980.1.30　台南市西區國際獅子會會長黃枝德—楊英風

楊英風教授台鑒：

謹啟

二月七日 黃枝德

1980.2.7　台南市西區國際獅子會會長黃枝德—楊英風

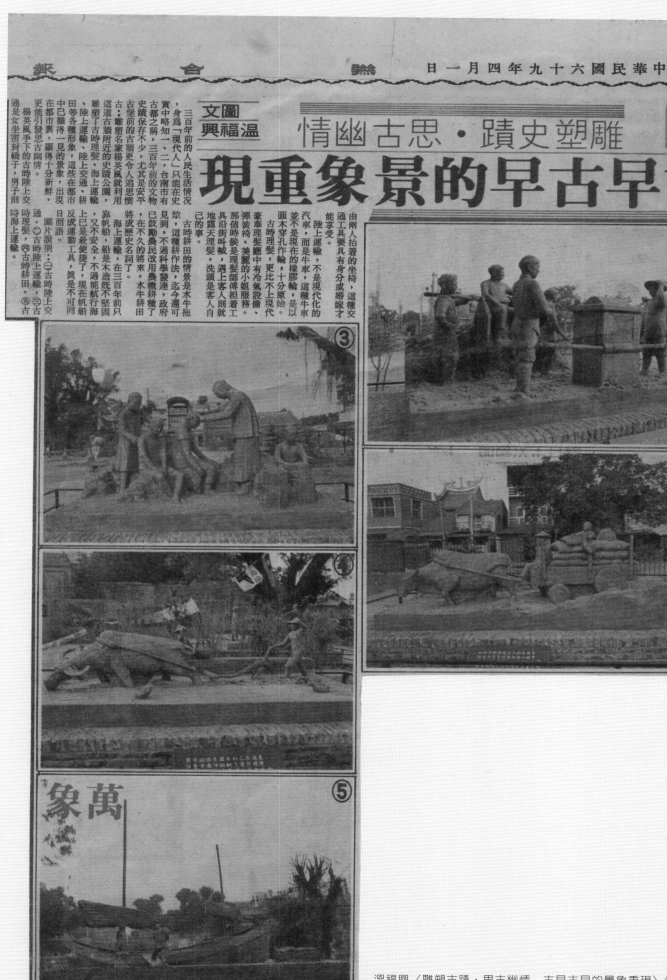
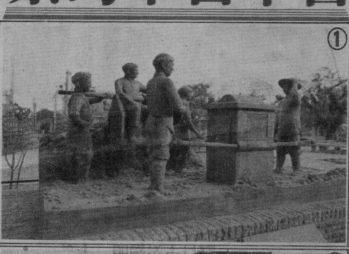

聯合報　中華民國六十九年四月一日

文圖　溫福興

心懷鄉土

雕塑史蹟·思古幽情

古早古早的景象重現

三百年前的人民生活情況，身為「現代人」只能在史實中略知一二，台南市有古都之稱，三百年前的文物史蹟保存不少，尤其是安平古堡前的古牆更令人追思懷古；雕塑名家楊英風就利用這道古牆附近的史蹟公園，雕塑了古時理髮、海上運輸、陸上運輸、陸上交通、耕田等各種形象，這些在都市中已難得一見的景象，出現在都市裏，顯得十分新鮮，更能引發思古幽情。

由兩人抬着的坐椅，這種交通工具要具有身分或婚嫁才能享受。

陸上運輸，不是現代化的汽車，而是牛車，這種牛車並不是現在的橡膠輪，是以圓木穿孔作輪，十分原始。

古時理髮，更比不上現代豪華理髮廳中有冷氣設備、彈簧椅、美麗的小姐服務、那個時候是理髮師傅擔着工具沿街叫喊，遇上客人則就地露天理髮，洗頭是客人自己的事。

古時耕田的情景是水牛拖犁，這種耕作法，迄今還可見到，不過科學發達，政府已鼓勵農民改用農機耕種了，在不久的將來，水牛耕田將成歷史名詞了。

海上運輸，在三百年前只靠帆船，船是木造既不堅固又不安全，不過能航行海上已是最便捷了，現在帆船上反成運動工具，真是不可同日而語。

圖片說明：㈠古時陸上交通。㈡古時陸上運輸。㈢古時理髮，㈣古時耕田。㈤古時海上運輸。

通是女坐風手下的古時陸上交通，男子則時海上運輸。

萬象

溫福興〈雕塑古蹟·思古幽情　古早古早的景象重現〉《聯合報》
1980.4.1，台北：聯合報社

◆附錄資料

- 〈安平古堡整修規畫草案〉草擬 1975.1.11

一、 規畫原則：

(一)維持現有安平古堡範圍內作有一統的整修。

(二)應行拆除之附帶之碉堡防空洞、原子防空洞及圓形之廁所必須與有關機構協商後善於
處理。

(三)增闢休憩率原停車場及附設兒童遊樂設備以引起觀光客興趣與提供休息場所。

二、 規畫根據：

(一)根據古蹟整修三年計畫辦理。

(二)指導委員會提示原則。

(三)本中心會同民政、工務等兩單位實地勘查後提出意見。

三、 規畫內容：

(一)土木建築部分：

1 所有古堡牆基及外牆、小砲台修補工程（圖片一至十一）。

(1) 古堡之內牆、四段城牆及堡身圍牆（見圖一）。

(2) 整個古堡外牆（見圖一）。

(3) 小砲台範圍。

2 前面指示牌廊修繕（相片十二）。

(1) 正面重寫（應重新修正文章）。

(2) 背面改為繪製整個安平古堡邊界觀光路線圖。

3 堡身部分：（圖二、相片二十一）

(1) 房屋地板係木造舖地面磚已有部分塌陷，擬於拆除重建鋼筋混凝土並鋪設面磚
（色澤施工時再定）。

(2) 堡上房屋內外璧及天花板（版條壁）修繕。

(3) 原有貴賓室及相鄰室間改為陳列或兼用會客室。

(4) 堡身現有住屋部分打通後擬改作文物儲藏室。（約十一坪）

(5) 堡身住屋隔壁廁所修繕（包括水電）新設小水塔。

(6) 現有水槽（約十五坪）擬予拆除。

4 碉堡參處、圓形廁所壹處、原子防空洞壹個及瞭望台是否拆遷（指導委員會指示應
拆除並已編列五十萬元為拆除及遷建費）（圖三、相片十四至二十）。

5 應增建壹所廁所（現設置停車場之地點或擇地興建）

附帶部分：當興建新廁所完工之時擬將現有古堡內舊廁所拆除（不能使用又場地不適宜）。

6 收購之古屋加以修冗補漏，足以代表古代居民住屋典型（約二○○餘坪）。

7 撥用新設停車場（天后宮邊水池）填土整平及移設攤販之設計新建工程（圖四）。

8 收回安平區公所後，擬於現址設置水族館供觀光客欣賞（擬於收門票充作
維護管理費）（相片卅一）。

9 擬於古堡內擇一適當地點籌設簡易兒童樂園提高觀光客之興趣（能合社會福利基金
會進行工作）（相片二十二、二十三）。

10 恢復舊有德記、東興兩行古蹟予以修繕（相片三十）。

11 小砲台是否安裝一支古砲。

12 公路通小砲台之交通路線擬建一座水上橋長約二十五公尺寬三二公尺高度水位以上

（圖五、相片二十四）。

13 古堡北面半圓形內牆殘基擬圍成半圓形矮籬笆以免小孩陷落其間（相片二十七、二十八）。

（二）搜集文物部分：（中英文說明）

1 鄭成功時代之古砲。

2 蒐集荷蘭時代史實史蹟。

3 鄭成功復台荷人投降之史實。

4 安平地方鄉土文物、油畫等。

5 路向指示。

6 指示牌廊兩面書畫工作（相片十二）。

（三）收購古屋及恢復兩間洋行古蹟：

1 辦理收購代表本省古代居民風俗習慣之現有古堡側有古屋乙座約建二〇〇坪左右。

2 請求撥用省有地新設停車場（相片三十三）。

3 恢復舊有德記、東興兩洋行古蹟及收回安平區公所現址設置水族館陳列。

4 現在停車場內違建應取締拆除（相片三十二）。

（四）綠化庭園部分：

1 古堡前擬種之外牆矮樹作圍牆。

2 綠化古堡（拆除現有垃圾箱，並新裝統一形式之垃圾箱）（相片四十）。

3 擇一適當地區規畫小公園（包括景觀涼亭、石椅桌、路燈、樹木花草或水池等）（相片卅四至卅六）。

4 古堡內現有古榕樹之修剪整頓以策安全（相片卅七）。

5 小砲台範圍內宜作適當綠化（相片卅八至卅九）。

（五）裝潢布置：

1 城堡上屋內布置及陳列設備。

2 新設水族陳列館裝潢設備。

3 古屋內部安裝設備工作。

4 德記及東興兩洋行室內布置。

（六）解說電化等設備：

1 古堡內陳列室及會客室等電氣電化設備。

2 水族館水電系統設計安裝（本館設備特殊，水設備特列在第六項）（相片四十一）。

3 有關古屋內設備之說明錄音帶配合說明牌加強視聽雙重效果。

4 德記及東興兩洋行內之電氣設備（相片四二、四三）。

5 有關整個古堡範圍之連繫及照明所需之電氣設備。

四、本規畫定案後分別交付工務局觀光課、民政局文獻課及執行中心設計執行。

● 史蹟浮雕、雕塑碑文草稿

宋明代台灣康樂家園

台灣地方，開發很早，洪荒草昧，或在漢朝。三國東吳，始見經略，隋代陳稜，視師海曲。到了宋元，設官治理，澎湖巡司，可稱原始。漁商世代，繩繩莫已。明初禁海，交通受阻，民間自動，漸復墾拓；隆慶萬曆，官方給引，崇禎年間，再興華胤。延平光復，景象聿新，小康家計，大小同欣；鋤耕紡織，搗藥認真，童稚嬉戲，追逐津津。遠山呈翠，屋角椰風，

欄分內外,境界圓融。承天首善,下隸二縣;萬年天興,南北發展。憑此一圖,可例百千。
熙洽情況,值得永看,形諸雕塑,藝術手法,長存莫譭!

鄭成功開發糖業

延平郡王,克復台灣,先訂辦法,建設鄉村,刻版通令,不許佔圍。分兵四處,力墾長屯;
援勒仁武,後勁前鋒,左營前鎮,畢宿右衝,右武衛鎮,五軍營莊,最奇角宿,三處名揚;
蔡文林鳳,南北流芳;都成聚落,至今繁榮。當年初闢,但求足食,經濟作物,後來及之,
製糖事業,最為原始;廊間圓頂,青斗石車,輪轉硤蔗,玉瀝如酥!大鍋熱熬,醇香厚色,
團團簡粒,包裝入簍,軍售遠方,人人贊嘖,西洋貿易,常居巨額,利益均霑,官民咸樂。
遺風久垂,勘考可得。製成雕塑,既存真相,並資弔哦。

鄭成功反攻漳州城

明代福建,八府分治,漳州一城,南疆獨著;盤山拒海,又擁平原,閩廣交會,關鍵地區。
明末抗清,義旅最盛,國姓成功,所屬大將,多出其地;甘輝萬禮,其中佼佼。軍事必爭,
地居衝要,國姓用兵,指作目標;清人制海,也成樞鑰。永曆六年,鄭氏始攻,水陸全師,
龍虎爭雄!長圍久困,枕籍為空。八年反正,終克要衝,一時感召,風起雲湧。浙粵兩省,
呼應景從;遠方俊彥,寄望無窮!南都失利,稍受打擊,廈海復振,清人喪氣,實行遷界,
不敢再兇。考證史料,份量極豐,形諸雕塑,足表精忠!

鄭成功(海軍)反攻

崇禎殉國,滿清竊位。十五年中,幾佔全國。弘光隆武,繼之永曆:奮力抗禦,勢力日蹙;
只有東南,延平獨強,掃蕩海上,控制潮漳。永曆十年,奉旨勤王:揮師北上,靖定興泉;
進入浙海,克復瑞安,招降台州。舟山遇風,挫折雖重,意志彌堅,略為整補,直駛長江,
力斷江堰,繼復瓜州,鎮江血戰,動地驚天。大軍雲集,圍住南京,可惜中計,師老而潰。
清廷得意,四道分兵,希圖一舉,覆滅廈金。成功戎裝,親駕小艇,風濤鼓浪,指揮破敵。
危而復安,江天生邑。塑雕存真,彷彿寫生,可覽可欣。

鄭成功接受荷軍投降

台灣漢土,史載久著。鄭氏墾闢,生齒日繁,借給荷人,貿易殖民。延平郡王,為求基地,
安頓眷屬,厚植根本,理想地方,莫過寶島,起兵壓境,諭令還地,荷人未應,戰火遂起,
水陸並興,雙雙告捷,荷人氣結。揮師鯤身,入台灣街,屯兵堅城,砲矢交紛,克其衛城,
熱布爾哈,荷人久困,終至力竭,遣使請降,藩幕議約,計十八條,煌煌明定;不貪子女,
不索玉帛,雍雍偉度,漢家風格。荷人歸去,任令裝載,揚旗擊鼓,存其體面。從此東都,
揚名萬古,考獻驗圖,得其真景。作成浮雕,後昆宜省。

鄭荷海戰

永曆辛丑,年為十五,明朝正朔,八月廿四;換作西曆,一六六一,九月十六。熱蘭城邊,
海上大戰;荷蘭五艦,設備完善,自信極強。鄭氏水師,數卻難算。荷人揣度,海戰擅長,
一戰必勝,士氣可揚;然後陸攻,將操勝券。東南發動,猛力進襲,不料反風,紛紛擱淺;
有的火焚,有的沈沒。鄭船活躍,穿梭如織,砲轟火襲,潛水鑿擊,盡殲敵眾,計三百人。
鄭氏全勝,遂封海域。荷軍援絕,窮蹙日甚。孤域苦撐,終至力竭,不已請降,簽約遠離。

國史之光，延平烈績，波光海影，形諸雕塑，永懷長憶！

熱蘭遮城

安平古堡，熱蘭遮城，一六二四，荷蘭始建，一六三四，全部完成。城址地名，是一鯤身。
長官駐守，執掌全台；並設議會，大計安排；備兵防衛，商民聚居；城外街市，華人爲多，
街巷整齊，比美歐洲。城傍海濱，形勢險要，舟楫如織，迅駛活躍。上通魍港，下通堯港，
北遠長崎，西販廈門，專有商利，三七年許。國姓成功，力戰光復，增加水閣，改名王城。
幕開令行，整肅軍紀，道不拾遺，百姓安緝。垂及清代，廢作倉儲，初屬鳳山，後歸台邑。
道光傾圮；任廢不修，終成廢墟。作此雕塑，藉存史蹟。

赤嵌樓

台南古稱，是爲赤嵌，海邊台地，人口最密，有平埔族，有閩粵人，其中人數，漳泉爲多，
務農經商，相安相處。荷蘭來據，按口抽稅，行動不便，限制居處。有志之士，起而抗拒，
郭氏懷一，史事最著。荷人警惕，大力佈置，建築城堡，加以監視：普魯民遮，是它原名。
中國人民，即景相稱，叫赤嵌城，或赤嵌樓。延平郡王，率兵復土，就在樓裏，設承天府。
數年改變，作火藥庫。清朝沿用，歷久不變。乾嘉年間，才漸傾圮；未加修葺，等同丘墟。
光緒初年，建廟建閣，史蹟日著。雕塑象古，至堪憑弔。

古時台南

赤嵌台地，瀕臨台江，浩瀚水域，南北修長。鯤身半島，起伏七山，南邊拱衛，最擅形勝。
北線尾島，鹿耳門灣，一口通外，險要巨觀。水陸兼備，蔚爲樞紐，鄭氏承天，清代府治，
三百餘載，迢遞名著。考證古初，榛莽莫闢，森林處處，耕稼未及，麋鹿成群，土人獵取，
葛天無懷，正係此際，宋明以後，次第開發，始僅一街，後漸增置，東安西定，寧南鎮北，
判分四坊，格局完備。清代建城，始豎木柵，繼植莉竹，後改土築。城內店鋪，城外行郊，
繁興熱鬧，冠乎全島。緬懷草昧，作此雕塑，用寄情愫！

古時水上運輸

台灣海峽，今日巨浸，古代隆起，相連大陸。海漲遙隔，需賴風帆，最早港口，是鹿耳門，
獨口對渡，幾乎百年。近代港塞，開闢運河，台南五港，交錯相通：街坊近水，給立行郊，
大舟古船，運輸利器，順風迅駛，一日可達；阻風患颺，累月不至。到了港口，尚需掛驗，
沒有問題，乘坐牛車，順利上岸。立體造景，象徵古蹟。

古時陸上搬運

台灣地方，沙土爲多，位在低緯，雨量亦大，道路鬆軟，淺水濫塗，格礙陷阻，車行維艱。
只有牛隻，力能拖挽，大街小巷，隨時可到，海灘坴田，跋涉無礙，白天黑夜，趕運不息，
貨物流通，端賴效勞。車夫執繩，指揮路程，戴笠揚鞭，呵叱不停；貨運搬完，才喂牛隻。
陸上搬運，環境各異，車輪大小，相差極巨，雕塑造景，僅取常例。

古時陸上交通

古時交通，陸上爲重，高貴人家，時常坐轎。轎分二種：男性所乘，名叫轎斗；一稱簾轎，
較爲體面，價錢也高，乘坐的人，不是士紳，便是女性。轎有轎店，又名轎館，催定轎夫，

負責擡送。台灣府城，官吏最多，士紳富戶，冠於全島，講究排場，喜愛坐轎。轎夫扛轎，生活最苦，維持交通，功不可沒。製成雕塑，既表藝術，亦資鑑古。

古時耕田

台灣地方平野沃衍氣候溫暖雨量又多農業發達自古而然追查歷史宋代已著元朝設官編戶成村到了明初因為海禁才暫中斷嘉靖以後復墾又盛國姓成功光復台灣改良方法遂大豐收由南而北，由東而西，二百年間，發展始全。雕塑描寫，農夫耕稼，牛隻拖行，犁尖帶壁，翻土鬆泥，辛苦艱卓，觀自欽服。

古時士農工商

士農工商是中國古代社會的職業分類，各司其職，分工合作。雕塑製造的本旨，在表現這種和洽的精神。士人拿書，表示達理明德，儒雅可尚。農人執鋤，象徵耕耘力田的辛苦。商人挑擔，籮筐盛物，是古代興販的本色。工人搬磚推疊，以一象百，磚塊採據安平古堡建村的古老規格，最能表現歷史的真相。

古時理髮

中國古訓：身體髮膚，受之父母不可毀傷，所以不分男女頭髮全留。到了清朝，改制薙髮，男子剃去兩鬢，打成長辮。因之經常需要理髮，理髮遂成到處可見的行業。他們多數是流動的走工，剃刀面盆、鏡枱、爐子肩挑一擔，到處可以作業。雕塑表現披剃的情態，活現堪賞。

台南西區獅子會捐建安平古壁史蹟公園之獲頒獎勵

台南西區國際獅子會致力社區發展獎狀

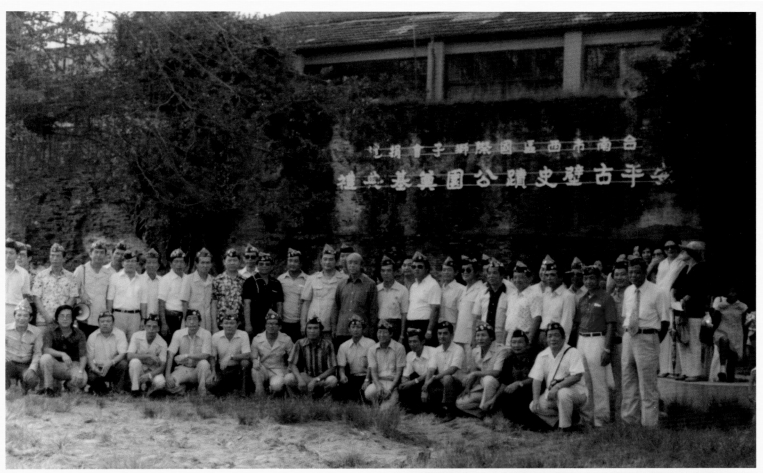

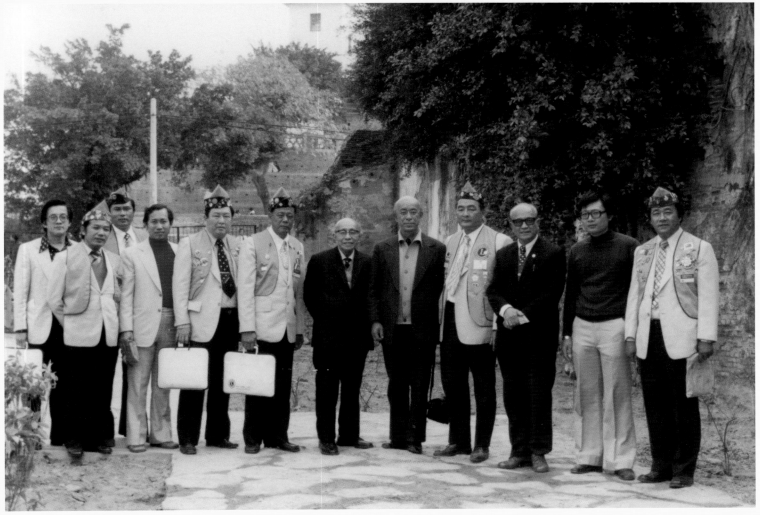

安平古壁史蹟公園奠基典禮盛況

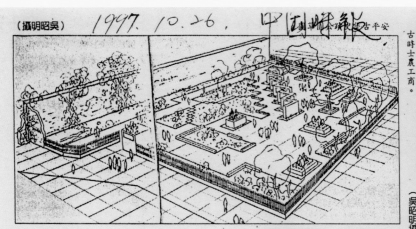

（吳昭明攝） 1997.10.26. 中國時報 安平古... 古時士農工商。

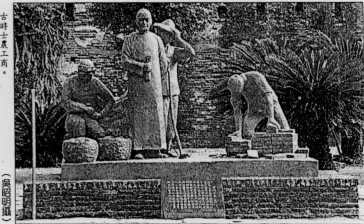

（吳昭明攝）

一代雕塑大師 英風在南台灣

安平古堡史蹟公園 首創台灣雕塑景觀公園 絕對尊重古蹟的堅持 彰顯藝術家的人文觀

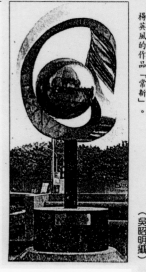

楊英風的作品「常新」。
（吳昭明攝）

【記者吳昭明台南報導】日前辭世的雕塑大師楊英風，和台南市頗有因緣，不但在台南市規劃史蹟公園，而且有多件大型不鏽鋼公共藝術作品，也典藏在台南。

一九八○年的「安平古堡史蹟公園」，位於熱蘭遮城殘蹟北側，是楊英風少見的景觀工程，可能也是台灣首創的雕塑景觀公園。

安平古壁史蹟公園，山當時台南市西區國際獅子會長黃枝德邀請楊英風主其事。楊英風走訪現場時，曾經凝視荷蘭人殘蹟近一個小時，非常喜愛古壁所流露的氣氛，而以低於一百萬元的工本費，接下雕塑公園的工作，實現楊英風借歷史故事來烘托古蹟情調的理念。

楊英風對於古蹟維護的觀念是，再大的工程，觸及地下屬古蹟，都應無條件變更，甚至遷地另建。對於古蹟的態度如此，因此，安平古壁史蹟公園的設施，並不觸及古蹟本體，而且，避免影響古城牆的視覺和參觀動線。

史蹟公園的部署以及雕塑的草圖，由楊英風規劃、監督、實際從事的雕塑，則由成大黃典權教授和幾位藝專畢業的同學負責完成。解說文字，則由成大黃典權教授撰文。浮雕有：古時台南、鄭荷海戰、鄭成功受降、開發糖業等。座雕塑：古時士農工商、耕田、陸上交通、水上運輸等。

楊英風接下史蹟公園規劃案時，剛好他離散卅年的父親楊朝木老先生和母親陳鶩燕老太太，在一九七九年離開中國大陸，返回台灣。楊英風多次到台南來，三代同行，流連古蹟之間，一家團聚的畫面，頗令人感動。

楊英風另兩件作品，展示於文化中心的「分合關緣」和「繼往開來」。

「分合關緣」作於一九七三年。兩個立於地面的曲狀不鏽鋼巖雕塑作品，是值得珍資寶愛。

「常新」原來是配合一九九○年，在台北市中正紀念堂，地球日活動的主題雕塑，巨大的圓球一地球，環繞著，長條型的折帶，延續一九八九年台北市元宵節的飛龍雕塑，得自電腦列印紙的折帶，代表大氣層環繞著。長條型的折帶，延續一九八九年台北市元宵節的飛龍雕塑。

在台南，難得有這麼多件一代雕塑大師楊英風的景觀雕塑作品，是值得珍資寶愛。

凹凸鏡面的反射效果，隨著角度的不同，營造出雍盈的變化，以及繁衍不息的意念。頂端附著的圓盤，是太空訪客，代表宇宙的分合。這是楊英風繼「東西牆」之後，以易經理念，表現變易、不易哲理的系列創作。

「繼往開來」，以三方竹簡一古籍，立於文化中心前的水池中。主要的創作意念是文化的新傳，經潮流的衝擊，而代代不息，且孕育無限的新生命，此一意念，亦配合台南市永生鳳凰的都市意象，以及文化中心的特質。

還有一件作品「常新」，買放於台南市近郊，中華東路和小東路口，原良美大樓，今世華銀行大門口。

吳昭明〈一代雕塑大師　英風在南台灣　安平古堡史蹟公園　首創台灣雕塑景觀公園　絕對尊重古蹟的堅持　彰顯藝術家的人文觀〉《中國時報》1997.10.26，台北：中國時報社

話

報時國中　1997.11.13　一十月三日/星期四

焦點論評

這是什麼政府！

楊英風方才過世，屍骨未寒，自許「古城」的台南市，前天就把楊英風設計的安平古壁史蹟史公園給毀了。

楊英風在藝術界享有盛名，其創作受到相當程度的重視，他並不是一個「野蠻的」動作，我們要提出抗議和譴責，保留占了大部分的直接反應。

對市府如是一個「野蠻的」動作，我們要提出抗議和譴責，保留古蹟，為了保留古蹟的動態風貌，台南市的學者專家已經喊啞了喉嚨，帶動一些觀念，否則李總統的「心靈改造」，根本只是一些口號罷了！

中央政府的反應。如果蕭萬長院長能關心一下，講兩句重話，才能轉變，就這件事，有什麼看法和反應。

對報導中指出，內政部召開審查會時，有某教授認為如是的見解，恐怕缺乏了做為「教授」應有的修養。

便不宜保留，這名教授召開審查會時，有某教授認為如是的見解，恐怕缺乏了做為「教授」應有的修養。

考慮如何遷移保留楊英風的作品，不能就草率打掉。為了古蹟，為了保留古蹟的動態風貌，至少需要周延的討論和考慮，何況依據最常識性的判斷，保留如果為了修護古蹟，起碼需要與當初捐贈的獅子會溝通，然後有的修養。

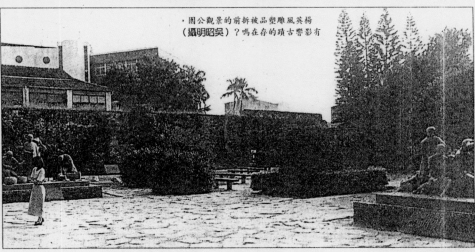

·園公觀景的前拆被品塑雕風英楊
（攝明昭吳）？嗎在存的蹟古壁影有

編按：因一護級古蹟台灣城古蹟殘破，此舉，打其蔣才，代一級大師楊英風雕塑，生前走一步的計設案「安平古蹟史壁毀」南台的就被毀了，引起各界人士表意見，此舉，生前師大楊英風塑大代一，代表台南市政府表示。

楊英風雕塑被毀　府城藝術論戰

（攝安俊林）·貞家王

（攝望伯詹）·煙易林

（攝望伯詹）·鐘銘沈

（攝望伯詹）·山長蔡

（攝龍坤蔡）·民遠陳

（攝明昭吳）·弘逸梁

（攝龍坤蔡）·文鴻林

「粗魯」作為空留遺憾

△王家貞（新黨市議員）：安平古壁史蹟公園遭到市府破壞，並不意外，但所造成的遺憾，永遠無法彌補，這又是政府粗魯對待文化資產的另一個案。

遭到破壞的文化資產，已經無法彌補，只有空留遺憾在人間；這件事，同時也凸顯在社會多元化的趨勢下，看似單一對象的個案，其實牽涉了很多單位，而政府卻相當缺乏意見整合的機制。

市府不尊重文化專業

△林易煌（台南市議員）：市政府這種不尊重文化、不尊重專業的做法，顯示心態確有問題。大致應予嚴正的譴責。

市府常自稱對推展文化不遺餘力，那麼對座史蹟公園之毀，我實在不知道如何來認定，不是自己來認定。而不是自己來認定，所以很多己損壞。

如果市府所說，這件雕塑品多已損壞，那就不如拆掉算了。不過，當初是獅子會好意捐贈的，市府沒有好好維護，任其損壞，很不應該。

既經評估就應予維護

△沈銘鐘（交通部國道新建工程局副局長）：當初楊英風先生和獅子會鄭興建那座史蹟公園之時，我曾在安平工業區擔任總幹事，因此略有所知。那麼既然市府同意興建，應該當經評估過，不致妨害古蹟。

拆除未先知會　將補救

△蔡長山（台南市政府民政局長）：據我了解，在我今年二月就任局長之前，內政部邀請專家學者審查時，就已決議將拆除的。他們考慮到，一級古蹟台灣城殘跡既然要整修，則它區域內即不宜有非古蹟的物品存在，況且，那出雕塑過多年風吹日曬損害，作品亦並非實心，我深感痛心，希望市政府相當單位，今後遇到類似問題，多聽聽老師的意見，不要魯莽行事，遠趕才算尊重捐贈者及全體市民，如今錯誤已經造成，向藝術界及市民道歉，作為歷史記錄。

魯莽行事損及市民權益

△陳逸民（長榮管理學院）：台南市政府拆毀一代大師楊英風作品，這種作法不管是有意或無意，對於學生也是一種負面教材，身為府城市民及學校老師，個人認為，身為府城市民及學校老師，個人認為，遠趕才算尊重捐贈者及全體市民，如今錯誤已經造成，向藝術界及市民道歉，作為歷史記錄。

公共藝術要擴大社會參與

△梁逸弘（府城雕塑家）：政府處理安平古壁史蹟公園的過程，未盡週延，確實犯了過錯，表達歉意是必要的；但是，專業安平古壁史蹟公園所謂的藝術價值而言，沒有保留的必要。政府處理這座公園的過程，未和捐贈單位事前溝通，的確犯錯，有必要致歉。既然屬於公共藝術範疇，應該考參考該特殊環境公開比圖，擴大社會參與及機會，將來修護作業的必要，向藝術界及全體市民。

要尊重古蹟還其本色

△林鴻文（府城畫家）：藝術遭到破壞，為去此常發生。英風的作品遭破壞，已非從楊英風的作品開始，歸咎原因，政府只知發展經濟，忽略了到藝術，這是錯誤的結果，是一種普遍現象，身為藝術工作者深感無奈。

天然景觀就是古蹟的本色，加入太多不相干的東西，等於是糟蹋公共空間，破壞原有的美感，對古蹟也不尊重，希望大家從這次事件中得到教訓，讓公共空間擁有自己的尊嚴。

趙家麟、詹伯望、蔡坤龍記錄整理〈楊英風雕塑被毀　府城藝術論戰〉《中國時報》1997.11.13，台北：中國時報社

（記者趙家麟、詹伯望、蔡坤龍記錄整理）

楊英風雕塑品虛實　有見證人

黃裕益反駁市府「非實心」論調　不滿以廢棄物方式處理

【台南訊】搗毀前，安平古堡史蹟公園雕塑多已損壞？十三日，籌劃史蹟公園的黃枝德後人黃裕益反駁市府說辭，對市府以處理廢棄物的方式對待雕塑，黃裕益直呼荒唐。

黃裕益表示，史蹟公園從籌建到完工，他全程參與，除了擔任「司機」和「監工」，因此對史蹟公園的種種，非常了解。

市府說，史蹟公園的雕塑並非實心，和事實不符。他經常會到古蹟公園走走，一些較纖細的地方是遭已多損害的說辭，黃裕益認為，可見市府官員不但不知製作的過程，這也可以看出，官員平日對於史蹟公園的疏於維護，不知雕塑的現況，不過，也有可能是為焚琴煮鶴的行為說罷了。

黃裕益指出，雕塑不但是實心的，而且為了強化，除了以鋼筋為結構，體積較大的部份，還以鐵絲網做胚，內部以磚塊、混凝土填實，並非「非實心」。

有空時，黃裕益再指出，雕塑已多損壞的說法，

到毀損，但，多數雕塑並未損壞。

長年來對於史蹟公園的狀況，黃裕益一直非常留心，像五年前，傳出市府有意拆除史蹟公園時，西區獅子會員一不留意，竟就被怪手搗毀，被當做廢棄物清走了。

黃裕益強調，當初規劃安平史蹟的動機，就是不忍見台灣城殘蹟一帶的廣場被違建戶占據，以致城壁日漸毀損、淹沒。規劃史蹟公園就是為了保護古蹟，史蹟公園的雕塑和浮雕，是彰顯台灣史，藉以凸顯熱蘭遮城—台灣城的歷史意義。

由於台灣城的意義非常，而且做就要做最好的，黃裕益說，請楊英風規劃，主要的理由就因為他在國際的知名度，以及早年他在豐年雜誌的作品，和台灣開發的歷史風味相吻合。

史蹟公園並未影響古堡的景觀，而且又是大家規劃、監製的作品，黃裕益強調，以建築廢棄物的方式來對待，實

在太荒謬。雕塑被揭毀，新植栽長成後，對城壁景觀的影響，台灣城是如何整修的，他倒要看看，台灣城是如何整修的。

【台南訊】針對市府搗毀一代雕塑大師楊英風的作品，十三日，台南市議長方金海表示，台南市政府拆除安平古堡史蹟公園雕塑的行為，充份顯示，市府對文化資產的認知水準，和管理不當。

市府拆除楊英風作品的行徑，方金海說，勢將貽笑國際，且讓市民蒙羞。市府應為此事負全責，一個有羞恥之心的主政者，就要向楊英風家屬、台南市西區國際獅子會，以及全體市民道歉。

方金海說，市府以建築廢棄物來對待藝術品的作風，和李總統倡導的「心靈改革」，顯然大相逕庭。

方金海認為，往後市府文化建設政策，應強化文化工作人員的專業素養。台南市的珍貴歷史文物除了爭取列級，更重要的是妥善的保存，以及開發古文物的潛能。

〈楊英風雕塑品虛實　有見證人　黃裕益反駁市府「非實心」論調　不滿以廢棄物方式處理〉《中國時報》1997.11.14，台北：中國時報社

修護古城　搗毀大師雕塑

市府逕行打掉楊英風生前規劃　史蹟公園　捐贈單位獅子會不滿

【記者吳昭明台南報導】一代雕塑大師楊英風剛走一步，大師設計的安平古壁史蹟公園跟著毀了。十一日，台南市政府表示，因楊英風設計的台灣城殘蹟日前才打掉的事先未和捐贈單位—台南市市西區國際獅子會溝通，深致歉意。

楊英風藝術教育基金會董事楊美惠表示，位於台北史蹟公園內、安平古壁史蹟公園北側，安平古壁史蹟公園被毀，這是將藝術作品當做廢物看，這是日前台灣文化的寫照。

楊美惠說，楊英風的專長之一就是景觀工程，安平古壁史蹟公園如何和古城牆相互和諧，是楊英風匠心的流露。古壁公園的雕塑、浮雕，既不影響參觀動線，也不妨礙古蹟的景觀尤其，也不妨礙古蹟的景觀，更能占顯古城牆的歷史意義，讓古城牆鮮活起來。楊英風、楊英風，楊美惠，曾多次陪父親楊英風以及祖父母到現場，弟弟楊奉琛表示，建築師的規劃時，原本並未要求拆除雕塑，也曾際參與工作，因此，對安平古壁史蹟公園，楊家人確實有一份史蹟特別的感情。

十一日下午西區獅子會長郭文榮、和多位前會長到現場了解，對於一代大師的作品被毀相當不滿。對獅子會的機織影響景觀，不是古蹟，不宜保留，但其景觀影響可以接受，但其景觀影響並不影響城牆市府表示、並不影響城牆的雕塑並不影響古蹟的雕塑，是因相關負員人多次更換造成的，市府承認疏忽。

市府表示，修護之後立碑時知，說不過去。

（吳昭明）

捐贈史蹟公園的西匝獅子會不滿景觀公園被毀。　（吳昭明攝）

小檔案

名家心血　灰飛煙滅

「安平古壁史蹟公園」位於國家一級古蹟，台灣城殘蹟北側，是前台南市西區國際獅子會長黃枝德捐贈的。一九七九年，接任西區獅子會長之後，黃枝德對積極籌劃史蹟公園。多次北上訪求雕塑名家，但都被索費的「天文數字」嚇跑，最後找到雕塑名家，但因為了故鄉的重要史蹟免於理沒，還是硬著頭皮，拜訪已享大名的楊英風，楊英風了解能古今之間的融和、雕塑公園的藝術和，但十一月初，經怪手進出後，史蹟公園，一代雕塑大師的作品，幾已成則日黃花矣！

經西區獅子會提出史蹟公園的規劃後，市府負責清理基地，建築經費不但由西區獅子會友慨捐款，日本的姐妹會、大阪尼崎東鹿兒島薩摩獅子會，也捐助經費。安平古壁史蹟公園，還是台灣最早期的景觀公園，由專精景觀設計的雕塑大師規劃，對古蹟的保存、雕塑公園有其考量。

二十多年前，台灣古蹟保存的觀念還在萌芽階段，黃枝德因從事貿易的關係，經常出國，對歐洲城鎮對於古蹟保存的用心、印象深刻。黃枝德鎮於安平在台灣開發史的地位，以及台灣—熱蘭遮城的歷史意義，早已了然於心。

當時的史蹟公園現址，被庭章建築體膚。

（吳昭明）

吳昭明〈修護古城　搗毀大師雕塑　市府逕行打掉楊英風生前規劃史蹟公園　捐贈單位獅子會不滿〉《中國時報》1997.11.13，台北：中國時報社

（資料整理／關秀惠）

◆台北市政府及市議會建築規畫案^{（未完成）}

The architecture design for the Taipei City Government and Taipei City Council (1980)

時間、地點：1980、台北

◆背景概述

　　此規畫案為楊英風為了參與台北市市政中心新建工程規畫與競圖而作，在此案中，楊英風分別針對市政府第一階段公開徵求規畫構想與第二階段公開徵圖的需求，陸續提出構想與設計。然此案終未完成。*（編按）*

◆規畫構想

一、基地位置相關說明：

　　為信義計畫的中心位置，在功能上亦使其成為信義計畫發展的一個中心。

　　(一)附近有國父紀念館配合。

　　(二)未來將文教設施設置於此區內。

　　(三)預先計畫為公園預定地。

　　(四)附近有世界貿易中心集高級商業帶三面環繞在本區東、南、北方。

二、基地現存缺點：

　　(一)在中央廣場及市政中心之間隔有一道路，使兩者之間連繫不變。

　　(二)仁愛路由西向東直對中央廣場而來，非常強烈的軸線效果，但到了本基地卻沒有一個緩衝的收尾，而市政中心如正對著仁愛路將為景觀上的犯衝和勘輿上的大忌。

三、解決基地缺點方法：

　　(一)將市政中心西邊的馬路取消，使市政中心與中央廣場成為一體，使基地成為一方正完整的形狀，市政中心和廣場公園得到整體性的規畫。

　　(二)增加庭園的寬敞度與規模。原來的基地因預建的建築極多，留不出較佳的空間做庭園設計，如此把中央廣場合併後，就可以有足夠的空間來做庭園景觀的設置，成為市政中心建築物的配景。

　　(三)以仁愛路為基軸，將市政中心旁移 45°到一個稍偏角的位置，以緩和仁愛路直對的衝力。

四、設計要點：鬧中取靜　平實安祥

　　因此區位於信義計畫文教區中，周圍為商業區所包圍住，先天上是「鬧」，因此在後天上我們要設法求「靜」。

　　(一)整個基地範圍不設圍牆，為一完全開放的區域：

　　　　原來此區域預定為公園用地配合市民休憩使用，現在要建市政中心但公園的功能還是予以保留，市民可以自周圍便捷的進入此基地內休息或辦事，相對的亦可以方便疏散，減少擁擠的程度。

　　(二)正門不設計門扇，以訊問處象徵之：

　　　　正門設在仁愛路終止在本基地西端的兩側，不設正式的欄柵門禁，以左右兩個詢

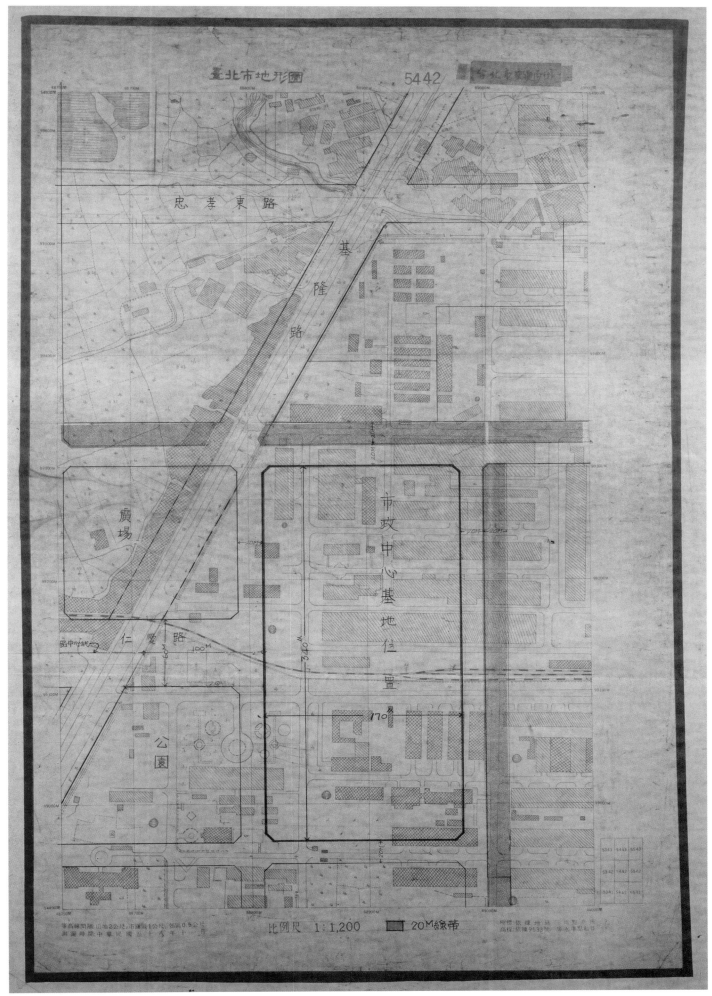

臺北市地形圖　　　　　5442

忠孝東路

基隆路

廣場

市政中心基地位置

仁愛路

公園

比例尺 1:1,200　　■ 20M線帶

台北市地形圖（委託單位提供）

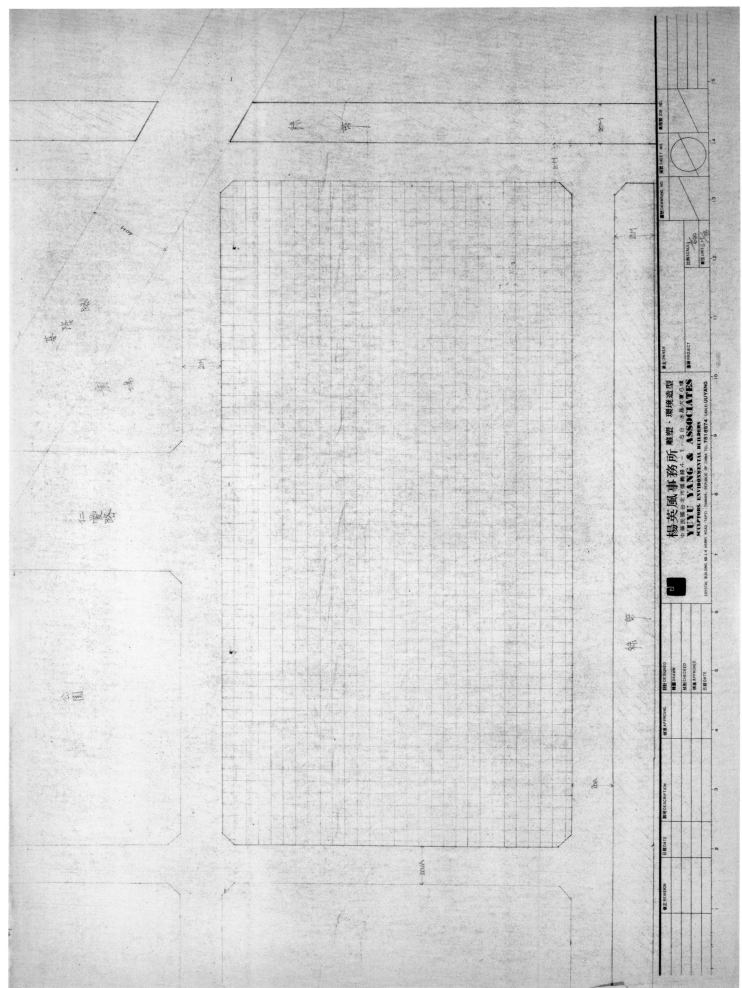

楊英風事務所 雕塑・環境造型
YUYU YANG & ASSOCIATES
SCULPORS ENVIRONMENTAL BUILDERS

基地位置圖

316

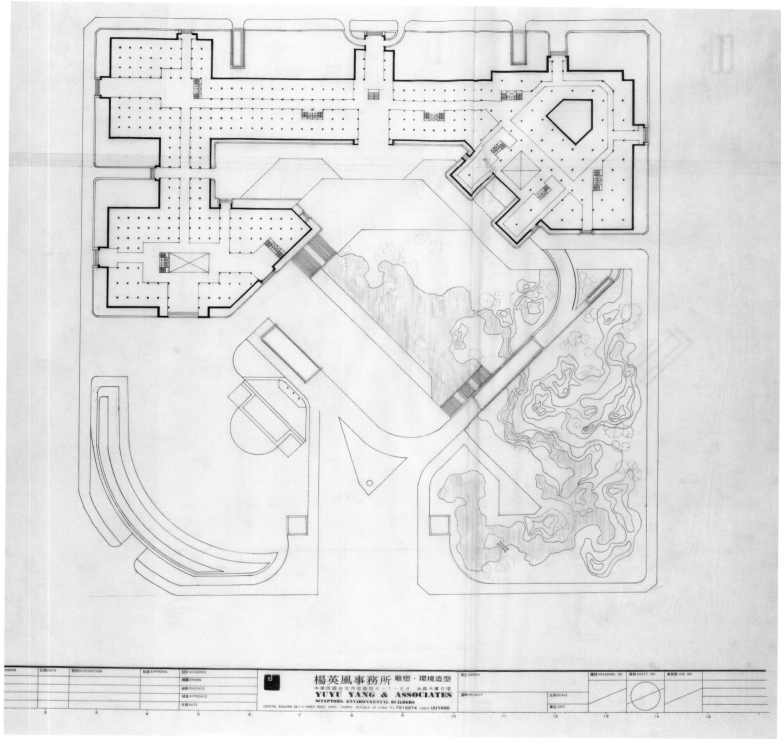

規畫設計、平面配置圖

問處為象徵的大門,其間相聚 70 米並形成一個大廣場,增加此區的氣勢與空間上的寬廣,也將仁愛路終端做一個合理的壯觀的運用。

(三)將車道動線移入地下:

對外較正式的道路通過全域重要建築地下層部分。

從仁愛路的終端進入本區,在右邊設一正式的 12 米寬三線單車道,左右各留 1.5 米為行人走道。

車道經過花園假山水池後進入市政大樓然後經地下的停車場,位於地平面下二、三層有四個其他車道出入口,可以方便的提供停車服務。

一般市民出入用動線:出入口清楚在最短時間進入和疏散,利用市政中心外圍道

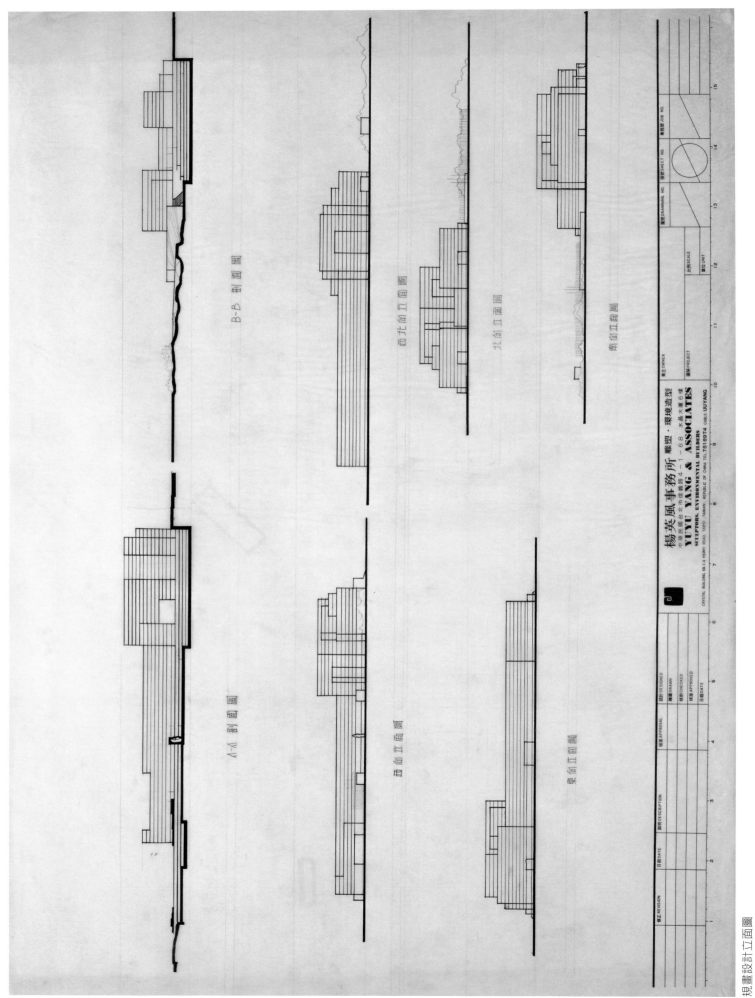

B-B 剖面圖

A-A 剖面圖

西北向立面圖

西向立面圖

北向立面圖

東向立面圖

南向立面圖

楊英風事務所 雕塑・環境造型
中華民國台北市復興南路4-1-68 水晶大廈6樓
YUYU YANG & ASSOCIATES
SCULPTORS·ENVIRONMENTAL BUILDERS
CRYSTAL BUILDING 68-1-4 HENRY ROAD, TAIPEI, TAIWAN, REPUBLIC OF CHINA TEL.7518974 CABLE: UUYANG

規畫設計立面圖

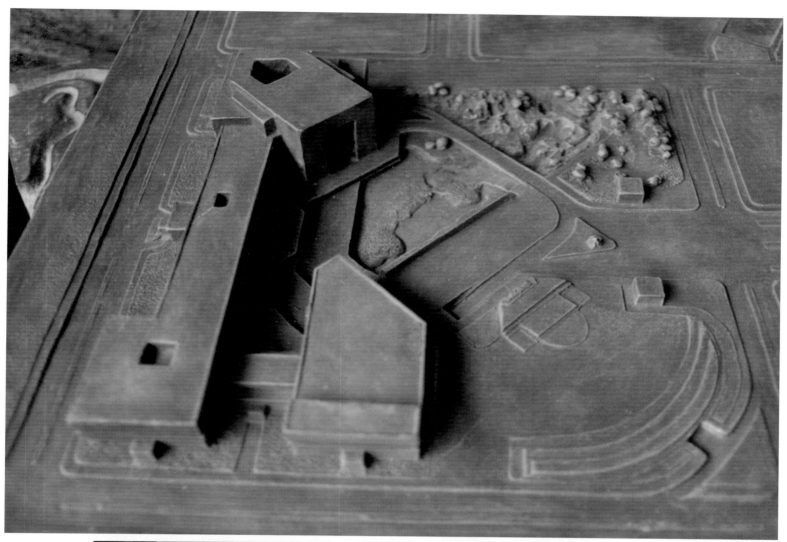

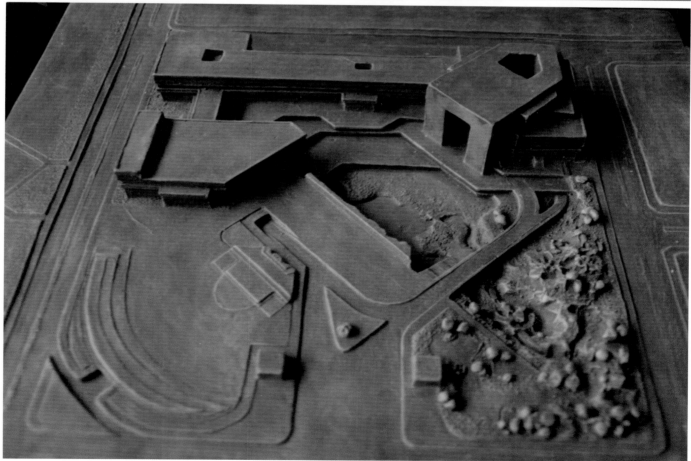

模型照片

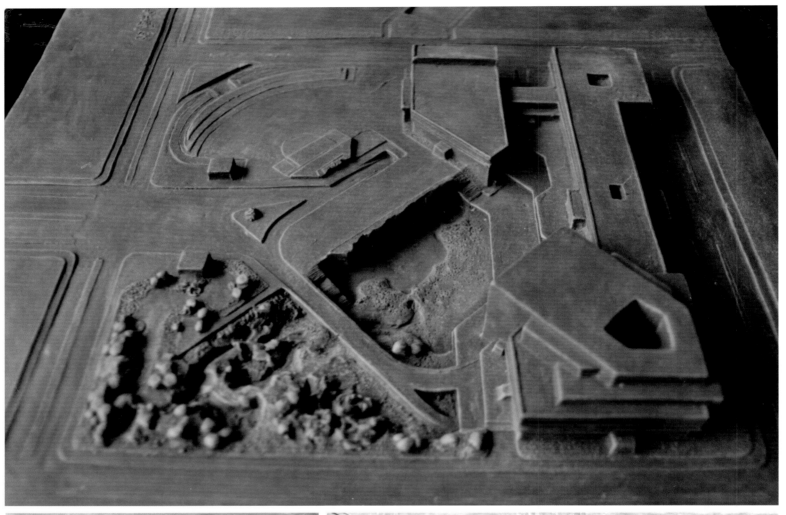

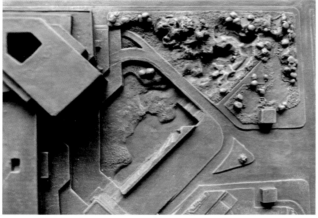

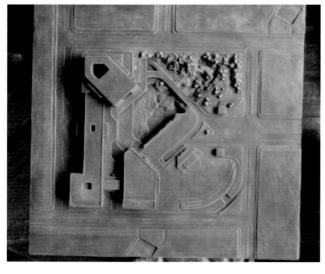

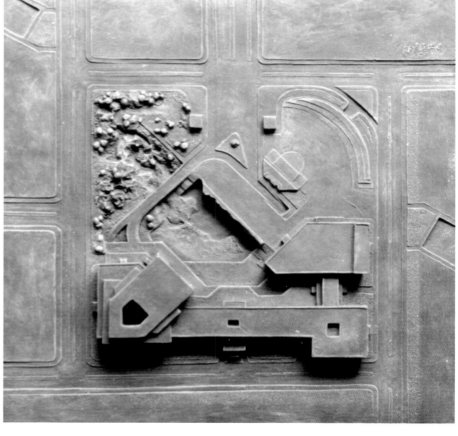

模型照片

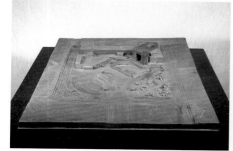
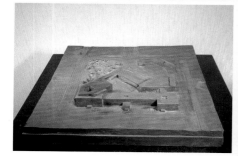
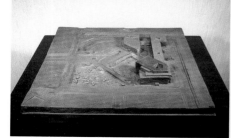
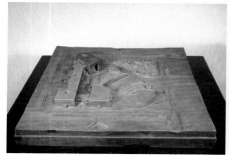

模型照片

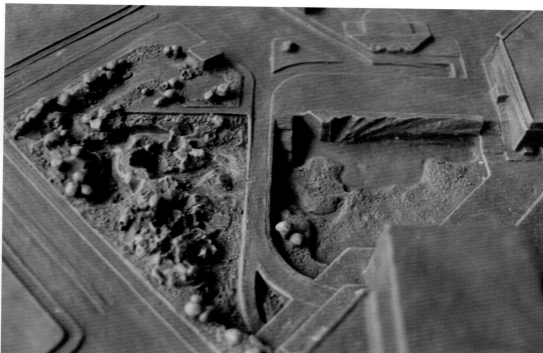
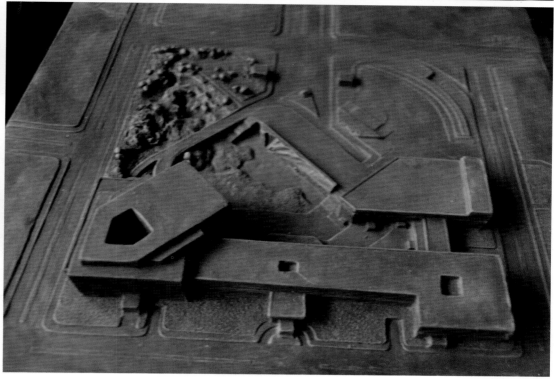

　　路設置出入口下處，供一般市民進入接洽業務，市民選擇最方便的進入，而不必
擁擠於一特定的通道。

(四)中國傳統假山水池之庭園：

　　在公園配置計畫內設計成有假山水池的庭園增加景觀上的變化，台北市區內自
然景觀缺乏，故以人工引入自然景緻加以調和建築群的單調。

1.在市政大樓正前方掘一人工水池，比地平面低下約三層樓高度，引水成池，中
有少量的假山。

2.水池前設一座四層樓高的大浮雕，名為〔豐收〕，象徵我國以農立國的精神，
浮雕突出地面約一層樓高，形成由仁愛路進入本區的一個象徵性的照壁，經過

此道壁後則景色豁然開朗。

3.假山係以水池掘出之泥土及外加之山石堆砌而成，層層重重彎曲極富變化，並有人工瀑布置於其間，並有花草樹木相映成趣。

（五）市民廣場：

在正門入口左側，提供市民大型活動休閒之用。

1.設有簡單露天的表演台。

2.表演台的後側設有三支主要旗竿，旗台目沿著表演台設一小排旗桿之旗台，藉旗子使空間生動活潑。

3.此市民廣場可作為各種露天的民俗活動或其他展覽用。

（六）市議會：

由仁愛路看去市議會和市政府關係是平衡和諧的，在市政府和議會並有三層樓空間相連接，作為其緩衝交流辦事空間。在造型上由於有白色的水泥帶的一致而顯示出一體感。

（七）市政辦公樓：

為市政府與市民主要接觸辦公地點，較開放性的辦公作業空間，是一個在造型上親切、功能上具有彈性隔間的理想辦公場所。

（八）市政大樓：

市政大樓與仁愛路軸線成 45°相交，改編原有的仁愛路軸線，使得與國父紀念館與市民廣場發展成一條合理的新軸線，象徵著政治意識由原本的國父思想進入市府的力行實現。

五、市政大樓造型要旨：

求其靜穆、樸素。

求其輕巧、細緻。

（一）外觀材料的考慮：

1.以白水泥為主：白色使建築物乾淨、單純。

2.以咖啡色玻璃為輔：玻璃代表了輕巧，並可以遮光，有古典傳統的風味。

3.以景觀的綠色為襯：綠色使景觀柔和親切，鬆懈緊張的視覺。

（二）大樓的高度為 12 樓，外觀上給人的印象重點是：

一條白色的粗線及一條細的白線橫在地平線上，造成安祥、平靜的感覺。

咖啡色的玻璃帶可以襯托出這兩條白色的線條。

（以上節錄自楊英風〈台北市政中心規畫構想說明書〉1980.2.5 。）

◆相關報導

• 〈市中心新建工程徵圖　歡迎海內外建築師角逐　規畫設計後將於明年五月施工〉《中國時報》1980.1.29 ，台北：中國時報社。

中 國 時 報 星 期 二

中 華 民 國 六 十 九 年 一 月 二 十 九 日

市政中心新建工程徵圖
歡迎海內外建築師角逐
規劃設計後將於明年五月施工

【本報訊】市府表示：台北市政中心新建工程暨相關工程，俟第二階段徵圖後，於六十九年九月至七十年四月規劃設計，自七十年五月開始施工，七十二年十二月完工。

李市長是於廿八日下午二時卅分，主持台北市政中心新建工程籌建曾報第三次會議時表示，台北市政中心新建工程有關配合單位及其工程進度表，經檢討修正後，希望有關單位儘量予以配合，不使工程進度落後，有關土地的取得由地政處於農曆年前與軍方再行取得協調後，報請內政部核定。

第二階段徵圖之「台北市市政中心新建工程第二階段徵圖要點須知」，其要點如次：

1. 應徵資格：由海內外國人為開業之甲等建築師乙名領銜作業，並為簽訂委託設計之對象，該建築師除需經常擁有十人以上建築工程作業人員，並須配合二名以上具有建築師資格輔助規劃設計及聯合有關機電、空調……等專技之工程顧問公司或類似開業組合訂約參與工程規劃設計作業，海外國人具建築師資格者優待容許可於獲選優勝第一名後，原則上二個月取得國內開業資格，並准前述規定簽約，如未能取得開業資格亦需自選一字乘望而有資格之建築師領銜准前述有關規定與本府訂約，自居為二名具建築師資格之一。

2. 評審方式：由評審委員評選優勝二、三名及佳作若干名。

3. 獎勵：除優勝者簽約外，第二名獎金四十萬元，第三名獎金三十萬元，佳作每名獎金十萬元，並准紋獎結果頒贈獎牌。

4. 收件方式：於規定期間以記名方式向新工處申購徵圖參考資料每份一百元，於限期內選送或郵寄仁愛路國父紀念館由新工處借用場地並派員負責收件處理。

評審委員十五人組成名單如下：
建築學會、台北市建築師公會、都市計劃學會、成大、中原、淡江、文化、東海、逢甲建築系教授、市府秘書處、內政部、經建會、工務局、新工處、國宅處共十五人。

評審委員酬金：評審委員將另行簽陳，每位委員酬金六千元。

委託設計公費率全部工程造價結算總價之百分之一‧八計算。

市政中心新建工程，第一階段廣徵規劃構想，市府聯合服務中心於六十八年十一月一日至卅日共出售廣徵規劃構想資料三四三份，將於二月五日截止收件。二月八、九兩天假國父紀念館第三展覽室展開評審作業，於三月十日定宣佈評審結果，公開頒獎。召開記者招待會，二月十一日至廿一日公開展示所有參加作品。

市政中心新建工程暨相關工程計劃預定進度，自六十九年九月至七十年四月規劃設計，自七十年五月開始施工，七十二年十二月完工。

〈市中心新建工程徵圖　歡迎海內外建築師角逐　規畫設計後將於明年五月施工〉《中國時報》1980.1.29，台北：中國時報社

◆附錄資料

‧〈廣徵台北市市政中心規畫構想須知〉

一、宗旨：台北市政府（以下簡稱本府）爲期國人共襄台北市政建設，特就信義計畫副都心內籌建之市政中心，公開徵求規畫構想，研擬其建築在機能需求上能充分發揮爲民服務之功能，在形象及風格上能符合台北市民心聲之構圖，並據以爲第二階段建築專業性公開競圖之規畫設計需求內涵，俾台北市市政中心之籌建更臻完善周全的境地。

二、應徵資格：凡中華民國國民一人或多人組合者均得參加。

三、應徵方式：凡應徵者得於民國六十八年十一月一日起至六十八年十一月三十日止（星期六下午、星期日及例假日除外）上午九時至下午五時至本府聯合服務中心登記並申購（或按申請表格式填寫登記表函購）規畫資料參考文件，每份五十元，其內容包括左列各項：

 （一）廣徵台北市市政中心規畫構想須知。

 （二）建築基地位置圖。

 （三）台北市市政中心新建工程計畫書。

 （四）應徵申請表。

四、評審方式：由本府聘請專家、學者及有關機關代表組成評審委員會評選，原則上選出優等及佳作各五名。

五、獎勵：凡經評定爲優等者各致送獎金拾萬元；佳作者各致送獎金伍萬元；其餘參加者均致送紀念品乙份。

六、圖說內容：

 （一）圖面部分：

 1. 建築空間配置計畫圖 1/600 。

 2. 造型示意圖（1-2 張整理或局部均可）。

 3. 景觀計畫圖。

 （二）說明部分：

 4. 規畫構想說明書乙份（約 3000 字）內容應具體，至少需依序包含左列事項：

 （1）市政中心建築造型之意象。

 （2）代表台北市獨特風格之構想（著重於歷史背景及地方色彩之表現，並考慮建築材料質感及顏色之選擇）。

 （3）市議會與市政府關係位置組合形態之分析。

 （4）市民使用需求分析（著重於便民服務設施之項目、空間及機能組合）。

 （5）基地環境因素及景觀分析（著重於與仁愛路構成之外部景觀及由內部廣場造成之空間造景）。

 （6）最適當之建築物高度與層數之分析。

 （7）建築物使用功能及管理計畫分析。

七、圖說要求：

 （一）圖面限用二開紙張（78×5.4cm）襯裱於一分三夾板上，設計尺寸以公分爲單位。

 （二）造型示意圖須爲彩色。

 （三）應徵圖樣以不超過四張爲限。

 （四）規畫構想說明書限用 16 開紙張（19×27cm）由左至右橫寫，按六項圖說內容之（二）

所列項目依序陳述，打字裝訂成冊可附插圖表明。

八、圖件封送：

（一）每張圖紙右下角4×4cm處註明應徵者姓名，並摺角密封。

（二）填寫申請表乙份密封入本府提供之信封內，以備編號評審。

（三）全部圖說及信封以牛皮紙封裝。

（四）圖說信封及說明書上均不得書寫任何可資識別應徵者之文字或記號。

九、應徵圖說截止收件日期：民國六十九年二月五日中午十二時以前送達或郵寄（以郵戳為準）本府聯合服務中心，收件齊全後轉由本府工務局新建工程處辦理。

十、其他事項：

（一）凡有左列情形之一者，得取消其應徵資格：

 1. 圖說逾越截止期限始送達者。

 2. 圖說或信封上有任何明顯可資識別應徵者之記號。

 3. 其他違反徵圖規定及要求經審查屬實者。

（二）評選結果除優等及佳作不予退還外，其餘未入選者於接獲本府通知日起十日內憑應徵者圖章至本府聯合服務中心領回並送紀念品一份。

（三）凡參加應徵之規畫構想無論是否入選，本府均有權擇優作為充實進一步市政中心新建工程建築專業性公開競圖需求之內涵。

（四）優等及佳作之所有圖樣及有關權利均屬本府所有。

•〈台北市政府籌建「市政中心」工程計畫書〉

一、前言

 台北市現為我國戡亂時期首都，復興基地政教文化中心，現有二百餘萬市民，預測在民國八十五年達到飽和發展時的人口數，將達三百五十萬人，無論就目前或長遠計，台北市應有其恒久的市政中心，以資繼往開來，並以合乎現代化的要求，發揮工作效率，為市民服務。

 應乎輿情，「市政中心」建築基地，經原則勘定於東區即將開發之信義計畫地區內，預定建築基地面積六公頃，以充實該副都心之實質內容，並促進其開發。

 「市政中心」擬將市政府所屬廿一個一級單位，廿五個二級單位，市銀分行及審計處合署辦公，並將市議會遷建於同一建築基地內，以期最終構成具有地標特徵之綜合建築群。

 有鑑於台北市飽和發展，預期在民國八十五年，故「市政中心」建築規畫之規模，擬以民國八十五年時的行政需求量為終極目標，但為考慮經濟及使用效益暨諸種不可預測之因素，先以民國七十五年的需求規模為興建準據。爾後視實際發展需要，在整體終極規畫的原則及範疇內，逐步實施擴建。惟興建伊始即宜就具象徵性，府會一體，有地標及表現本市獨特風格的原則下從事規畫及設計。

二、建築規模分析：

（一）「市政中心」中容納的單位及員工數額研析：

 「市政中心」最後將包括市政府及市議會，後者因議員及幕僚作業單位及其員額之成長幅度有限，其主要之建築為議會大會廳、各審查小組會議室、議員辦公室、及秘書處等，宜正確衡量其規模，而另酌留擴建之餘地即可，前者則合署辦公之一級單位為廿一個、二級單位為廿五個，另有市銀分行及審計處（如附表），無論單位及員

工在數量上均極為龐大，且具彈性，經研議如次：

台北市日益發展之際，在便民及行政分層負責授權的前題下，所增加為民服務之工作量，準目前的政策，顯將分由已加緊籌建中之全市十六區的區政中心承擔，或將再增設區政中心以適應（各區政中心包括區公所、衛生所、戶政事務所、稅捐分處、國稅分局、清潔分隊、養路隊、圖書分館、市銀行、里民及聯合服務中心……等單位）未來市政中心，似應於現代化電腦資訊處理上加強與各區政中心間之連繫，而僅有限度增加作為核心之合署辦公作業量與員額，復由於合署辦公之緣故，現因分散辦公所需支應之工友、司機數理宜減少。

此外借助現代化文書傳遞管理設施，微影處理及電腦資料處理，故除因人口增加，必須在管理方面、人力方面及推動都市建設所必須增加之技術人員外，額外僱員及工友數額亦宜減少。故上述市政中心容納合署辦公的員工數額，較目前情況似應控制作有限度之增加，准上述情節市政中心的建築規模計畫，亦似可在預期之範圍內發展。市府主任秘書會報確定，合署於「市政中心」辦公的單位（如附表）所提示目前的員工數額總計為 9064 人，其中約僱及額外人員為 1245 人，工友及司機為 1798 人，其「編制員額」與「額外人數及工友、司機」比數約為 10:5.50，其需以正常辦公面積核計之人數為 7266 人。預估民國七十五年時的員工數額總計 10602 人，其中約僱及額外人員為 1117 人，工友及司機為 2190 人，其中「編制員額」與「額外人數及工友、司機」之比數約為 10:4.5。其需以正常辦公面積核計之人數為 8412 人。預估民國八十五年時的員工數額總計 13693 人，其中約僱及額外人員為 1214 人，工友及司機為 2647 人，其「編制員額」與「額外人數及工友、司機」之比數約為 10:3.9，其需以正常辦公面積核計之人數為 11046 人。

有鑑於奉確定合置辦公之各單位，預估未來各年之員工數係依據目前情況推計，似欠前述合署辦公可精簡之考慮因素。故試以現有員工數額為依據，預估民國七十五年時員（編制內者）之增長率為 17%（如附表統計數），「編制員額」與「額外人數及工友、司機」之比數，經參考企管有關分析折衷遞減為 10:2 推算。屆時編制員額約為 7044 人，員工總計 8453 人。預估民國八十五年時，則以民國七十五年時之預估數為依據，編制員額之增率為 15%，「編制員額」與「額外人員及工友、司機」之比數仍維 10:2 推算，屆時編制員額約為 8100 人，員工總計約為 9732 人。

惟復鑑於擬合署辦公之員工數，目前已逾九千人，而本市人口及公共設施有增無已，即需服務及維護的作業人員仍迫切，不宜先期遞減，且仍宜適時充實，故擬仍按照主任秘書會報決議預估民國七十五年時合署辦公員工總計為一萬人，民國八十五年時略加為 12000 人，作為「市政中心」新建工程之容納規模準據，未來在邊建邊遷的原則下視實際人員精簡狀況作適當地調整以配合逐步擴建。

(二)建築空間需求研析：

(1)衡以合署辦公除市長、秘書長、副秘書長外，計有 23 位一級單位首長（含審計處），26 位左右副首長，所屬科室約一二○餘個，附屬之二級單位有 25 位主管，卅餘位副主管，所屬之科至多至近二○○個，且一級單位所屬二級單位數及各單位所屬科室數不等，其所有員額數亦不等，故無論就行政管理或工程系統論，有關辦公空間，似宜一反習見各科室分間，主管或直屬幕僚各擁乙獨立辦公室之作法，而易為除一級單位、二級單位之正、副主管及直屬幕僚群有其獨立辦公室外，均採兼容多科室大辦公空間規畫，俾往後隨行政規模之變易，具變應性，至各科

信義計畫預定八十年完成
住宅區內建築物將按容積率管制

【本報訊】台北市「信義計畫」預定民國八十年全部完成。

都市計畫處長林將財昨天在記者會上說，「信義計畫」位於松山區，忠孝東路以南、基隆路以東、直到拇指山麓，面積一百五十三公頃。現在是聯勤四四兵工廠、陸軍重型汽車基地勤務處、經濟部重型汽車工廠等設施使用。將來這些單位統統要遷走，由市政府重新規畫成為和門間區同樣地位的「副都市中心」。

「信義計畫」主要計畫這裏有一塊面積兩公頃多的市政中心，包括市政府、市議會和大廣場。現在廣場正好跨過基隆路，因此，這一段的基隆路要降到地下。廣場除了市政中心以外還有商業區和住宅區。商業區面積卅四公頃，分布在基隆路兩側約卅公尺的範圍內。這裏面有世界貿易中心、百貨公司以及一些比較高級的商店。

住宅區面積約五十七公頃。住宅區內有兩所國小、兩所國中。所有建築物要照容積率管制，以超大街廓方式設計，每幢建築物都能四面通風採光。

道路系統以人車分道為主，使居住這裏的人可以步行完成一切社會活動、經濟活動和文化活動。

「信義計畫」內信義路寬卅公尺，由基隆路沿四四兵工廠南側向東延伸，並折向東北連接卅公尺寬的計畫道路——松山路。北側的忠孝東路寬卅公尺，西通市中心，東往南港，是主要的連外道路。東側有一條廿公尺寬的計畫道路。

這裏的公共設施有十三公頃的公園綠地，道路邊的綠帶，促成這個地區連續性的綠地，確保住宅區安寧。

三個廣場總面積約六公頃，地上供市民休息活動，地下作停車場和加油站。

另外還有面積兩公頃的綜合醫院以及公車調度站、區政中心、變電所、自來水加壓站等等。

忠孝東路南側有一個轉運站。他的功能和台北公路局東站、西站一樣。外縣市來的車輛，經過高速公路、麥帥公路到這裏，乘客下車可轉市內公車；台北市內東區的居民也可以用這個轉運站到外縣市，減輕了西區的交通負荷。

「信義計畫」內大部份計畫土地是公有土地，市政府要以區段徵收方式，重新畫分土地、重新規畫。

本月廿九日「信義計畫」主要計畫公告期滿，如果大家沒有異議，全案就要送內政部核定，核定後就可擬定細部計畫。

信義計畫示意圖

忠孝東路　仁愛路　信義路　小中　小　中

圖例

- 計畫範圍
- 轉運站用地
- 變電所用地
- 無遮簷人行道
- 自來水加壓站用地
- 施之排水溝路線
- 廣場用地
- 兼停車場及加油站
- 按照都市計畫設
- 醫院用地
- 機關用地
- 道路用地
- 公園綠地
- 小國小用地
- 中國中用地
- 學校用地
- 商業區
- 住宅區

〈信義計畫預定八十年完成　住宅區內建築物將按容積率管制〉《民生報》1980.1.13，台北：民生報社

室間以美觀而高低不一之隔屏（附櫥架及辦公桌）作適當分畫辦公。

(2)有鑑於市政府組織系統爲因應未來市政發展需要，非一成不變，除市長及少數一級單位之辦公需求公間不變外，似不宜就任一單位爲對象，各爲其作確定性建築空間設計，而宜尋求最適用之辦公單元數種，配合如會議室及必要之公共空間，作平面的與立面的運用機能上較富彈性之整體組合建築以爲適應，並在配置上預留相當空間，以利未來得妥爲聯繫配合擴充建築。

(3)建築空間應包括：

A 辦公空間：單位首長、主管、副主管、直屬幕僚群之獨立辦公室及各科室之大辦公空間、大小會議室廿間（大會議室容納 40 人）。

B 作業空間：首長會報室（容納 50 人採用圓型會議桌）、貴賓室、電腦資訊處理室、儀器室、控制室、勤務（值日、警衛）室、開標室、晒圖影印室、簡報室（容納 120 人採台階式，附設視聽設施）、各單位研究室、圖表模型存放展示室、暗房、參考資料閱覽室、檔案資料室、集會禮堂（容納 1600 人）、庫房、工友室等。

C 服務性公共空間：圖書館、書庫、複印室、茶水間、餐廳、廚房、合作社、醫務室、藥房、理髮、美容、康樂室、郵局、車輛調度室、停車場、司機中心。

D 公共空間：市民大廳、通廊、洗手間、陳列展示室、聯合服務中心（包括總收發）、公共關係室、記者室、樓梯間、電梯間、市政資料館及附設市政史蹟陳列室。

E 機組所需空間：中央控制室（包括維護中心）、各機電系統機房、電訊總機房、管道間。

准上述（一）（二）項研析及國內外有關辦公建築容納人數與建築面積之相應參考資料考量「市政中心」之建築規模面積數據擬爲：

A 辦公部分爲平均每人單位面積六·五 m^2／人。

B 市政中心整體建築部分平均一五 m^2／人。

C 公務用停車位三百輛，員工用停車位三百輛，市民用停車位三百輛。預估民國七十五年時，不包括議會所需面積，總樓地板面積約爲 150,000m^2（約爲 45,300 坪）預估民國八十五年時，不包括議會所需面積，其爲終極規畫之總樓地板面積約爲 180,000m^2（約合 54,500 坪）。民國七十五年時預擬所有作業空間、服務性公共空間、公共空間、特殊空間及機組所需空間均需完成，且有約 24,200m^2（8,000 坪）爲地下部分建築。

三、建築規畫：

（一）原則：民國七十五年時建築規模，與民國八十五年時終極建築規模，應各具完整性，興建前後具互適性，易於自然聯繫成乙體，並留有餘地備再擴充。

（二）建築造型：風格渾厚平實，具我國及地方性色彩，不失三度空間之可觀性，象徵府會一體，具地標意味。

（三）就敷地計畫言，市政中心建築基地與基地前之公園及廣場宜一併規畫，市府本部的建築與市議會部分的建築能配合呼應成平實親民，具象徵性及地標意味之組合建築空間基本架構及形勢。市府與議會間宜以市民廣場及綠化園地聯繫襯托。市府本部復係以縱橫聯繫，系統分明，可資便民服務，復利作業效率之行政建築群組合而成。

（四）平面機能，建築內外人車出入，應配合整體建築組合及建築基地鄰近交通系統建築組

合中，各一級單位及其所屬單位之辦公空間，宜為完整而突出之格局單元，單位與單位間應有聯繫性。為親民、便民服務性空間宜寬暢，並妥為安排便利民眾參觀之動線。辦公空間應避免外界或相互干擾；第一樓部分包括各單位大部分為民服務性空間，其部分設於第二樓之服務性空間，宜以電扶梯上下，以增二樓使用效益。

(五)容積率建蔽率及高度：容積率400，建蔽率為40%，約每層面積為12,000～15,000平方公尺，建築最高高度依航管限制，不超過四十五公尺，約為十二層。

(六)各使用空間雖有空氣調節系統，惟辦公及公共使用空間，仍宜儘可能採用自然通風及採光之設計，俾節省能源。

(七)裝飾建材應簡約畫一，造就恬靜而莊肅的氣氛，並配合辦公空間，作具彈性組合之辦公桌、櫃及隔屏之單元設計及配置，以求表裡一致，增進員工辦公效率。

(八)戶外宜作立體化之綠化規畫設計，俾襯托建築群蔚為景觀，以利員工及市民悠遊其間。

(九)應有顧及縮短工期，確保工程品質之新法施工配合規畫，由於市政中心建築規模浩大，意義非凡，其為象徵性之建築部分自不宜求其速成，惟辦公部分及標準單元平面之建築群，宜於既定整體規畫設計下求新法施工儘早興建完成，俾市府合署辦公之單位，循序於邊建邊遷的情況下，先行使用，以求最高效益。

四、建築設備系統：

(一)一般建築設備系統經分析如次：

(1)變電及輸配電系統、避雷系統。

(2)緊急發電及局部不停電系統。

(3)各類式照明設施。

(4)空氣調節及通風系統

(5)給排水系統。（配合信義計畫全盤規畫）建築幹管用明管、支管及熱水用不銹鋼管。

(6)污水及化糞處理設施。

(7)冷熱飲水供給系統。

(8)各類消防系統（一般文書資料、油氣……等消防及排煙設施）。地面或地下規畫大水池或游泳池俾兼作消防池。

(9)廚房設備。

(10)蒸汽鍋爐系統。

(二)交通通訊系統經分析如次：

(1)客貨用電梯、電扶梯。

(2)電話、對講機系統。

(3)播音系統。

(4)車輛管制收費系統。

(5)號誌系統（車輛交通號誌、主管是否在辦公識別號誌、領牌號誌、統一時鐘）。

(6)電視天線系統。

(三)文書管理系統經分析如次：

(1)電磁暗藏導軌公事輸送車設施系統。

(2)部分空壓文件傳遞系統。

(四)其他特殊設施系統：

(1)文書資料廢物處理設施。

（2）垃圾處理設施。

（3）部分自動機械停車設施。

（4）音響、錄音、音效系統設施。

（5）舞台、講台、簡報放映設施。

（6）建築內外閉路電視監視系統。

（7）中央控制建築內外門管制系統。

五、建築工程預算、財務計畫：

預估民國七十五年時「市政中心」建築所需工程預算：

（一）「市政中心」建築工程應不含土地費用及辦公桌椅、公文櫥櫃等，按實際情況另行計算。

（二）道路、廣場、綠化、照明、公用設備等亦另行編列公共設備工程預算。

（三）宜先動支第二預備金為規畫作業費一千萬元以利推動市政中心新建工程有關地質鑽探、土壤分析、徵圖作業及初期規畫。

由於台北市「市政中心」有其恒久性，宜於建築基地既定，建築規模需求無悖原則的範疇及條件下，先期積極推動建築規畫設計有關地質鑽探、土壤分析、徵圖、模型、圖說、工程預算等作業，並宜即籌上述規畫作業費。

有關工程財務計畫，宜依信義計畫用地取得先後順序，配合①市府辦公建築群②配合道路及公共設備③市府核心象徵性建築④市議會建築⑤全面整理環境綠化等興建步驟，編製連續工程預算，並得以完整之工程段落所需跨年度之實需總工程費先行發包，且按工進於各年度預算範圍內支應實際施工及材料費。

衡以辦公建築先行動工興築並先行使用，原租賃房屋辦公之單位，可節省租賃預算隨著邊建邊遷，相對租賃預算益為遞減，似可抵作「市政中心」各年度工程預算，終而完成「市政中心」新建工程計畫，同時恢復市政府所在為建成國小校舍。

六、市政中心建築使用及維護：

（一）宜於初遷合署辦公前成立「市政中心」建築管理單位，編配管理、機電專技人員及相關行政人員專責①人、車交通、文書資料、儲倉……等處理及基本安全管制②建築及有關系統設施之定期保養③平時建築內外清潔維護、門警勤務管制④搬遷計畫。

（二）合署辦公後借助現代化資料處理，電子通訊、傳遞、監視、遙控管制、自動供給飲水……等系統措施下，額外僱員及工友理應一反現狀，宜作相當約制。

（三）公務車於合署辦公後似亦宜適當編組調度，以增經濟效率，兼可約制停車量及交通量。

七、推展「市政中心」新建工程進度及有關事宜：

（一）本計畫書奉准後先分別完成第一階段公開徵求規畫構想及第二階段公開徵圖須知與徵圖用詳細規畫設計需求分析資料，經複核後備用；其需求資料包括各部分建築空間尺度、數量，委託設計契約內容，設計報酬，施工技術分析，工程作業及使用計畫等等項目。

（二）除准前述計畫內容外，為市政中心籌建更臻完善周全的境地採行二階段徵圖，第一階段宜以海內外國人為對象，廣徵規畫構想意象，俾將最能表達台北市民心聲之市政中心形象風格與為民服務發揮市政功能之主要規畫圖說作為第二階段建築專業徵圖需求之一部分參考資料。至第二階段徵圖係嚴格徵選具發展建築工程規畫、設計、製作施工圖算實力之建築專技業組合，所作之市政中心規畫設計最優越具體可行，俾與其簽

約推動工程有關作業。

（三）本工程建築基地之最後範疇，需俟「信義計畫」擬定，依都市計畫程序公告期滿，報請內政部作最後核定，「市政中心」新建工程規畫構想徵求後規畫設計、公開徵圖，故於未核定前擬定先於本（六十八）年十一月上下公告辦理第一階段廣徵規畫構想為期約三個月，再據以實徵圖參考資料後配合信義計畫之正式核定辦理，第二階段徵圖如評審順利或可於六十九年六月左右評定「市政中心」入選規畫設計圖。

（四）於主要計畫經本市都市計畫委員會審議通過後，有關建築基地測量地質鑽探、土壤分析等作業宜先行開始進行。

（五）如一切進行順利「市政中心」全部建築設計及施工圖說與工程預算，約於明（69）年十二月完成（預估圖樣約千張以上）；惟地下室施工費時，宜將主體建築結構地下基礎有關工程提前先行發包施築，以爭取時效。

（六）准上述工進，及實際情形，宜即動支本府六十九年度第二預備金壹千萬元為規畫設計等作業費，另視實際作業情況，編列七十年度以次之跨年度連續工程預算以利興工。

（七）由於「市政中心」籌建工作，規模及技術需求，均非尋常，需作多方面協調，為求工程實效，無論工程行政與技術業務，均宜集中各有關單位指定之專業人員於工作小組，就規畫、設計、審核、監造等事項聯繫作業，以彌補工程單位限於既有建築工程編制員額之不足，而作業又已不勝負荷的情況下，期求事半功倍。

（八）第一階段公開徵求規畫構想之應徵資格不限，至於第二階段公開徵圖之應徵資格，原則上宜限制由一家建築師領銜聯合①建築②結構③機電專技等三方面專業事務所之組合為對象，其委託範圍亦宜包括（1）規畫；（2）設計；（3）監造之一貫工程作業。

提高市民居住環境　美化都市建築景觀　部分建築法令需要修正

本報記者　劉玉磬

劉玉磬〈提高市民居住環境　美化都市建築景觀　部分建築法令需要修正〉《聯合報》1980.1.14，台北：聯合報社

◆苗栗三義裕隆汽車工廠正門景觀規畫案
The lifescape design for the front gate of Yulon Motor Company in San Yi, Miaoli (1980-1988)

時間、地點：1980-1988、苗栗三義

◆背景概述

　　裕隆汽車三義廠於1980年開始興建，楊英風接受其委託規畫正門入口之景觀雕塑。規畫內容包括設置〔起飛〕與〔晨曦鳳鳴〕兩件景觀雕塑作品以及周邊環境規畫等，然本案僅完成景觀雕塑〔起飛〕與〔嚴慶齡〕銅像。兩件作品現已因故拆除。　（編按）

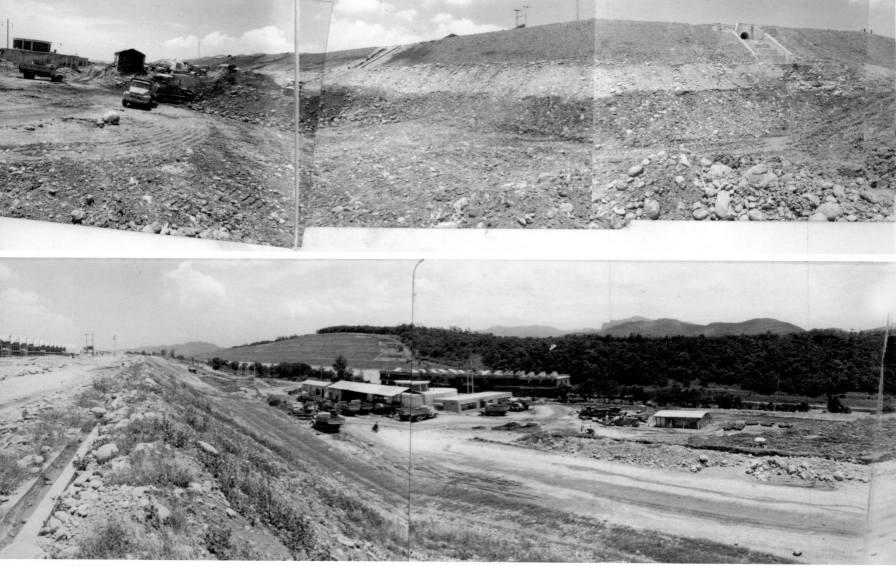

基地照片

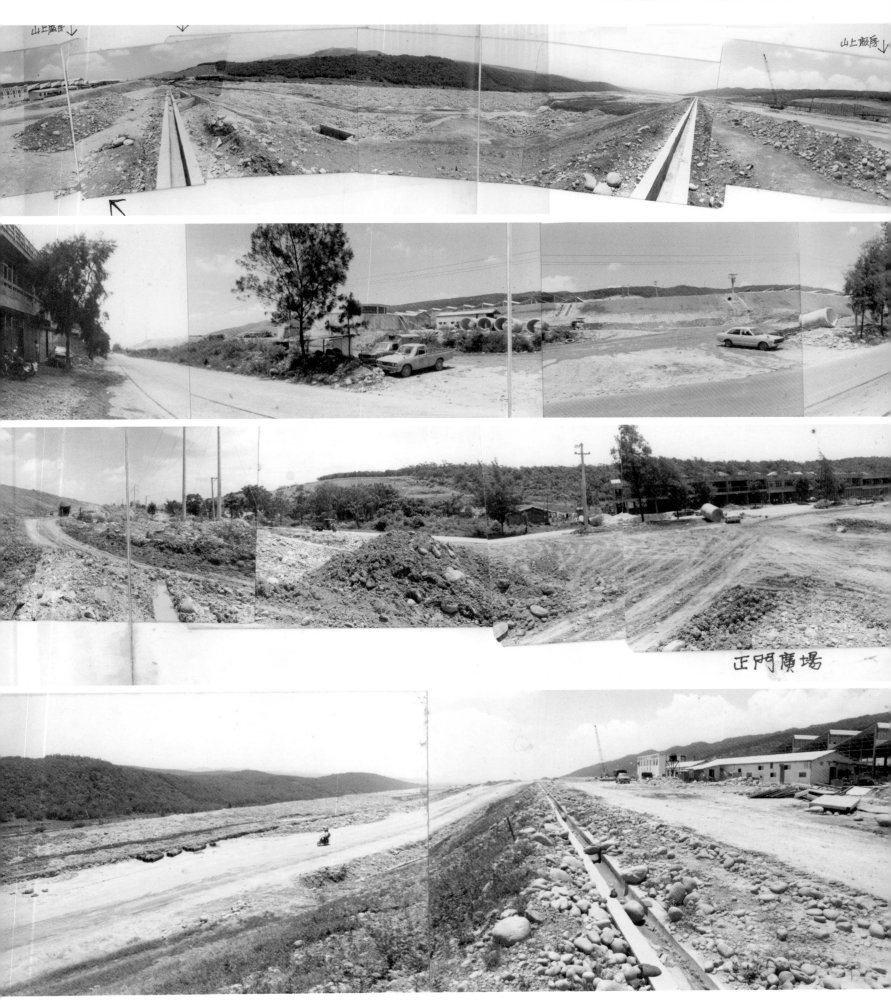

正門廣場

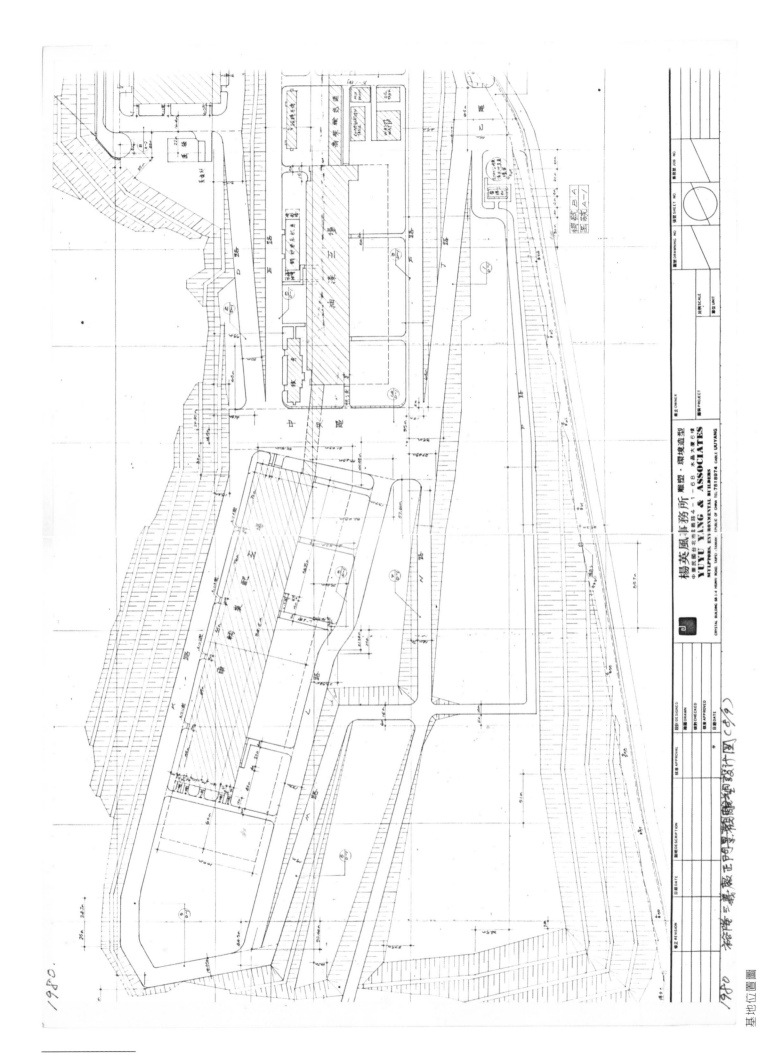

基地位置圖

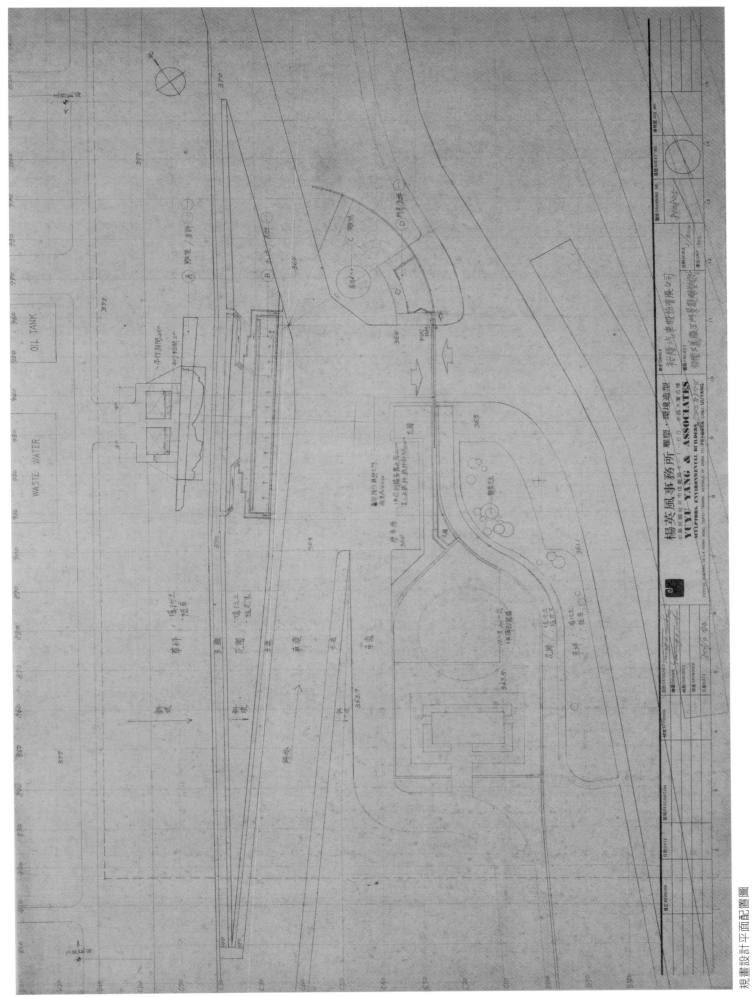

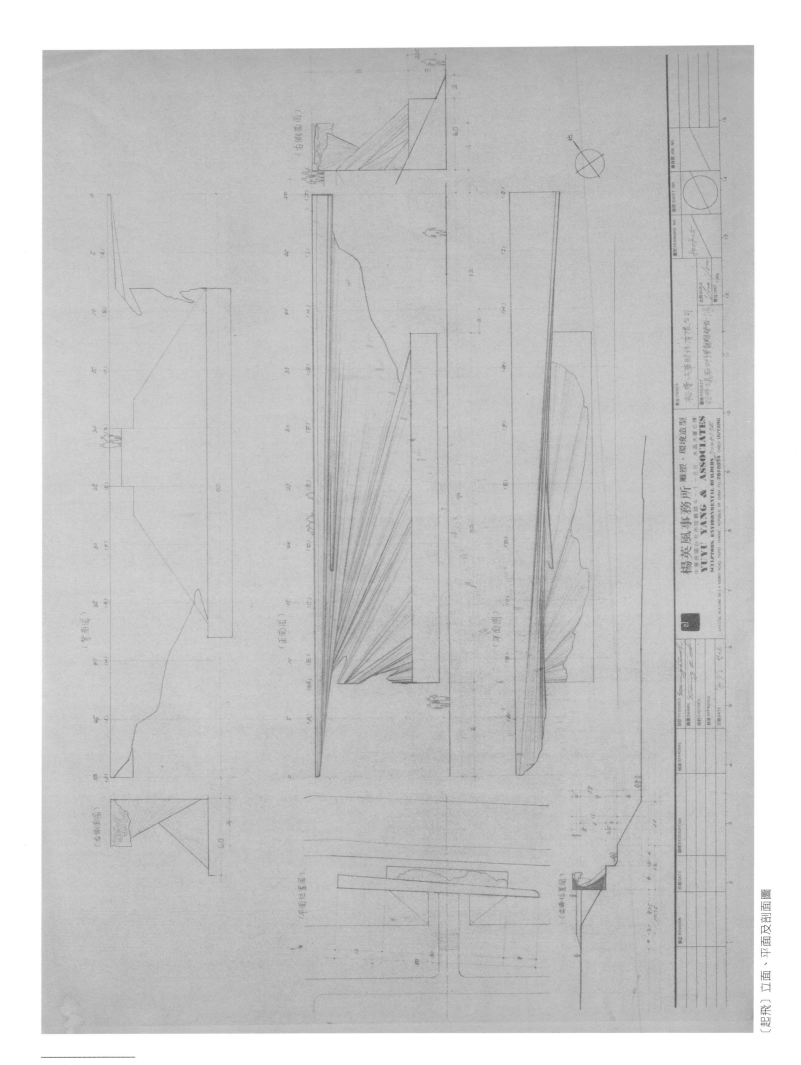

〔起飛〕立面、平面及剖面圖

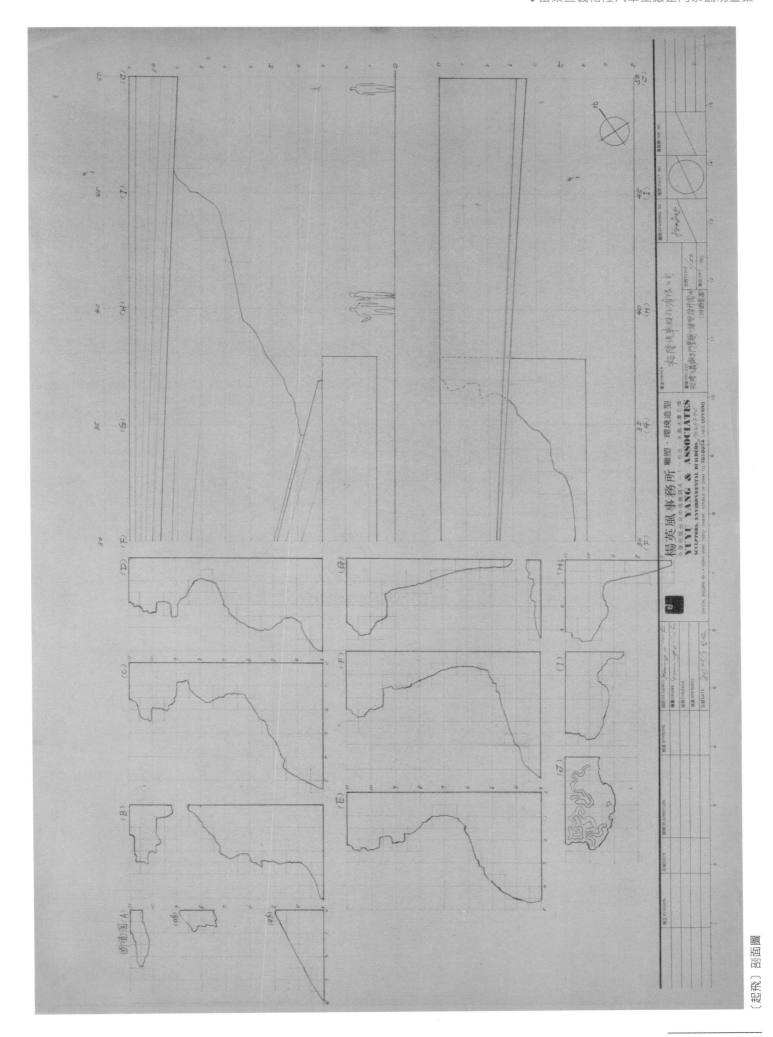

水泥基座剖面圖 S:¼₀₀

水泥基座側立面圖 S:¼₀₀

水泥基座平面圖 S:¼₀₀

楊英風事務所 雕塑‧環境造型
YUYU YANG & ASSOCIATES
SCULPTORS, ENVIRONMENTAL BUILDERS

〔起飛〕基座平面及剖面圖

338

楊英風事務所　雕塑・環境造型
YUYU YANG & ASSOCIATES
SCULPTORS, ENVIRONMENTAL BUILDERS

門房及鐵門設計圖

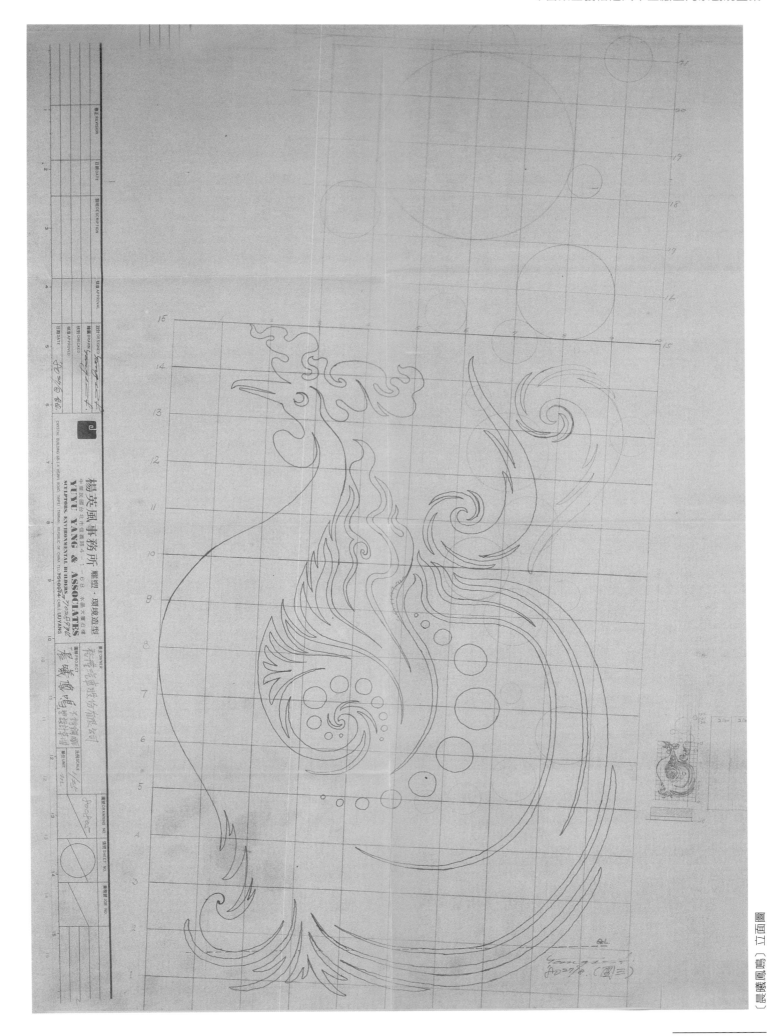

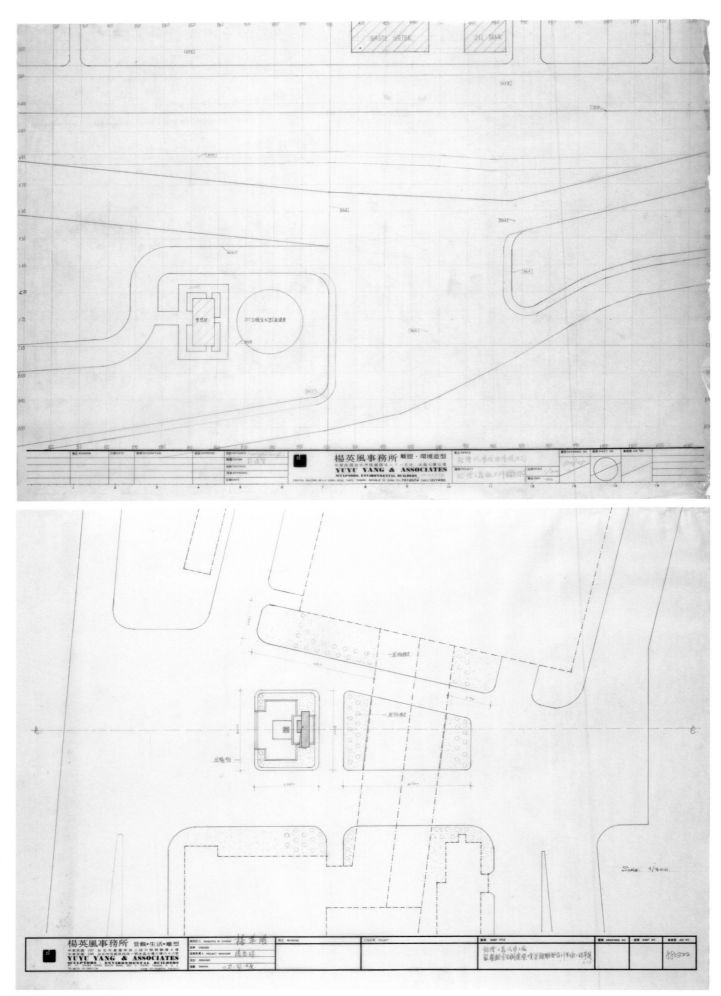

景觀雕塑作品配置圖

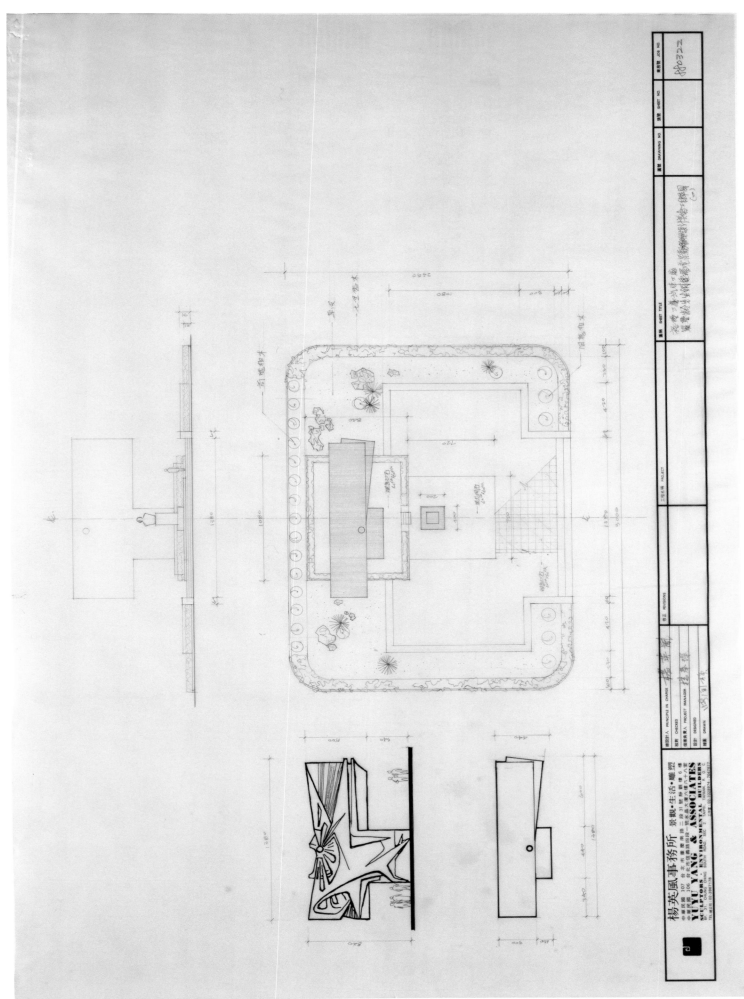

景觀雕塑作品及銅像平面、立面圖

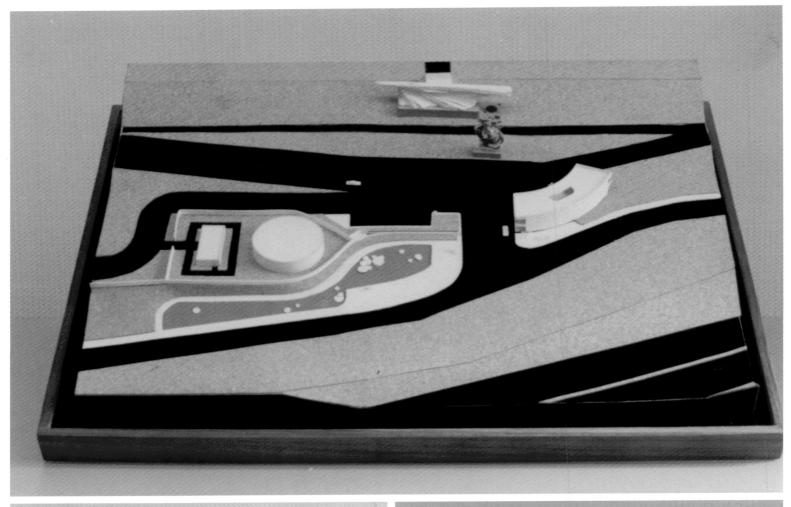

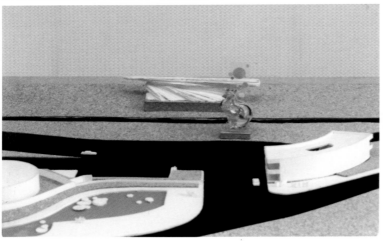

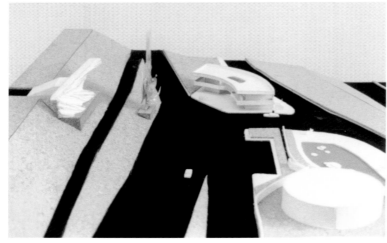

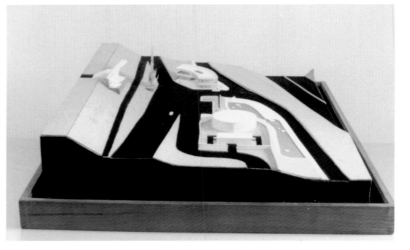

模型照片

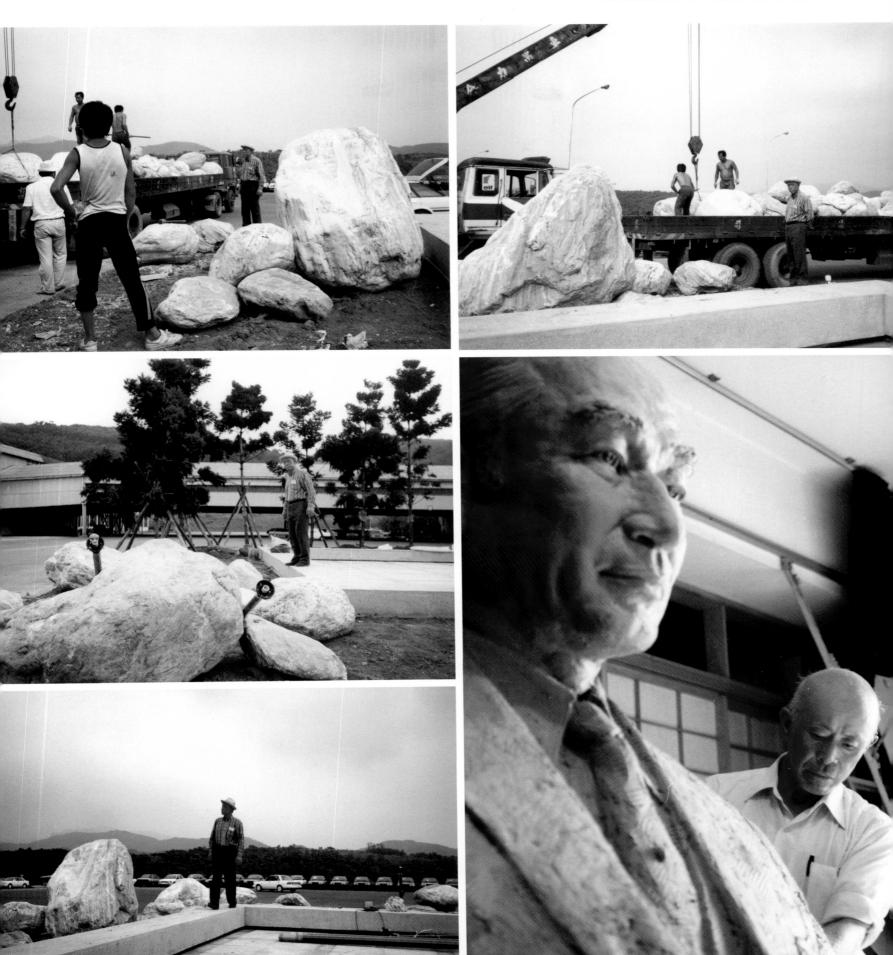

施工照片

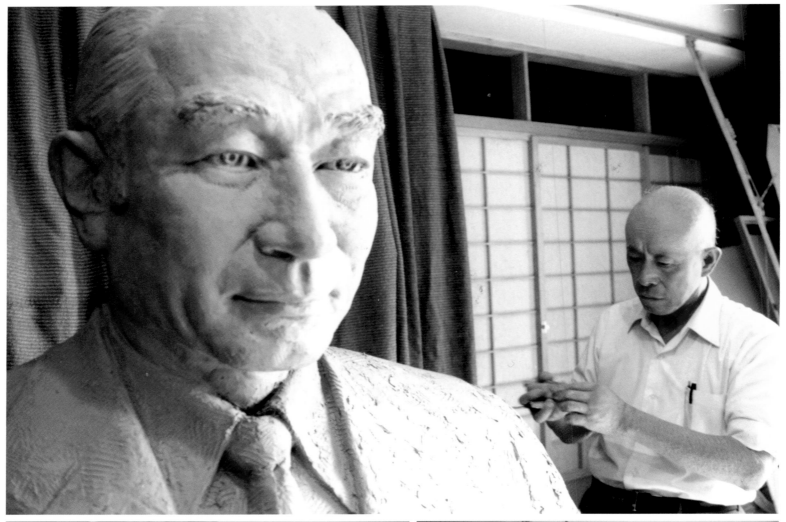

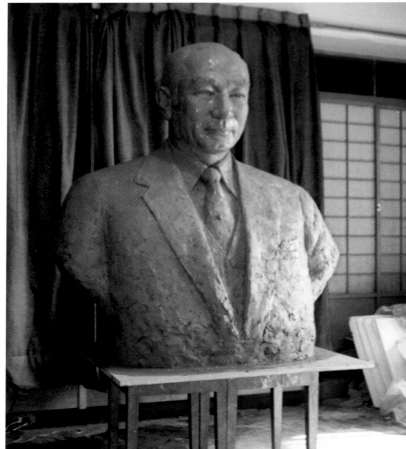

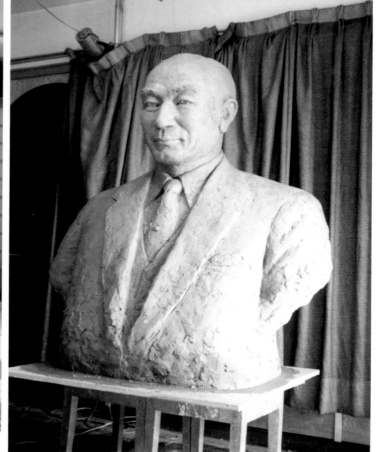

施工照片

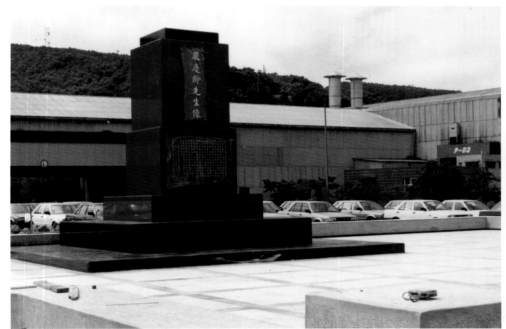

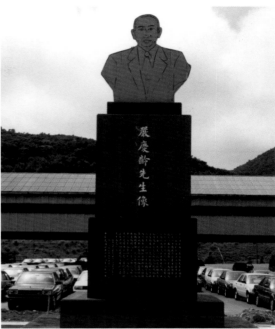

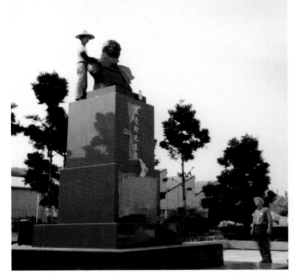

施工照片

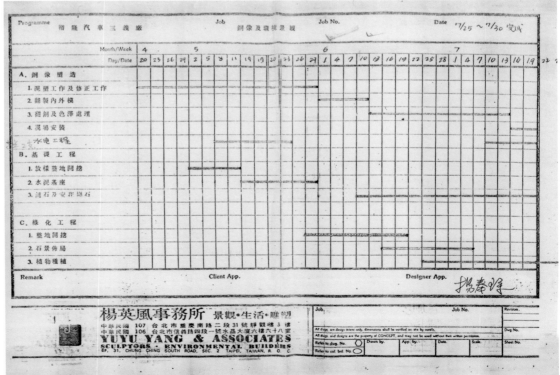

苗栗三義裕隆汽車工廠正門景觀規畫
案工作計畫

完成影像

◆附錄資料：裕隆汽車三義廠興建完成環境照片

◆附錄資料：裕隆汽車三義廠興建完成環境照片

（資料整理／關秀惠）

◆板橋蕭婦產科醫院屋頂花園規畫設計案*

The roof garden design for the Xiao's gynecologic clinic in Ban Qiao, Taipei County (1980-1982)

時間、地點：1980-1982、台北縣板橋

◆背景概述

　　楊英風應邀為板橋蕭婦產科醫院之屋頂花園進行規畫製作，內容包括庭石、水池景觀美化、屋內設置景觀雕塑〔南山晨曦〕、〔哲人〕與水池造型等。花園規畫的基地因位處樓房屋頂，做好排水工程是一大考驗，楊英風為了改善花園的排水問題，陸續變更過多次基地水池、植披與排水孔道，才完成此案。　（編按）

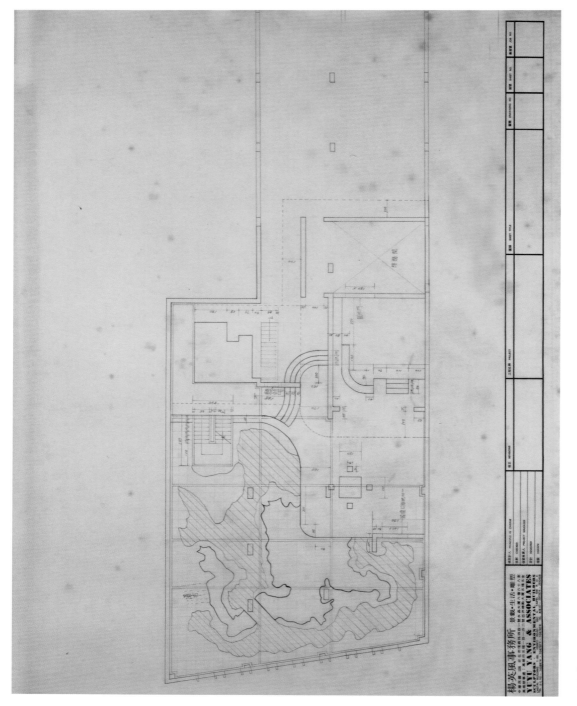

屋頂花園平面配置圖

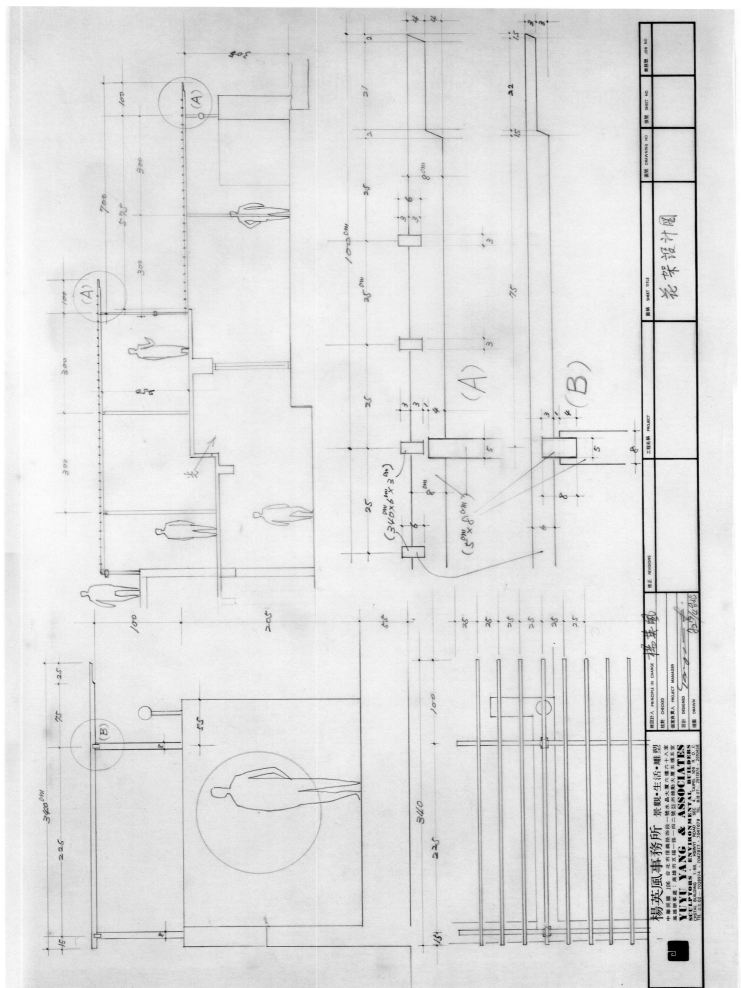

花架設計圖

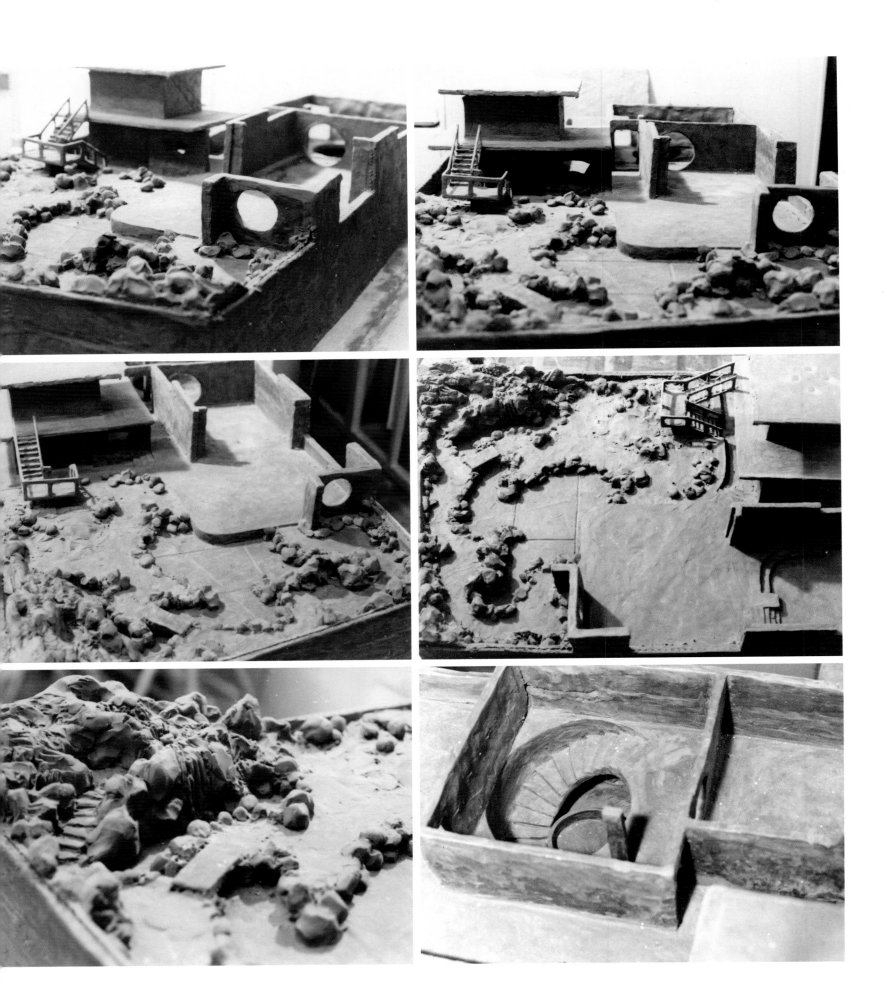

模型照片

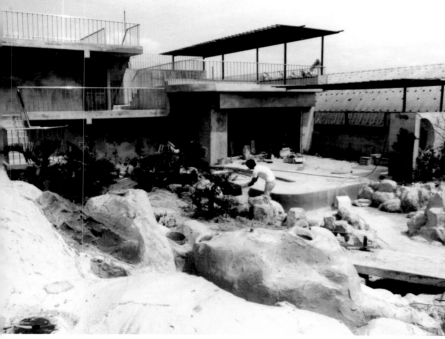

施工照片

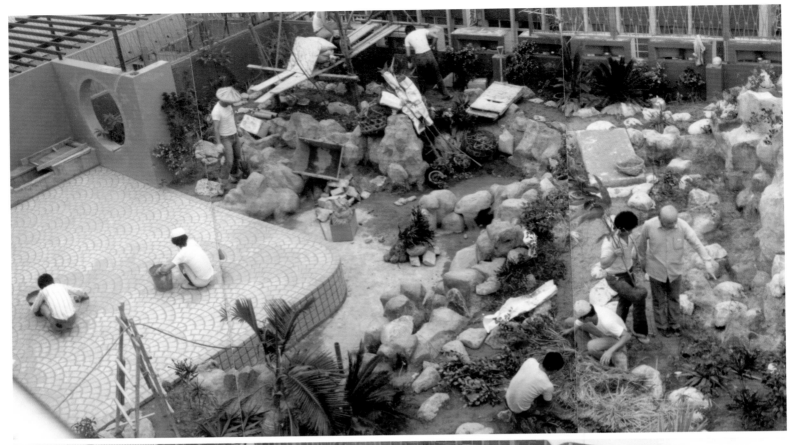

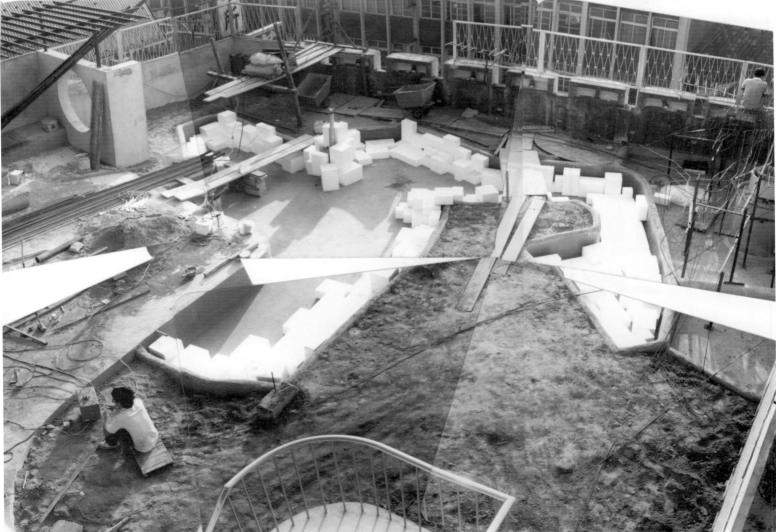

施工照片

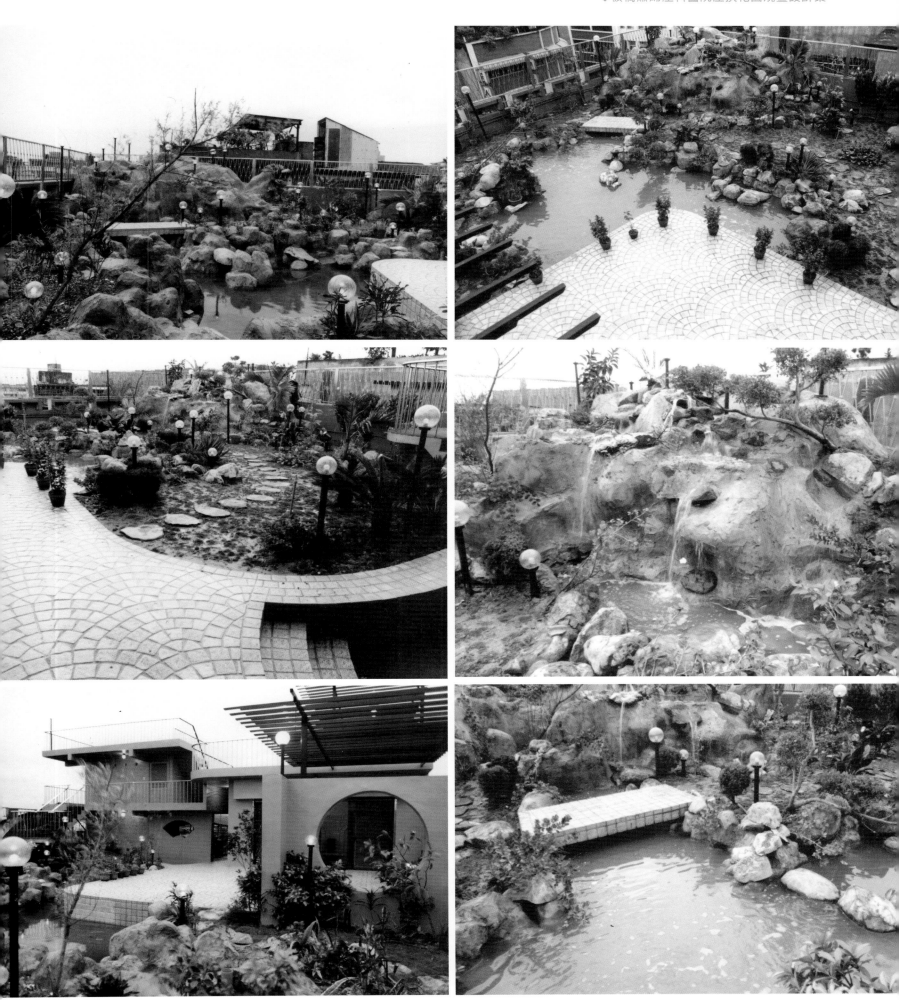

完成影像

完成影像

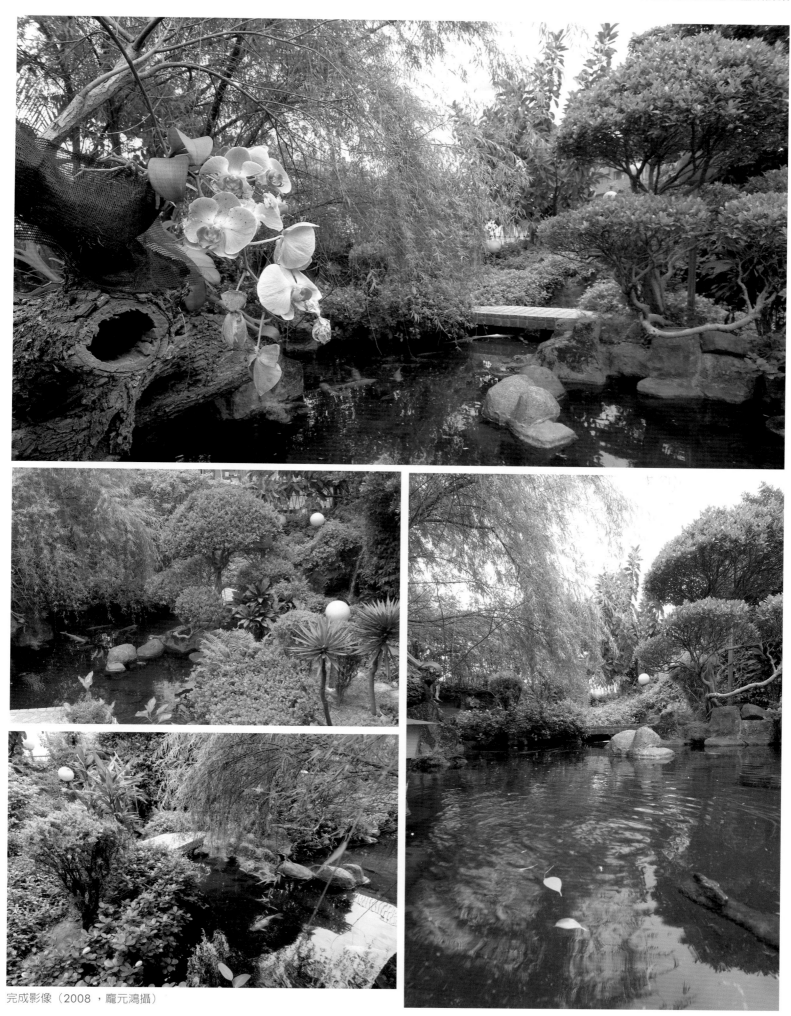

完成影像（2008，龐元鴻攝）

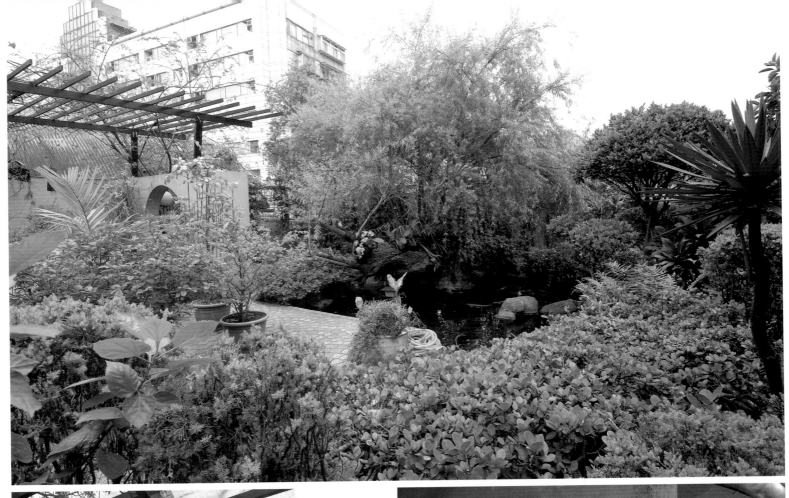

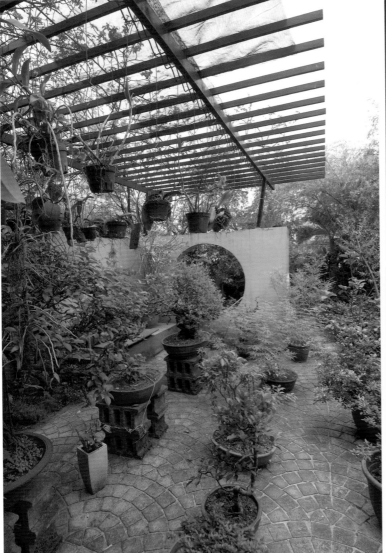

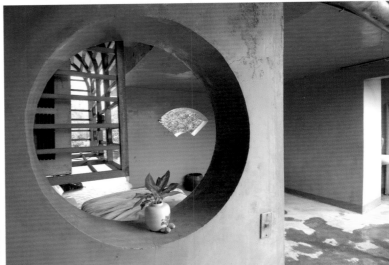

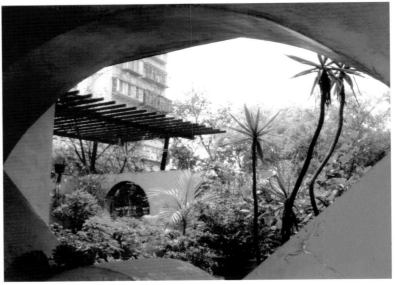

完成影像（2008，龐元鴻攝）

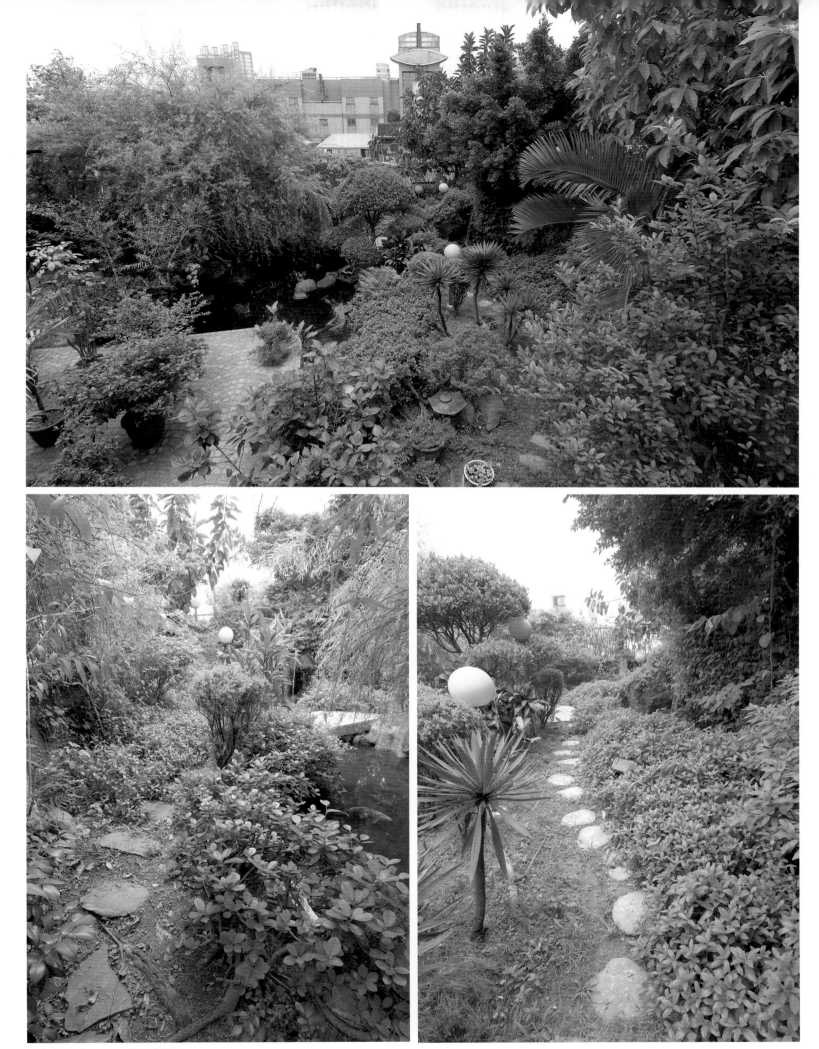

完成影像（2008，龐元鴻攝）

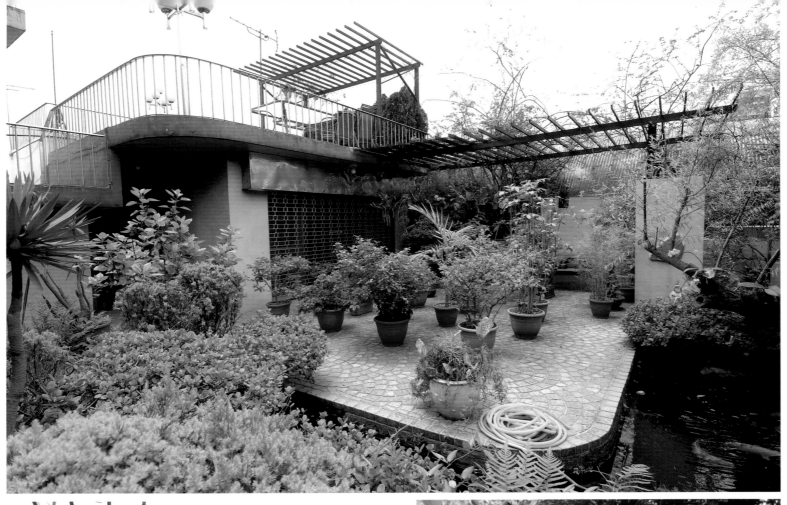

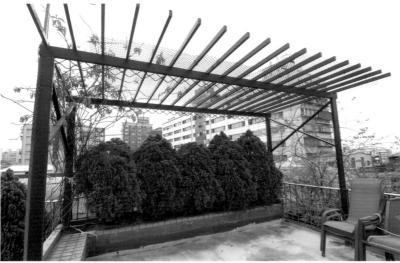

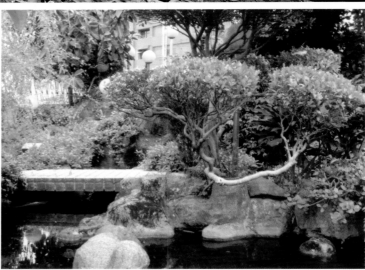

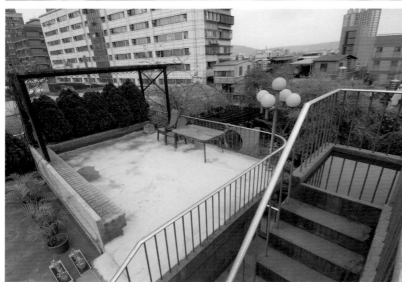

完成影像（2008，龐元鴻攝）

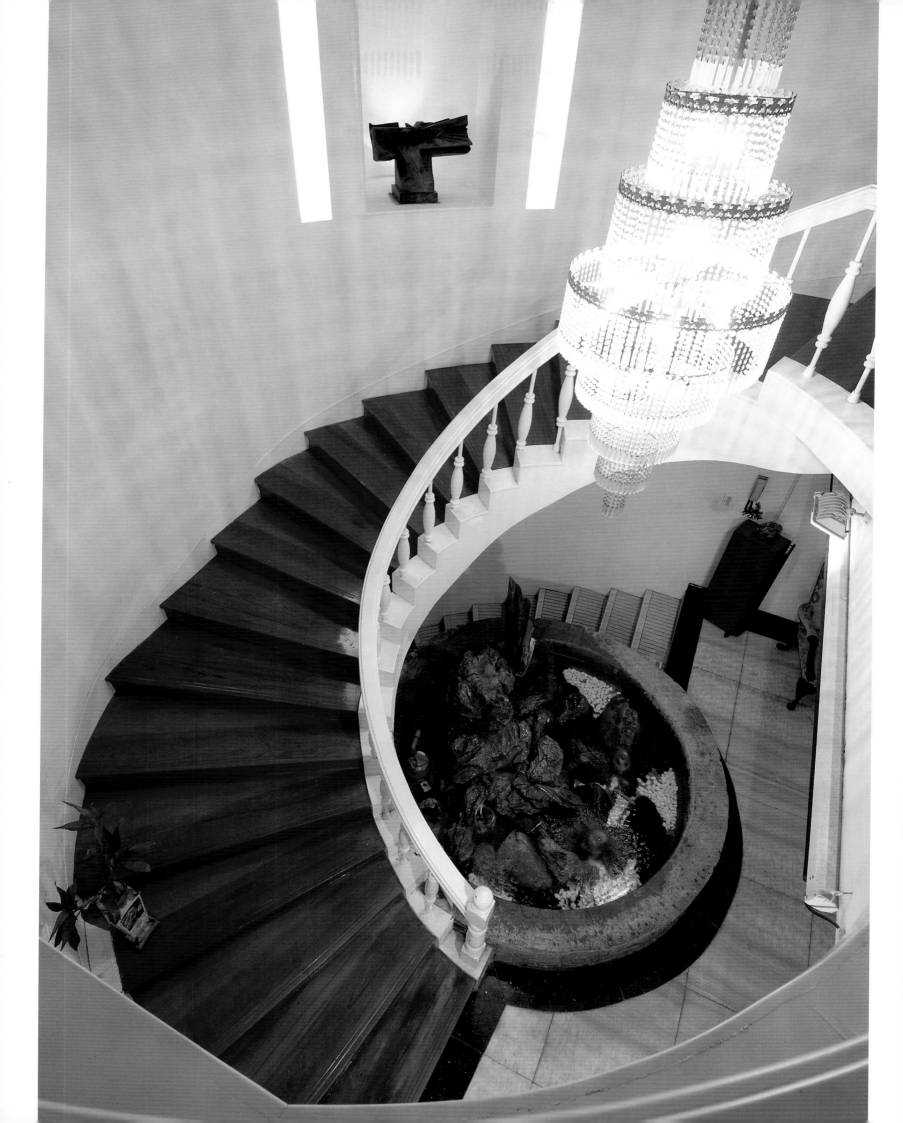

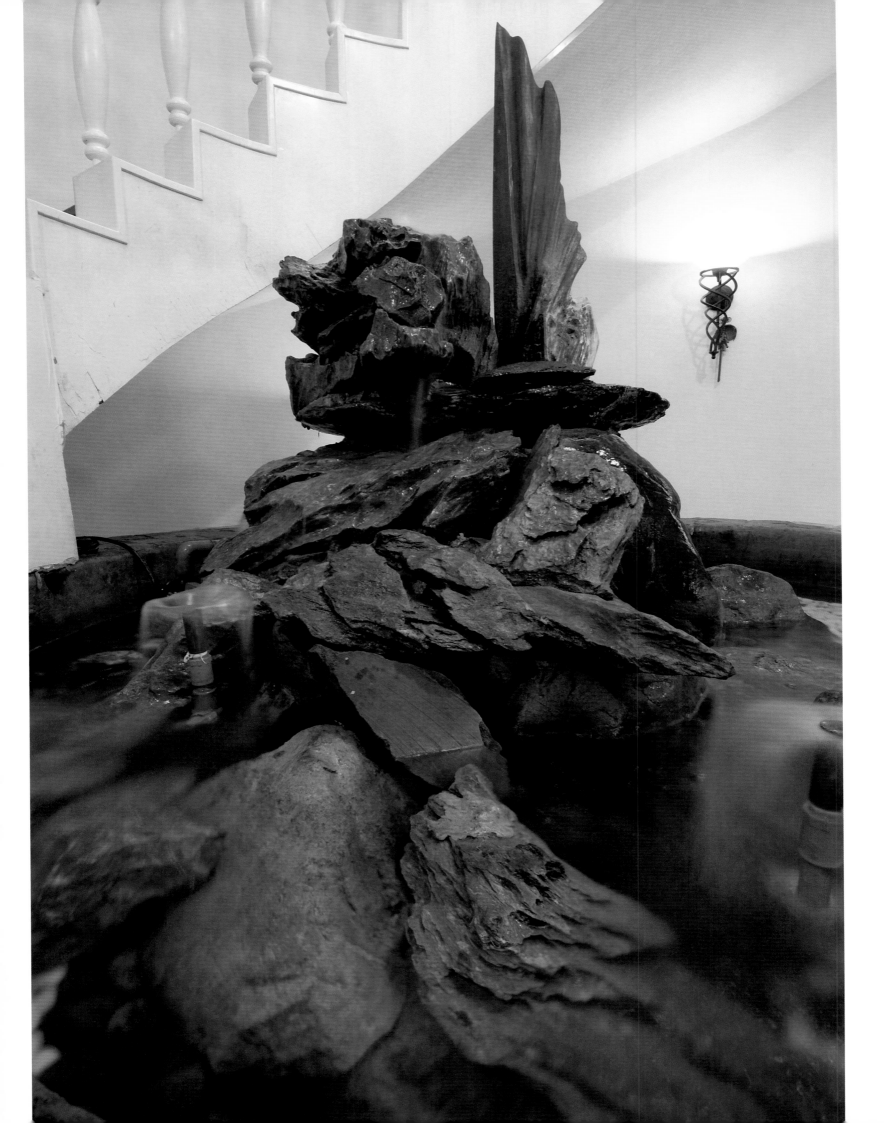

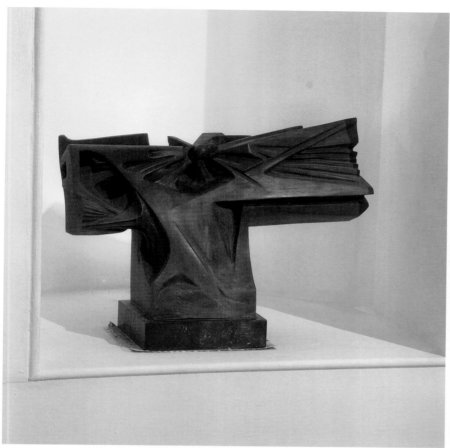

〔南山晨曦〕（2008，龐元鴻攝）

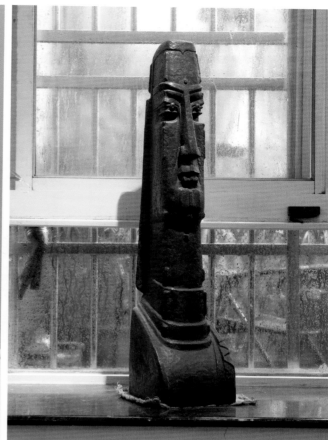

〔哲人〕（2008，龐元鴻攝）

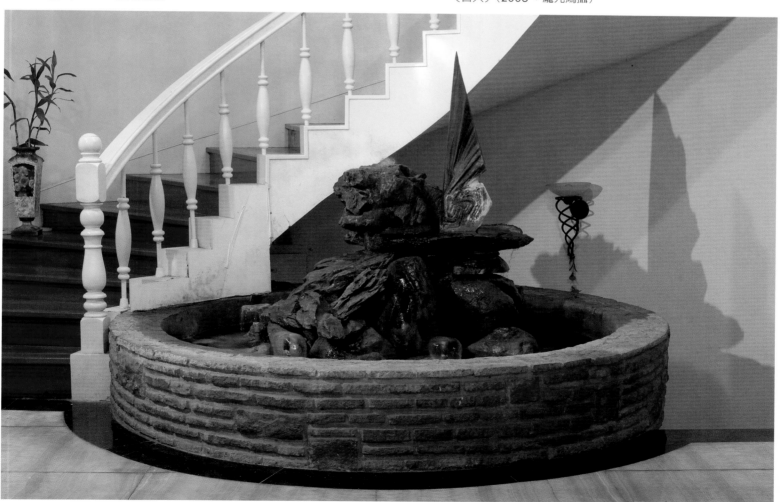

完成影像（2008，龐元鴻攝）

（資料整理／關秀惠）

◆南投天仁茗茶觀光工廠及商店規畫案

The schematic design for the tourist factory and shop of Tenren Tea Company, at Phoenix Valley, Nantou (1980-1982)

時間、地點：1980-1982、南投

◆背景資料

　　天仁觀光茶園位於南投縣鹿谷鄉，是一個觀光性茶園，裡面設有供人參觀的製茶工廠、招待所、休憩庭園等設施。在這樣一個同時兼具了現代的休憩行為之需求，和濃郁之鄉土場所意識的條件下，設計者採用一種脫胎自台灣鄉土傳統之現代化的中國手法來表達。園內適切地運用基地的環境，而安置了假山、流水、亭台樓閣和造型景觀等元素，予人一種雅致脫俗的感受。（以上節錄自《中華民國建築師雜誌》119期，1984.11.20。）

◆規畫構想

〔鳳凰〕景觀雕塑

　　「鳳凰，五彩而文，首文曰德，異文曰義，背文曰禮，膺文曰仁，腹文曰信。飲食自然，自歌自舞，現則天下安寧，飛則群鳥從以萬數。而今伊即停立在此巍峨蒼翠中，俯視茶莊，遙囀鳥園，翩翩揮散其祥瑞光芒。環繞之朝嵐夕露與古井沁泉，更醞釀出清馨怡人之凍頂茗茶。天仁，何其有幸，依寓其羽翼下，天仁本天地仁人之名，守禮仁德義之風，隨鳳凰引眾鳥騰翔高崗，再創新機。」

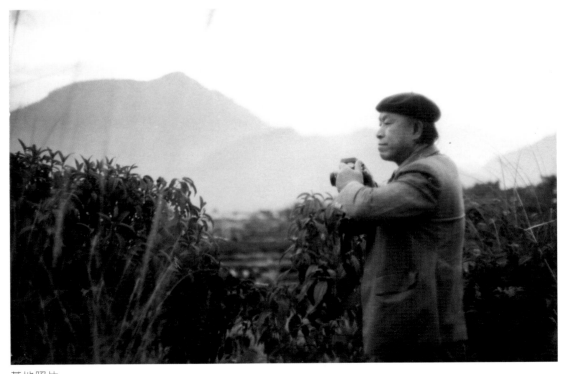

基地照片

基地照片

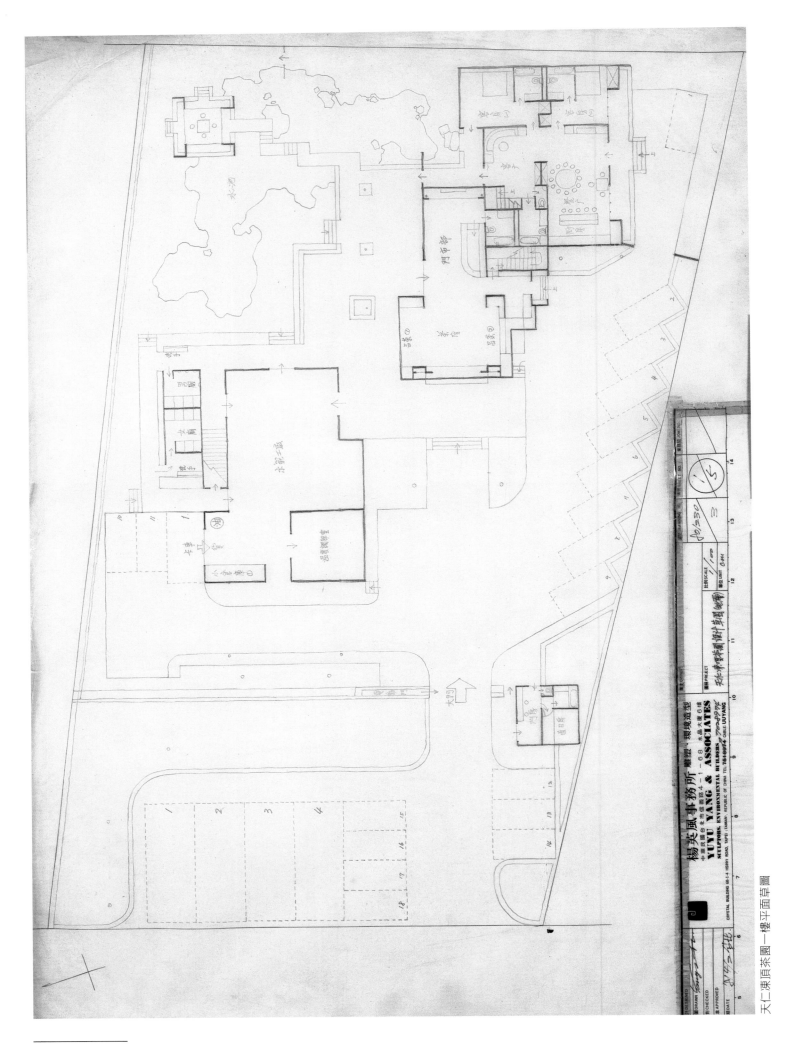

楊英風事務所「雕塑」環境造型
中華民國台北市信義路4-1-68 水晶大廈6樓
YUYU YANG & ASSOCIATES
SCULPTURE, ENVIRONMENTAL BUILDERS, TEL: 761-8974 CABLE UUYANG
CRYSTAL BUILDING 68-1.4 HSINYI ROAD, TAIPEI (TAIWAN), REPUBLIC OF CHINA

天仁東頂茶園一樓平面草圖

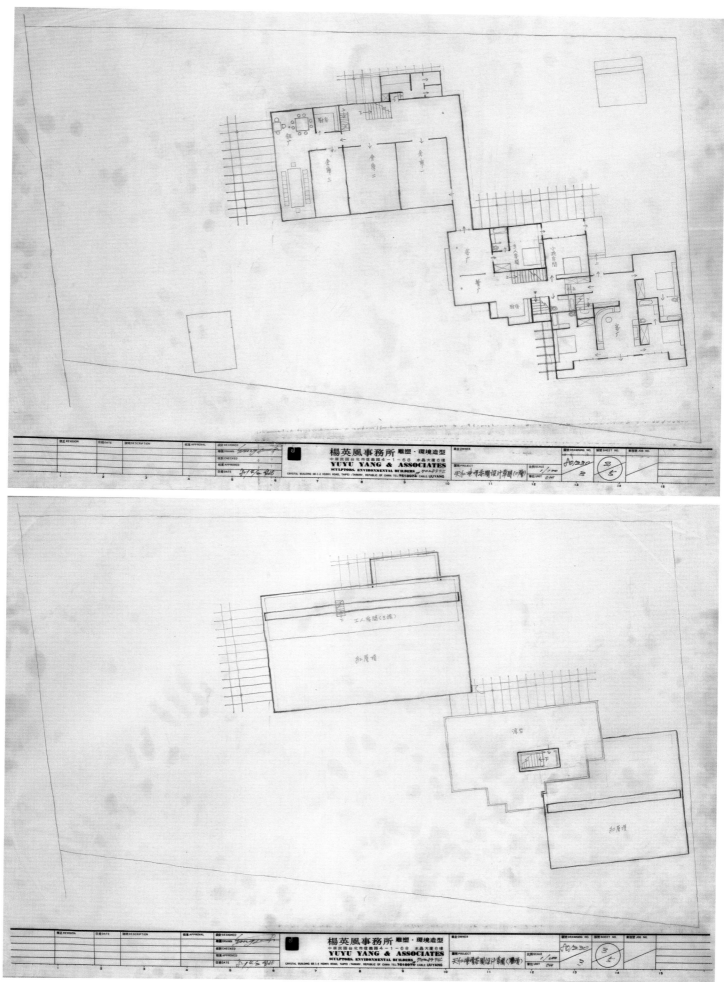

天仁凍頂茶園二樓平面圖及屋頂草圖

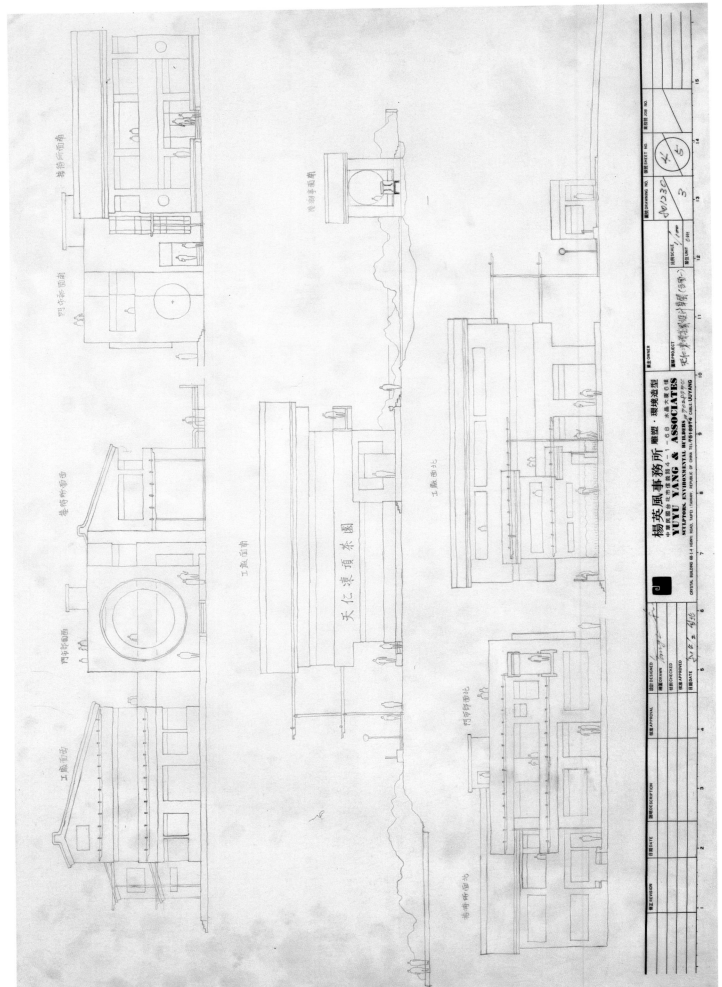

天仁凍頂茶園立面草圖

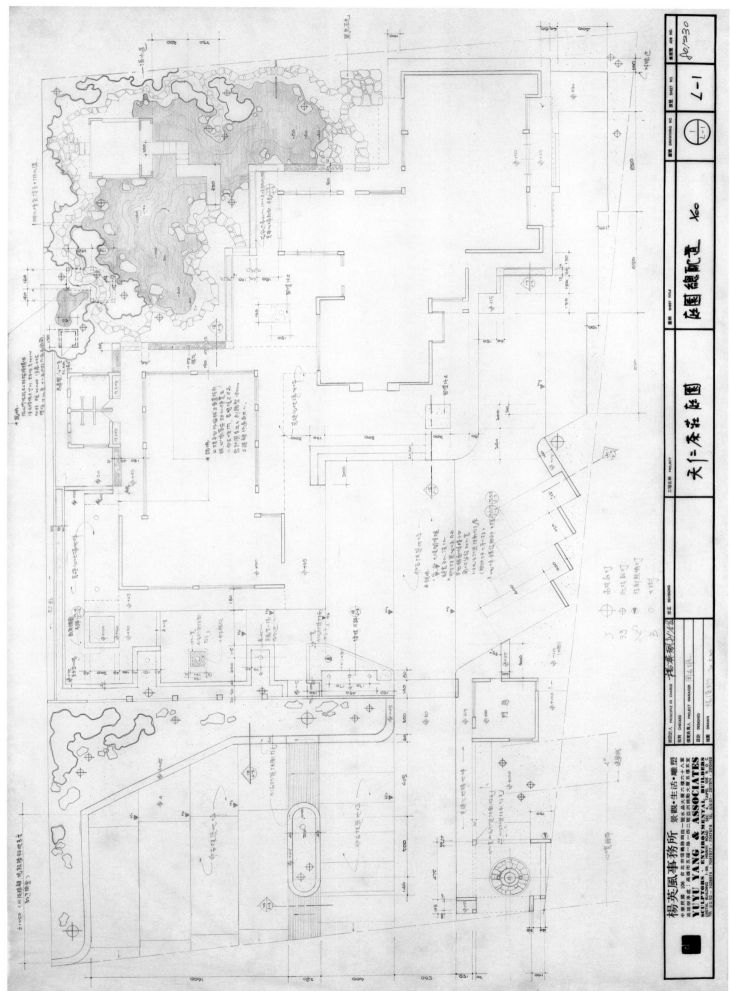

天仁凍頂茶園庭園總配置圖

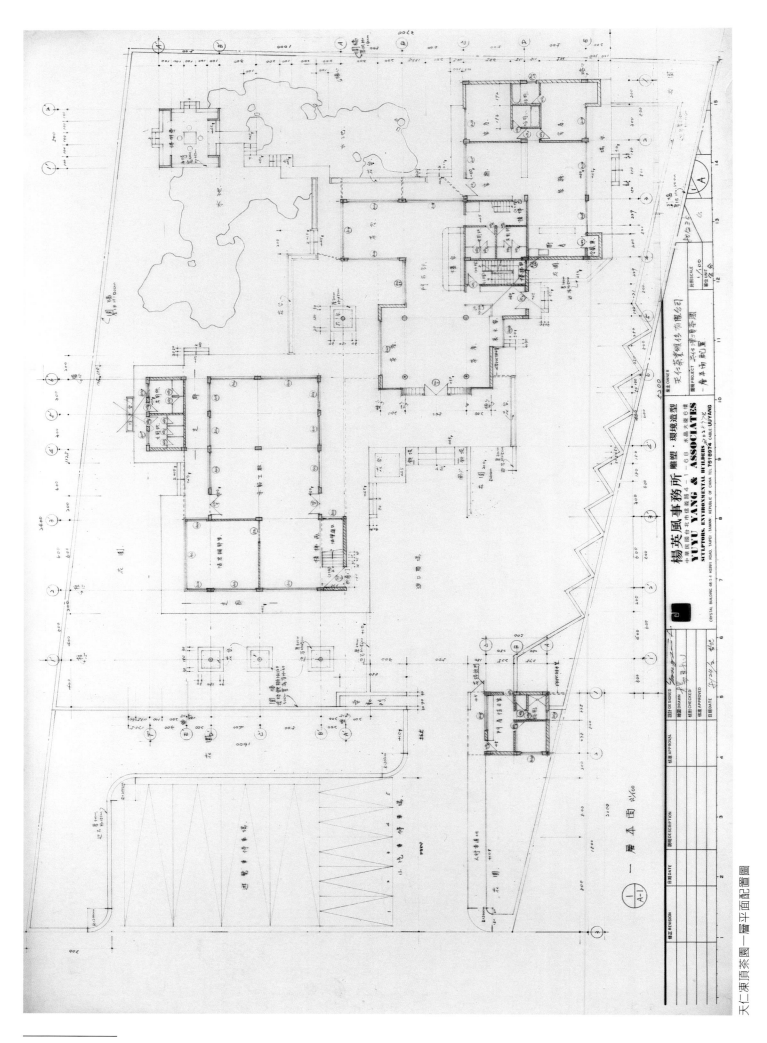

楊英風事務所　雕塑・環境造型
YUYU YANG & ASSOCIATES
SCULPTURE, ENVIRONMENTAL BUILDERS

一層平面圖 ½0

天仁東頂茶園一層平面配置圖

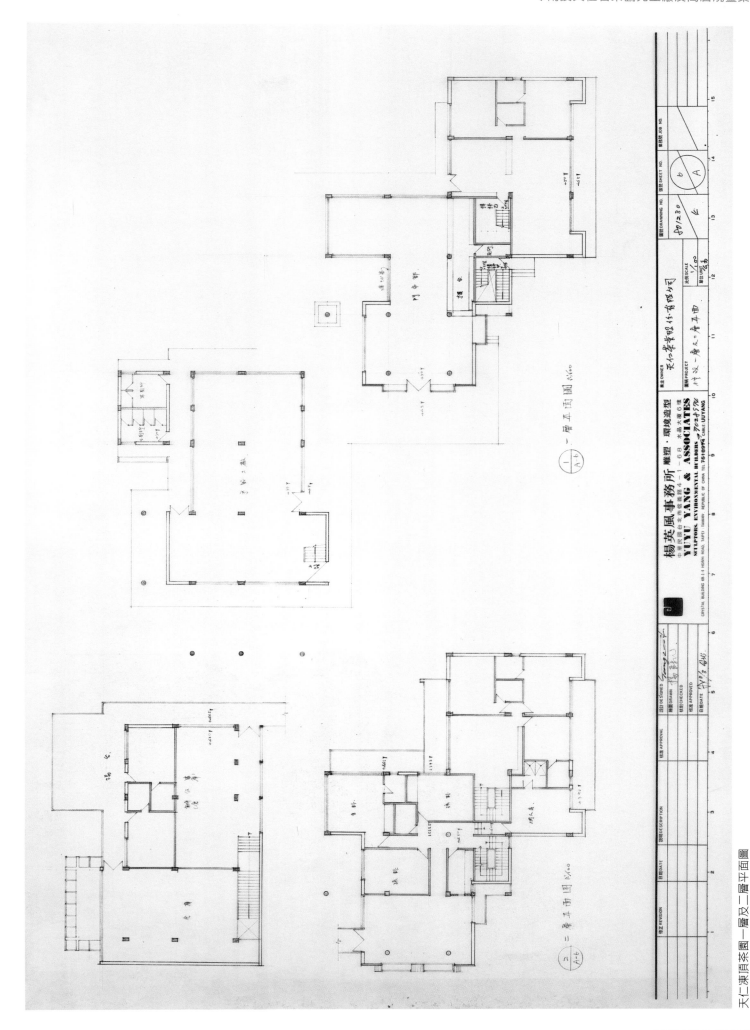

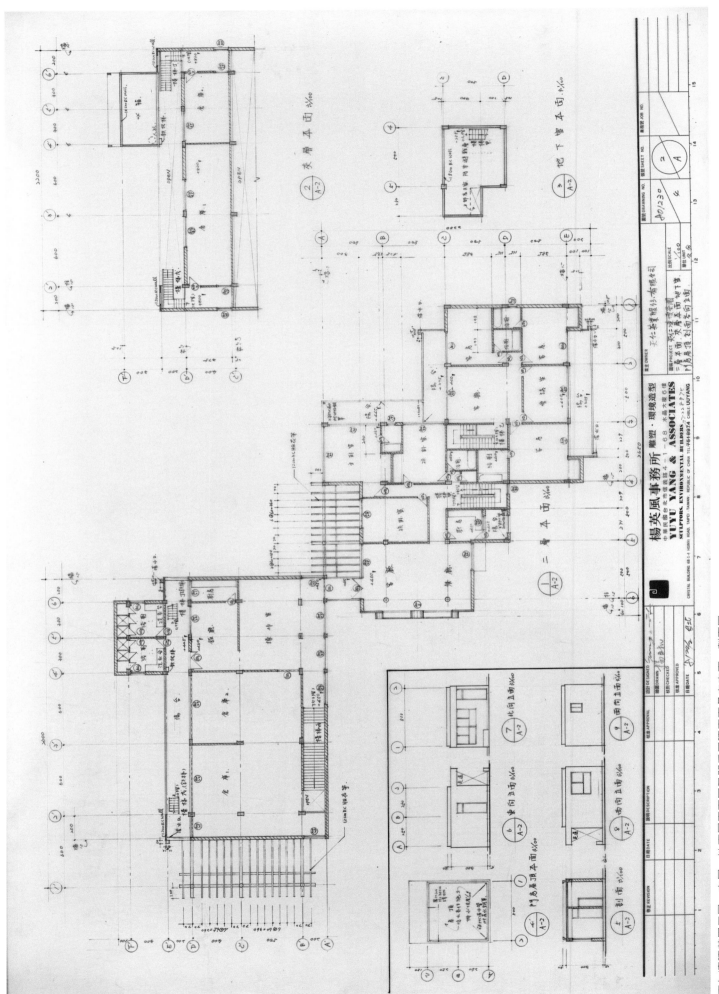

天仁東頂茶園二層、夾層、地下層平面圖及門房屋頂平面各向立面、剖面圖

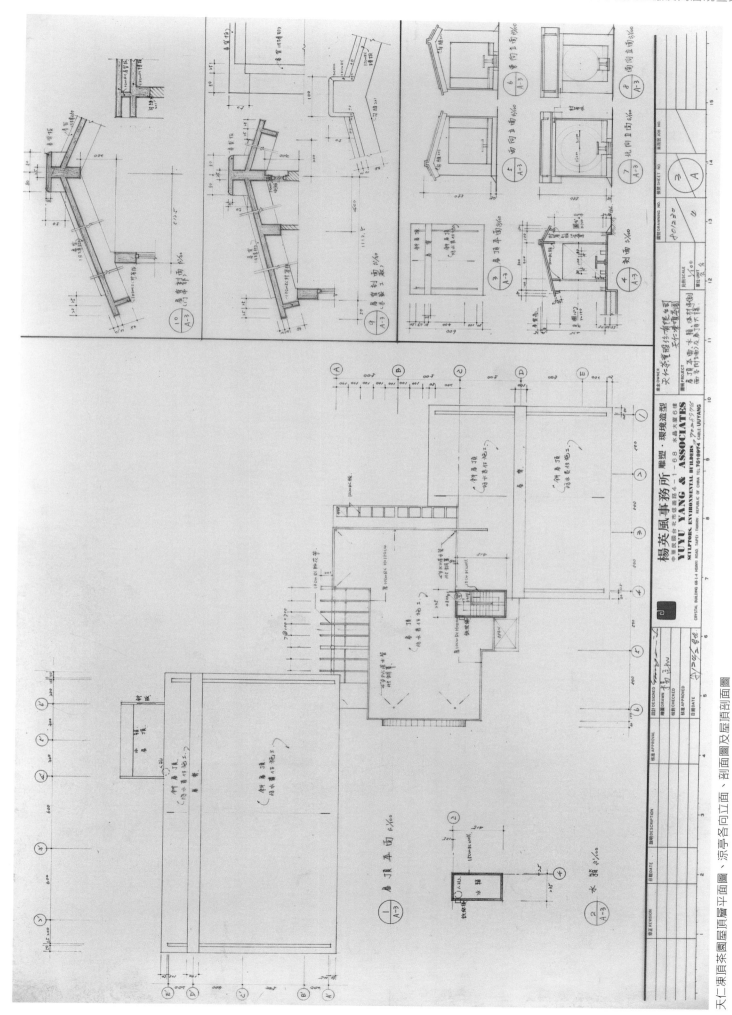

天仁凍頂茶園屋頂層頂層平面圖、涼亭各向立面、剖面圖及屋頂層剖面圖

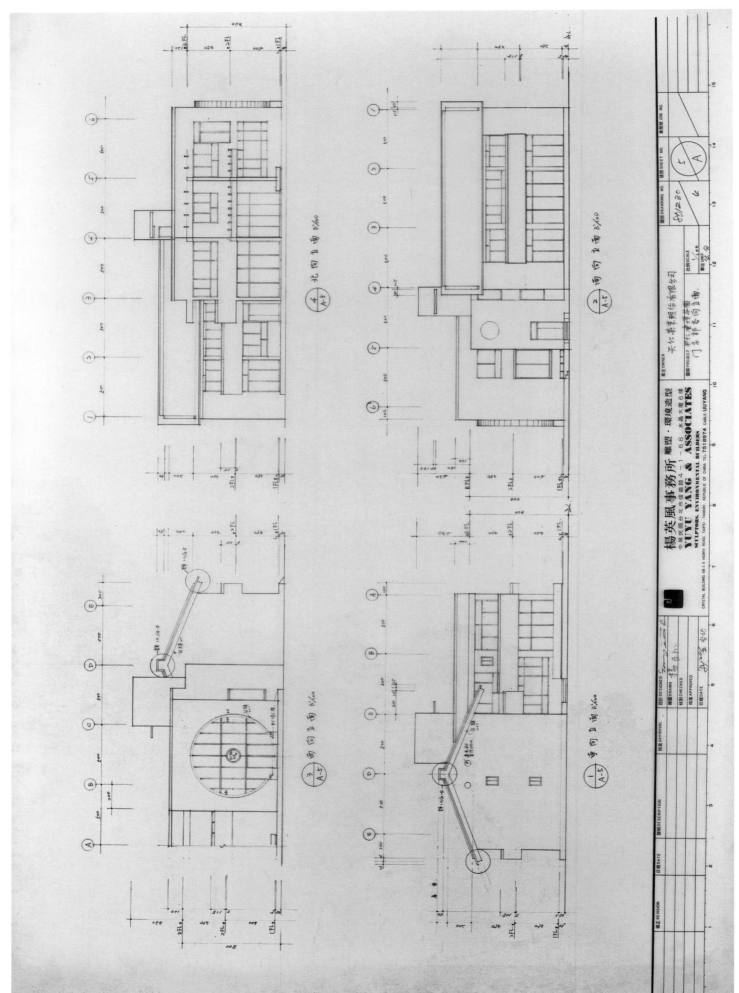

天仁凍頂茶園各向立面圖

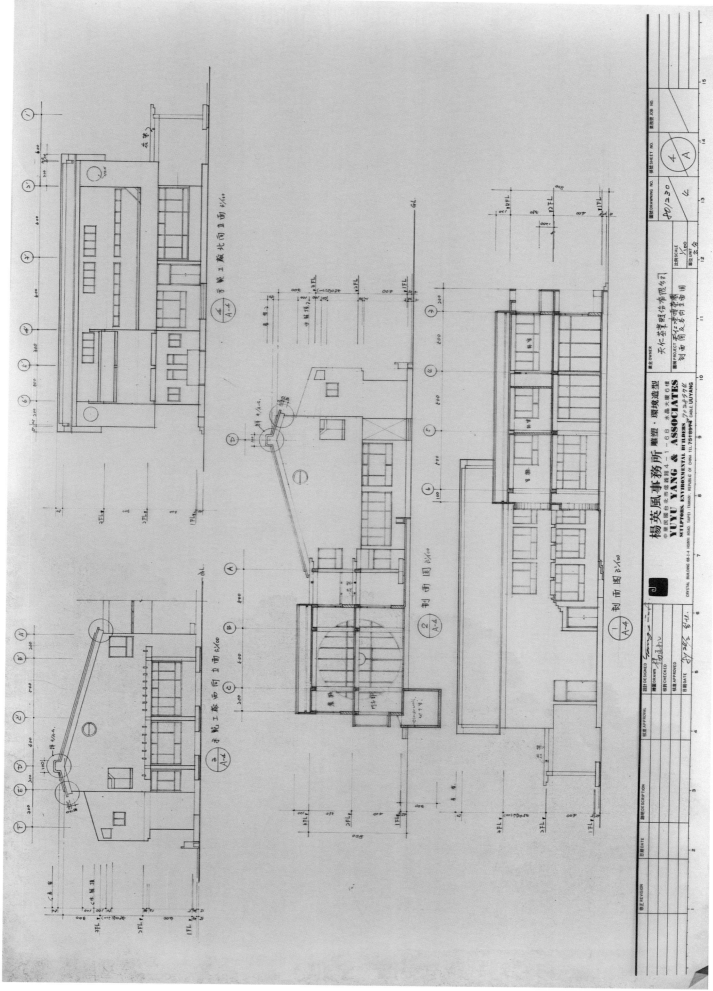

天仁凍頂茶園立面、剖面圖

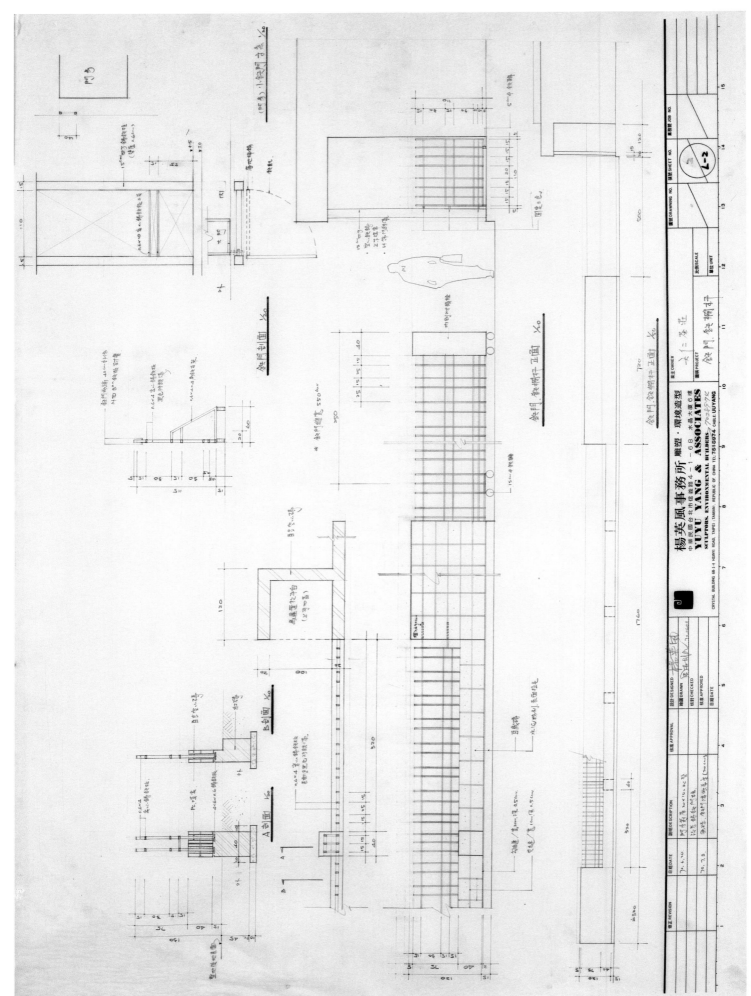

天仁凍頂茶園鐵門欄杆施工圖

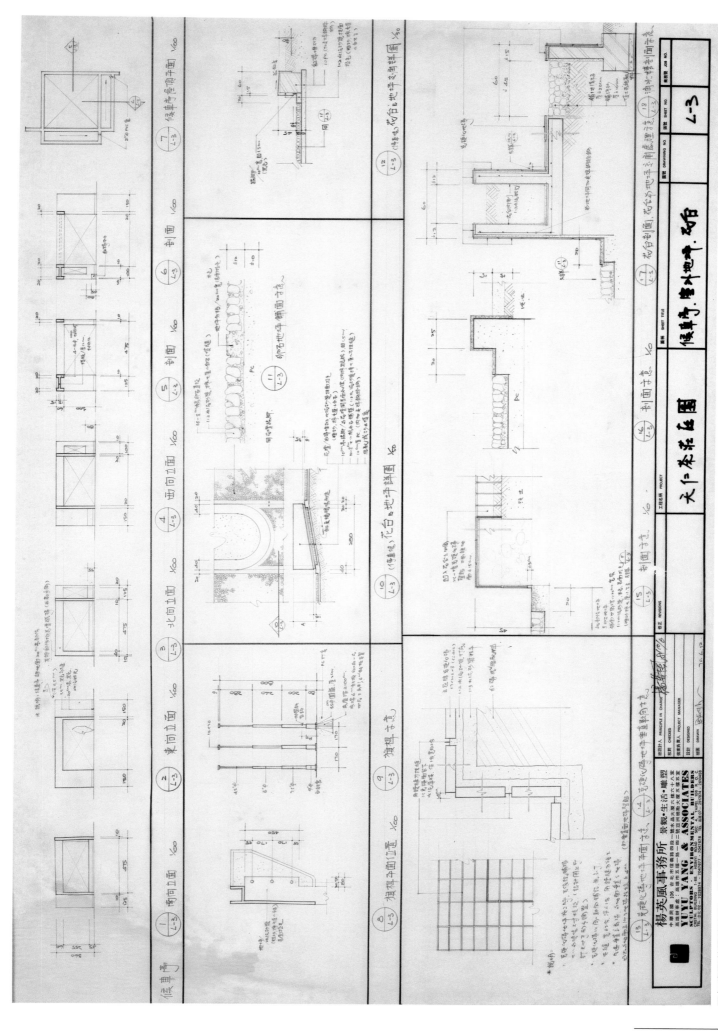

天仁凍頂茶園停車亭、室外地坪、花台施工圖

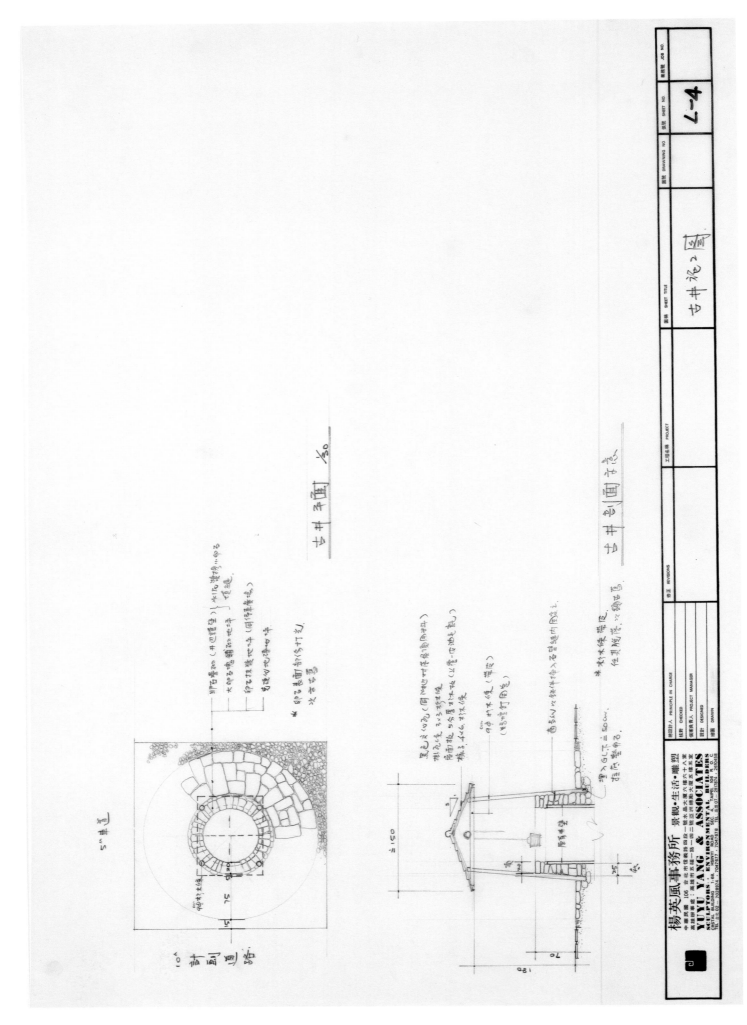

古井 平面 1/50

古井 剖面 1/50

楊英風事務所 景觀・生活・雕塑
YUYU YANG & ASSOCIATES
SCULPTORS, ENVIRONMENTAL BUILDERS

天仁凍頂茶園古井施工圖

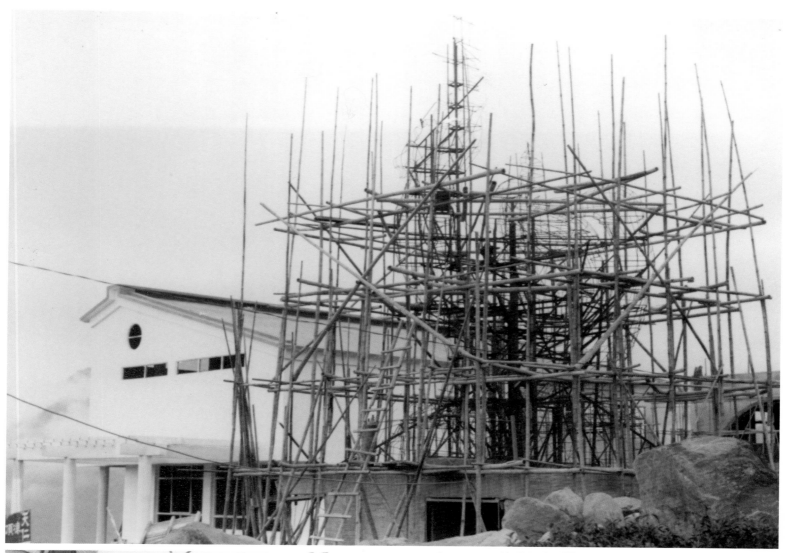

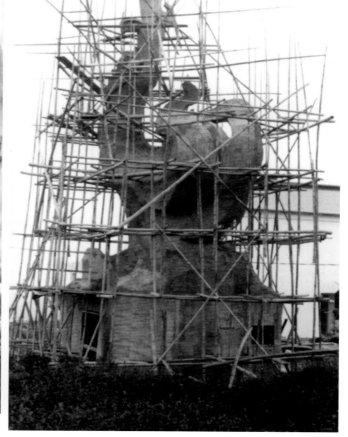

施工照片

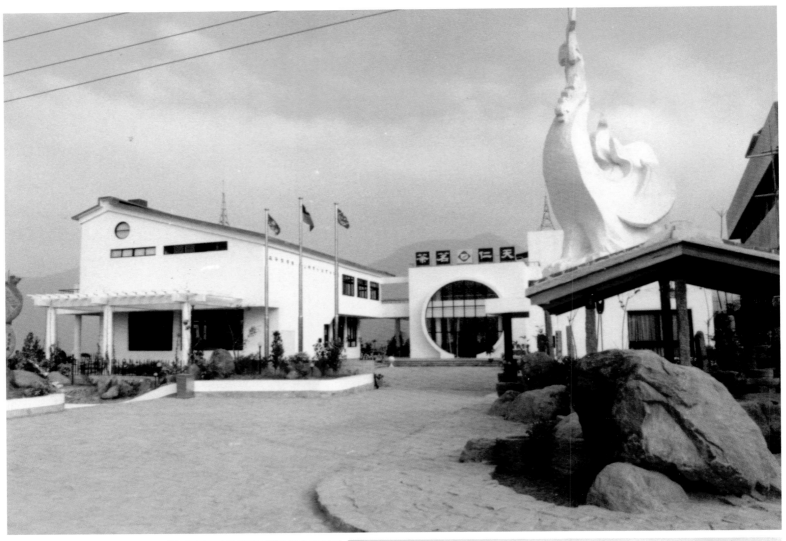

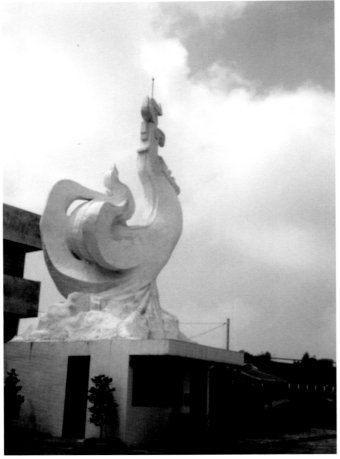

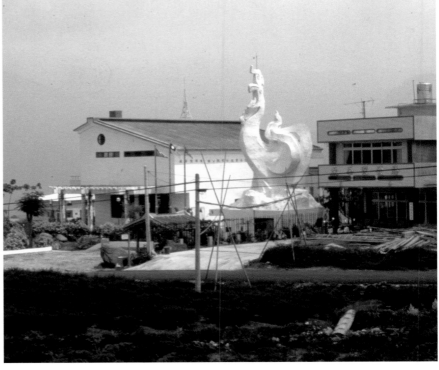

完成影像

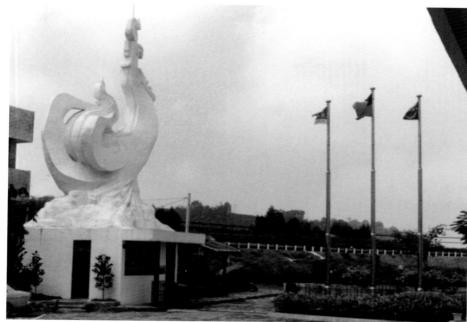

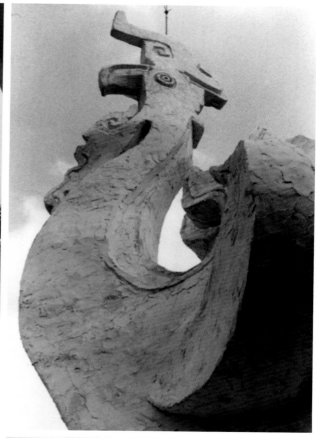

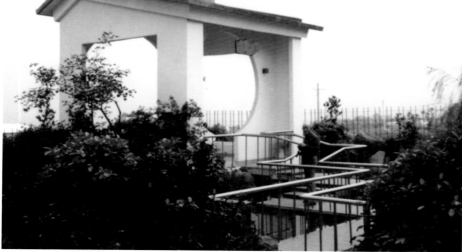

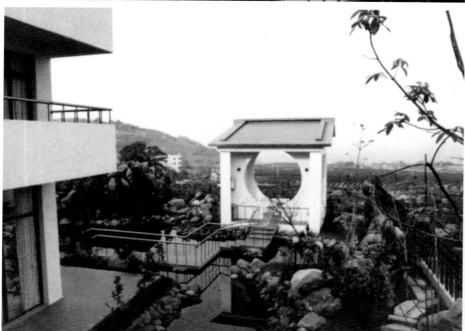

完成影像

完成影像〔天仁瑞鳳〕

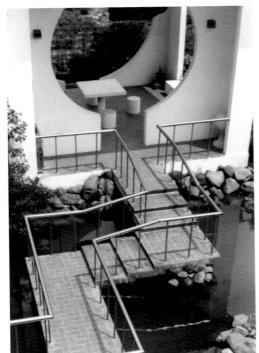
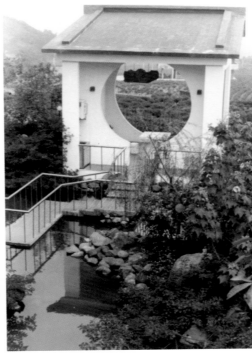
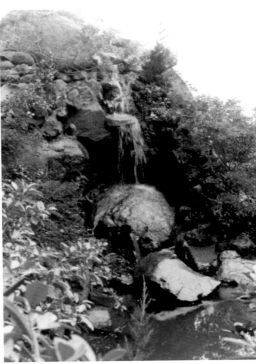

完成影像

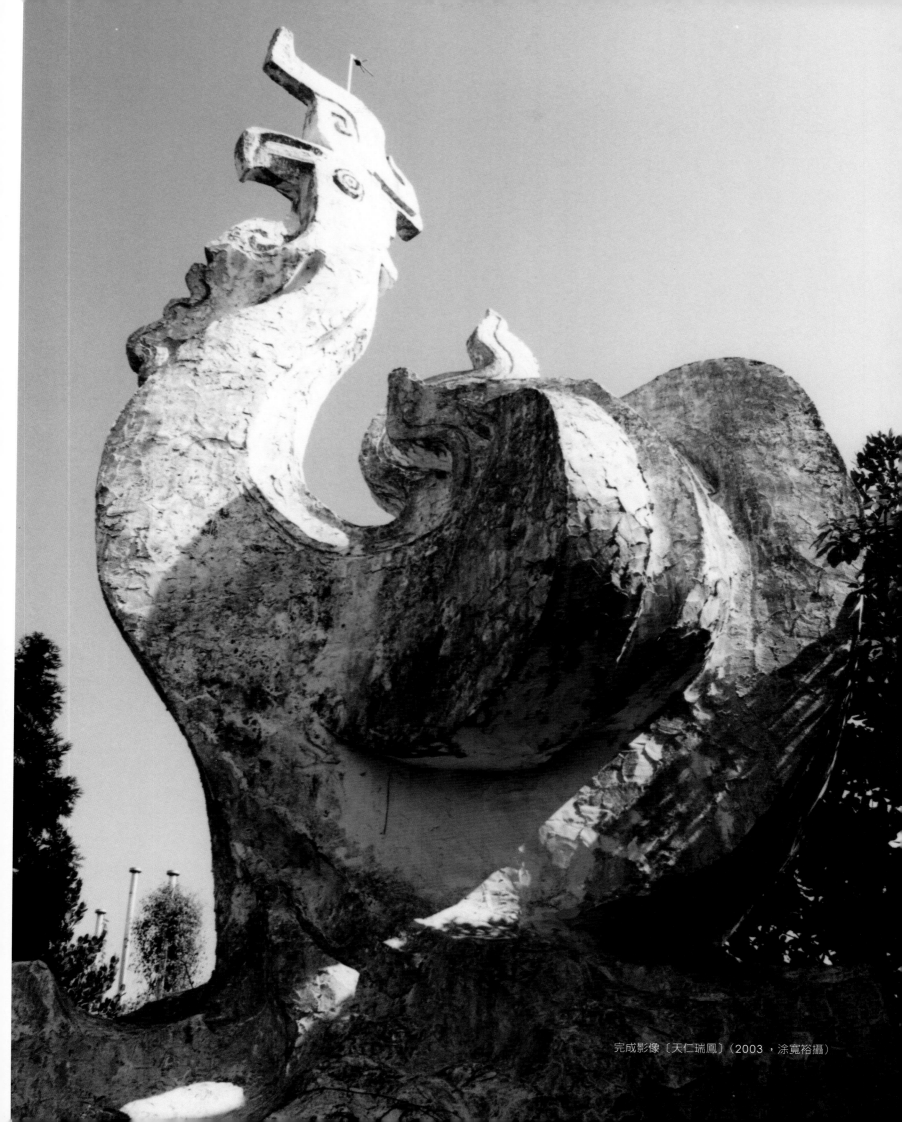

完成影像〔天仁瑞鳳〕（2003，涂寬裕攝）

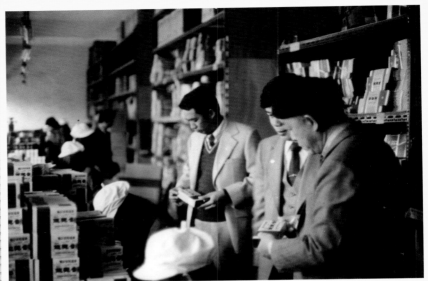

規畫草稿圖

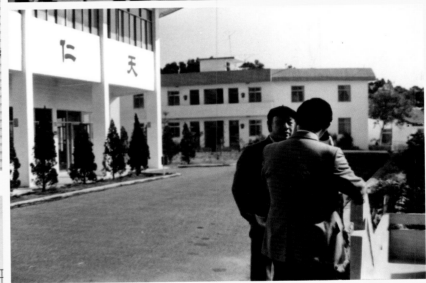

天仁茶莊面積計算草稿

楊英風實地勘查基地的狀況

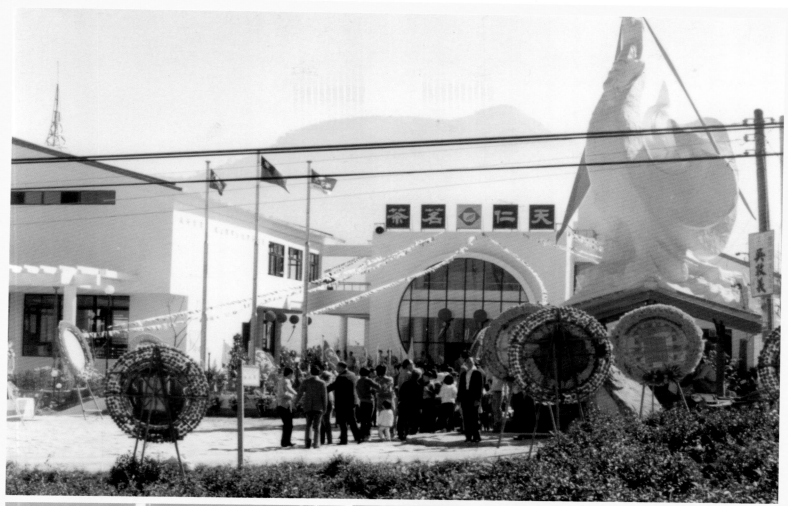

天仁茗茶觀光工廠及商店開幕實況

（資料整理／關秀惠）

◆台北輔仁大學理學院小聖堂規畫案*

The design for the Science College Divine Hall in Fu Jen Catholic University, Taipei County (1979-1980)

時間、地點：1979-1980、台北縣新莊

◆背景資料

輔仁大學的耕莘大樓興建於 1966 年，其四樓目前的小聖堂一直為聖言會會士們的團體聖堂。至 1980 年，為使小聖堂更具令人起敬的氣氛，於是開始了重新設計的計畫。主要的藍圖是聘請楊英風先生設計的。楊先生曾在北平的輔大和羅馬兩地受過藝術教育，與天主教會一直有很深的感情與淵源。因之在小聖堂裡面，絕大部分的藝術作品都是楊先生的創作。而聖母像則是由他一位著名的門生朱銘先生所雕刻的。整個改建工作，不包括彩色玻璃在內，是在 1980 年年底完成的。至於彩色玻璃窗則是由聖言會會士安大森神父所設計，於 1982 年八月完工。（以上節錄自〈輔仁大學聖言會小聖堂簡介〉。）

◆規畫構想

楊英風先生很努力來設計這一個神聖的地方，使它不但具有現代的表達方式，而且融入

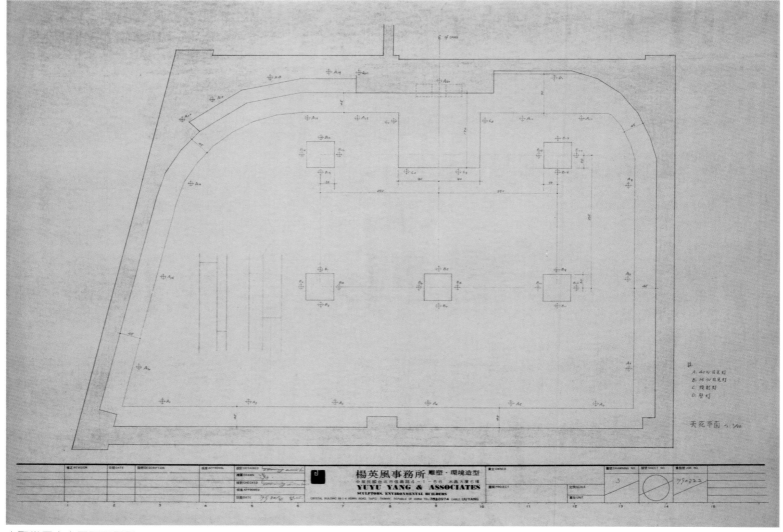

小聖堂原本之平面配置圖

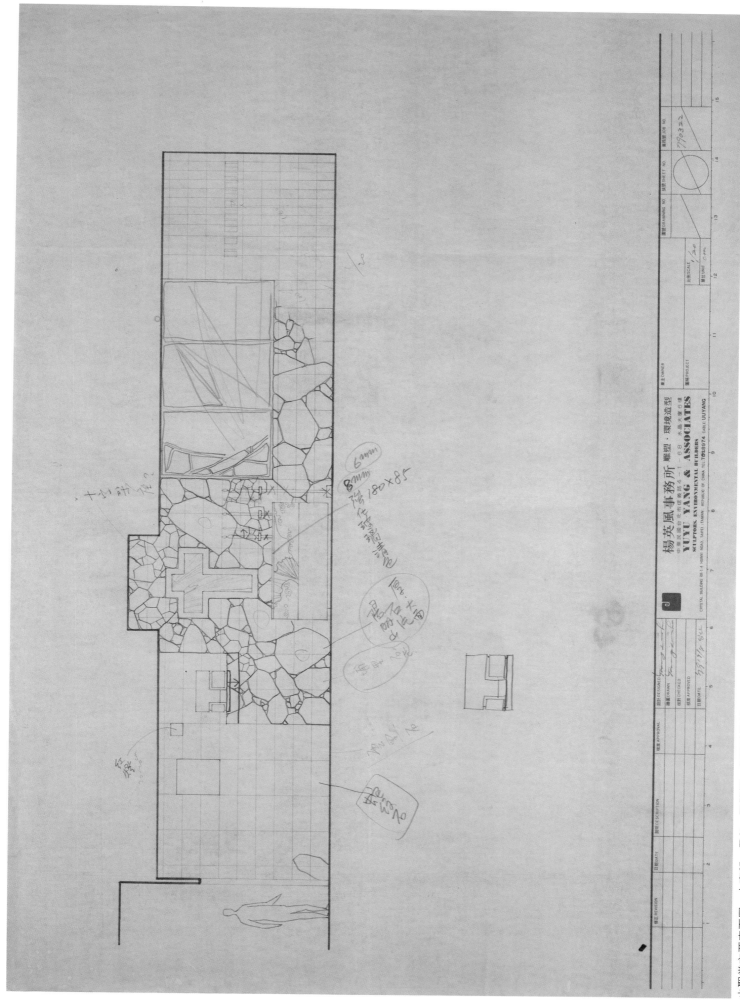

小聖堂主要立面圖：十字架、祭台、聖體櫃、紅燈及建材

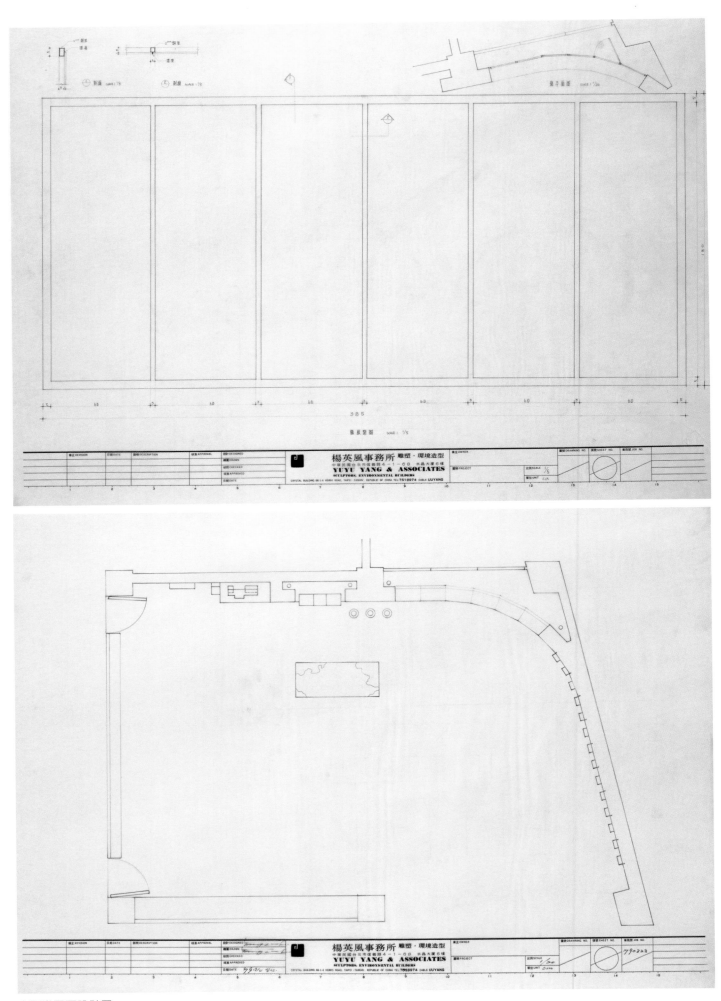

小聖堂平面設計圖

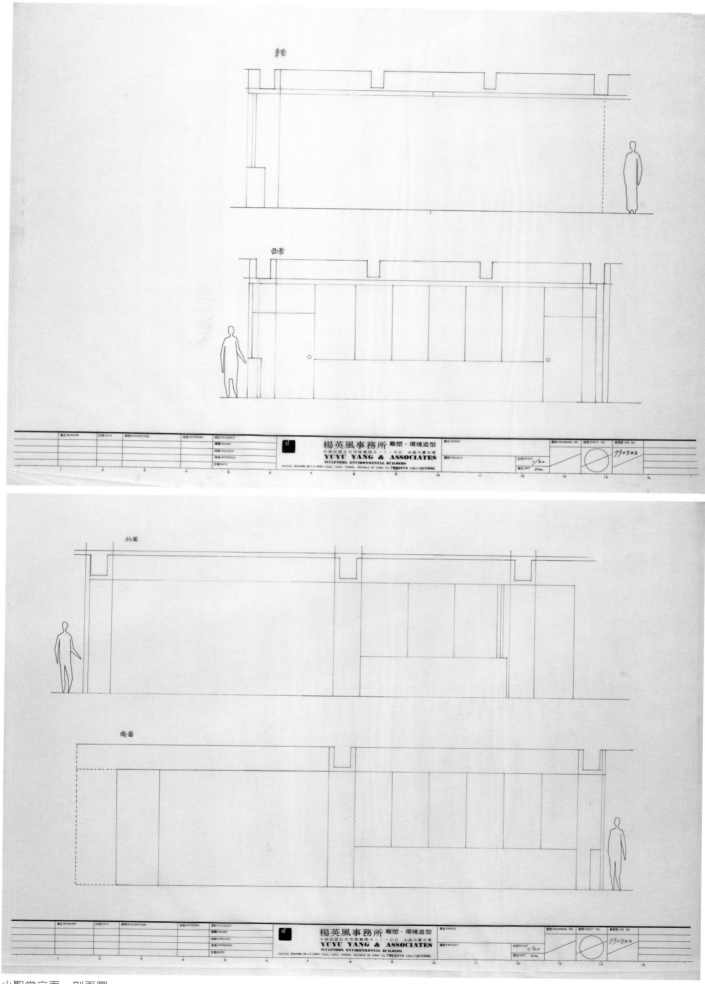

小聖堂立面、剖面圖

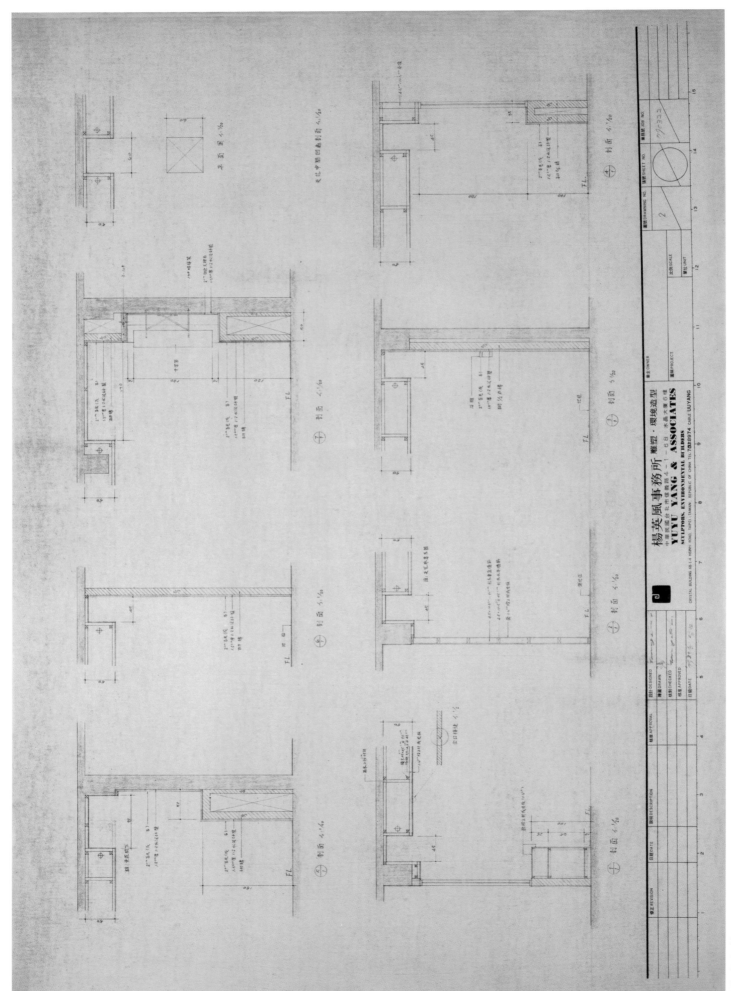

小聖堂設計施工圖

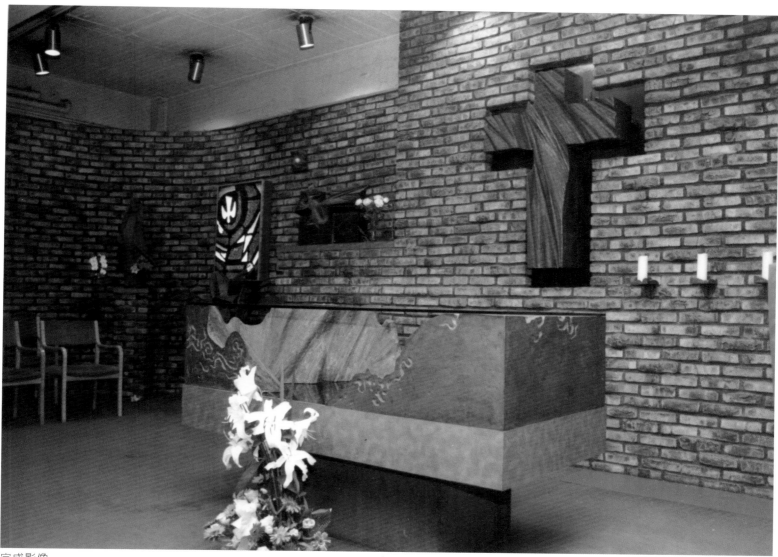

完成影像

了中國本土的藝術和宗教精神。實際上，這個房間內正散發著廿世紀的氣氛。其主要的造形是簡樸和清新，幾乎找不到任何特別的裝飾。所使用的材料只是玻璃、磚塊和水泥這些現代隨處可見的素材，比較珍貴的物品如祭台、十字架、聖體櫃和聖母像則是用青銅或木頭來製作。你可以很容易的發現整個設計蘊涵著誠實和坦白，甚至連空氣調節的管子和燈光的固定點都讓它們暴露在外面。

雖然如此，這間小聖堂仍然充分地表現出中國人的思想和精神。比方說，在前面藝術家將原來房間內一些突出的邊和角落變得較平滑，而設計了一面具有柔和彎曲線條的牆，給人溫馨和接納的感覺。至於牆壁本身，則是由他刻意地選用看起來粗拙的和技術上有缺點而被磚窯淘汰的磚塊，因為這樣的磚塊能更深地顯示出它們來自泥土和經過高溫孕燒的特性，更襯托其自然簡樸的風貌。

這間小聖堂，除了提供個人祈禱和默想之外，主要的是為了禮儀的需要。會士們每天聚在這裡共同慶祝感恩祭。因此，祭台、十字架和聖體櫃自然就成了整個聖堂的中心。藝術家為了完成它們的造形，並使得彼此相關連，遂引用一個極具中國意味的想法，那就是他在這三件物品上，分別地附予天、地和生命的象徵。

在祭台後面正中央的十字架是天的象徵。在十字架上，並沒有耶穌的苦像，甚至於它的材料也不是木頭，而是青銅，使你聯想到一塊在大然的力量中運造出來的岩石。事實上，基督十字架的奧蹟，真是有大自然的規律在其中！老子說的好：「受國不祥，是為天下王」，

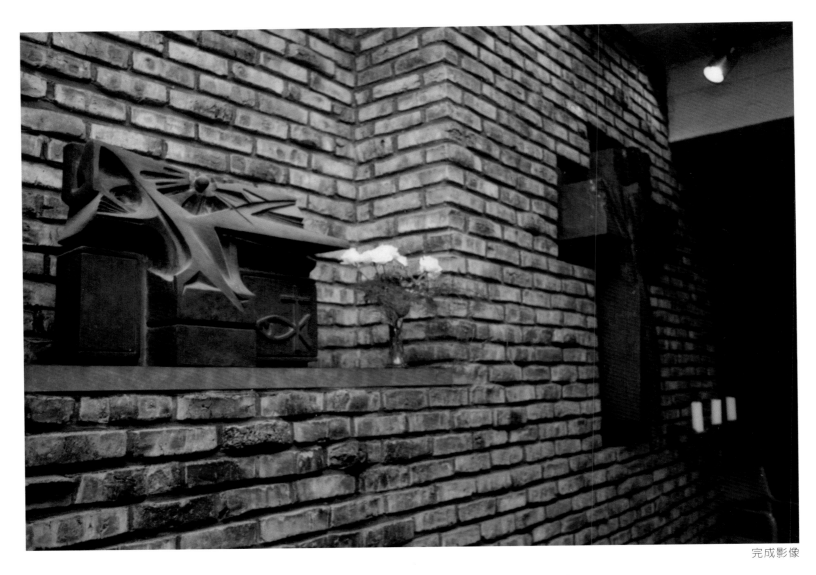

完成影像

此外：「基督不是必須受這些苦難後才進入祂的光榮嗎？」（路廿四，26）但是，對基督徒來說十字架不只是代表浩然的宇宙或是左右歷史的力量，它更象徵著天主的愛降生成人，戰勝了痛苦，擺脫了罪惡的束縛而征服了死亡。

祭台就是一張被我們所圍繞而用來共同慶祝基督的死亡與復活的餐桌。由於「地」在中國的思想中，被認同為「接受」的法則，因此將祭台解釋成「地」的象徵，是十分有道理的。想想看，我們所奉獻的禮品和彼此所分享的一切，有那些不是先從天主那兒獲得的呢？在這兒我們舉行感恩祭，表達了感謝和奉獻之意，因為我們不但獲得了那麼多而且還會繼續獲得。我們也希望全世界都能共享這份神聖的施予和接受的交融。藝術家賦予祭台一個狀似山谷的造形，使我們一再的想起，那位曾經深刻了解並且極力稱讚山谷精神的老子，他曾指出山谷由於貶抑而空虛了自己，才能夠容納更多。

基督的降生是為使我們擁有滿盈的生命。在麵餅內，祂將自己的身體，亦即祂自己，交給了我們，這是祂偉大愛的果實和詮釋，而這樣的愛，在祂的受苦受難中達到最高峰。所以藝術家將耶穌聖體虔誠地安置在那發射出愛的太陽的生命樹下是非常適合的。

右邊牆上的十四處苦路，用最簡單的手法表現出很大的力量。愛與義的太陽踏在大自然與人所刻畫的世界上，迎向殘忍與橫行的十字架，直到合一。在這一剎那間，十字架成為天與地，人與人之間的橋樑。

最後是燭台，在它們的自然美和簡樸的特性中訴說出他們是如何忘我的指引者和僕人。

（以上節錄自〈輔仁大學聖言會小聖堂簡介〉。）

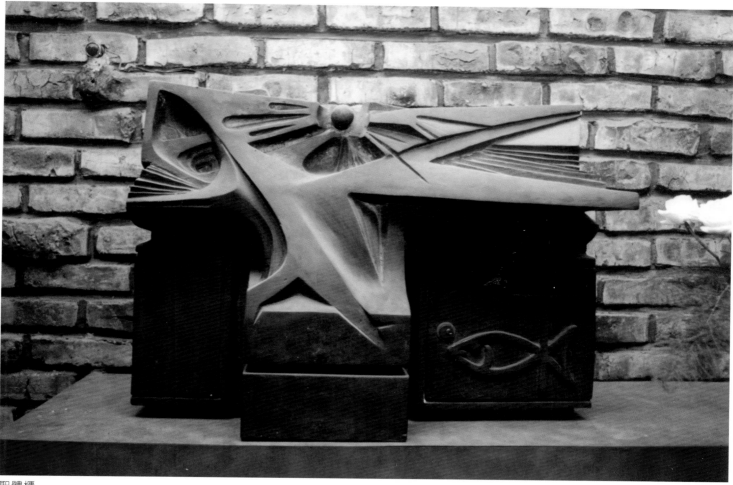

聖體櫃

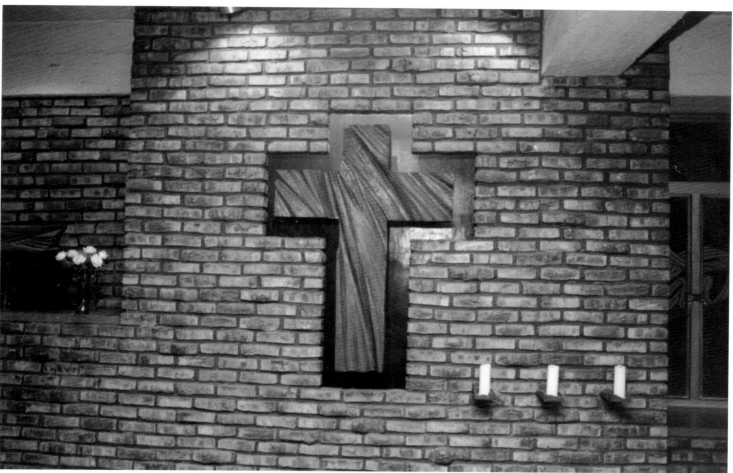

十字架

紅燈

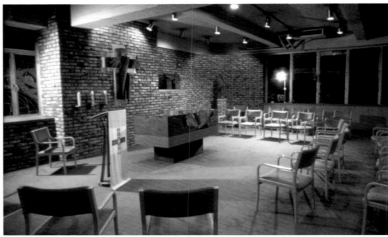

教堂現況

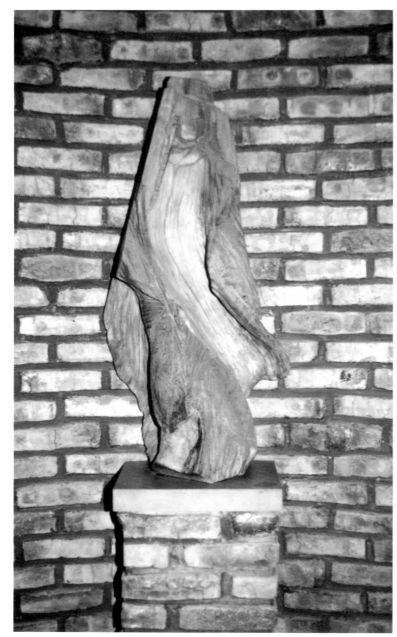

完成影像〔聖母像〕（朱銘設計）

祭台

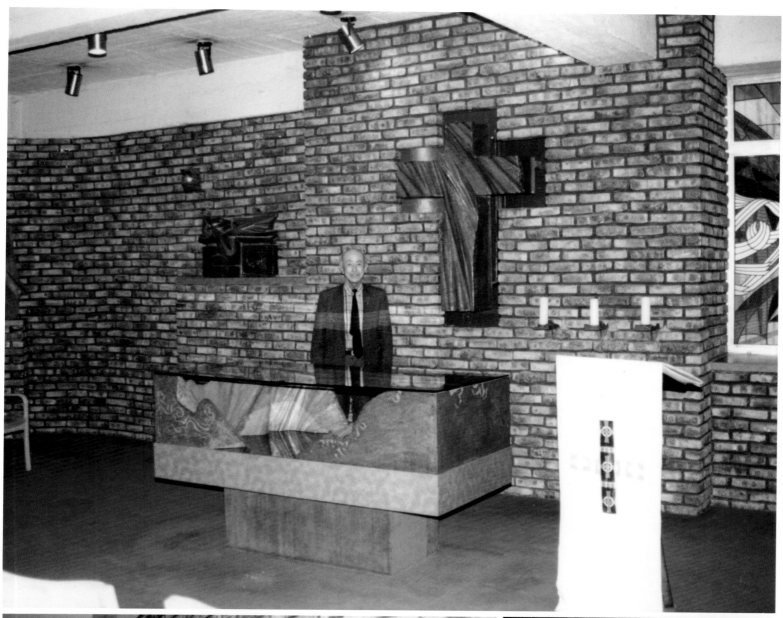

十四苦路

蠟燭台

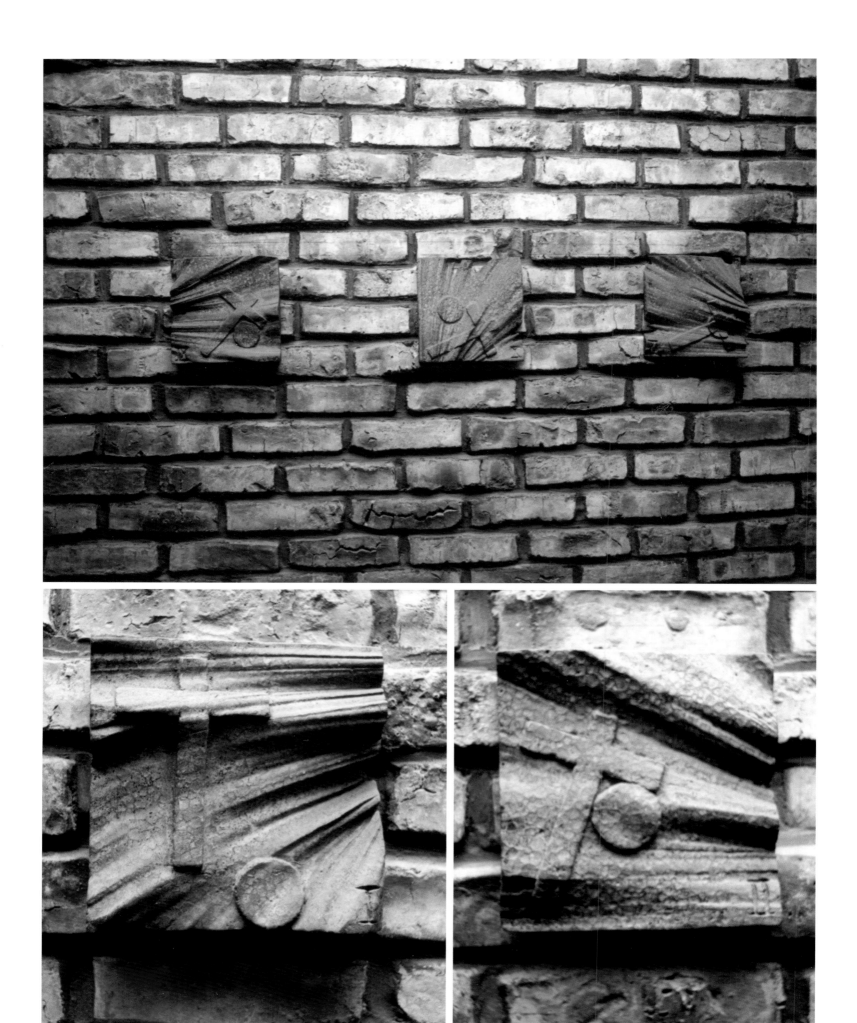

十四苦路

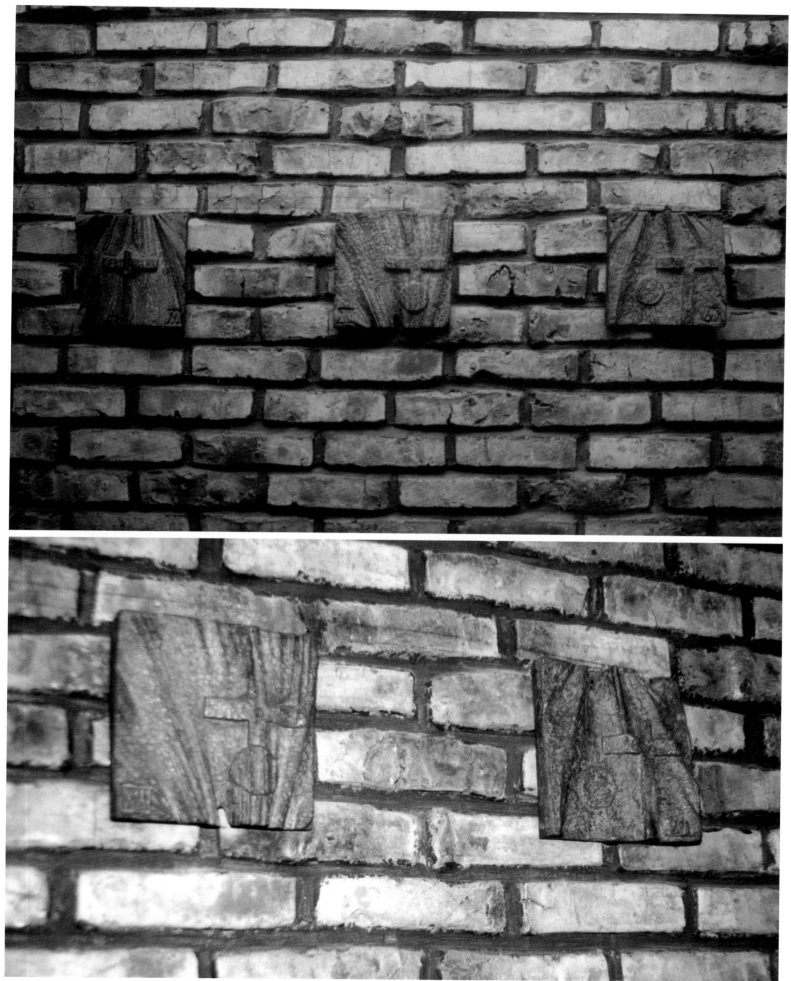

十四苦路

◆花蓮和南寺法輪寶塔與造福觀音佛像、光明燈設計*

The design of stupa, twelve-meter high Buddhist statue Blessing Guanyin, and dedicatory light for Henan Temple, Hualien (1980-1982)

時間、地點：1980-1982、花蓮和南寺

◆背景概述

這尊名為「造福觀音」的塑像，是由我國蜚聲國際的景觀雕塑名家楊英風先生，參考敦煌佛像造形，與和南寺住持傳慶法師提供佛理依據所精心設計；並由國立藝術雕塑家師生們費時一年的時間所塑造完成的，此項融合藝術與佛法之傑出創作，在國內現有的各座大佛塑像中，尚屬少見。 *（以上節錄自1982 年花蓮和南寺開光大典及慶祝活動簡介）*

楊英風在其所撰〈造福觀音塑建始末〉一文提及與和南寺傳慶法師相識經過：「民國六十五年間，我應聘赴美擔任加州法界大學藝術學院院長之職，該校以禪宗為主旨。行前由黃大炯先生介紹，往和南寺一遊，始得與師父相識」。此後楊英風亦時常造訪之，並於1980年間為其設計法輪寶塔、〔造福觀音〕、香爐及光明燈，但法輪寶塔及光明燈因故未成。1982 年楊英風完成塑造大小尊〔造福觀音〕及香爐，並參加盛大的拜山及開光大典，且將雷射藝術運用在大典中。 *（編按）*

◆規畫構想

• **楊英風〈造福觀音塑建始末〉《和南寺造福觀音開光紀念特刊》1982.10.3，花蓮：河南寺**

宗教歸心於形而上的精神世界，藝術家以具象表達理念智慧，並藉著藝術家的雙手，具體呈現宗教的精神及境界。我與上傳下慶法師結識，正是此等機緣。

民國六十五年間，我應聘赴美擔任加州法界大學藝術學院院長之職，該校以禪宗為主旨。行前由黃大炯先生介紹，往和南寺一遊，始得與師父相識，遂知師父髫齡出家，深修禪定，後遊歷山川，遍跡寶島，欲隨緣建寺，宏揚佛道，幾經周析，造此福地，花蓮風光明媚，景色怡人，和南寺更居勝地之樞，山海相望，仁智得宜，遠眺太平洋如一面大明鏡，近觀宏明山態勢剛健，予人以恆定之感，我心中佩服師父尋境之用心，願傾力相助。師父明堪輿學之妙用，我則從造景藝術及建築美學的觀點，提供設計，師父悟佛門勝美妙理，精微廣大，我以藝術心靈及雙手協建佛門聖地，內心惶恐，深知責任重大，時大雄寶殿業已完成，山門初破土建築，另計畫造大佛乙尊，在此期間，我奔波台灣美國之間，仍是異常忙碌，但每次返台往和南寺探看，心情總覺十分開朗。當時，我對禪宗發生了極大興趣，曾到日本研究禪宗寺院。

我以為「環境造人」，不同景觀塑造不同素質的人，同時「人造環境」，什麼樣的人造什麼樣的景觀。而人造景觀之後，景觀又再造人。兩事可謂互為母子，關係密切。所以，人要選擇好的環境，作了選擇之後，更要盡心去修美，保護該環境，和南寺既位居上上方位，先決條件已勝籌在握，爾後當別樹一格，塑造一個符合禪宗意旨的環境。

禪宗直指人心，見性成佛，貴自求，溝頓悟，不立文字，教外別傳，和南寺的一木一草，一磚一瓦，當自然擺設，不造作，不矯飾，一切依純樸、簡單、大方、為原則。在言語文字之外，潛移默化，傳達『禪』的意境。

觀世音菩薩乃過去正法如來，以大悲願力，復入生死苦海，現菩薩身。在我國民間，有

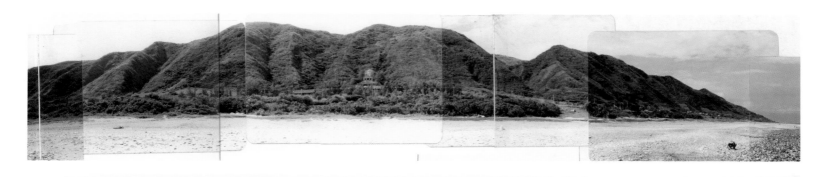

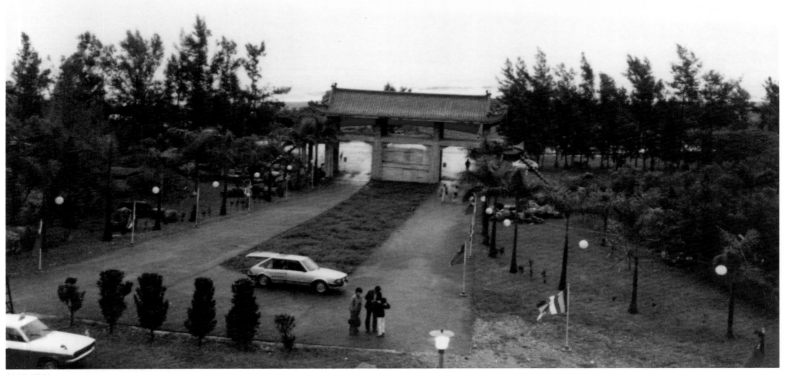

基地照片

甚深因緣。因此，師父決心塑一觀音大佛，立於全寺最佳地位，依靈山為蓮座，以蒼穹為屋宇，使佛身充滿於法界，豁通無際，造福人間。來往過客，則心生愛羨，發菩提心，奉獻社會；故特命名為〔造福觀音〕。

因此，塑造觀音大佛是一樁神聖的奉獻，觀世音菩薩三十二相，造型須意態圓滿，莊嚴中露慈悲，安祥中顯自如，手持楊枝淨水，清淨道場佛國。觀音像若做不好，則無法傳達佛教精神，信眾天天膜拜，必固造型氣氛的錯誤傳達，貽害匪淺。因此，造佛者不但要有藝術修養，更要懂得佛理，在這期間，我與師父研究觀音的姿態，真是煞費苦心。宗教家虔誠建寺塑佛，欲導眾生入正道，造洪福；雕塑家成就作品，乃心態的反射及藝術生命的延續。造佛者尤須心靜心誠，將自己的信念藉著雙手表達出來，意義為此深遠，責任如此重大，而個人力量，卻如此有限。幸賴全體工作人員齊心奉獻，以參與造佛為榮，工作才得以順利完成。

今觀世音菩薩，凝睇大海，慈波浩蕩。尋聲救苦造福寰宇。和南寺篳路藍縷，有此小成，瞻望來茲，信願彌增。英風個人才能短絀，要靠大家的智慧，再接再厲，使和南寺達到

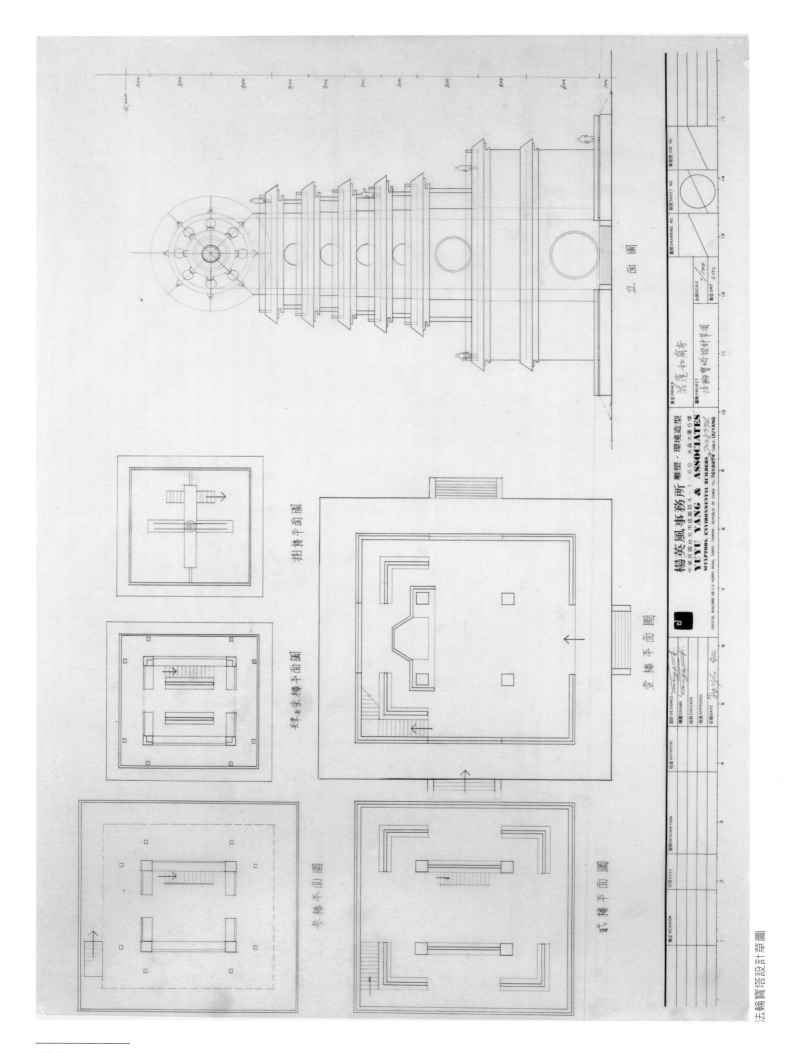

立面圖

捌樓平面圖

肆樓平面圖

壹樓平面圖

參樓平面圖

貳樓平面圖

楊英風事務所 雕塑·環境造型
中華民國台北市信義路4-1-68·水晶大廈6號
YUYU YANG & ASSOCIATES
SCULPTORS, ENVIRONMENTAL BUILDERS, 76-18977, CABLE: UUYANG
CRYSTAL BUILDING 68-1-4 HSINYI ROAD, TAIPEI, TAIWAN, REPUBLIC OF CHINA. TEL: 76-18977

業主 OWNER　花蓮和南寺
圖名 PROJECT　淨輪寶塔設計草圖

比例 SCALE　/ 圖號 DRAWING NO.　張號 SHEET NO.　案號 JOB NO.
單位 UNIT

設計 DE SIGNED
繪圖 DRAWN
核對 CHECKED
核准 APPROVED
日期 DATE
修正 REVISION　日期 DATE　說明 DESCRIPTION　核准 APPROVAL

法輪寶塔設計草圖

400

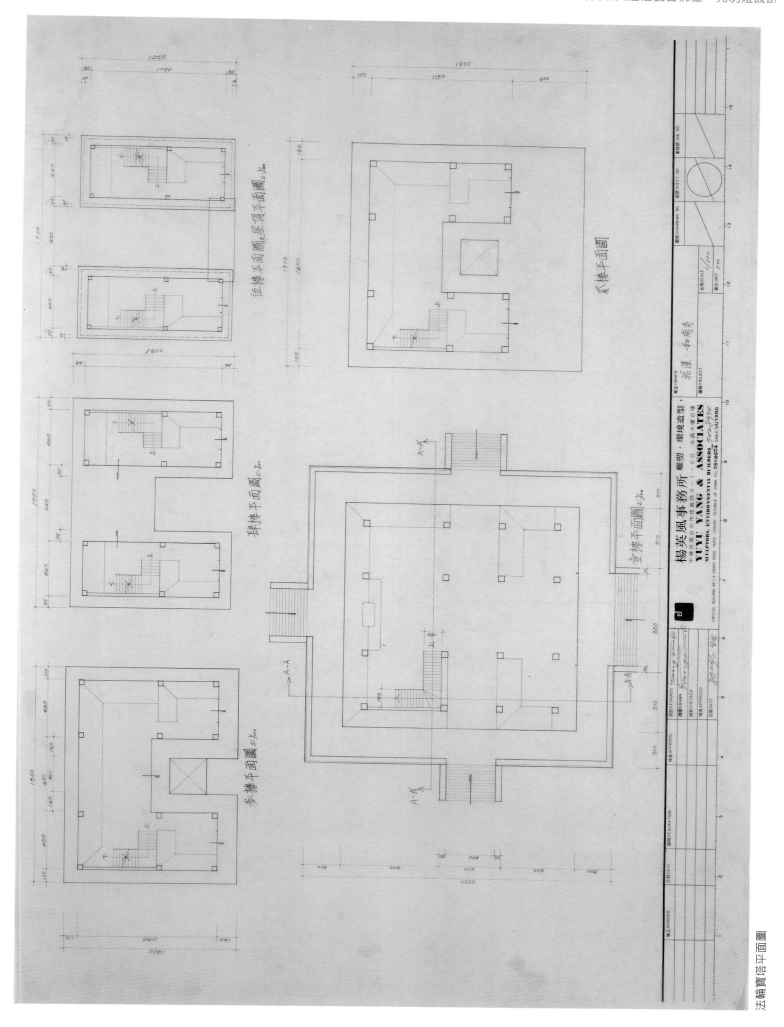

法輪寶塔平面圖

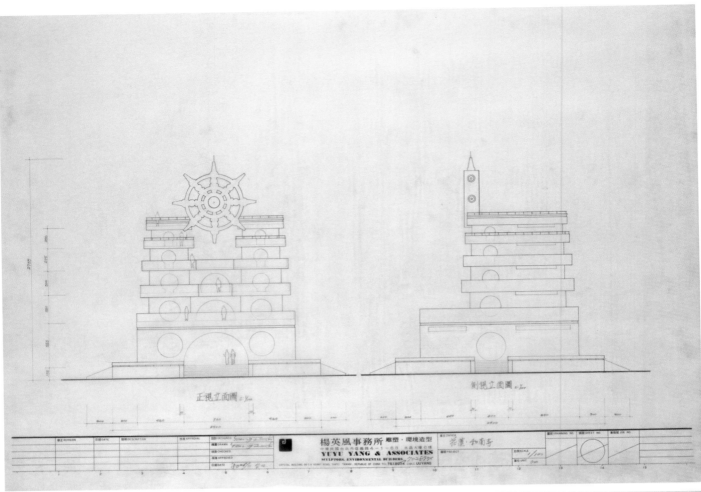

正視立面圖 s: 1/100

側視立面圖 s: 1/100

楊英風事務所 雕塑・環境造型
YUYU YANG & ASSOCIATES
SCULPTORS, ENVIRONMENTAL BUILDERS

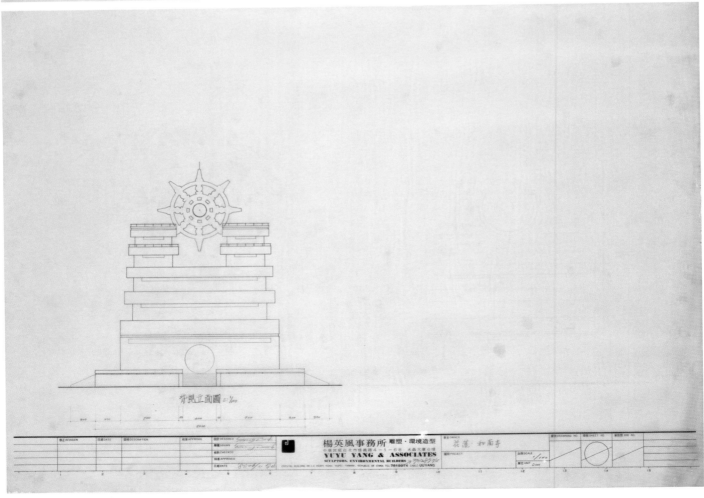

背視立面圖 s: 1/100

楊英風事務所 雕塑・環境造型
YUYU YANG & ASSOCIATES
SCULPTORS, ENVIRONMENTAL BUILDERS

法輪寶塔立面圖

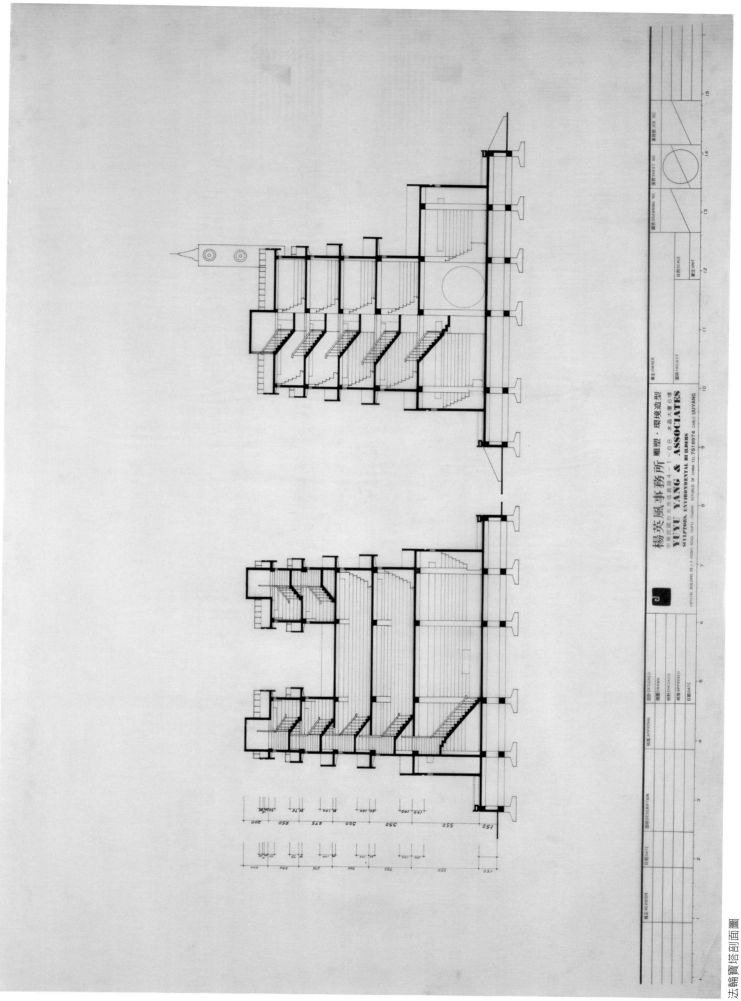

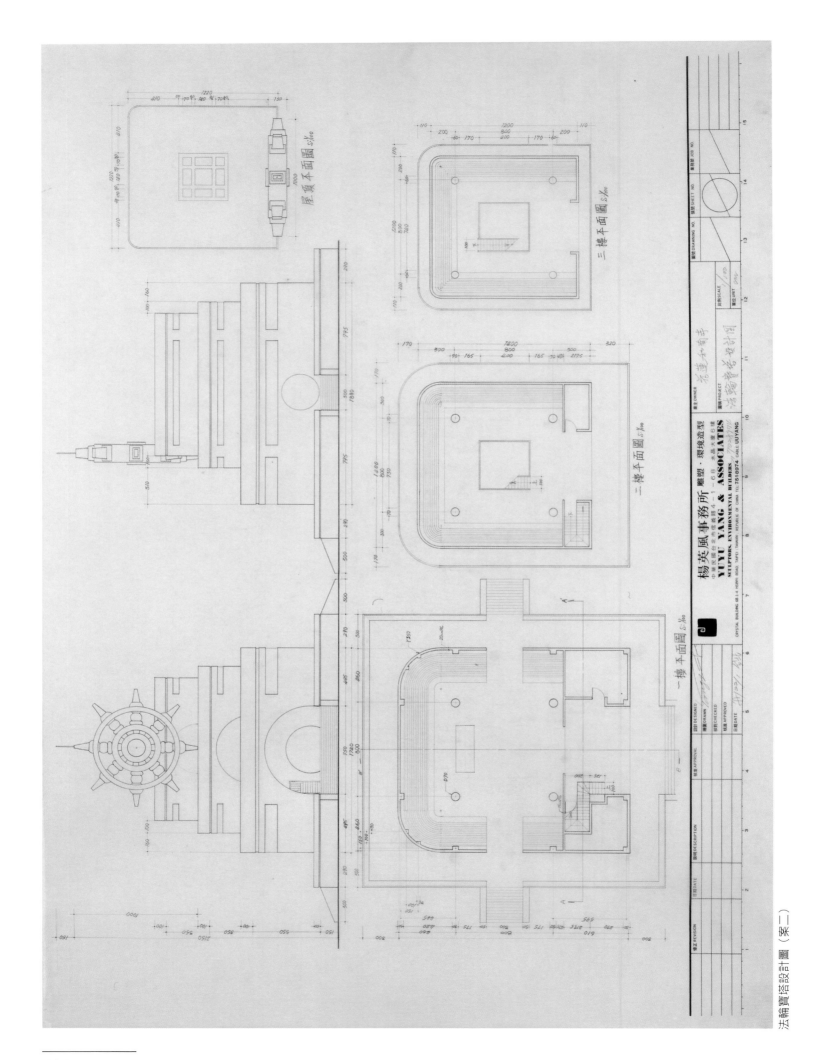

法輪寶塔設計圖 (案二)

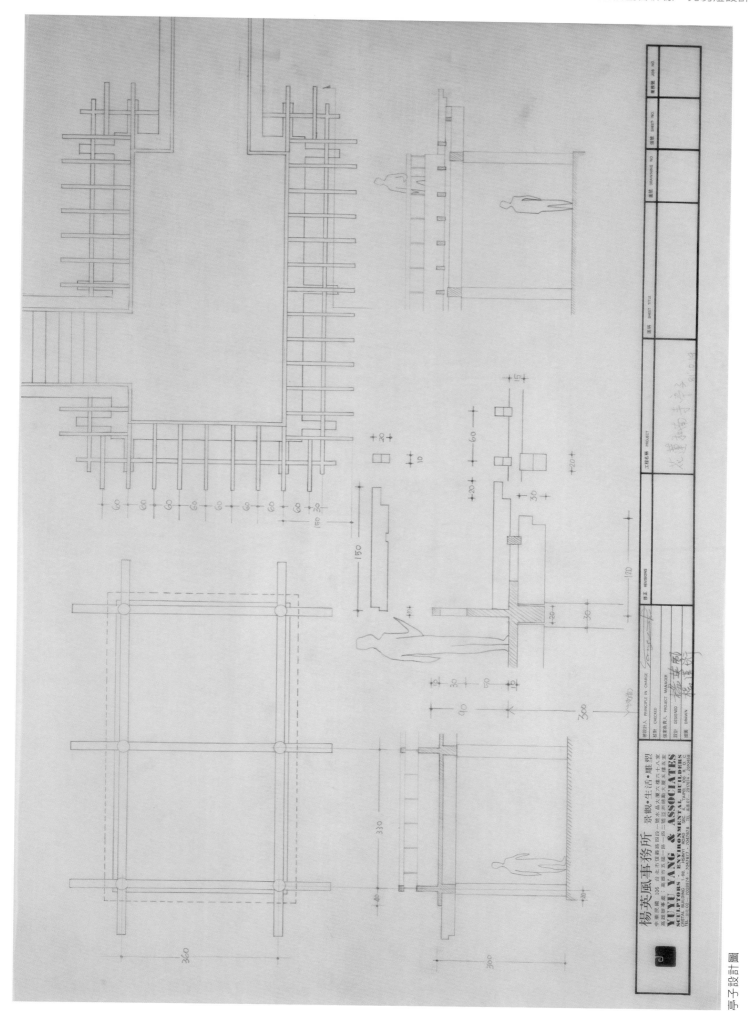

更高境界，希望人人來此享受安祥氣氛之餘，皆發菩提心，造福社會，祝福和南寺香火鼎盛，百福駢臻，法輪常轉，功德圓滿。

- （節錄）王昭〈三步一跪　拜山又拜佛　〈第一現場〉花蓮和南寺造福觀音佛像開光儀式記實〉《中國時報》1982.11.25，台北：中國時報社

　　位於花東海岸公路上禪宗臨濟派的和南寺，在富有大氣派的青翠山巒綿延起伏的寺廟間，透過景觀雕刻名家楊英風先生的設計，在一週前聳立起一座四層樓高三間店面寬的觀世音菩薩塑像。

　　向來主張藝術家應紮根在社會的楊英風，對這座完全奉獻的作品，做了精闢的解釋：佛教的內涵追求安定、功德圓滿，禪宗講求自然、頓悟、樸實、單純，這些都要落實到雕塑品上。楊教授說：首先考慮大背景──單純廣闊的山海已讓人有寧靜、安定的感受，加上去的佛像雕塑一定不能破壞這種自然天成的氛圍，而安定寧靜本來就是宗教希望帶給人們的感覺，為了更加強這種感受，將觀世音四周芒狀的光圈，改成具穩重感的石壁，並一改慣見的立姿觀音為盤坐，而整個佛像的線條以北魏強而有力的石刻為主，新的氣氛則著重慈祥中有威嚴、柔美中有信賴感，同時用佛教代表色──土黃著色，與青綠山脈，蔚藍太平洋配合起來，才能一點都不刺眼。

◆相關報導（含自述）

- 楊英風〈造福觀音塑建始末〉《和南寺造福觀音開光紀念特刊》1982.10.3，花蓮：河南寺。
- 楊英風〈藝術與宗教的結合〉1982.11.16，於和南寺甘露堂之演講講稿。
- 道諦〈和南寺法會緣起〉《和南寺造福觀音開光紀念特刊》1982.10.3，花蓮：河南寺。
- 陳長華〈楊英風善信結佛緣　設計和南寺〔造福觀音〕寶相莊嚴〉《聯合報》第9版，1982.11.16，台北：聯合報社。
- 王昭〈三步一跪　拜山又拜佛　〈第一現場〉花蓮和南寺造福觀音佛像開光儀式記實〉《中國時報》1982.11.25，台北：中國時報社。
- 劉鐵虎〈眾生福田　和南自在造〉《福報》1989.4.23，台北：福報周報社。
- 簡東源〈和南寺傳遞佛燈為東部宗教大本營　凌晨四點鐘鼓齊鳴開始課誦　每年朝山法會吸引近萬名信徒朝拜虔誠感人〉《中國時報》1995.3.21，台北：中國時報社。

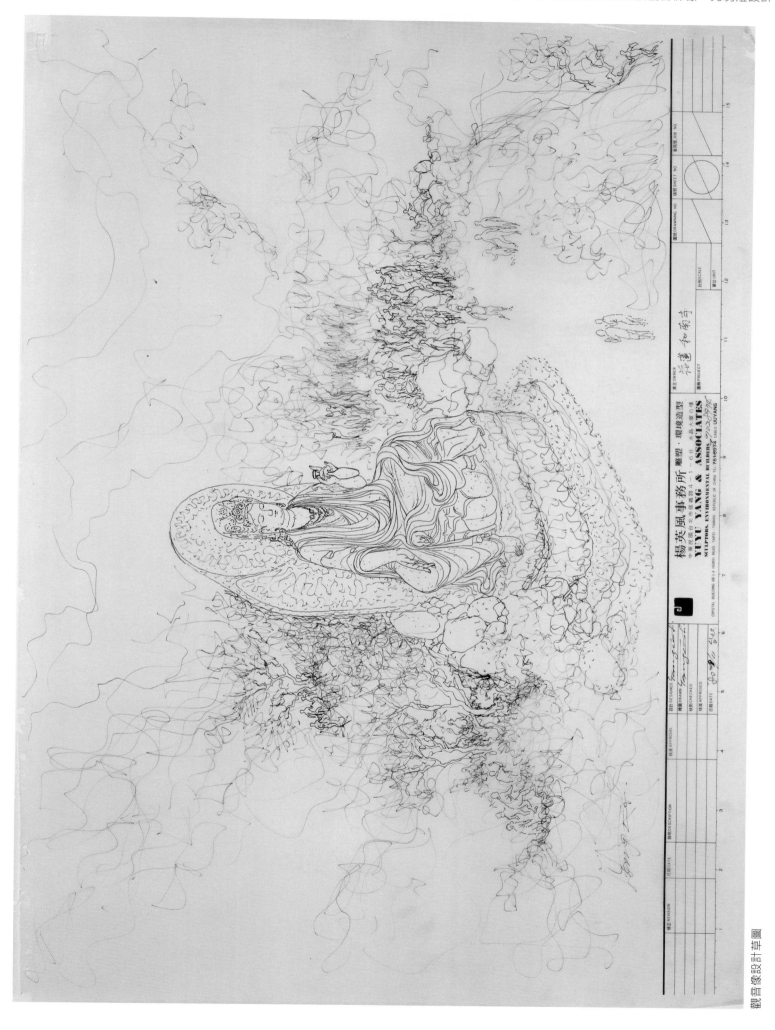

楊英風事務所 雕塑・環境造型
YUYU YANG & ASSOCIATES
SCULPTORS, ENVIRONMENTAL BUILDERS
中華民國台北市信義路4-1-68 水晶大廈6樓
CRYSTAL BUILDING, 68-1-4 HSINYI ROAD, TAIPEI, TAIWAN, REPUBLIC OF CHINA TEL: 761-8974 CABLE: UUYANG

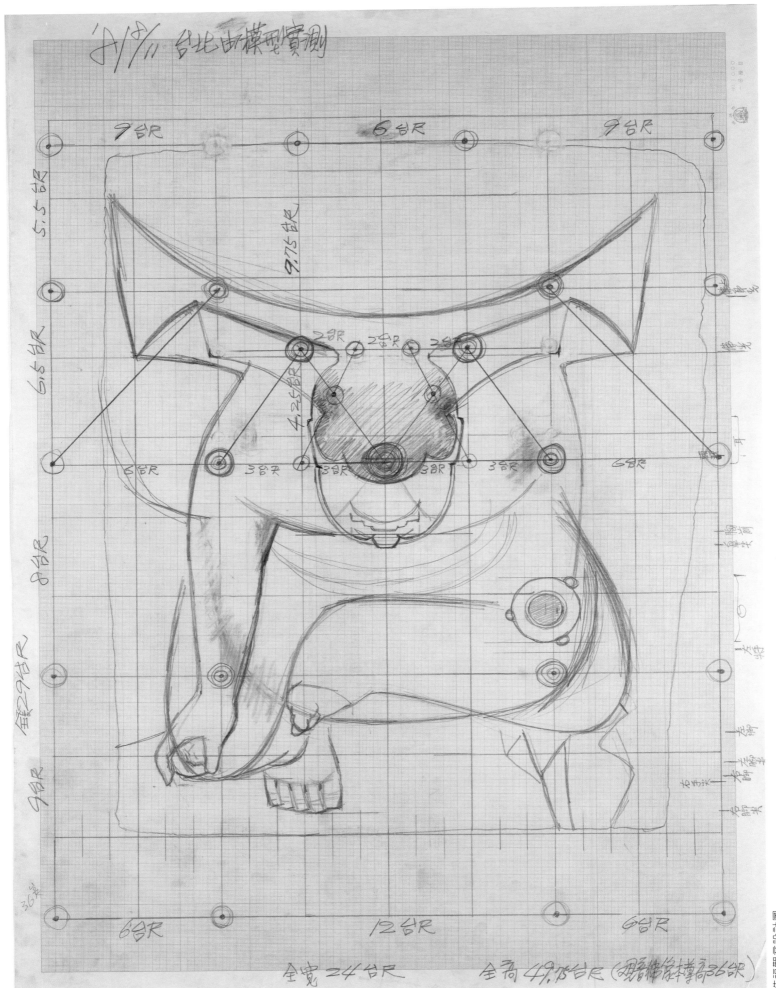

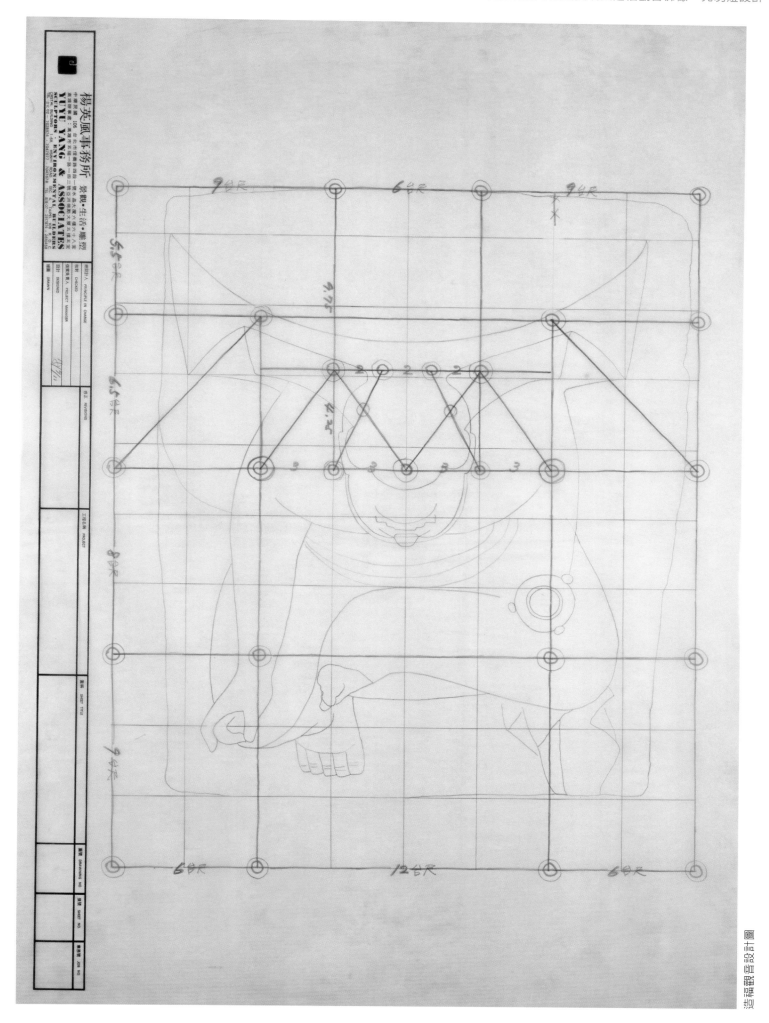

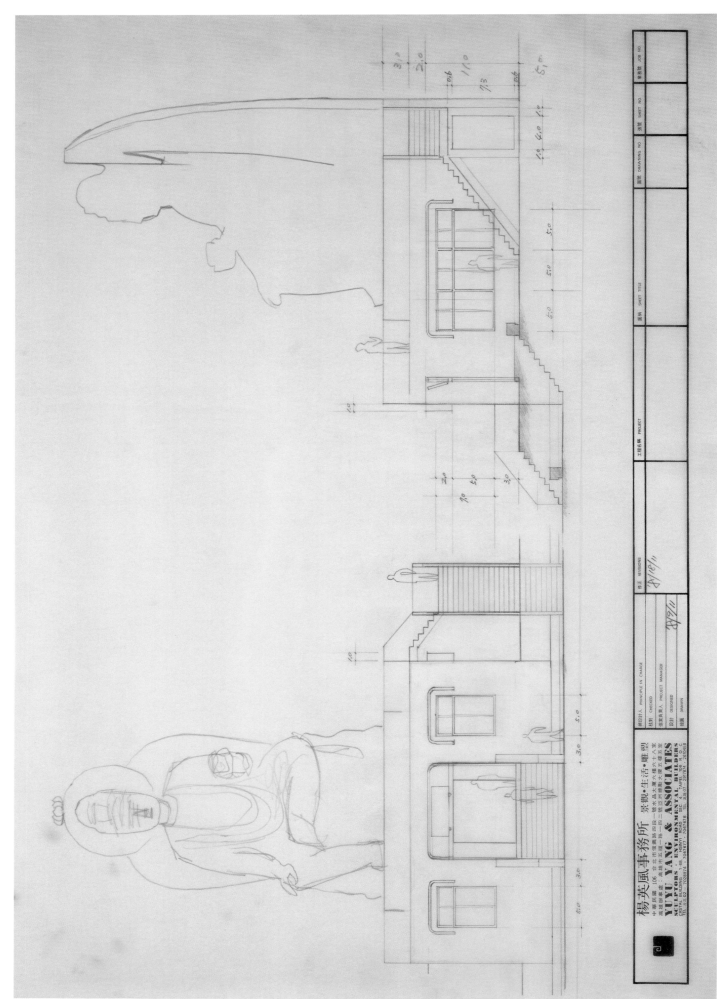

楊英風事務所　景觀●生活●雕塑

YUYU YANG & ASSOCIATES

造福觀音設計圖

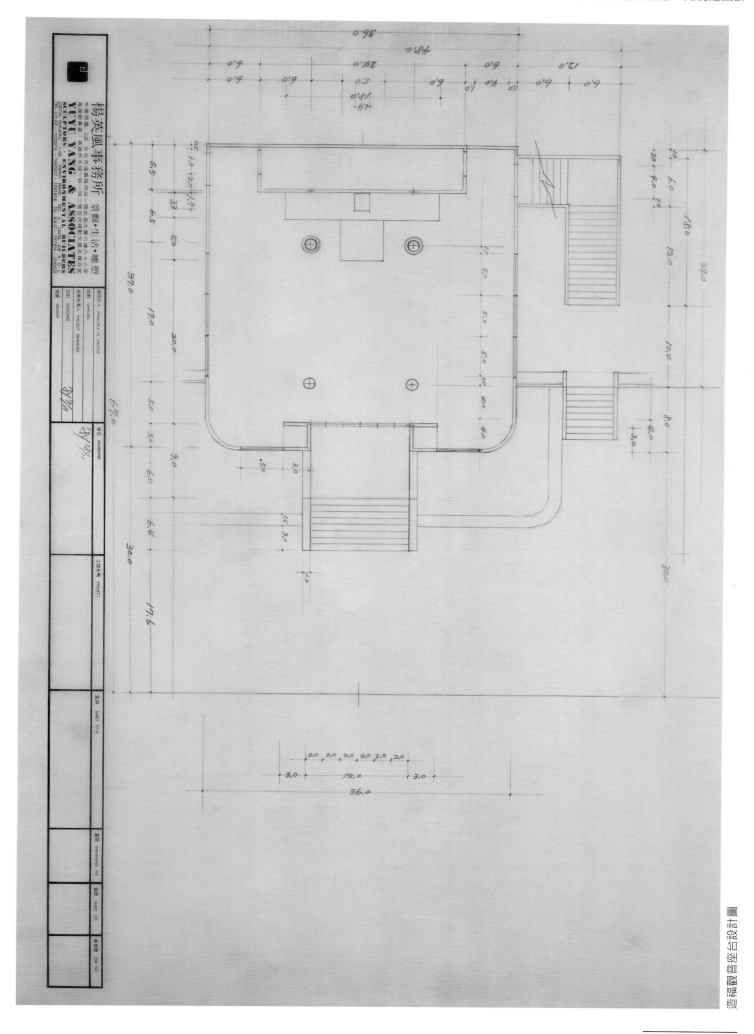

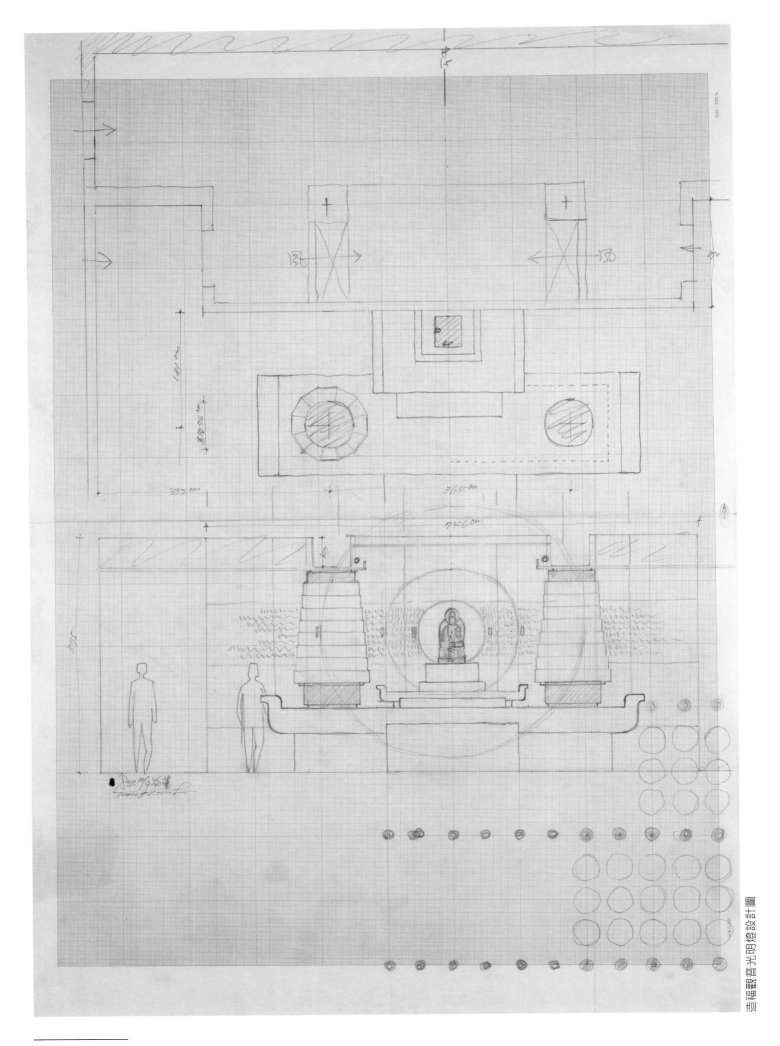

造福觀音光明燈設計圖

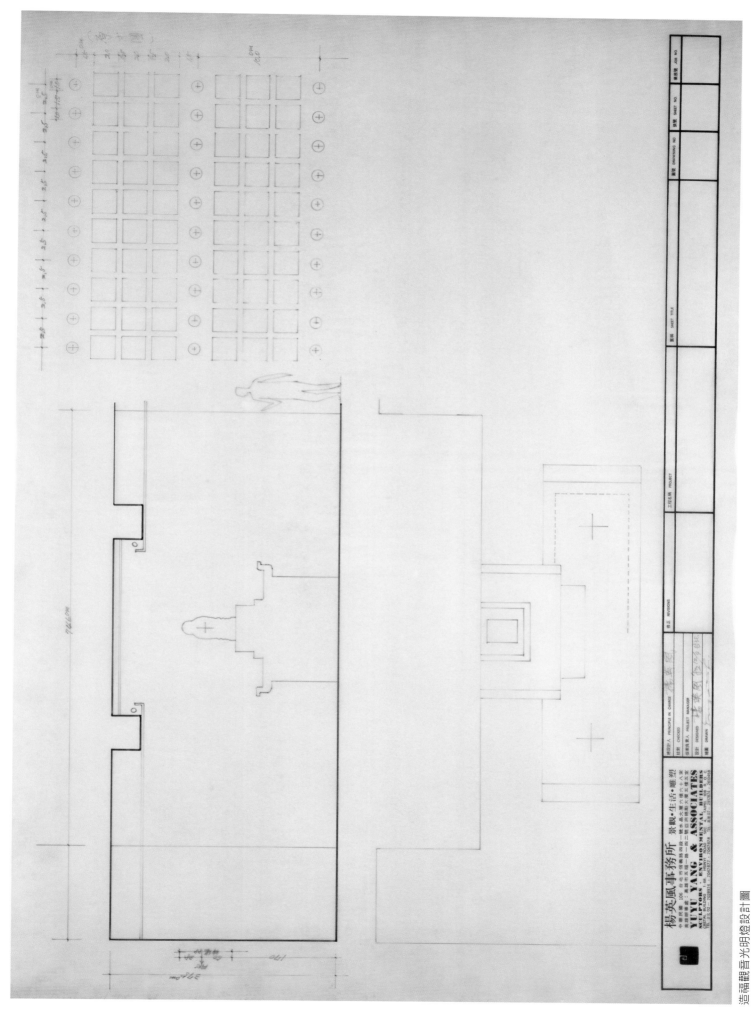

造福觀音光明燈設計圖

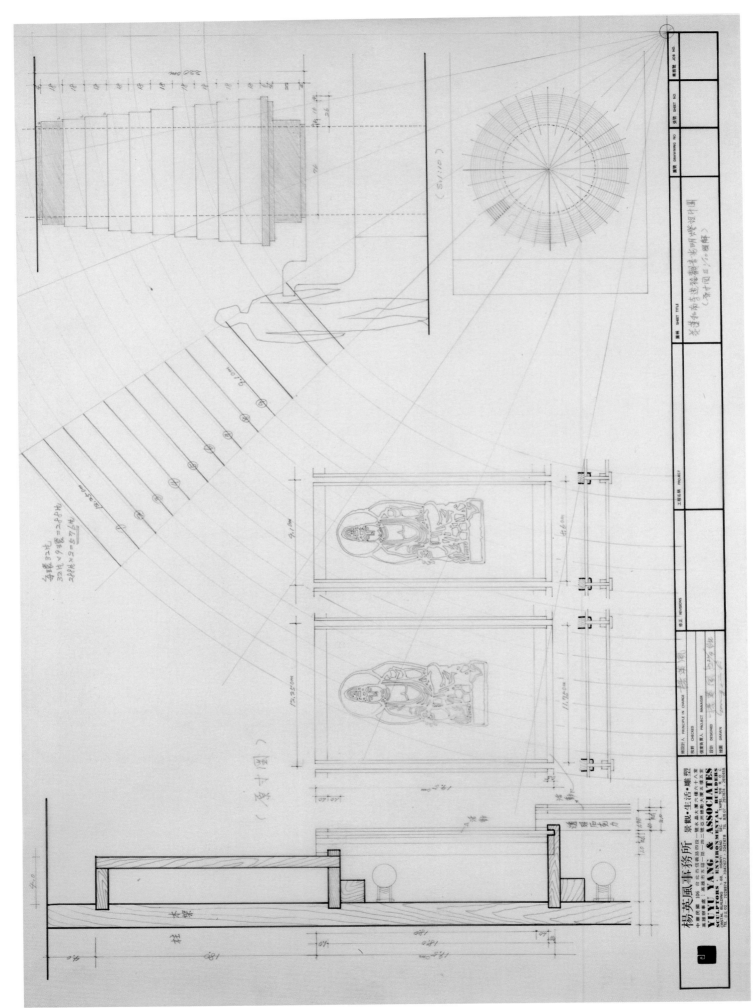

造福觀音光明燈設計圖

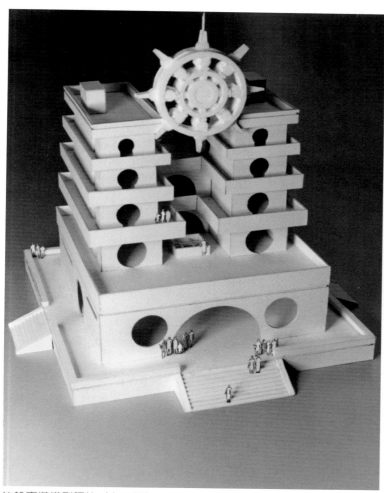

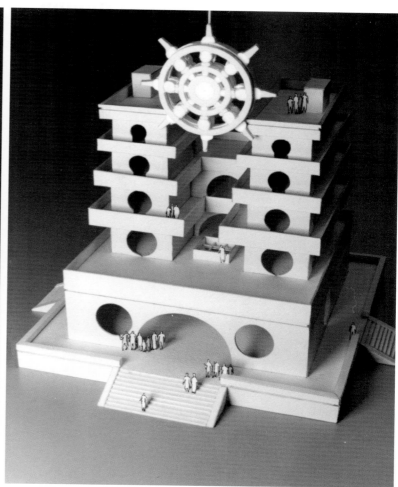

法輪寶塔模型照片（上二圖）

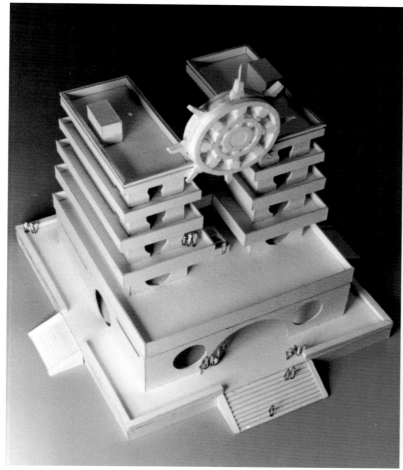

法輪寶塔模型照片

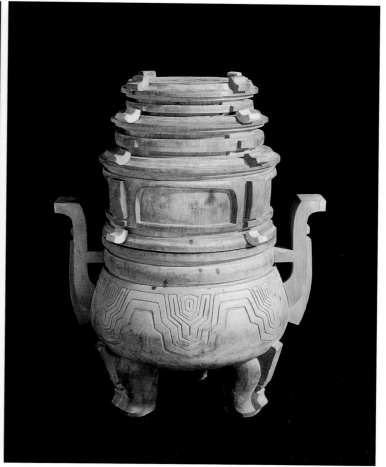

香爐模型照片

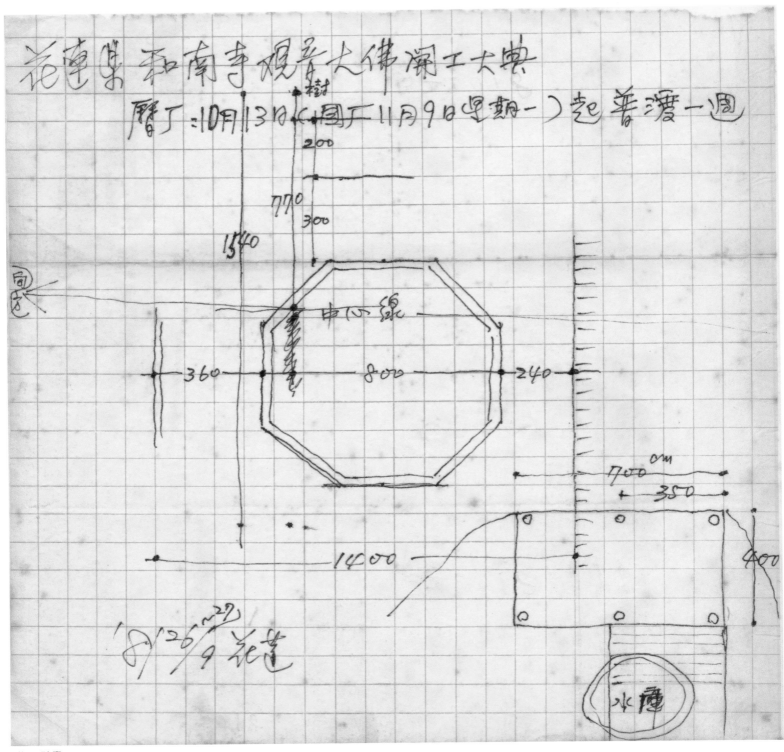

花蓮縣 和南寺觀音大佛開工大典
曆丁：10月13日（國：11月9日星期一）起普濟一週

200
770
300
1540
局區
中心線
360 800 240
cm
1700
350
1400 400

'81 26~29 /9 花蓮

水壇

施工計畫

施工照片

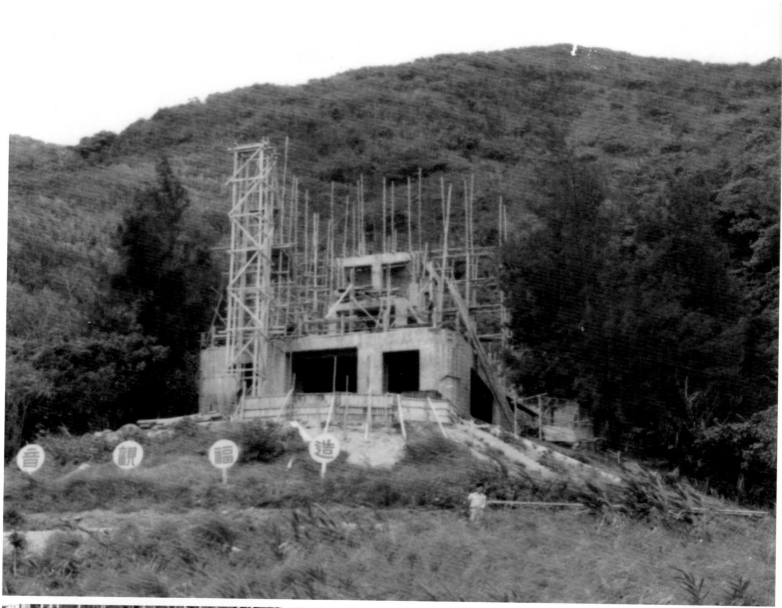

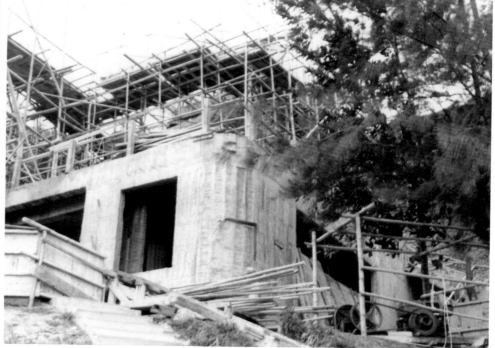

施工照片

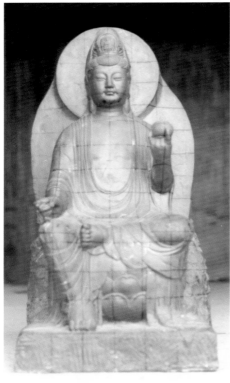
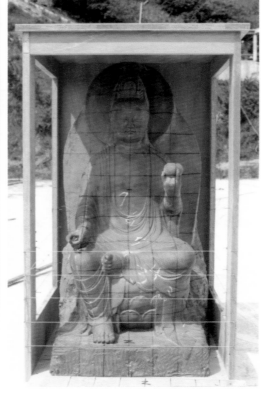
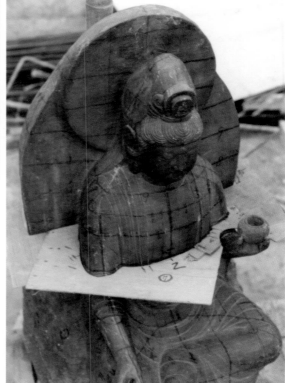

施工照片

418

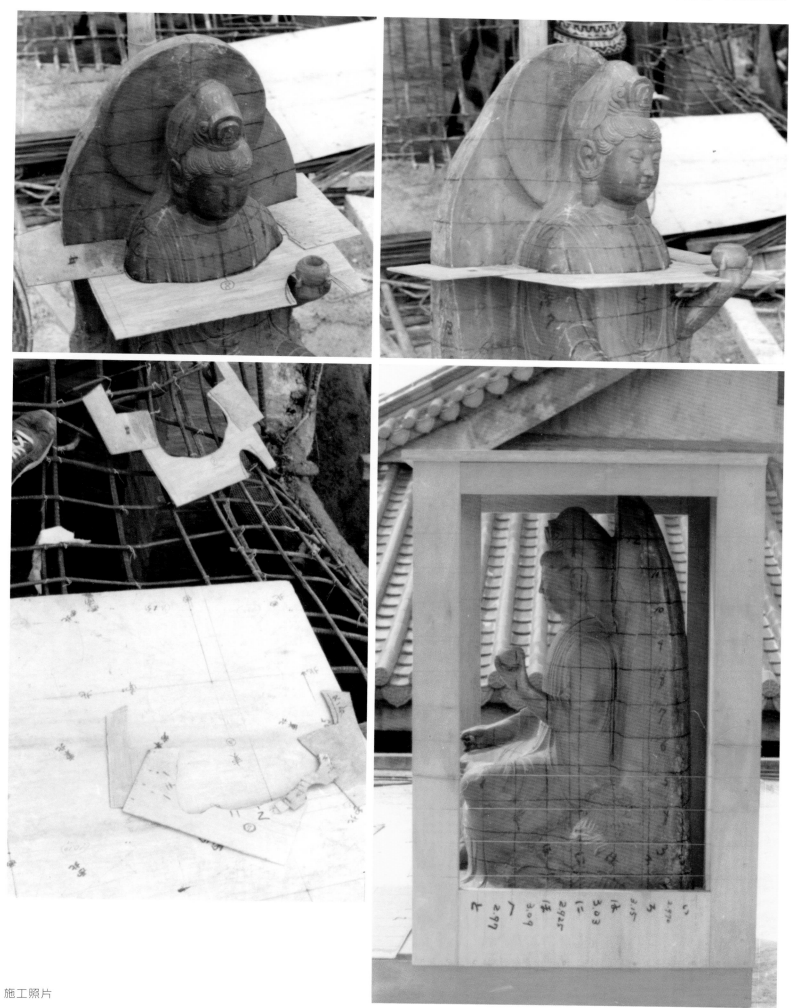

施工照片

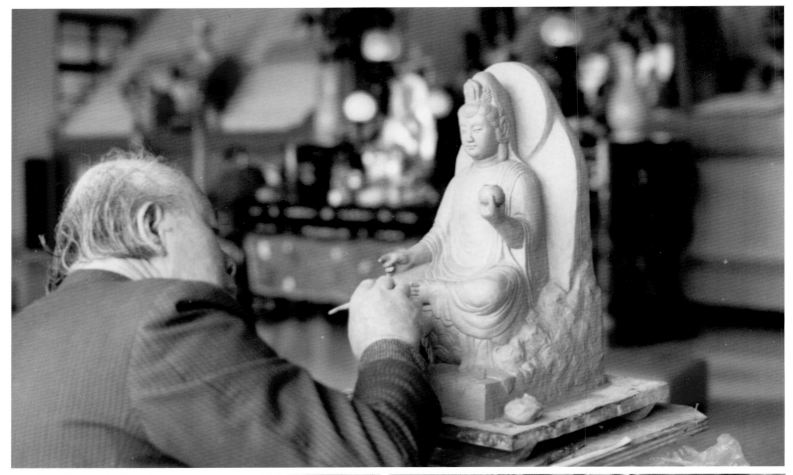

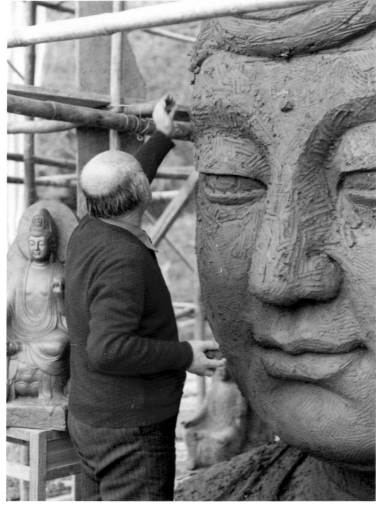

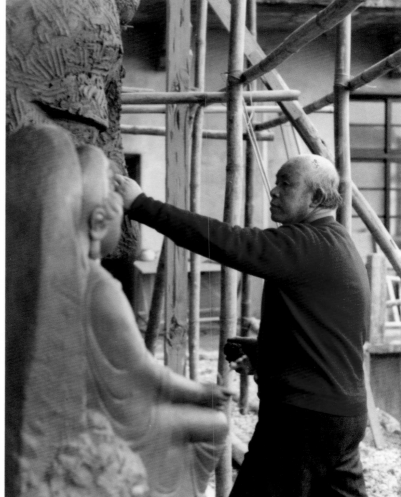

施工照片

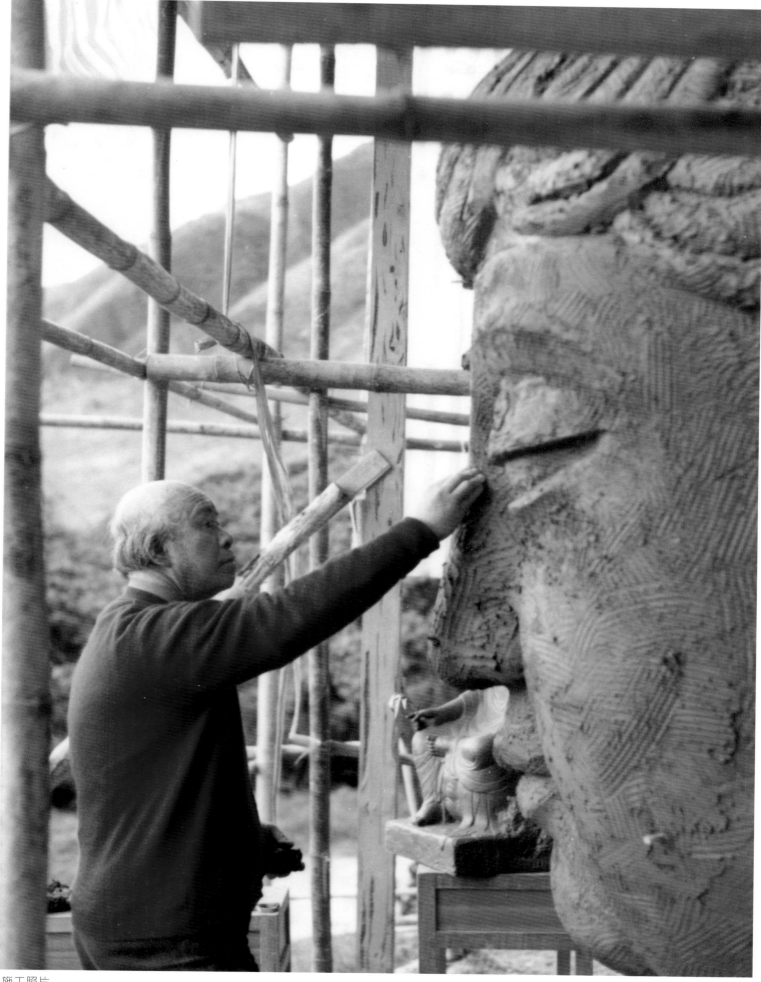

施工照片

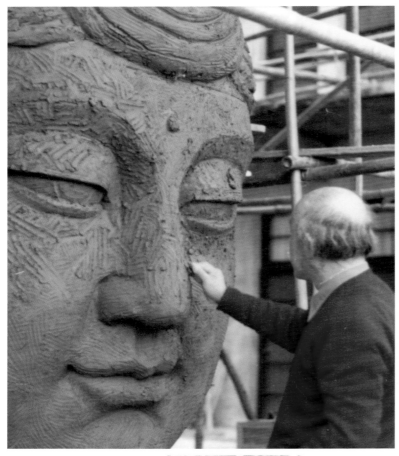
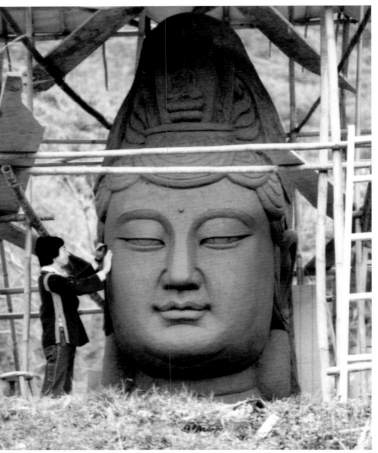
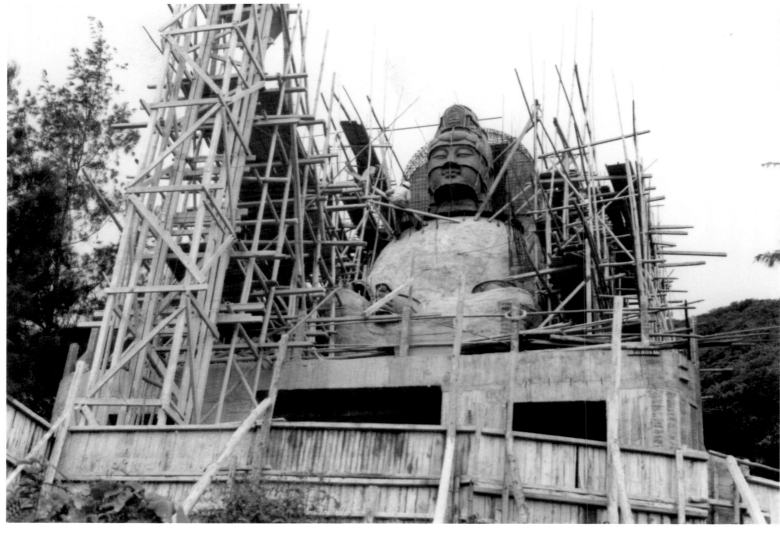

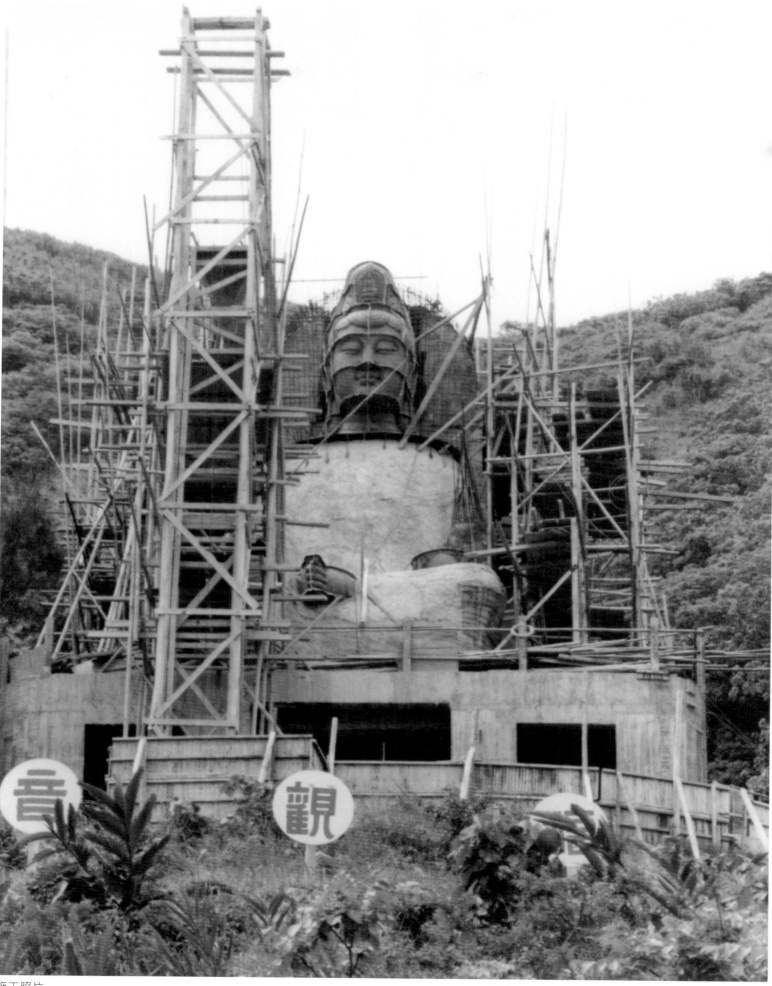

施工照片

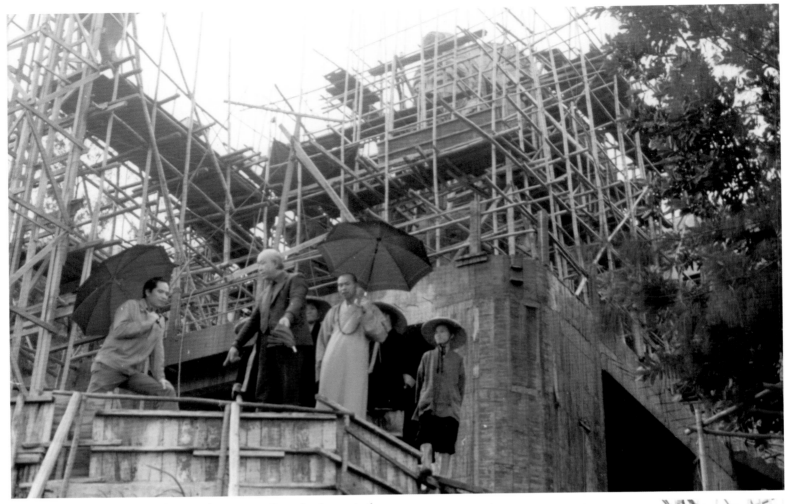

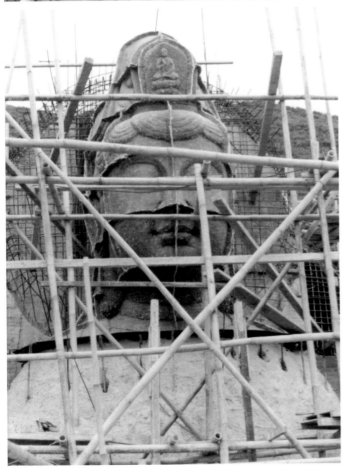
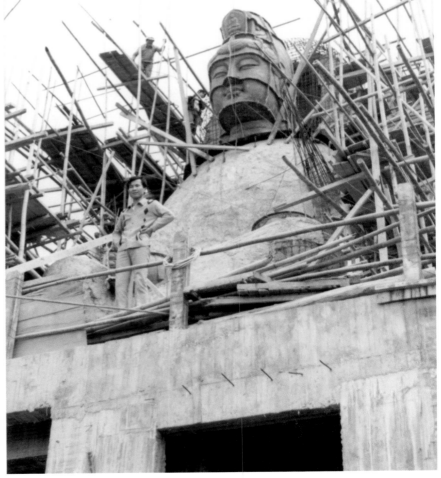

施工照片

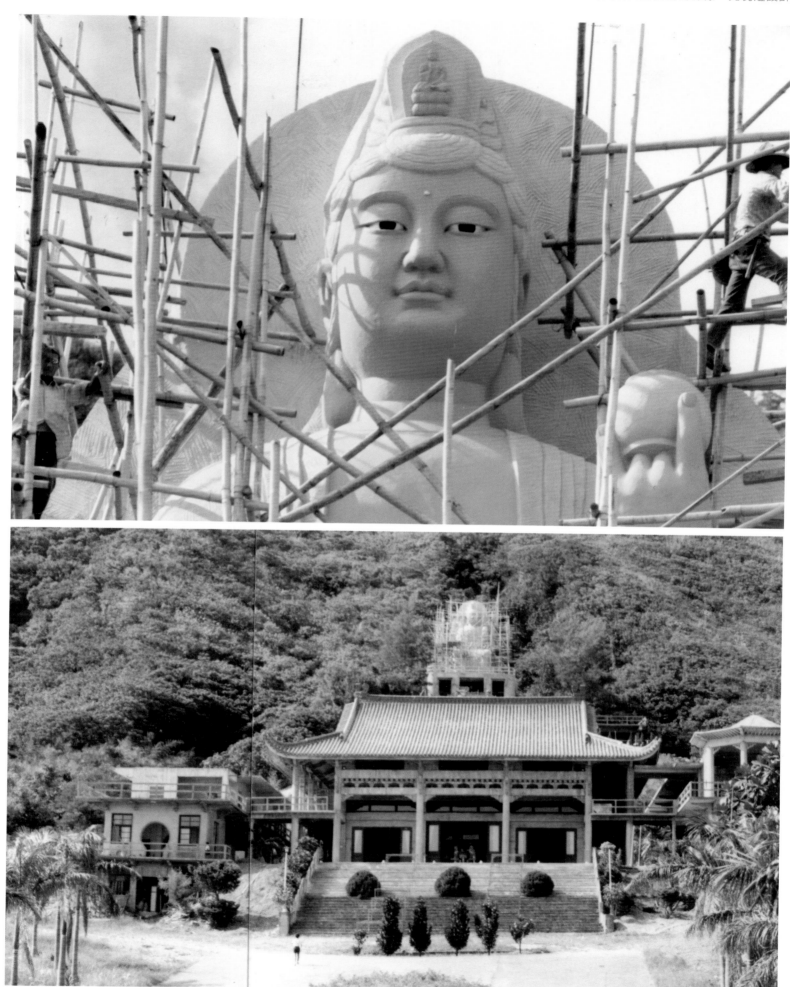

施工照片

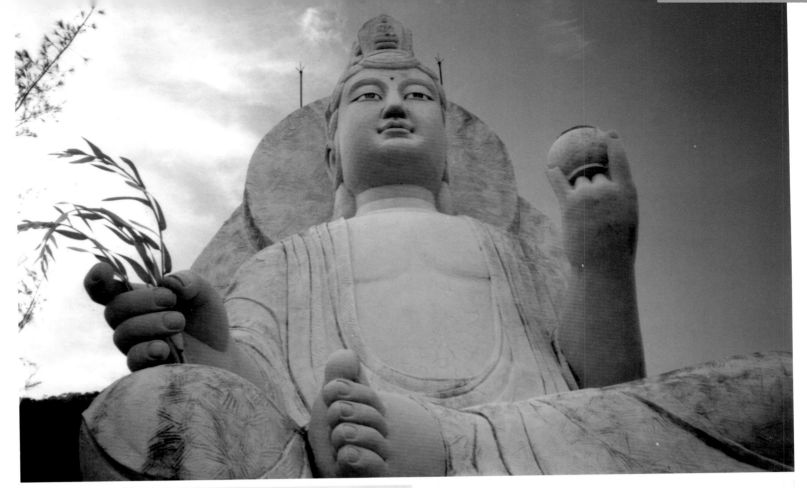

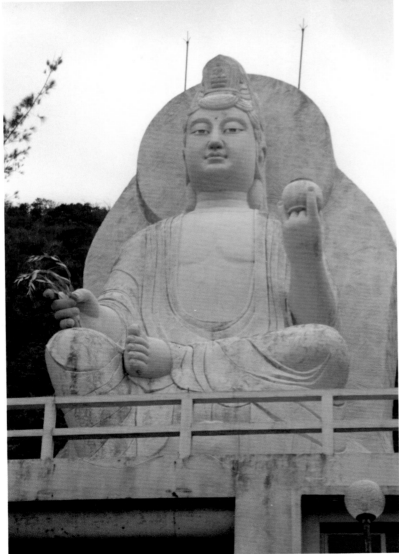

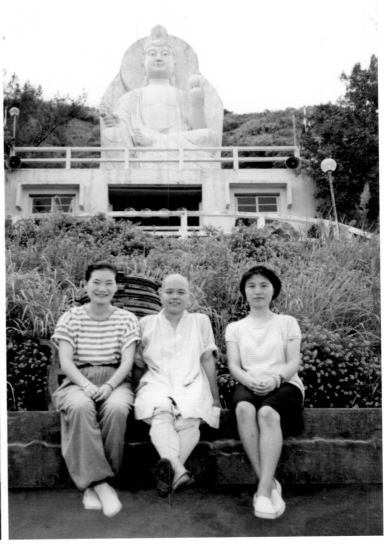

〔造福觀音〕大佛完成影像

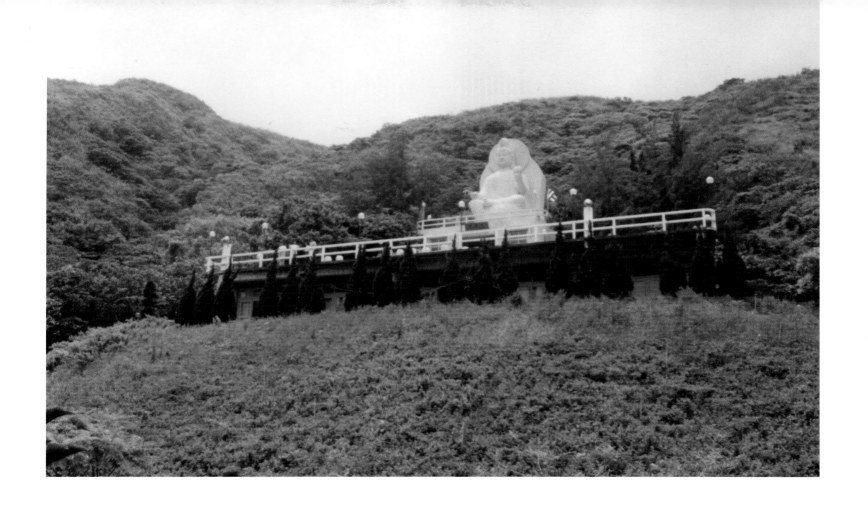

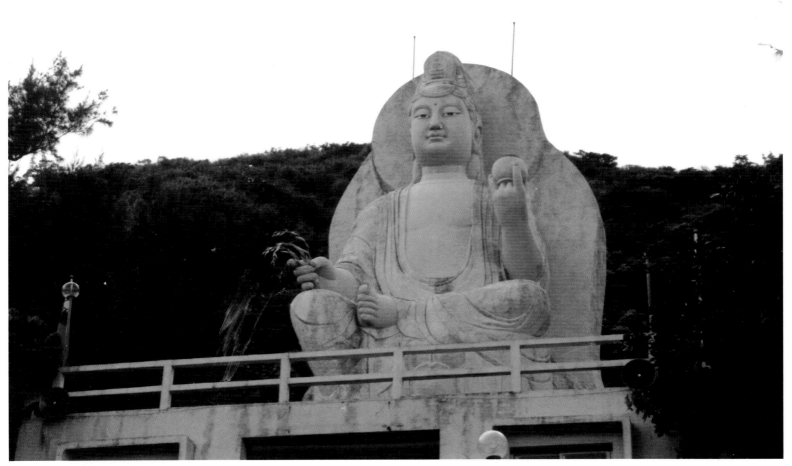

〔造福觀音〕大佛完成影像

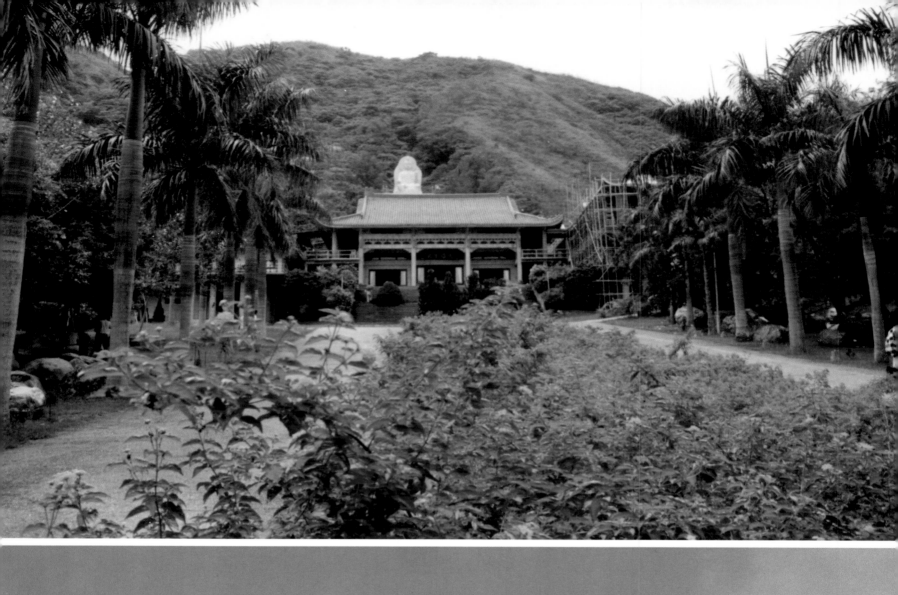
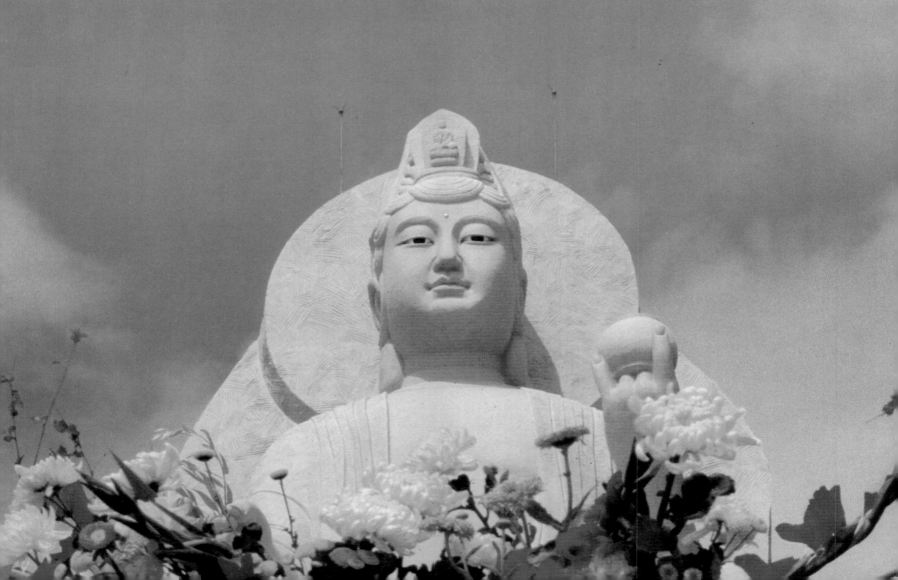

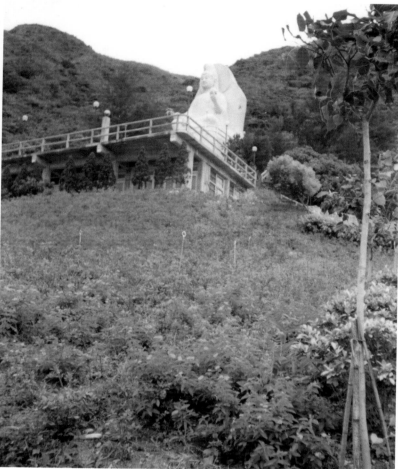

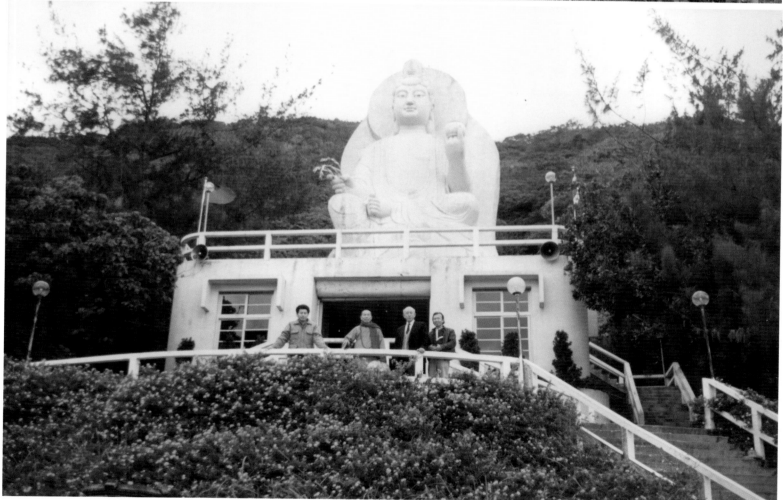

〔造福觀音〕大佛完成影像

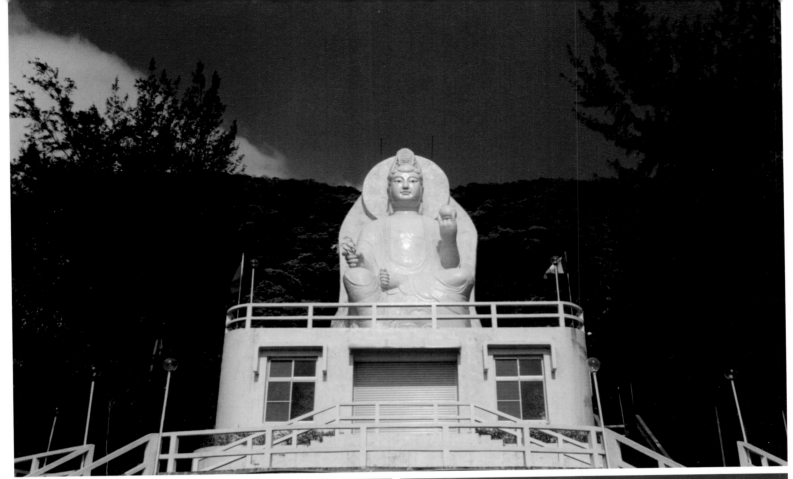

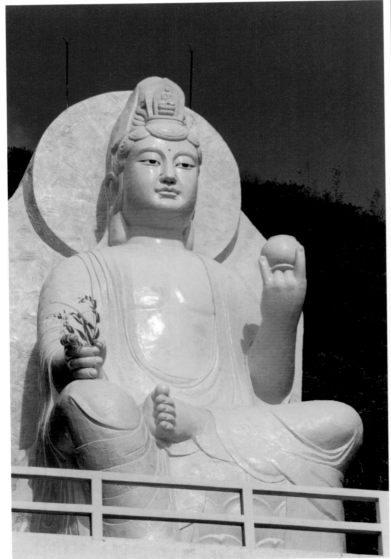
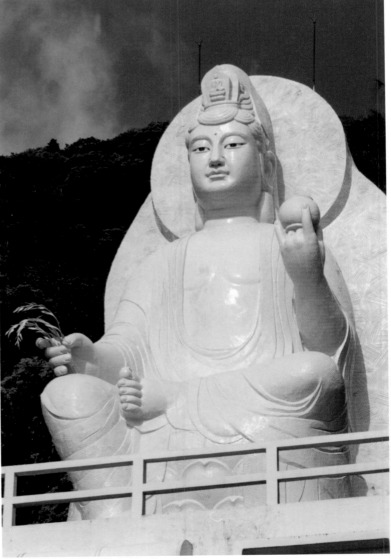

〔造福觀音〕大佛完成影像（2005，龐元鴻攝）

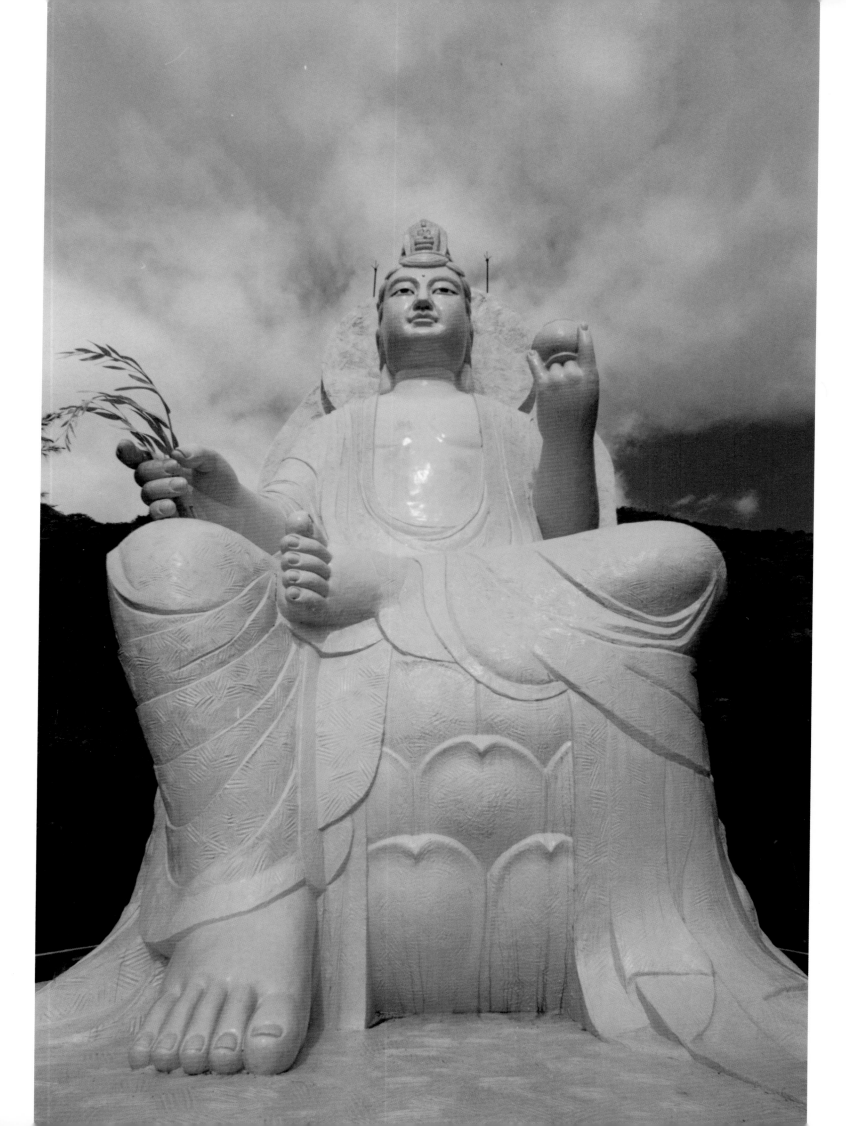

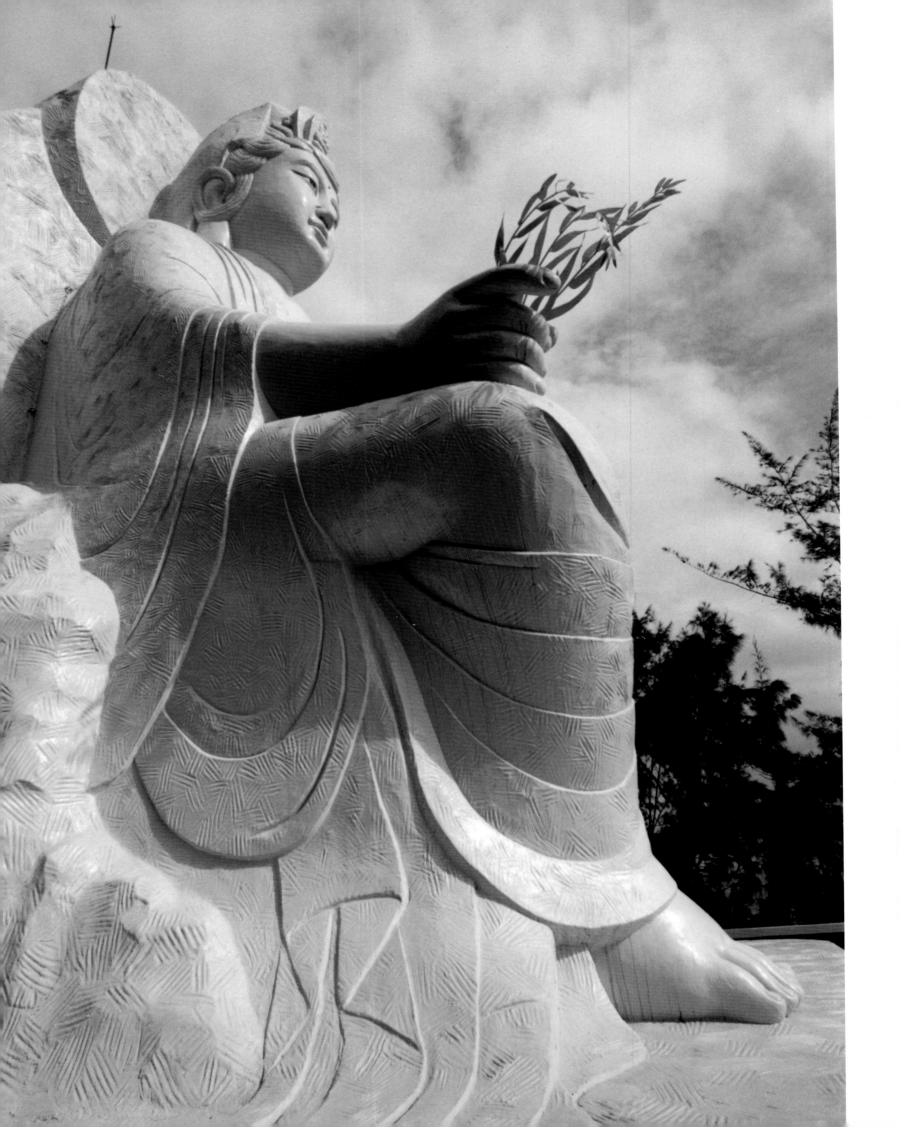

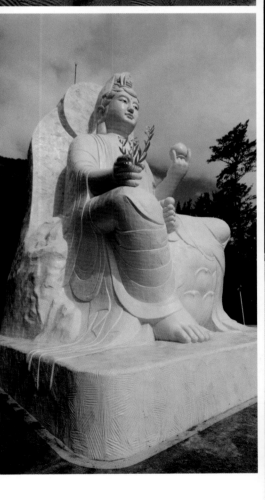

〔造福觀音〕大佛完成影像
（2005，龐元鴻攝）

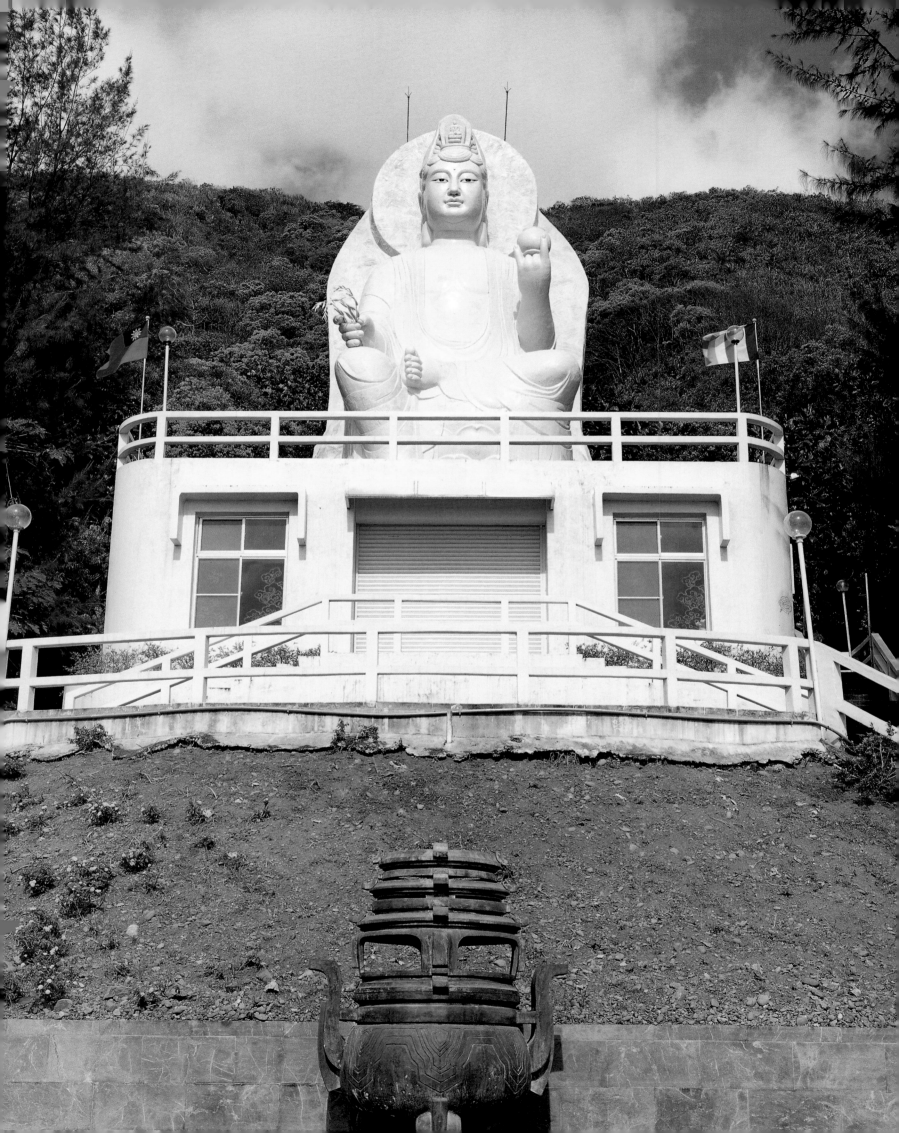

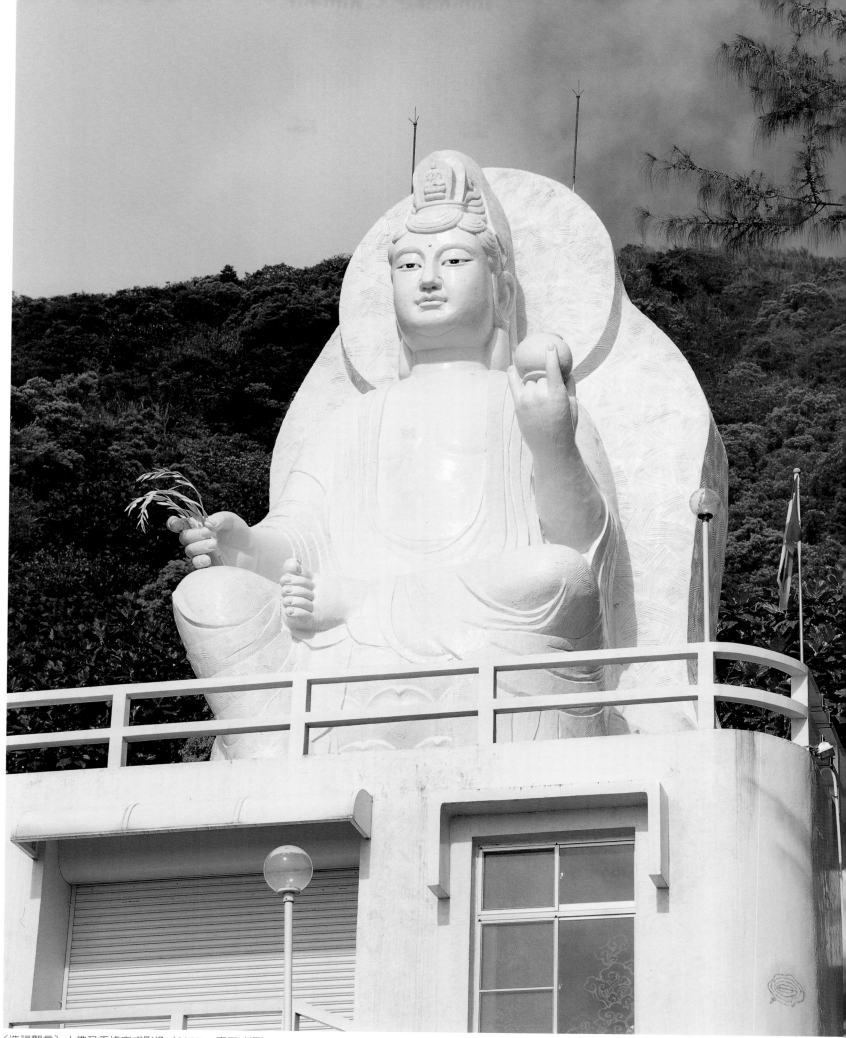

〔造福觀音〕大佛及香爐完成影像（2005，龐元鴻攝）

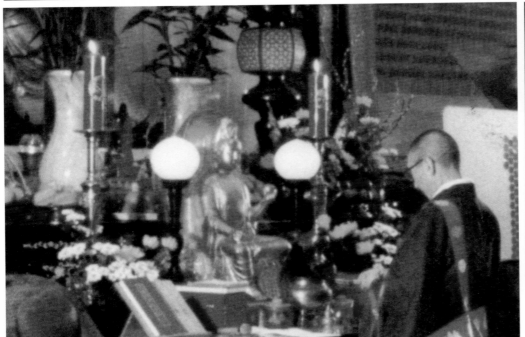

〔造福觀音〕小佛完成影像

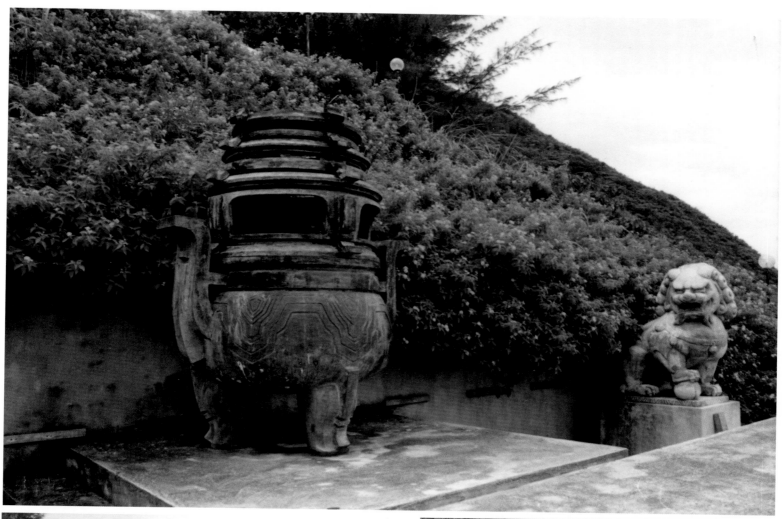

香爐完成影像（2005，龐元鴻攝）

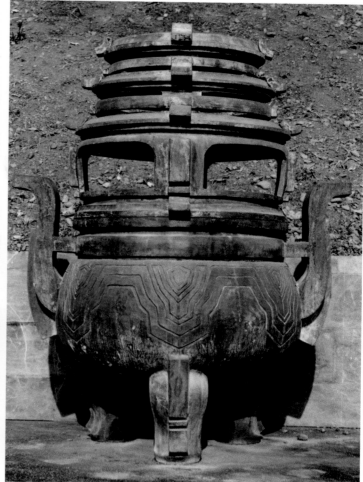

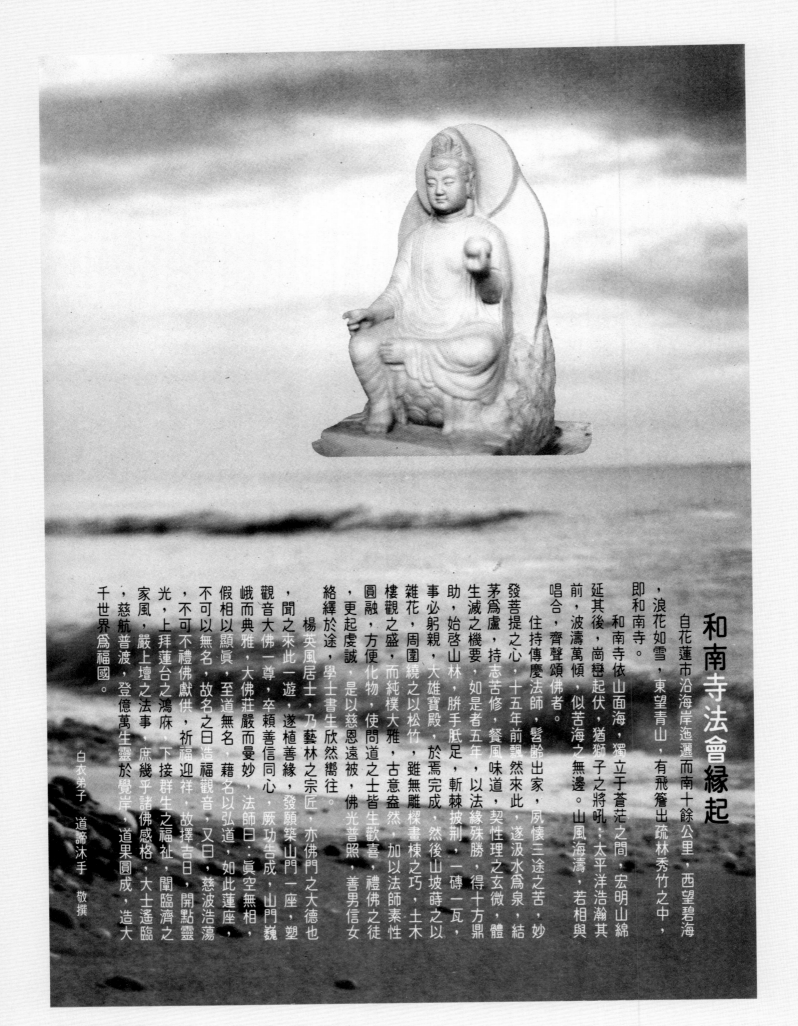

和南寺法會緣起

自花蓮市沿海岸迤邐而南十餘公里，西望碧海，浪花如雪，東望青山，有飛簷出疏林秀竹之中，即和南寺。

和南寺依山面海，獨立于蒼茫之間，宏明山綿延其後，崗巒起伏，猶獅子之將吼；太平洋浩瀚其前，波濤萬頃，似苦海之無邊。山風海濤，若相與唱合，齊聲頌佛者。

住持傳慶法師，髫齡出家，夙懷三途之苦，妙發菩提之心，十五年前飄然來此，遂汲水為泉，結茅為盧，持志苦修，餐風味道，契性理之玄微，體生滅之機要，如是者五年，以法緣殊勝，得十方鼎助，始啟山林，胼手胝足，斬棘披荊，一磚一瓦，事必躬親，大雄寶殿，於焉完成，然後山坡蒔之以雜花，周圍繞之以松竹，雖無雕樑畫棟之巧，土木樓觀之盛，而純樸大雅，古意盎然，加以法師素性圓融，方便化物，使問道之士皆生歡喜，禮佛之徒，更起虔誠，是以慈恩遠被，佛光普照，善男信女，絡繹於途，學士書生欣然嚮往。

楊英風居士，乃藝林之宗匠，亦佛門之大德也，聞之來此一遊，遂植善緣，發願築山門一座，塑觀音大佛一尊，卒賴善信同心，厥功告成，山門巍峨而典雅，大佛莊嚴而曼妙，法師曰：真空無相，假相以顯真，至道無名，藉名以弘道，如此蓮座，不可以無名，故名之曰造福觀音，又曰慈波浩蕩，光，不拜蓮台之鴻麻，下接群生之福祉，闡臨濟之家風，嚴上壇之法事，庶幾乎諸佛感格，大士遙臨，開點靈光，上拜佛獻供，祈福迎祥，故擇吉日，慈航普渡，登億萬生靈於覺岸，道果圓成，造大千世界為福國。

白衣弟子 道諦沐手 敬撰

《和南寺造福觀音開光紀念特刊》1982.10.3，花蓮：河南寺

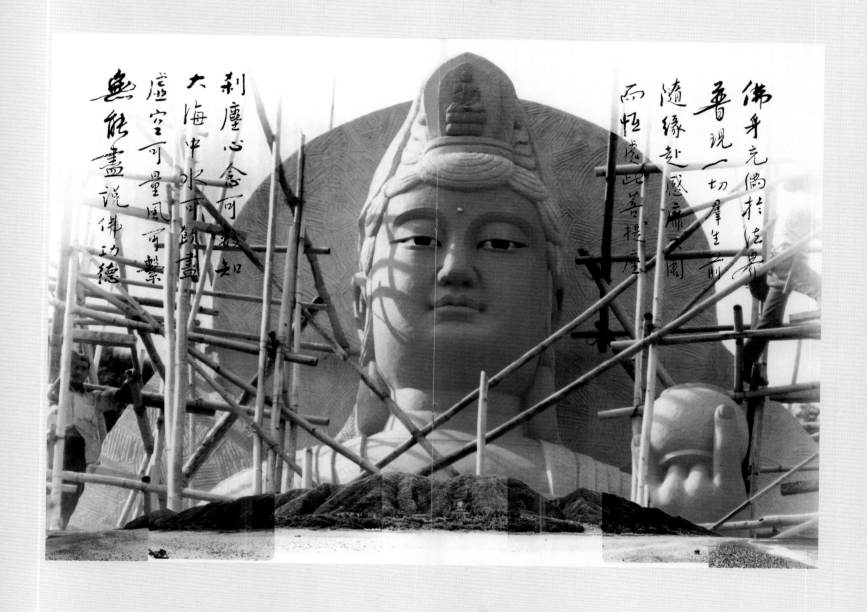

佛身充偏於法界

普現一切群生前

隨緣赴感靡不周

而恒處此菩提座

剎塵心念可數知

大海中水可飲盡

虛空可量風可繫

無能盡說佛功德

《和南寺造福觀音開光紀念特刊》1982.10.3，花蓮：河南寺

三步一跪 拜山又拜佛

〈第一現場〉花蓮和南寺造福觀音佛像開光儀式記實

文/王昭　●圖/林國彰

●心案、開張雙望、地藏賴頭、跪下樓雙即山拜佛。

●晉拜山門外，三步一人即叩拜。和南寺造福觀音佛像開光儀列隊叩拜前進。

●開人觀佛眼張，後光開的主自佛我，求自生眾。情神的主自佛我。

王昭〈三步一跪　拜山又拜佛　〈第一現場〉花蓮和南寺造福觀音佛像開光儀式記實〉《中國時報》1982.11.25，台北：中國時報社

報福

中華民國七十八年四月二十三日星期日

眾生福田　和南自在造

《珍品掌故》◎劉鐵虎

民國六十五年間，雕塑家楊英風先生應聘赴美擔任加州法界大學藝術學院院長之職。行前以黃大烱先生介紹，得往和南寺一遊，遂與住持傳慶法師結識。法師係鬒齡出家，依廣欽老和尚後，深修禪定，後遊歷山川，遍跡寶島，欲隨緣建寺，宏揚佛道，幾經周折，終至花蓮鹽寮建了和南寺，楊先生心中佩服法師尋境之用心，乃願傾力相助。

他們兩位，一悟佛門勝義妙理，兼明堪輿妙用，一則深諳造景藝術及建築美學，於是二人決意協力為佛門聖地關建莊嚴環境。

法師以觀音菩薩與我國有甚深因緣，因之決心在全寺最佳的地位塑一菩薩聖像，依靈山為蓮座，以蒼穹為屋宇，使佛身周遍法界，谿通無際，造福人間；來往過客則心生愛羨感興趣，楊先生也對造景原意與傳慶法師結，發菩提心，奉獻社會，因此特將菩薩名為「造福觀音」。

二人逐開始經營塑造理念。法師師承禪宗，楊先生也對禪宗極為參考敦煌佛像造型。如此一年，菩薩便在寺裡暮鼓晨鐘的清音流轉之中、在人間煙火與天邊雲霞之間、在藝專師生沐風櫛雨的妙契參合之下，將大地之土泥昇華為佛國的大士

理依據，依菩薩三十二相一一揣度，楊先生復廣

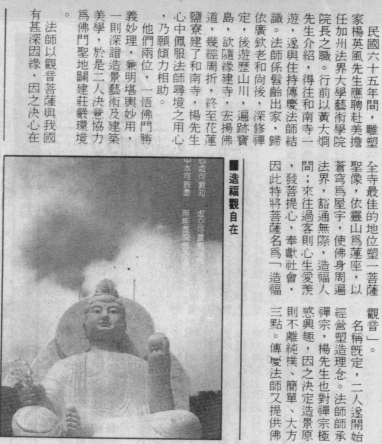

■造福觀自在

諦觀菩薩，五丈長身巍巍，寶座寬廣近六十坪，身著米黃漆彩，左手持淨瓶，右手持楊枝，左腿盤趺蓮臺，右腿自然垂地。陵角弧線之間，備見慈、慧、莊、吉諸意態，觀者自任一角度仰望，均得受用覺者智光。連菩薩一腿盤坐的五根腳趾，亦見柔和自然法性。昰眼之間，令人宛覺菩薩凝煉自極莊嚴高妙舞姿中的一剎那，完具云出「自在」真味。

菩薩建於和南寺後近山峯處，腹內薰香，並置珍珠、翡翠等七寶。開光之日，寺中舉行連續十天的護國息災大法會，並於功德圓滿日，施放瑜珈焰口。法會期間，另有佛學講座、甘露藝展與雷射藝術發表，可謂一時盛會。

您若去花蓮遊覽，莫忘了南行十里，如此您便可親臨東望碧海浪花如雪、西眺青山疏竹若夢的和南寺，與菩薩共體大悲自在的無邊法味了。

劉鐵虎〈眾生福田　和南自在造〉《福報》1989.4.23，台北：福報周報社

◆附錄資料

• 1982年花蓮和南寺開光大典及慶祝活動簡介

　　從花蓮通往台東的海岸公路旁，綿延起伏的青翠山巒間，即將聳立起一座觀世音菩薩的巨型塑像，在海潮音與梵唱聲中，伴隨著僧眾度過更多的晨昏迭替，在暮鼓晨鐘聲裡，醒悟世人參破世情，早登覺岸。

　　這尊名為「造福觀音」的塑像，是由我國蜚聲國際的景觀雕塑名家楊英風先生，參考敦煌佛像造形，與和南寺住持傳慶法師提供佛理依據所精心設計；並由國立藝術雕塑家師生們費時一年的時間所塑造完成的，此項融合藝術與佛法之傑出創作，在國內現有的各座大佛塑像中，尚屬少見。

　　據和南寺住持傳慶法師稱，觀世音菩薩乃過去正法如來，以大悲願力，復入生死苦海，現菩薩身，尋聲救苦，慈恩無限，在我國民間歷史上，已有甚深因緣，際此佛法式微，世風沉淪之時，法師決心塑一觀音大佛，立於全寺最佳地位，凝睇大海，造福寰宇，使來往過客，及善男信女，感佛慈悲，心生愛羨，皆發菩提之心，奉獻社會。共同創造一個幸福安祥的佛國淨土。所以，傳慶法師將它命名為『造福觀音』。相信此舉對於社會風氣的轉移，及生活品質的提高，必有長遠的貢獻。

　　該尊觀音塑像，興建於和南寺後上方接近山峰處，佛像依山面海，極具勝景。像高約五丈，身著金黃漆色，手持甘露淨瓶，面露慈悲法喜，坐姿自在吉祥，如人登臨參拜，一則瞻仰莊嚴聖像，一則俯望浩瀚海波，肅穆之情，油然而生。

　　和南寺為慶祝造福觀音之落成，已擇於十一月十七日凌晨舉行拜山及開光大典，由該寺住持傳慶法師親自主持。此項大典，將遵照佛教大藏經典上的規儀隆重舉行，同時，寺中將於十一月十二日至二十一日舉行連續十天的護國息災大法會，並於功德圓滿之日（即十一月廿一日）施放瑜珈焰口，結緣亡魂。

　　據辦事人員稱，預料拜山及開光大典，將為這十天的活動掀起高潮，凡是前往參拜的信眾，必須提前於十一月十六日下午六時以前到達和南寺，以便準備在是日午夜，趕上次日（十

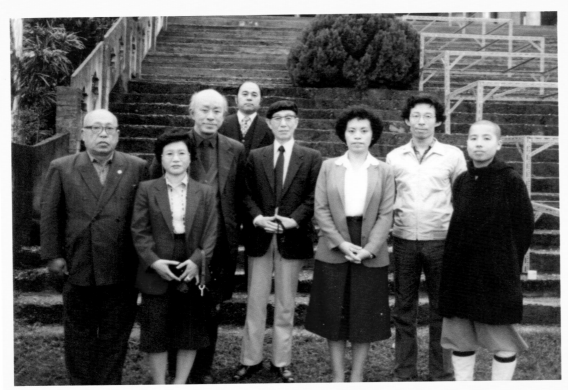

楊英風（左三）與友人合攝於和南寺

花蓮宏明山和南寺 緘
花蓮縣鹽寮村六十號

楊英風設計之花蓮宏明山和南寺〔造福觀音〕開光大典請柬及貴賓證

七日）凌晨的拜山及開光大典。

　　歡迎四方前往參拜的信眾及知識青年，和南寺亦在法會期間，舉辦各項多采多姿的慶祝活動，其中包括佛學講座，甘露藝展，及文藝座談等，佛學講座所邀請到的講師有星雲、慧嶽、淨空、眞華、顯明、聖印、慧印等大師，高僧雲集，盛況空前，此不僅是佛教界從來未有的盛事，也是花蓮地區信眾三生難得的勝緣。

　　至於文藝座談，所聘請的幾位青年學人和青年作家，也是才德並茂，所談的內容，都是針對提高生活品質，轉移社會風氣而設想的，對於知識青年德業與智慧的啓發，相信大有裨益。

　　而甘露藝展，內容包括和南寺信眾及和南寺之友的書畫展覽，以及雕塑大師楊英風教授的佛像雕塑個展。

　　據辦事人員說，在拜山開光的儀式當中，於午夜茫茫之際，和南寺的山路上將沿途懸掛典雅的燈籠。屆時參與參拜的信眾，參觀的來賓及工作人員，人人手上都有鮮花一枝，氣氛之優美高超，可以想像，和南寺願以誠心，將此難得的勝像，獻與花蓮及全國各界的有緣人。

　　據云，和南寺一向默默地承擔著宗教移風易俗的責任，在政府爲了維護國人飲食衛生，大力提倡公筷母匙運動之初，和南寺早已切實響應，成效十分良好。值得各機關學校借鑑。

　　又據住持傳慶法師表示，修行佛法必須勇猛精進，開山建寺亦須要堅忍不拔，持之以恒。造福觀音的塑立，祇是和南寺建寺工作的一部分，其最終的藍圖乃是要建立一處清淨莊嚴的叢林道場，使佛種在此滋長，佛法得以宏揚，並爲當代社會及後世眾生創造幸福，綿延不絕。

　　和南寺的地址是花蓮縣監寮村六十號距離花蓮市區的車程大約只有二十分鐘，在花蓮市乘車的來客及民眾，歡迎搭乘東海岸線的花蓮客運班車，屆時交通加強服務事宜，歡迎查詢，花蓮市三五〇三八八楊居士。

　　佛學及文藝講座日程及內容如下，並附諸位大師及學者簡介。　（編按：請見下圖）

花蓮和南寺〔造福觀音〕開光大典所舉辦的一系列活動日程內容簡介

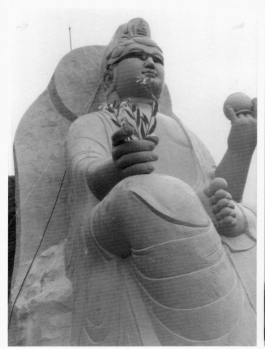
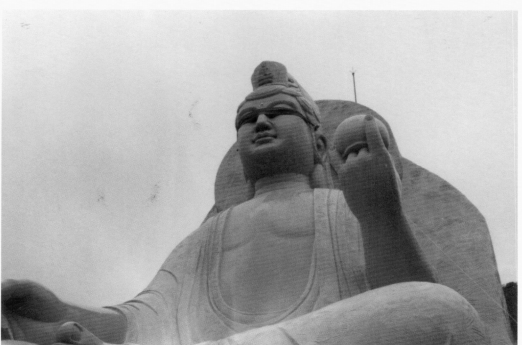

末開光的〔造福觀音〕大佛

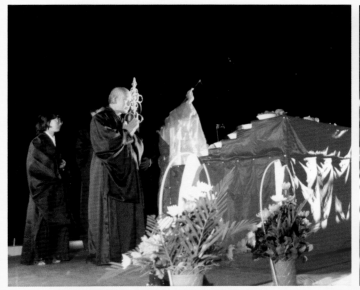
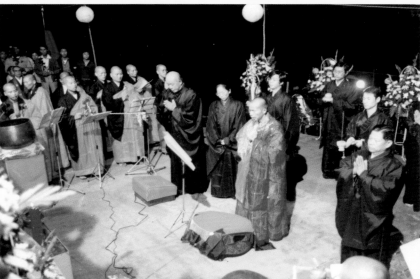
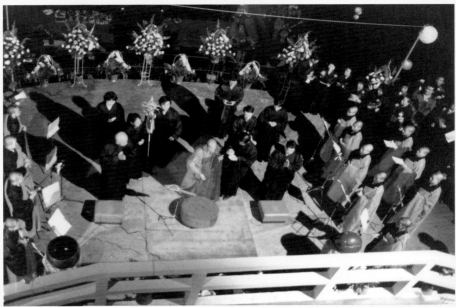

〔造福觀音〕開光大典，1982.11.17 凌晨

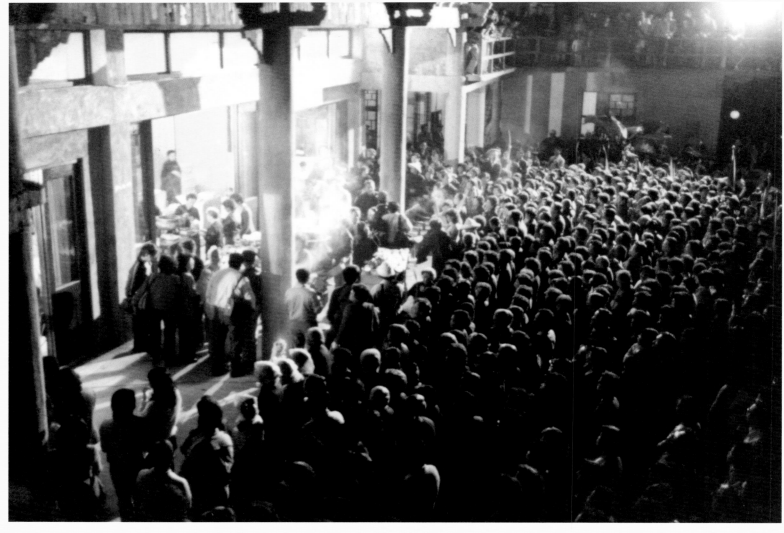

〔造福觀音〕開光大典，1982.11.17 凌晨

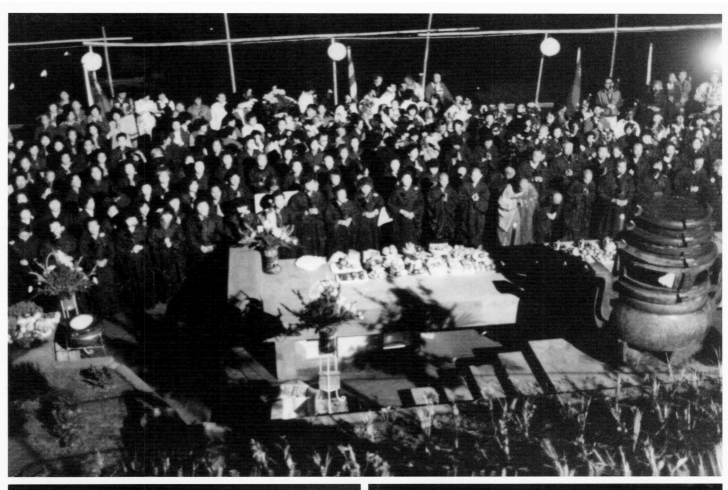

資料整理／黃瑋鈴

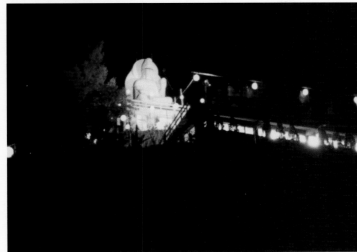

楊英風為和南寺傳慶法師所攝之照片

〔造福觀音〕開光大典，1982.11.17 凌晨

（資料整理／黃瑋鈴）

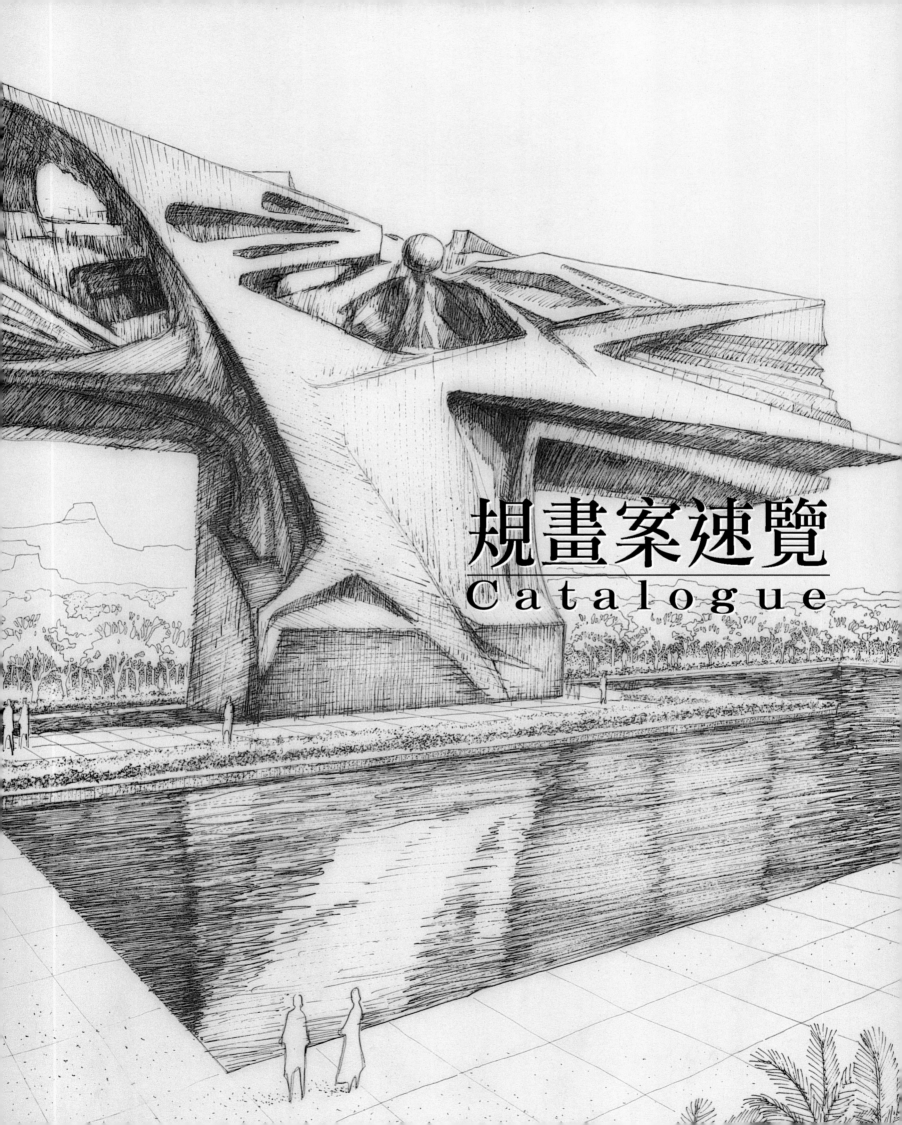

規畫案速覽
Catalogue

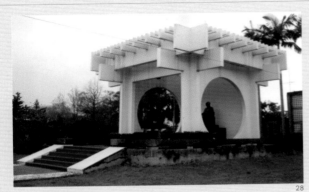

LS055
宜蘭森林開發處〔中正亭〕新建工程暨蔣公銅像設置案＊
1976-1977
宜蘭

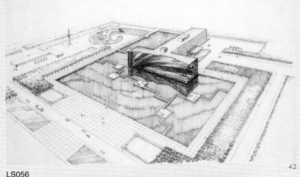

LS056
沙烏地阿拉伯愛哈沙地區生活環境開發計畫案
1976-1977
沙烏地阿拉伯愛哈沙地區
未完成

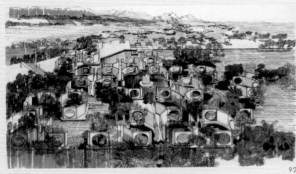

LS057
沙烏地阿拉伯利雅德峽谷公園規畫案
1976-1977
沙烏地阿拉伯利雅德
未完成

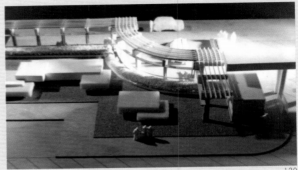

LS058
沙烏地阿拉伯農水部辦公大樓景觀美化設計案
1976-1977
沙烏地阿拉伯利雅德
未完成

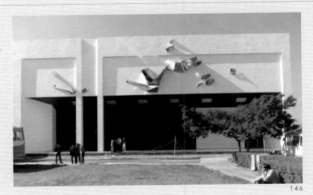

LS059
台灣省教育廳交響樂團新建大樓浮雕與景觀設計
1977
南投霧峰

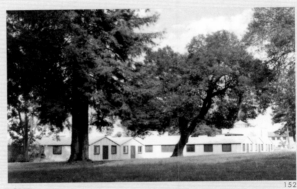

LS060
美國加州萬佛城西門暨法界大學新望藝術學院規畫設計案＊
1976-1980
美國加州萬佛城

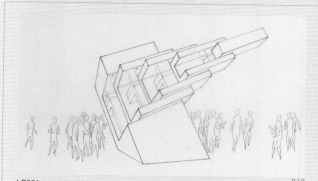

LS061
212

獅子林商業中心〔貨暢其流〕大雕塑設置計畫
1978
台北
未完成

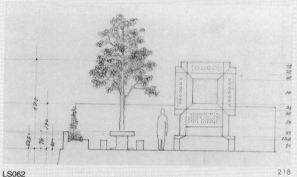

LS062
218

中國大飯店大直林木桂先生墓園設計
1979
台北

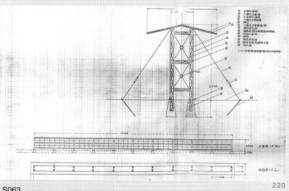

LS063
220

台北市青年公園美化水源路高架牆面浮雕壁畫工程概略設計
1979
台北
未完成

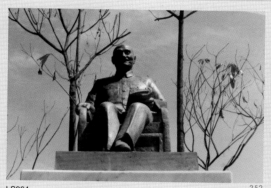

LS064
252

廣慈博愛院蔣故總統銅像及其周圍環境工程暨慈恩佛教堂設計＊
1979
台北

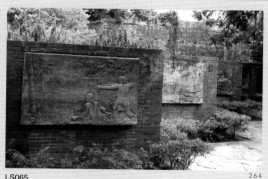

LS065
264

台南安平古壁史蹟公園規畫案
1975-1980
台南

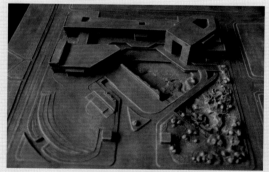

LS066
314

台北市政府及市議會建築規畫案
1980
台北
未完成

LS067
苗栗三義裕隆汽車工廠正門景觀規畫案
1980-1988
苗栗三義

LS070
台北輔仁大學理學院小聖堂規畫案 *
1979-1980
台北縣新莊

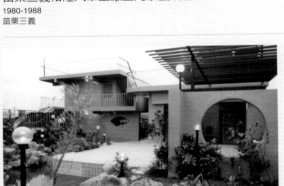

LS068
板橋蕭婦產科醫院屋頂花園規畫設計案 *
1980-1982
台北縣板橋

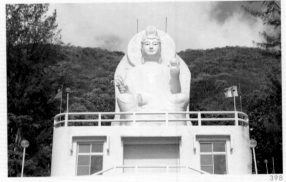

LS071
花蓮和南寺法輪寶塔與造福觀音佛像、光明燈設計 *
1980-1982
花蓮和南寺

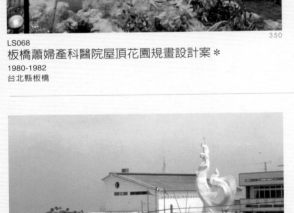

LS069
南投天仁茗茶觀光工廠及商店規畫案
1980-1982
南投

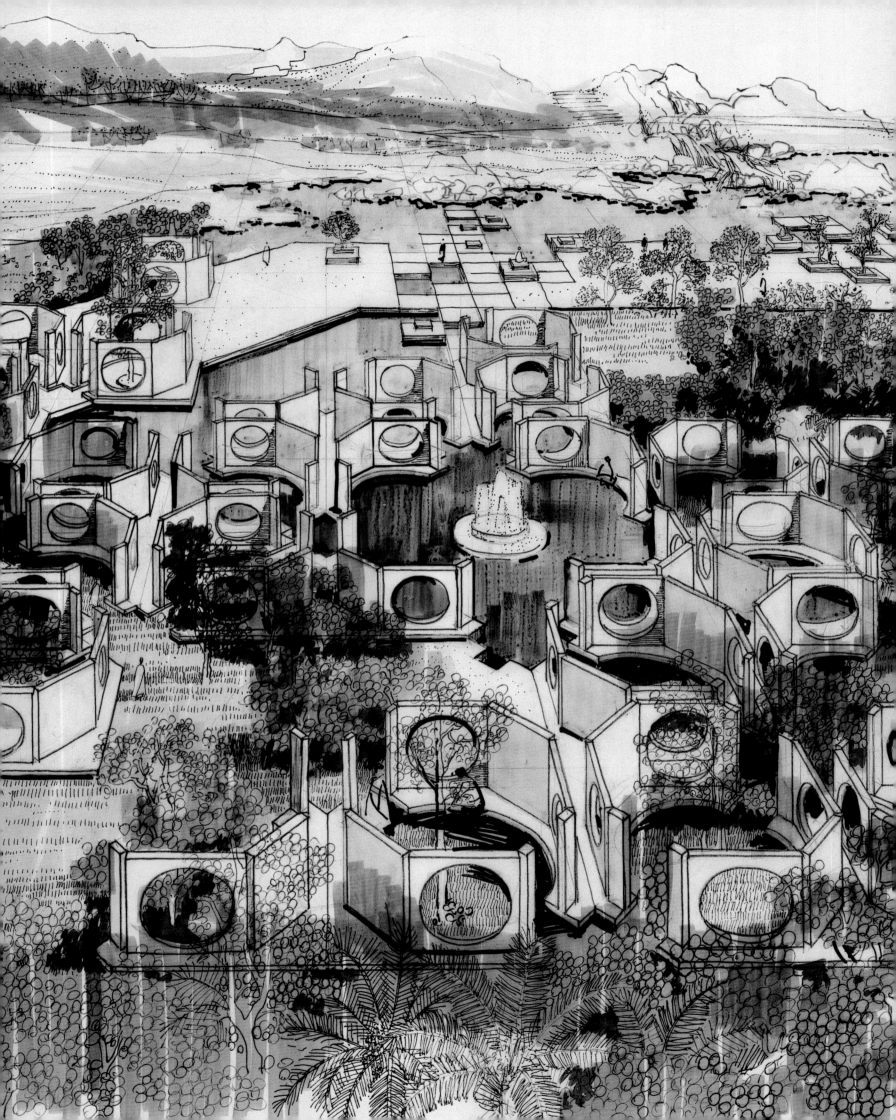

編後語

黃瑋鈴，國立台灣大學藝術史研究所畢業，現為楊英風藝術研究中心研究員。

　　景觀雕塑是楊英風獨特的雕塑理念，景觀規畫則是以景觀雕塑的概念為中心，結合構成環境的其他要素，更進一步實現雕塑環境的理想。楊英風少年時曾於東京美術學校受過建築的學院訓練，因而奠定了日後從事景觀規畫、景觀建築等的專業能力，再加上藝術家天賦的造形美感、多種媒材藝術創作的雄厚背景，使得楊英風的景觀規畫作品創意獨到且深具個人特色。尤其許多因應外觀環境特別設計的景觀雕塑，以其特殊的造形語言與外在環境相互對話、共生共榮，展現出立體豐富的質感，更是楊英風雕塑創作的巔峰之作。

　　《楊英風全集》第六冊至第十二冊是景觀規畫系列，整體以時間先後為序列，收錄了楊英風曾經設計過的景觀規畫案。為了讓讀者對楊英風的創作有更全面的認識，不論這些規畫案最終是否完成，只要現存有楊英風曾經設計過的手稿、藍圖等資料，都一一納入呈現。景觀規畫案與純粹的藝術創作差別在於，景觀規畫還涉及了業主的喜好、需求、欲達成的效果、經費來源等許多藝術以外的現實層面。但難能可貴的是，讀者可以發現不論規畫案的規模大小，楊英風總是以藝術創作的精神，投注全部心力，力求創新，因此有許多未完成的規畫案，反而更為精采突出。這些創意十足、藝術性兼具的規畫案，雖然礙於當時環境、資金等因素而未能實現，但仍期許未來等待機緣成熟，有成真的一天。

　　規畫案的呈現以第一手資料的整理彙整為目標，分為文字及圖版兩個部分。文字包括案名、時間、地點、背景概述、規畫構想、施工過程、相關報導、附錄資料等部分；圖版則包括基地配置圖、基地照片、規畫設計圖、模型照片、施工圖、施工計畫、完成影像、往來公文、往來書信、相關報導、附錄資料等部分。編者除了視內容調整案名（案名附註＊號者為經編者調整）及概述背景外，餘皆擇取楊英風所留存的第一手資料作精華式的呈現。因此若保存下來的資料不全面，有些項目就會付諸闕如。另外，時代的判定亦以現今所見資料的時間為準，可能會有與實際年代有所出入的情況，此點尚賴以後新資料的發現及專家學者們的考證研究，請讀者們見諒。

　　如此數量眾多的規畫案由潘美璟、關秀惠等歷任編輯從散亂零落的原始資料中歸類整理而逐漸成形。在這些基礎上，再由我及秀惠作最後的資料統整、新增等工作，中心同仁賴鈴如也參與分擔本冊中的部分規畫案，同仁吳慧敏亦協助校稿工作，合眾人之力才得以完成本冊的編輯工作。主編蕭瓊瑞教授專業的藝術史背景及其豐富的寫作、出版經驗，是我們遇到困難時的最大支柱及解題庫，謝謝蕭老師的指導及耐心。董事長釋寬謙則提供所有設備、資源上的需求，讓編輯工作得以順利進行。還要謝謝藝術家出版社的美術編輯柯美麗小姐，以其深厚的專業涵養及知識提供許多編輯上的寶貴建議，亦全力滿足我們這些美編門外漢們的各項要求。最後還要謝謝國立交通大學提供優良的編輯工作環境、設備及工讀生等資源，支持《楊英風全集》的出版。

Afterword

Wei Ling Huang, graduated from Graduate Institute of Art History, National Taiwan University. Currently Researcher at Yuyu Yang Art Research Centre.

Translated by Manwen Liu

Lifescape is a unique sculptural concept of Yuyu Yang. It is the central principle of Landscape Planning that combines several constituent factors to further realizes the shaping of an environment. Yuyu's early academic training at Tokyo Academy of Arts gave him strong foundation as a professional in landscape planning and landscape architecture. Moreover, his aesthetics intuition as an artist and solid background in multimedia production render his landscape designs unique and full of characters. Some of his greatest Lifescape sculptures are the result of dialogues between forms and environment, tailor-made to specific environs with rich three-dimensional texture meant to flourish with their surroundings.

Volume 6 and Volume 12 of *Yuyu Yang Corpus* chronologically compiled his Lifescape works. To give readers an overall understanding of Yuyu's works, we collected all of Yuyu's manuscripts and blueprints, whether the projects had been completed or not. Landscape Planning is different from pure art creation, because it involves other factors that are beyond art, such as the patrons' preferences, needs, desired results, and funds. However, what is worthwhile to mention here is that regardless of the project's scale, Yuyu always persisted with his creative attitude to do his best to strive for innovation. Hence, several of his unfinished projects, on the contrary, are particularly remarkable. Those artistic, innovative but unfinished projects could not be completed at that time; nevertheless, it is hoped that they will be accomplished one day when the time is right.

The presence of Yuyu's lifescape projects aims at collating the first-hand documents, which are divided into 2 parts: the scripts and the plates. The scripts include the written information of the project, such as the name, the time, the place, the background, the conception, the process of construction, the media coverage, and appendixes; the plates include the illustrative information of the project, such as the site plans, the site photos, the design plans, the model pictures, the construction plans, the images, the official documents and the letters with the patrons, the media coverage, and the appendixes. The editors keep Yang's first-hand information as much as possible, except revising some of the titles (marked with *) and the descriptive backgrounds of the projects according to the contents. Consequently, the imperfection of materials that Yuyu left causes the missing information in some of the items. On the other hand, the dates shown here are based on the information that we possess; however, there might be discrepancies. To this point, we are asking your tolerance, and we look forward to new findings and research from professionals in the future.

Thanks to the previous editors such as Mei-Jing Pan and Xiu-Hui Guan, these original materials in such huge quantity can be gradually categorized. Hsiu Hui and I then assembled the final informative materials. My colleague Ling-Ru Lai also participated in collating some projects in this volume. Moreover, my colleague Hui-Min Wu was helpful for proofreading the scripts. Only through collaboration can this volume be completed. I am hereby indebted to the Chief Editor, Professor Chong Ray Hsiao, who has been our supporter and instructor with his academic background in art history, offering his advice with his rich experiences in publishing as well as writing. We are grateful for his instruction and patience. Besides, President Kuan Qian Shi fulfilled our needs in equipment and resources. Furthermore, I am grateful for the Graphic Designer Ms. Mei Li Ke of Artist Publishing, for her generosity in sharing with us her expertise and knowledge. Last but not least, I must thank National Chiao Tung University for giving us a pleasant working environment, facilities and part-time employees; the University has been instrumental in making *Yuyu Yang Corpus* a reality.

國家圖書館出版品預行編目資料

楊英風全集. 第六卷-第八卷, 景觀規畫＝Yuyu Yang
Corpusvolume 6-8, Lifescpae design／
蕭瓊瑞總主編. ——初版.——台北市：藝術家，
2007.09　冊：24.5×31公分

ISBN 978-986-7034-58-8（第1冊：精裝）.——
ISBN 978-986-7034-79-3（第2冊：精裝）.——
ISBN 978-986-6565-07-6（第3冊：精裝）.——

1.景觀工程設計

929　　　　　　　　　　　96015274

楊英風全集 第八卷
YUYU YANG CORPUS

發　行　人／吳重雨、張俊彥、何政廣
指　　　導／行政院文化建設委員會
策　　　劃／國立交通大學
執　　　行／國立交通大學楊英風藝術研究中心
　　　　　　　財團法人楊英風藝術教育基金會
諮詢委員會／召　集　人：張俊彥、吳重雨
　　　　　　副召集人：蔡文祥、楊維邦、劉美君（按筆劃順序）
　　　　　　委　　　員：林保堯、施仁忠、祖慰、陳一平、張恬君、葉李華、
　　　　　　　　　　　　劉紀蕙、劉育東、顏娟英、黎漢林、蕭瓊瑞（按筆劃順序）
執行編輯／總　策　劃：釋寬謙
　　　　　策　　　劃：楊奉琛、王維妮
　　　　　總　主　編：蕭瓊瑞
　　　　　副　主　編：賴鈴如、黃瑋鈴、陳怡勳
　　　　　分冊主編：黃瑋鈴、關秀惠、賴鈴如、吳慧敏、蔡珊珊、陳怡勳、潘美璟
　　　　　美術指導：李振明、張俊哲
　　　　　美術編輯：柯美麗
　　　　　封底攝影：高　媛

出　版　者／藝術家出版社
　　　　　　台北市重慶南路一段147號6樓
　　　　　　TEL:(02) 23886715　FAX:(02) 23317096
　　　　　　郵政劃撥：01044798／藝術家雜誌社帳戶

總　經　銷／時報文化出版企業股份有限公司
　　　　　　中和市連城路134巷16號
　　　　　　TEL:(02) 2306-6842

南部區域代理／台南市西門路一段223巷10弄26號
　　　　　　　TEL:(06) 2617268　FAX:(06) 2637698

初　　　版／2008年9月
定　　　價／新台幣1800元
I S B N　978-986-6565-07-6（第八卷：精裝）

法律顧問　蕭雄淋
行政院新聞局出版事業登記證局版台業字第1749號